三十年整暢銷歷史・二十五萬讀者見證

Essentials of Guitar

線上影音版・全彩印刷 流行、搖滾吉他綜合教材

新琴點撥

簡彙杰 編著

▶ 線上專業
影音示範

多角度影像
動態譜表教學

典絃網路社群&影音頻道

Facebook　Youtube

更多新書訊息及
試聽試閱請上典絃官網

www.overtop-music.com

overtop
music
典絃音樂文化國際事業有限公司

▌關於 新琴點撥 …

匆匆之間，《新琴點撥》自初版發行至今已十六個年頭，從未就《新琴點撥》的編寫概念做過說明。藉今年「創作一版」的上市，彙杰在此向琴友分享《新琴點撥》的編寫理念及架構發想。

一、從「節奏」出發

以「『能自彈自唱』做為學習初衷」的學習者，幾乎是大部分吉他入門者的期待。為讓各位初習者能獲得「彈、唱流暢」的自我成就肯定，在歌曲的遴選上，彙杰已著實貫徹了「彈的節奏易合於演唱旋律」的選曲目標。

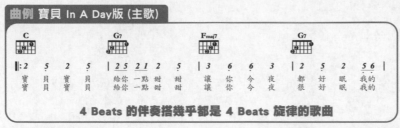

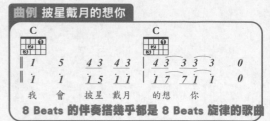

這樣的編寫，為的就是要讓初學者能較**無障礙的登入自彈自唱的初學門檻**。

二、進階時再談（彈）樂理

前100頁的編寫，除彈奏時需懂的「符號」或彈唱中需知道的「名詞」外，儘量不將樂理帶入而徒增學習者的困擾。但當你自彈自唱中，彈的部份需再上層樓時，Level3的樂理及左、右手技巧解說，當然就成了「讓程度不錯的你，可以更吸引眾人的目光」的秒殺利器。

三、不是不能,只要你願多懂一些學習訣竅…

強化封閉和弦能力是突破「只會彈C、G兩調」門檻的必要歷程，但如何強化封閉和弦能力是有其訣竅的。「依5度圈中所提近系調來延伸、擴張學習」是強化封閉和弦能力的跳板。

附表	調性學習的順序	C	→	G	→	F	→	D	→	A
	該調 I 到 VI 級和弦中（常用的封閉和弦）	F		Bm		Gm B♭		F♯m Bm		Bm C♯m F♯m
	較前調需多學的封閉和弦數	+1		+1		+2		+1		+1
	備註	F為新學		Bm為新學		Gm、B♭為新學		F♯m為新學 Bm為已學		C♯m為新學 Bm、F♯m為已學

發現沒？依《新琴點撥》所編排的調性學習，不僅真的能依每增一調性只會多出增練一封閉和弦的漸進式學習，更能循序的完成流行音樂中，常用的調性音階的認識。

四、深入的樂理、炫技的速彈、特殊樂風(藍調)的加入，是促使個人音樂素養、視野提昇的要件

要能突破「一直停在彈套譜困境」的方法，不是「著重樂理的深入，編出自己風格的譜或獨奏曲」、就是「換玩不同於彈唱領域的Rock、Blues、Jazz…曲風」。新琴點撥後幾個Level就是依此構想編寫而成的。雖說都僅是輕描淡寫，但在篇幅有限的條件中，不諱言地，也藉此提供了琴友提昇音樂視野的一些可能。不是嗎？

這次的《新琴點撥》又有了什麼改變？

重新刪節改寫內容，是彙杰「永不守舊故步」的理念；在成本支出日增，卻敢「改為彩色印刷、不增定價」，是自己以為「施比受有福」的堅持。

所以，琴友們，新琴點撥…創新了嗎？

最後，仍不能不說幾句話來感謝多年來一直支持彙杰、以新琴點撥做為教學參考的各位老師及琴友們。

「吾友，謝謝你們！有你們的支持真好！也因有各位對吉他教育的竭誠盡心，台灣流行音樂才得以不斷前進。」

彙杰 *2022/10/10*

在撕毀無數張稿紙，不知道該怎樣落筆寫序的時候，突然想起那天弘義(師大現在吉他社長)告訴我的一件趣聞。

「簡火哥，請你用"機會"這個辭彙造個句子。」

在我還沒來得及思考他為何會問我這問題時，他接著說：「有個小學四年級的同學用"機會"這個辭彙，造了的句子是：我坐飛"機會"頭痛。」

看了這段話，你也許會在好笑之餘覺得筆者的無聊，那有人這麼寫序的！其實，我想傳達的是「為何你、我之間，少了如這孩子的創造力和想像力？難道聯考這條路已將你我訓練到只知將"機會"兩字當做名詞來造句以獲得分數為目標，卻從未想到你、我、他的大多數人，已是被教化成齊一的思想，齊一的思考模式而渾不知覺？」

音樂是心靈情感的活動，不是單一模式的背譜、記譜；她該是用心去領悟美感和彈奏，瞭解觀念，嘗試創作，明白她被創作的背景、緣由，體會創作者的訊息傳遞，當這些理念溶入在你的生活中，你自然能和她密不可分，才能真正用心學習。

僵化的思考正是使吉他進步的最大阻力，背再多的譜，練再多的艱澀技巧，所彈奏出來的不過是個模仿他人的工匠。靈活思考樂理，適切運用技藝，才能讓原本平淡的樂曲化為天籟。這也是這本教材的著眼點和編著的理念。

這本書的完成，最要感謝的是我的妻子－小可，因為她的支持和創意的編輯，才能讓這本著作更加完美。再者要謝謝我的學生們犧牲這個暑假，義務為我做製譜、打字工作，讓我這個窮老師能度過製作費短缺的難關。

最後由衷感謝鈕大可老師對一個晚輩不吝鼓勵，為我寫序！

簡彙杰 84.10.17

亦步亦趨一致的步調

　　因為怕會耽誤女兒返日班機起飛接送的時間,把手環的鬧鈴設在7點鐘。不意,清晨6點40分就兀自醒了。而就在相隔不到3分鐘,女兒也起床準備了!

　　一樣地,把主駕位置給了女兒由她來駕駛。只要是兩人一起出門,駕車者一定是她!一是貼心讓把拔能在副駕享受清閒,一是她也很享受"主駕"的駕馭樂趣。

　　到了航站、Check in、掛了行李,到目送她進出境通道⋯
準備返家、發動了車,想調整座椅的高低、後視鏡左右車鏡的仰角⋯

　　根本不用啊!女兒開車過來所有的設定,跟桌杰駕車時所有的位置一模一樣!
至此,再回想剛剛兩人一起進行、宛若日常的種種儀式感⋯不禁潸然淚下⋯
無須照會,Check in 完逕行出境室旁的星巴克早餐、上機前為傳達感念同儕、

師長同窗授業之情的買伴手禮、再彼此相擁打氣的留影⋯這一切的一切如此自然。
不管是行事風格又或是再簡單的日常,和女兒彼此已是亦步亦趨一致的步調。
我想⋯我們真的是誰也少不了誰!誰也落不下誰了吧!

任何因緣的發生都應有承擔的伴隨才得以圓滿

看著學生回復我在她留言裡的答覆,⋯
不免有些悵然!

有人問我:「為何要持續不斷地健身?」
就讓我將所崇拜的健身教練,解說他為何健身的意涵截圖作為答案吧!
對他的崇拜不單是企圖有天能夠練就跟他一樣的身材,
而是因為,他的健身意圖跟我是一樣的!

真的是!"天下的父母都是一樣的"!
為了自己的孩子,教他們怎麼付出他們一定都會願意的!
況且,我總堅信:"任何因緣的發生,都應有承擔的伴隨才得以圓滿"。

是過度張揚了…

也許，如此將這段過去的狀態竫出的心態是過度張揚了…
但請原諒我的心情…
幾年前那一天看這則女兒所發的狀態後，接連掉了兩天眼淚，
就算是幾年后的當下，依舊故然…
因女兒的發文很長，以下謹作截錄。

\# 關於自我品德
對於FB，我有個小小的喜好。
喜歡時不時地跑去看爸爸發的文章，
尤其是與自己相關的隻字片語，那些互動歷歷在目，那些提醒謹記在心。
從以前開始就有許多同學和朋友問我：
"妳為何能經常將笑容掛在臉上，又為何從不發脾氣？"
"因為我的爸爸也是經常將笑容掛在臉上，也從不發脾氣。"

\# 關於處事態度
"妳為何能不斷地搬石頭砸自己的腳？"
"因為我想追求我心中的理想。"
"妳為何不抗拒幫別人惹作業？"
"因為我把每一次都當作額外的練習機會。"

\# 對於自我選擇該有的堅持
我自己也常常笑著向朋友抱怨"為什麼我要這麼虐待我自己，
放著好好的大學不念，好好的日本不去，偏偏就是要拋下一切，
跑到距離台灣15個小時航程的法國，
從法文這根本陌生的語言開始學習呢？
其實原因我自己再清楚不過了！為的不是那"夢想"二字嗎？

在孩子的心中爸爸是…

而，緊接的這段…

\# 關於追星偶像
就在方才我翻閱回顧爸爸的貼文時，
看到了爸爸當初問我有關追星與偶像的話題：
悄悄地在這邊告訴你們，
"我覺得啊，左邊這張是最帥的偶像、右邊是最漂亮的明星喔！"
女兒，簡舒晴，把拔好愛妳，謝謝上天派妳來當我的女兒！
淚…
感謝上蒼對我的堅持給了最大的回報！
我可以不需被任何人認同，只要是我女兒心目中的英雄就可以了！

秉杰 2024.8.29

音樂界名人推薦

門田英司／音樂教父 專業錄音吉他手& 各大演唱會專屬樂手

學習吉他的人容易會迷路，雖然知道自己的目的地是在哪，不過容易會不知道怎麼走。所以對想要學習吉他的人來說，一本好教學書是像導航一樣，就是學習者的指南。【新琴點撥】，這一本好書已上市近30年了，長久的銷售紀錄證明了這本書的品質。希望你彈吉他玩得開心！

董運昌／玩耳音樂負責人、知名吉他演奏家

我與彙杰老師相識已有30年之久，從『新琴點撥』最初開始發行到現在，一直不斷地更新版本，一直不斷地努力前進，彷彿可以看到台灣整個流行音樂和吉他彈唱的發展史。欣聞此書即將推出邁入第30年的新版本，特別在此恭賀彙杰老師，祝願新琴點撥繼續順利大賣，音樂學子們繼續受惠！

劉士堉／臺灣國際吉他節 藝術總監

感謝典絃音樂在過去二十多年的出版歷程中，總是提供了我在教學上驅近時勢的音樂內容，更為全球華人地區的吉他學子們，注入了多元交流的養份。
也祝[新琴點撥]在即將邁入第30個年頭之際，再度掀起六絃世界的狂熱旋風。

陳永鑫／作曲家

從前的吉他書籍常是25開或大一點的18開大小，只有簡單的簡譜旋律、印章和弦配上指法、刷法示意即成。簡老師用大版面排版加上影音連結，讓現在的吉他學習者有了更便利的參考&學習工具。對典絃來說，吉他不只是一種，而是一個音樂家族，讓許多讀者可以接觸更多樣的樂種，也有助於新創作更多元化！

柳公明／IC之音電台節目主持人

將近三十年的歲月，新琴點撥雖是吉他教本的常青樹，但仍然不斷與時俱進，灌溉著新世代的吉他愛好者們。希望喜愛吉他的朋友，都能持續在彙杰老師多年的演奏與教學經驗引領下，享受吉他帶來的樂趣！

紀明程／奇想樂器創辦人

新琴點撥出版至今居然已經近30年，聽到的時候好訝異，也感嘆時間過的真快，這是本我們從小用到現在的教材，很少有書可以一兩年就改版一次長達30年，而且也依照不同時代的喜好需求將書中的內容重新增減編修，這是需要多大的熱情和毅力啊，真是佩服也恭喜簡老師，完成了這樣一件了不起的工程！

楊至善／台灣楷羿

　　在任何一個行業中，總是有一些竭盡心力、　認真付出一切的人。他們任勞任怨，專注於自己的領域，奉獻青春。過去的29年，簡老師的「新琴點撥」默默地陪伴並幫助了無數的吉他手。在這個邁入30週年的重要的時刻，誠摯的祝福簡彙杰老師與編輯團隊繼續綻放光芒，共創美好的未來。

高志強／搖滾阿明

　　三十是人生中一個重要的階段，所以三十而立代表著希望到了三十歲時能在社會上有所成就，如今典絃邁入了三十年，儼然已是業界的楷模，我想它最大的成就來自於，那些翻著書本瘋狂練琴的我們，我想沒有典絃的那些出版品，我們很難在那個網路、資訊不發達的年代獲得這麼多的養份，也之於典絃的灌溉造就了我們這一代很多的音樂人。

　　謝謝典絃，謝謝你這30年來的付出與努力，讓我們一起邁向下一個三十年。

Keep Rock

洪一鳴／飛翔羽翼負責人 各大專院校及高中吉他名師

　　接到行政壹晴告知，要來為新琴點撥寫序，內心有點難以言語。

　　身為第一代編輯，一直到轉換跑道。經歷了無數次改版（竟然29年了God！）。不只是歌曲的單純抽換，改得更是對於"教材"的精進。從版面配置文字大小、和弦圖手指對應數字不再使用黑圈、內容說明的用詞遣字。歌曲對應教學內容使用，讓老師們不用費心尋找相對應練習歌曲。順應時代改變，對於音樂方面的調整。在在都是為了讓每一位吉他手，能夠擁有不斷進步的"好教材"。

　　不論你是新手或是即將誨人不倦的吉他老師，這本教材都是你開啟學習的不二選擇。從學吉他到教吉他，這也是我的不二選擇。你準備好了嗎？那就讓它幫你開啟美麗的音樂旅程吧。期待著！

楊壹晴／水分子樂團 吉他手

　　能再次參與此書的製作，感到非常榮幸。學生時期我也是閱讀「新琴點撥」一步一步學吉他，在簡老師的堅持下，這本書從以前到現在沒有停更過，持續將影像優化、增加熱門新歌、修訂章節內容，為得是讓想學吉他卻不知從何下手的人，擁有循序漸進的教材可以使用。非常推薦大家入手一本，讓您的吉他之路有所依據且全面！

賴思妤（Joy）／水分子樂團 主唱

　　還記得學生時期的我，便是使用新琴點撥一頁一頁學習吉他，沒想到多年後可以參與其中製作，以新媒體的方式再塑典絃對於音樂教育的愛。身為這代人很幸福，不僅有跟上流行的歌曲，還有影音線上課程可以參考著練習，也不失了必學的金曲。這是一本簡老師和夥伴們共同努力，希望讓吉他學習者可以更上層樓的瀝血之作。

　　推薦給所有吉他教育者和欲學習吉他者，希望大家都能在這本書裡獲取吉他知識並且快樂地彈吉他。

● 水分子樂團發行熱門單曲包括：〈太空人〉、〈原來這就是愛情〉（TVBS「機智校園生活」插曲）、〈轉圈〉（中視 「台灣X檔案」插曲）

●「腦袋空空也不錯……」《太空人》——水分子樂團（2024）

┃典絃家族

在典絃重視的是全人發展，所以壓力很大，工作的精神重視的是團結一致，不達到目標不輕易妥協，所以壓力還是很大，除了工作，對於自我的提升也是我們在乎的，所以壓力還真的很大很大，這幾位在典絃的中間份子寫出一點感想，和所有讀者分享……。

詹益成／暢銷貝士教材 放肆狂琴 作者

又是一年的寒暑更迭，今天有幸受邀為「新琴點撥」作新序，才發現簡老師又將這本吉他熱銷教材，再次灌注了新的生命，真的很為簡老師高興。

「新琴點撥」的紮實內容，二十多年來受到網友的大力推崇，年年更新進化，從最早的黑白版面印刷，進化到彩色印刷，從早期沒有CD進化到有CD，再進化成現在的QR Cord掃碼，放眼現今書壇，從來沒有一本吉他教材，能夠年年更新進化、版版翻修，成為一本學習民謠吉他的必備聖經。

恭喜「新琴點撥」再次新版問世，也恭喜您買到了一本市面上最好的吉他教材，在您學習吉他的路上不再困惑重重、跌跌撞撞，這本教材一定能讓您快速正確地通往音樂的世界。

鄭國棠／暢銷 Finger Style Guitar 遊手好弦 作者

新琴點撥一直是國內指標性的民謠吉他教材書
多年來不斷改革更新，秉持著：「沒有最好，只有更好」的理念
其完整性和實用性持續在追求新的突破
且因應時代的變遷，影音示範的數位化和網路互動也與時俱進
回想起2013年在典絃籌劃出版遊手好弦的過程
本來自以為對製譜很上手，但在簡老師的悉心指導下
我才首度瞭解到正式出版品對樂譜結構的要求
那段期間所學到的，至今對我的教學系統都有深遠的影響
稍微提點，就令人受用不盡
累積了數十年教學及出版經驗的簡老師有這樣的能力
並不令人感到意外
新琴點撥這本書裡，也彙整了許多簡老師精心設計的訣竅
相信能讓讀者們「讀君一本書，勝練十年琴」！

葉馨婷／暢銷烏克麗麗古典＆民謠演奏樂集 經典烏克 作者

最新版的[新琴點撥]是進入吉他世界的首選教材,編輯細節上的用心處處可見,可同時享受當紅新曲與準確的樂譜,以及充實的樂理概念及彈奏技巧。是自學或是跟隨老師學習時的書籍良伴！

恭喜新版[新琴點撥]和讀者相見歡,立即翻閱本書和你的吉他一齊享受馳騁在吉他音樂世界的樂趣與美好！

方永松／暢銷烏克麗麗教材 愛樂烏克 作者

《新琴點撥》是為了幫助每一位吉他學習者無論水平如何，都能在最短的時間內掌握彈奏的基本要領。這本教材涵蓋了從入門到進階的多個層次，無論你是剛剛開始學習的初學者，還是已有一定基礎的吉他愛好者，都能在這裡找到適合自己的內容。

在這本教材中，不僅會探討吉他的基本技巧與樂理，還將結合當下流行的歌曲和經典名曲，讓你在學習過程中能夠快速掌握彈奏技巧，並感受到彈奏的樂趣。每一章節都精心設計，從入門到進階，循序漸進，讓你在學習中不斷進步。

現在就讓我們一起從《新琴點撥》，彈奏音符中屬於自己的聲音。

王紫蓓（麗麗）／烏克麗麗Youtuber

一輩子你遇過多少人會做一件事持續30年呢？
而且還是需要付出時間與熱情的教育工作，非常榮幸可以認識這位造福了千千萬萬吉他愛好者的浪漫音樂人，如果你對他感到陌生，就從這本書開始吧！

張元瑞／暢銷拇指琴聲 作者

新琴點撥是我的第一本吉他書籍，更是讓我喜歡上吉他的關鍵契機，這本書匯集了簡老師多年的吉他教學經驗，對於我個人的音樂之旅有著非常深長的幫助與影響。這本教材的學習內容與講解，對於吉他學習者，一定會有很大的幫助。

謝孟儒（大牌）

「看著別人發光時覺得自己一事無成。」過去自己常有這類的感觸，而想通的契機都是在日常中發現自己努力的足跡，也正在一點一點影響小部分的人。感謝典絃這幾年來給的機會與栽培，讓我累積了許多的技術與知識，還能把自己所學以更具體的方式分享給更多人。練琴的路途或許遙遠，或許乏味，但這一路上我並不孤單，願我的一點微薄之力也能成為你琴藝精進的一點養分，慢慢連成一片星光。

Josy（小翊）／拾柒設計工作室

恭喜新琴點撥邁入30年！造福了許多學吉他的朋友們，這也是我的吉他啟蒙重要書籍！有幸在這過程有參與封面及版面的設計、更新與製作，真的是很難忘的旅程！祈願新琴點撥以及典絃音樂文化為台灣及華人音樂世界帶來更多精彩的知識著作！

小玉

還記得第一次學吉他的熱情、第一份工作的志忑、第一次在書上看見自己名字的感動…說起來新琴點撥真的陪我走過人生許多的第一次，到現在女鵝都生了（很可愛對吧XD），過了十年再把新琴點撥拿出來看，依舊是一本優秀的教材，好書不買嗎？！

王舒玗／平面設計師 Instagram：@tobystudio_

很榮幸能參與《新琴點撥》的製作，在編排中看著新增的曲目，以及一些在我小時候的歌，深深感受到這真的是一本橫跨30年的書，匯集古今中外的集大成之作。在和朋友討論到這本書時，也想起了彼此在學生時期第一次摸到吉他的感動，希望未來有機會能好好繼續學習，那就先從這本書開始吧！

這些年來，我憑藉著出於對廚藝打從心底的熱愛，一步步按照著計劃，踏上一條『不歸路』。然而，事事並不會與想像中的一樣順利，中間難免會有出乎意料的困難或者挑戰。即便我們希望在人生中事事順自己心意，但這又談何容易？

在我的想像中，我應該在法國花費最長兩年的時間學習完法語，並且拿到語言檢定的證書後，立即申請理想中的廚藝大學。不過是比同齡人多花費了一點時間，比他們晚個兩年畢業，那又如何？我達到了我所想達到的目標那就成功了。

然而，意外總是來的猝不及防。就在正值申請大學的那年，疫情爆發了。我不斷的掙扎著不想放棄，試圖找到一個說法好說服家人讓我繼續留下，令自己可以照著我所想的那條道路繼續前進。但沒有經歷過多年前所爆發的SARS的我，全然不知呼吸道相關的疾病究竟是多麼可怕。在中掙扎推諉了近四個月，並且真正看見疫情的可怕後，我才『心不甘情不願』的回到臺灣。

我回到臺灣，開始思考接下來的路該怎麼走。眼下最重要的，是如何將眼前被破壞的一蹋糊塗的路修復好，即便我清楚知道這條路修復後，只會比原來的長，不會像當初那樣好走。

於是我不斷的推進，不斷的去充實自己。我先將法語檢定的證照考到手，讓自己處於隨時能夠回到法國申請學校的狀態。然後我開始尋找各種餐飲相關的課程和證照考試，只要時間可以，我就會去參加，想辦法充實自己。

曾經流行一時的連續三十天工作不休假挑戰，在學弟和我閒話家常，說自己也要做這個挑戰時，我已經連續上班九十天，從未排過休假。上課、工作、學習，只要時間有空檔，能安排的進日程的我一定會參加。

當然，後果是不好的。確實，我充實了自己，感覺自己絕對不會因為空檔的這兩年而鬆懈。然而，我同樣的搞垮了自己。我的做法，無異於將我正在行走的道路邊，那理應存在也必須存在，能夠稍作休息的椅子，給全部都破壞殆盡。

勞逸結合這四個字，我自以為我做到了，但結果卻明明白白的告訴我，我並沒有做到。追求理想和成就的同時，如何休息，何時休息，也是一門重要的功課。共勉之。

目錄 *Contents*

Video 手機掃瞄 線上影音　　**MP3 01** MP3 音頻示範　　🎵 **動態曲譜**（部分歌曲因版權問題尚無動態曲譜，未來將於線上持續新增／更新）

目錄 Contents

目錄 Contents

吉他分類

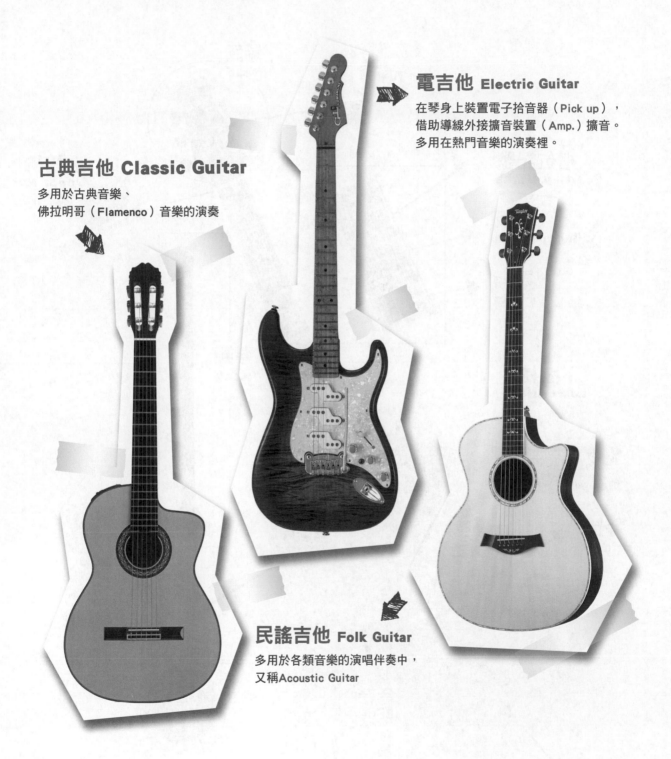

古典吉他 Classic Guitar

多用於古典音樂、
佛拉明哥（Flamenco）音樂的演奏

電吉他 Electric Guitar

在琴身上裝置電子拾音器（Pick up），
借助導線外接擴音裝置（Amp.）擴音。
多用在熱門音樂的演奏裡。

民謠吉他 Folk Guitar

多用於各類音樂的演唱伴奏中，
又稱Acoustic Guitar

圖片提供：宏睿企業股份有限公司

認識你的吉他

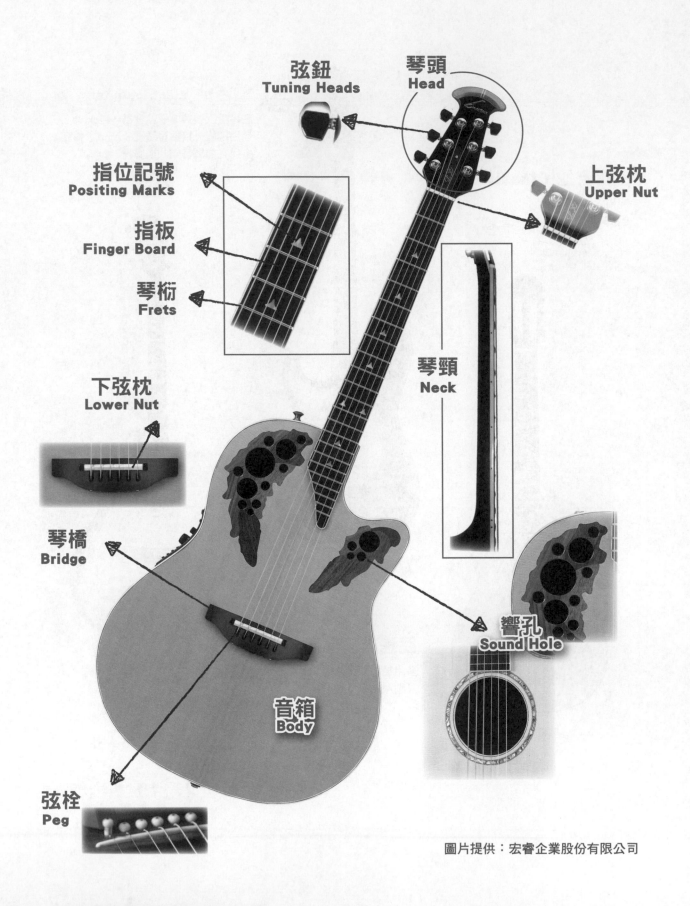

弦鈕
Tuning Heads

琴頭
Head

指位記號
Positing Marks

指板
Finger Board

琴桁
Frets

上弦枕
Upper Nut

琴頸
Neck

下弦枕
Lower Nut

琴橋
Bridge

響孔
Sound Hole

音箱
Body

弦栓
Peg

圖片提供：宏睿企業股份有限公司

吉他調音法

調音多半是調成標準 C 調，但初學吉他，筆者建議調成 B♭ 調再夾移調夾在第二琴格，不僅能擁有標準音高，也能藉由弦的張力較小，減輕初學者手指易疼痛的問題。

1 相對調音法

利用聽覺來調音

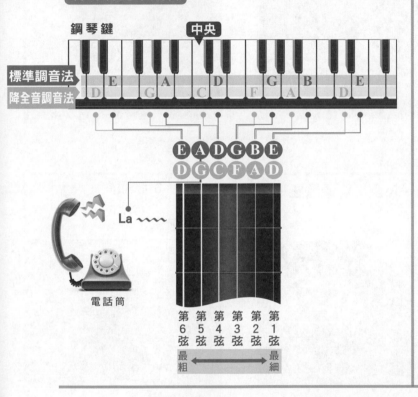

鋼琴鍵　中央

標準調音法
降全音調音法

E A D G B E
D G C F A D

La 〜〜〜

電話筒

第6弦　第5弦　第4弦　第3弦　第2弦　第1弦
最粗　←→　最細

2 電子調音器調音法

① 將音頻設定為 **440 HZ**。

② 設定調音樂器
（這類多用途調音器，可針對多種樂器調音）

樂器代號	C 全音域　G 吉他　B 貝士	★建議調整為 C
	V 小提琴　U 烏克麗麗	

* 實際用法請參閱各調音器說明書

③ 選擇調音法，依該法之第 1 弦到第 6 弦音名順序調音。

調音法	第 1 到 6 弦音名
標準調音法	E、B、G、D、A、E
降全音調音法	D、A、F、C、G、D

3 吉他自身調音法

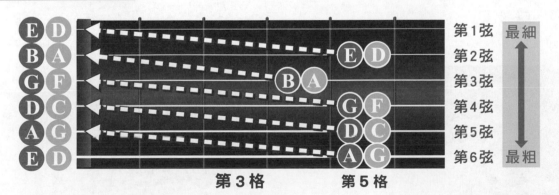

E D
B A
G F
D C
A G
E D

E D
B A
G F
D C
A G

第3格　第5格

第1弦　最細
第2弦
第3弦
第4弦
第5弦
第6弦　最粗

① 設第 1 弦空弦為標準音 E（or D）
② 調第 2 弦第 5 格音與第 1 弦空弦同音高 B（or A）
③ 調第 3 弦第 4 格音與第 2 弦空弦同音高 G（or F）
④ 依圖示的音名標示，依序調 3、4、5、6 弦音

⚠注意

採調降全音法，吉他夾 Capo：2，調性才等同標準 C 調。

如何換吉他弦

STEP.1

4、5、6 弦逆向、
1、2、3 弦順向旋轉，
將弦放鬆。

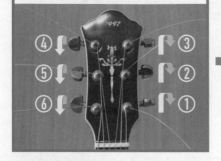

STEP.2

挑出下弦枕的弦栓，取出
舊弦。

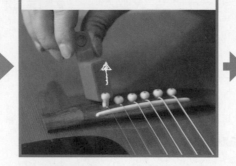

STEP.3

新弦弦頭穿入弦孔，塞上
弦栓。

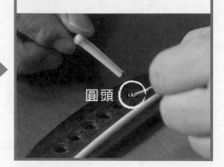

圓頭

STEP.4

新弦穿過旋鈕孔。

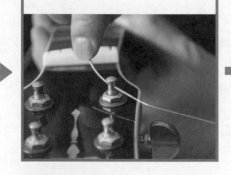

STEP.5

折弦、反壓下穿過弦鈕下。

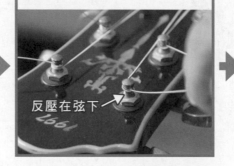

反壓在弦下

STEP.6

4、5、6 弦順向、
1、2、3 弦逆向，
將弦轉緊。

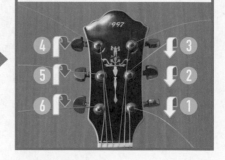

STEP.7

剪掉多餘弦線。

完成！

彈奏之前

正確的節奏感、良好的彈琴姿勢與觀念、敏銳的音感（聽音能力），是玩好音樂的三大要件。掌握好這些方向，你就能成為明日的吉他高手。

1 將吉他調到標準音

音感的準確度是成為一名吉他高手的重要技能！所以每次彈奏前一定要確定吉他是在標準音狀態，才能協助你培養出正確的音感。如果能再加上唱音的習慣將來抓歌時必定能駕輕就熟！

2 技術性的調低吉他音準調、降低弦的張力

各弦調降一個全音，再夾 Capo 在第二琴格既能解除疼痛，又能兼顧吉他音仍是標準音的優點。

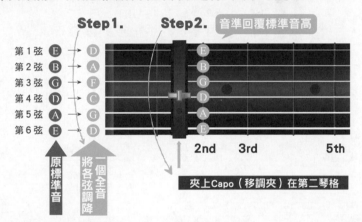

Step1.　Step2.　音準回覆標準音高

第1弦	E	→	D
第2弦	B	→	A
第3弦	G	→	F
第4弦	D	→	C
第5弦	A	→	G
第6弦	E	→	D

原標準音　將各弦調降　一個全音

2nd　3rd　5th

夾上Capo（移調夾）在第二琴格

3 使用拇指指套

① 可修正彈指法時右手指撥弦的正確角度。
② 可使你的 Bass 音聽起來更明亮而清晰。

4 先學好節奏再彈指法

指法通常是由節奏的拍子演變而來，只彈指法會削弱你的節奏感，練習時最好先學會節奏，再學指法，學習進度更能事半功倍。

5 同伴與錄音是陪你練習的良伴

有同伴相互配合練習，或將節奏（或指法）錄音，再放出來配上自己的指法（或節奏）會增加練習的趣味。

6 用節拍器輔助練習

沒有節拍器，用口語數拍要比用腳數拍為佳。

用腳數拍子是傳統的方式，拍子是八分音符或十六分音符的對稱（偶數）拍點可以用此法，但遇切分拍或拖曳拍法（如上例）用唸與彈奏同時進行的方式，較容易分辨錯誤的所在而改進。

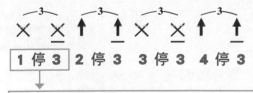

```
      ┌─3─┐ ┌─3─┐ ┌─3─┐ ┌─3─┐
   ✕   ✕   ↑   ↑   ✕   ✕   ↑   ↑
  ┌─────────┐
  │ 1 停 3 │ 2 停 3   3 停 3   4 停 3
```

以第一拍為例，
唸 1 時，右手依譜例標示彈出 1 上方標示的 ✕；
唸停時，右手暫停撥弦；
唸 3 時，右手依譜例標示彈 ✕；
二、三、四拍觀念相同。

如何看吉他譜

吉他六弦譜(TAB)及和弦圖的看法

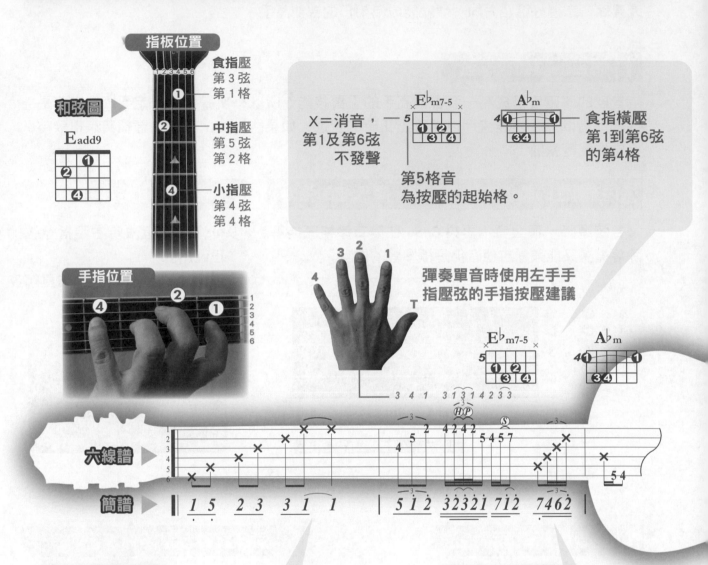

指板位置

食指壓
第 3 弦
第 1 格

中指壓
第 5 弦
第 2 格

小指壓
第 4 弦
第 4 格

和弦圖 ▶

E_{add9}

X＝消音，
第1及第6弦
不發聲

第5格音
為按壓的起始格。

食指橫壓
第1到第6弦
的第4格

手指位置

彈奏單音時使用左手手
指壓弦的手指按壓建議

六線譜 ▶

簡譜 ▶

指法 Finger Style

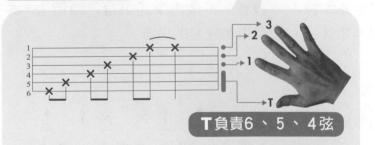

T 負責6、5、4弦

又稱**分散和弦（Arpeggios）**，左手按好和弦
後，右手依六線譜上X記號，依序撥弦。本例
中為右手拇指撥 6 → 5 → 4 弦，3（食指）→
2（中指）→ 1（無名指）弦。

單音彈奏時

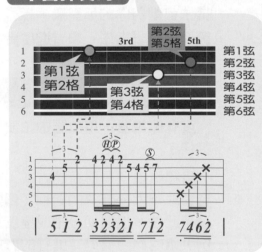

音符與拍子

音符 Note

用來比對各音相對音值的符號。

拍子 Beat / Time

計量節拍的基本單位。拍子所用的音值符號同音符。

在音樂的各個論述裡，也**常被用來替代**諸如：**速度 (Tempo)、節拍 (Meter)、特定節奏 (節拍節奏 Metrical Rhythm、節奏型態 Rhythm Pattern) 和律動 (Groove)**…等概念的代詞，讓人易生混淆。

音符、拍子在各譜例中的標示方式

基本拍系

拍值 \\ 譜例	五線譜		簡譜		六線譜
4 拍	𝅝 全音符	− 全休止符	1 − − −	0 − − −	
2 拍	𝅗𝅥 二分音符	− 二分休止符	1 −	0 −	
1 拍	♩ 四分音符	𝄽 四分休止符	1	0	
1/2 拍	♪ 八分音符	𝄾 八分休止符	1	0	
1/4 拍	♬ 十六分音符	𝄿 十六分休止符	1	0	

附點拍系

拍值 \\ 譜例	五線譜		簡譜		六線譜
2 拍附點 (3拍)	𝅗𝅥. = 𝅗𝅥 + ♩	− . = − + 𝄽	2 − −	0 − −	
1 拍附點 (1+1/2拍)	♩. = ♩ + ♪	𝄽 . = 𝄽 + 𝄾	2 .	0 .	
1/2拍附點 (3/4拍)	♪. = ♪ + ♬	𝄾 . = 𝄾 + 𝄿	2 .	0 .	

三連音系

拍值 \\ 譜例	五線譜		簡譜		六線譜
2 拍 3 連音		−	2 2 2	0 0	
1 拍 3 連音		𝄽	2 2 2	0	
1/2 拍 3 連音		𝄾	2 2 2	0	

簡譜記號的標示方式

延長拍記號

每一個『—』
表延長前音符1拍

1 — — —

1拍	3拍

└ 延長3拍
└ Do本身1拍

每一個『·』
表延長前音符一半的拍值

1·

1拍	1/2拍	

└ 延長1/2拍
└ Do本身1拍

『⌒』表連結兩音符，
拍值為兩音拍值的總合

| 1 1 1 1 — |

1拍半	2拍半	

└ 第四個Do為兩拍
└ 第三個Do為半拍
└ 第二個Do為半拍
└ 第一個Do為1拍

減拍記號

每音符數字下加上一橫線符號『—』
表將該音符的原拍值減半

$\underline{1}$

半拍			

└ 減掉半拍
└ Do減為半拍

$\underset{=}{1}$

└ 減掉1/4拍
└ Do減為1/4拍

變化音記號

"♯" 表將原音符升半音音高，"♭" 表將原音符降半音音高。
"♮" 表將升或降半音的符號回復到原音符音高。

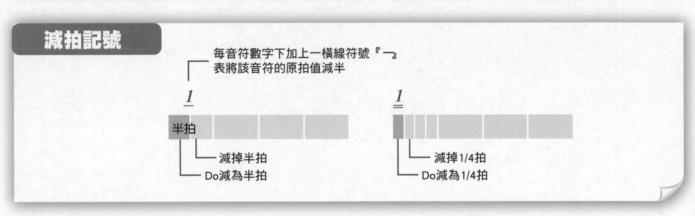

| 1 ·$\underline{♯1}$ $♮1$ — | 3 — $♭3$ ·$\underline{♮3}$ |

1 為第五弦第三格，$♯1$ 較 1
高一格為第五弦第四格

($♯1$) 還原成Do($♮1$)
又回到第五弦第三格來

3 為第四弦第二格，$♭3$ 較 3
低一格為第四弦第一格

($♭3$) 還原Mi($♮3$)
又回到第四弦第二格

『♯』、『♭』等變化音記號的有效區域為一小節，另一小節即自動還原。

| 1 ·$\underline{♯1}$ 1 $\underline{2}$ 1 | 1 — — — |

此兩者自動成為$♯1$

雖沒有♮記號，但1已是另一小節音
所以自動還原為1

使用 Pick 彈奏單音、刷弦

彈奏吉他時的左右手姿勢(一)

左手姿勢

❶ 拇指輕觸於琴頸中間。

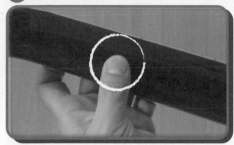

❷ 手指按弦時,儘量靠近琴桁(銅條)。

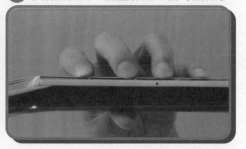

❸ 按和弦時,每個手指也儘量做到垂直於指板,靠近琴桁壓弦。

不夠直

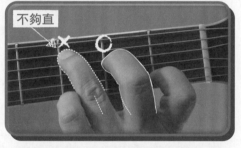

❹ 指尖觸弦儘量與指板呈垂直,以免指腹觸碰到別條弦,會造成和弦彈奏時產生雜音。

90°
90°

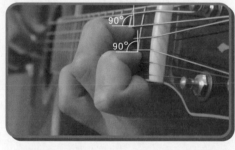

❶ 姆指、食指輕持Pick,彈節奏時(圖左) Pick尖端可露出多些。彈單音時,(圖右) Pick尖端露得較短些。

右手姿勢

❷ 彈奏單音時,右手手腕可輕靠在琴橋上;除能使右手動作獲得一穩定支撐外,Pick 的撥弦也較易撥準所需撥之弦。

支點

上下移動

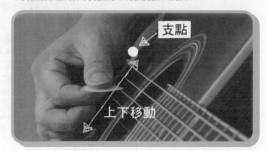

音階篇

基礎樂理（一）

音階 Scale

一組樂音，依照音名（唱名），由低音往高音（上行），或由高音往低音（下行），階梯似地排列起來，稱為音階（Scale）。各調音階的各「唱音」鄰接音中 Mi 到 Fa 及 Ti 到 Do 間相差半音，其餘皆為全音；而各調各音名的鄰接音中，E 到 F 及 B 到 C 間相差半音，其餘皆為全音。

C Natural Major Scale

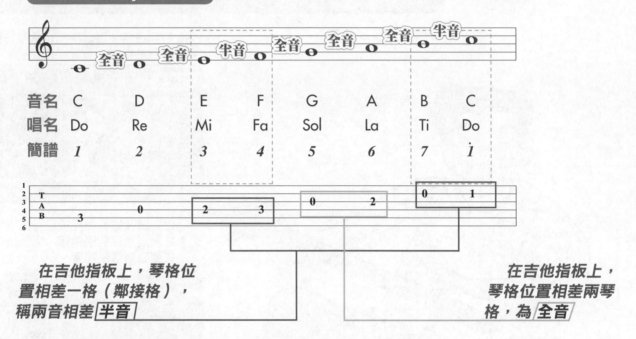

在吉他指板上，琴格位置相差一格（鄰接格），稱兩音相差 半音

在吉他指板上，琴格位置相差兩琴格，為 全音

C 大調音階在吉他前三琴格上的位置

以白點標示來區分音的高低

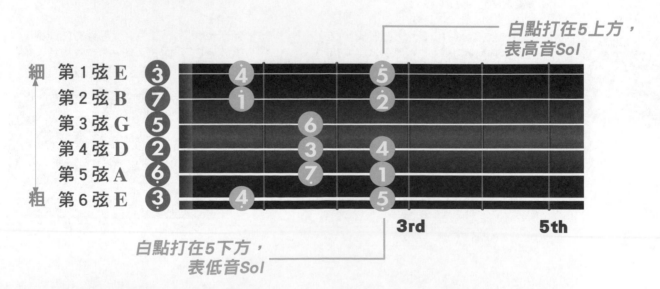

白點打在5上方，表高音Sol

白點打在5下方，表低音Sol

⌐ 調號、拍號、小節與速度

調號 Key Signature

曲調的調性記號。
Example：Key：C ，標示曲調性為 C 。

拍號 Time Signature

藉由數學的分數表記，**每個小節有等同幾個（分子）單位音（分母）音值的等拍或不等拍拍子組合。先讀分子再唸分母。**

Example 1 **4/4** 四四拍（子）

每個小節有等同 **4** 個
4 分音符

音值的等拍或不等拍拍子組合

Example 2 **6/8** 六八拍（子）

每個小節有等同 **6** 個
8 分音符

音值的等拍或不等拍拍子組合

小節 Measure

與拍號拍子數相同的節拍組成，是呈現樂曲**節奏規律、情緒強弱**的**最基本單位**。

速度 tempo

決定**音樂實質快慢**，情感與演奏難度。
慣以 **BPM（beats per minute）：每分鐘演奏多少個等同單位音長的音值**來表示。

Example 1 ♩=72

四分音符為一單位音長，每分鐘演奏等同 72 個四分音符的音值。

Example 2 ♩=144

八分音符為一單位音長，每分鐘演奏等同 144 個八分音符的值。

C 調 Mi 型

音階練習（一）

　　彈奏單音務必**養成六線譜、簡譜對照，嘴巴唱音**的習慣，不單能使記譜功能迅速提升，且聽音（音感）能力也能進步神速。

下撥（Down picking）與交替撥弦（Alternative picking）使用時機的建議：

① **四分音符** / 不論拍子快慢 **全下撥**

② **八分音符** / **＜＝ 80 下撥 ＝＞ 80 下上交替撥弦**

③ **拍長八分音符以下** / 不論拍子快慢都用下上**交替撥弦**

> （練習一）小蜜蜂　　　　　　　　*All Down picking*
> （練習二）Rock and Roll Style　*Alternative picking*
> （練習三）12 Bar Blues　　　　 *Alternative picking*

練習一 小蜜蜂 *All Down picking*

> ⊓ 表 Pick 向下撥弦，∨ 表 Pick 回勾撥弦，（ ）表括號中右手的下撥或回勾動作照做但不觸弦。

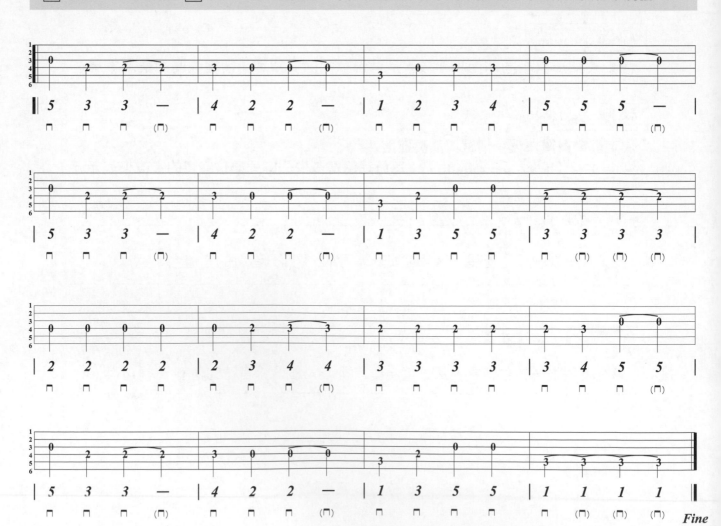

Fine

節奏篇

L2
輕鬆學會彈唱

彈奏吉他時的左右手姿勢(二)

空手撥彈時

- 輕撥六至四弦

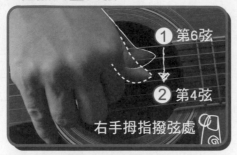

① 第6弦
② 第4弦
右手拇指撥弦處

- 以食指指尖輕撥三至一弦

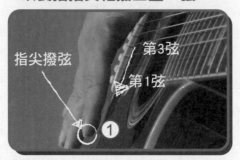

指尖撥弦
第3弦
第1弦
①

- 以食指指尖回撥三至一弦

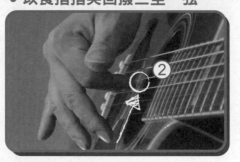

②

拿 Pick 彈時

- 撥弦時與弦成平行面，音色會較平均

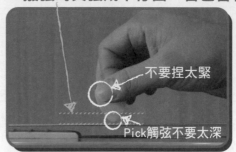

不要捏太緊
Pick觸弦不要太深

- 手腕帶動手臂自然擺動撥弦

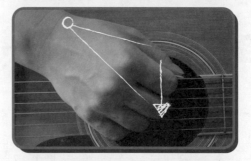

- 自然輕鬆做下，回撥弦動作

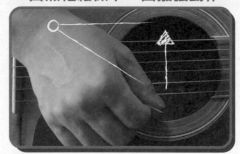

六線譜的節奏符號

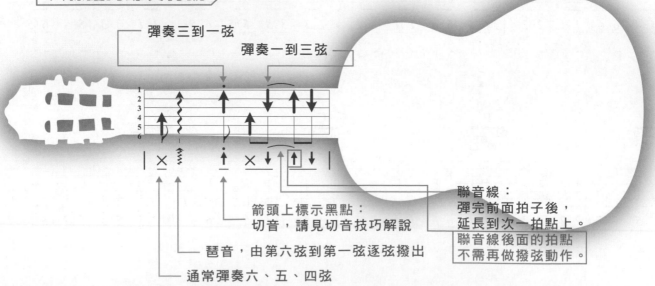

彈奏三到一弦
彈奏一到三弦

箭頭上標示黑點：
切音，請見切音技巧解說

琶音，由第六弦到第一弦逐弦撥出

通常彈奏六、五、四弦

聯音線：
彈完前面拍子後，
延長到次一拍點上。

聯音線後面的拍點
不需再做撥弦動作。

節拍、節奏二三事

基礎樂理（二）

節拍 Meter

強拍（音）、弱拍（音）重複循環的律動（Groove）組成。
第一個強拍（音）、第二個強拍（音）出現間的週期為一組節拍。

常見節拍有三種：

二拍子 (Duple Time)、三拍子 (Triple Time)、四拍子 (Quadruple Time)。

強、弱律動規律及常見拍號如下。

拍名	拍號	律動規律	
二 拍 子 Duple Time	2/4	**強** 弱	● ○
三 拍 子 Triple Time	3/4	**強** 弱 弱	● ○○
四 拍 子 Quadruple Time	4/4	**強** 弱 次強 弱	● ○○ ○

節奏 Rhythm

有重覆、循環特性。在**拍號、速度界定的單位時間**（通常是以一小節或其倍數），
樂音節拍的強弱、長短、音色變化組合。

Example **1**

Ａ 節拍	Ｂ 節奏	Ｃ 節奏	Ｄ 節奏
強弱規律 沒有音高變化	加高低音頻差	多加和弦 （聲韻的融入）	加強音 (>) 切音 (•)

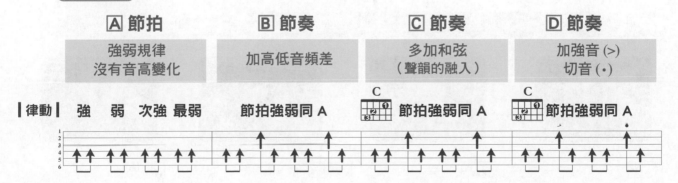

| 律動 | 強 弱 次強 最弱 | 節拍強弱同 A | C 節拍強弱同 A | C 節拍強弱同 A |

流行樂風
Popular / Ballad Music
4/4 4、8 Beats

L2
輕鬆學會彈唱

基礎樂理（二）

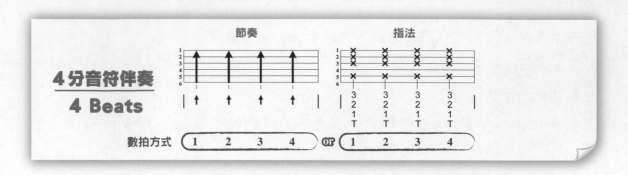

4分音符伴奏
4 Beats

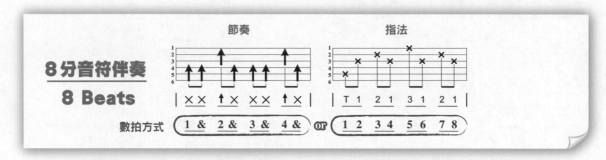

8分音符伴奏
8 Beats

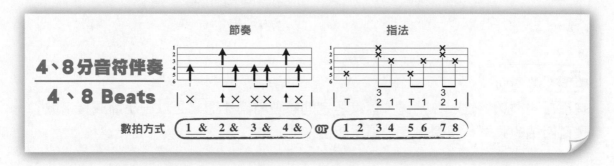

4、8分音符伴奏
4、8 Beats

練習 **1**

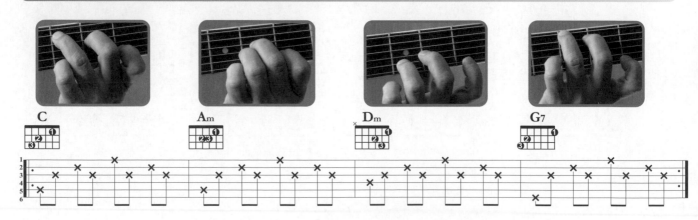

C Am Dm G7

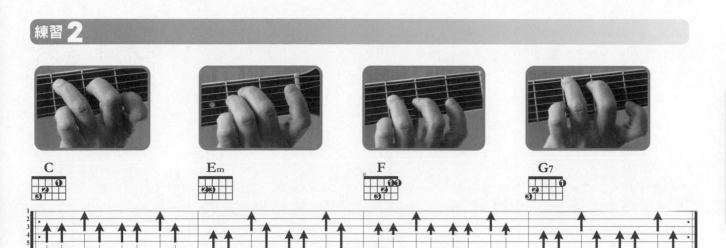

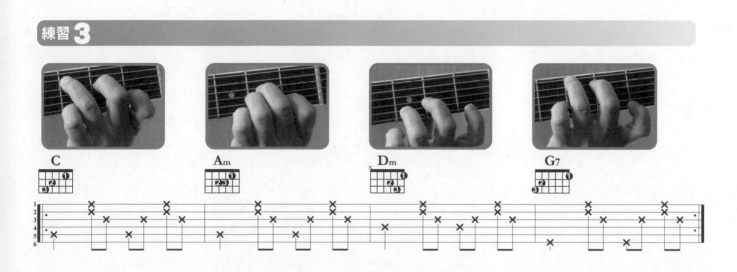

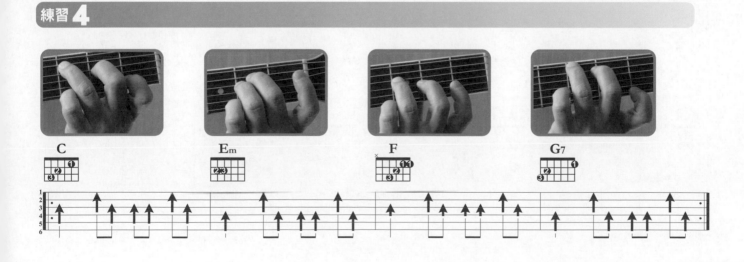

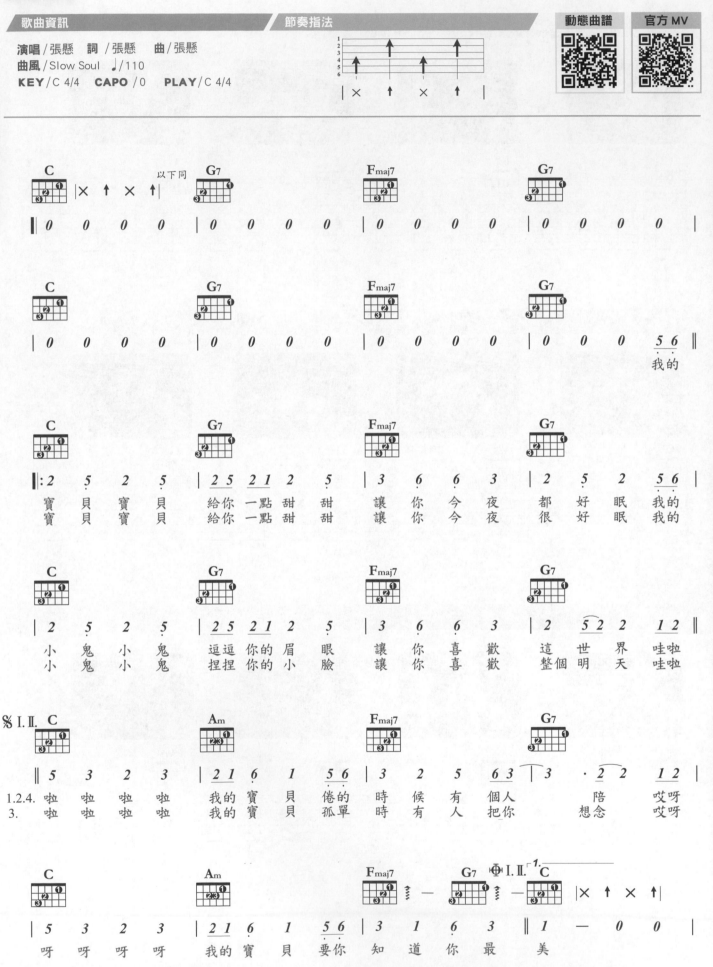

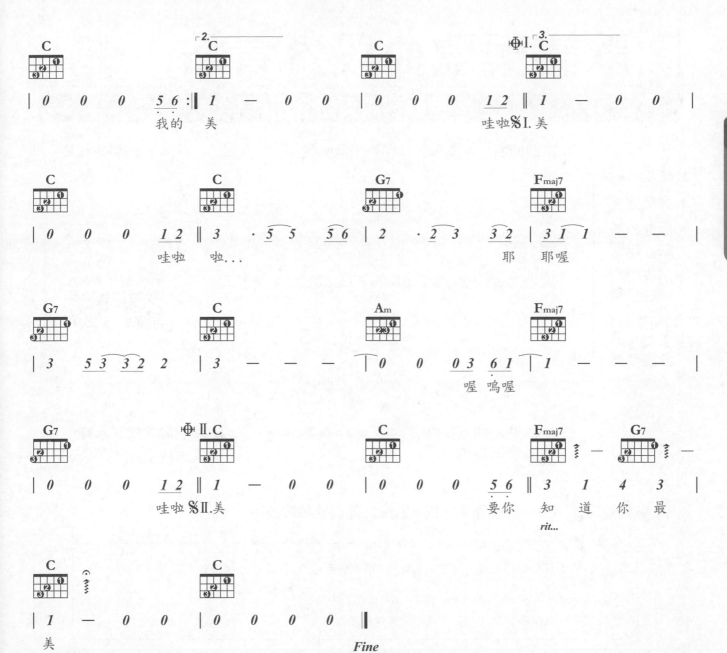

我的 美　　　　　　　　　哇啦 𝄋 I.美

哇啦 啦...　　　　　　　　　　耶 耶喔

喔 嗚喔

哇啦 𝄋 II.美　　　　　　　要 你 知 道 你 最

rit...

美

Fine

PLAY MEMO ●節奏 ▲和聲、樂理 ■旋律

① 以四分音符為節拍單位，每分鐘演奏110個四分音符（♩ = 110 4/4）的四四拍（4 Beats）伴奏練習曲。

② 曲風（Music Style）為（Popular / Ballad）。

③ 用琶音技法作為過門（歌詞「要你知道你最」處）。

技巧漸進

琶音	過門	過門小節
譜例記號 ⋚ 或 ⋛，較一般撥弦方式輕緩，逐弦彈奏的撥弦技巧。 **1. 由低音弦撥向高音弦**　　**2. 由高音弦撥向低音弦**	在樂句與樂句間加入不同於原節奏拍法，增加伴奏豐富性的技法。	使用過門技法的小節。

歌譜與歌曲段落看法

歌曲刊頭資訊介紹

▲ 本曲曲名　▲ 本曲詞曲作者、演唱者　　　　　　　　▲ 本曲難易程度

▲ 樂風名稱
▲ 彈奏速度
▲ 原曲的調號、拍號
▲ 移調夾所需夾的格數
▲ 夾移調夾（或沒夾）後，以此調彈奏

寶貝

挑戰指數 ★★☆☆☆☆☆☆☆☆

歌曲資訊　　　　　　　　　節奏指法　　　　　　　　　　動態曲譜　官方MV

演唱/張懸　詞/張懸　曲/張懸
曲風/Slow Soul ♩/110
KEY/C 4/4　CAPO/0　PLAY/C 4/4

▲ 本曲本曲以拍擊法（Pick 或空手彈奏皆可）彈奏的型態

▲ 本曲動態曲譜示範
▲ 官方線上 MV QR code 連結

▲ 歌曲備忘錄，位於歌曲最後，提示歌曲之彈奏重點與技巧

PLAY MEMO ●節奏 ▲和聲、樂理 ■旋律

① 以四分音符為節拍單位，每分鐘演奏110個四分音符（♩= 110 4/4）的四四拍（4 Beats）伴奏練習曲。

② 曲風（Music Style）為（Popular / Ballad）。

③ 用琶音技法作為過門（歌詞「要你知道你最」處）。

各式標記說明

反覆記號

標示反覆起點的記號。如果數個小節被反覆記號（‖: :‖）夾起，就重複彈奏兩個反覆記號當中的小節。

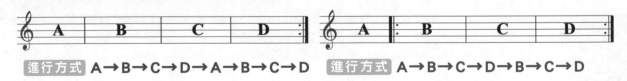

進行方式 A→B→C→D→A→B→C→D　　進行方式 A→B→C→D→B→C→D

1 號括號／2 號括號

重複彈奏反覆記號時，來到相同的地方，第一次彈奏「1 號括弧」（ ┌1.————— ）的部份，第二次時跳過 1 號括弧，彈奏「2 號括弧」（ ┌2.————— ）的部份。

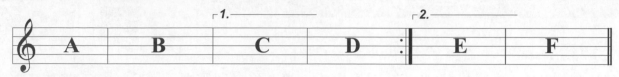

進行方式 A→B→C→D→A→B→E→F

D.S. 或 𝄋

表示回到前面 𝄋 記號的意思。

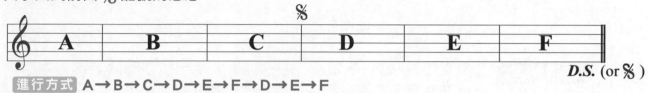

進行方式 A→B→C→D→E→F→D→E→F

To ⊕ (to Coda)

在曲子結束的部份，僅僅在最後結尾的地方稍作改編時所使用的記號。從譜上方的 ⊕ 直接跳到下個在譜下方標示 ⊕ 記號的部份。

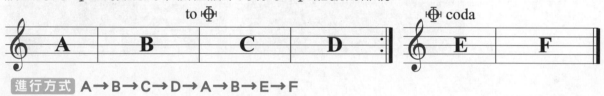

進行方式 A→B→C→D→A→B→E→F

D.C.

從 D.C. 的位置反覆到曲子開頭開始演奏。

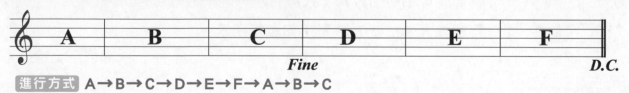

進行方式 A→B→C→D→E→F→A→B→C

Fine

表示曲子結束。結束小節複縱線上的 ⌢ 也是結束的意思。

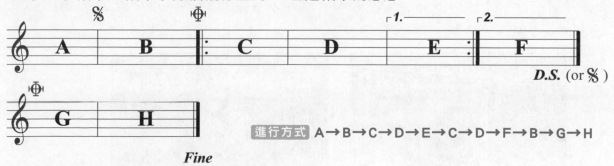

進行方式 A→B→C→D→E→C→D→F→B→G→H

經常這些反覆記號都會相互結合來使用。

切音 (Stacato) / 強音 (Accent) / 悶音 (Mute)

左右手技巧（一）

切音 stacato | 譜例記號 ↑ or ↓

又稱為斷奏，就是在右手撥弦後，利用右手本身或左手將弦音消除，使琴弦不再發聲的技巧。

強音 accent | 譜例記號 ＞

演奏強於其他拍子力度的拍法。

因與切音兩者操作動作相同，所以易生混淆。

右手切音 | 當右手持 PICK 下擊後（左圖），利用手腕旋轉的角度，右小指掌側緣（右圖）配合下壓止弦，使弦聲終止。

 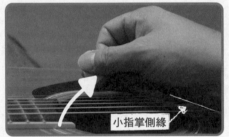

小指掌側緣

右手強音 動作同切音，但不需下壓止弦。

切　　音 短而銳利，拍值（時間）是表記的一半。
譬如說半拍的切音其實只能有四分之一拍音長。

強　　音 音量放大，拍值（時間）如表記所示。

左手切音

● **開放和弦切音法**

當右手持 PICK 下擊後（左圖），利用左手腕旋轉的角度，配合下壓止弦（右圖），使弦聲終止。

 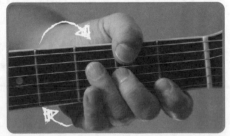

● **封閉和弦切音法**

左手壓緊時右手撥弦（左圖），右手撥完弦後左手手指力量放鬆但不離弦（右圖）。

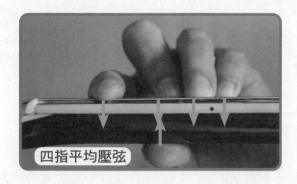

四指平均壓弦

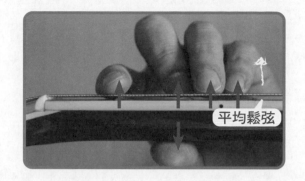

平均鬆弦

悶音 mute

（Mute）悶音，又稱為弱音，也有左、右手悶音技巧。

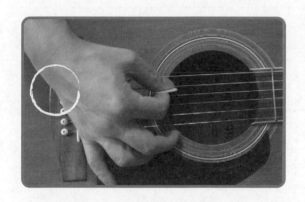

右手悶音法

單音悶音：右手掌近小指外側掌緣輕觸在下弦枕正上方，再以右手撥奏。單音悶音最常用右手悶音法。

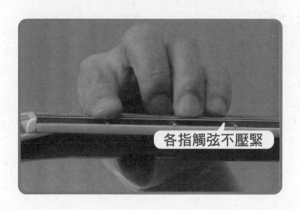

各指觸弦不壓緊

左手悶音法

用於封閉和弦奏法，Funk Guitar 手必攻的奏法。左手手指輕鬆觸按任一封閉和弦，右手撥弦，使 PICK 與弦間刷動的聲音發出。

披星戴月的想你

歌曲資訊

演唱/告五人　詞/潘燕山　曲/潘雲安
曲風/Rock Ballad　♩/100　KEY/E 4/4
CAPO/4　PLAY/C

節奏指法

動態曲譜　官方MV

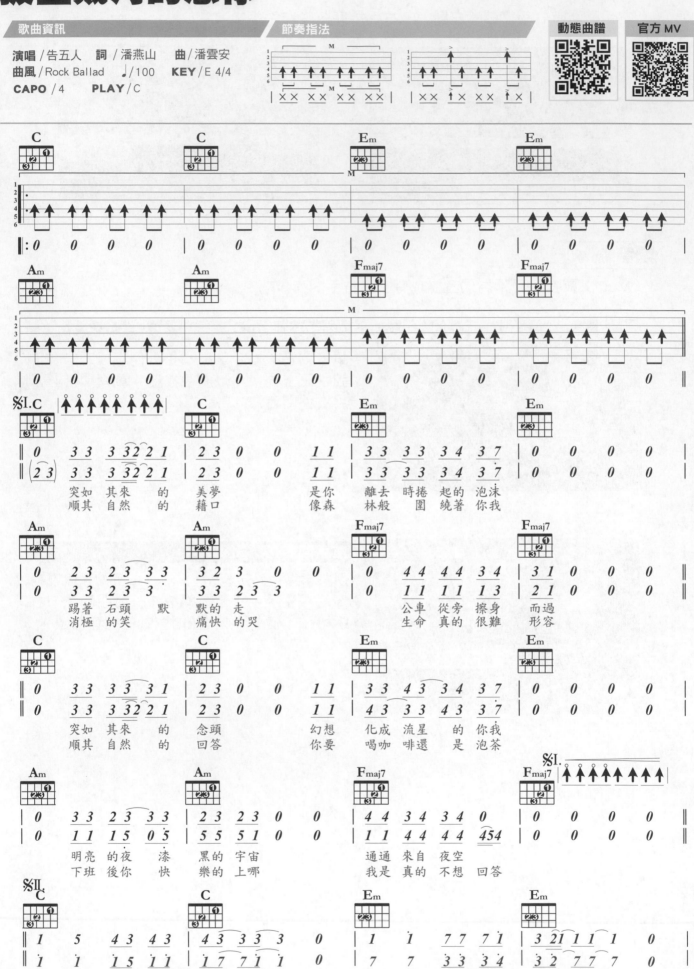

L2
輕鬆學會彈唱

38 ◀◀◀ 新琴點撥 ♪ 線上影音二版

遠 方 煙火 越來 越唏 噓　　凝 視 前方 身後 的 距 離

我 會 披星 戴月 的 想 你　　我 會 奮不 顧身 的 前 進

遠 方 煙火 越來 越唏 噓　　凝 視 前方 身後 的 距離

1. 演唱　　　　　哈啊 哈啊　　　　　　　　　　哈啊 哈啊
2.4.5. GT Solo

哈啊 哈啊

3. 6.

%I.II.

PLAY MEMO ●節奏 ▲和聲、樂理 ■旋律

① 以四分音符為節拍單位，每分鐘演奏88個四分音符（♩＝100 4/4）的四四拍（8 Beats）伴奏練習曲。

② 用切音技法作為過門。

③ 第一段主歌前奏、主歌段 8 Beats悶音撥奏。從每個和弦的根音開始下撥兩弦喔。

④ 副歌依舊是 8 Beats悶音節拍。2、4拍前半拍用略大於其他拍點的撥奏力道彈奏，這樣會帶出搖滾氛圍。

⑤ 第二段主歌仍然是使 8 Beats悶音撥奏，副歌時改為 ✗✗ ↑✗ ✗✗ ↑✗ 刷奏。

⑥ 間奏開始學習單音彈奏，僅取第一段間奏單音為範本喔！所用的音不多，請加油！

使和弦變換流暢的方法

L2

輕鬆學會彈唱

「手指老是不聽使喚，和弦總是換不順？」和弦要換得流暢，你需注意以下幾件事。

壓弦時

指尖靠近琴衍壓弦，指力夠將弦壓靠琴衍上右手撥弦後不發出雜音就好。

拇指指根和中指指根約略「對立」，便於所有手指平均施力。

- 不需讓弦貼到指板 ● 手指靠近琴衍壓弦

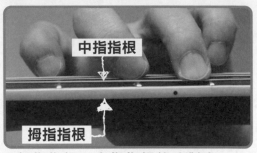

中指指根

拇指指根

- 拇指指根、中指指根約略對立

換和弦時　手指和手腕的力量暫時放鬆

變換和弦時，手指手腕仍用力，會使手指關節僵硬，靈活度會降低。放鬆按弦手指和手腕不用力，等移動的手指就定位後再使勁不遲，也可減少手指的疼痛。

兩和弦同位格不動

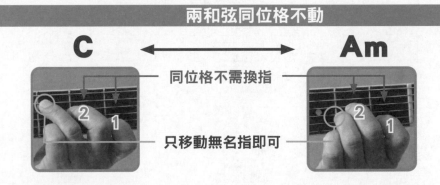

C ←→ Am

同位格不需換指

只移動無名指即可

指型接近的和弦

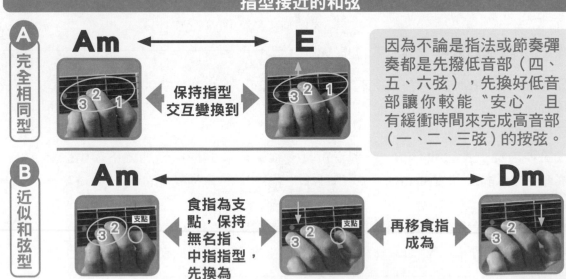

A 完全相同型

Am ←→ E

保持指型交互變換到

因為不論是指法或節奏彈奏都是先撥低音部（四、五、六弦），先換好低音部讓你較能〝安心〞且有緩衝時間來完成高音部（一、二、三弦）的按弦。

B 近似和弦型

Am ←→ Dm

食指為支點，保持無名指、中指指型，先換為

支點

再移食指成為

指法篇

彈奏吉他時的左右手姿勢(二)

右手姿勢

右拇指負責彈六、五、四弦，食指、中指、無名指與各弦呈 90°。

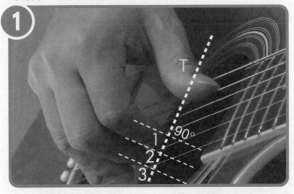

拇指以指甲與指腹外側撥弦。

拇指撥弦後置於其餘手指之前。

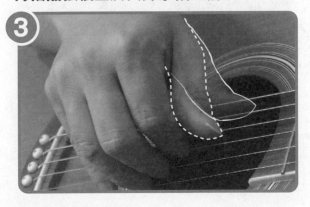

各指用第一關節帶動指尖觸弦（①）。撥弦後，將手指暫停於拇指後（②）。

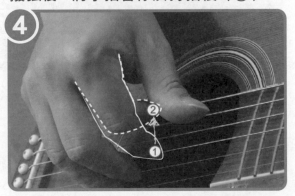

指法 Fingerstyle

又稱分散和弦（Arpeggios）左手按好和弦後，右手依序將和弦內音彈出。

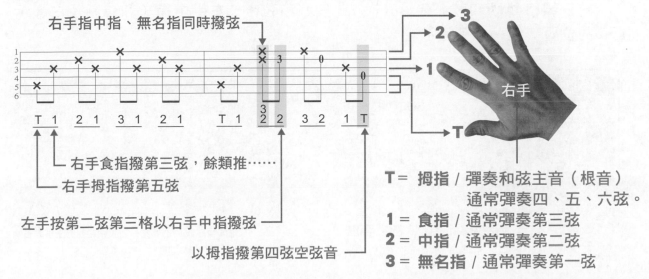

右手指中指、無名指同時撥弦

右手食指撥第三弦，餘類推……

右手拇指撥第五弦

左手按第二弦第三格以右手中指撥弦

以拇指撥第四弦空弦音

T = 拇指 / 彈奏和弦主音（根音）通常彈奏四、五、六弦。

1 = 食指 / 通常彈奏第三弦

2 = 中指 / 通常彈奏第二弦

3 = 無名指 / 通常彈奏第一弦

指法該撥彈的 Bass 弦位置

L2 輕鬆學會彈唱

和弦主音

C 和弦的構成是由 C 這個音發展而成，我們就稱 C 和弦的主音為 C。

彈奏指法時，右手拇指要彈和弦的主音，作為低音的伴奏。

例如：彈 C 和弦時右手拇指需彈左手按壓的第五弦第三格主音 C。又如彈 Am 和弦時右手拇指需彈

第五弦空弦的主音 A。

吉他指板前五琴格的音名圖

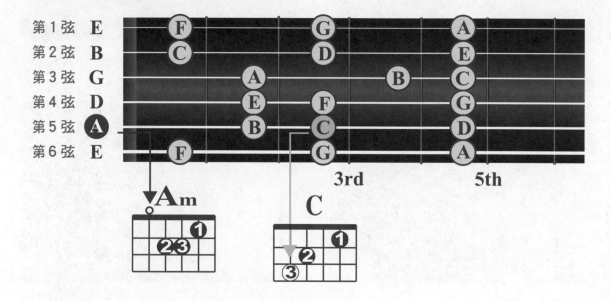

簡老師的和弦主音快速記憶法

前三琴格 **C 調和弦**，除 **Bdim** 外，按好和弦後，**左手中指**（和弦圖反白標示的位置）**上一條低音弦。**

和弦	C	Dm	Em	F	G7	Am	Bdim7
級數	I	II m	III m	IV	V 7	VI m	VII dim
和弦六弦譜	C	× Dm	Em	× F	G7	Am	Bdim7
組成音	① 3 5	② 4 6	③ 5 7	④ 6 1	⑤ 7 2 4	⑥ 1 3	⑦ 2 4
備註	▲ 和弦的根音所在弦	× 該弦不可撥弦			組成音欄○中的簡譜符號表該和弦的主音唱名		

主副歌的伴奏觀念

何謂主歌、副歌？

一般而言，一首歌在創作之時，作者會將曲意的歌詞（或曲），分成兩大段落，前半段我們就稱是主歌，後半段叫副歌。

通常，沒有特殊的意外，〝**整首歌反覆唱最多次的那段，就是副歌**〞。另一段就是主歌囉！

主歌通常用指法伴奏，副歌用節奏

沒意外的話，主歌應該較抒情，用指法來彈。副歌多是激情狂濤，就用節奏用力來刷。

若是全曲都採用節奏，主歌就使用刷弦動作較少的 4 或 8 Beats 節奏，副歌再轉 8 或 16 Beats 的節奏。

注意主歌轉副歌時的拍感掌握

〝**用節拍器或數拍方式多練幾次主接副歌的地方**〞

初學者最容易犯的毛病就是整首歌前、後的彈奏速度不一，到副歌段都會比主歌的速度快，這是大忌。

若再遇主歌和副歌節拍不同時，譬如節奏型態是 Soul 的歌曲，主轉副歌通常是 Slow Soul 轉 Double Soul（8 或轉 16 Beats）能彈得好的人並不多，唯有多加練習才能掌握節奏的穩定性。

孤勇者

歌曲資訊

演唱 / 陳奕迅　　詞 / 唐恬　　曲 / 錢雷
曲風 / Slow Soul　　♩/65　　KEY / B
CAPO / 全弦降半音　PLAY / C

節奏指法

官方 MV

L2
輕鬆學會彈唱

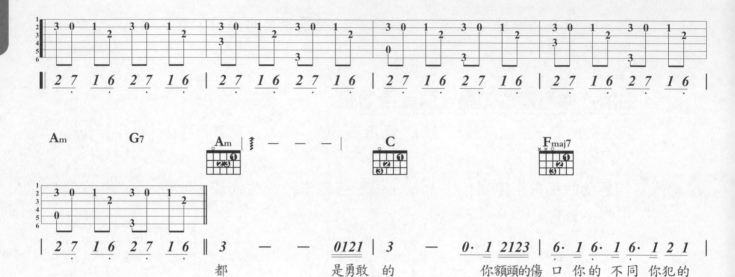

都　　　是勇敢 的　　　　你額頭的傷 口 你的 不同 你犯的

錯　　　都　　　不必隱 藏　　　你破舊的玩 偶 你的 面具 你的 自

我　　　‖ 他們說 要帶著光馴服每一頭怪 獸　　　他們 說 要縫好你的傷 沒有人愛

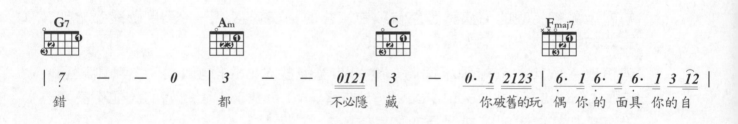

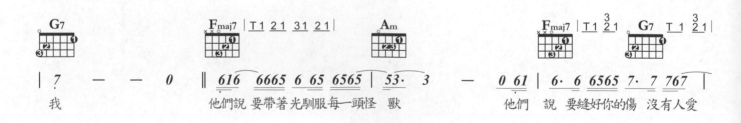

小丑　　　為何孤 獨 不可 光榮 人只有不完 美 值得 歌頌　　誰說 汙泥 滿身 的 不算英

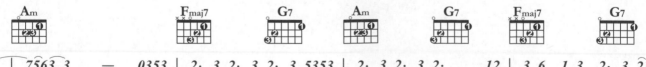

Am　　　　　　Fmaj7　×× ↑×　G7 ×× ↑×　Am　　　　　G7　　　Fmaj7　　　　G7

| 6 — — 0 67 :|1271 1 17 1271 1 12 | 3232 3 32 3 5 3 67 | 1271 1 17 1271 1 12 |

雄　　　　愛你 1、2x.孤身走暗 巷愛你 不跪的模樣愛你 對峙過絕望不肯哭 一場 愛你 破爛的衣裳 卻敢堵命運的槍 愛你

※孤身走暗 巷愛你 不跪的模樣愛你 對峙過絕望不肯哭 一場 愛你 來自於蠻荒 一生不借誰的光 你將

Am　　　　G7　　　Fmaj7　　　G7　　　Am　　　　G7　　　Fmaj7　　　G7

| 3232 3 32 3 5 3 5 | 3·5 3·5 3563 5 5 | 3·5 3·5 3563 5 55 | 322 2 13 3 2 2111 |

和我那麼 像缺口 都一 樣去 嗎配嗎 這襤褸的披風戰 嗎 以最卑微的夢致那 黑夜 中的嗚 咽 與怒吼
造你的城邦在廢墟之 上去 嗎去啊 以最卑微的夢戰 嗎戰啊 以最孤高的夢致那 黑夜 中的嗚 咽 與怒吼

Am　　　　G7　　　N.C　　　　　　　　1.
　　　　　　　　　　　　　　　　　　Fmaj7　　　　G7　　　Am

| 6 — — 0 55 | 3 2 2 13 3 2 2 11 ‖ 2 7 16 2 7 16 | 2 7 16 2 7 16 |

誰說 站在光裡的 才 算英雄　*同前奏彈法*

Fmaj7　　　G7　　　Am　　　　Fmaj7 T1 21 G7 T1 21　Am T1 21 31 21

| 2 7 16 2 7 16 | 2 7 16 2 7 1 65 ‖ 6· 5 6565 6 65 6565 | 53· 3 — 0 65 |

他們 說 要戒了你的狂就像擦掉了汗 垢　　　　他們

Fmaj7　　　G7　　　Am　　　　Fmaj7　　　G7　　　Am　　　G7

| 6· 5 6565 7· 6 7676 | 63· 3 — 0353 | 2· 3 2· 3 2· 3 5353 | 2· 3 2· 3 2· 12 |

說 要順台階而上 而代價是低 頭　　那就讓 我 不可 乘風 你一樣驕傲 著 那種 孤勇 誰說

Fmaj7　　　G7　　　D7　　　　2.
　　　　　　　　　　　　　　Fmaj7 ×× ↑×　G7 ×× ↑×　D7

| 3 6 1 3 2· 3 211 | 6 — — 0 67 :‖ 6 6 1 3 7 7 77 | 76· 6 — — |

對弈 平凡 的 不算英 雄　　　愛你 你 的斑 駁 與眾不 同

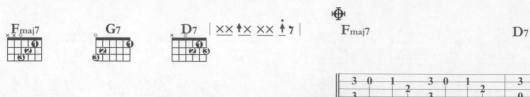

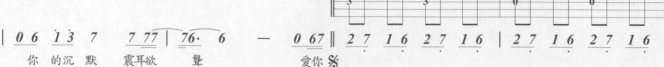

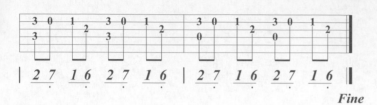

0 6	1 3	7	7 77	76. 6	—	0 67 ‖

你　的沉　默　震耳欲　　聲　　　愛你 %

Fine

PLAY MEMO ●節奏 ▲和聲、樂理 ■旋律

① 前奏做了一些小小的改變讓彈奏不太難，為的是讓初學者方便彈奏。

② 節奏感很重的歌不一定用了極複雜的節拍形態來詮釋。這首歌就是最好的例子。

③ 在編曲上用穩定的 8 Beats 節拍作為元素、所用的和弦也不多；就是多需要些耐心去確認各個樂段的伴奏方式。

關於單指按緊 2 弦以上

① 用食指前緣靠近拇指側（圖中的斜線標示處）去壓弦

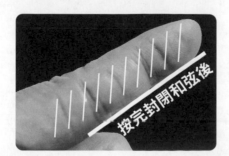

② 指關節縫隙（○ 處）要避免放在琴弦的正上方

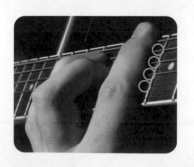

流行樂風（二）

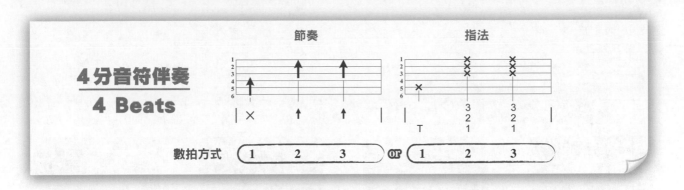

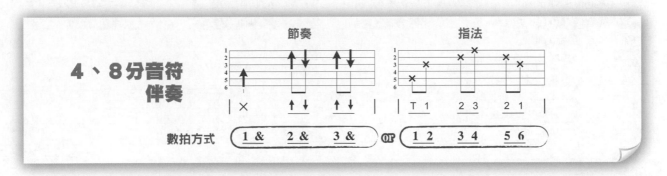

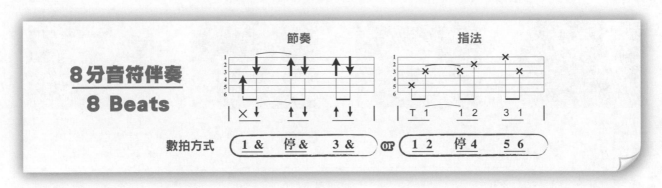

受制於每小節只有三拍，三四拍的伴奏變化較少，在爵士樂中因常伴以附點拍符
的出現，變化方較為豐富。

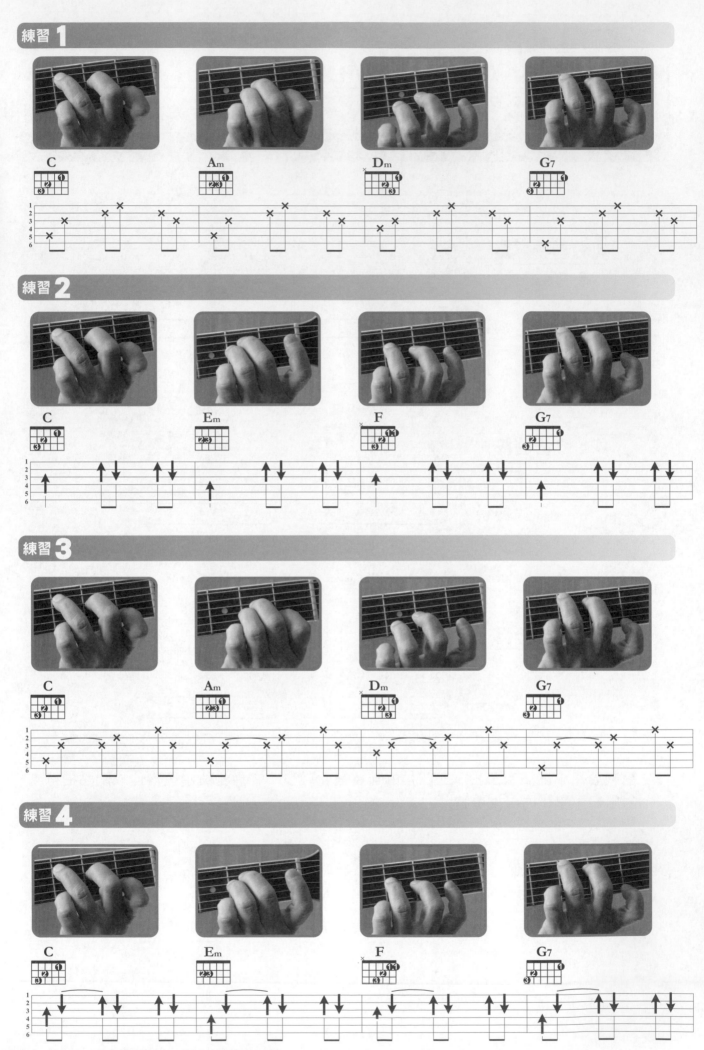

記下六、五、四弦空弦音音名與半音階

音階練習（二）

練習目的

① 記住六、五、四弦空弦音音名

和弦	主（根）音	位置
Am	A	第 5 弦空弦
Dm	D	第 4 弦空弦
Em	E	第 6 弦空弦

② 練習「指型接近型」和弦的變換

Am、Dm、E 和弦的指型按法是很接近的。

③ 認識半音階

兩音相差全音時，兩琴位格間有一半音。如本曲升 Sol(#5) 即位於第三弦空弦 Sol(5) 與第三弦第二格 La(6) 間的第二弦第一格。曲中 #5 和 6 都用小指按法，藉此練習小指指力和靈活度。

練習曲　挑戰指數 ★★★

愛的羅曼史

曲風 / Soul Ballad　♩/60　節奏指法 /
KEY / Am 3/4　CAPO / 0
PLAY / Am

動態曲譜

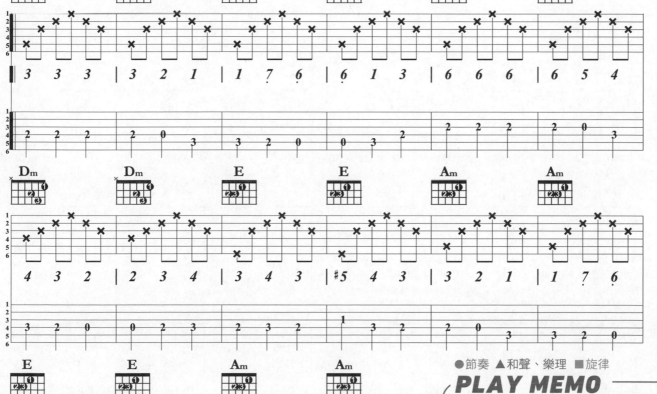

●節奏　▲和聲、樂理　■旋律

PLAY MEMO

① 以四分音符為節拍單位，每分鐘演奏 60 個四分音符（♩＝60 4/4）的三四拍（8 Beats）伴奏練習曲。

② 觸弦輕柔是三拍子歌曲的特性，請記住了！

Amazing Grace

歌曲資訊

演唱 / John Newton　　詞曲 / 蘇格蘭民謠
曲風 / Waltz　　♩/60　　KEY / Am 3/4
CAPO / 0　　PLAY / Am

節奏指法

動態曲譜

L2
輕鬆學會彈唱

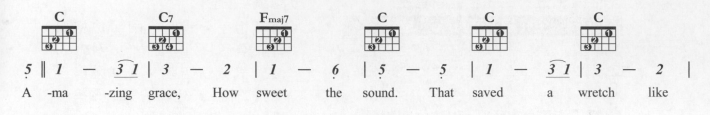

C		C7		Fmaj7		C		C		C	

5 ‖ 1 — 3 1 | 3 — 2 | 1 — 6 | 5 — 5 | 1 — 3 1 | 3 — 2 |

A -ma -zing grace, How sweet the sound. That saved a wretch like

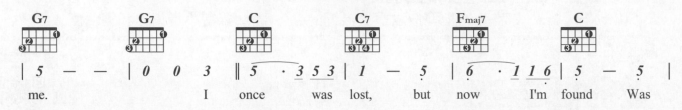

G7　　G7　　C　　C7　　Fmaj7　　C

| 5 — — | 0 0 3 ‖ 5 · 3 5 3 | 1 — 5 | 6 · 1 1 6 | 5 — 5 |

me.　　I once was lost, but now I'm found Was

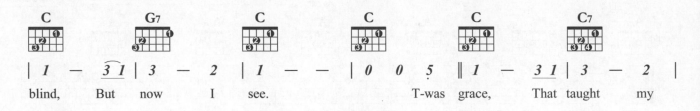

C　　G7　　C　　C　　C　　C7

| 1 — 3 1 | 3 — 2 | 1 — — | 0 0 5 ‖ 1 — 3 1 | 3 — 2 |

blind, But now I see.　　T-was grace, That taught my

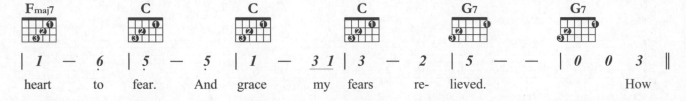

Fmaj7　　C　　C　　C　　G7　　G7

| 1 — 6 | 5 — 5 | 1 — 3 1 | 3 — 2 | 5 — — | 0 0 3 ‖

heart to fear. And grace my fears re- lieved.　　How

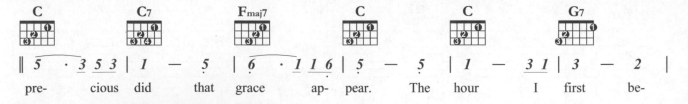

C　　C7　　Fmaj7　　C　　C　　G7

‖ 5 · 3 5 3 | 1 — 5 | 6 · 1 1 6 | 5 — 5 | 1 — 3 1 | 3 — 2 |

pre- cious did that grace ap- pear. The hour I first be-

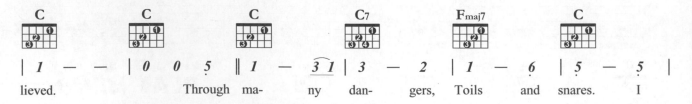

C　　C　　C　　C7　　Fmaj7　　C

| 1 — — | 0 0 5 ‖ 1 — 3 1 | 3 — 2 | 1 — 6 | 5 — 5 |

lieved.　　Through ma- ny dan- gers, Toils and snares. I

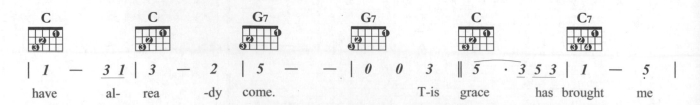

C　　C　　G7　　G7　　C　　C7

| 1 — 3 1 | 3 — 2 | 5 — — | 0 0 3 ‖ 5 · 3 5 3 | 1 — 5 |

have al- rea -dy come.　　T-is grace has brought me

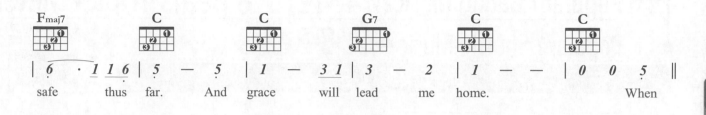

F$_{maj7}$	C	C	G$_7$	C	C

| 6 · 1 1 6 | 5 — 5 | 1 — 3 1 | 3 — 2 | 1 — — | 0 0 5 ‖

| safe | thus far. | And grace | will lead | me home. | When |

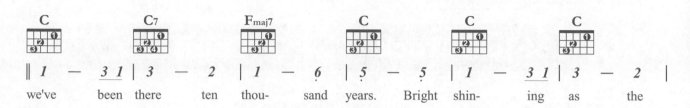

C	C$_7$	F$_{maj7}$	C	C	C

‖ 1 — 3 1 | 3 — 2 | 1 — 6 | 5 — 5 | 1 — 3 1 | 3 — 2 |

| we've | been there | ten thou- | sand years. | Bright shin- | ing as the |

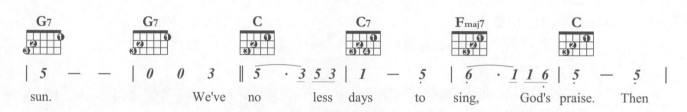

G$_7$	G$_7$	C	C$_7$	F$_{maj7}$	C

| 5 — — | 0 0 3 ‖ 5 · 3 5 3 | 1 — 5 | 6 · 1 1 6 | 5 — 5 |

| sun. | We've no | less days | to sing, | God's praise. | Then |

C	G$_7$	C	C

| 1 — 3 1 | 3 — 2 | 1 — — | 0 0 0 ‖

| when | we first | be- gun. | *Fine* |

PLAY MEMO ●節奏 ▲和聲、樂理 ■旋律

① 以四分音符為節拍單位，每分鐘演奏60個四分音符的三四拍（♩＝60 3/4）8 Beats
伴奏練習曲。

② 拍子的穩定度要好，才能彈出莊嚴的氣勢。

③ C7和弦小指壓弦訣竅、方式，列在「技巧漸進」專欄中。

有用小指壓弦時的和弦按法訣竅

技巧漸進

① 拇指扣住整個琴頸

② 若有需要做消音動作時，可使用姆指指腹輕觸第六弦，將第六弦消音。

③ 小指就較容易「凹」成直立的90度壓弦，以增加小指的指力。

Popular / Ballad Music 4/4、12/8 8 Beats Triplet Meter
Popular / Shuffle Music 4/4 8 Beats

13

流行樂風（三）

L2
輕鬆學會彈唱

藍調的二大節奏結構

Slow Rock　　Shuffle

慢搖滾 Slow Rock　　同一彈法有兩種使用時機

① **4/4 四四拍子**
用於流行樂，又稱三連音伴奏，因為**每拍都有三個伴奏音**。

② **12/8 八十二拍子**
用於藍調，這時**節奏名稱叫 Slow Blues**，而非 Slow Rock。彈奏方法同上例，
但拍子極慢，以**附點四分音符為一拍，每小節有四拍**。

8分音符伴奏
8 Beats

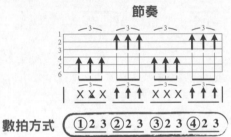

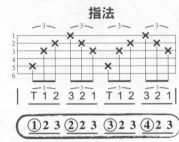

數拍方式　①2 3 ②2 3 ③2 3 ④2 3　　①2 3 ②2 3 ③2 3 ④2 3

拖曳 Shuffle　**4/4**

用於**藍調**，**重金屬**，或較**具 Power 的流行音樂**，有時為了使譜面簡潔，在
譜例上標示 ♪♪ = ♪♪ 來表示：全曲拍子雖是**標示為 8 Bests 的拍子**，**但需用
Shuffle 節奏來伴奏**。

8分音符伴奏
8 Beats

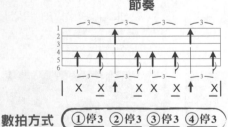

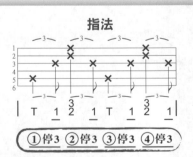

數拍方式　①停3 ②停3 ③停3 ④停3　　①停3 ②停3 ③停3 ④停3

練習 1

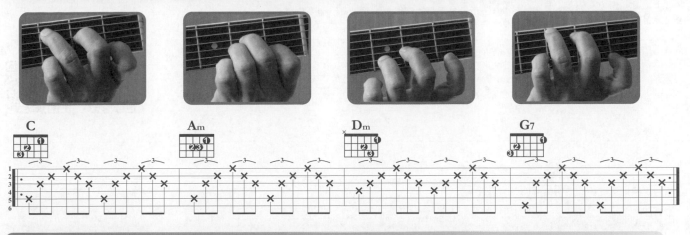

C　　　Am　　　Dm　　　G7

練習 2

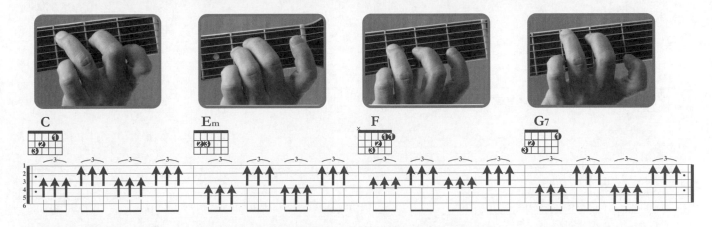

C　　　Em　　　F　　　G7

練習 3

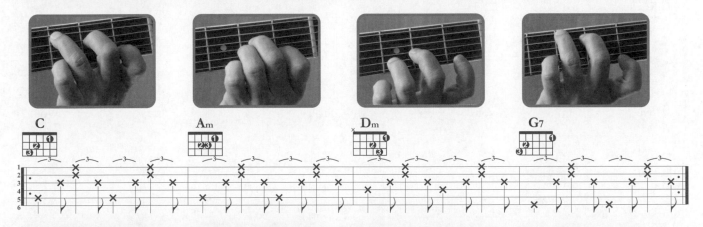

C　　　Am　　　Dm　　　G7

練習 4

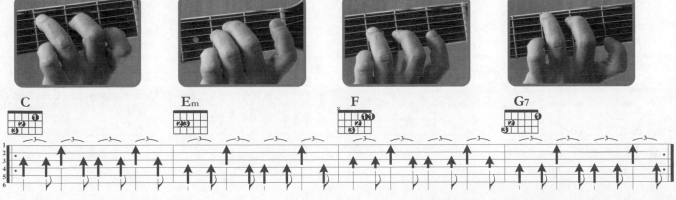

C　　　Em　　　F　　　G7

Can't Help Falling In Love

挑戰指數 ★★★★☆☆☆☆☆☆

歌曲資訊

演唱 / Elvis Presley 　詞曲 / Elvis Presley
曲風 / Slow Rock / Ballad Music ♩/70
KEY / D 12/8　CAPO / 2　PLAY / C

節奏指法

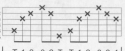

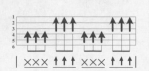

動態曲譜 　官方 MV

L2 輕鬆學會彈唱

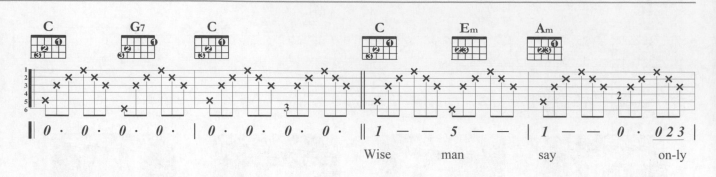

Wise　man　say　on-ly

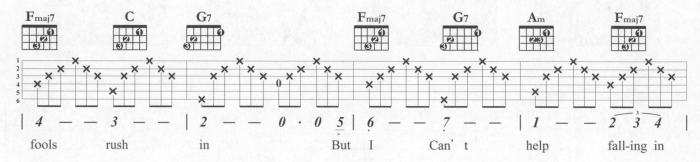

fools　rush　in　But I　Can't　help　fall-ing in

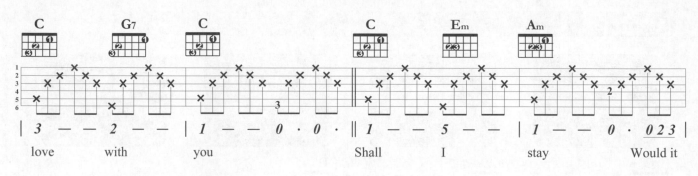

love　with　you　Shall　I　stay　Would it

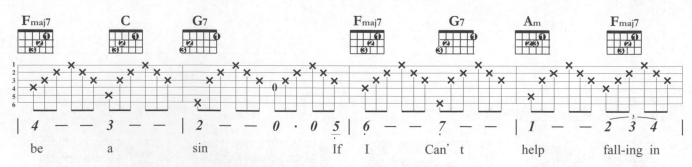

be　a　sin　If I　Can't　help　fall-ing in

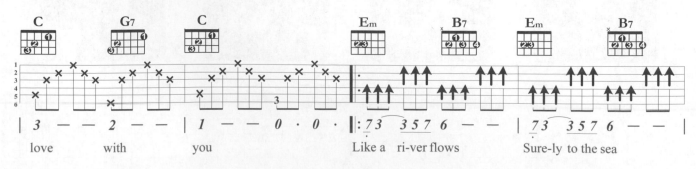

love　with　you　Like a ri-ver flows　Sure-ly to the sea

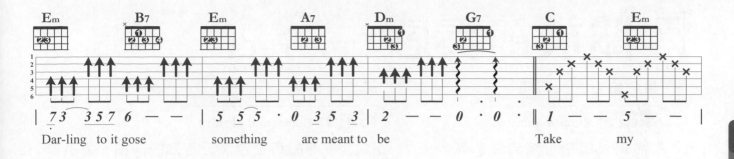

Dar-ling to it gose something are meant to be Take my

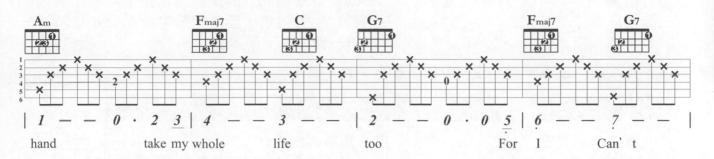

hand take my whole life too For I Can't

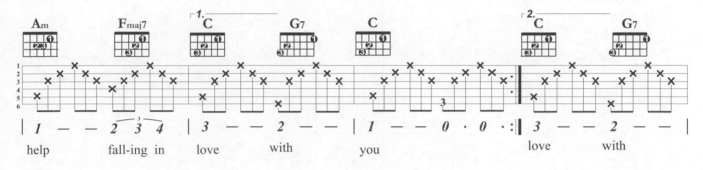

help fall-ing in love with you love with

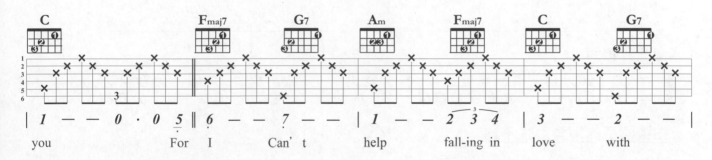

you For I Can't help fall-ing in love with

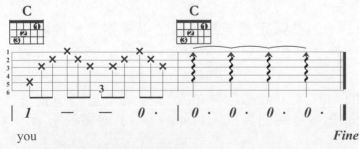

you *Fine*

PLAY MEMO ●節奏 ▲和聲、樂理 ■旋律

① 移調夾夾第2琴格,將原調是D大調(Key/D)的歌曲用C大調(Key/C)的調性和弦來伴奏。

② 以附點四分音符為節拍單位（一拍）,每分鐘演奏70個四分音符十二八拍（♩＝70 12/8）次伴奏練習曲。

③ 複拍子（Compound Meter）體系。每拍自然三等分的附點四分音符節拍（每等份八分音符）。

④ 頻繁每兩拍就換和弦的練習曲例。

⑤ 副歌和弦看起來很繁複,按壓時卻不會很難。借用我們還沒提到的G調的調性和弦（B7）,是很棒的編曲方式。嘗試聽聽他的美感吧！

⑥ 主歌指法,副歌刷扣（Chord）的方式,簡單直接！

L2 輕鬆學會彈唱

關於節奏感 Time Feel

依分拍方式的不同，節拍可分為單拍子和複拍子。

單拍子 Simple Meter

指被定義**每拍可被自然二等分**的節拍。**每小節只有一個強拍。**

複拍子 Compound Meter

指被定義**每拍可被自然三等分**的節拍。**每小節有兩個或兩個以上的同類型單拍子，有兩個或兩個以上的強拍**（第二個及之後的強拍會稍弱於第一個強拍，稱次強拍。）

Example 1　3/4 ♩ = 72　VS.　6/8 ♪ = 144

單拍子	複拍子
也稱為單純拍子 以可被二分的單純音符為一拍	也稱為複合拍子 以可被三分的附點音符為一拍
常見拍號 2/2、2/4、3/4、4/4 等	常見拍號 6/4、6/8、9/8、12/8 等
$\frac{3}{4}$ = 每小節有 3 拍，每拍有 2 個 ♪ 　 = 以 ♩ 為一拍	$\frac{6}{8}$ = 每小節有 2 拍，每拍有 3 個 ♪ 　 = 以 ♩. 為一拍
♩　♩　♩ ♪♪ ♪♪ ♪♪	♩.　♩. ♪♪♪ ♪♪♪

音值雖相同

♩ = 72（四分音符為一單位音符，一分鐘進行 72 個。**音值 72 個 4 分音符。**）

♪ = 144（八分音符為一單位音符，一分鐘進行 144 個。**音值 72 個 4 分音符。**）

拍號賦予的節奏屬性不同

6/8 的**節奏性**（格）= 強 弱 弱　次強 弱 弱　　　　**3/4** 的**節奏性**（格）= 強 弱 弱

相同時長的節拍節奏（Metrical Rhythm），因拍號定義小節的節拍強弱排序、速度指定的音樂情感不同，所要演繹的音樂情緒當然就不一樣。其聽感（節奏、律動感，情緒開展）也都截然不同。

會這麼仔細解說單拍子、複拍子與拍號間的關係，是想讓各位琴友理解：**掌握呈現音樂情感的速度（Tempo），精準控制拍號訊息，能將節奏感（Time Feel）透徹的解析，是成為一個吉他高手的必備條件。**錯誤認定速度、節奏感、拍號...等基礎樂理認知，是千萬要不得的事。所以說啊～練習時，**使用節拍器、有好老師、吉他學伴們提供正確音樂知識**的協助，可真是**學好吉他的唯一途徑啊！**

還有，在本書中共出現兩次音階練習曲：《愛的羅曼史》也是詮釋上述解說的另一範例。

Capo：7 Am 小調 編曲的《愛的羅曼史》是 **Simple Meter** 編法（3/4）**每小節只有一個強拍。**（一個根音伴奏）

Capo：0 Em 小調 編曲的《愛的羅曼史》是 **Compound Meter** 編法（9/8）**每小節有一個強拍、兩個兩次強拍。**（三個根音伴奏）

節奏型態 Rhythm Pattern

流行音樂中被最普遍依循的伴奏法則。源於**某樂風（Music Style）**經一段時間的積累、融合、被**多數人認同**（慣常適應）後，**成"型"**為該樂風的**節奏骨幹**（例如爵士樂的 Swing Feel，藍調 Suffle Feel、Triplet Feel …等。）。**也有再與其他樂風的節拍、律動、演奏手法結合**（例如**爵士、搖滾融合**＝ Fusion Jazz；**靈魂樂、靈魂爵士樂和節奏藍調融合成更富節奏性、適合跳舞**＝ Funk）**新伴奏彈法**的可能。

P.S. 如果你演奏的是**電吉他**的話，除了上述的元素之外，還得**再加進設定音色（Tone）**這元素喔！

律動 Groove

源於非裔美人的音樂術語，泛指**音樂演奏或任一音樂性表演即席激發出的動感。**

就演出者而言，援自合作者對各樂風的節拍、節奏型態認同，再依**演出當下的情緒渲染**，就**節拍、旋律、和弦和聲的輕重、裝飾、音色變換**…等技藝上做出**個人風格展現。**

在**聽者受眾端**，能**接收到**發聲端**速度穩定的節奏感並隨之融入搖擺**，又或（誘惑？）**懂聽者**在**細聽**時知道演奏其中**不僅有小小變化的驚喜、對演出內容讚嘆連連**，So groovy！

以下各小節，由**基礎的 8 Beats 節拍**出發，因循**新樂風衍生的律動**，伴以**不同的節拍、伴奏手法的演進譜例。**

Example 2

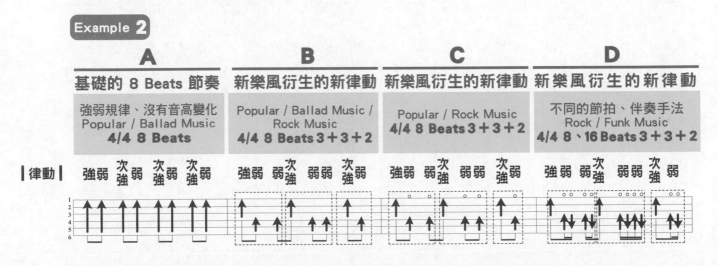

一般人都以為，能刷得一手好節奏才是操縱節拍節奏律動的表徵，但！其實不然。一串音符除了是悠揚樂音的展現外，更得對音符的長短輕重、抑揚頓挫掌控得宜；要讓人也能隨之搖擺、熱血沸騰，更是門深奧的節奏學問。

所以才有一說：**能夠彈出一段好吉他獨奏的人，節奏感也一定很強！**

以下各樂風的節奏、指法伴奏型態不是單一、更非如各篇所羅列的彈奏方式才是該樂風樂感的選擇，僅是便於學習者在初習吉他時能概略理解該樂風的節奏風貌參考。畢竟願多方涉略、多採各家之長，才能使自己的彈奏更趨於完美啊！

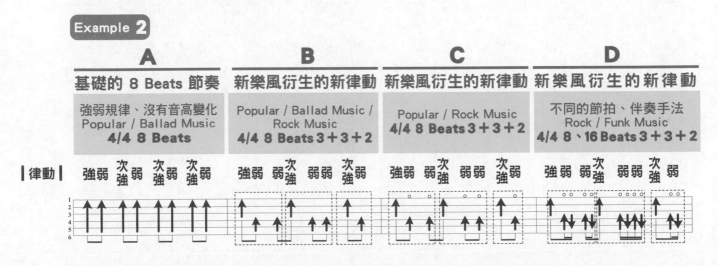

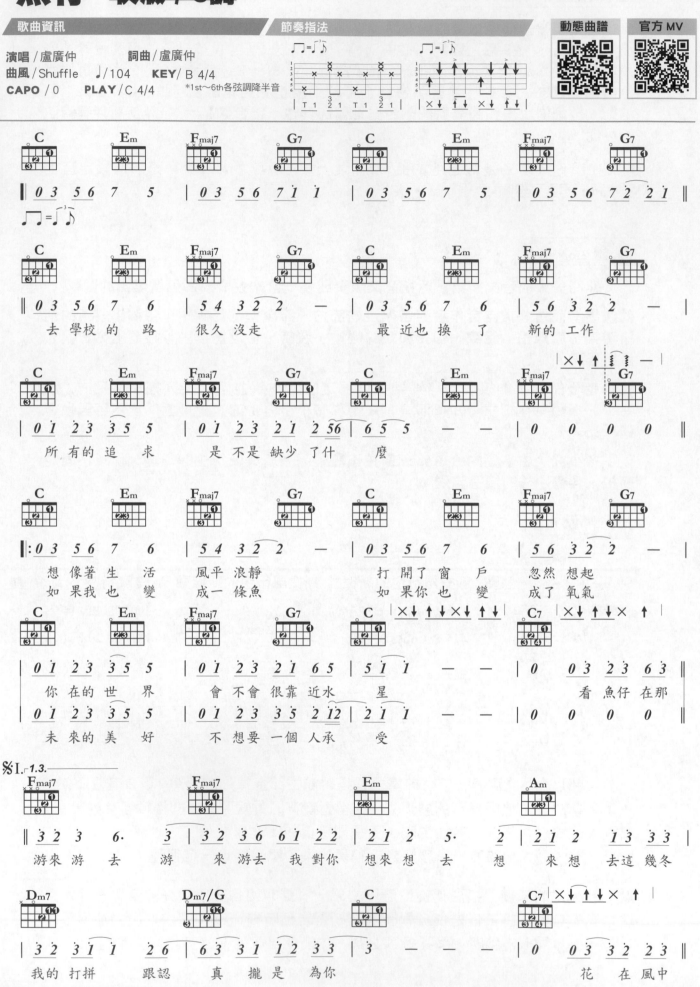

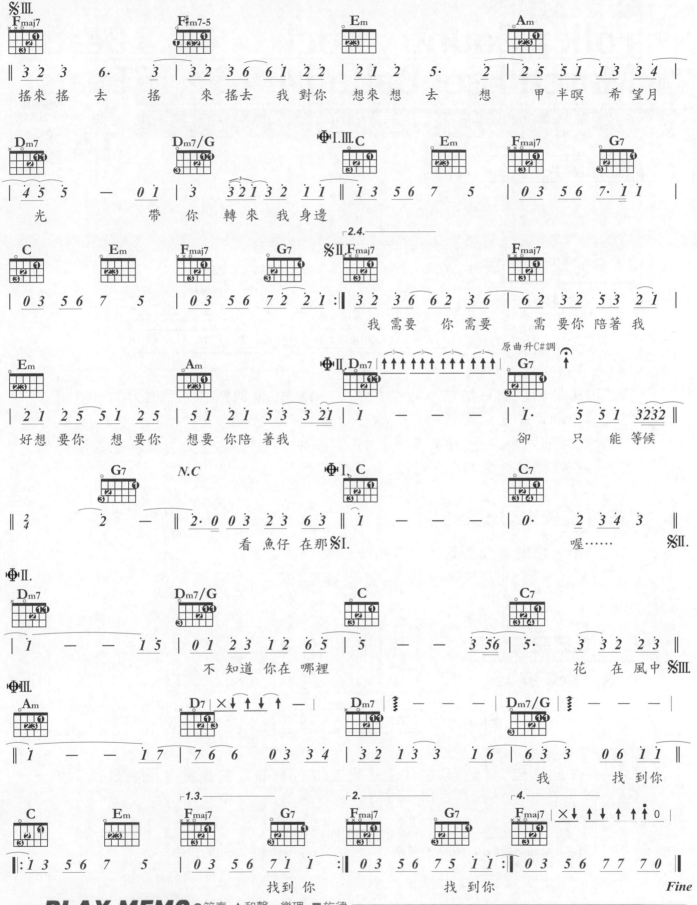

PLAY MEMO ●節奏 ▲和聲、樂理 ■旋律

① 四四拍 8 Beats 的 Popular Shuffle Music。

② 每拍的前拍點音值是後拍點的 1 倍，**請特別注意**。

③ 每個小節有兩個和弦配置，變換和弦時間差很短是這首歌的難處，請多加油！

Folk / Country Rock 4/4 8 Beats
March Feel Ballad 4/4 8、16 Beats

L2
輕鬆學會彈唱

流行樂風（四）

民謠搖滾 Folk Rock 4/4

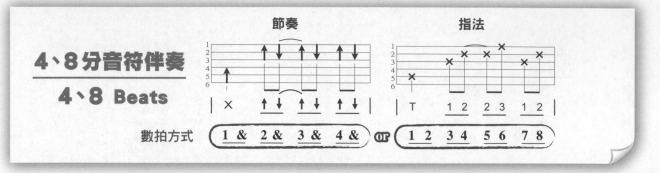

4、8分音符伴奏
4、8 Beats

第二拍後半拍到第三拍前半拍的切分是 Folk Rock 的招牌，而上列的指法，更是國內外吉他手最常使用的手法，必練！！

當然，Folk Rock 的精華是 Travis Picking（崔式彈法），俗稱三指法，我們將在後面專頁討論。

進行曲 March 4/4

又稱跑馬，僅有節奏型態，沒有指法。

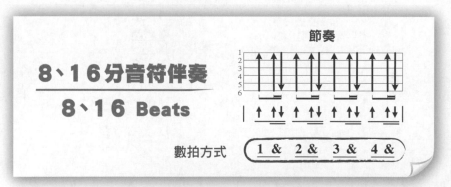

8、16分音符伴奏
8、16 Beats

March 作單一節奏伴奏歌曲的例子，在流行歌曲非常少見，反倒是基本拍子 ↑ ↑↓ 被用在和其他節奏合併使用的機率較高。

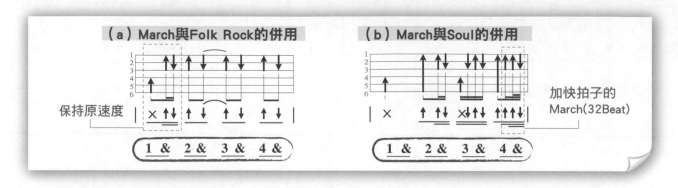

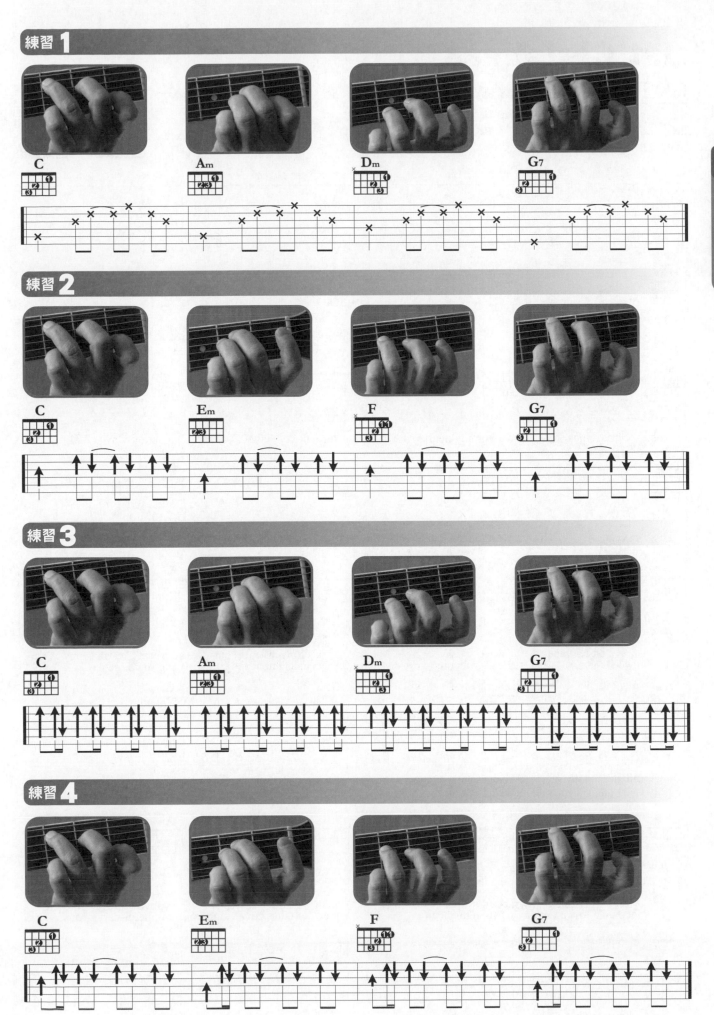

Last Christmas

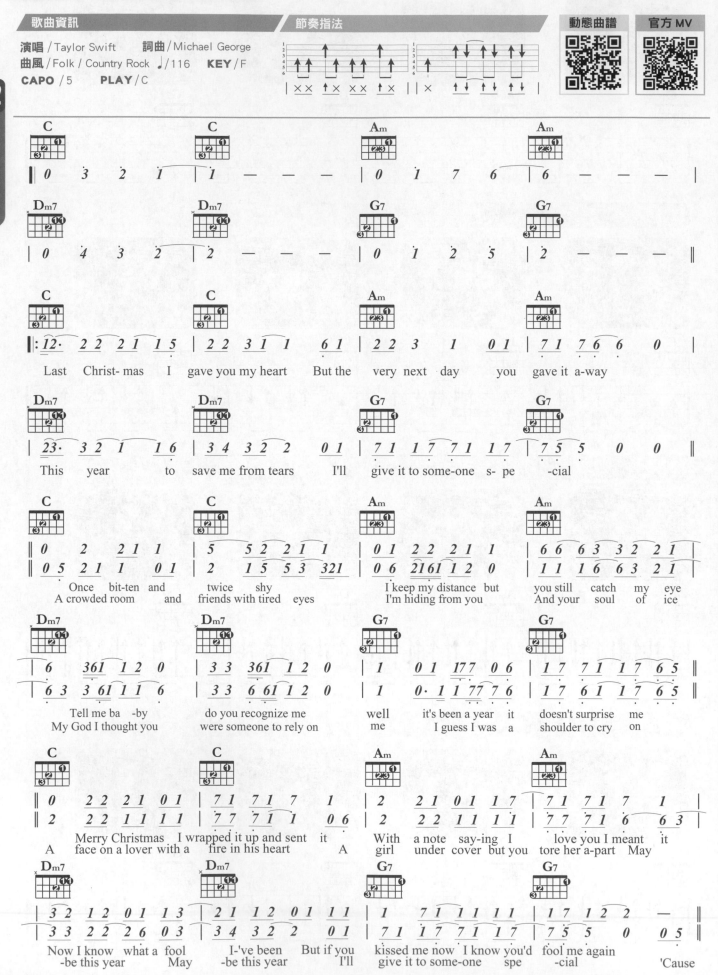

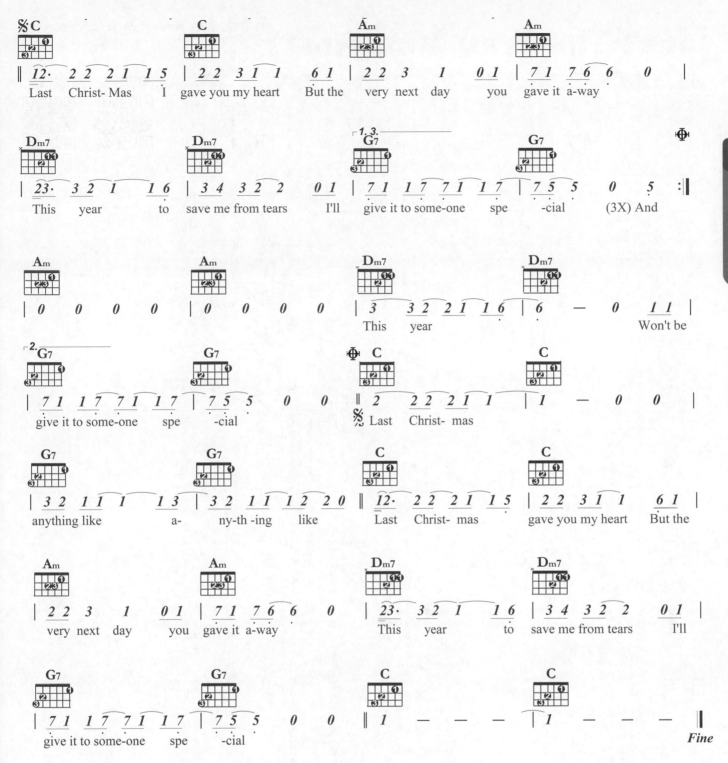

PLAY MEMO ●節奏 ▲和聲、樂理 ■旋律

① 好啦！嚴格說來，依照原唱版本，這首歌不能用 Folk Rock 樂風彈奏。應該是像少年那樣，帶著一點搖滾風的 8 Beats 撥奏方法。但因為 Taylor Swift 是鄉村樂風出身的歌手，主歌用帶有搖滾風味的 8 Beats 悶音撥奏，副歌改用鄉村樂風的 Folk Rock 節拍伴奏替代來彈這首歌應該也說得過去。

② 這首曲子也算是披星戴月的想你的複習，前奏與主歌的演奏方式跟披星戴月的想你前奏、主歌、副歌，一模一樣。

③ 每兩個小節（ 8拍 ）再變換下一個和弦，難度應該不算高。

Just The Way You Are

挑戰指數 ★★★☆☆☆☆☆☆☆

歌曲資訊

演唱 / Bruno Mars　　詞曲 / Bruno Mars
曲風 / March Feel　　♩/109
KEY / F　4/4　　CAPO / 5　　PLAY / C

節奏指法

動態曲譜　　官方MV

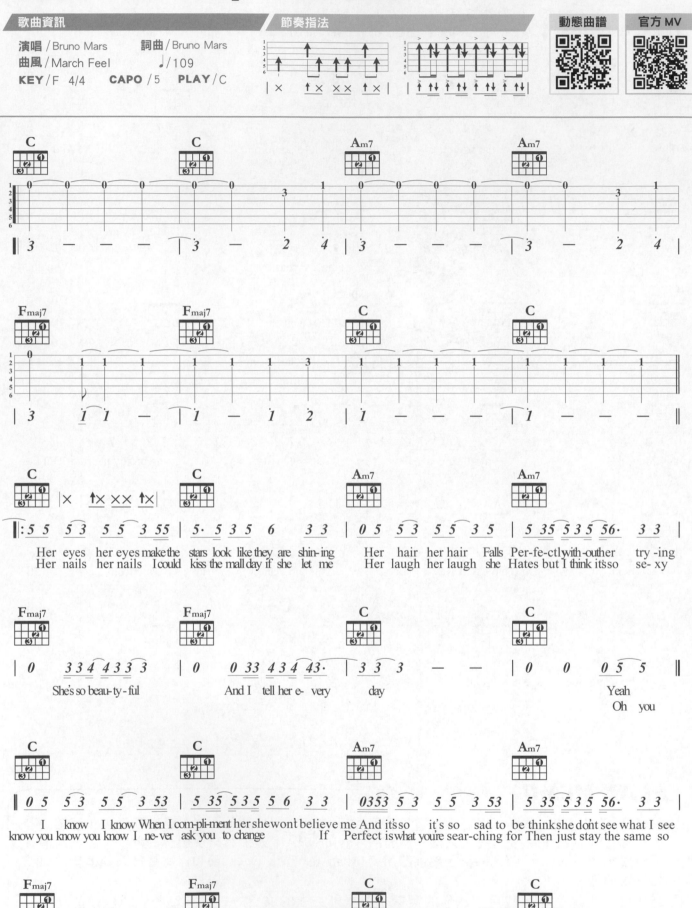

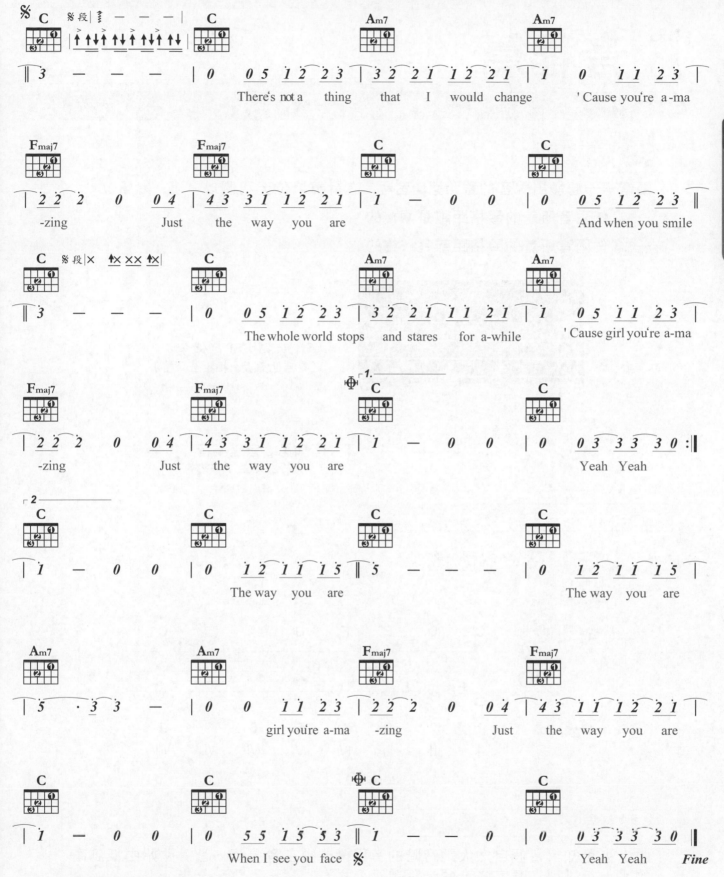

The whole world stops and stares for a-while

'Cause girl you're a-ma

Just the way you are

Yeah Yeah

The way you are

The way you are

girl you're a-ma -zing Just the way you are

When I see you face ※

Yeah Yeah *Fine*

PLAY MEMO ●節奏 ▲和聲、樂理 ■旋律

① 原是帶有Hip-Hop曲風的歌曲。借用March的拍法彈副歌,重音拍點是否能刷到位(味)是表現好這首歌的關鍵。

② 原曲唱的帶有些許 Soul 樂風,所以主歌就借了 Soul 曲風的節奏來彈。

音程篇

基礎樂理（二）

音程 Intervals

兩個音一起發出聲音的**聲距感叫音程**。在計算單位上我們以**"度"**為單位。

全音 任兩音所差的琴格距離是**兩格**的。

半音 任兩音所差的琴格距離是**一格**的。

第 1 音和第 3 音差全音
（在吉他指板上相距 2 琴格）

第
1
音
第
2
音
第
3
音

第 1 音和第 2 音差半音
（在吉他指板上相距 1 琴格）

音名 Note Name / 音級 Scale Degrees

C大調音階 C Major Scale

每個音的音名（Note Name）被以英文字母標記於五線譜的上方

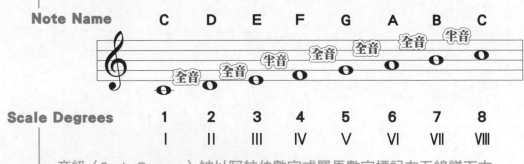

音級（Scale Degrees）被以阿拉伯數字或羅馬數字標記在五線譜下方

大調音階的音程（音級）公式

由上列可知，每個自然大調音階的音程構成由主音（第一音）開始由低到高的「上行排列」順序各音的音程差距公式為：**全全半全全全半**。

音程的推算方式

由起始音音名的音級為推算基準音 1，累計直到目的音為止。

音程名稱	半音數	音程差	範例
完全一度 Unison	等音之2音	0	1 → 1
小二度 Minor Second	兩音相差：1半音	1	1 → ♭2
大二度 Major Second	兩音相差：1全音	2	1 → 2
小三度 Minor Third	兩音相差：1全音+1半音	3	3 → 5
大三度 Major Third	兩音相差：2全音	4	5 → 7
完全四度 Perfect Fourth	兩音相差：2全音+1半音	5	1 → 4
增四度 Augmented Fourth	兩音相差：3全音	6	4 → 7
減五度 Diminished Fifth	兩音相差：3全音	6	7 → 4
完全五度 Perfect Fifth	兩音相差：3全音+1半音	7	1 → 5
小六度 Minor Sixth	兩音相差：4全音	8	1 → ♭6
大六度 Major Sixth	兩音相差：4全音+1半音	9	1 → 6
小七度 Minor Seventh	兩音相差：5全音	10	1 → ♭7
大七度 Major Seventh	兩音相差：5全音+1半音	11	1 → 7
完全八度 Octave	兩音相差：6全音	12	1 → i
小九度 Minor Ninth	兩音相差：6全音+1半音	13	7 → i
大九度 Major Ninth	兩音相差：7全音	14	1 → 2
小十度 Minor Tenth	兩音相差：7全音+1半音	15	6 → i
大十度 Major Tenth	兩音相差：8全音	16	1 → 3

音程的種類

兩音結合，其音和諧者，稱為和諧音程，反之，則稱不和諧音程。

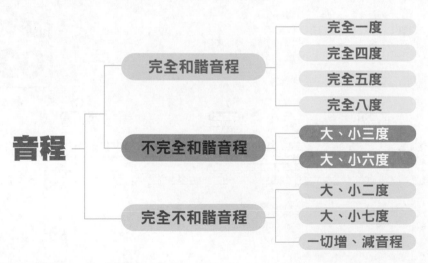

瞭解各音程諧和與不諧和關係後，在以下探討和弦的單元時，琴友會明白何以**各種和弦有其屬性**。其實都是結合和弦各個組成音間音程和諧與否所造成的。

增強伴奏的動感 複根音 Bass

和弦根音的變化

凡是和弦的組成音，都可以做為低音伴奏元素。

例如，C大調C和弦的組成音為Do（1）、Mi（3）、Sol（5），除主音Do（1）外，Mi（3）和Sol（5）也可以做為低音伴奏的一部分。

在一小節一個和弦配置的伴奏中，低音伴奏超過兩個（含兩個），稱為「複根音」伴奏，**複根音伴奏可使指法趨於節奏化，使指法更活潑生動。**

L3

強化伴奏能力

▌12/8 Popular Ballad bass groove ｜♩ ♩｜
▌主音＝R，五音＝5th

單純的主音，五音交換的Bass練習

♩=60

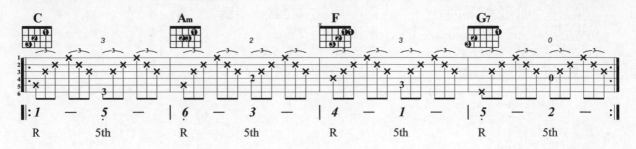

▌4/4 Slow Soul bass groove ｜♩ .♪♩｜
讓Bass有節奏性變化

♩=80

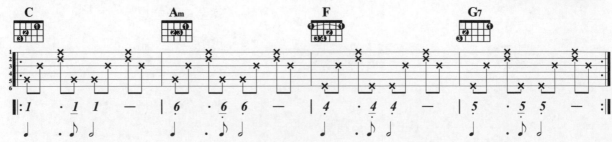

若琴友對複根音的推算不清楚，請再回頭複習「基礎樂理（二）」，音程的推算方法，每思考一下，觀念會更清楚。

我還年輕 我還年輕 簡易版

歌曲資訊

演唱 /老王樂隊　　詞 /張立長　　曲 /老王樂隊
曲風 / Shuffle　　♩/128　　KEY / C#m 4/4
CAPO / 4　　PLAY / Am

挑戰指數 ★★★★★☆☆☆☆☆☆

節奏指法

官方 MV

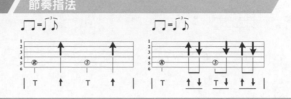

L3 強化伴奏能力

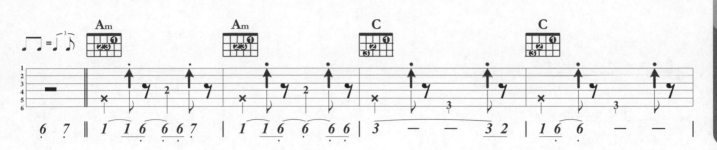

以下伴奏同

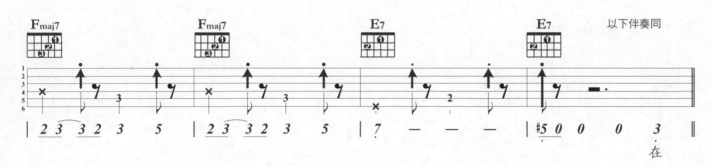

在

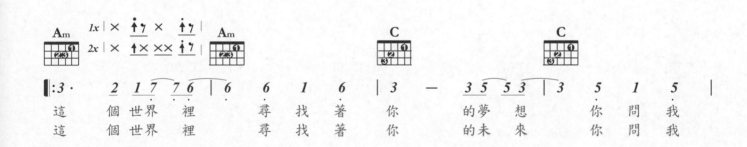

這　　個　世界　裡　　　尋　找　著　你　　　的夢　想　　　你　問　我
這　　個　世界　裡　　　尋　找　著　你　　　的未　來　　　你　問　我

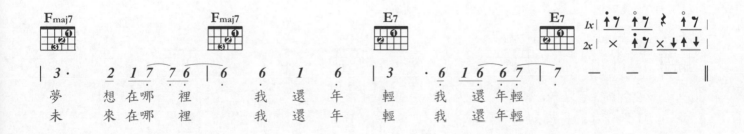

夢　　想　在哪　裡　　　我　還　年　輕　　我　還年輕
未　　來　在哪　裡　　　我　還　年　輕　　我　還年輕

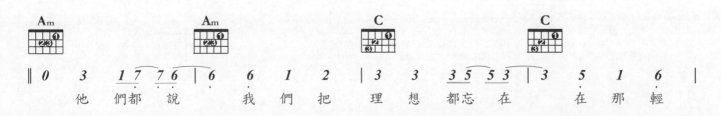

他　們都　說　　　我　們把　理　想　都忘　在　　　在那　輕

Fmaj7 | 3· 2 17 76 | 6 6 1 6 | Fmaj7 (repeat) | E7 | 3· 6 16 67 | 7 — — — ‖
狂 的 日 子 裡 我 不 哭 泣 我 不 逃 避

Am ‖ 3 2 3 3 6 66 | 6 2 3 2 3 — | C | 3 2 2 3 5 5 5 | 5 2 3 2 3 3 6 |
給 我 一 瓶 酒 再 給 我 一 隻 菸 說 走 就 走 我 有 的 是 時 間 我

Fmaj7 | 1 1 6 1 1 6 | 1 1 1 6 6 66 | E7 | 7 7 7 7 6 1 | 1 — — — ‖
不 想 在 未 來 的 日 子 裡 獨 自 哭 著 無 法 往 前

Am ‖ 3 2 3 3 6 66 | 6 2 3 2 3 — | C | 3 2 2 3 5 5 5 | 5 2 3 2 3 3 6 |
給 我 一 瓶 酒 再 給 我 一 隻 菸 說 走 就 走 我 有 的 是 時 間 我

Fmaj7 | 1 1 6 1 1 6 | 1 1 1 6 6 66 | E7 | 7 7 7 7 6 1 | 1 — — — ‖
不 想 在 未 來 的 日 子 裡 獨 自 哭 著 無 法 往 前

┌1.─────────
和弦進行同前奏共 8 小節
節奏同副歌刷法六線譜請見後註

‖ :‖ 66 |
在 我

┌2.─────────
和弦進行同前奏共 16 小節
節奏同副歌刷法六線譜請見後註

Am ‖ 2 3 2 3 2 3 | 3 6 6 — 66 |
我 在 青 春 的 邊 緣 掙 扎 我 在

兩小節一組以下伴奏同

C　　　**C**　　　**Fmaj7**　　　**Fmaj7**

| 5　3 2　2　1 1 ⌒ | 1 2　2　—　6 6 | 1　6 5　5　6 | 1 2 ⌒ 2 6　6　— |

自　由的　盡　頭凝　望　　我在　荒　蕪的草　原　上流　浪

E7　　　**E7**　　　**Am**　　　**Am**

| 1　7　7　7 1 ⌒ | 1 7 7　—　6 6 | 2　3 2 3　2 3 | 3 6　6　—　6 6 |

尋　找　著　理　　想　　我在　青　春的邊　緣掙　扎　　我在

C　　　**C**　　　**Fmaj7**　　　**Fmaj7**

| 5　3 2　2　1 1 ⌒ | 1 2　2　—　6 6 | 1　6 5　5　6 | 1 2　2 6　6　— |

自　由的　盡　頭凝　望　　我在　荒　蕪的草　原　上流　浪

E7　　　**E7**　　　和弦進行同前奏　　⊕ 同副歌歌詞和弦、節奏循環

| × ↑ ↓ ×× ↑ ↗ |

| 7　7 7 7 ⌒ —　| 3　4 3　3 4　3 | 3　—　—　3 ⌒ ‖: 3　—　—　— :‖

尋　找　著　　　尋　找　著　理　想　　※　　　*Repeat & F.O.*

PLAY MEMO ● 節奏　▲ 和聲、樂理　■ 旋律

① 移調夾夾第4琴格，將原調是 C♯m 調的歌曲用 Am 調的調性和弦來伴奏。

② **標準的** 8 Beats 複音 Bass 伴奏，和弦根音（Root）、和弦第五音（5th）交替撥奏讓歌曲的律動性更加活潑。

③ 可以嘗試**彈奏改編成簡單版的**前奏、間奏、尾奏。雖然說是經過簡化，但能夠完整的彈完也算是非常厲害了！

④ 原曲橋段節奏是被稱為 Half 的節奏，為教學的便利在此做了簡化。

Unchained Melody

挑戰指數 ★★★☆☆☆☆☆☆☆

歌曲資訊

演唱 / 正義兄弟　詞 / H.Zared　曲 / A.North
曲風 / Slow Blues　♩/ 66　KEY / C 4/4
CAPO / 0　PLAY / C 4/4

節奏指法

動態曲譜　官方 MV

L3 強化伴奏能力

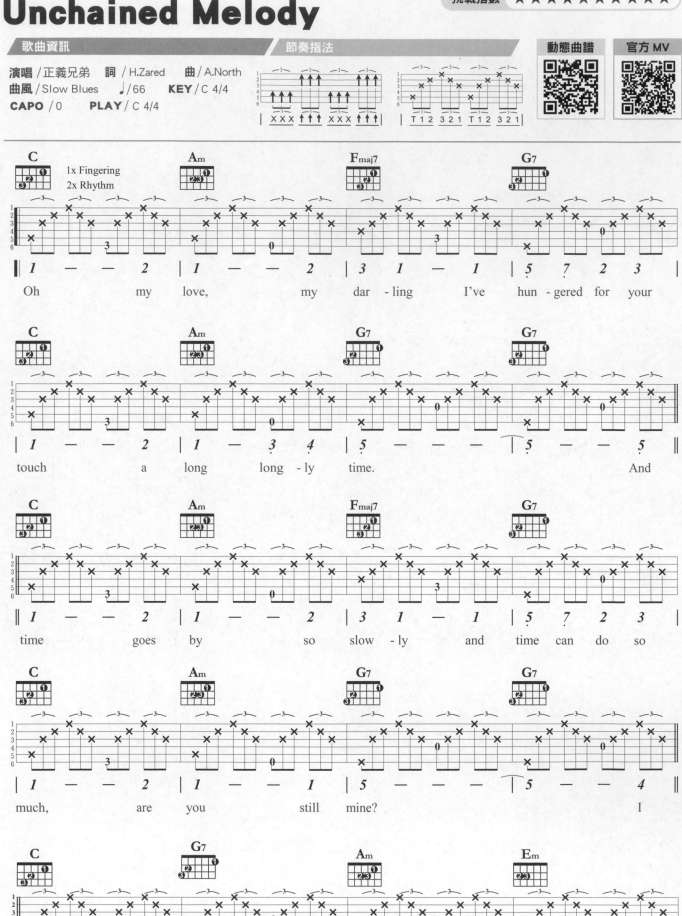

Oh my love, my dar-ling I've hun-gered for your

touch a long long-ly time. And

time goes by so slow-ly and time can do so

much, are you still mine? I

need your love I need your love God

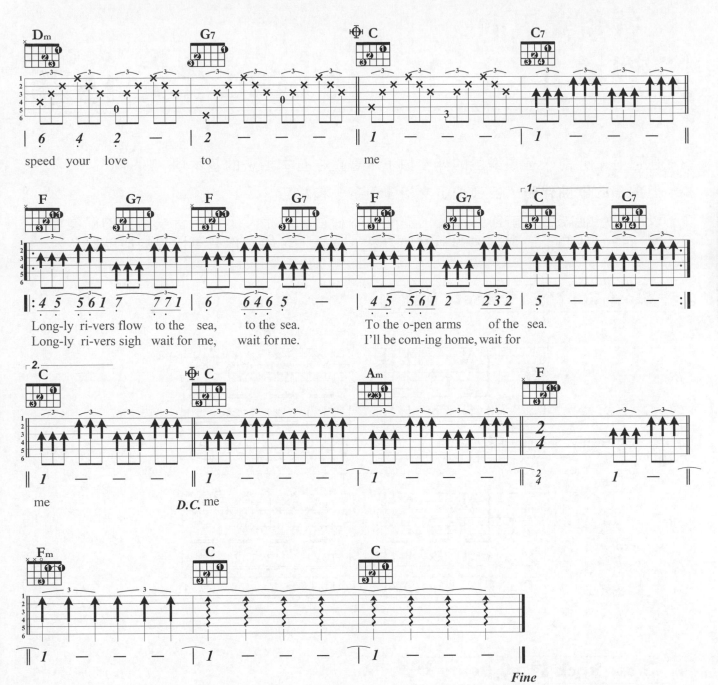

speed your love to me

Long-ly ri-vers flow to the sea, to the sea. To the o-pen arms of the sea.
Long-ly ri-vers sigh wait for me, wait for me. I'll be com-ing home, wait for

me D.C. me

Fine

PLAY MEMO ●節奏 ▲和聲、樂理 ■旋律

① 本曲是C調和弦的總複習。

② Cmaj7、Fmaj7等和弦稱為大七和弦,可將其視為大三和弦加上一個
與和弦主音相差大七度音所構成的和弦。

③ 副歌第二小節的G和弦,在原曲中為E♭和弦,考慮其為封閉和弦對初學者而言較難,故改用G和
弦做為E♭和弦的代用和弦。

④ 請在主歌指法伴奏,應用前面所解說的"複根音Bass"做伴奏,副歌再以節奏彈。

各類樂風的
混拍 4、8、12、16 Beats 伴奏

手機掃瞄 線上影音 15

L3
強化伴奏能力

在這個單元前，各類樂風的伴奏拍子，著重在基本拍法的基本功。

但實際的歌曲伴奏，各種拍子交相運用是一種常態。

以下是幾種結合之前節拍節奏的進階版本練習，也是時下流行音樂常見的節奏型態。練好他們不僅會讓你的彈奏功力更上一層，也能讓你有更愉悅的成就感。

Slow Soul 的 16 Beats 伴奏

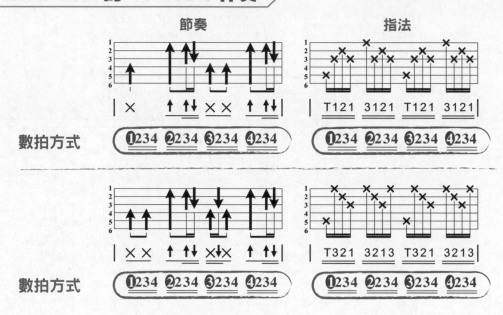

Slow Rock 的 16 Beats 伴奏

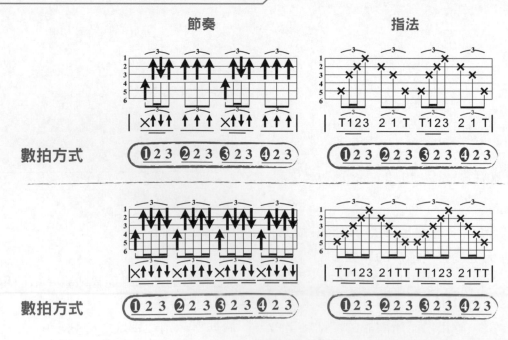

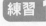
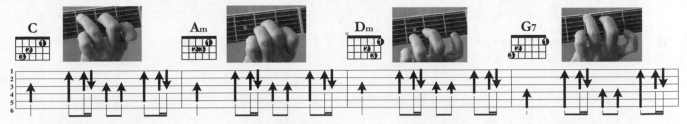

練習 2

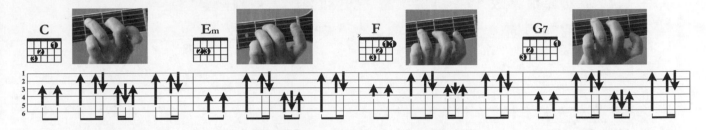

練習 3

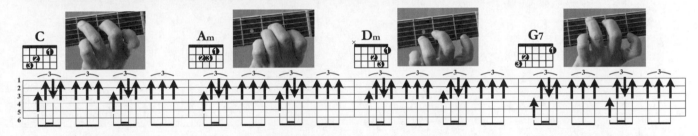

練習 4

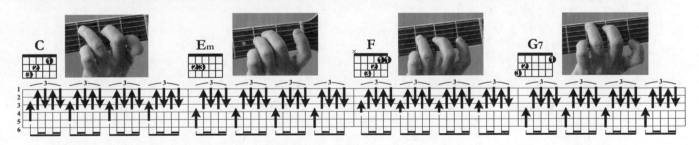

在練習上面的各個節奏型態時，仍要提醒以下兩項先決條件。

使用節拍器練習

要精準掌握音樂情感開展：**速度（Tempo）**、擁有**節奏感**必須的**絕對值**，那開節拍器練習是一定得做到的**最基本條件**。

理解節奏型態、帶動 Groovy 感

能讓**聽**者有隨你舞蹈的 **Time Feel**、**融入你音樂世界中**的，就是要能掌握各個節奏型態中強弱長短的節拍組合。而有對各節奏型態律動的精準詮釋，才能進而**帶動聽者與你 Groovy 以沫、賓主盡歡**。

伴奏、過門小節的編曲概念 C調篇

學過各樂風的節奏與指法分類及學習要訣之後，彙杰在此分享些常用的編曲概念，讓琴友將其融入在彈唱表演時的樂句轉換或主、副歌的過門小節中，以更突顯出伴奏的層次性及豐富性。

主歌 / 副歌 節拍不改 變換強弱拍點 提升節奏的律動動態

A. 披星戴月的想你
主歌 / 悶音　副歌 / 節拍刷奏

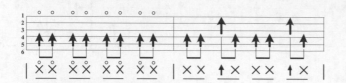

B. 孤勇者
主歌 / 指法　副歌 / 節拍刷奏

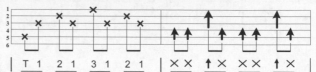

主歌 / 副歌 不同節拍

A.Last Christmas
主歌 / 悶音　副歌 / 不同於主歌的節拍刷奏

B.Just the way you are
主歌 / 節拍刷奏　副歌 / 不同於主歌的節拍刷奏

強轉弱的段落過門

A.Can't Help Fall In Love
副歌節奏藉由琶音轉主歌指法

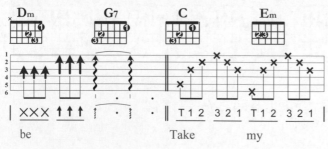

be　　　　　Take　　my

B. 披星戴月的想你
副歌節奏藉由切音轉主歌指法

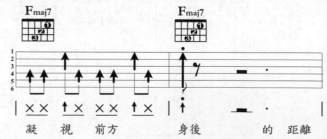

凝　視　前方　　身後　　　的　距離

利用各種拍子混合（混拍），組成段落的過門小節。

在上篇各類樂風的混拍（ 4 、 8 、12、16 Beats）伴奏中所羅列的各節奏型態練習，都可以將之用在未來所彈奏的歌曲之中作為過門小節喔！

When a Man Love a Woman

挑戰指數 ★★★★☆☆☆☆☆☆

官方 MV

歌曲資訊
演唱 /Michael Bolton
曲風 /Slow Blues ♩/54
CAPO /1　　PLAY /C 4/4

詞曲 /Percy Sledge
KEY /C# →D 4/4

節奏指法

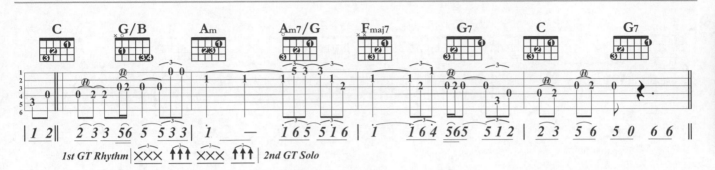

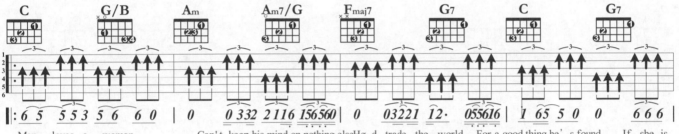

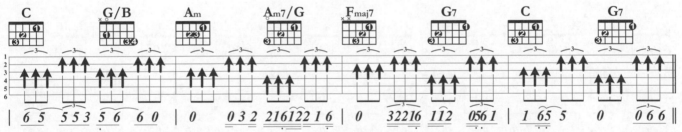

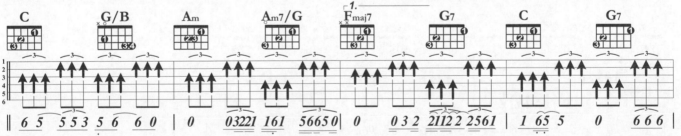

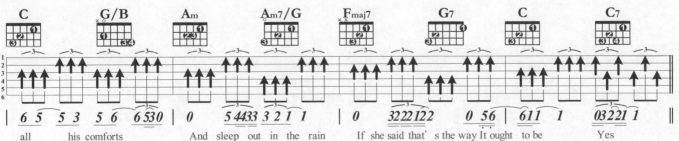

L3
強化伴奏能力

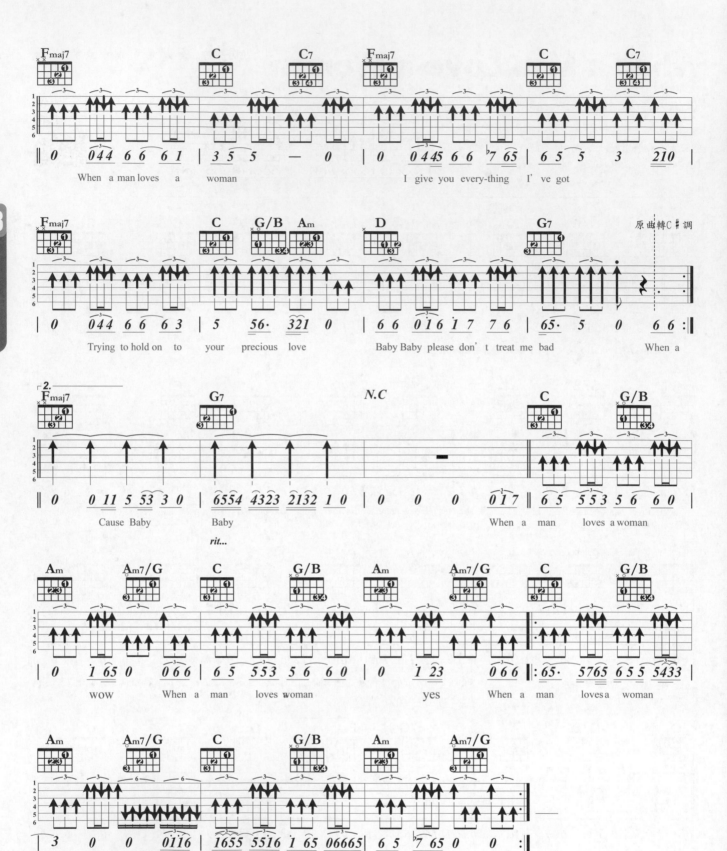

PLAY MEMO ●節奏 ▲和聲、樂理 ■旋律

① 主歌是 8 Beats 的 Slow Blues 刷法，副歌是 16 Beats 的 Slow Blues 刷法。
② 主歌和弦進行運用了轉位，分割和弦，在低音部形成 1→7→6→5→4 的 Bass Line。
③ 過門小節不脫3連音伴奏，卻利用高、低音的音色排列，交替出不俗的過門聲響。

和弦篇

基礎樂理（三）

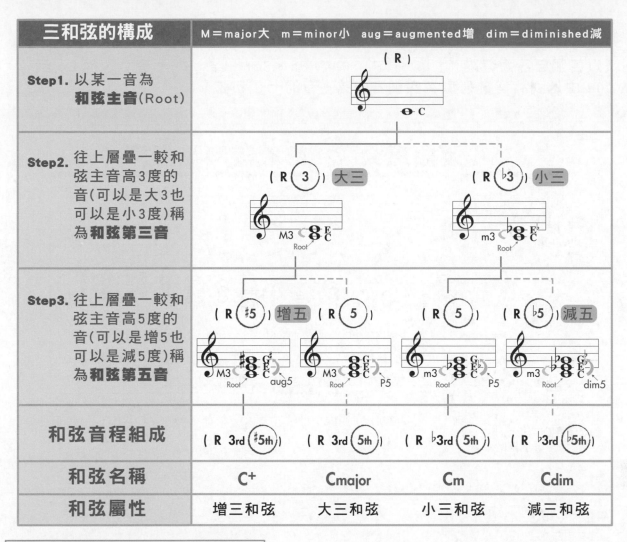

三和弦的構成	M＝major大　m＝minor小　aug＝augmented增　dim＝diminished減			
Step1. 以某一音為**和弦主音**(Root)	(R)			
Step2. 往上層疊一較和弦主音高3度的音(可以是大3也可以是小3度)稱為**和弦第三音**	(R 3) 大三		(R ♭3) 小三	
Step3. 往上層疊一較和弦主音高5度的音(可以是增5也可以是減5度)稱為**和弦第五音**	(R ♯5) 增五　(R 5)		(R 5)　(R ♭5) 減五	
和弦音程組成	(R 3rd ♯5th)	(R 3rd 5th)	(R ♭3rd 5th)	(R ♭3rd ♭5th)
和弦名稱	C⁺	Cmajor	Cm	Cdim
和弦屬性	增三和弦	大三和弦	小三和弦	減三和弦

和弦的屬性及命名（讀法）

和弦唸法：依照下圖區域標示的順序唸出，為 Cminor7 降（或唸減）5 和弦。

在括號裡標註了9th、11th、13th的擴張音（Tention Note）。使用兩種以上的擴張音（Tention Note）時，便會寫成（13），數字較小的寫在下面。

提供了和弦第三構成音**第5音<5th>**的變化訊息。第5音向上升高半音的和弦，標示為♯5或是＋5；若第5音向下降半音時，則標示為♭5或是－5。

表示**和弦主音**的音名，以英文字母標示。

提供和弦主音與和弦第二個構成音**第三音<3rd>**的音程結構訊息，表示這個和弦是大三和弦還是小三和弦。大三和弦時並不會特別標記，而小三和弦時會加註"m"。大三和弦的第3rd音，如果向上升高半音成為完全四度時，則標示"sus4"

記載了和弦第四個構成音**第七音<7th>**的相關資訊。第四個構成音為大七度音時，標示為"M7"或是"maj7"。為小七度音時，則只會標註"7"。此外，有時也會使用大六度音，這時就標示為"6"。

順階和弦與級數和弦

L3
強化伴奏能力

自然大音階的順階和弦

以各調自然大音階（即 Do、Re、Mi、Fa、Sol、La、Ti 七音），從 Do 到 Ti 由低到高音排列做為該調各和弦主音的七個和弦。

C調自然大音階的順階和弦推算

註/和弦名稱旁括號中數字，表各和弦組成音

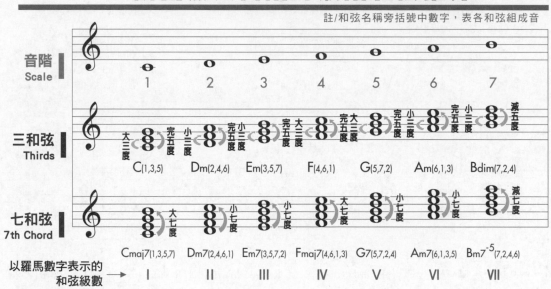

級數和弦

Ⅰ，Ⅱ，Ⅲ，Ⅳ，Ⅴ，Ⅵ，Ⅶ為羅馬數字，分別代表 1，2，3，4，5，6，7。在國際標準的譜記及樂理講解中，都以羅馬數字做為各調順階和弦的順序代表。

譬如 C 調的 Am 和弦，因 A 這個音名在 C 調音名排序為 6，就寫 Am 和弦為 Ⅵm 和弦。若為 C 調的 A 和弦，則寫為 Ⅵ 和弦。

若為 C 調的 A7 和弦，則寫為 Ⅵ7 和弦，餘請琴友類推。

各調		
Ⅰ Ⅳ Ⅴ	和弦為 **大三和弦**	/和弦組成音中根音與第三音差大三度
Ⅱ Ⅲ Ⅵ	和弦為 **小三和弦**	/和弦組成音中根音與第三音差小三度
Ⅶ	和弦為 **減三和弦**	/和弦組成音中根音與第三音差小三度 且根音與第五音差減五度

註 / 完全五度音程為三個全音加一個半音。音階 Ti 到 Fa 因為有經過兩個半音階（Ti 到 Do 及 Mi 到 Fa），音程只有兩個全音（Do → Re，Re → Mi）加兩個半音（Ti → Do，Mi → Fa），故為減五度。

Count On Me

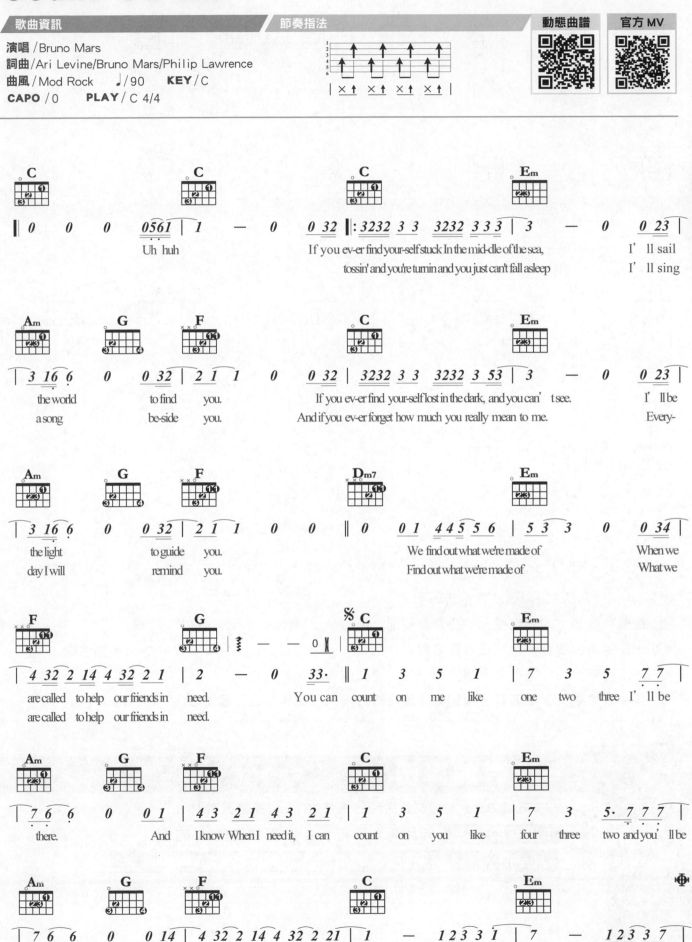

Am	G	┌1. F	G	┌2. F	G	Dm
6 —	5 —	4 —	3 0 43:	4 —	3 0 2‖	2 3 4 5

yeah, yeah, If you´re yeah, yeah, You'll al- ways have my

Em	Am	G	Dm
3 5 6 7	i — — —	7 — — 0 2	2 3 4 5

shoul- der when you cry. I'll nev- er let go.

Em	F	G	⊕Am	G
3 5 6 7	i — — —	7 6 5 3 2‖	6 — 5	0114

ner- er say good- bye. You know you can 𝄋 you can count

F	C	
4 32 2 14 4 32 2 2	1 — — —	

on me cause I can count on you. *Fine*

PLAY MEMO ●節奏 ▲和聲、樂理 ■旋律

① C大調常用的6個和弦及其根音練習。

② 每個和弦根音的所在弦已在各個和弦圖上用 "。" 為你標示出來囉！

③ 一邊彈和弦根音一邊唱根音音名將對音感及和弦聲響敏銳度提升有相當的幫助，加油囉！

④ 如果行有餘力，這首歌也蠻適合以複根音做伴奏練習。

⑤ 各和弦的根音、第五音位置附錄在歌曲後方。和弦的排序也正是 C 大調一到六級和弦。

技巧漸進

5度音的算法

本曲複音 Bass 的伴奏是由和弦根音 (R)、和弦第五音 (5th) 所組成。

5度音的算法	起算音（音名）＝ 1 再往後加 4 的音	

和弦	和弦根音 (R)	和弦第五音 (5th)
C	C Do = 1	G Sol = 5
Dm	D Re = 2	A La = 6
Em	E Mi = 3	B Ti = 7
F	F Fa = 4	C Do = 1
G7	G Sol = 5	D Re = 2
Am	A La = 6	E Mi = 3

封閉和弦按緊的訣竅與和弦圖看法

在實際操作之前…

① 先不發力，按下述一到三的程序練習。
② 等各個手指觸弦感（肌肉記憶慣性）成 "型"（目標和弦的樣子）。
③ 再加入實際換和弦動作。
④ 所有手指到位再發力按壓。

以 C 和弦換 F 和弦為例

① 別先按食指！
② 中指移動到所該按的琴格位置。
③ 拇指、中指指根對稱。

食指前側緣

① 自然伸直食指。
② 避免食指前側緣指關節縫隙放在弦上。

① 無名指、小指就定位。
② 所有指頭（含拇指）一起平均施力（非用力）壓弦。

假以時日，
你定能操控封閉和弦如行雲流水、
瀟脫自在。

封閉和弦的和弦圖看法

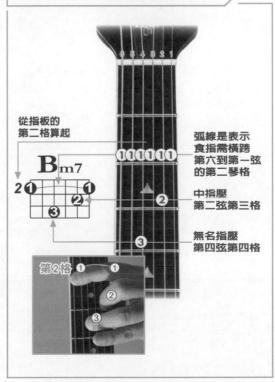

從指板的
第二格算起

B_{m7}

弧線是表示
食指需橫跨
第六到第一弦
的第二琴格

中指壓
第二弦第三格

無名指壓
第四弦第四格

第2格

Someone You Loved

挑戰指數 ★★★★☆☆☆☆☆☆

歌曲資訊

演唱 /Lewis Capaldi

詞曲 /Lewis Capaldi/Samuel Romans/Thomas Barnes/
Peter Kelleher/Benjamin Kohn

曲風 /Slow Soul　♩/120　KEY / C♯ 4/4

CAPO / 1　　PLAY / C 4/4

節奏指法

動態曲譜　官方 MV

L3 強化伴奏能力

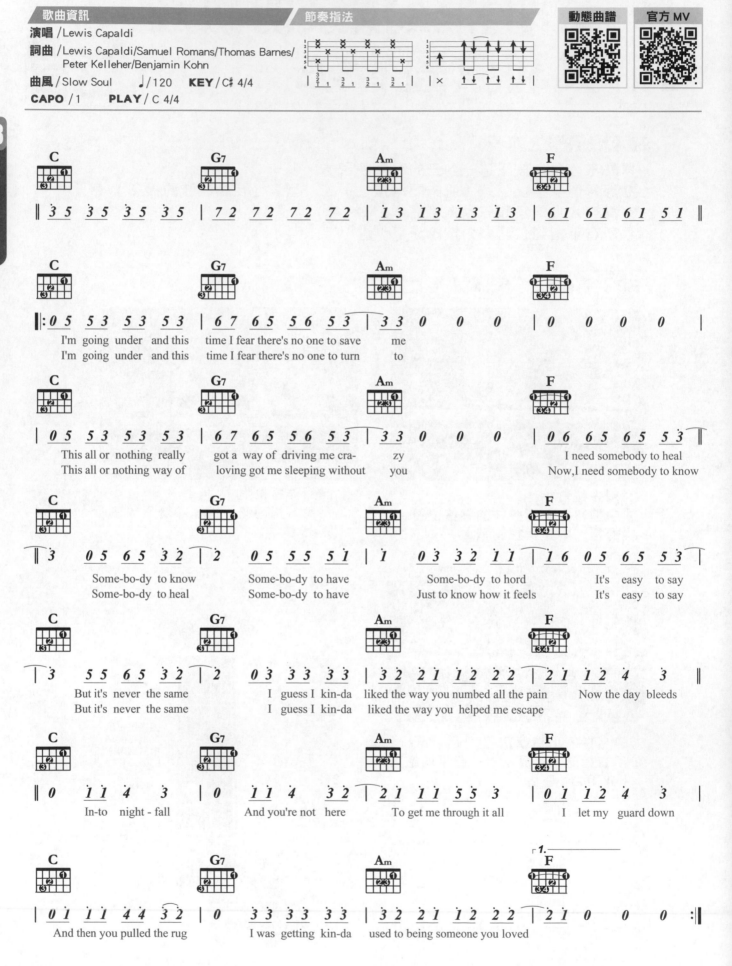

I'm going under and this time I fear there's no one to save me
I'm going under and this time I fear there's no one to turn to

This all or nothing really got a way of driving me cra- zy
This all or nothing way of loving got me sleeping without you

I need somebody to heal
Now, I need somebody to know

Some-bo-dy to know　Some-bo-dy to have　Some-bo-dy to hord　It's easy to say
Some-bo-dy to heal　Some-bo-dy to have　Just to know how it feels　It's easy to say

But it's never the same　I guess I kin-da liked the way you numbed all the pain　Now the day bleeds
But it's never the same　I guess I kin-da liked the way you helped me escape

In-to night - fall　And you're not here　To get me through it all　I let my guard down

And then you pulled the rug　I was getting kin-da used to being someone you loved

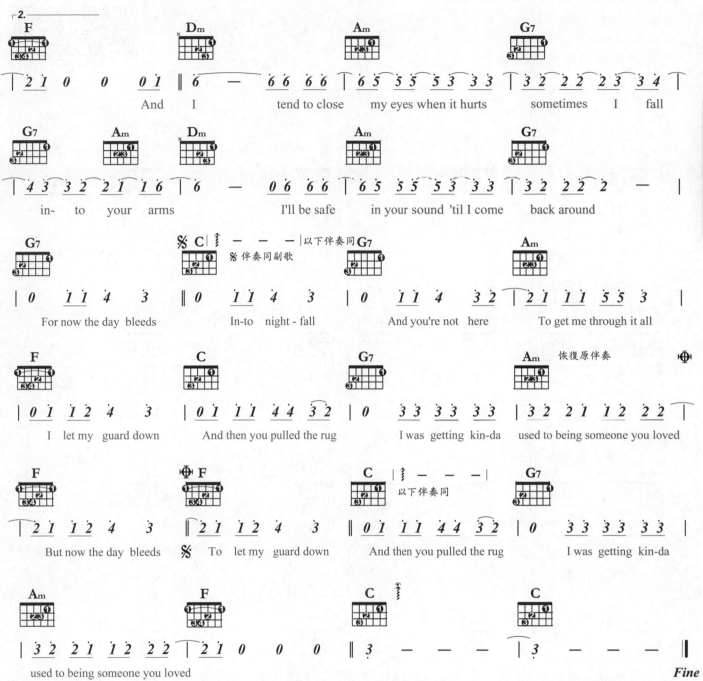

And I tend to close my eyes when it hurts sometimes I fall

in- to your arms I'll be safe in your sound 'til I come back around

For now the day bleeds In-to night - fall And you're not here To get me through it all

I let my guard down And then you pulled the rug I was getting kin-da used to being someone you loved

But now the day bleeds To let my guard down And then you pulled the rug I was getting kin-da

used to being someone you loved

Fine

PLAY MEMO ●節奏 ▲和聲、樂理 ■旋律

① 西洋歌曲所常用、必紅和弦進行 1 major → 5 major → 6 Minor → 4 major（C、G、Am、F）。

② C、G7 和弦互換時，是中指、無名指同指型變換。Am、F 是食指不變當支點變換。

③ 這首歌的F和弦食指需要用全封閉方式來按壓。壓好全封閉和弦的最重要訣竅：

　A 使用食指側面靠大拇指端按弦

　B 食指關節避開放在琴弦上

　C 琴頸後的拇指第一指節與指板上的中指指尖相對施力。

漂向北方

歌曲資訊　　　　　　　　**節奏指法**

演唱 / 黃明志 王力宏　　詞曲 / 黃明志

曲風 / Mod Rock　♩/ 87　KEY / Cm→C#m

CAPO / 3　　PLAY / Am 4/4

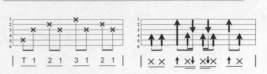

動態曲譜　官方 MV

L3
強化伴奏能力

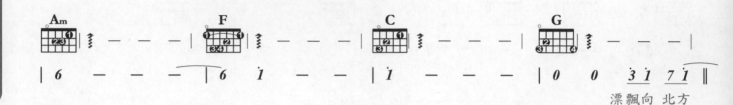

Am	F	C	G

```
| 6 — — — | 6  1 — — | 1 — — — | 0  0  3 1 7 1 ‖
```

漂飄向　北方

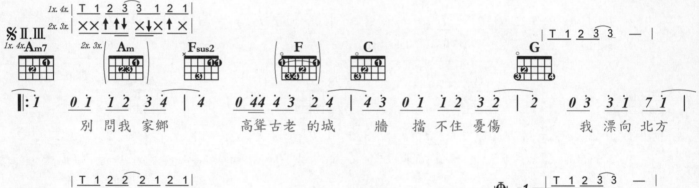

```
1x. 4x.  T 1 2 3 3 1 2 1
2x. 3x.  ×× ↑ ↓  ×↓ × ↑ ×
```

Am7　Am　Fsus2　　F　C　G

```
‖: 1   0 1 1 2  3 4 | 4    0 4 4 4 3  2 4 | 4 3  0 1  1 2  3 2 | 2  0 3  3 1 7 1 |
```

別　問我　家鄉　　　高聳古老　的城　　牆　擋不住　憂傷　　我 漂向 北方

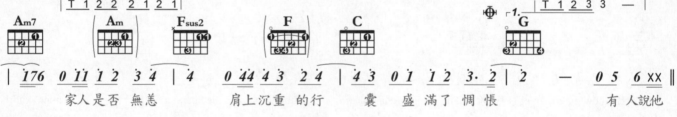

```
T 1 2 2  2 1 2 1
```

Am7　Am　Fsus2　　F　C　　　　　1. G

```
|  1 7 6  0 1 1  1 2  3 4 | 4    0 4 4 4 3  2 4 | 4 3  0 1  1 2  3.2 | 2  —  0 5 6 XX ‖
```

家人是否　無恙　　　肩上沉重　的行　　囊　盛滿了　惆悵　　　　有 人說他

%I.

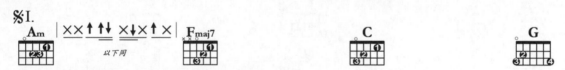

Am　　　　　　　　Fmaj7　　　　　C　　　　　G

```
‖ XXXXXXXXXXXX 0XXXX | XXXXXXXXX XXXX X XX | XXXX X XX XXXX XXXX | XXXX XXXXXXXXX 0665 |
```

在老家欠了一堆錢需要避避風頭有人說他練就了一身武藝卻沒機會嶄露有人失去了自我手足無措四處漂流有人為了夢想為了三餐為養家糊口　他住在

```
‖ 6665 1 66 651 1665 | X 65 6 65 651 1555 | 5555 1 55 5555 1117 | XXXXXXXX 0XXX X 65 |
```

太髒太混濁他說不喜歡 車太混　亂太匆忙他還不習慣人行道一雙又一雙斜視冷漠的眼光他經常將自己灌醉強迫融入 這大染缸走著

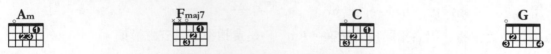

Am　　　　　　　　Fmaj7　　　　　C　　　　　G

```
‖ 6 6  6665 666   6665 | 666656665 XXX  X665 | 555  5555 6356 5XXX | XXXX XXXX XXX  X  ‖
```

燕郊區 殘破的求職公寓擁擠的大樓裡堆滿陌生人都來自外地他埋頭寫著履歷懷抱著多少憧憬往返在九三零號公路內心盼著奇蹟

　　　　　　　　　　　　　　　　　　　　　　　　　　　（忍著淚）

```
‖ 666  1 65 666  1665 | 6665 6665 6661 0 55 | 555  1 55 XXXX XXXX | X XX X 77 761   7 ‖
```

腳步蹣 跚二鍋頭在搖晃失意的人啊偶爾醉倒在那胡同陌巷咀嚼爆肚涮羊手中盛著一碗熱湯用力地溫暖著內心裡的不安

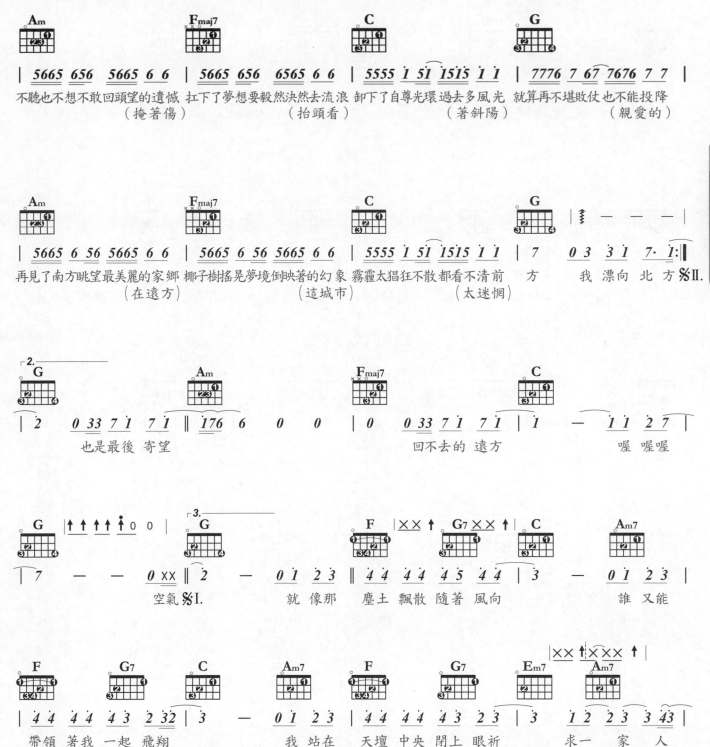

Am Fmaj7 C G
| 5665 656 5665 6 6 | 5665 656 6565 6 6 | 5555 1 51 1515 1 1 | 7776 7 67 7676 7 7 |
不聽也不想不敢回頭望的遺憾 扛下了夢想要毅然決然去流浪 卸下了自尊光環過去多風光 就算再不堪敗仗也不能投降
（掩著傷） （抬頭看） （著斜陽） （親愛的）

Am Fmaj7 C G
| 5665 6 56 5665 6 6 | 5665 6 56 5665 6 6 | 5555 1 51 1515 1 1 | 7 0 3 31 7·1 :|
再見了南方眺望最美麗的家鄉 椰子樹搖晃夢境倒映著的幻象 霧霾太猖狂不散都看不清前 方 我 漂向 北 方 %II.
（在遠方） （這城市） （太迷惘）

 2.
G Am Fmaj7 C
|| 2 0 33 71 71 71 || 176 6 0 0 | 0 0 33 71 71 | 1 — 11 27 |
 也是最後 寄望 回不去的 遠方 喔 喔喔

G 3.
G |↑↑↑↑↑ 0 0 | G F |×× ↑ | G7 ×× ↑ | C Am7
| 7 — — 0 ×× || 2 — 0 1 23 || 44 44 44 45 44 | 3 — 0 1 23 |
 空氣 %I. 就 像那 塵土 飄散 隨著 風向 誰 又能

F G7 C Am7 F G7 Em7 |×× ↑↑ ××× ↑ | Am7
| 44 44 44 43 2 32 | 3 — 0 1 23 | 44 44 44 43 23 | 3 1 2 23 3 43 |
帶領 著我 一起 飛翔 我 站在 天壇 中央 閉上 眼祈 求一 家 人

Dm7 E7 |↓ — — —| ⊕ E7 |↓ — — —| Am |×× ↑↓↑↓ ×↓×↑ × |
| 4 — 0 2 4 32 | 3 33 33 31 71 || 2 0 5 31 71 || 1 0 1 12 34 |
都 平安 我 漂向 北方 %III. 我 漂向 北方 別 問我 家鄉
原曲升A#m調
 我站在 天子腳下 被踩得喘不過氣 走在

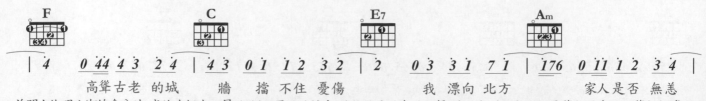

| F | C | E7 | Am |

| 4 | 0 44 43 2 4 | 4 3 0 1 1 2 3 2 | 2 0 3 3 1 7 1 | 1 7 6 0 1 1 1 2 3 4 |

高聳古老 的城　　牆　擋 不住 憂傷　　　我 漂向 北方　　　家人是否 無恙

前門大街跟人潮總會分歧 或許我根本不屬於這裡 早就該離去 誰能給我致命的一擊 請用力到徹底這裡是夢想的中心但夢想都遙不可及

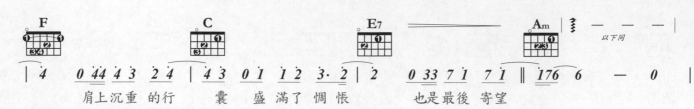

| F | C | E7 | | Am | 以下同 |

| 4 | 0 44 43 2 4 | 4 3 0 1 1 2 3·2 | 2 0 3 3 7 1 7 1 | 1 7 6 6 — 0 |

肩上沉重 的行　　囊　盛 滿了 惆悵　　　也是最後 寄望

這裡是圓夢的聖地 但卻總是撲朔迷離 多少人敵不過殘酷的現實 從此銷聲匿跡 多少人陷入了昏迷 剩下一具 空殼屍體

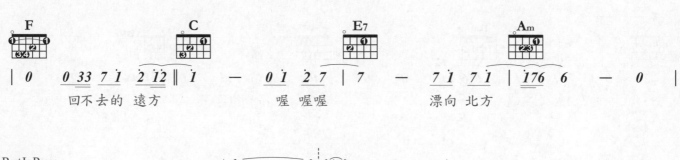

| F | C | E7 | Am |

| 0 | 0 33 7 1 2 12 | 1 — 0 1 2 7 | 7 — 7 1 7 1 | 1 7 6 6 — 0 |

回不去的 遠方　　　　喔 喔喔　　　漂向 北方

Rest In Peace

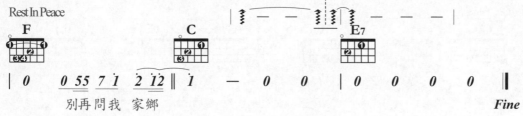

| F | C | E7 | |

| 0 | 0 55 7 1 2 12 | 1 — 0 0 | 0 0 0 0 |

別再問我 家鄉　　　　　　　　　　　　　*Fine*

PLAY MEMO ●節奏 ▲和聲、樂理 ■旋律

① 練吉他的人都會遭遇的第一個大魔關，大封閉F和弦的練習曲。

② 按封閉和弦時，各手指的施力要求一均等的平衡狀態。記得！別過度偏用食指施力，這樣其他的手指被鎖死，影響換下一個和弦的迅速度。

③ 雖說Rap是用 "唸" 的，但所唸歌詞的 "音調要跟原曲的調性是一致的" 喔！不是有唸就算了。

④ 這首歌曲反覆方式非常複雜，曲式欄以一條龍的排序來協助你，以期將這首歌的演奏流程弄得清楚！

G調(Em調)的順階和弦與音階

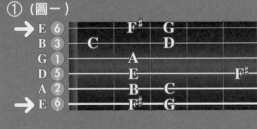

La型音階

① 以新調的調名(G)為主音(Do)。

② 從新調主音音名開始由低到高排列出新調的音名順序。

③ 列出大調音程公式。

④ 調整新調音名排序的音程關係,為應該變音的音名加上變音記號,以符合大調音階(全全半全全全半)音程公式。
(F加上升記號成為 F♯)

① 新調主音 **G＝Do**

② 音名 G A B C D E F G

③ 音程 全 全 半 全 全 全 半

④ 音名 G A B C D E F♯ G

① 在新調音名排序下填入簡譜音階(＝音級)。

② 以 "⌢" 連結相差半音音程的鄰接音 3、4;7、1,其餘沒標示 "⌢" 的鄰接音都差全音音程。

① 音名 G A B C D E F♯ G

② 音階 1 2 3 4 5 6 7 1

① 把新調音名序列在各琴格的位置上。

② 音名旁邊標註各音名唱音。
(如 G＝1 A＝2 B＝3 …etc.)

由於,此音型第一弦空弦、第六弦空弦音名都是 E,

而 E 在 G 調的唱名為 La,所以稱此音型為 G 調 La 型音階。

① (圖一)

② (圖二)

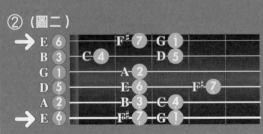

G 調順階和弦

由上例依全全半全全全半的音程公式推得的 G 調音名排列,

依序為 G A B C D E F♯ G

由各調自然大音階的順階和弦篇中解說,我們得知各調:

| 大三和弦 | Ⅰ Ⅳ Ⅴ | 小三和弦 | Ⅱ Ⅲ Ⅵ | 減和弦 | Ⅶ |

所以我們推得 G 調順階和弦為

G(Ⅰ)、Am(Ⅱm)、Bm(Ⅲm)、C(Ⅳ)、D(Ⅴ)、Em(Ⅵm)、F♯dim(Ⅶdim)

和弦按法如下:

G Am Bm C D Em F♯dim

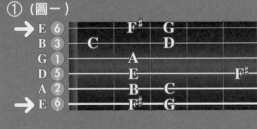

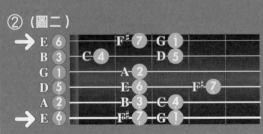

G 調 La 型

G 調的音階練習，以 Jazz 常用的伴奏模式—Walking Bass 編寫。
特別注意本練習所發生的♭7 及♭3 兩音所在的位格。這兩音稱為藍調音，
詳細解說請見後篇的藍調章節。

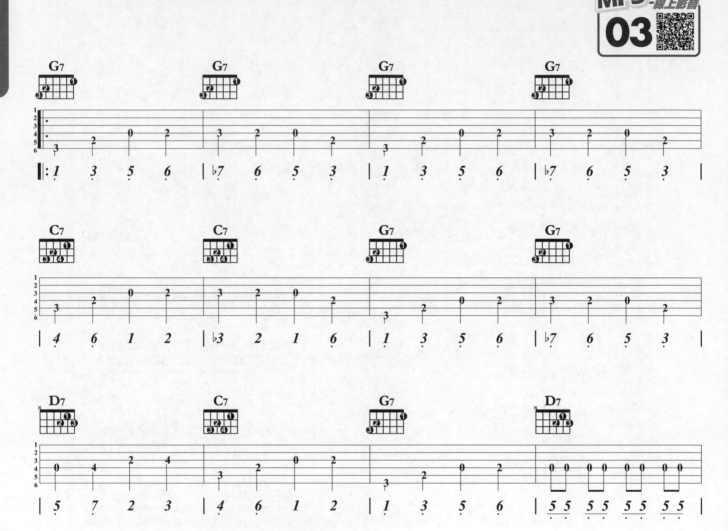

搥、勾、滑弦

左右手技巧（二）

搥弦 Hammer-On　譜例記號 Ⓗ

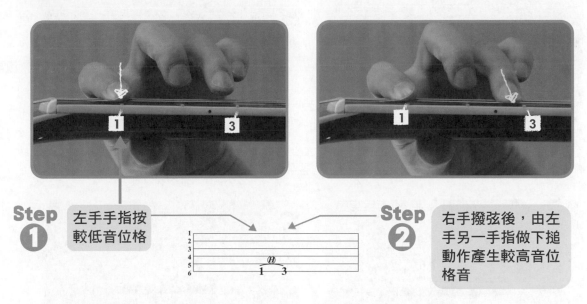

Step ❶　左手手指按較低音位格

Step ❷　右手撥弦後，由左手另一手指做下搥動作產生較高音位格音

▌做搥弦動作時原按低音格的手指自始至終都不需放弦。
▌搥弦需將手指以正向向下方式向指板方向下搥，效果才好。

勾弦 Pull-Of　譜例記號 Ⓟ

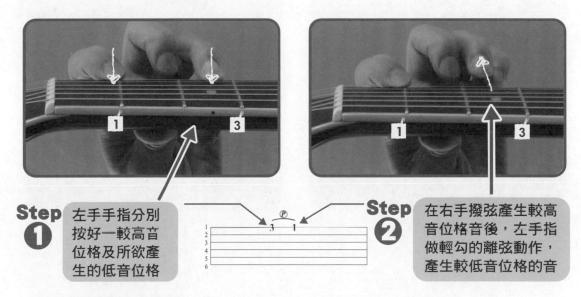

Step ❶　左手手指分別按好一較高音位格及所欲產生的低音位格

Step ❷　在右手撥弦產生較高音位格音後，左手指做輕勾的離弦動作，產生較低音位格的音

▌勾弦需將手指輕往下方勾弦，效果較佳，但需注意，
▌不要觸動到其他弦。

滑弦 Slide / Gliss　　譜例記號 Slide Ⓢ　Gliss ‧低音滑到高音 *gliss*⌒　‧高音滑到低音 ⌒*gliss*

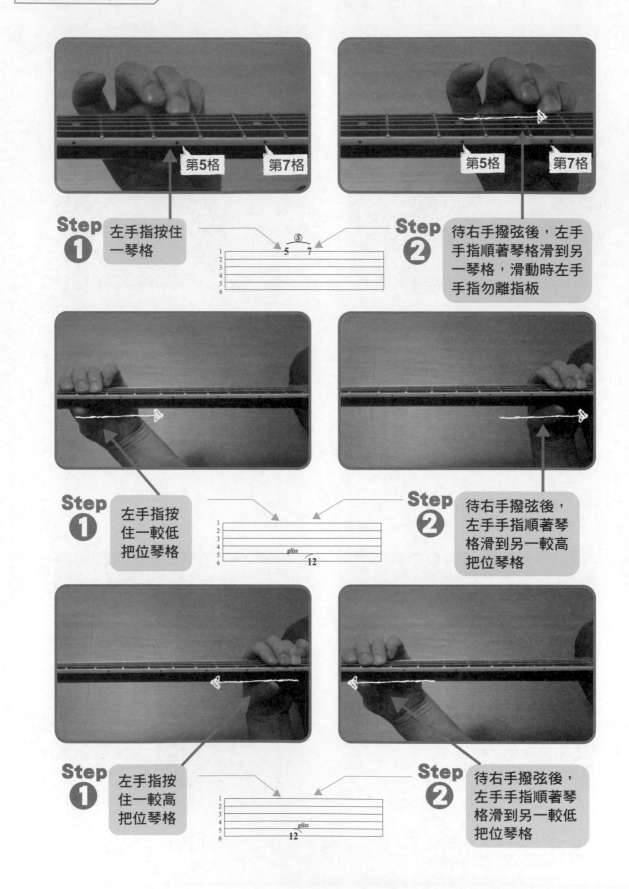

Step ❶ 左手指按住一琴格

第5格　第7格

```
   Ⓢ
1
2
3    5   7
4
5
6
```

Step ❷ 待右手撥弦後，左手手指順著琴格滑到另一琴格，滑動時左手手指勿離指板

第5格　第7格

Step ❶ 左手指按住一較低把位琴格

```
1
2
3
4
5    gliss
6      12
```

Step ❷ 待右手撥弦後，左手手指順著琴格滑到另一較高把位琴格

Step ❶ 左手指按住一較高把位琴格

```
1
2
3
4
5    gliss
6      12
```

Step ❷ 待右手撥弦後，左手手指順著琴格滑到另一較低把位琴格

You Are The Reason

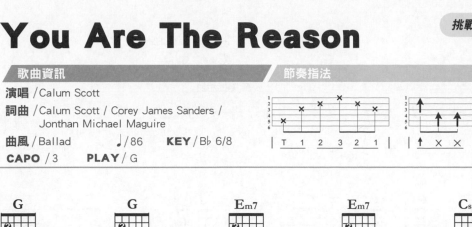

There goes my / That you are the reason
(I don't wanna fight no more)

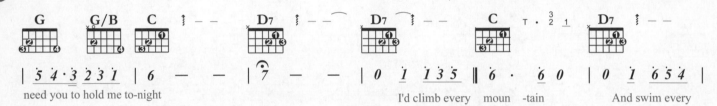

you are the reason
(I don't wanna hide no more I don't wanna cry no more Come back I need you to hold me Be a little closer now Just a little closer now)

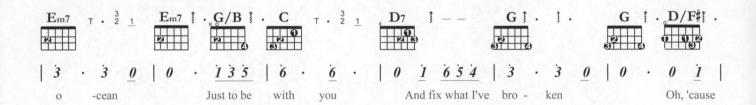

need you to hold me to-night I'd climb every moun -tain And swim every

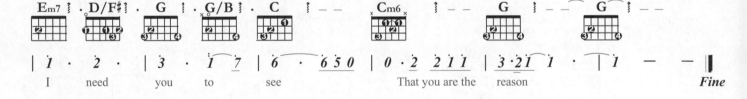

o -cean Just to be with you And fix what I've bro - ken Oh, 'cause

I need you to see That you are the reason *Fine*

L3
強化伴奏能力

PLAY MEMO ●節奏 ▲和聲、樂理 ■旋律

①原曲應該是6/8（六八拍，附點四分音符＝一拍）的歌曲，一小節兩拍。

②很多網路上的譜為了譜記及譜面陳列的便利性，將原應是 6/8 的歌曲改成 4/4 三連音伴奏或簡約成3/4 4、8 Beats 的伴奏，都是不對的喔！兩者聽起來的確是非常相像（????）。但是啊…

③6/8、3/4拍的節奏、律動感（節拍的強、弱組合式樣）是兩回事喔！
6/8 是 強弱弱 次強弱弱；3/4 是 強弱弱 差很多喔！

④這首歌的過門：
a.著重情緒的營造而不是拍法的多變。
b.請注意簡譜上方的節拍小標示，跟著譜記旁小解說，過門就可以彈得非常的好聽。
c.D/F♯、G/B 和弦的低音（Bass）弦位置跟原和弦不一樣，稱之為轉位和弦。相關的樂理請參看該篇解說。

⑤有一個小小難關需要克服，Cm6和弦需要用左手的食指同時壓一到四弦第一格音（第一弦不用撥弦）。表示你朝全封閉和弦目標更邁進了一步。

⑥主歌引用前奏作為伴奏方式，副歌用簡單的8 Beats 刷奏。

Perfect

演唱 / Ed Sheeran　　詞曲 / Ed Sheeran
曲風 / Ballad　　♩/ 95　　KEY / A♭ 12/8
CAPO / 1　　PLAY / G

挑戰指數 ★★★★★☆☆☆☆☆

動態曲譜　　官方 MV

L3 強化伴奏能力

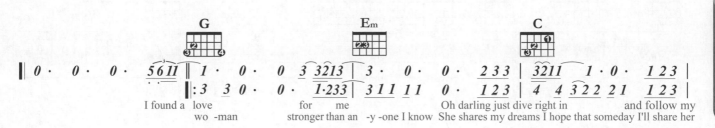

I found a love　　for me　　Oh darling just dive right in　　and follow my
wo -man　　stronger than an -y -one I know　She shares my dreams I hope that someday I'll share her

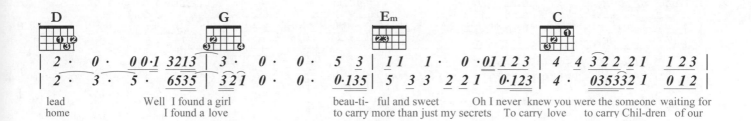

lead　　Well I found a girl　　beau-ti- ful and sweet　Oh I never knew you were the someone waiting for
home　　I found a love　　to carry more than just my secrets　To carry love　to carry Chil-dren of our

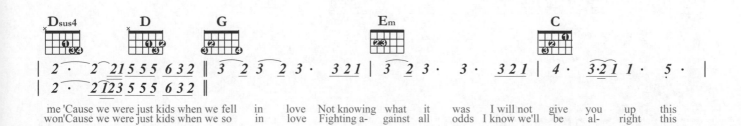

me 'Cause we were just kids when we fell　in　love Not knowing　what　it　was　I will not　give　you　up　this
won'Cause we were just kids when we so　in　love Fighting a- gainst all　odds I know we'll　be　al- right　this

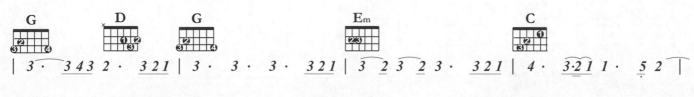

time　　But darling　kiss　me　slow your heart is　all　I　own And in your eye's　you're hold -ing mine
time　　Darling just　hold　my　hand Be my girl I'll be　your　man　I see my　fu- ture　in　your eyes

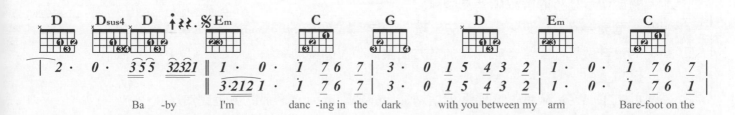

Ba -by　　I'm　　danc -ing in the　dark　　with you between my　arm　　Bare-foot on the

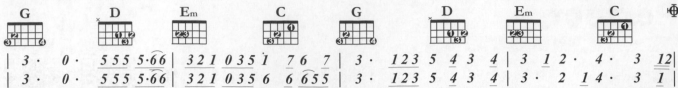

|G| |D| |Em| |C| |G| |D| |Em| |C| |

```
| 3 · 0 · 5 5 5 5·66 | 3 2 1 0 3 5 1  7 6  7 | 3 ·  1 2 3 5 4 3  4 | 3  1 2 · 4 · 3  12 |
| 3 · 0 · 5 5 5 5·66 | 3 2 1 0 3 5 6  6 6 5 5 | 3 ·  1 2 3 5 4 3  4 | 3 · 2  1 4 · 3  1  |
```

grass Li-sten-ing to our favourite song When you said you looked a mess I whispered under-neath my breath you heard it darling

grass Li-sten-ing to our favourite song When I saw you in that dress looking so beau-ti-ful I Don't de- serve this darling

 I have faith in what I see Now I know I have met an An -gel in per- son And

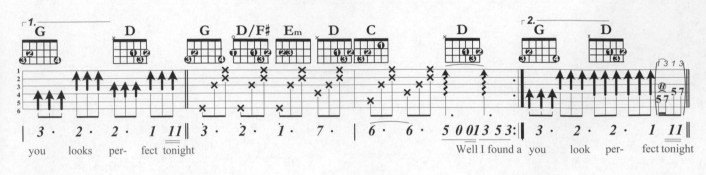

1. |G| |D| |G| |D/F#| |Em| |D| |C| |D| **2.** |G| |D|

```
| 3 · 2 · 2 · 1 11 ‖ 3 · 2 · 1 · 7 · | 6 · 6 · 5 0 0 1 3 5 3 : | 3 · 2 · 2 · 1  11 ‖
```

you looks per- fect tonight Well I found a you look per- fect tonight

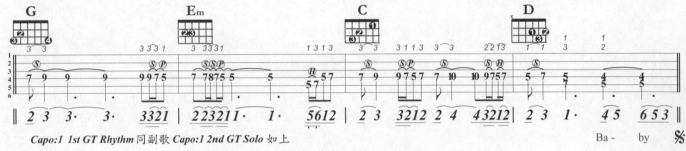

|G| |Em| |C| |D|

```
| 2 3 3 · 3 · 3321 | 223211 · 1 · | 5612 | 2 3 3212 2 4  43212 | 2 3 1 · 45  653 ‖
```

Capo:1 1st GT Rhythm 同副歌 *Capo:1 2nd GT Solo* 如上 Ba - by

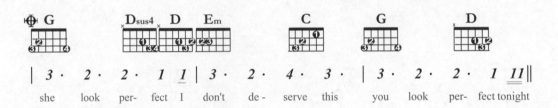

|G| |Dsus4| |D| |Em| |C| |G| |D|

```
| 3 · 2 · 2 · 1 1 | 3 · 2 · 4 · 3 · | 3 · 2 · 2 · 1  11 ‖
```

she look per- fect I don't de - serve this you look per- fect tonight

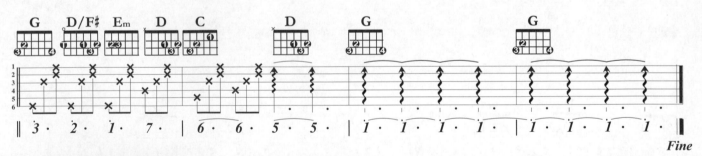

|G| |D/F#| |Em| |D| |C| |D| |G| |G|

```
| 3 · 2 · 1 · 7 · | 6 · 6 · 5 · 5 · | 1 · 1 · 1 · 1 · | 1 · 1 · 1 · 1 · |
```

Fine

PLAY MEMO ●節奏 ▲和聲、樂理 ■旋律

① G 調歌曲的第一首歌，要學習用小指壓弦（G和弦）。

② 主歌和弦是規律的 G → Em → C → D7 進行，副歌則是規律的 Em → C → G → D7 進行。

③ 在樂句與樂句間的銜接小節（通常是前樂句的最後一個小節），以切音技巧放在樂段的過門小節。關於切音技巧的解說請參見該篇解說。

④ 間奏、尾奏有轉位和弦（D/F#）的出現。 關於轉位和弦的解說請參見該篇解說。

⑤ 間奏的單音做了一些些省略，為的是方便讓你學習彈奏前3琴格的G調La型音階，也請注意搥、勾弦技巧時前、後音的節拍的穩定。

⑥ 最後，如果能使用複音Bass伴奏讓指法的節奏律動感增強，那就更近完美了！

音型的命名與運指方法

從這章節開始,我們要脫離前三琴格音,向高把位延伸。

音階的音型命名由來

以各音階的第一弦和第六弦最低起始音做為各音型的名稱

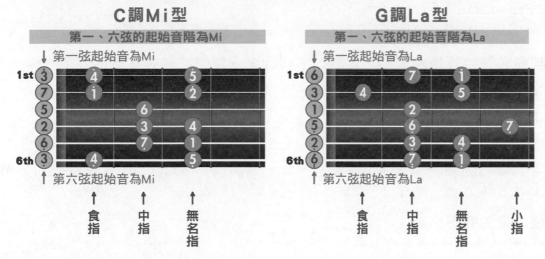

C調Mi型

第一、六弦的起始音階為Mi

第一弦起始音為Mi

第六弦起始音為Mi

食指　中指　無名指

G調La型

第一、六弦的起始音階為La

第一弦起始音為La

第六弦起始音為La

食指　中指　無名指　小指

L3
強化伴奏能力

音型在彈奏時的運指方法

開放弦型音階

見上例,由於 C 調 Mi 型及 G 調 La 型的一、六弦起始音都是**不需按弦**的空弦音,所以又**稱為開放弦型音階**。

開放弦型音階就依:

第一到第六弦第一琴格所有的音由食指負責按弦;

第一到第六弦第二琴格所有的音由中指負責按弦;

第一到第六弦第三琴格所有的音由無名指負責按弦;

第一到第六弦第四琴格所有的音由小指負責按弦

高把位型音階

以第一弦與第六弦最低起始音為基準音,食指按音型命名基準音,其他手指依序排列。

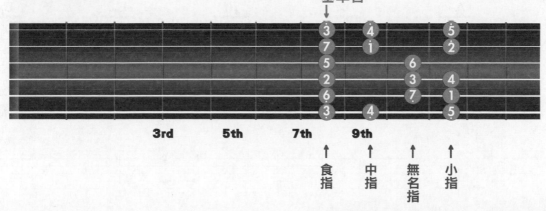

基準音

3rd　　5th　　7th　　9th

食指　中指　無名指　小指

┌ G 調 La 型 與 Mi 型

音階練習（四）

① 9/8 拍子的強弱拍律動是 **強 弱 弱 次強 弱 弱 次強 弱 弱** 。

② 進入了新調性的音階練習。注意左手的手指運指排序動作是否流暢、確實。

③ 能不能夠流暢變換本曲和弦需注意：

　A 中指同位格：B7 ←→ Em
　B 無名指同位格：Am ←→ B7

④ 學到新和弦做互換練習時，熟悉以下步驟再做實際的和弦互換。

　A 放鬆手指手腕，用不出力的方式增加手指靈活度。
　B 熟悉各和弦間的指型。
　C 確立手指肌肉記憶。

⑤ 從第七琴格開始的 G 調 Mi 型音階，第一弦第 11 格為（Sol♯）音、第 12 格為（La）音。

練練小指的擴張度吧！

練習曲

愛的羅曼史　　G調（E小調）La型、Mi型音階

曲風 / Folk Ballad　♩/60　**KEY** / Em 9/8　**CAPO** / 0　**PLAY** / Em

A G調La型音階

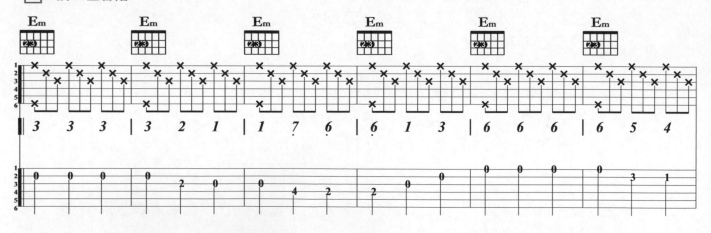

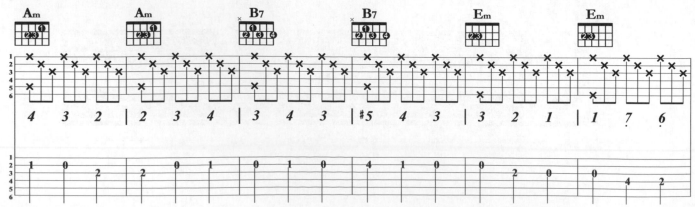

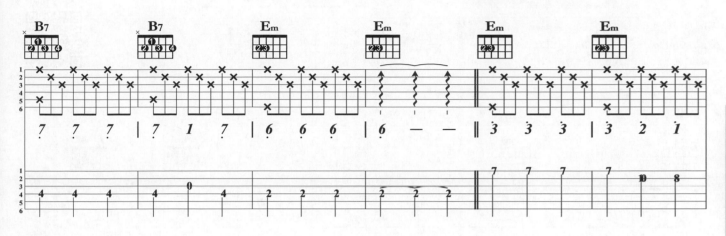

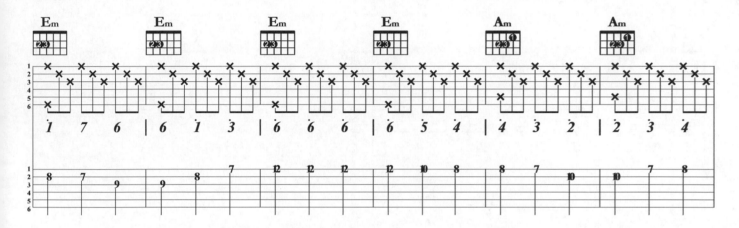

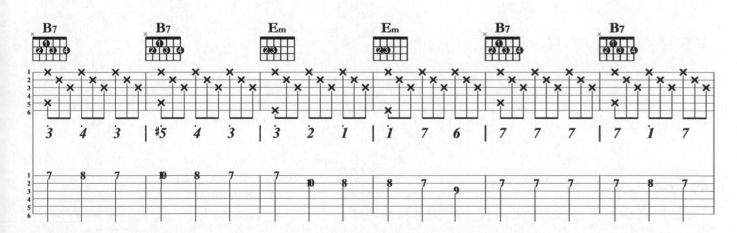

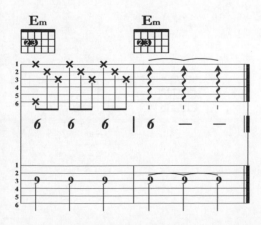

怎麼了

挑戰指數 ★★★★☆☆☆☆☆☆

歌曲資訊　　　　　**節奏指法**

演唱／周興哲　　詞／周興哲、吳易緯　　曲／周興哲
曲風／Ballad　　♩/70　　KEY／A 4/4
CAPO／2　　PLAY／G

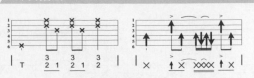

官方MV

L3 強化伴奏能力

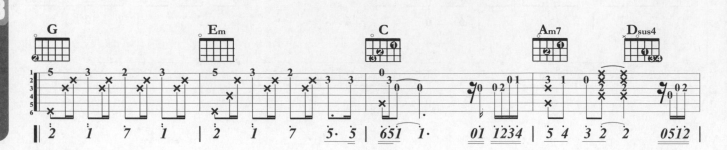

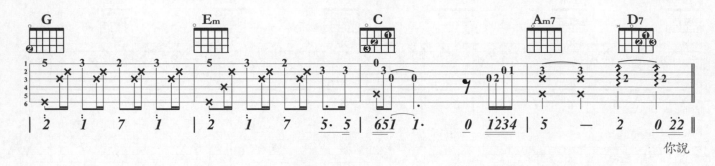

你說

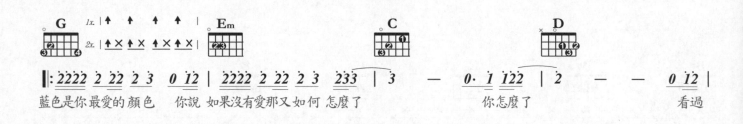

藍色是你最愛的顏色　　你說 如果沒有愛那又如何 怎麼了　　　　你怎麼了　　　　　　看過

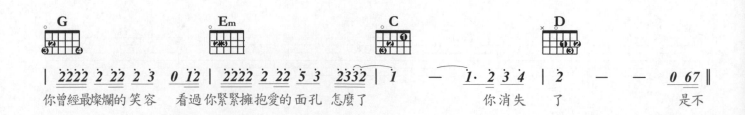

你曾經最燦爛的笑容　　看過你緊緊擁抱愛的面孔 怎麼了　　　　你消失　了　　　　　　是不

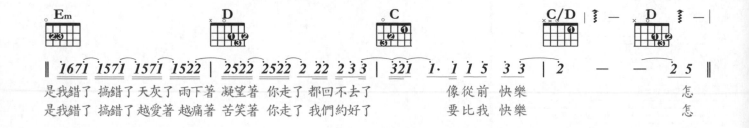

是我錯了 搞錯了 天灰了 雨下著 凝望著 你走了 都回不去了　　像從前 快樂　　　　　　怎
是我錯了 搞錯了 越愛著 越痛著 苦笑著 你走了 我們約好了　　要比我 快樂　　　　　　怎

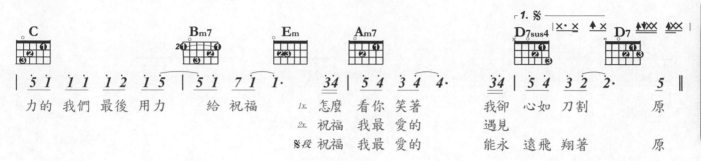

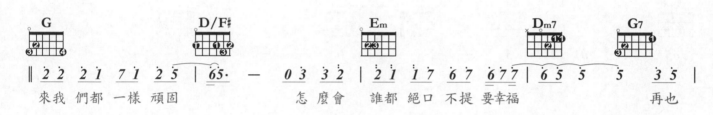

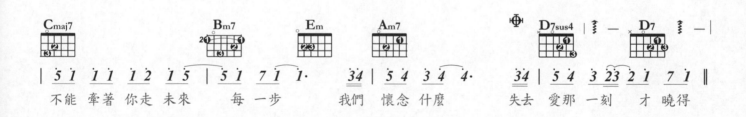

D · G · Em · C

| 5 33 3 22 2· 　 1 | 2 2 3 1 2 2 3 1 | 2 2 3 1 　 1· 　 35 | 5 33 3 22 2 1 　 122 |

人多少年去度過　我　不想　說你　不會　懂請　別可　憐我　　　誰說　我一定要永遠笑著 我不想

C/D · D · D7 · G · Em

同前奏5-7小節彈法

| 2 　 — 　 0 5 ‖ 5 6 3 2 0 1 7 1 ‖ 2 　 1 7 1 | 2 　 1 7 5· 5 |

怎 %愛那　一刻　才　曉得

C · Am7 · D7 · G · G

| 651 1· 　 01 1234 | 5 — 2 — | 1 — — — | 1 — — — |

Fine

PLAY MEMO ● 節奏 ▲ 和聲、樂理 ■ 旋律

① C/D為何是分割和弦而不是轉位和弦？自己分析一下喔!

② 附點節拍＋切分節奏。是讓抒情歌曲帶有激情的常用編曲方式。

③ 副歌節奏二、三拍有非常細膩的切分拍法，難度也高。未學切分拍的人可以考慮將第二拍第三拍間的連音線拿掉，彈較簡單的切分拍彈法。

④ G調中必定會用到的封閉和弦Bm（Bm7）出現，再次提醒你壓好全封閉和弦訣竅

　　A.使用靠大拇指端食指側面按弦

　　B.食指關節避開放在琴弦上

在這座城市遺失你

歌曲資訊		節奏指法

演唱／告五人　　　詞曲／潘雲安
曲風／Ballad　♩／86　KEY／A
CAPO／2　　PLAY／G

官方MV

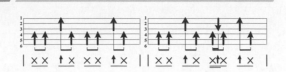

L3
強化伴奏能力

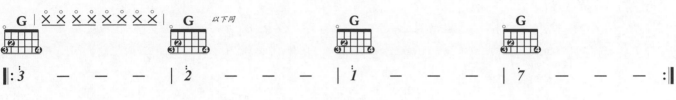

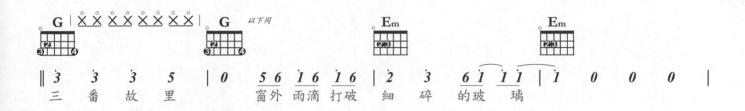
三番故里　　窗外雨滴打破　細碎的玻璃

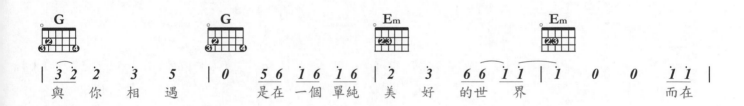
與你相遇　　是在一個單純　美好的世界　　　　而在

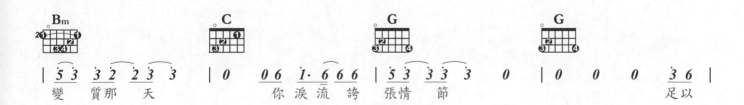
變質那天　　你淚流誇張情節　　　　　　足以

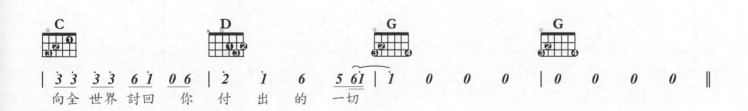
向全世界討回　你付出的　一切

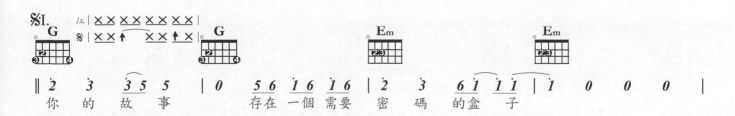
你的故事　　存在一個需要　密碼的盒子

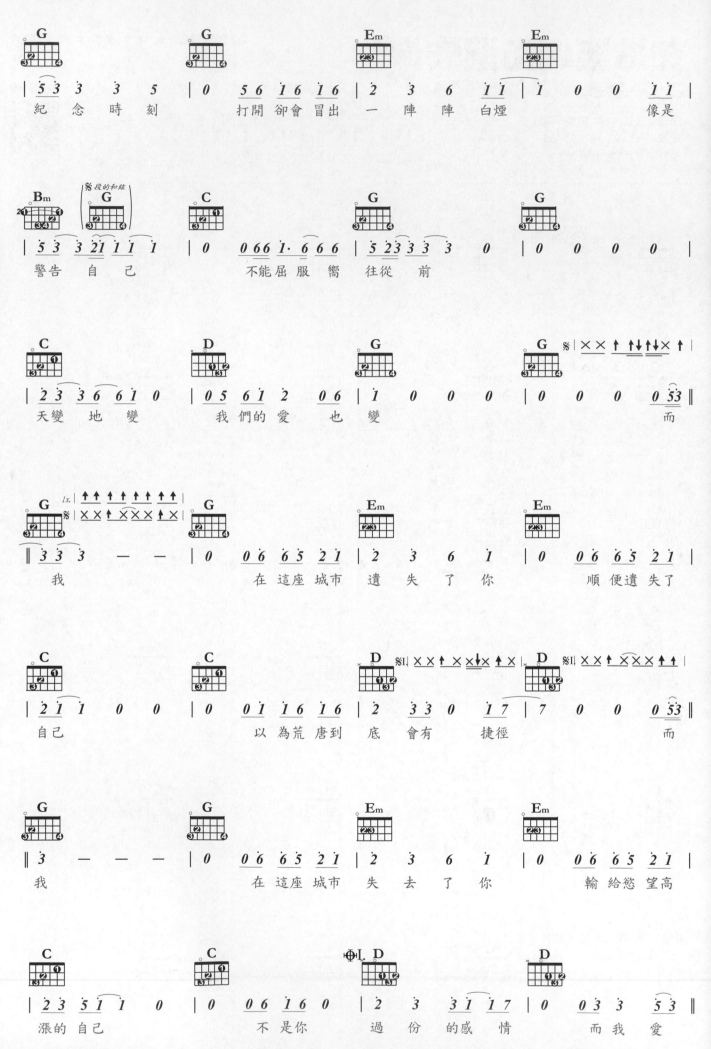

L3
強化伴奏能力

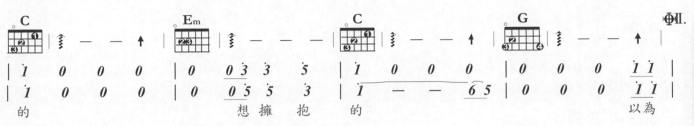
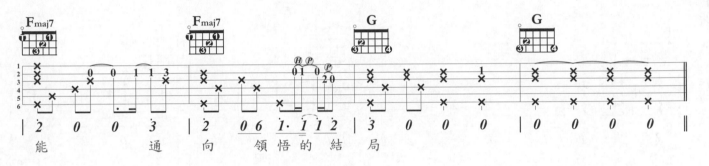
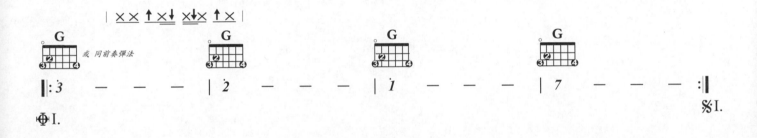
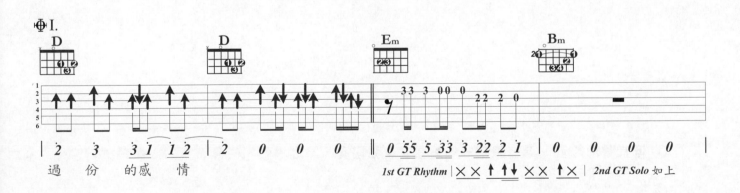
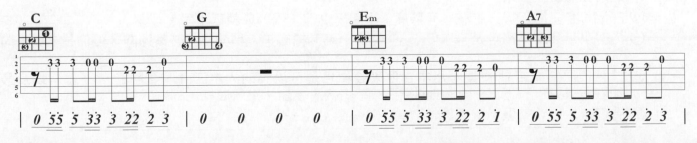

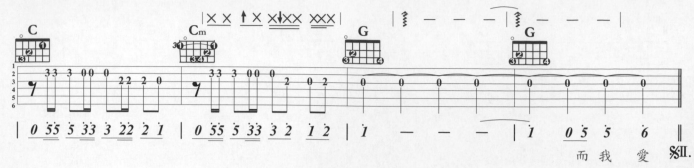

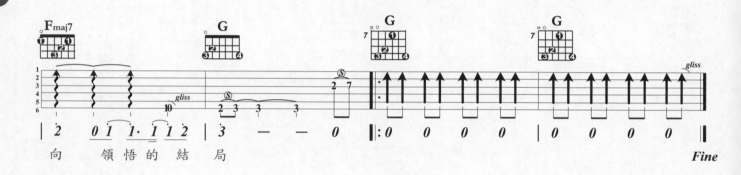

而我愛

能　　通

向　領悟的　結局

Fine

PLAY MEMO ● 節奏 ▲ 和聲、樂理 ■ 旋律

① 低音聲部悶音、低音聲部一般撥弦、全弦撥奏，層層堆疊、由輕而重的節奏編排，這是最基本的編曲方式。

② 除了過門小節之外，全曲都是 8 Beats 節拍伴刷奏。

③ 橋段由節拍刷奏轉換為指法是全區曲重中之重的地方，得小心處理銜接的流暢度，才能把整首歌的動態彰顯出來。

④ Fmaj7 和弦需用拇指壓弦，有難度！學起來也卻（確）成就感十足。

⑤ 過門小節難度不高，是 8 Beats＋16 Beats 混拍節拍。穩紮穩打必然過關。但仍是老話一句，有過門小節的烘托，整首歌的氣勢才會被帶起來。

⑥ 結束段原為電吉他彈奏，用木吉他來詮釋也是可以彈的入木三分。重點是滑奏處理以及最後涵蓋開放弦音高把位G和弦的刷奏要精準銜接，才能彈出原曲結尾的磅礴氣勢。

⑦ 有個假想…大家覺不覺得這首歌有英倫樂團 Coldplay 名曲 Yellow 的味呢？

L3
強化伴奏能力

搖擺 Swing

流行曲風（六）

若說 Slow Rock 及 Shuffle 是藍調（Blues）的節拍主幹，那 Swing 就是爵士樂（Jazz）的節拍精髓了。

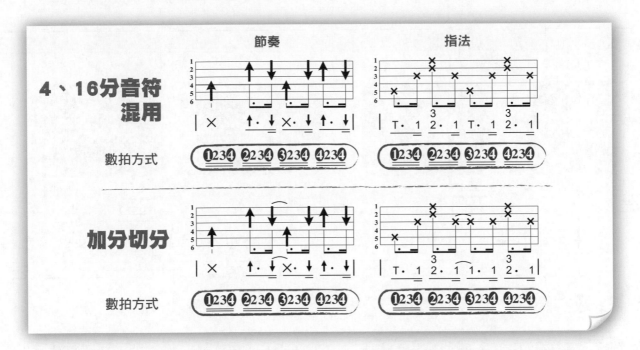

用數拍的方式要練好 Swing 不是很簡單，建議琴友可用已學過的 March 節拍來幫助。

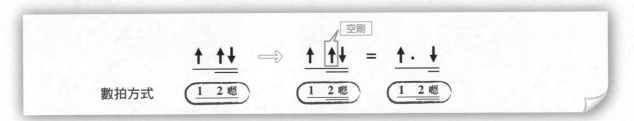

將 March 節拍中數 2 的拍點，動作照做但不要刷到弦的空刷動作就 OK！其實不論是 Shuffle 或 Swing，不一定得完全照拍子的標示刷得很準，這樣反而會太死板。有時給他率性些，刷的介於兩者的拍感間，不太準的拍子反而會更有味道（Groovy）。

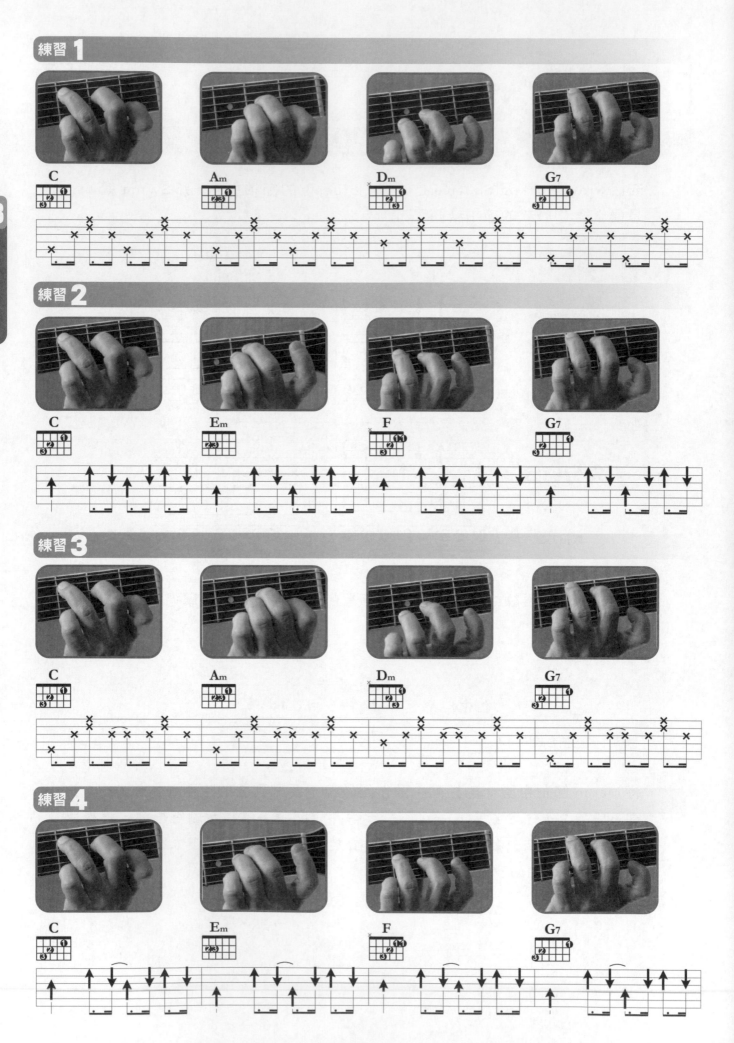

I Am Yours

演唱 / Jason Mraz　　詞曲 / Jason Mraz
曲風 / Reggae　　♩/75　　KEY / B 4/4
CAPO / 0　各弦調降半音　PLAY /
C

挑戰指數 ★★★★☆☆☆☆☆☆

歌曲資訊　　節奏指法

動態曲譜　　官方MV

L3 強化伴奏能力

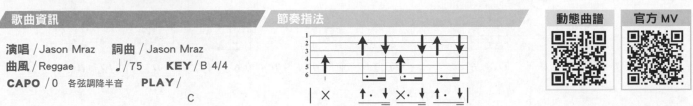

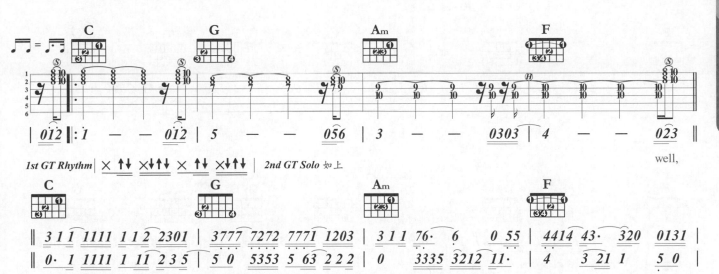

1st GT Rhythm ╳ ↑↓ ╳↓↑↓ ╳ ↑↓ ╳↓↑↓　2nd GT Solo 如上

well,

you done done me in;you bet I felt it.I tried to be child,but you're so hot that I melted.I fell right through the cracks. Now I'm trying to get back.　　Before the
Well,open up your mind and see like me. Open up your plans and,damn,you're free look into your heart and you'll find love,　love,　love,　love,

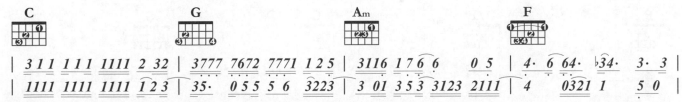

cool done run out,I'll be giving it my bestest,and nothing's gonna stop me but divine intervention.I reckon it's again my trun to win some or　learn　some.But
listen to the music of the moment;people dance and sing.　We're justoe big family, and it's our godforsaken right to be loved,　　　loved,　loved,　loved,

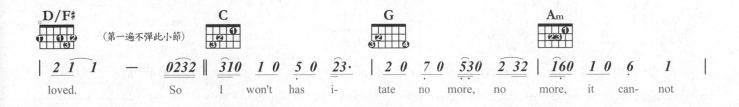

loved.　　　　So　I　won't　has i-　tate　no　more,　no　more,　it　can-　not

(第一遍不彈此小節)

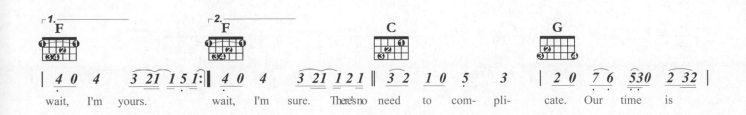

wait, I'm yours.　　　　wait, I'm sure. There'sno　need　to　com-　pli-　cate.　Our　time　is

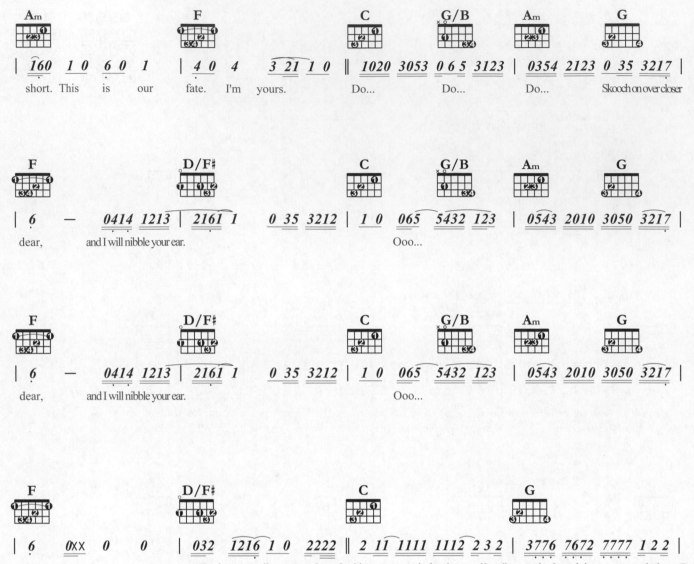

short. This is our fate. I'm yours.　　Do...　　Do...　　Do...　　Skooch on over closer

dear,　　and I will nibble your ear.　　Ooo...

dear,　　and I will nibble your ear.　　Ooo...

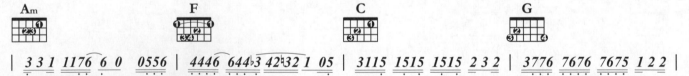

I've been spending way too long checking my tongue in the nir-ror and bending over backwards just to try to see it clearer. But

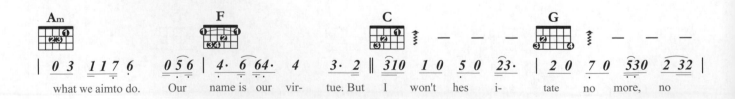

my breath fogged up the glass. and so I drew a new face and I laughed. I guess what I'll be saying is there ain't no better reason to rid yourself of vanities and just go with the seasons. It's

what we aim to do. Our name is our vir- tue. But I won't hes i- tate no more, no

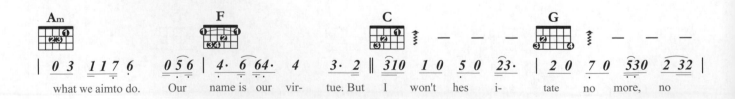

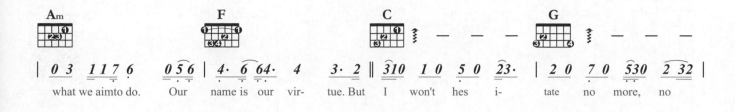

what we aim to do.　Our　name is　our vir- tue. But I won't hes i- tate no more, no

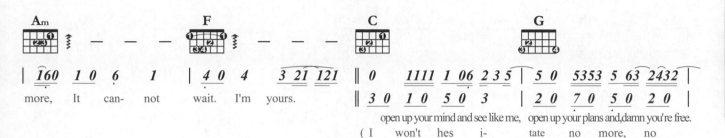

more, It can- not wait. I'm yours.

open up your mind and see like me,　open up your plans and, damn you're free.
(I　won't hes i- tate no more, no

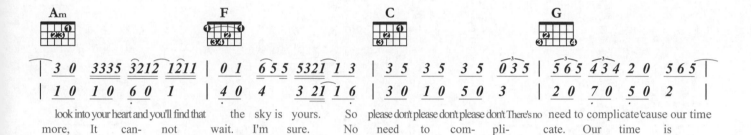

look into your heart and you'll find that　the sky is　yours.　So please don't please don't please don't There's no need to complicate 'cause our time
more, It can- not wait. I'm sure.　No need to com- pli- cate. Our time is

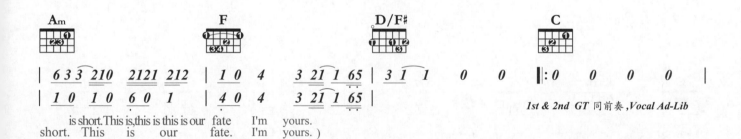

1st & 2nd GT 同前奏 ,Vocal Ad-Lib

is short. This is, this is this is our fate　I'm yours.
short. This　is　our　fate. I'm yours.)

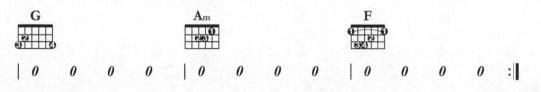

Repeat & F.O.

PLAY MEMO ●節奏　▲和聲、樂理　■旋律

① 搖擺的律動是個很難用言語解釋清楚的拍法。會因每個人的當下感覺、情緒不同,因而產生各自獨特的刷奏動態(Dynamic)。

② 本書中所用的Swing拍符譜表,僅是為讓你在學習上有基本的拍法依循,不一定要把Swing的拍子,刷到跟譜表的拍法一模一樣,能夠做到有點刻意的不準又不落拍,這才有自己的律動FU啊!

③ 前奏的SOLO是4度音的彈法。六線譜上有標示4度音程彈奏的手指按壓建議,請酌予參考。

④ 歌曲的起唱音是先行拍的範例。有關先行拍的觀念請見該篇的解說。

魚仔 快版 / G調

歌曲資訊

演唱 / 盧廣仲　　　詞曲 / 盧廣仲
曲風 / Shuffle ♩/104　KEY / B 4/4
CAPO / 4　PLAY / G 4/4

節奏指法

官方 MV

L3 強化伴奏能力

G　Bm　Cmaj7　D7　G　Bm　Cmaj7　D7

| 0 3 5 6 7 5 | 0 3 5 6 7 1 1 | 0 3 5 6 7 5 | 0 3 5 6 7 2 2 1 |

G　Bm　Cmaj7　D7　G　Bm　Cmaj7　D7

| 0 3 5 6 7 6 | 5 4 3 2 2 — | 0 3 5 6 7 6 | 5 6 3 2 2 — |
去 學校 的 路　很久 沒走　　最 近也 換 了　新的 工作

G　Bm　Cmaj7　D7　G　Bm　Cmaj7　D7

| 0 1 2 3 3 5 5 | 0 1 2 3 2 1 2 56 | 6 5 5 — — | 0 0 0 0 |
所有的 追 求　是 不是 缺少 了什　麼

G　Bm　Cmaj7　D7　G　Bm　Cmaj7　D7

|: 0 3 5 6 7 6 | 5 4 3 2 2 — | 0 3 5 6 7 6 | 5 6 3 2 2 — |
想 像著 生 活　風平 浪靜　　打 開了 窗 戶　忽然 想起
如 果我 也 變　成一 條魚　　如 果你 也 變　成了 氧氣

G　Bm　Cmaj7　D7　G　G7

| 0 1 2 3 3 5 5 | 0 1 2 3 2 1 6 5 | 5 1 1 — — | 0 0 3 2 3 6 3 |
你 在的 世 界　會 不會 很靠 近水　星　　　　看 魚仔 在那
| 0 1 2 3 3 5 5 | 0 1 2 3 3 5 2 12 | 2 1 1 — | 0 0 0 0 |
未 來的 美 好　不 想要 一個 人承　受

※I. 1. 3.

Cmaj7　Cmaj7　Bm　Em

| 3 2 3 6. 3 | 3 2 3 6 6 1 2 2 | 2 1 2 5. 2 | 2 1 2 1 3 3 3 |
游來 游 去　游　來 游去 我對 你　想來 想 去　想　來 想 去這 幾冬

Am7
```
|  3 2  3 1  1  │  2  6  |  6 3  3 1  1 2  3 3  │  3  —  —  |
   我 的 打 拼    跟 認    真 攏 是 為 你
```

Am7/D

G

G7 ×↓↑↑↓× ↑
```
| 0  0 3  3 2  2 3 ‖
            花 在 風中
```

%III.
Cmaj7
```
‖ 3 2  3  6.  3 │ 3 2  3 6  6 1  2 2 │ 2 1  2   5.  │
   搖 來 搖 去 搖    來 搖 去 我 對 你    想 來 想  去 想
```

C#m7-5

Bm

Em
```
| 2  2 5  5 1  1 3  3 4 |
   甲 半 暝 希 望 月
```

Am7
```
| 4  5  5   — │ 0 1  │ 3  3 2 1 3 2  1 1 ‖
   光        帶 你   轉 來 我 身 邊
```

Am7/D

⊕I.III. G
```
‖ 1 3  5 6  7   5  │ 0 3  5 6  7. 1 1 |
```

Bm

Cmaj7

D7

G
```
│ 0 3  5 6  7   5  │ 0 3  5 6  7 2  2 1 :‖
```

Bm

Cmaj7

D7

%II. 2.4.
Cmaj7
```
‖ 3 2  3 6  6 2  3 6 │ 6 2  3 2  5 3  2 1 |
   我 需 要  你 需 要    需 要 你 陪 著 我
```

Cmaj7

Bm
```
‖ 2 1  2 5  5 1  2 5 │ 5 1  2 1  5 3  3 2 1 │ 1  — — — |
   好 想 要 你  想 要 你 想 要 你 陪 著 我
```

Em

⊕II. Am7 ↑↑↑↑↑↑↑↑↑↑↑ 原曲升G#調

D7
```
| 1.    5 5 1  3 2 3 2 ‖
   卻    只 能 等 候
```

D7

N.C
```
‖ 2/4  2   — ‖ 2. 0 0 3  2 3 6 3 ‖ 1  — — — | 0.  2 3 4 3 ‖
        看 魚 仔 在 那 %I.        喔……       %II.
```

⊕I. G

G7

⊕II.
Am7
```
│ 1  — —  1 5 │ 0 1  2 3  1 2 6 5 │ 5  — — 3 56 │ 5. 3 3  2 2 3 ‖
   不 知 道 你 在 哪 裡      花 在 風中 %III.
```

Am7/D

G

G7

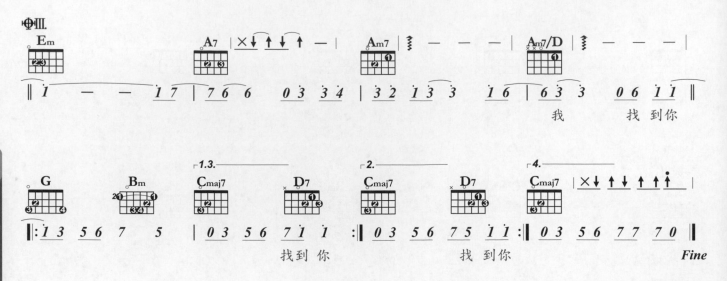

III.

E_m ‖: 1 — — 1 7 | 7 6 6 0 3 3 4 | 3 2 1 3 3 1 6 | 6 3 3 0 6 1 1 ‖

我　　找　到 你

G　　B_m　　C_maj7　　D_7　　C_maj7　　D_7　　C_maj7

‖: 1 3 5 6 7 5 | 0 3 5 6 7 1 1 : 0 3 5 6 7 5 1 1 : ‖ 0 3 5 6 7 7 7 0 ‖

找 到　你　　　　　　找 到　你　　　　　　　　　*Fine*

PLAY MEMO ●節奏 ▲和聲、樂理 ■旋律

① 先抓到拍子 "前重後輕" 的不均感，**才能彈出**Shuffle真味道。

② 用G調La型音階來彈前奏。

③ 多了一個封閉和弦Bm7。有挑戰！但不一定比F和弦難。

伴奏、過門小節的編曲概念 G 調篇

藉由之前的各個章節學習，已為你介紹了各種樂風節奏型態及以各樂風節奏律動為本再衍生的種種節奏變化並將之應用於樂段的過門小節。

接下來的練習曲例，是要在之前所有的節奏基礎上再…

①融入不同曲風的拍法

EX 加入爵士風的 swing feel 讓節奏型態更活躍

光年之外

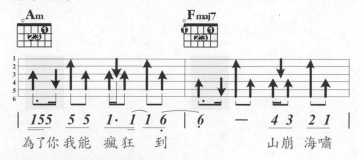

| 155 | 5 5 | 1· 1 1 6· | 6 | — | 4 3 | 2 1 |

為了你 我能　瘋狂　到　　　山崩　海嘯

②側重左右手協調能力

EX 左手左右橫移悶音為日後學習 Funk 樂風做準備

謝謝你愛我

右手撥弦左手合掌在指板上來回移動

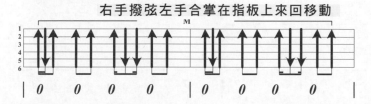

| 0 0 0 0 | 0 0 0 0 |

③更細膩的律動處理

EX 拇指動態能力的提升

A Thousand Years

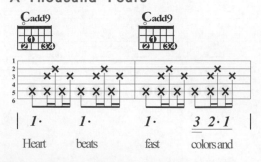

| 1· | 1· | 1· | 3 2·1 |

Heart　　beats　　fast　　colors and

接下來的節奏功力推展，需要用更認真的心態去做練習。不再只是照譜面的意思把拍子彈對、節奏彈好而已。

音樂的最完美是用富饒的情感來傳達樂音，而吉他要聽得出富饒的情感，就得需由你的雙手動作來演繹。

彼此鼓舞！向前邁進！！

光年之外

演唱/鄧紫棋　詞曲/鄧紫棋
曲風/Mod Rock　♩/86　KEY/C#m 4/4
CAPO/4　PLAY/Am

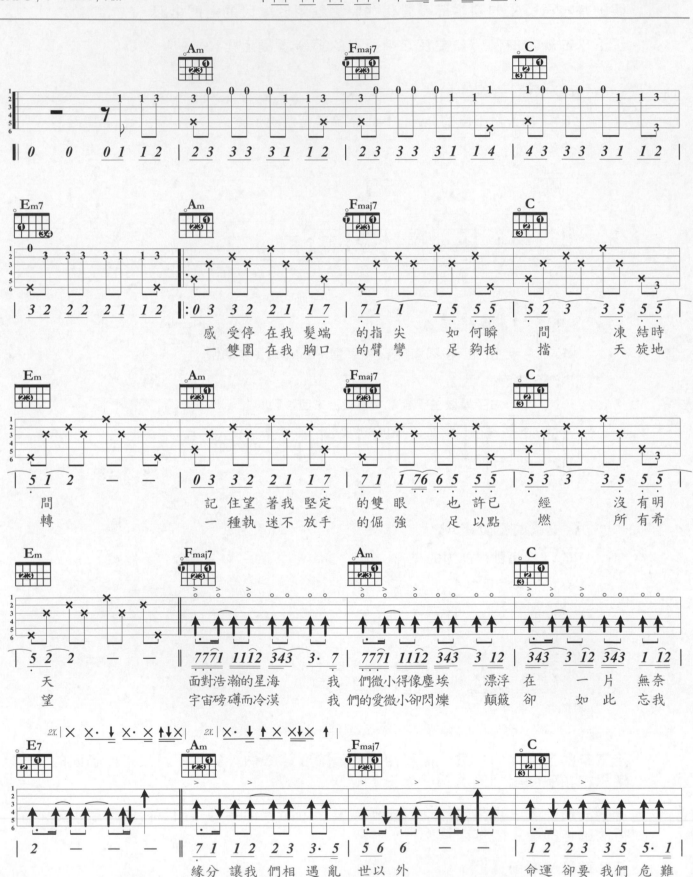

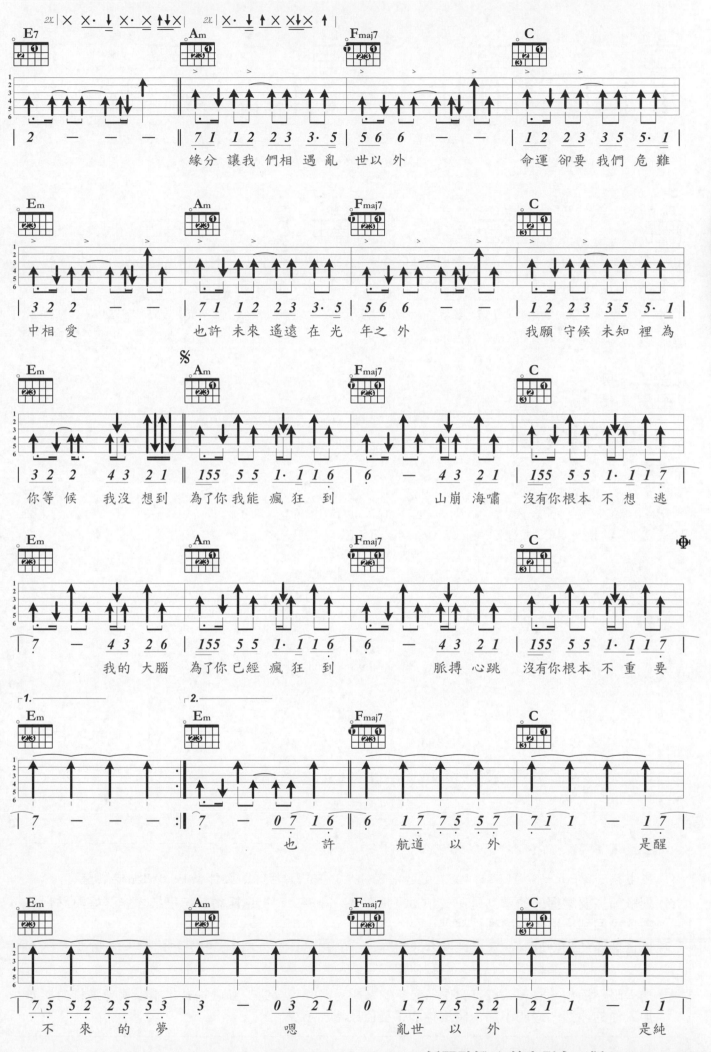

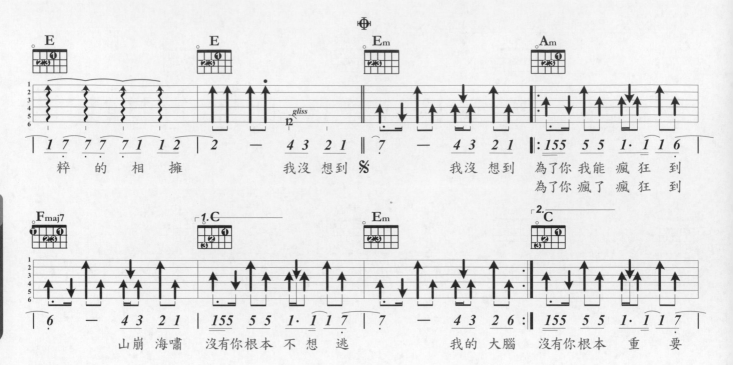

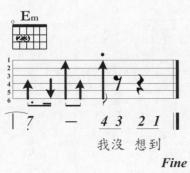

粋 的 相 擁　　我 沒 想 到 %　　我 沒 想 到 為 了 你 我 能 瘋 狂 到

為 了 你 瘋 了 瘋 狂 到

山 崩 海 嘯 沒 有 你 根 本 不 想 逃　　我 的 大 腦 沒 有 你 根 本 重 要

我 沒 想 到

Fine

PLAY MEMO ●節奏 ▲和聲、樂理 ■旋律

① 主歌指法8 Beats複音Bass伴奏，重音落在 1、8 拍點。若採節奏伴奏1、8拍點要刷重音 。

② 副歌節奏要掌握好的重點是第一拍附點拍（Swing Feel）。還記得該怎麼樣才能彈好附點音符嗎？請回到搖擺樂風哪裡再複習一遍。

③ 這首歌曲非常奇妙，饒富趣味。在小調（在此是用A小調來考慮）的五級和弦上，出現小七和弦（Em7）以及屬七和弦（E7）交替使用。

④ 加入附點節拍（Swing Feel）作為節奏的構成元素能讓全曲的動感提升。請學著把這樣的概念加入你的伴奏、過門小節，將讓你的彈奏值感增加不少。

謝謝妳愛我

歌曲資訊

演唱 / 謝和弦　詞曲 / 謝和弦
曲風 / Slow Soul ♩/ 90　KEY / G 4/4
CAPO / 0　PLAY / G

節奏指法

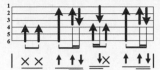

官方 MV

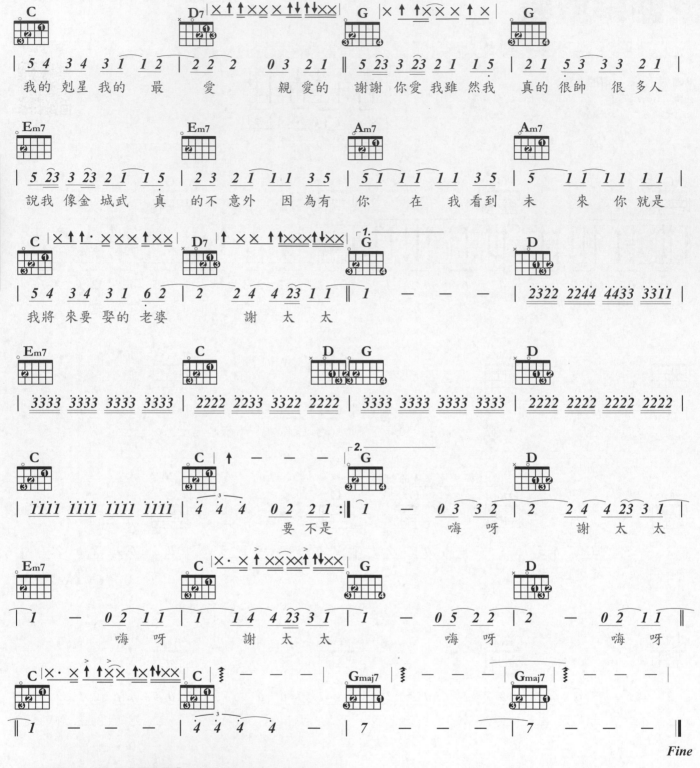

Fine

PLAY MEMO ●節奏 ▲和聲、樂理 ■旋律

① 來囉！整首曲子都得用 16 Beats 來做刷奏。

② 和弦的編排有些特殊，G → Em7 → Cadd9 → Dsus4 這一段和弦進行，無名指、小指都按相同位置上，刻意的讓二、三弦音持續發出同樣的聲響。

③ 前奏用左手四手指平放輕觸在琴弦上配合右手的刷奏，就可以做出很好的悶音效果。有信心的話還可以讓左手在指板上前後滑移，聽聽看由音響效果變化（音色、動態）產生律動的變異，是不是有更酷一些的感覺？

④ 結束和弦是Gmaj7，左手五個手指頭全得用上來壓弦。超爽的！喔喔喔…第五弦還要消音喔！用無名指的指尖觸弦。

⑤ 其他各過門小節刷奏方法，請參見譜上的註解。

L3 強化伴奏能力

A Thousand Years

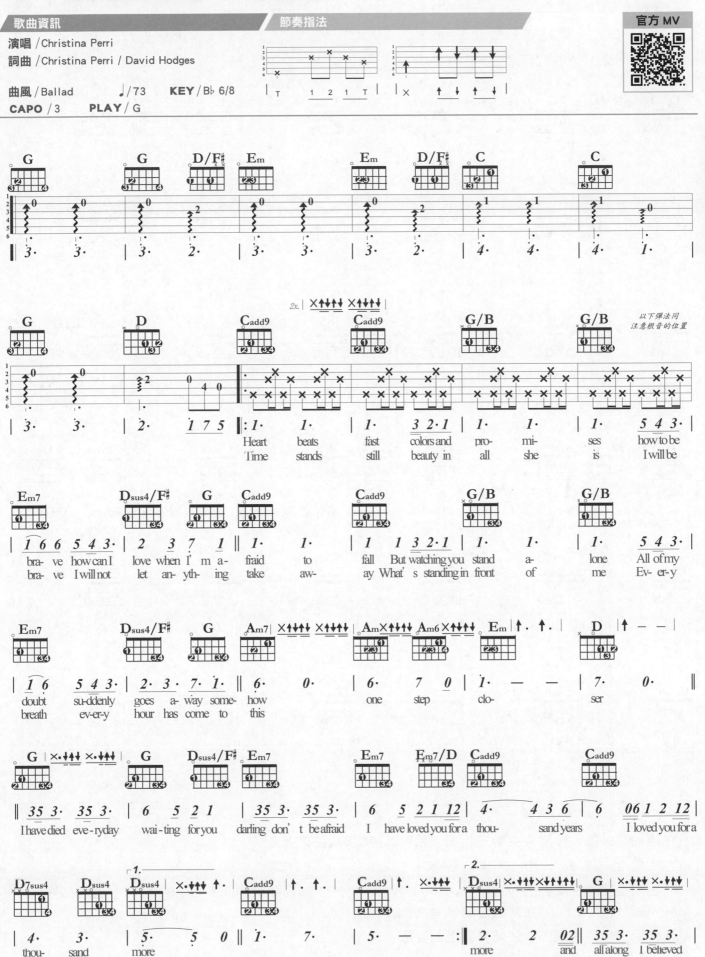

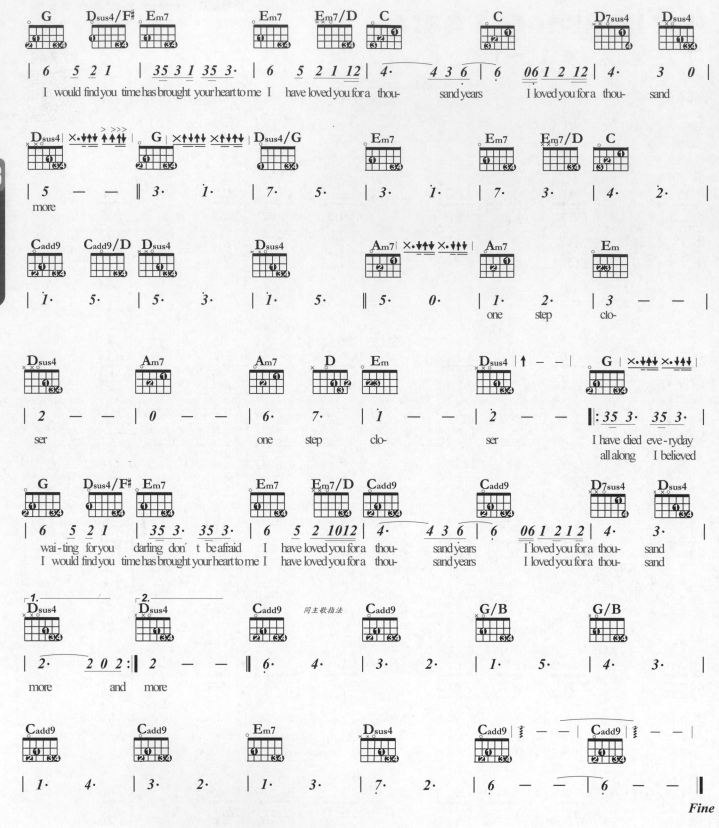

PLAY MEMO ●節奏 ▲和聲、樂理 ■旋律

① 原曲是B♭調，移調夾夾第三格後，就可以用G調和弦來彈奏了。

② 主歌 8＋16 Beats 指法伴奏、副歌 8＋16 Beats 節拍伴奏。

③ 出現後面才會講到的轉位和弦（G/B）概念。是的！拇指要撥的低音弦（Bass 音）改成第五弦第二琴格（B）。 完整觀念請參考之後的解說。

④ 各過門小節的過門方法請見譜上的註記。

伴奏與過門小節的再精進

這是在之前章節曾成出現過的譜例彙整，請琴友依序彈奏看看！

對現在的你應該不難吧！只是初學吉他那時的你：

①節拍彈不穩　②技法會不多　③演練不紮實。

即便是有人為你示範講解，恐怕也只能囫圇吞棗聽過即忘吧！

其實，要讓自己的節奏能力、過門小節演奏更上一層樓的答案，昭然若揭不言可諭！

這正是所有章節編寫至此所隱藏精神！

①累積足夠的節拍、節奏型態練習量。
②不問為何按部就班。
③使用節拍器！使用節拍器！使用節拍器！

練就紮實的技巧基本功、見譜就能彈出中所要之後

不難的事…還有必要再重提嗎？

A	B	C	D
基礎的 8 Beats 節奏	**新樂風衍生的新律動**	**新樂風衍生的新律動**	**新樂風衍生的新律動**
強弱規律、沒有音高變化 Popular / Ballad Music **4/4 8 Beats**	Popular / Ballad Music / Rock Music **4/4 8 Beats 3＋3＋2**	Popular / Rock Music **4/4 8 Beats 3＋3＋2**	不同的節拍、伴奏手法 Rock / Funk Music **4/4 8、16 Beats 3＋3＋2**

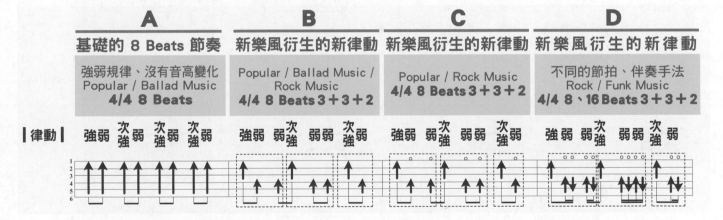

看出其中的奧秘了嗎？

而今，已經初窺各類樂風節奏型態、學會各種樂風節奏型態的你，再嘗試彈這些節奏範例，該懂得應該怎麼學習了吧…

能夠完全掌握這些節奏沿革、箇中緣由以及編寫方式，才是真正學會一件事情！

把上面譜例的編寫思維程序化：

①掌握節拍強弱。　　　　　③加入音色變化。
②改變節奏層次、衍生新律動。　④融入不同的伴奏手法。

熟讀上述訣竅、不斷反覆操作、將之內化成習慣。

吾友，那你就已距節奏高手之林不遠了！

All of Me

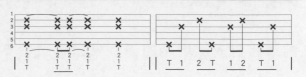

歌曲資訊

演唱 / John Legend　詞曲 / John Stephens/Toby Gad
曲風 / Soul　♩/ 128　**KEY** / Fm
CAPO / 1　**PLAY** / Em 4/4

節奏指法

L3
強化伴奏能力

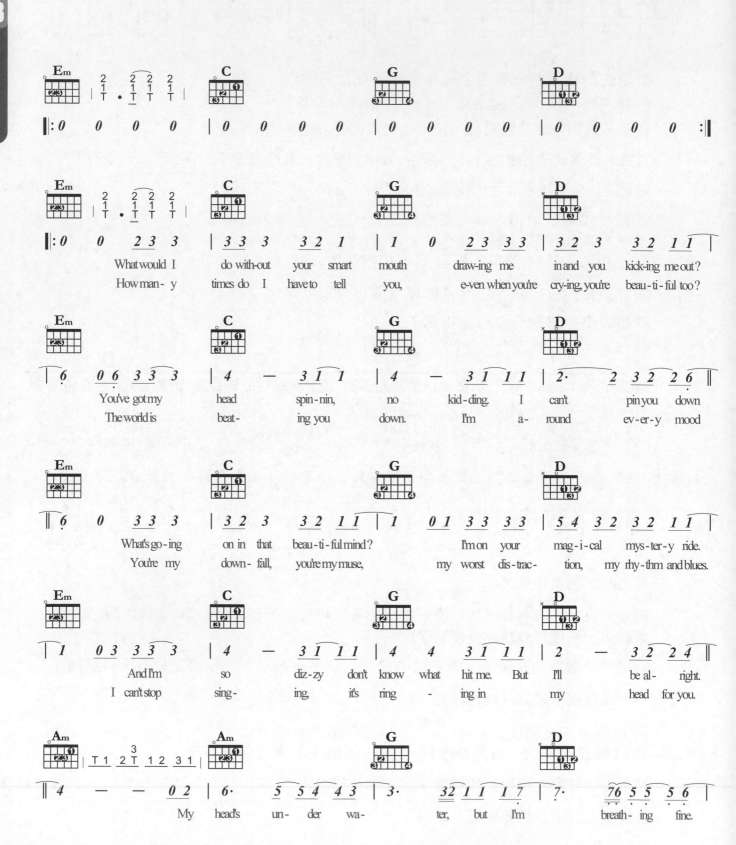

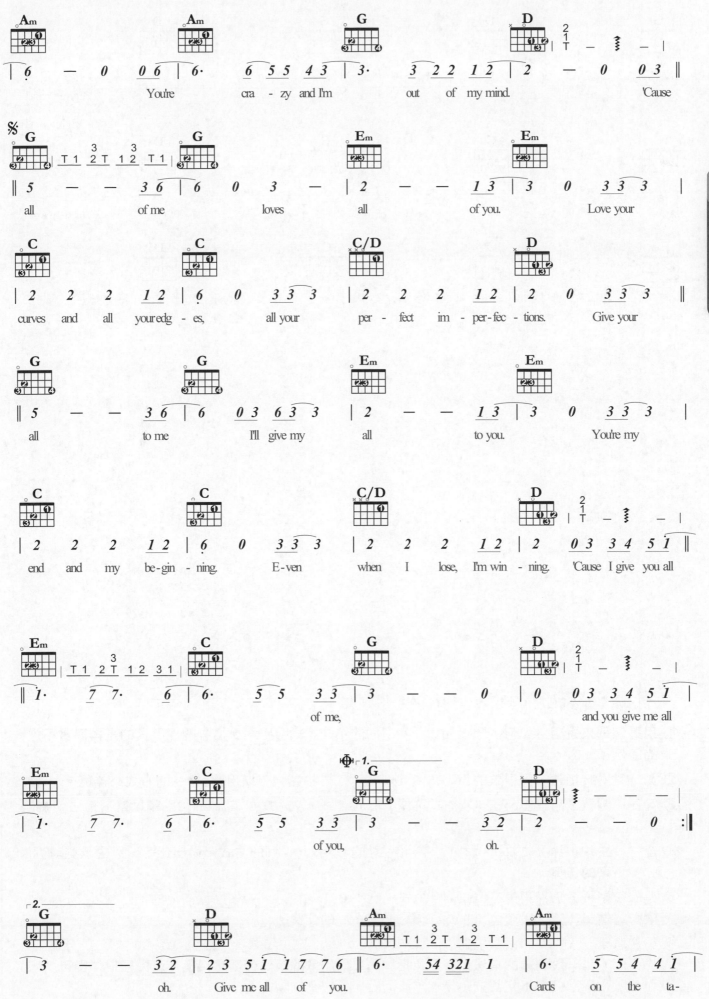

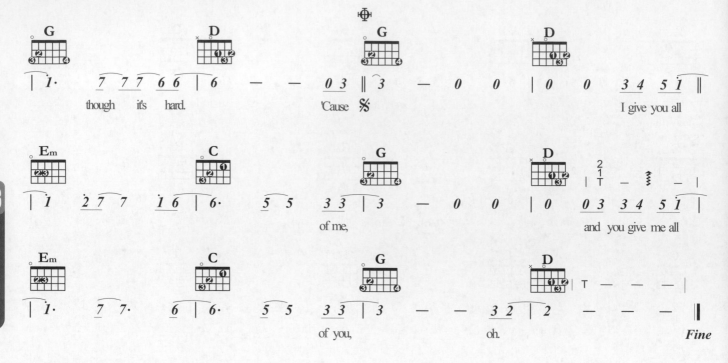

PLAY MEMO ●節奏 ▲和聲、樂理 ■旋律

① 用這條歌來說明：如何將同一個律動用不同的拍法，編輯出漸次層疊的伴奏真的是再適當不過的範例了！

② 第一段主歌指法，將這歌的律動 8 Beats 1、4、7 拍點強音以用4指撥弦的方式來伴奏。

③ 第一段副歌，用複音bass伴奏方式強調8 Beats 1、4、7拍點，其他的拍點輔以單指指法撥弦伴奏。

④ 第二段主歌，律動 8 Beats 1、4、7 拍點強音以用刷Chord的方式，做出比第一段主歌4指撥弦強度更高的伴奏。

⑤ 第二段副歌，仍然用複音bass伴奏方式強調 8 Beats 1、4、7 拍點，其他的拍點輔以複指指法撥弦，做出比第一段複歌單指指法撥弦強度更高的伴奏。

⑥ 請注意第一段、第二段副歌的律動（8 Beats 1、4、7 拍點強音）並沒有改變但指法的伴奏方式不同。第一段副歌的指法伴奏是單指，第二段副歌的指法伴奏是複指。藉由複指伴奏可以增強和弦和聲厚度，讓整首歌的情緒堆疊而上，層次更為豐富。

⚑ 經過音 和弦間的低音連結

由高音往低音排列，我們稱為下行順階音階

下行順階音階 $\dot{1}$ 7 6 5 4 3 2 1

由低音往高音排列，我們稱為上行順階音階

上行順階音階 1 2 3 4 5 6 7 $\dot{1}$

在和弦進行的低音連結線上，藉由某些音的加入，使原本不是順階連結的
低音線成為順階上行或下行，我們稱這些加入音為「經過音」。

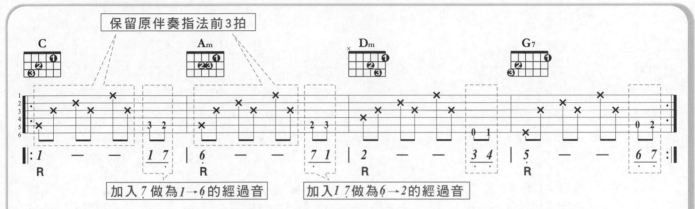

保留原伴奏指法前3拍

加入 7 做為 1→6 的經過音　　　加入 1 7 做為 6→2 的經過音

由於經過音的加入，原曲伴奏指法的第四拍便捨去不彈，而牽就低音的連結。

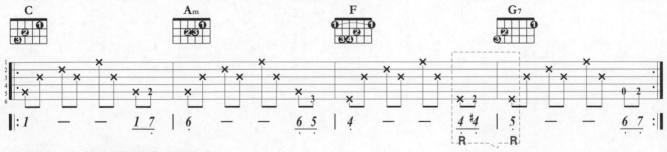

取變化音#4做為4→5的經過音

有時也以半音階做為經過音，
如上例中F到G7和弦取#4為4→5的經過音。

如果想在經過音的使用上，讓原本抒情的感受，加上些激情的誘因，
可將經過音的拍子由一拍縮減為半拍進行。

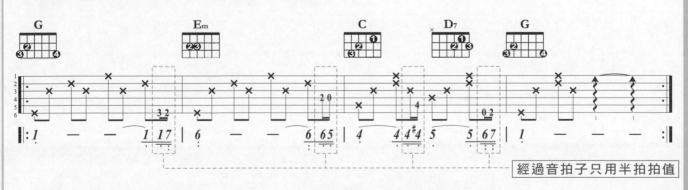

經過音拍子只用半拍拍值

上例是歌手和吉他玩家的必殺技巧，有機會就到餐廳觀摩一下吧！

小幸運

歌曲資訊

演唱 / 田馥甄 (Hebe)　　詞 / 徐世珍 吳輝福
　　　　　　　　　　　曲 / Jeery C

曲風 / Slow Soul　♩ / 79　KEY / F 4/4

CAPO / 5　PLAY / C 4/4

節奏指法

動態曲譜　官方 MV

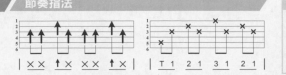

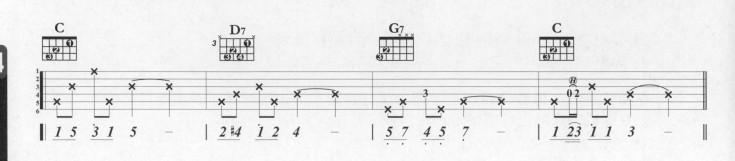

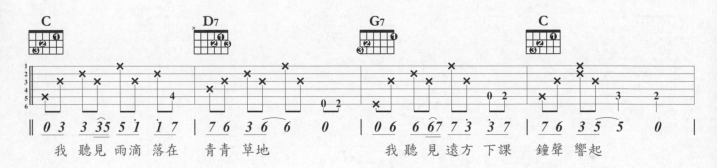

我 聽見 雨滴 落在 青青 草地　　　我 聽見 遠方 下課 鐘聲 響起

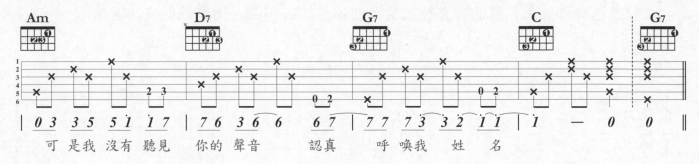

可 是我 沒有 聽見 你的 聲音 認真 呼喚我 姓 名

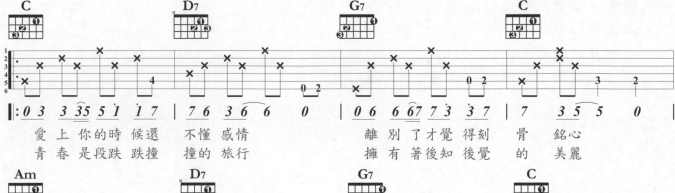

愛上 你的時候還 不懂 感情　　離別 了才覺 得刻 骨 銘心
青春 是段跌 跌撞 撞的 旅行　　擁有 著後知 後覺 的 美麗

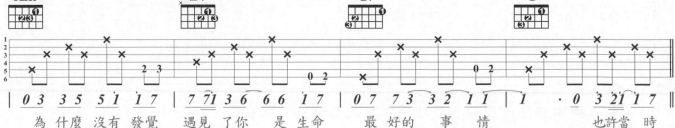

為 什麼 沒有 發覺 遇見 了你 是 生命 最 好的 事 情　　 也許當 時
來 不及 感謝 是你 給我 勇氣 讓 我能 做 回我 自 己

吸引眾人的目光 L4

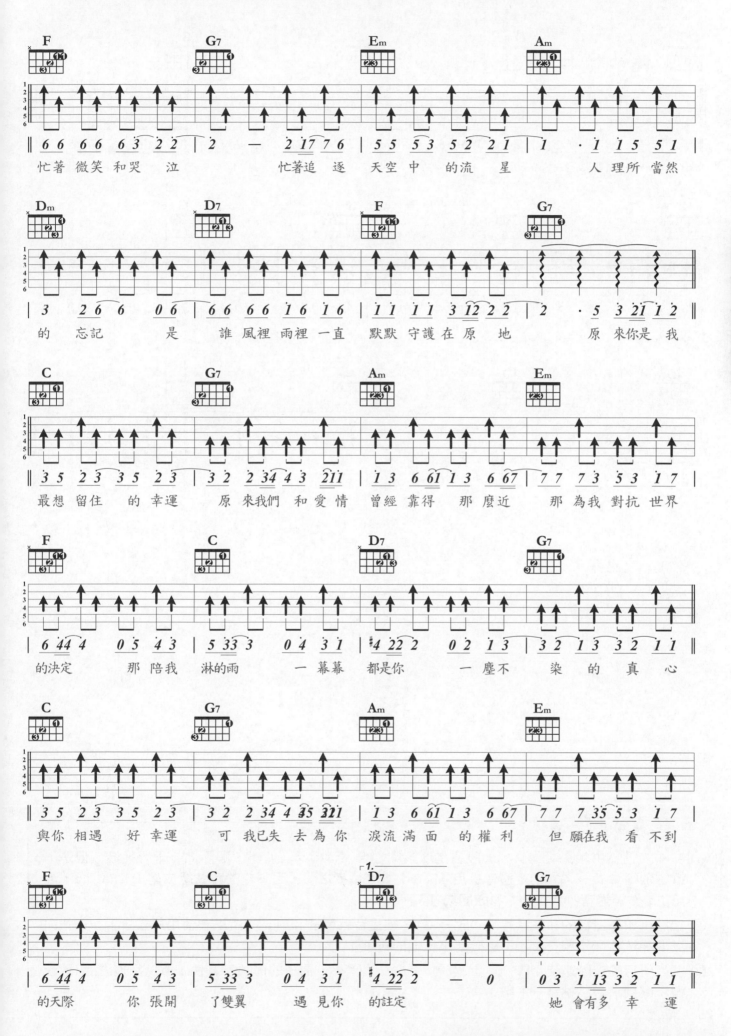

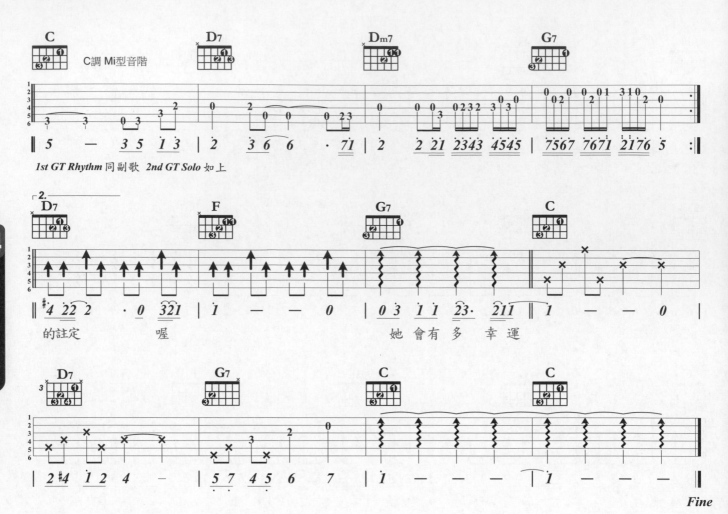

1st GT Rhythm 同副歌 2nd GT Solo 如上

的註定　　喔　　　　　　　　　　　她 會 有 多　幸 運

Fine

PLAY MEMO ●節奏 ▲和聲、樂理 ■旋律

① 在和弦連結中填入經過音，一般會是以該調性自然音階為基礎，做順階上、下行連結。但是，這首歌裡 D7 → G7 的經過音是用 Mi Fa♯ 填在兩者之間。因 D7 的和弦組成是 Re Fa♯ La，若用 Fa 作經過音，會跟 D7 和弦組成打架。

② 當然！如果這裡的和弦進行是 Dm → G7，經過音就會是 Mi Fa。 所以，使用經過音要和前後和弦的組成音配置相符，才不會聽起來怪怪的喔！

③ 間奏所用的音階是使用降八度音程的 C 調 Mi 型音階。曲子的節拍不算快，所以別被譜上4連音標示嚇到，嘗試挑戰一下吧！

簡易曲式學

在正式進入曲式學之前，我們先理解一些跟曲式學相關的專有名詞、概念。

①小節 Measure	拍號定義的最基本單位時間。
②樂句 Phrase	通常是八小節為一樂句，拍速極慢的歌曲也有以四小節為一句樂句的可能。
③樂段 Period	多少句樂句是一樂段？ 沒有一定的規範！流行音樂則常以兩句樂句為一段樂段。 我們會用以下這些代詞來命名各個樂段，更有利於分析或組織曲式。 ⓐ 前奏 intro ⓑ 主歌 Verse1、2…etc. ⓒ 導歌 Pre Chours　主、副歌間的過渡樂段，伴奏曲風常有別於其他樂段。 ⓓ 副歌 Chours 1、2…etc. ⓔ 間奏 Inter ⓕ 橋段 Bridge　重複主、副歌之間插入的樂段，節奏型態及編曲情緒常有別於其他樂段。 ⓖ 尾奏 Outro、Coda
④過門 Fill In	樂句、樂段的交錯小節，不同於樂句或樂段的節拍組合，藉以暗示即將進入下一段樂句或樂段，以增添歌曲的節拍豐富性。

概略理解了這些專辭之後，他們又通常用怎樣的方式跟怎樣的情緒來將之堆砌成一首作品呢？

各樂段情緒起伏表

樂段	Intro. Bridge	Verse A or A + A'	Pre Chorus Middle	Chorus B	1st Inter / 2nd Outro. Bridge
情緒起伏 (0–5)		Fill in	Fill in	Fill in	Fill in / Fill in
1st 人聲	No	情緒鋪陳，八度音域內聲線起伏不大。	補強主歌情緒，聲線持平或略增。	情緒張力最大，聲線起伏豐富。	No
1st 伴奏	烘襯主旋律	穩定簡潔、映襯人聲	稍強於主歌、多音色潤飾	節拍、音色、張力最大且豐富。引導人聲，做競合增強。	配合主奏樂器，做：聲線強弱、節拍對點、節奏變化。

樂段	Intro. Bridge	Verse A or A + A'	Pre Chorus Middle	Chorus B or B + B'	Outro. Bridge
2nd 人聲	No	同 1st	同 1st	具程度者可做聲線、節拍的變換，甚至即興。	No
2nd 伴奏	No	節拍、音色的潤飾	變化做強於 1st 的設計	同 1st 的概念	做「收合」的編排，與主奏樂器配合。

這裡所指的情緒起伏，不是空泛地製造伴奏的大小聲量，是指應用音頻、音色、伴奏技法的交互切換所營造出的感覺氛圍。

我們常將一篇文章解構為起、承、轉、合，藉以理解作者所想闡述的意涵所在。而曲式學，除了是能協助我們理解各創作者是如何將節奏、旋律、和聲等各項音樂素材，條理分明、意象清楚的連結成一體的溯源工具外；更能作為日後創作自己作品時，組織、編排更完美的參考。

轉位和弦 Inversion Chord
分割和弦 Slash Chord

和弦的 Bass 伴奏，通常都是彈和弦的主音。

取和弦主音外組成音為根音，我們稱這和弦為〝轉位和弦〞（Inversion Chord）。

以和弦主音為根音，稱為原位和弦，以和弦組成第三音為根音，稱為第一轉位和弦，以和弦組成第五音為根音，稱為第二轉位和弦。

轉位和弦 Inversion Chord

和弦圖中的〝○〞，是標出和弦 Bass 音弦的所在弦

C 和弦組成音：C（主音），E（第三音），G（第五音）（由低音到高音排列）

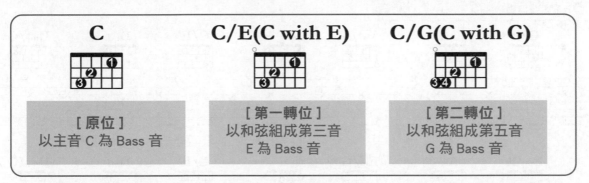

C	C/E(C with E)	C/G(C with G)
[原位] 以主音 C 為 Bass 音	[第一轉位] 以和弦組成第三音 E 為 Bass 音	[第二轉位] 以和弦組成第五音 G 為 Bass 音

若是用和弦組成音以外的音做為和弦的根音伴奏，我們稱為〝分割和弦〞（Slash Chord）

分割和弦 Slash Chord

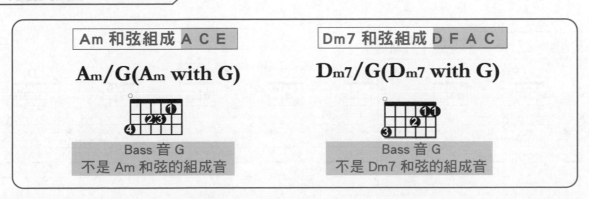

Am 和弦組成 A C E	Dm7 和弦組成 D F A C
Am/G(Am with G)	Dm7/G(Dm7 with G)
Bass 音 G 不是 Am 和弦的組成音	Bass 音 G 不是 Dm7 和弦的組成音

　　轉位，分割和弦的使用多半是為了使低音的連結形成上行或下行的順階進行，這樣的技巧，我們稱為貝士級進（Bass Line）

轉位和弦加入造成貝士級進 Bass Line 的例子

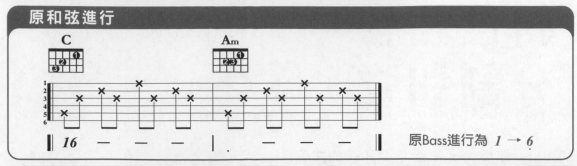

原和弦進行

原Bass進行為 1 → 6

加入 G/B 及 Am7/G 和弦後的和弦進行

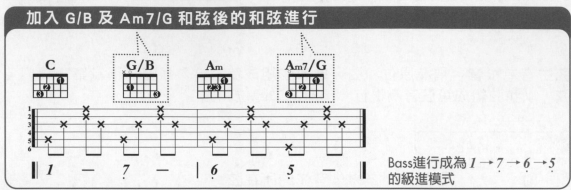

Bass進行成為 1 → 7 → 6 → 5 的級進模式

C 調 Bass Line 和弦進行練習

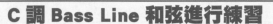

G 調 Bass Line 和弦進行練習

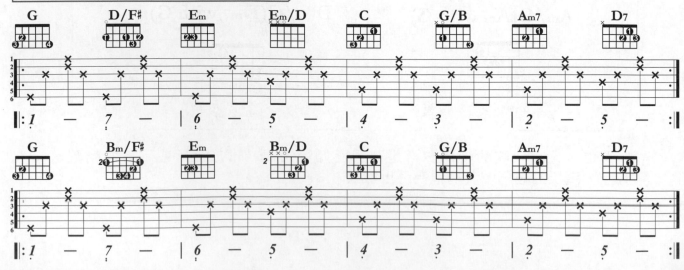

我會等

歌曲資訊

演唱 /承桓　　　詞/路系月
　　　　　　　曲/成禮

曲風 /Slow Soul　♩/63　KEY /D♭
CAPO / 1　PLAY / C

節奏指法

挑戰指數 ★★★★★★★☆☆☆☆

官方 MV

L4
吸引眾人的目光

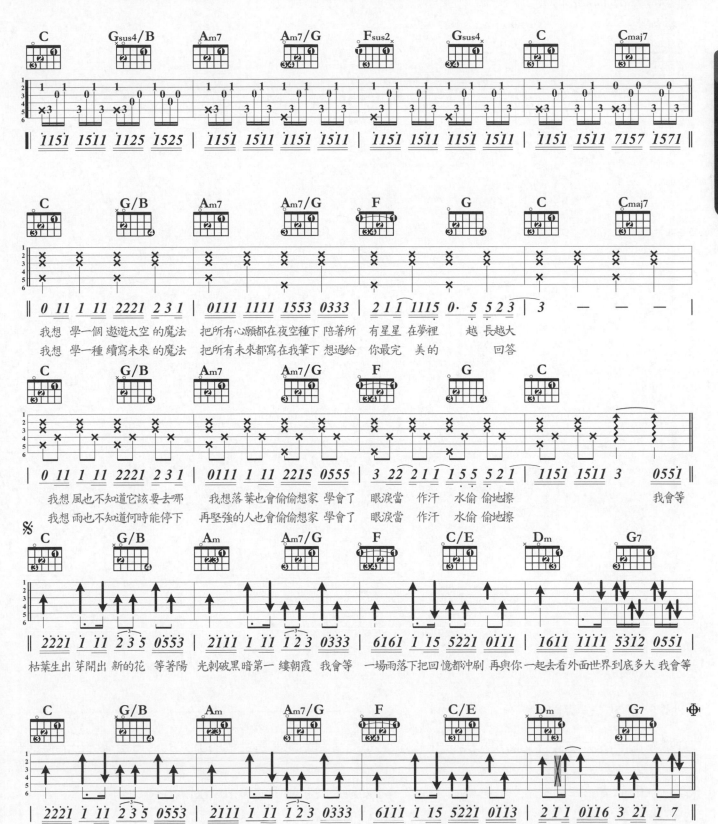

新琴點撥 ♪ 線上影音二版 ▶▶▶　135

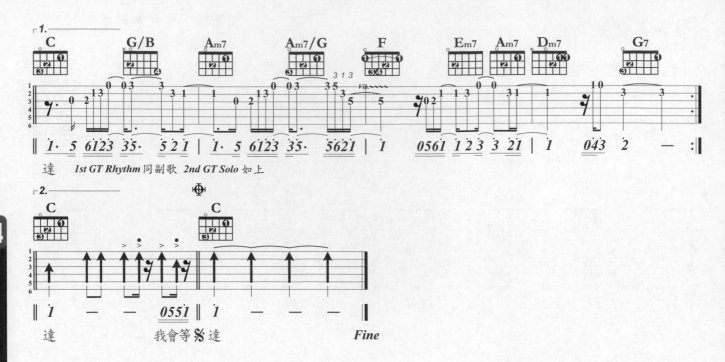

達　　*1st GT Rhythm* 同副歌　*2nd GT Solo* 如上

達　　　　　我會等 % 達　　　　　*Fine*

PLAY MEMO　●節奏 ▲和聲、樂理 ■旋律

① 標準的卡農和弦進行又出現，Bassline的流暢進行是重點尤其是主歌的部分Bass一定得彈出流暢的感覺。

② 副歌的節奏第二拍的附點音符要細心處理，才能夠將主、副歌的節拍感區隔出來。

③ 間奏的音符旋律稍微複雜，細心多聽幾次才能彈得好。

Last Dance

歌曲資訊

演唱 / 伍佰　　　　詞曲 / 伍佰
曲風 / Slow Soul　♩ / 76　　KEY / A 4/4
CAPO / 2　　PLAY / G

挑戰指數 ★★★★★★☆☆☆☆

節奏指法

官方 MV

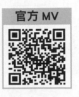

L4 吸引眾人的目光

所以 暫時 將你 眼睛 閉了 起 來　　黑暗 之中 漂浮 我的 期待

平靜 臉孔 映著 繽 紛 色 彩　　讓 人 好不 疼 愛　　你 可以

隨著 我的 步伐 輕輕 柔柔 的 踩　　將美 麗的 回憶 慢慢 重來
所以 暫時 將你 眼睛 閉了 起 來　　可以 慢慢 滑進 我的 心懷

突然 之間 浪漫 無 法 釋 懷　　明 天 我要 離 開　　你 給的
舞池 中的 人群 漸 漸 散 開　　應 該 就是 現 在　　你 給的

愛　　　　　　　　無 助的 等　　　　待　　　　是 否我

一個 人走 想 聽見 你的 挽留　　你的 挽留　　春風 秋雨 飄飄 落落 只為 寂寞 你 給的

新琴點撥 ♪ 線上影音二版 ▶▶▶ 137

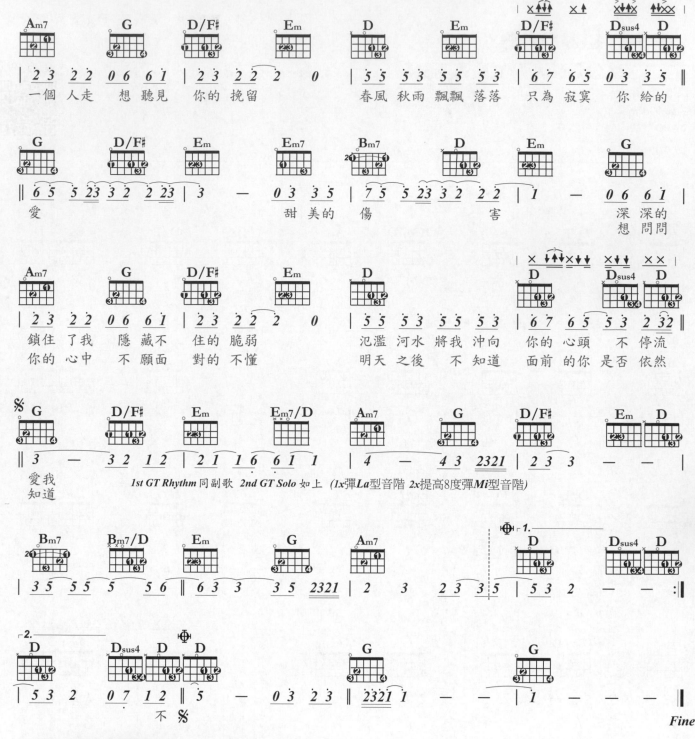

L4 吸引眾人的目光

1st GT Rhythm 同副歌 2nd GT Solo 如上 (1x彈La型音階 2x提高8度彈Mi型音階)

Fine

PLAY MEMO ●節奏 ▲和聲、樂理 ■旋律

① G調，轉位（D/F♯）、分割（Em/D）和弦編曲，讓低音線（Bass line）成為非常流暢的下行（G→F♯→E→D）的標準範例。

② 主歌是 8 Beats 的指法伴奏，副歌是 2、4 拍帶有16 Beats 拍法的節奏伴奏。

③ 第一段間奏編在了前三琴格，練習熟悉G調La型音階。除了之外，還安排了捶、勾弦音，也是練習的重點。

④ 尾奏是前三琴格、七到十二琴格交疊出現，能夠完整、全部彈出當然是最好，或只用前三琴格彈完也是可以的。

⑤ 還記得複音 Bass 的概念嗎？是的！如果能夠再升級用複音Bass來貫穿全曲伴奏的話，那就真的霹靂無敵好聽了！換言之，這樣才是真正抓到歌曲律動精神之所在。複音Bass用和弦主音就可以了。

切分拍（音）與先行拍

在這課程前，我們所使用的節奏、拍子，多半是由是四分、八分、十六分音符所組合而成的定型節奏型態，節奏性比較平和。

為了使節奏的律動更富於變化，在此介紹流行音樂中兩種常用的節拍技巧：
切分拍與先行拍。

切分拍

任何能阻斷原節奏、節拍規律的手法。

連結弱、強拍（使用連音線），製造不同於原節拍強弱律動的節拍衝突。

Example 1
一般 8 Beat
的節奏

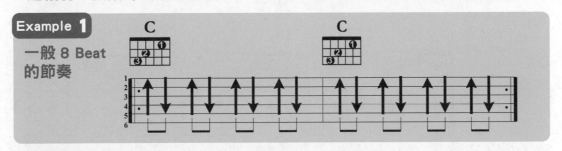

Example 1
加上切分音拍

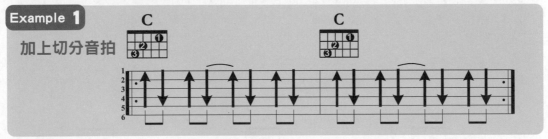

先行拍

連音線的觀念延伸，用在一段樂句（或小節）之前，先搶半拍進來用。將連音線連結前小節最後一個拍點及次小節的第一拍點。

Example 3

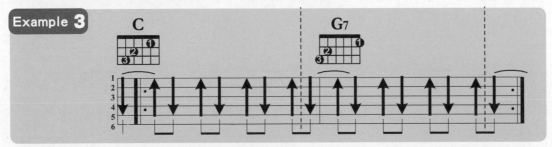

酷吧！那…先行拍和切分拍一起用的話…

Example 4

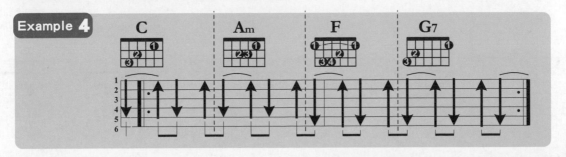

小手拉大手

歌曲資訊

演唱 /梁靜茹　　詞/Little Dose
曲/TSUJIAYSNO

曲風 /Folk Rock　♩/130　KEY/C
CAPO /0　PLAY/ C

節奏指法

官方 MV

L4 吸引眾人的目光

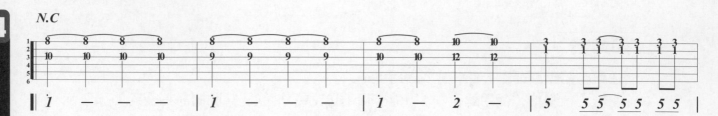

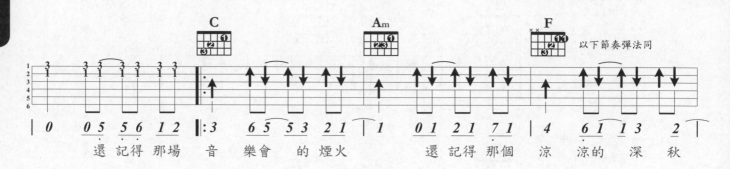

還記得那場 音 樂會 的 煙火　還記得那個 涼 涼的 深 秋

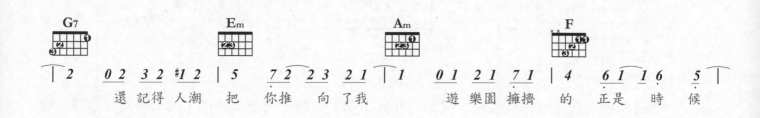

還 記得人潮 把 你推 向 了我　遊樂園 擁擠 的 正是 時 候

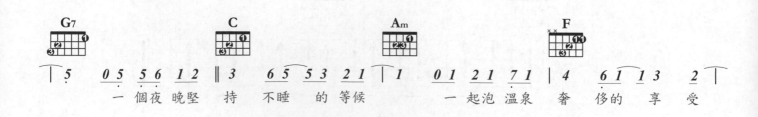

一 個夜 晚堅 持 不睡 的 等候　一起泡 溫泉 奢 侈的 享 受

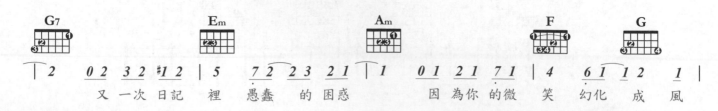

又 一次 日記 裡 愚蠢 的 困惑　因 為你 的 微 笑 幻化 成 風

C

1 | 0 3 4 3 2 3
你 大大 的 勇 敢 保護 著 我

F

4 3 2 2 3 4 4
我 小小 的 關 懷 喋喋 不 休

Fm

0 4 5 4 5 4

C

3 2 1 1 2 3

A7

3 | 0 3 3 2 #1 3 | 3
感 謝 我 們 一 起 走 了 那 麼 久

D7

2 2 2 2 #1 2 | 2
又 再 一 次 回 到 涼 涼 深 秋

D7

0 2 2 3 #4 2 | 6

G7

5 5 5 #4 5

G7

5 | 0 3 4 3 4 5
1. 給 你 我 的 手
2.3. 給 你 我 的 手

% C 3x

‖ 5 0 3 4 3 4 5 | 5
像 溫 柔 野 獸
像 溫 柔 野 獸

G 3x

0 5 6 5 6 7 | 1
把 自 由 交 給 草 原 的 遼 闊
我 們 一 直 就 這 樣 向 前 走

Am 3x

3 3 3 6 5

Em 3x

5 — 0 1 2 1 |
我 們 小 手 拉 大 手

F

4 3 2 2 1 1 |
一 起 郊 遊 今 天

C

4 3 2 2 1 1 | 2
別 想 太 多

D7

6 1 1 3 5

G7

5 | 0 3 4 3 4 5
1.2 你 是 我 的 夢
3. 喔 啦啦 啦啦

C

‖ 5 0 3 4 3 4 5 | 5
像 北 方 的 風

G

0 5 6 5 6 7 | 1
吹 著 南 方 暖 洋 洋 的 哀 愁
吹 著 南 方 暖 洋 洋 的 哀 愁

Am

3 3 3 6 5

Em

5 — 0 1 2 1 |
我 們 小 手 拉 大 手

F

4 3 2 2 1 1 |
今 天 加 油 向

C

2 6 1 1 2 1 |
昨 天 揮 揮 手

Dm

2 6 1 1 2 1

G7

1

歌詞：

還 記 得 那場

給 你 我 的 手 §

我 們 小 手 拉 大 手 今天 為 我 加 油 捨 不 得 揮 揮 手

PLAY MEMO ●節奏 ▲和聲、樂理 ■旋律

① 在很明顯的先行拍起唱的範例。起唱拍為各小節的第2拍後半拍。

② 演唱句的最後一字多半落在第1拍的後半拍並延長至下一小節，是切分拍的技巧。**藉由搶下一小節第1拍的強拍音，讓歌曲的強拍改落在前一小節的第4拍後半拍。**

讓節奏型態更豐富的編曲方式

置入「切割因子 (3 Beats)」使原偶感節拍有了非對稱性的突兀：
8 Beats 被 3 Beats ＋ 3 Beats ＋ 2 Beats 的切分拍法貫穿。

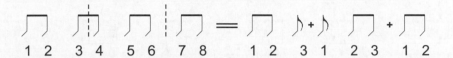

曲例 DANCE MONKEY

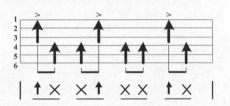

變化聲音（音色）的抑揚頓挫：
利用悶音（弱音奏法）

曲例 GIRLS LIKE YOU

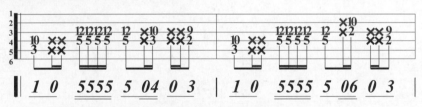

1st GT Solo 為黑色字　2nd GT Solo 為紅色字

旋律輪廓、和弦內容的變化：
複音 Bass ＋ Shuffle Feel 節拍 ＋ 低音線 Running

曲例 LIKE I'M GONNA LOSE YOU

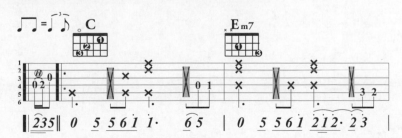

字字句句

歌曲資訊

演唱 / 盧盧快閃嘴　　詞曲 / 玖零三壹
曲風 / Slow Soul　　♩ / 70　　**KEY** / D
CAPO / 2　　**PLAY** / C

挑戰指數　★★★★★☆☆☆☆☆

官方 MV

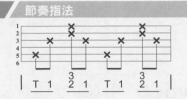

節奏指法

L4

吸引眾人的目光

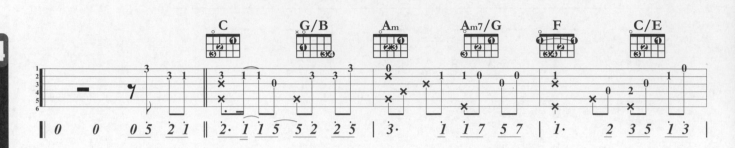

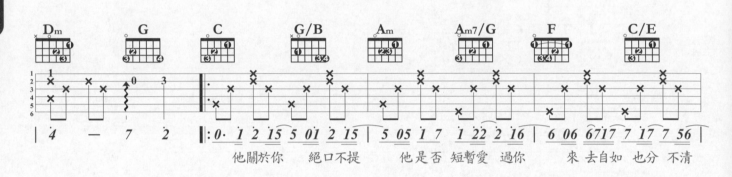

他關於你　　絕口不提　　他是否　短暫愛　過你　　　來　去自如　也分　不清

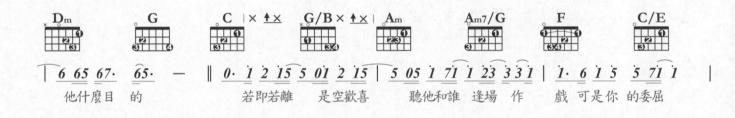

他什麼目　的　　　　　若即若離　是空歡喜　　聽他和誰　逢場　作　　戲　可是你　的委屈

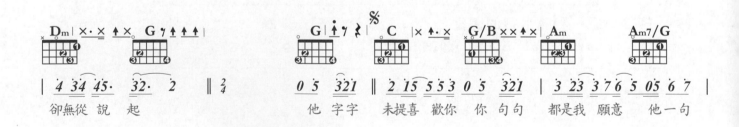

卻無從　說　起　　　　　他　字字　未提喜　歡你　你　句句　都是我　願意　他一句

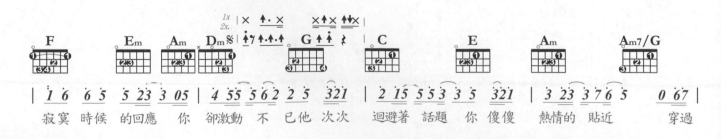

寂寞　時候　的回應　你　卻激動　不　已他　次次　迴避著　話題　你　傻傻　熱情的　貼近　　　　穿過

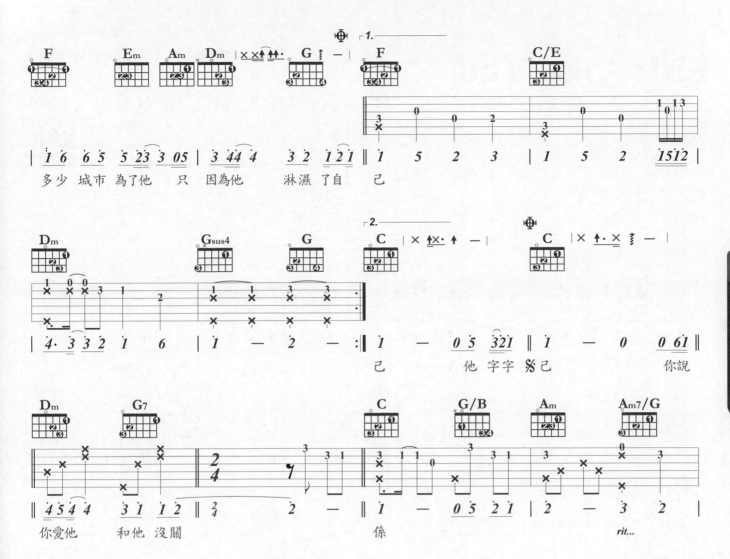

多少 城市 為了他 只 因為他 淋濕 了自 己

己 他 字字 ℅己 你説

你愛他 和他 沒關 係

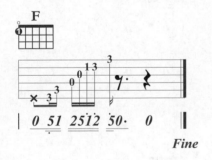

Fine

PLAY MEMO ●節奏 ▲和聲、樂理 ■旋律

① 流暢的卡農和弦進行是這首歌的調性，但是在副歌的第2次卡農進行時用三級E和弦替代原本的五級一轉G/B也可謂是一個小巧思。

② 過門小節都是一些簡單的拍子組但都因為恰到好處所以更顯得其引人入勝。

③ 第2次反覆段副歌的第一次過門小節：第一拍切音+第二拍非三連音+第三拍切音+第四拍休止符，是這首歌裡面不見得好彈的地方。請多聽原曲幾次比對抓到他的神韻，就會感到他的精彩。

Girls Like You

挑戰指數 ★★★★★☆☆☆☆☆

歌曲資訊

演唱 / Maroon 5 / Cardi B
詞曲 / Gian Michael Stone, Starrah, Adam Levine, Henry Walter & Jason Evigan
曲風 / Ballad　♩/124　KEY / C 4/4
CAPO / 0　PLAY / C

節奏指法

官方MV

L4

吸引眾人的目光

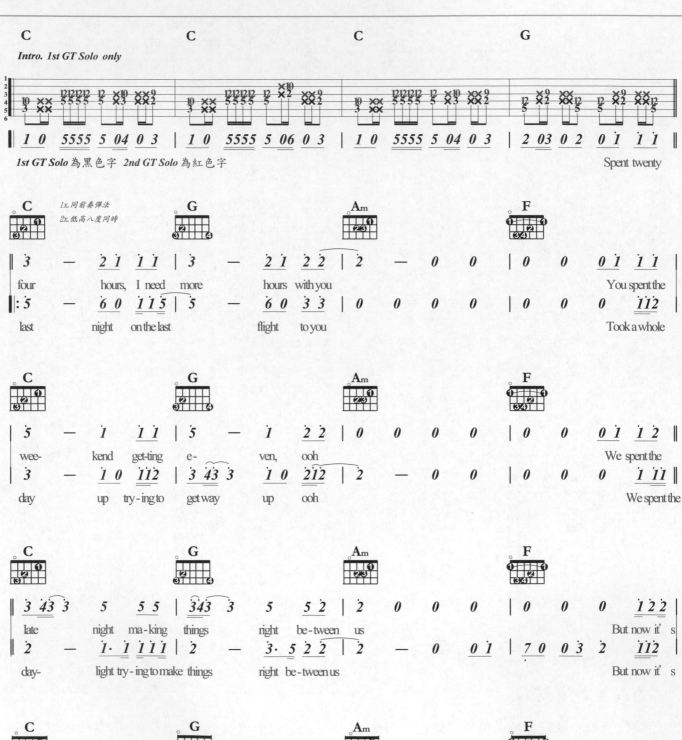

1st GT Solo 為黑色字 2nd GT Solo 為紅色字

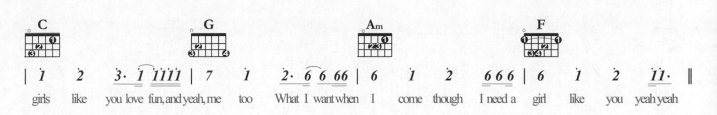

||: 1 2 3· 1 1 11 | 7 1 2· 6 6666 | 6 1 2· 6 6 66 | 6 1 2 1 1 |
girls like you run 'round with guys like me 'Til sundown when I come though I need a girls like you yeah yeah

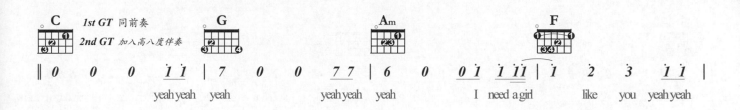

| 1 2 3· 1 1111 | 7 1 2· 6 6 66 | 6 1 2 6 6 6 | 6 1 2 1 1· :||
girls like you love fun, and yeah, me too What I want when I come though I need a girl like you yeah yeah

||: 0 0 0 1 1 | 7 0 0 7 7 | 6 0 0 1 1 11 1 2 3 1 1 |
yeah yeah yeah yeah yeah yeah I need a girl like you yeah yeah

| 0 0 0 1 1 7 | 7 0 0 7 6 | 6 0 0 1 1 11 1 2 3 1· 1 :||
yeah yeah yeah yeah yeah yeah I need a girl like you I spent

┌ 2.
| 1 2 3 1 1 || 5 — — 6 | 2 — — 3 | 1 — 0· 1 111 |
like you yeah yeah I need a

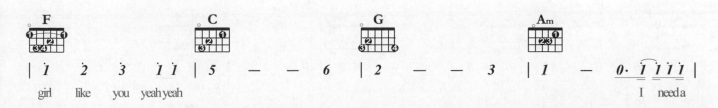

| 1 2 3 1 1 | 5 — — 6 | 2 — — 3 | 1 — 0· 1 111 |
girl like you yeah yeah I need a

新琴點撥 ♪ 線上影音二版 ▶▶▶ 147

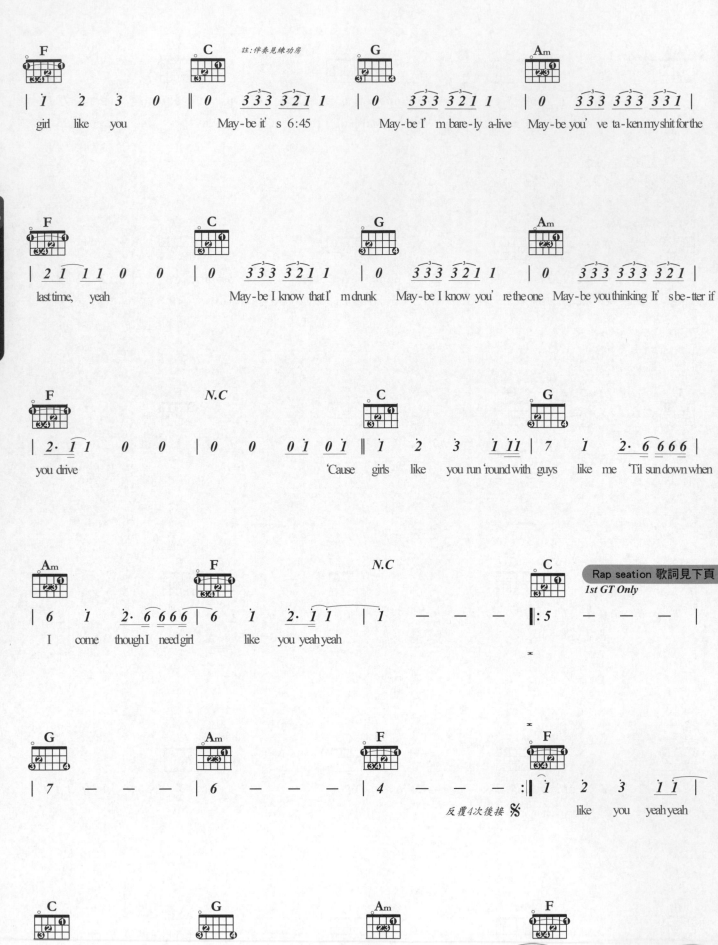

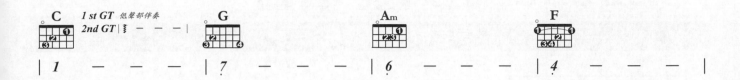

C 1 st GT 低聲部伴奏 2nd GT			G		Am		F
\| 1 — — —	\| 7 — — —	\| 6 — — —	\| 4 — — — \|				

C
\| 1 — — — \|\|

Fine

Rap seaction 歌詞

Not too long ago, I was dancing for dollars
Know it's really rude if I let you meet my mama
You don't want a girl like me I'm too crazy
For every other girl you meet its fugazy
I'm sure them other girls were nice enough
But you need someone to spice it up
So who you gonna call? Cardi, Cardi
Come and rev it up like a Harley, Harley

Why is the best fruit always forbidden?
I'm coming to you now doin' 20 over the limit
The red light, red light stop, stop
I don't play when it comes to my heart (let's get it though)
I don't really want a white horse and a carriage
I'm thinkin' more of a white Porsches and karats
I need you right here 'cause every time you call
I play with this kitty like you play with your guitar

PLAY MEMO ●節奏 ▲和聲、樂理 ■旋律

① 彈奏重點在運用弱音奏法（mute），以奇數音組切割偶感節拍，讓律動活潑的應用。
② 方式是更替重音的位置、利用聲音的抑揚頓挫製造出切分拍的最佳範例。
③ 右手輕靠在下弦枕上保持手腕靈動，是弱音奏法能否成功的重要關鍵。切記切記！
④ 悶音奏法在不同的段落以高（前奏譜中紅色的標記）、低（前奏譜中黑色的標記）八度音的交錯呈現。請注意譜上的註記適切運用。
⑤ 副歌也可以用Folk/Country Rock樂風的伴奏法。因為兩者的律動感相近。

Cliche'經典的低音

高音旋律線編曲法

Cliche' 使用時機

為使和弦進行有變化不流於單調，在**小三和弦**時和弦**低音部**份做**半音階式順降**，**大三和弦**時在**高音聲部**做**順階音階的升或降音**。這些升、降音稱為〝和弦內動音〞而這種技巧叫〝Cliche'〞。

C調和弦進行應用 Cliche' 技巧範例

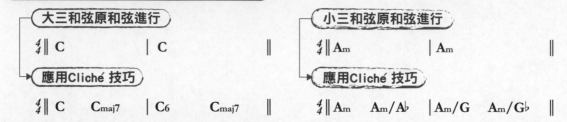

C調和弦進行應用 Cliche' 技巧範例

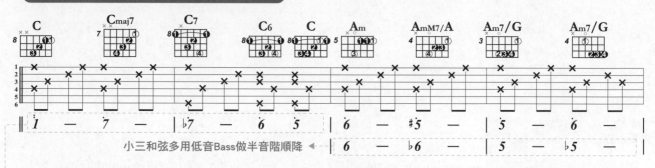

小三和弦多用低音Bass做半音階順降 ◄─

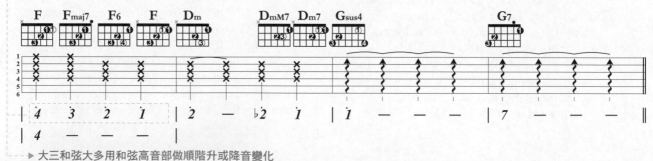

┈┈➤ 大三和弦大多用和弦高音部做順階升或降音變化

應用方式

C調為例，和弦圖中所標示的反白處為 Cliche' 的動音位置。

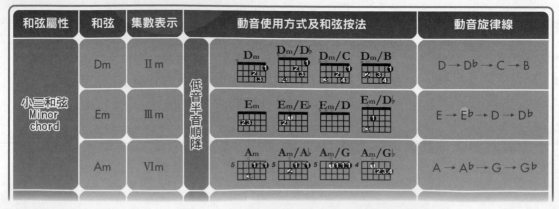

和弦屬性	和弦	級數表示	動音使用方式及和弦按法	動音旋律線
小三和弦 Minor chord	Dm	IIm	低音半音階順降 Dm　Dm/Db　Dm/C　Dm/B	D → Db → C → B
	Em	IIIm	Em　Em/Eb　Em/D　Em/Db	E → Eb → D → Db
	Am	VIm	Am　Am/Ab　Am/G　Am/Gb	A → Ab → G → Gb

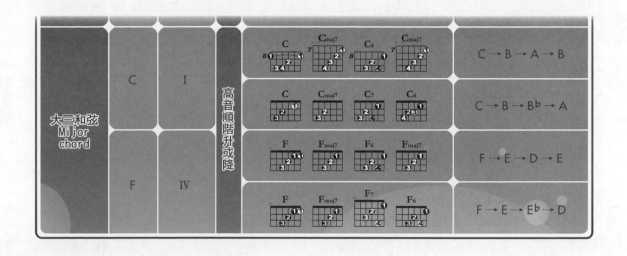

大三和弦 Major chord	C	I	高音順階升或降		C → B → A → B
					C → B → B♭ → A
	F	IV			F → E → D → E
					F → E → E♭ → D

G 調和弦進行應用 Cliche' 技巧範例 和弦圖中所標示的反白處為 Cliche' 的動音位置

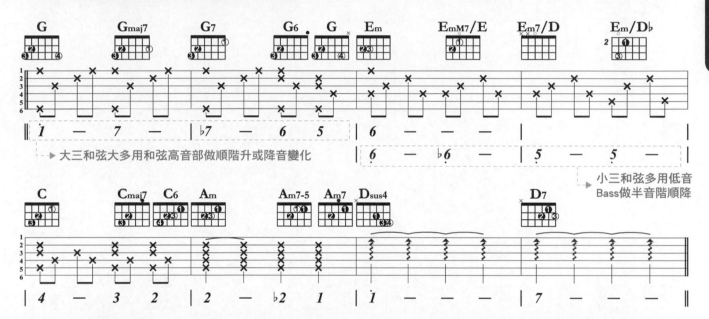

➤ 大三和弦大多用和弦高音部做順階升或降音變化

➤ 小三和弦多用低音 Bass 做半音階順降

應用方式 G 調為例，和弦圖中所標示的反白處為 Cliche' 的動音位置。

和弦屬性	和弦	集數表示		動音使用方式及和弦按法	動音旋律線
小三和弦 Minor chord	Am	IIm	低音半音順降	同C調Am和弦使用方式及按法	A → A♭ → G → G♭
	Bm	IIIm		和弦較難按，少用	
	Em	VIm		同C調Em和弦使用方式及按法	E → E♭ → D → D♭
大三和弦 Major chord	G	I	高音順階升或降		G → F# → F♮ → F#
					G → F# → F♮ → E
	C	IV		同C調C和弦使用方式及按法	C → B → A → B
				同C調C和弦使用方式及按法	C → B → B♭ → A

很久以後

歌曲資訊

演唱 / 鄧紫棋　　詞曲 / 鄧紫棋

曲風 / Slow Soul　♩/76　KEY / D 4/4

CAPO / 2　PLAY / C

挑戰指數 ★★★★★☆☆☆☆☆

官方 MV

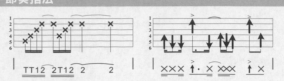

L4 吸引眾人的目光

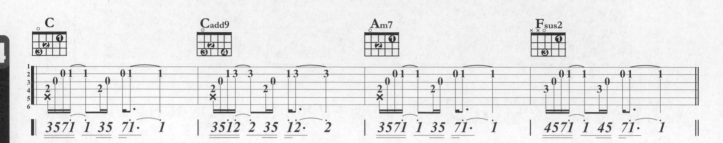

```
C              Cadd9           Am7             Fsus2
3571 1 35 71· 1 | 3512 2 35 12· 2 | 3571 1 35 71· 1 | 4571 1 45 71· 1 ‖
```

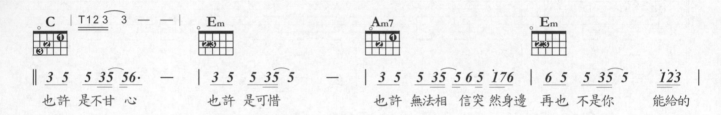

```
C   T123 3 — — |  Em                Am7                        Em
‖ 3 5  5 35 56· — | 3 5  5 35 5  — | 3 5  5 35 565 176 | 6 5  5 35 5    123 |
  也許 是不甘 心       也許 是可惜        也許 無法相 信突 然身邊  再也 不是你     能給的
```

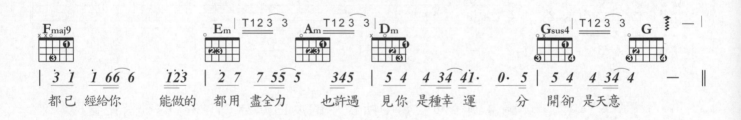

```
Fmaj9              Em  T123 3  Am T123 3 Dm                         Gsus4 T123 3  G
3 1  1 66 6  123 | 2 7  7 55 5    345 | 5 4  4 34 41· 0· 5 | 5 4  4 34 4    — ‖
都已 經給你      能做的 都用  盡全力   也許遇 見你 是種幸 運    分  開卻 是天意
```

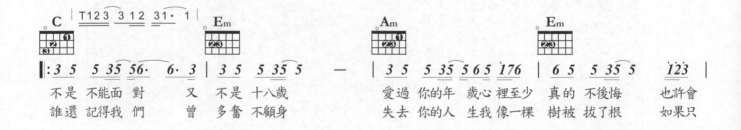

```
C  T123 3 12 31· 1 | Em                 Am                        Em
‖: 3 5  5 35 56· 6· 3 | 3 5  5 35 5  — | 3 5  5 35 565 176 | 6 5  5 35 5    123 |
   不是 不能面 對   又     不是 十八歲        愛過 你的年  歲心 裡至少  真的 不後悔     也許會
   誰還 記得我 們   曾     多奮 不顧身        失去 你的人  生我 像一棵  樹被 拔了根     如果只
```

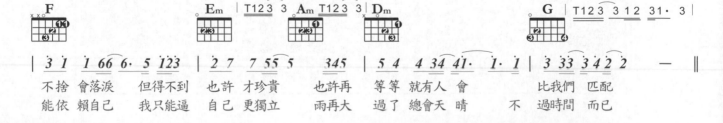

```
F                  Em   T123 3  Am  T123 3 Dm                     G  T123 3 12 31· 3
3 1  1 66 6· 5 123 | 2 7  7 55 5    345 | 5 4  4 34 41· 1· 1 | 3 33 33 34 2 2    — ‖
不捨 會落淚    但得不到    也許 才珍貴   也許再 等等 就有人 會      比我們 匹配
能依 賴自己    我只能逼    自己 更獨立   雨再大 過了 總會天 晴 不     過時間 而已
```

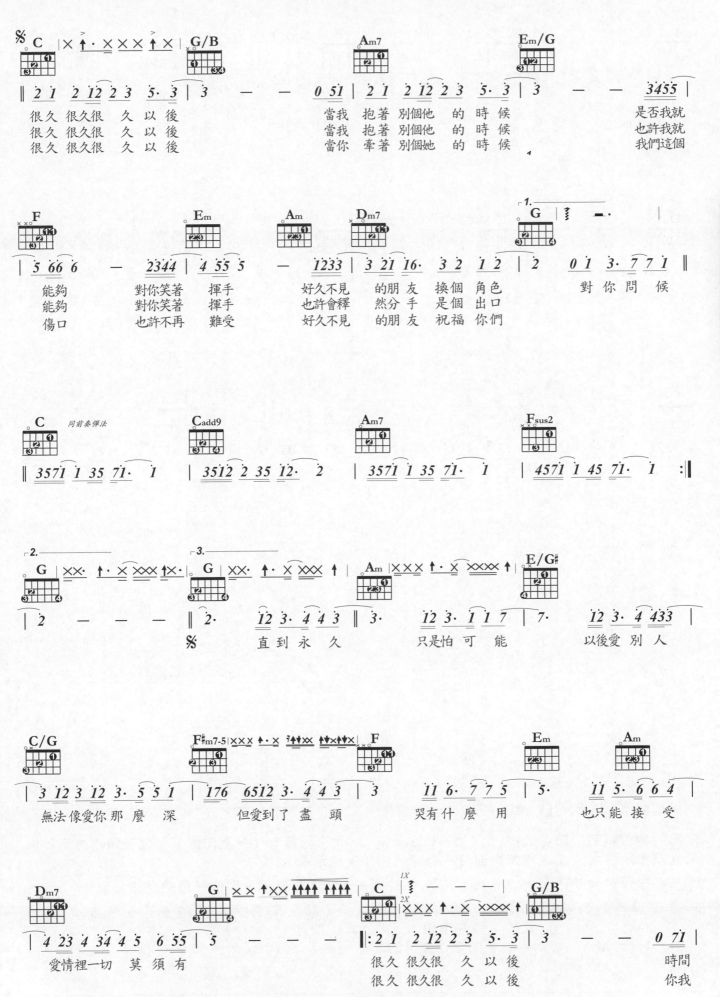

L4 吸引眾人的目光

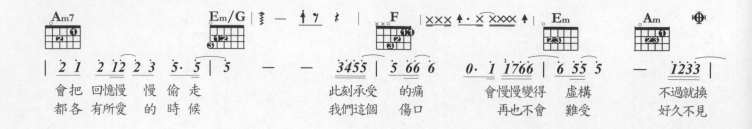

會把 回憶慢 慢 偷 走
都各 有所愛 的 時 候

此刻承受 的痛
我們這個 傷口

會慢慢變得 虛構
再也不會 難受

不過就換
好久不見

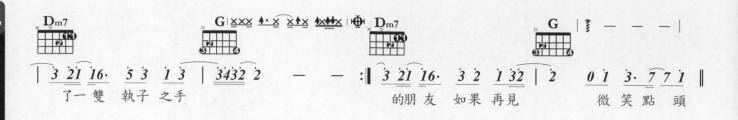

了一雙 執子之手

的朋友 如果 再見

微笑 點 頭

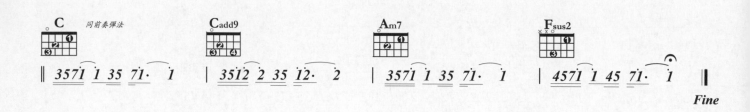

同前奏彈法

Fine

PLAY MEMO ●節奏 ▲和聲、樂理 ■旋律

① 橋段有很精彩的節奏編排，16 Beats Swing Feel 節拍**重音**（＞標示處），要表現得好可不容易噢！請注意資訊欄裡節奏部分的強音記號（＞標示處）拍點。

② 前奏是修飾和弦搭配著16 Beats 切分指法營造出的空靈氛圍，原曲是用鍵盤來呈現。

③ 橋段**調性轉**為相對於主、副歌段的關係小調（**請見關係大小調的樂理**）。能準確抓到 16 Beats Shuffle 節拍、**彈好這段 Bass Line** 進行（Am → E/G♯ → C/G → F♯m7-5 → F → **Em Am** → Dm7 → Dm7/G）的話，就真的是高手高手高高手了。

④ Am → E/G♯ → C/G → F♯m7-5 → F → Em是半音順降的Cliche' 編曲喔！

等你下課

挑戰指數 ★★★★★★☆☆☆☆

歌曲資訊

演唱/周杰倫　　詞曲/周杰倫
曲風/Slow Soul　♩/77　KEY/A♭
CAPO/1　PLAY/G

節奏指法

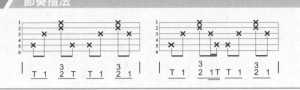

官方 MV

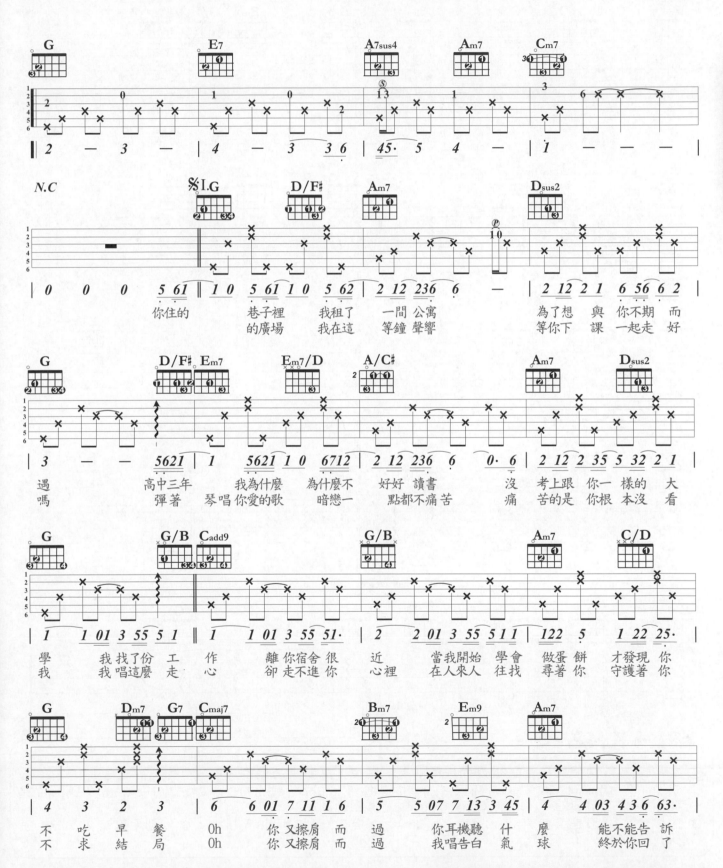

新琴點撥 ♪ 線上影音二版 ▶▶▶　**155**

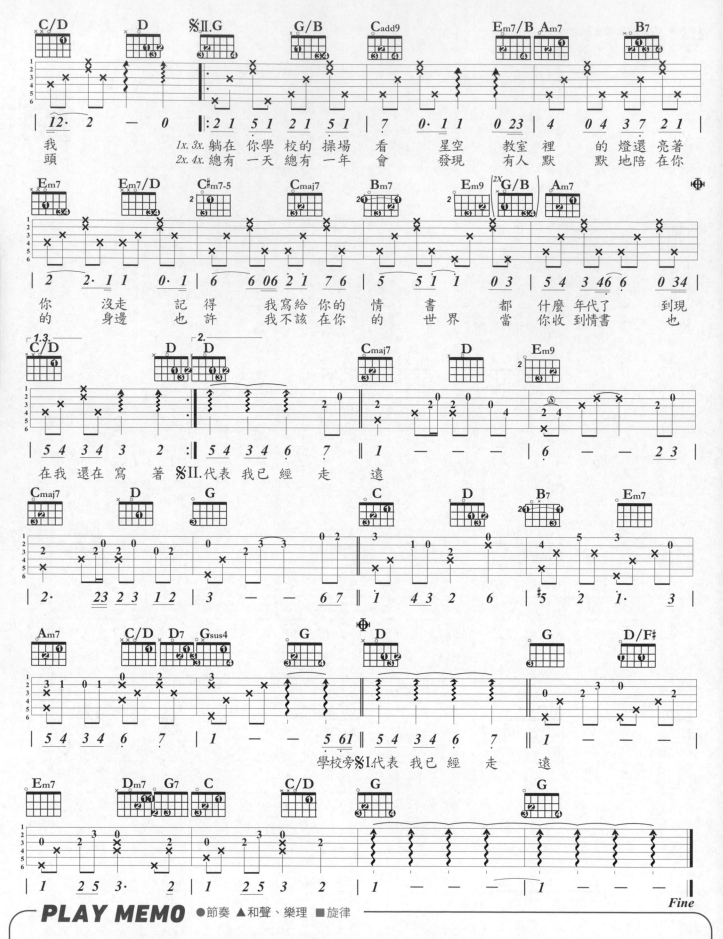

PLAY MEMO ●節奏 ▲和聲、樂理 ■旋律

① G調La、Ti兩個鄰接音型編寫而成的前奏、間奏、尾奏編曲範例。

② 滿滿的應用轉位和弦連結所了有的和弦進行，Em7→Em7/D→C#m7-5→Cmaj7→Bm7是非常經典、精彩的Cliche' Bass Line 編寫。請細細品味！

③ 主歌、副歌都是單純的 8 Beats 指法伴奏，但在Bass的節拍安排上，副歌則用帶有複音Bass安排，藉此增加了伴奏律動的豐富性。

如何使用移調夾

演唱與伴奏時調性轉換

初學吉他，只要會 C 調、G 調和弦，遇到 C 調、G 調外的歌曲，可借移調夾轉成要彈的調子。

原 G 調曲子想用 C 調和弦彈奏

Step 1 確定兩調的調號—原調：G，新調：C

Step 2 列出原調與新調的順階和弦比較兩調和弦的對應關係
〈初學者可利用級數和弦篇的表輔助自己〉

原調〈G〉順階和弦	G	Am	Bm	C	D7	Em	F#dim	G
新調〈C〉順階和弦	C	Dm	Em	F	G7	Am	Bdim	C

Step 3 算出兩調調性音名的音程差，決定移調夾所應夾的格數。

① 將**目的調（C）**的音名放在 **12 點鐘**位置，其他音名依序以順時針方向列成圓形。

② B、C，E、F 用弧線連結表彼此相差半音階。其餘各鄰接音就是相差全音階。

③ 以**順時針方向**，算出**目的調（C）**到所會彈奏調性（G）間的音程差是幾個半音。（C → G 相差 3 個全音、1 個半音）

Step 4 夾上移調夾後，依照Step2.和弦對應關係表，將G調的和弦轉為C調和弦，這樣，你就能以C調和弦彈出G調和弦的效果。

Ex： 原G調和弦進行　G → Em → Am → D7 → G → Bm → C → D7

　　　↓ 夾 Capo：7　Play：C

　　　轉C調和弦進行　C → Am → Dm → G7 → C → Em → F → G7

借助移調夾來調整音域，使原曲的曲調高或低於演唱者本身所能勝任的音域，便於演唱。

　　拿到歌譜時先找出曲子演唱部份的最高音和最低音。若**最高音很"ㄍ一ㄥ"**，那就表示你**得低就，需降低調**號來唱歌。**調太低唱的很鬱卒**，方法同以下步驟，只是**操作方法反向而行**。

Just the Way You Are /Bruno Mass

Step 1 依譜行事：
譜例告訴你 Capo 夾第五格，彈 C 調，我們依譜操練 Capo 先夾第五格。

Step 2 找出最低和最高的演唱音：
本曲最低演唱音為 C 調〈夾上移調夾後〉的主歌第 1 小節的 5，最高音為 Coda 第二段的高音 5。

Step 3 找出單音旋律在吉他指板上位置，彈出並試唱：
C 調〈夾上移調夾後〉的 5 在第三弦的空格音，一般人的演唱音域足堪勝任，但高音 5 在第一弦第 3 格，啊！那一般人就太ㄍㄧㄥ了，怎麼辦？

Step 4 將最高音降音
拿掉移調夾，由第 1 弦第 8 格開始一格一格往下降音試唱，找出自己最高音能唱在第幾格，譬如降音到第 5 琴格時，你的喉嚨獲得紓解，就表示你的最ㄍㄧㄥ的音，比原調低了 3 格，那就請你將移調夾改夾在第 2 格，降格後恰好抵消你降音的 3 格格數，所以你可以將 Capo 夾在第 2 格，用原譜調性彈就 OK 了。

雙吉他伴奏，一支原調彈奏，一支夾移調夾，彈另一調和弦，造成彈同調，又有漂亮和聲音色。

　　吉他名家利用移調夾的方法多是夾第五格或第七格，搭配上一把開放和弦的 Guitar，作雙吉他伴奏。這是什麼道理呢？譬如 I have to say I love you in song 這首曲子，原調是 A 調，第一把吉他彈開放把位的 A 調和弦，第二把吉他夾移調夾在第五格彈 D 調和弦，讓第二把吉他是第一把吉他的五度和聲，彼此有了很好的音響共鳴。像這樣善用和弦和聲編曲的吉他名家有 Jim Croce，John Denver。

原調吉他和弦不易彈奏或不利編曲，使用移調夾移調成較好彈和弦。

小幸運 原調 /F Capo/5 Play/C　　　　**等你下課** 原調 /A♭ Capo/1 Play/G

尋求漂亮的音色

另一個原因是為求更漂亮的吉他音色。譬如 James Taylor 的 Fire And Rain 原調為 C 大調，但 James 夾了第三格彈 A 大調，為的是求柔，因為 A 調和弦較 C 調和弦柔的多，Paul Simon 的 Scarborgh Fair 原調 E 小調，夾第七格彈 A 小調，求明亮的 Sense。

明白夾移調夾各種使用方式的柳暗花明，你是否也能更深入研究，進而發現吉他彈奏方式又一村的新天地呢？

L4
吸引眾人的目光

以後別做朋友

歌曲資訊
演唱 / 周興哲　　詞 / 吳易緯　　曲 / 周興哲
曲風 / Slow Soul　♩/60　KEY / E♭ 4/4
CAPO / 3　PLAY / C 4/4

挑戰指數 ★★★★★★★☆☆☆

節奏指法

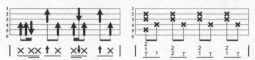

動態曲譜　　官方MV

L4 吸引眾人的目光

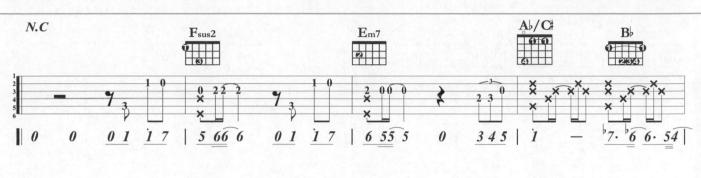

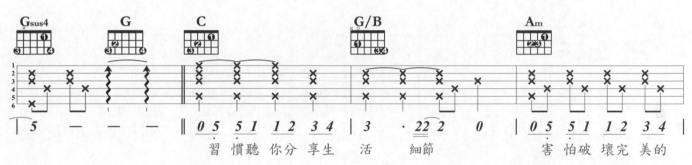

習慣聽 你分享生 活 細節　　害怕破 壞完 美的

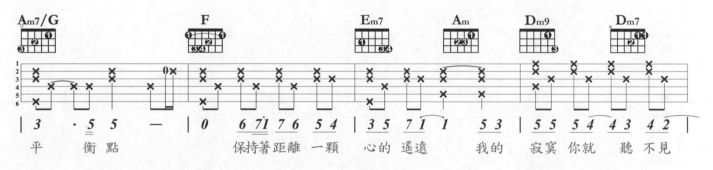

平 衡點　　保持著距離 一顆 心的 遙遠　我的 寂寞你就 聽 不見

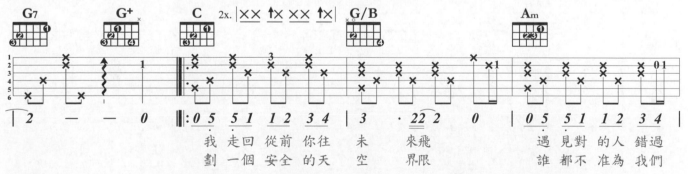

我 走回 從前 你往 未 來飛　　遇 見對 的人 錯過
劃 一個 安全 的天 空 界限　　誰 都不 准為 我們

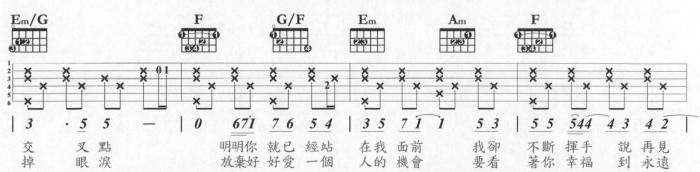

交　　　叉點　明明你 就已 經站　在我 面前　我卻 不斷 揮手 說 再見
掉　　　眼淚　放棄好 好愛 一個　人的 機會　要看 著你 幸福 到 永遠

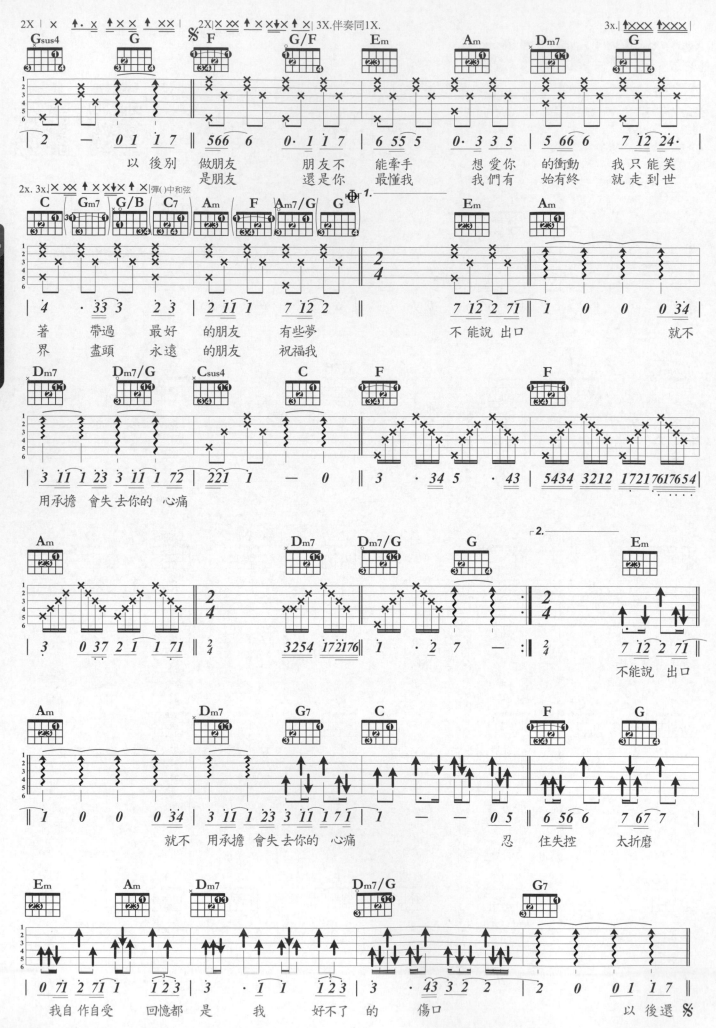

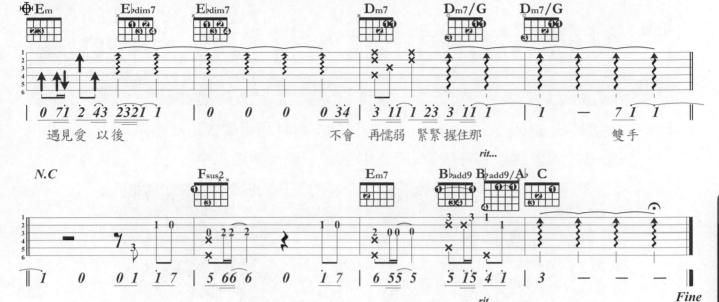

遇見愛 以後　　　　　　　　　　不會　再懦弱 緊緊 握住那　　　　雙手

遇見愛 以後　　　　　　　　　　不會　再懦弱 緊緊 握住那　　　　雙手

PLAY MEMO　●節奏　▲和聲、樂理　■旋律

① 使用移調夾將和弦較難按壓的E♭調歌曲，轉調到和弦較好按的C調曲例。

② 前奏旋律切入點，是採行先行音的明顯範例。

③ 主歌是利用轉位和弦（G/B、Am7/G）形成Bass　　Line（C→B→A→G）的 "卡農和弦進行模式"。概念是為何請回轉位、分割和弦單元複習。

④ 所有的過門小節節奏都清楚的標示在各和弦旁。願意挑戰的人，這就是你培養節奏掌控能力的最佳練習機會了！

⑤ 本曲的最高音位於移調夾夾完（第三琴格）的第一弦第一格。就一般人的音域而言，不算低！藉此試試看，你所能唱最高音是在第一琴弦的第幾琴格位置，適切調整移調夾所應夾格數。

擊弦 String Hit、打板技法

左右手技巧（三）

在佛拉明哥吉他（Flamenco Guitar）的伴奏技巧中廣泛地被應用，
流行音樂則常將擊弦打板技巧用於拉丁樂或爵士樂曲風中。

L4
吸引眾人的目光

STEP 1

右手拇指向下
撥出和弦主音

STEP 2

食指、中指、無名指撥
出3、2、1弦，右手腕
順勢帶動右手掌離弦。

STEP 3

以右手掌姆指側緣輕擊6～4弦，
使琴弦與吉他指板相擊產生擦弦聲
並消去先前指法的弦聲。

STEP 4

食指、中指、無名指
再一次撥出3、2、1弦。

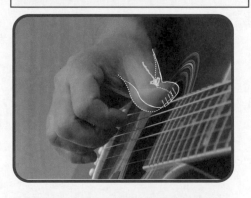

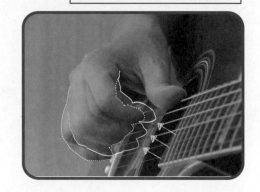

本書以如下圖中的大 ╳ 為打板記號

使用擊弦技巧，擊弦位置在音孔與
吉他指板交接處，所彈出的效果最佳。

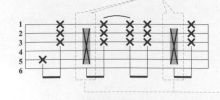

也可以讓拇指輕敲此處，
就變成打版。

The Lazy Song

歌曲資訊

演唱 / Bruno Mars

詞曲 / Ari Levine/Bruno Mars/Philip Lawrence and Keinan Warsa

曲風 / Slow Soul　♩/87　KEY / B 4/4

CAPO / 0　PLAY / C

挑戰指數 ★★★★★☆☆☆☆☆

節奏指法

官方 MV

L4 吸引眾人的目光

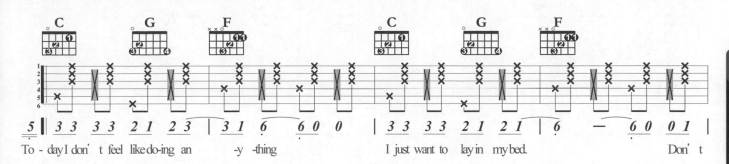

To - day I don't feel like do-ing an　-y -thing.　　I just want to lay in my bed.　　Don't

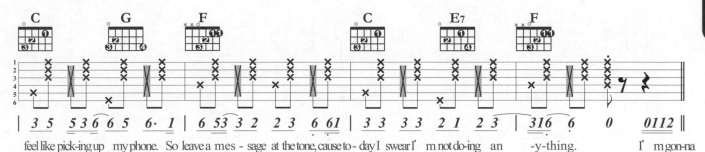

feel like pick-ing up my phone. So leave a mes - sage at the tone, cause to-day I swear I'm not do-ing an　-y-thing.　I'm gon-na

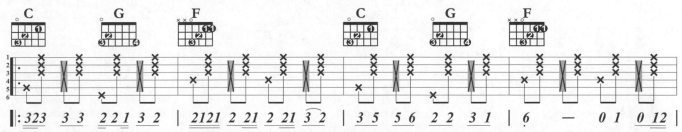

kick my feet up, then stare at the fan, turn the TV on, throw my hand in my pants No-bod-y s gonna tell me I can't.　　Now,　I'll be

I'll wake up do some P-90-X Meet a really nice girl Have some really nice sex And she's gonna scream out 'this is great'　Yeah, I might

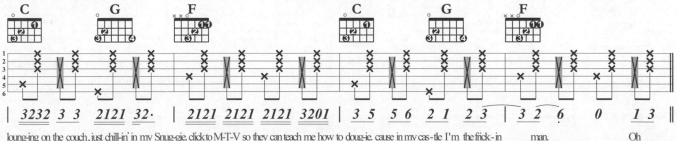

loung-ing on the couch, just chill-in' in my Snug-gie. click to M-T-V so they can teach me how to doug-ie. cause in my cas-tle I'm the frick-in　man.　　Oh

mess around and get my college degree.　I bet my old man will be so proud of me. Well soory , Pops, you'll just have to wait

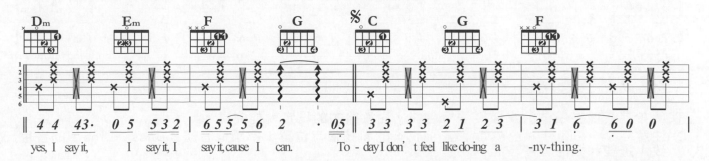

yes, I say it,　I say it, I　say it, cause I can.　To - day I don't feel like do-ing a　-ny-thing.

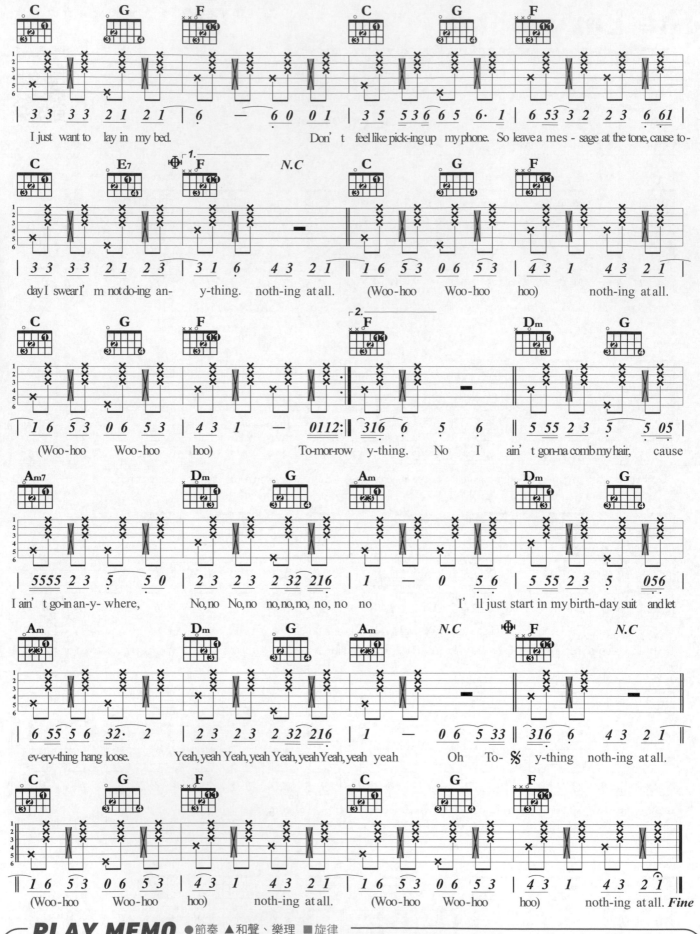

PLAY MEMO ●節奏 ▲和聲、樂理 ■旋律

① 兩拍為一節奏單位的擊弦奏法練習曲。注意節拍的穩定就能完奏。

② 注意 Dm → Em → F → G 這段和弦進行的和弦根音位置！為讓低音線（Bass Line）的音色一致，這些和弦的低音位置弦都是在第四弦上喔！

Say You Won't Let Go

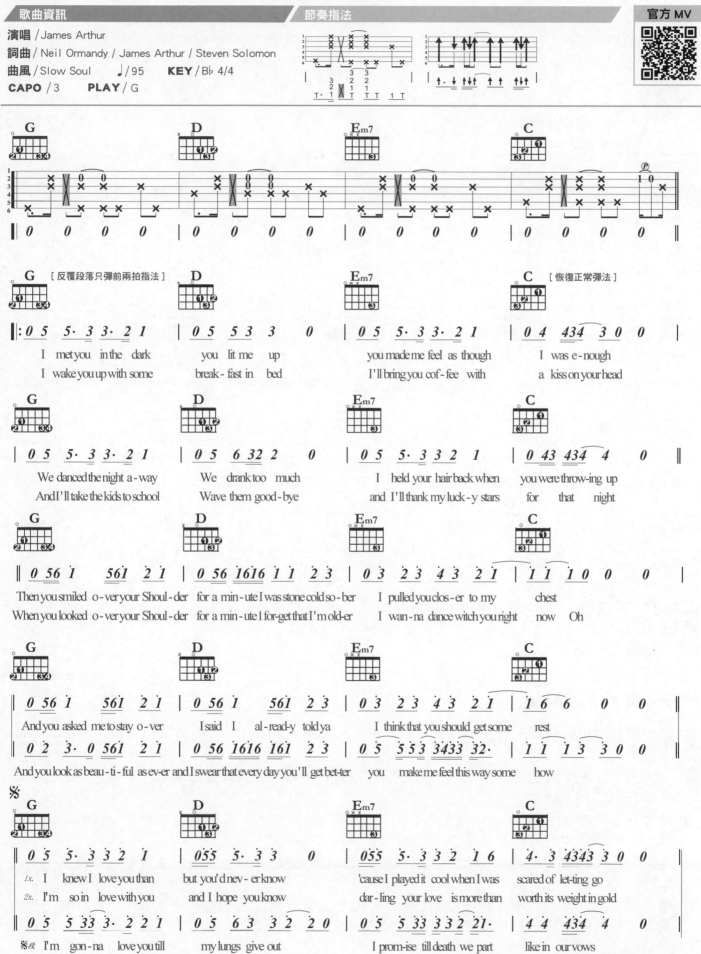

挑戰指數 ★★★★★☆☆☆☆☆

歌曲資訊

演唱 / James Arthur
詞曲 / Neil Ormandy / James Arthur / Steven Solomon
曲風 / Slow Soul ♩/95　　KEY / Bb 4/4
CAPO / 3　　PLAY / G

節奏指法

官方 MV

L4

吸引眾人的目光

G　　　D　　　Em7　　　C

| 0 | 0 | 0 | 0 | 0 | 0 | 0 | 0 | 0 | 0 | 0 | 0 | 0 | 0 | 0 | 0 |

G [反覆段落只彈前兩拍指法]　　D　　　Em7　　　C [恢復正常彈法]

| 0 5　5·3 3·2 1 | 0 5　5 3　3　　0 | 0 5　5·3 3·2 1 | 0 4　434　3 0　0 |

I met you in the dark　you lit me up　you made me feel as though　I was e-nough
I wake you up with some　break-fast in bed　I'll bring you cof-fee with　a kiss on your head

G　　　D　　　Em7　　　C

| 0 5　5·3 3·2 1 | 0 5　6 32 2　0 | 0 5　5·3 3 2 1 | 0 43 434　4　0 |

We danced the night a-way　We drank too much　I held your hair back when　you were throw-ing up
And I'll take the kids to school　Wave them good-bye　and I'll thank my luck-y stars　for that night

G　　　D　　　Em7　　　C

| 0 56 1　561 2 1 | 0 56 1616 1 1　2 3 | 0 3　2 3　4 3　2 1 | 1 1　1 0　0　0 |

Then you smiled o-ver your Shoul-der for a min-ute I was stone cold so-ber　I pulled you clos-er to my　chest
When you looked o-ver your Shoul-der for a min-ute I for-get that I'm old-er　I wan-na dance witch you right　now Oh

G　　　D　　　Em7　　　C

| 0 56 1　561 2 1 | 0 56 1　561 2 3 | 0 3　2 3　4 3　2 1 | 1 6 6　0　0 |

And you asked me to stay o-ver　I said I al-read-y told ya　I think that you should get some　rest

| 0 2　3·0 561 2 1 | 0 56 1616 161 2 3 | 0 5　5 5 3 3433 32· | 1 1　1 3 3 0　0 |

And you look as beau-ti-ful as ev-er and I swear that every day you'll get bet-ter　you　make me feel this way some　how

※ G　　　D　　　Em7　　　C

| 0 5　5·3 3 2　1 | 0 55　5·3 3　　0 | 0 55　5·3 3 2 1 6 | 4·3 4343 3 0　0 |

1x. I knew I love you than　but you'd nev-er know　'cause I played it cool when I was　scared of let-ting go
2x. I'm so in love with you　and I hope you know　dar-ling your love is more than　worth its weight in gold

| 0 5　5 33 3·2 2 1 | 0 5　6 3　3 2 2 0 | 0 5　5 33 33 2 21· | 4 4　434　4　0 |

※段 I'm gon-na love you till　my lungs give out　I prom-ise till death we part　like in our vows

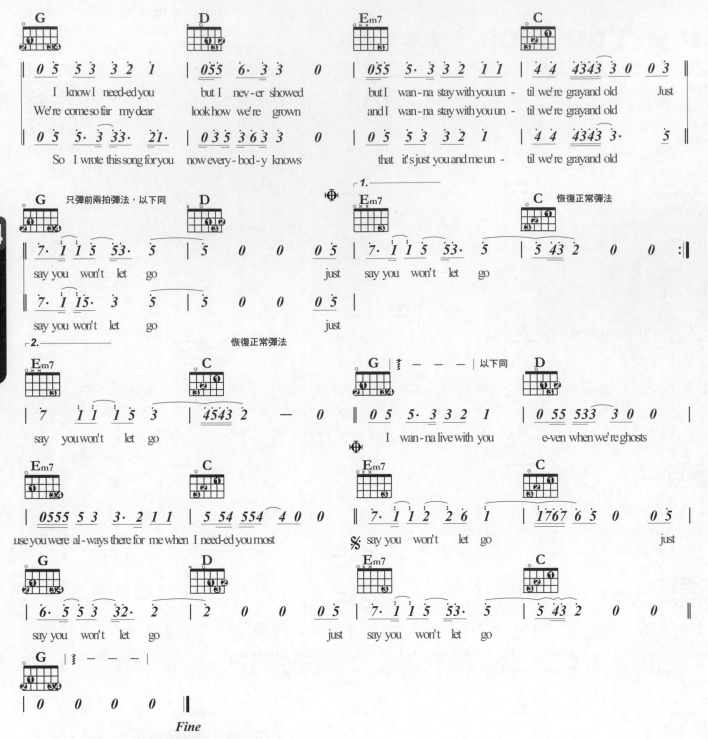

PLAY MEMO ●節奏 ▲和聲、樂理 ■旋律

① 以小節為單位的穩定的節拍型態。在第一拍附點拍後＋String Hit 連結切分拍法，營造出活躍的律動感。

② 將人聲、伴奏樂器的音域適切的分派好，以避免各個器樂與人聲聲部重疊、打架，也是彈唱的編曲中相當重要的一個觀念。

③ 譬如這首曲子，是將伴奏音域集中在2、3弦的中音音域上，是因要避免搶走Vocal的高音聲線。可以營造出和聲更立體感。

④ 注意和弦銜接裡第二弦琴格音的更迭。雖然是細微的變化，卻也營造出這首歌在伴奏的旋律線上巧思。

⑤ 還記得移調火應用原理裡所陳述的觀念嗎？請找出這首歌的最高音、最低音，用吉他彈出跟唱看看！如果超出你所能控制的音高（或覺得唱音太低），就把移調夾上（或下）調，找出自己合適的演唱調性。

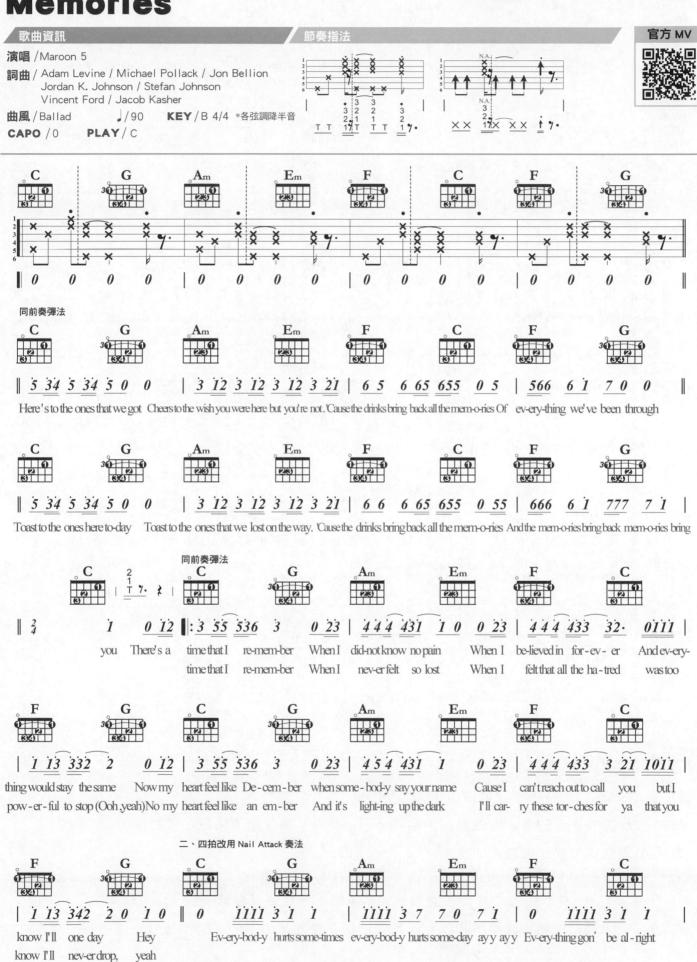

Memories

挑戰指數 ★★★★★☆☆☆☆☆

歌曲資訊

演唱 / Maroon 5

詞曲 / Adam Levine / Michael Pollack / Jon Bellion
Jordan K. Johnson / Stefan Johnson
Vincent Ford / Jacob Kasher

曲風 / Ballad ♩/90 KEY / B 4/4 *各弦調降半音

CAPO / 0 PLAY / C

節奏指法

官方 MV

L4 吸引眾人的目光

新琴點撥 ♪ 線上影音二版 ▶▶▶ **167**

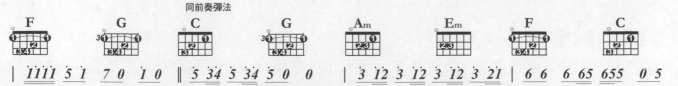

同前奏彈法

F | **G** | **C** | **G** | **Am** | **Em** | **F** | **C**

`1111 5 1 70 10 ‖ 5 34 5 34 5 0 0 │ 3 12 3 12 3 12 3 21 │ 6 6 6 65 655 0 5 │`

Go and raise a glass and say　ayy　Here's to the ones that we got Cheers to the wish you were here but you're not 'Cause the drinks bring back all the mem-o-ries Of

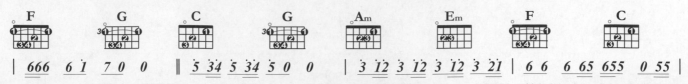

F | **G** | **C** | **G** | **Am** | **Em** | **F** | **C**

`│ 666 6 1 7 0 0 ‖ 5 34 5 34 5 0 0 │ 3 12 3 12 3 12 3 21 │ 6 6 6 65 655 0 55 │`

ev-ery-thing　we've　been　through　Toast to the ones here to-day　Toast to the ones that we lost on the way. 'Cause the　drinks bring back all the mem-o-ries And the

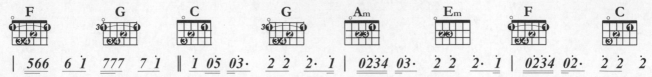

F | **G** | **C** | **G** | **Am** | **Em** | **F** | **C**

`│ 566 6 1 777 7 1 ‖ 1 05 03· 2 2 2· 1 │ 0234 03· 2 2 2· 1 │ 0234 02· 2 2 2 │`

mem-o-ries bring back mem-o-ries bring back you Doo doo doo doo doo doo doo doo doo doo doo doo doo doo doo doo doo doo doo doo doo

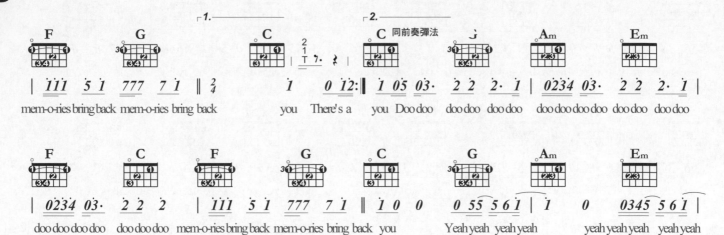

1. **F** | **G** | **C**

`│ 1111 5 1 777 7 1 ‖ 2/4 1 0 12:‖`

mem-o-ries bring back mem-o-ries bring back　　you　There's a

2. 同前奏彈法 **C** | **G** | **Am** | **Em**

`│ 1 05 03· 2 2 2· 1 │ 0234 03· 2 2 2· 1 │`

you Doo doo doo doo doo doo doo doo doo doo doo doo

F | **C** | **F** | **G** | **C** | **G** | **Am** | **Em**

`│ 0234 03· 2 2 2 │ 1111 5 1 777 7 1 ‖ 1 0 0 │ 0 55 5 61 │ 1 0 0345 5 61 │`

doo doo doo doo doo doo doo mem-o-ries bring back mem-o-ries bring back you　　Yeah yeah yeah yeah　　yeah yeah yeah yeah yeah

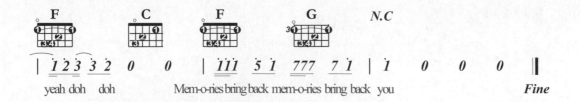

F | **C** | **F** | **G** | **N.C**

`│ 1 2 3 3 2 0 0 │ 1111 5 1 777 7 1 │ 1 0 0 0 ‖`

yeah doh　doh　　Mem-o-ries bring back mem-o-ries bring back you　　　　　*Fine*

PLAY MEMO　　●節奏　▲和聲、樂理　■旋律

① 各弦調降半音，將原B調歌曲改用C調彈奏。

② 指法也是有切音的喔！方法是用你的右手手指或左手和弦斷音來做止弦動作。

③ 主歌指法第二拍、第四拍切音。

④ 副歌改以第二拍切音、第四拍 Nail Attack（使用右手食指、中指、無名指指甲同時刷弦 六弦譜例以 N.A. 標示）方式伴奏，讓整首歌的氣勢、音色更富動感。

⑤ 觸、擊弦的輕重影響動態，指法切音的前後連動左右了拍子的穩定…綜合上述所有，是左右能否彈出好聽、完美指彈曲的重要因素。

I Hate Myself Sometimes

歌曲資訊

演唱 /派偉俊、李浩瑋　　詞曲 /派偉俊、李浩瑋
曲風 /Soul　　♩ /79　　KEY /A
CAPO /2　　PLAY /G

節奏指法

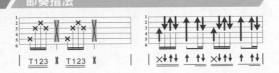

官方 MV

L4
吸引眾人的目光

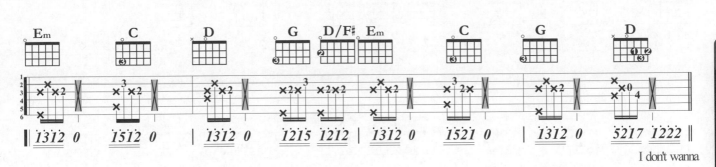

```
Em          C           D           G    D/F# Em          C           G           D
1312 0      1512 0     |1312 0      1215 1212 |1312 0      1521 0     |1312 0      5217 1222 ‖
                                                                                I don't wanna
```

全曲同前奏彈法反覆套用

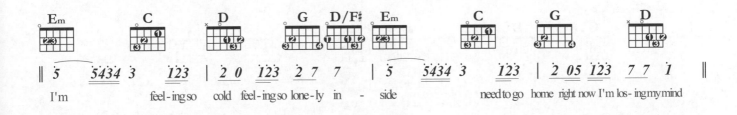

```
Em           C           D           G    D/F# Em          C           G           D
‖ 2 1  5 05 1221 2121 | 2 1  5 05 1221 4321 | 2 1  5 05 1221 2111 | 1 03 3· 2  2      0 1 ‖
talk right now 我不想每次對話都只 是爭 吵 或許不該在你心上留 下記 號 破碎了卻不知道該怎 麼 彌  補        Cause
```

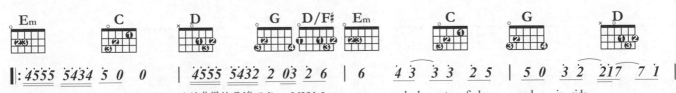

```
Em          C           D           G    D/F# Em          C           G           D
‖ 5     5434 3    123 | 2 0 123  2 7  7  | 5     5434 3    123 | 2 05 123  7 7   1  ‖
  I'm       feel-ing so cold feel-ing so lone-ly in - side       need to go home right now I'm los-ing my mind
```

```
Em          C           D           G    D/F# Em          C           G           D
‖: 4555 5434 5 0  0  | 4555 5432 2 03 2 6 | 6   43 3 3  2 5 | 5 0  3 2  217 7 1 ‖
E-very-day just feels so fuck-ing blue 這種感覺快要撐不住  I Wish I    ne - ver had  to feel so  sad  in-side
```

反覆段落彈

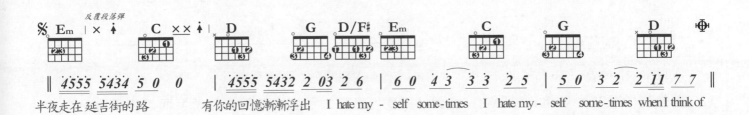

```
%  Em    | ×    C  ×× | D          G    D/F# Em          C           G           D
‖ 4555 5434 5 0  0  | 4555 5432 2 03 2 6 | 6 0  43 3 3  2 5 | 5 0  3 2  2 11 7 7 ‖
半夜走在 延吉街的 路       有你的回憶漸漸浮出  I hate my - self some-times  I hate my - self  some-times when I think of
```

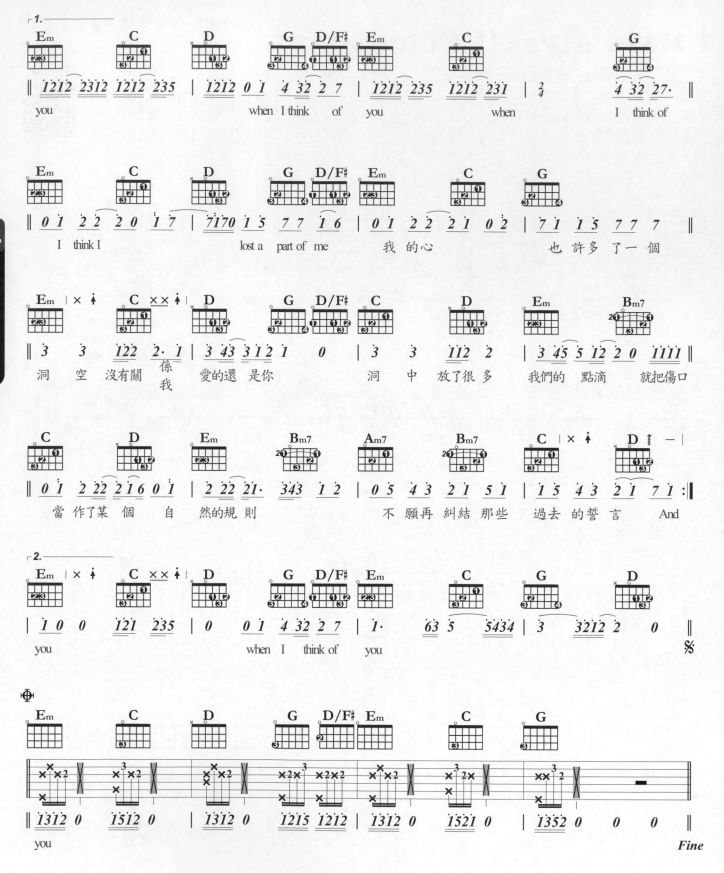

L4
吸引眾人的目光

PLAY MEMO ●節奏 ▲和聲、樂理 ■旋律

① 以"四小節為一組和弦進行的 looping" 作為編曲模式貫穿全曲。

② 伴奏的擊弦力量用到"敲"到好處就好不要過度用力了這樣的節奏動態反而感覺不好。

③ 反覆段落的節奏並不難，重點是切音的處理。

⚑ Mi 型 / La 型

不同調性的音階推算（一）

各音名間的音程關係可推廣到各調性關係

音程距離	全音	全音	半音	全音	全音	全音	半音	
音名	C	D	E	F	G	A	B	C

C與D兩音的音程距離是全音，而D較C高全音
可考慮成D調的音階及D調各級和弦，都較C調的音階及C調和弦全高音。

以各調的開放弦型音階，作為推算其他調性同型音階的基準

Ex 由基準調 G 調 La 型音階推算新調 C 調 La 型音階

Step 1 推算基準調的調號音名到新調的調號音名兩音的音程差距

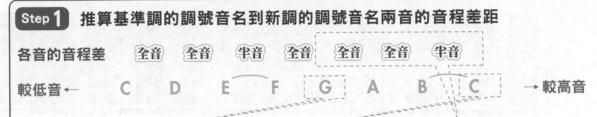

各音的音程差	全音	全音	半音	全音	全音	全音	半音		
較低音←	C	D	E	F	G	A	B	C	→較高音

基準調G（較低音）較新調音名C（較高音）低2個全音＋1個半音＝差5格琴

Step 2 推算基準調的調號音名到新調的調號音名兩音的音程差距

依音名的音程差距，當為調名音程差，推算出新調與基準調的位格差，向高把位格上推移動，即可獲得新調同型音階位置。

2 全音＋1 半音＝差 5 格琴格

將基準調：G調La型上堆5個琴格　　　　得到新調：C調La型

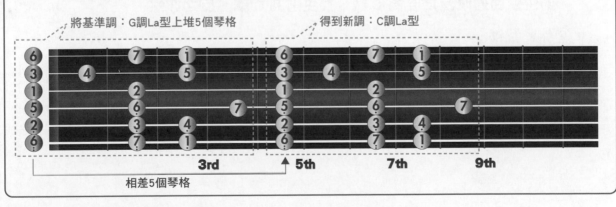

相差5個琴格

按部就班、循序漸進，多操作幾次你就能駕輕就熟。
如此，有些概念了嗎？

Ex 由基準調 C 調 Mi 型音階推算新調 G 調 Mi 型音階

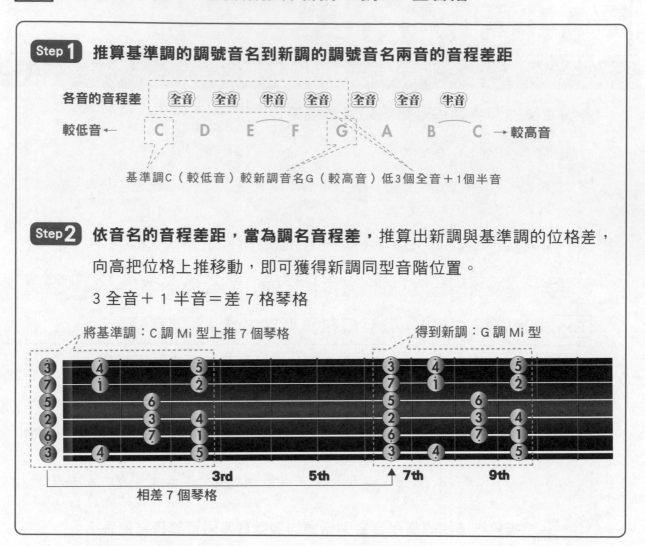

Step 1 推算基準調的調號音名到新調的調號音名兩音的音程差距

各音的音程差　　全音　全音　半音　全音　全音　全音　半音

較低音←　C　　D　　E　　F　　G　　A　　B　　C　→較高音

基準調C（較低音）較新調音名G（較高音）低3個全音＋1個半音

Step 2 **依音名的音程差距，當為調名音程差**，推算出新調與基準調的位格差，

向高把位格上推移動，即可獲得新調同型音階位置。

3 全音＋ 1 半音＝差 7 格琴格

將基準調：C 調 Mi 型上推 7 個琴格　　　　　得到新調：G 調 Mi 型

3rd　　　　5th　　　　7th　　　9th

相差 7 個琴格

C 調、G 調是最常見被應用的調性，因為彼此間有：

①音域互補

　　男生歌曲適唱音域若為 C 調，女生則為 G 調。反之亦然。

②伴奏互補

　　一把彈 C 調和弦，另一把夾 Capo：5 彈 G 調和弦，超搭。

所以，你說，該不該熟透這兩調性的和弦及音階啊！

步步

歌曲資訊

演唱 / 五月天　　詞曲 / 五月天
曲風 / Slow Soul　♩/70　　KEY / C 4/4
CAPO / 0　　PLAY / C 4/4

挑戰指數 ★★★★★★☆☆☆☆

動態曲譜　官方 MV

L4
吸引眾人的目光

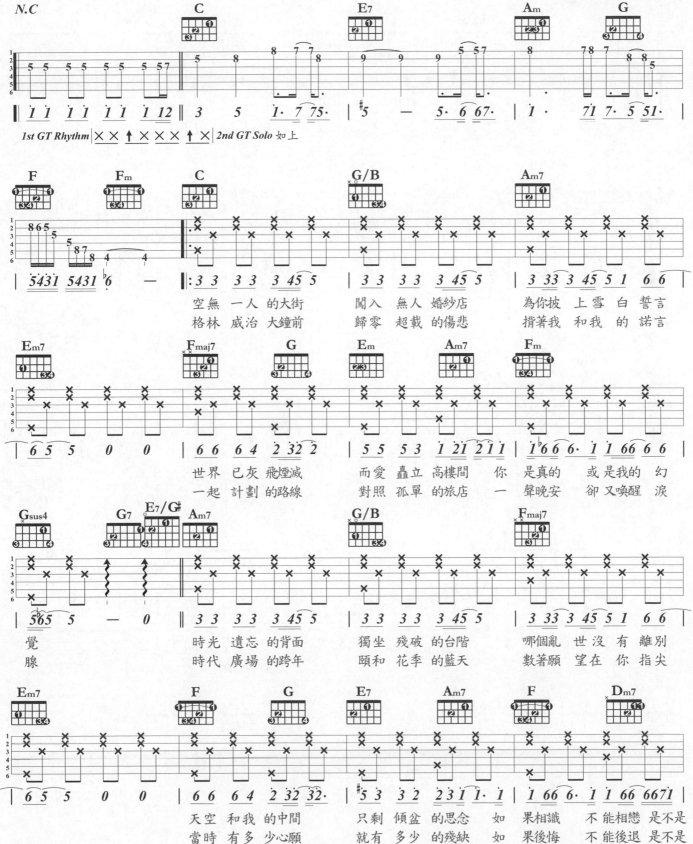

空無 一人 的大街　闖入 無人 婚紗店　為你披 上雪 白 誓言
格林 威治 大鐘前　歸零 超載 的傷悲　揹著我 和我 的 諾言

世界 已灰 飛煙滅　而愛 轟立 高樓間 你 是真的 　或是我的 幻
一起 計劃 的路線　對照 孤單 的旅店 一 聲晚安 　卻又喚醒 淚

覺　時光 遺忘 的背面　獨坐 殘破 的台階　哪個亂 世沒 有 離別
腺　時代 廣場 的跨年　頤和 花季 的藍天　數著願 望在 你 指尖

天空 和我 的中間　只剩 傾盆 的思念 如 果相識 不能相戀 是不是
當時 有多 少心願　就有 多少 的殘缺 如 果後悔 不能後退 是不是

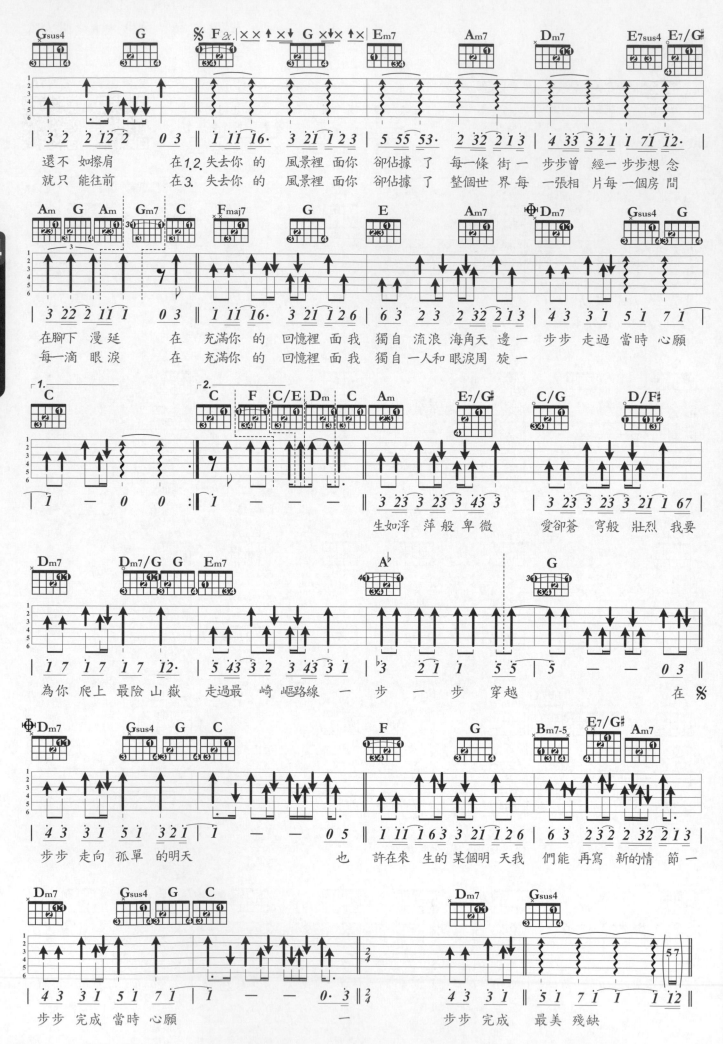

L4 吸引眾人的目光

174 ◀◀◀ 新琴點撥 ♪ 線上影音二版

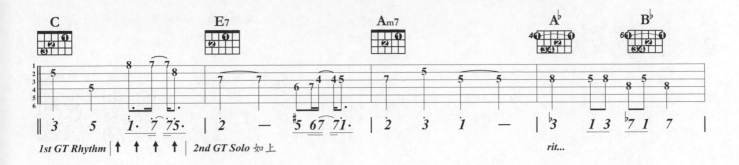

1st GT Rhythm ↑ ↑ ↑ ↑ | 2nd GT Solo 如上 rit...

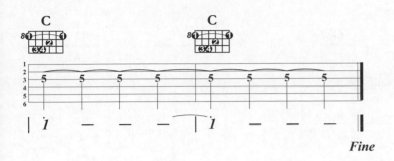

Fine

PLAY MEMO ●節奏 ▲和聲、樂理 ■旋律

① 前奏、間奏、尾奏所使用的都是C調La型音階。

② 和弦的變化非常考驗左手，E7/G♯、Bm7-5、A♭和弦都是不小的挑戰 。

③ 過門小節抓得很細膩，難度當然加高！而伴奏的精彩處就在這些地方，千萬別錯過！

告白氣球

挑戰指數 ★★★★★★☆☆☆☆

歌曲資訊

演唱 / 周杰倫　　詞 / 方文山　　曲 / 周杰倫
曲風 / Mod Soul　　♩ / 90　　KEY / B 4/4（各弦調降半音）
CAPO / 4　　PLAY / G

節奏指法

動態曲譜　　官方 MV

L4 吸引眾人的目光

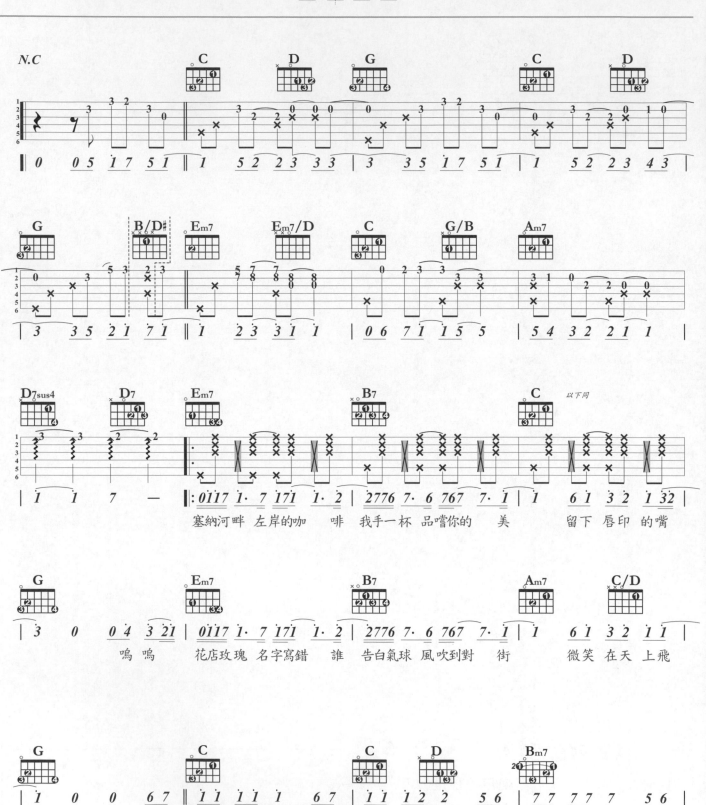

塞納河畔 左岸的咖 啡 我手一杯 品嘗你的 美 留下 唇印 的嘴

嗚 嗚　　花店玫瑰 名字寫錯 誰 告白氣球 風吹到對 街 微笑 在天 上飛

妳說 妳有 點難 追 想要 我知 難而 退 禮物 不須 挑最 貴 只要

176 ◀◀◀ 新琴點撥 ♪ 線上影音二版

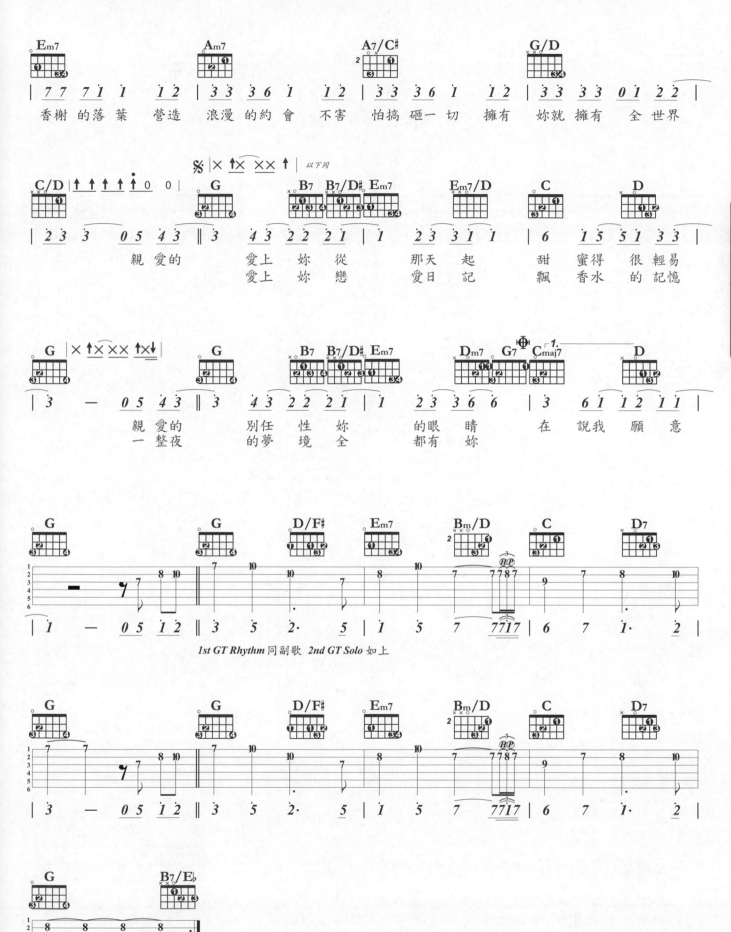

香榭 的 落葉 營造 浪漫 的 約會 不害 怕搞 砸一 切 擁有 妳就 擁有 全 世界

親 愛的　　愛上 妳 從　那天 起　甜 蜜得 很 輕易
　　　　　愛上 妳 戀　愛日 記　飄 香水 的 記憶

親 愛的　　別任 性 妳　的眼 睛　在 說我 願 意
一 整夜　　的夢 境 全　都有 妳

1st GT Rhythm 同副歌 2nd GT Solo 如上

吸引眾人的目光

新琴點撥 ♪ 線上影音二版 ▶▶▶ 177

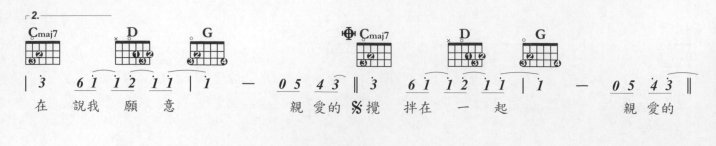

2.

Cmaj7　　D　　G　　⊕Cmaj7　　D　　G

| 3　6 1 1 2 1 1 | 1　— 　0 5 4 3 ‖ 3　6 1 1 2 1 1 | 1　— 　0 5 4 3 ‖

在　說我　願　意　　　親愛的 § 攪　拌在　一　起　　　親愛的

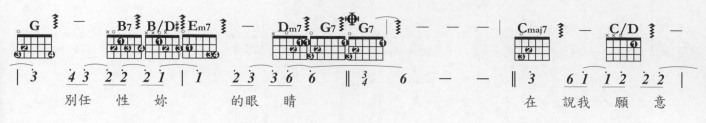

G　—　B7 B/D# Em7　—　Dm7 G7⊕G7　— — — |　Cmaj7　— C/D　—

| 3　4 3　2 2　2 1 | 1　2 3　3 6　6 ‖ ¾ 6　— — ‖ 3　6 1 1 2 2 2 |

別任　性　妳　的眼　睛　　　　　　　　　在　說我　願　意

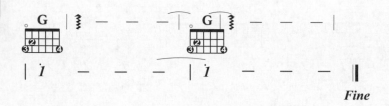

G | § — — — | G | § — — — |

| 1　— — — | 1　— — — ‖

Fine

PLAY MEMO ●節奏　▲和聲、樂理　■旋律

① 可以在不同的樂段交互使用打板、擊弦技法，以獲得更多的音色動態。

② 除第六小節使用G調Mi型之外，前奏都是用G調La型來編寫。

③ 間奏的單音全都是用G調Mi型。

④ 一小節兩個和弦時，用切分拍法來彈。變換和弦的時間點是在第二拍後半拍的 Bass音上。

吸引眾人的目光 L4

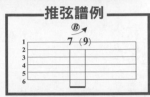

推弦 Bending String 鬆弦 Release String

左右手技巧（四）

推弦 Bending

譜記記號 / Ⓑ

Ⓑ
7 (9)　按住第七琴格，右手撥弦後拇指扣琴頸協助左手上推或下拉弦，使音高達到與同弦的第九格同音。

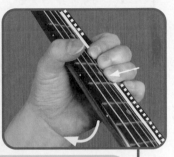
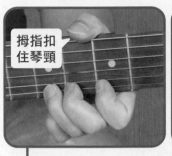 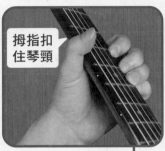 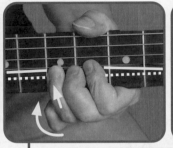

拇指扣住琴頸

拇指扣住琴頸

左手壓一琴弦，在右手撥弦後。

利用手腕轉動，
順勢將弦往上推（或下拉）。

L4
吸引眾人的目光

鬆弦 Release

譜記記號 / Ⓡ

Ⓡ
9 (7)　按住第七琴格，預先將弦推昇到與第九格同音高處，撥弦產生與第九格同音後，再鬆弦回到第七格。

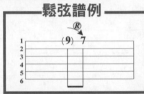
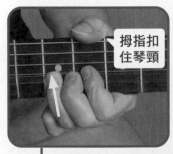 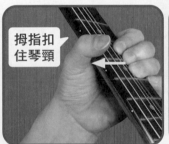 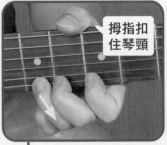 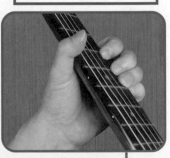

拇指扣住琴頸

拇指扣住琴頸

拇指扣住琴頸

左手按住目的音格（第七琴格）
並預先推弦到與起始音同音高
（第九琴格）的位置。

右手撥完弦後，左手將弦鬆回
目的音格（第三弦第七琴格），
產生目的格音。

推弦技巧後常伴隨鬆弦技巧

譜記記號 / Ⓑ Ⓡ

Ⓑ Ⓡ
7(9)7　表撥第七琴格，推弦到產生與第九格同音高的音後，再鬆弦回復第七格音。

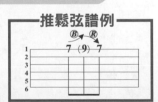
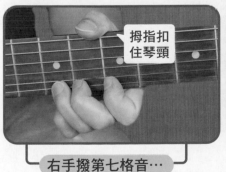 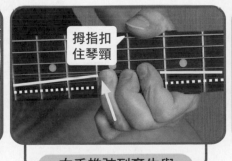 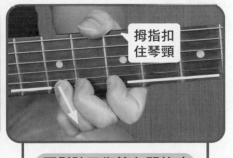

拇指扣住琴頸

拇指扣住琴頸

拇指扣住琴頸

右手撥第七格音…

左手推弦到產生與
第九格同音高的音後…

再鬆弦回復第七琴格音

Wonderful Tonight

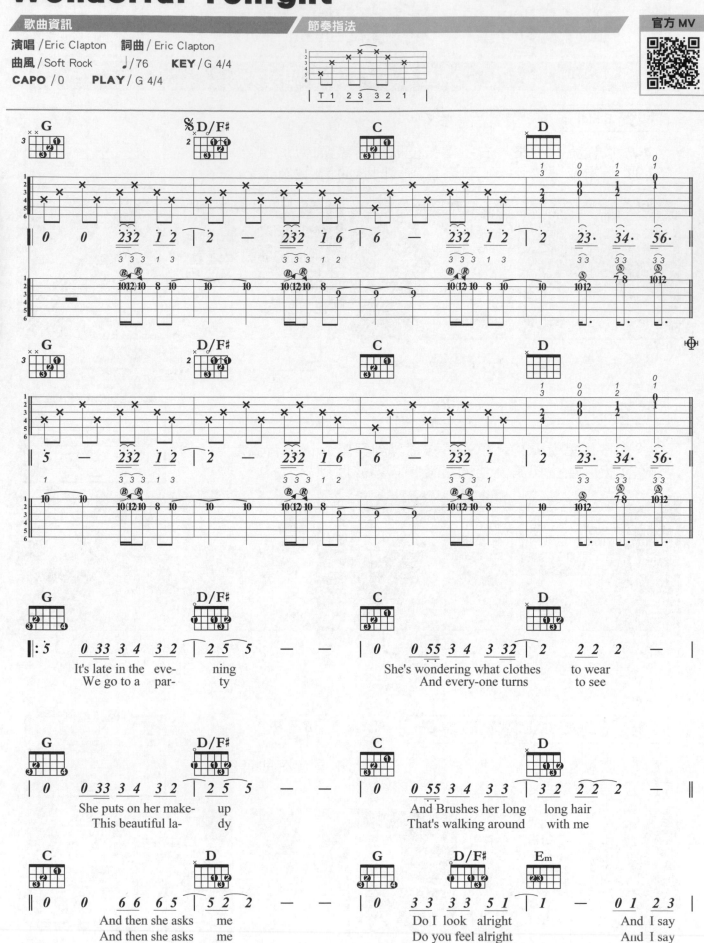

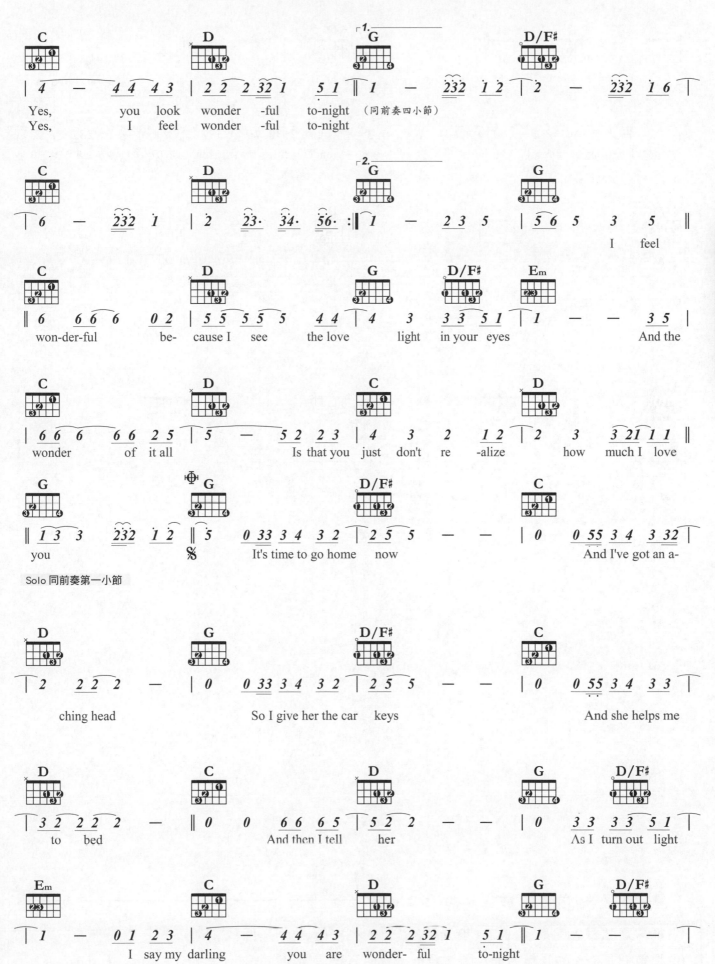

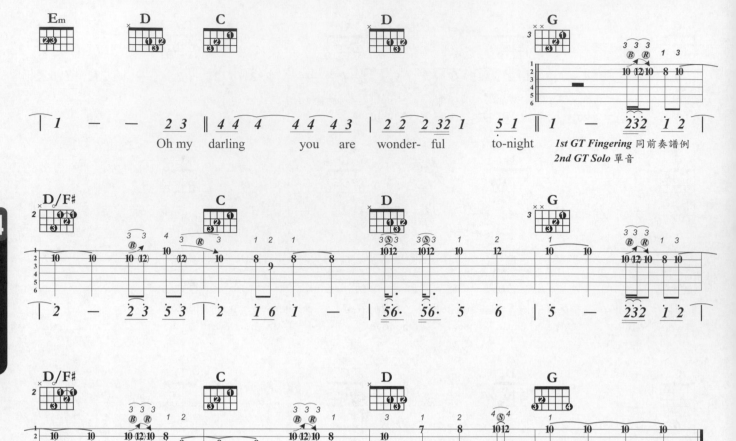

Oh my darling you are wonder-ful to-night

1st GT Fingering 同前奏譜例
2nd GT Solo 單音

吸引眾人的目光

L4

Fine

PLAY MEMO ●節奏 ▲和聲、樂理 ■旋律

① 推、鬆弦練習的最佳曲目。音階使用G調Mi型音階。

② 這首曲是Eric的抒情名曲，要注意推、鬆弦時掌握柔與慢，才不負Eric的Slow Hand英名。

③ 前奏、間奏、尾奏是雙吉他進行。可和老師、同伴互助配合。

⚑ 獨奏吉他編曲概念

常有琴友感嘆，雖然【新琴點撥】已是市面上將各歌曲前、間、尾奏抓的相當精準且完美的教材了，But！因為太精準了也延伸出另一個問題：「I Know 那是很美的編曲及旋律，但那是怎麼做出來的？」

OK，從這個單元開始，我們為琴友細說從頭，告訴您**在已有曲譜**的情況下，怎樣「**應用之前所學**的觀念」，「**編出自己的前奏、間奏、尾奏**，甚至是完整的獨奏曲」。

熟悉音樂構成的三大要素

音樂構成的三大要素分別是：**節奏曲風、旋律音域、和弦和聲**。

① **節奏曲風**
曲子的節奏性用的恰當與否，影響曲風至鉅。12/8、Slow Blues 的節奏特色是三連音，而你卻誤植節奏，把它編成 Slow Soul，那會有什麼結果？這就好像 Can Help Fallin' Love 原應以 Slow Blues 的節奏 |x͡xx ↑↑↑ x͡xx ↑↑↑| 來伴奏，你卻用|x x ↑ x x x ↑ x|的節奏來彈，柔美的歌曲卻彈成出殯般的喪歌，豈不大煞風景？

② **旋律音域**
這項因素考驗你對以往在吉他指板上的音階練習功夫是否下得夠深，你得對每型音階有相當的認識，才能妥善處理及安排所編樂曲的旋律把位位置，使所編的演奏能流暢地彈出。因為音階把位處理會連帶影響後續和弦和聲的把位編排，音階上下把位差距過大，和弦也得跟著左右游移，徒增演奏的困擾。

③ **和弦和聲**
我們的假設是你已擁有想編歌曲的曲譜，但已知的和弦不一定和所編演奏音階的把位相同。這時，你對同一和弦的各把位位置得非常清楚，才能和旋律編排相輔相成。

萬一…，我都不熟

別怕，我們會一步步引導琴友循序漸進，一方面教你編排的同時，一面為你複習及補強你所應懂的東西，OK，Let's Try Try See！

⌐ 簡易編曲法

獨奏吉他編曲（一）

曲例 如果可以 / 韋禮安

F_{maj7}	E_{m7}	D_{m7}	C_{maj7}	F_{maj7}	E_{m7}	D_{m7}

```
| 3 5  5 1  2    —  | 1 4  4 1  3    —  | 3 5  5 1  2    3 1 | 1  —  —  — |
```

A 節奏曲風 SLOW SOUL 4/4

常用指法

一小節 1 個和弦時 ｜ T 1 2 1 3 1 2 1 ｜ 一小節 2 個和弦時 ｜ T 1 2 1 T 1 2 1 ｜

B 旋律音域 C 調 / 最低音 1 / 最高音 5 以 C 調 Mi 型音階就可涵蓋此編曲音域

C 和弦和聲

F_{maj7}	E_{m7}	D_{m7}	C_{maj7}

程序

① 考慮是否需要將原旋律音提高八度音，若原旋律音已屬較高的音域就不需做此調整。

將原旋律音提高八度音有兩個目的：

(a) 使原音域較低之旋律音有較突顯的音高和明亮的音色。

(b) 可讓主旋律延長拍後的指法有較多的「弦數空間」可使用。

本曲的原音域很窄（1→5），且集中在第三到第五弦的位格，故需將各音提高八度音，以利伴奏音域的編排。

改成提高八度後的簡譜譜例

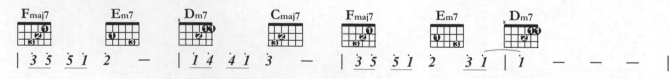

F_{maj7}	E_{m7}	D_{m7}	C_{maj7}	F_{maj7}	E_{m7}	D_{m7}

```
| 3 5  5 1  2    —  | 1 4  4 1  3    —  | 3 5  5 1  2    3 1 | 1  —  —  — |
```

② 將提高八度音之主旋律音，應在選用音階的那弦、格，填入六弦譜中。

主旋律音的拍子若是半拍以上的拍子，寫譜時只要標出該旋律音第一拍點位格即可。

寫上音階所在位格的譜例

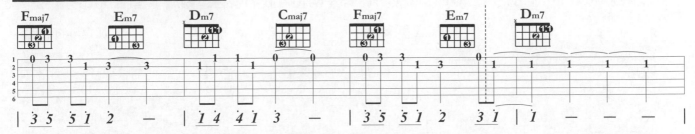

③ 依歌曲節奏型態，選一適切指法譜入已填好主旋律音位格之譜例中；並注意各和弦根音所在弦位置的正確性。

一小節有 2 個和弦的譜入 | T 1 2 1 T 1 2 1 |　一小節 1 個和弦的譜入　| T 1 2 1 3 1 2 1 |

若遇有休止符的拍子，仍需照章行事。

寫上指法（紅色字）的譜例

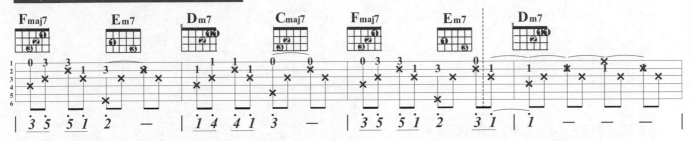

④ 將譜例中與主旋律音（即標示數字處）同拍點的指法刪除，但不刪各和弦的根音。

去除與主旋律音同拍點指法後的譜例

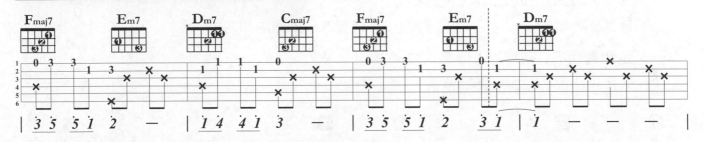

⑤ 檢查④項完成後的譜例。

(A) 若有主旋律音和相鄰拍點的指法〝共處一弦〞或指法彈撥弦比主旋律音的弦音高的，須將它上移比主旋律音低的弦上。以避免伴奏與主旋律音相鄰太近，聽起來也像主旋律音的錯覺。

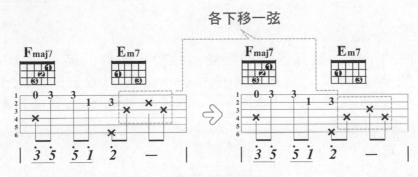

各下移一弦

(B) 遇拍值較長的旋律，加入較主旋律音低的和弦內音做為輔助。

譜例中的 Em7 處的 Re、 Cmaj7 處的 Mi 都是兩拍，我們就在這兩旋律音拍點加進和弦伴奏音。

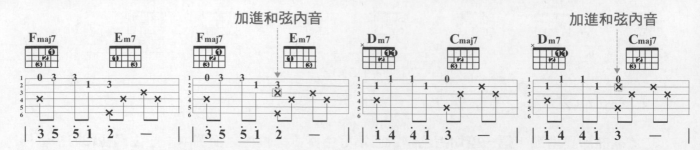

(C) 若為超過兩拍的旋律音並是樂句結束小節，不加伴奏指法將使該音更有餘韻感。在編曲概念上 我們稱之為暫時終止或是終止式。

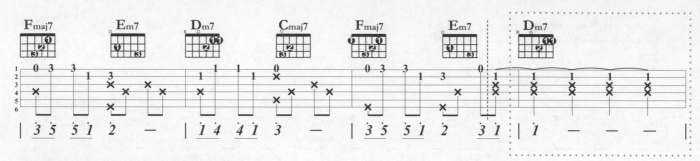

(D) 縱觀各個小節，做最後的修飾。

① 順 Bass Line

換個 Fmaj7 按法，讓 Fmaj7 Em7 低音旋律更流暢，沒有高低音落差的突兀感。

② 有時，「減法比加法讓編曲更添韻味」

如果第一小節的 Em7 第一小節的 Cmaj7 伴奏改成如譜中的方式…。

③ 可是我是個不甘寂寞的人硬要「加…」

在最後一小節的終止式上加琶音。

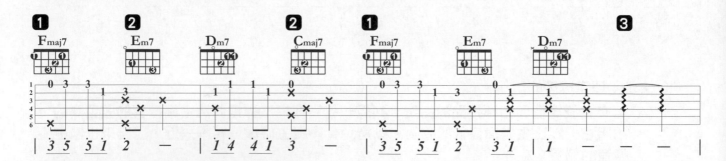

小結

礙於各項樂器音域的不同，較寬音域的鍵盤及弦樂所編寫的前、間、尾奏，用吉他編來可是步步艱辛。SO！遇到這樣的曲目時，可考慮取歌曲副歌末四或末兩小節，做為前奏的編寫素材。Richard Marx 就是以此觀念，編寫出動人心弦的 Right Here Waiting 的前奏。

請用上面所陳述的方式，一步一步的練習精進！

你一定也可以編寫出屬於自己的第一首歌的前奏！

精練之後，你專屬的第一首演奏曲譜，應該也不是問題了！

吸引眾人的目光

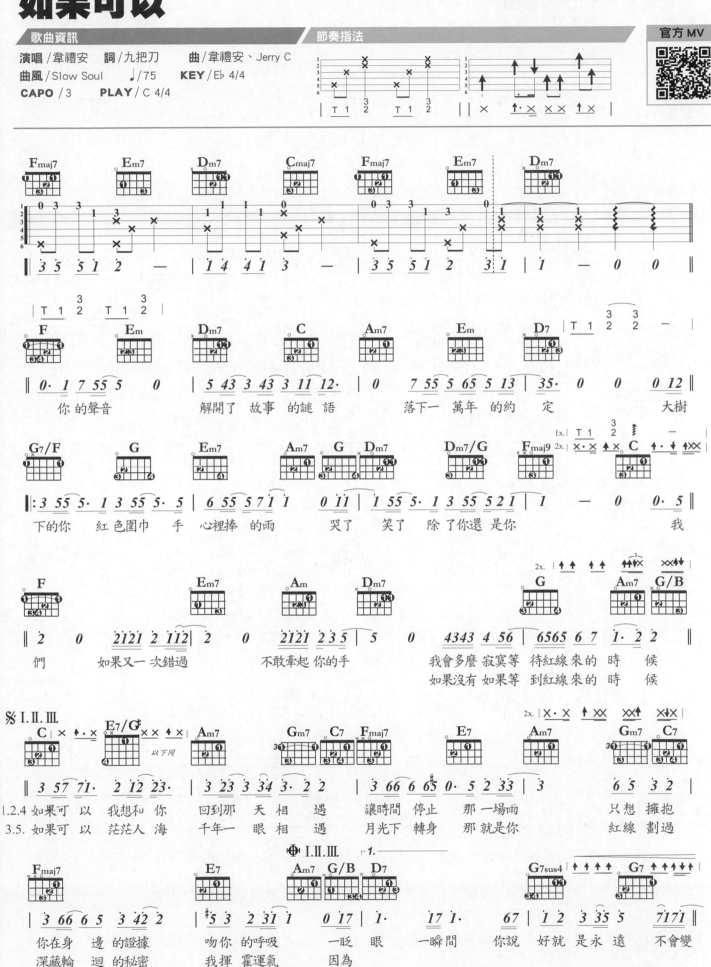

如果可以

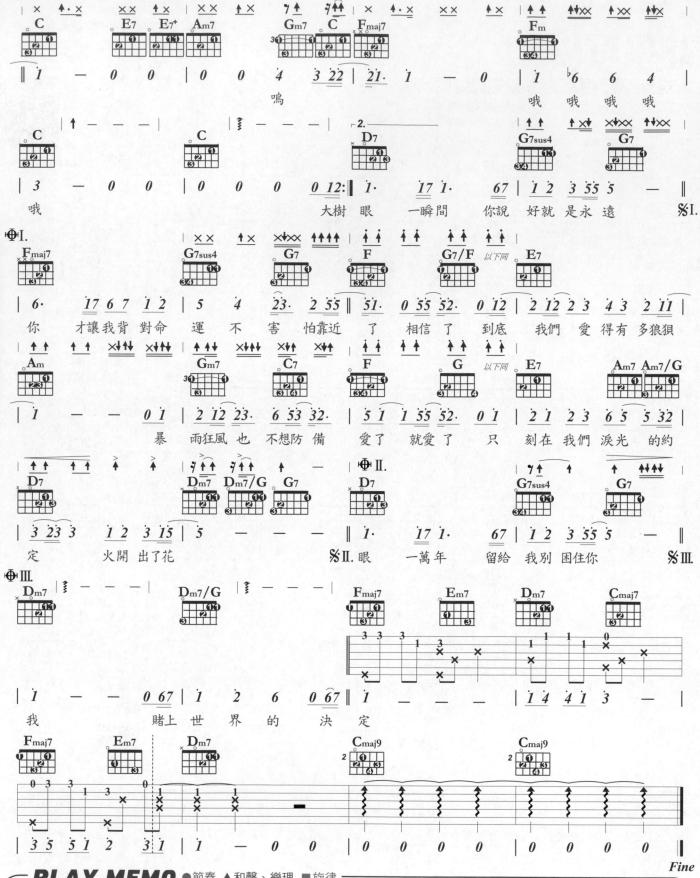

PLAY MEMO ●節奏 ▲和聲、樂理 ■旋律

① 不用調性主和弦（原調 E♭，capo：3 ，Play：C）作為和弦編寫開始的有趣範例。F和弦是C調的四級和弦喔！

② 從①項可知道，每首歌的調性是以結束和弦為準的。所以這首歌的調性是 E♭調。

③ 用多調和弦觀念作和弦編曲，如 D7 → G，C7 → F，E7 → Am…等。

④ 前奏、尾奏的編排，請見這首歌前的獨奏編曲（一）解說。試著藉這首曲子開始學嘗試編出自己所想彈的歌的前奏、間奏及尾奏。

⑤ 這首歌的結束和弦是帶有爵士風格的大九和弦。

想見你想見你想見你

歌曲資訊

演唱 / 八三么　　詞曲 / 八三夭 阿璞
曲風 / Slow Soul　♩/ 66　　KEY / G♭ 4/4
CAPO / 0　　PLAY / G *各弦調降半音

節奏指法

官方 MV

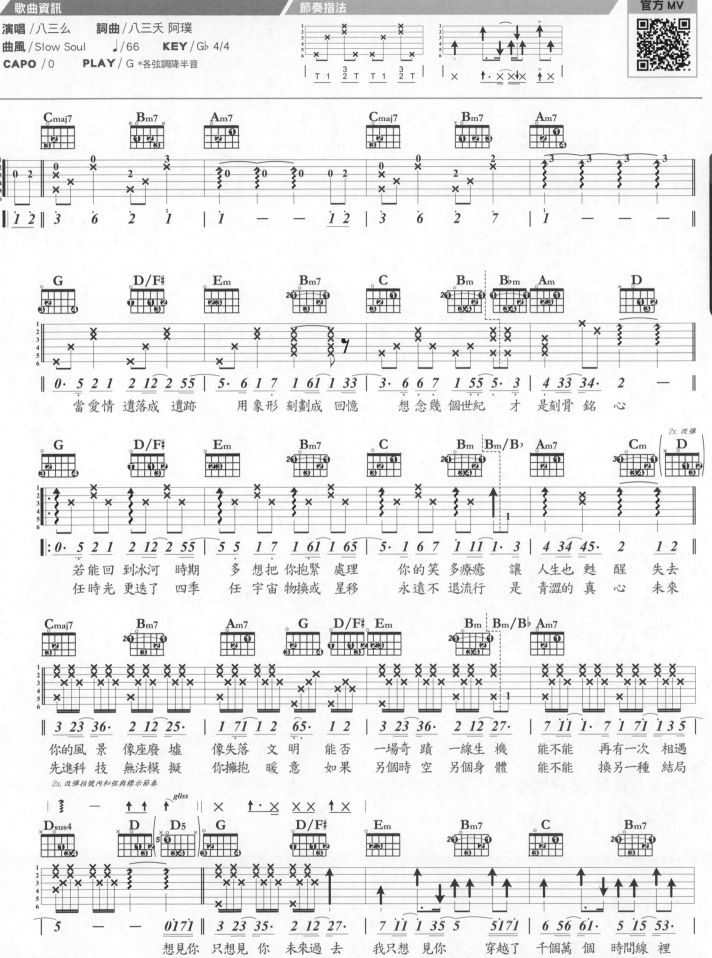

新琴點撥 ♪ 線上影音二版 ▶▶▶

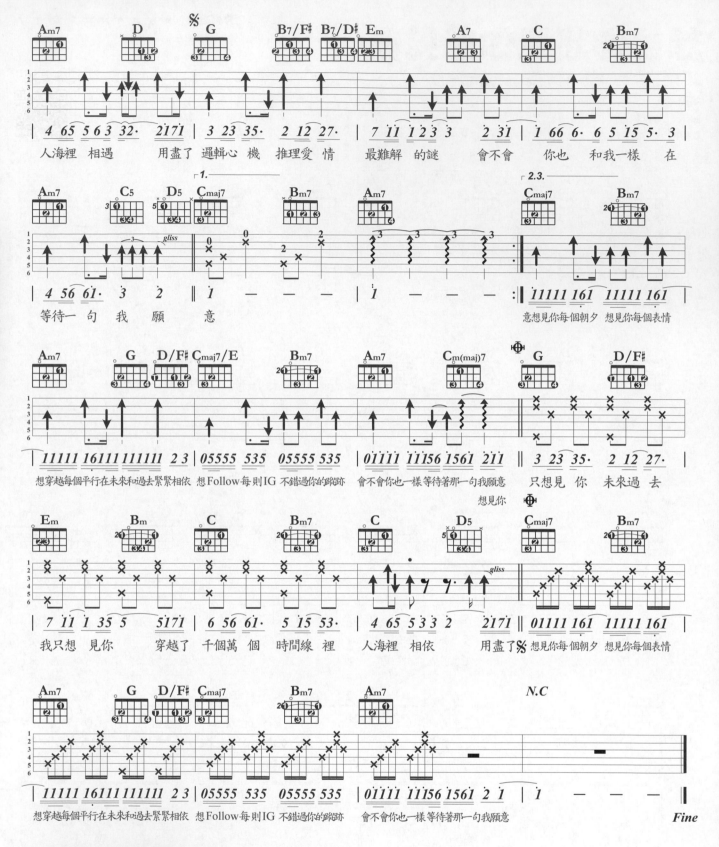

PLAY MEMO ●節奏 ▲和聲、樂理 ■旋律

① 要請特別注意必須將各弦調降半音。

② 前奏、間奏是標準的 8 Beats 和弦＋單音的獨奏編曲，使用音域也只在一個把位。
　G調La型。

③ 來了！又來囉！就說卡農和弦進行是無敵的吧！從主歌就直接給他用下去。

④ 副歌節奏是帶 Swing Feel 的節拍，能為節奏添加激情感受。

⑤ 副歌 B7/F♯→B7/D♯→Em 是相當精彩的和絃編排，左手就要忙一些了。

⑥ 結束小節沒有和弦編排，也算是少見的巧思。

密集旋律音的編曲

獨奏吉他編曲（二）

初習獨奏吉他編曲者最怕遇見的難題是兩種極端的歌 "律動較溫和" 主旋律音密集的曲子。

因為根本就很難用如編曲（一）編入伴奏指法。硬《一ㄥ編完後彈起來還是 &&## ‥‥‥。

遇到這種情況，解決的方式通常是**將伴奏改由低音 Bass 來處理**，方法有兩種。

曲子較 "溫" 的，每拍放一個 Bass 音，通常是用和弦的主音。

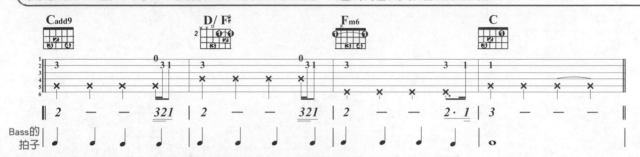

曲子較 "火" 的，就用讓 Bass 較有 "節奏感" 的編法，就依該曲節奏的 Bass 應有的節奏特性，編入複根音低音的 Bass 伴奏。 例如的節奏是 Slow Soul，4 Beats ～ 8 Beats 的 Bass 常用節奏拍子是 | ♩ ‧♪ ♩ |，16 Beats 則是 | ♪ ♫ ♩ |。

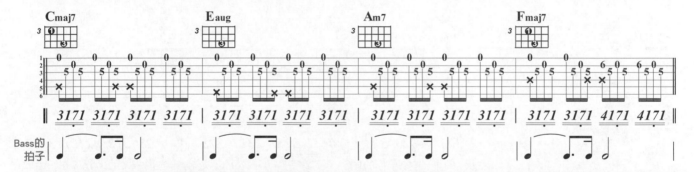

最後會補上些和弦內音，使伴奏聲部更飽滿些。 通常是將和弦內音放在每拍的前半拍上。（註：六線譜上 1、2、3 弦標示 × 記號處都是和弦內音）

(a) 較溫的： Bass 每拍放一個，在每拍前半拍加上和弦內音。

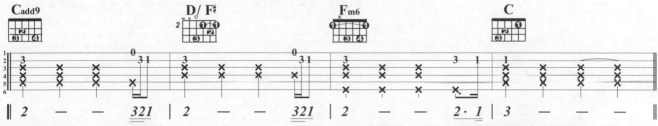

(b) 較火的： Bass 保持 | ♩ ‧♪ ♩ | 或 | ♪ ♫ ♩ | 的進行，在每拍前半拍加上和弦內音。

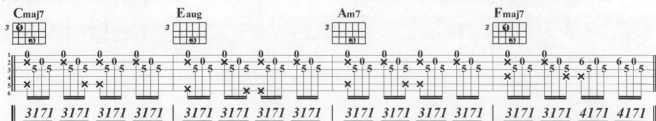

算什麼男人

歌曲資訊

演唱 / 周杰倫　　詞曲 / 周杰倫
曲風 / Slow Soul　♩/ 53　　KEY / C# 4/4
CAPO / 1　　PLAY / C 4/4

挑戰指數 ★★★★★★☆☆☆☆

節奏指法

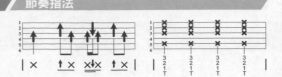

動態曲譜　官方MV

L4 吸引眾人的目光

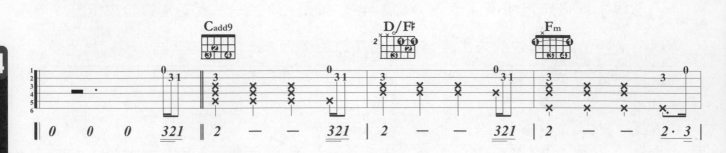

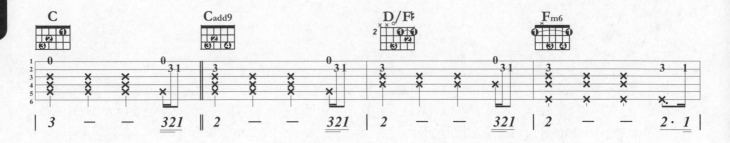

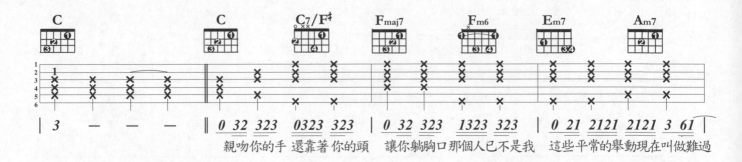

親吻你的手 還靠著你的頭　讓你躺胸口那個人已不是我　這些平常的舉動現在叫做難過

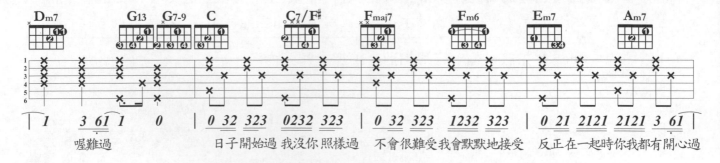

喔難過　　日子開始過 我沒你照樣過　不會很難受我會默默地接受　反正在一起時你我都有開心過

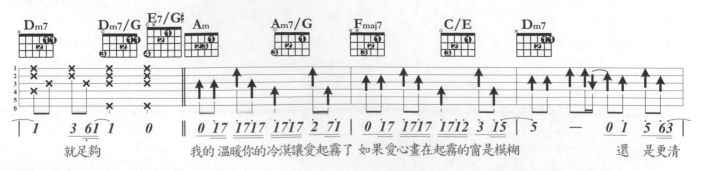

就足夠　　我的 溫暖你的冷漠讓愛起霧了 如果愛心畫在起霧的窗是模糊　　還 是更清

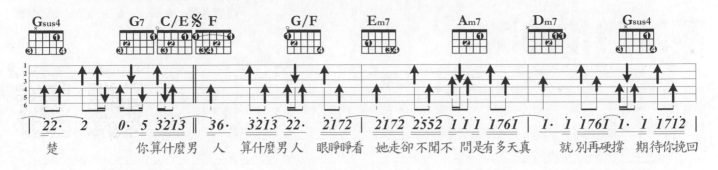

楚　　　　你算什麼男　人　算什麼男人　眼睜睜看　她走卻 不聞不 問是有多天真　就別再硬撐 期待你挽回

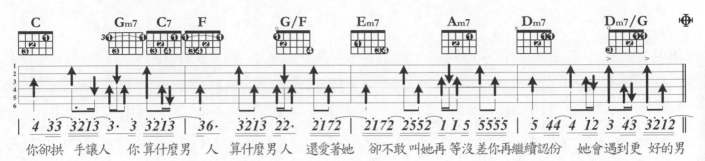

你卻拱　手讓人　你算什麼男　人　算什麼男人　還愛著她　卻不敢叫她再 等沒差你再繼續認份　她會遇到更 好的男

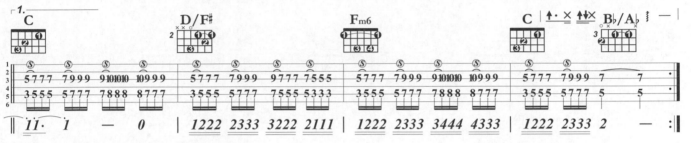

人　*1st GT Rhythm* 同副歌 *2nd GT Solo* 如上

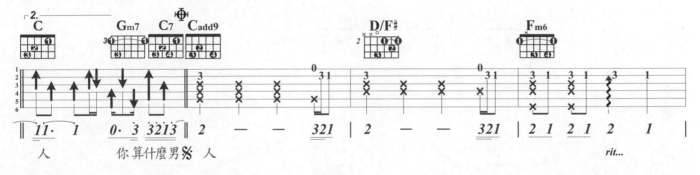

人　　　　你算什麼男※人

rit...

Fine

PLAY MEMO ●節奏 ▲和聲、樂理 ■旋律

① 柔柔緩行的曲子。用4 Beats Bass、和弦內音編寫前奏。

② 帶了很多七和弦、小六和弦的編曲，藉由上述和弦中小3度及6度等憂鬱音程，帶出歌曲的哀傷感。是節奏藍調（R&B）常用的編曲手法。

③ 間奏是8度音編曲。為不讓不必要的弦音發出，要做好消音，並用右拇指撥弦，產生厚實的音色。

不為誰作的歌

挑戰指數　★★★★★★☆☆☆☆

歌曲資訊

演唱 / 林俊傑　　詞 / 林秋離　　曲 / 林俊傑
曲風 / Slow Soul　♩/ 72　　KEY / D
CAPO / 2　　PLAY / C

節奏指法

動態曲譜　官方 MV

L4 吸引眾人的目光

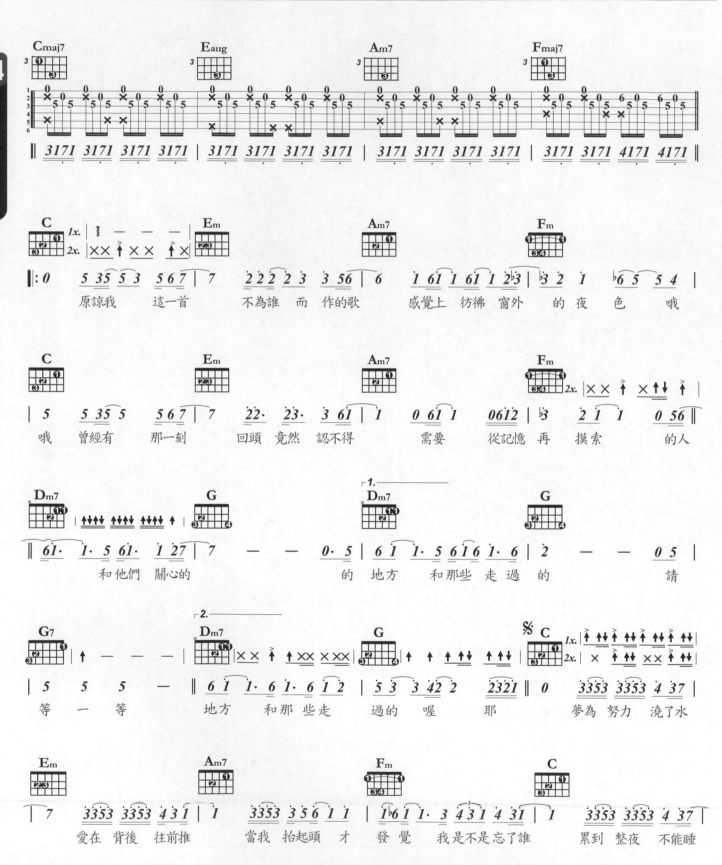

原諒我　這一首　不為誰　而　作的歌　　感覺上　彷彿　窗外　的夜　色　哦

哦　曾經有　那一刻　回頭　竟然　認不得　需要　從記憶　再　摸索　的人

和他們　關心的　　　　的　地方　和那些　走過　的　　　　請

等　一　等　　地方　和那些走　過的　喔　耶　　夢為　努力　澆了水

愛在　背後　往前推　當我　抬起頭　才　發覺　我是不是忘了誰　　累到　整夜　不能睡

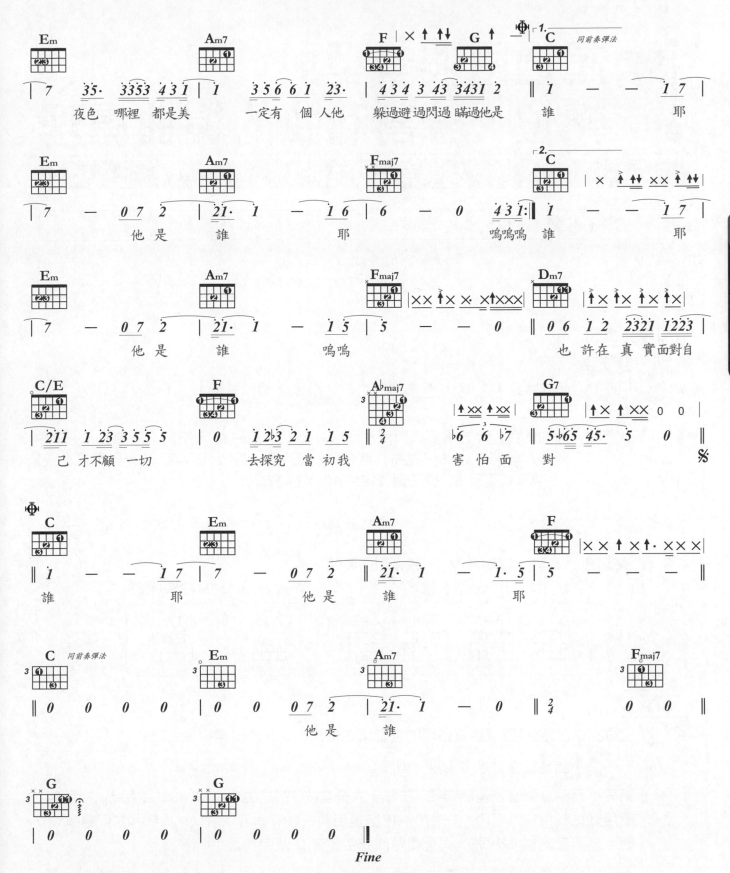

PLAY MEMO ●節奏 ▲和聲、樂理 ■旋律

① 節奏層次分明**繁而不難**。各樂段銜接流暢是彈好這首歌的重要關鍵。

② 前奏、間奏、尾奏所配置的Bass音節奏，帶有一點躍動感，撥弦的時候要用一點力道，以便讓Bass清楚被聽到。

超過兩個音型與 轉位、分割和弦的編曲處理

獨奏吉他編曲（三）

<div style="float:left">L4
吸引眾人的目光</div>

曲例 **說好不哭** / 周杰倫、阿信

G	Am7	Bm7	C#dim7	G/D		D7	
5	1 1	7	2 1	3 2 6 7	1535 1535 1535 1513	4321 2176 5	—

A 節奏型態 `Slow Soul`

常用指法

一小節 1 個和弦時 | T 1 2 1 3 1 2 1 |　　一小節 2 個和弦時 | T 1 2̱1 ³ T 1 2̱1 ³ |

B 旋律音域　原曲的主旋律音需要橫跨兩個八度音域（註 5 ～ 4̇），不同之前編曲（一）中所提 "需將主旋律音提高八度音"，反而是 "得降低八度"，音階需用 G 調 La 型、Ti 型及 Mi 型三個音域共 10 琴格。

5	1 1	7̣	2	1	3 2 6 7	1535 1535 1535 1513	4321 2176 5	—

C 和弦按法　La 型、Ti 型及 Mi 三種音型內和弦。

La 型音階　　　　　　　　　　　　　　　**Ti 型音階**　**Mi 型音階**

G　Am7　Bm7　C#dim7　　　G/D　　D7

程序

① 將降低的八度音旋律音，依其選用的音型所在位格，填入六線譜中。

(a) 一、二小節將旋律音以 G 調 La 型編寫。

(b) 第三小節的旋律音是連續四拍、密集十六分音符，都是由 Do、Mi、Sol（1、3、5）所組成；所用音域集中在八度內（3 ～ 1̇），應該是用和弦琶音就可以解決。再看和弦配置是 G/D…嗯！是第三把位 G 和弦，再配置第四弦空弦音 D 就完美。

(c) 第四小節的旋律音也是密集十六分音符。音域集中在八度內（4̇ ～ 5），用 Mi 型音階來配置。

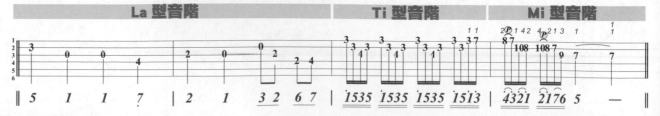

La 型音階　　　　　　　　　　　　Ti 型音階　　　Mi 型音階

5	1 1	7	2	1	3 2 6 7	1535 1535 1535 1513	4321 2176 5	—

② 依歌曲節奏型態為 Slow Soul，故以指法 │ T 1　2 1　3 1　2 1 │ 或 │ T 1　$\overset{3}{2}$ 1　T 1　$\overset{3}{2}$ 1 │
（灰底譜記）譜入已填好主旋律音位格的譜例中。

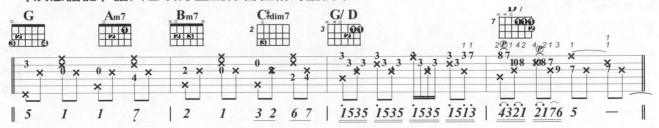

③ 將譜例中與主旋律音（即六線譜上數字標示）同拍點的指法刪掉，但各和弦根音除外，
要保留。要注意！各轉位和弦的根音位置要標對弦位。

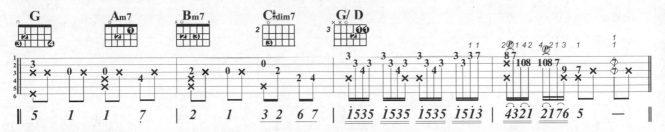

④ 為求避免伴奏音高於主旋律音或與主旋律音同音高，我們將 Ⓐ 所有伴奏弦的位置都上移
到較低一弦上。

再者，為了讓各拍前半拍的旋律音能夠更明顯，我把 Ⓑ 各拍後半拍的伴奏也拿掉了。這也
是在編四分音符旋律音的譜時，所常沿用的方法之一喔！

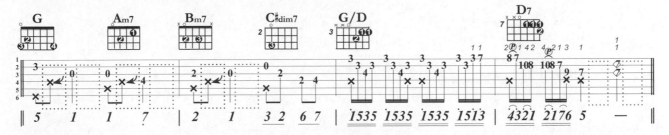

⑤ 就譜面看是 OK? 但為讓伴奏的"和聲感"更為飽滿，可以在各 Ⓐ 和弦的第一拍點加上和
弦音（當然也不一定得用）。而不需要撥弦的和弦用指，也可以適當 Ⓑ 簡化其指型。譬
如這裡的 Bm7、C#dim7、D7 和弦都是這樣的處理。

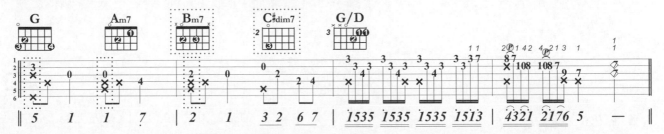

第二小節的 Bm7、C#dim7 與第 4 小節的 D7 和弦把位；四小節神來一筆的第二三琴弦、
第七琴格泛音編寫（半終止的常用編曲方式），是「經驗累積」而來的。

這些「經驗累積」是藉由一而再再而三的基本功練習、模擬名家的套譜、精研樂理才
有辦法辦到的哦！有心鑽研獨奏編寫的琴友們，可別忘常磨練這些基本功喔！

再額外提點，有發現到第三、四小節的伴奏編排是之前在「　音時的獨奏編曲」中曾
提過，「加入節奏性複根音」的傑作嗎？因地制宜適切的運用學過的方法，才能讓你
的編曲更盡善盡美。

也恭喜你！在編曲的基本功上，又更向前邁進了一大步！

說好不哭

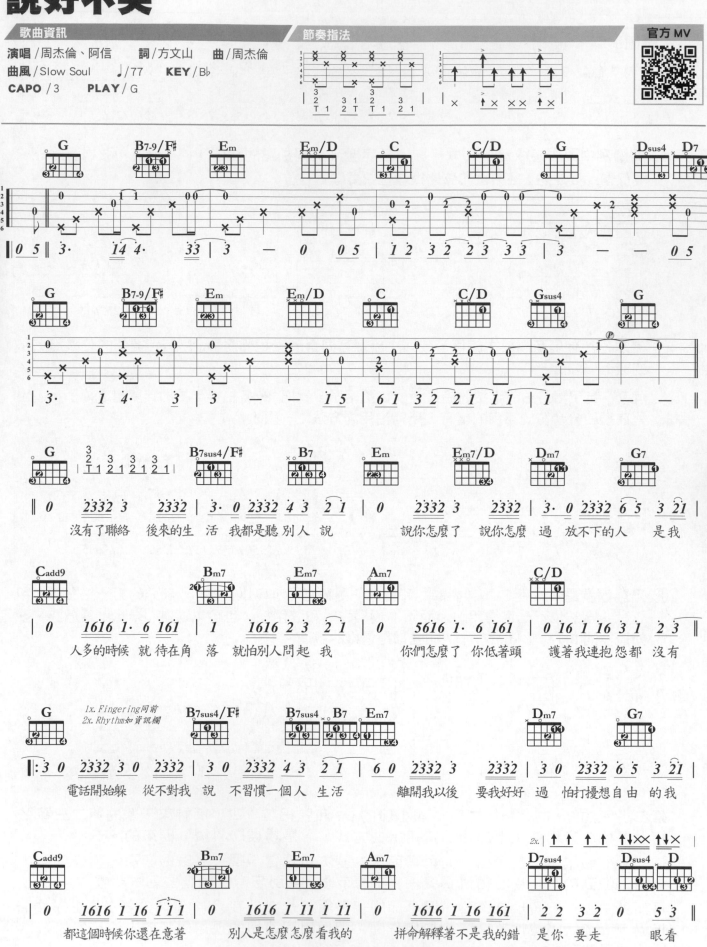

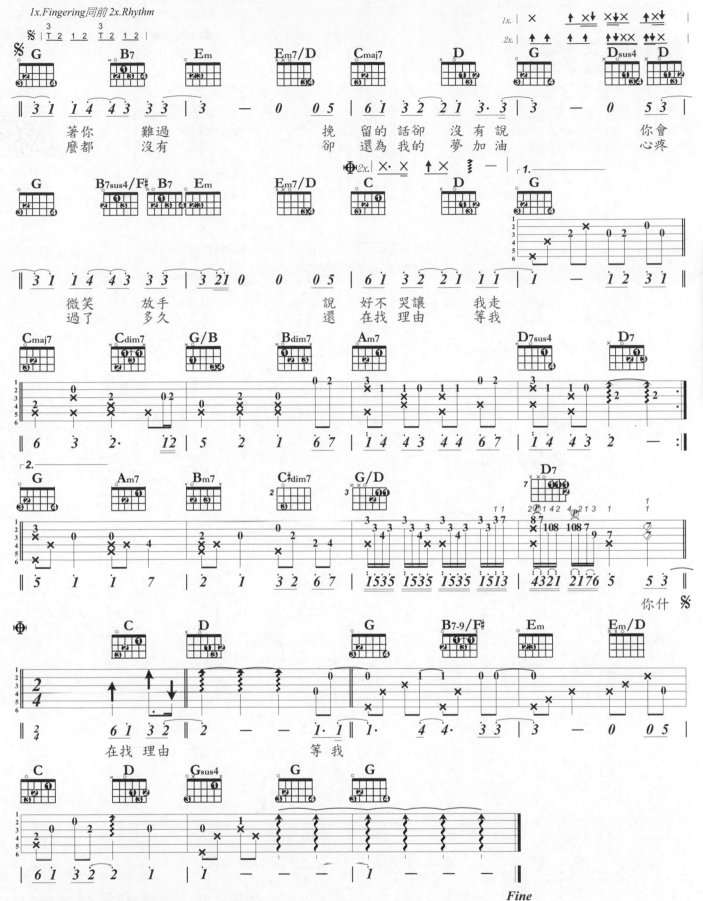

PLAY MEMO ●節奏 ▲和聲、樂理 ■旋律

① 應用轉位、分割和弦以及大量的切分拍音編寫而成的前奏、間奏。

② 無論是和弦的使用、音階把位的移動都拓展到一個新的領域，左手的手指排列、安排是否恰當至為重要。再再地印證基本功是否紮實影響你對歌曲的詮釋是否流暢生動。

③ 使用的和弦屬性多樣，請琴友在練習完 Level 6 精通編曲樂理篇之後，再返回這這首曲子，就樂理概念做複習。

慢慢喜歡你

挑戰指數 ★★★★★★★☆☆☆☆

歌曲資訊

演唱 / 莫文蔚　　詞曲 / 李榮浩

曲風 / Slow Soul　♩/65　KEY / G 4/4

CAPO / 0　　PLAY / G

節奏指法

官方 MV

L4 吸引眾人的目光

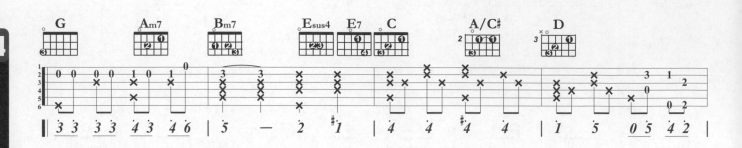

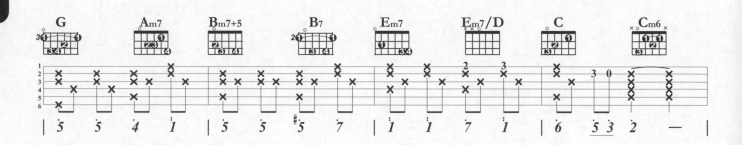

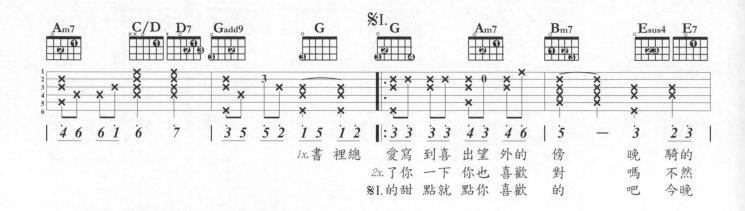

1x. 書裡總 愛寫 到喜 出望 外的 傍 晚 騎的
2x. 了你 一下 你也 喜歡 對 嗎 不然
%I. 的甜 點就 點你 喜歡 的 吧 今晚

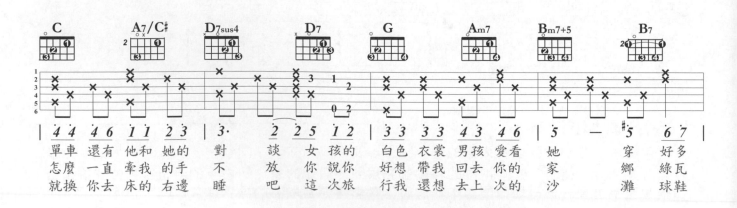

單車 怎麼 就換 　他和 一直 你去 　她的 我床 的手 　對 不 不睡 　談 放 吧 　女 你 孩的 說你 次旅 　白色 好想 行我 　衣裳 回去 還想 　男孩 愛看 去上 　你的 次的 　她家 　沙 　穿 鄉 灘 　好多 綠瓦 球鞋

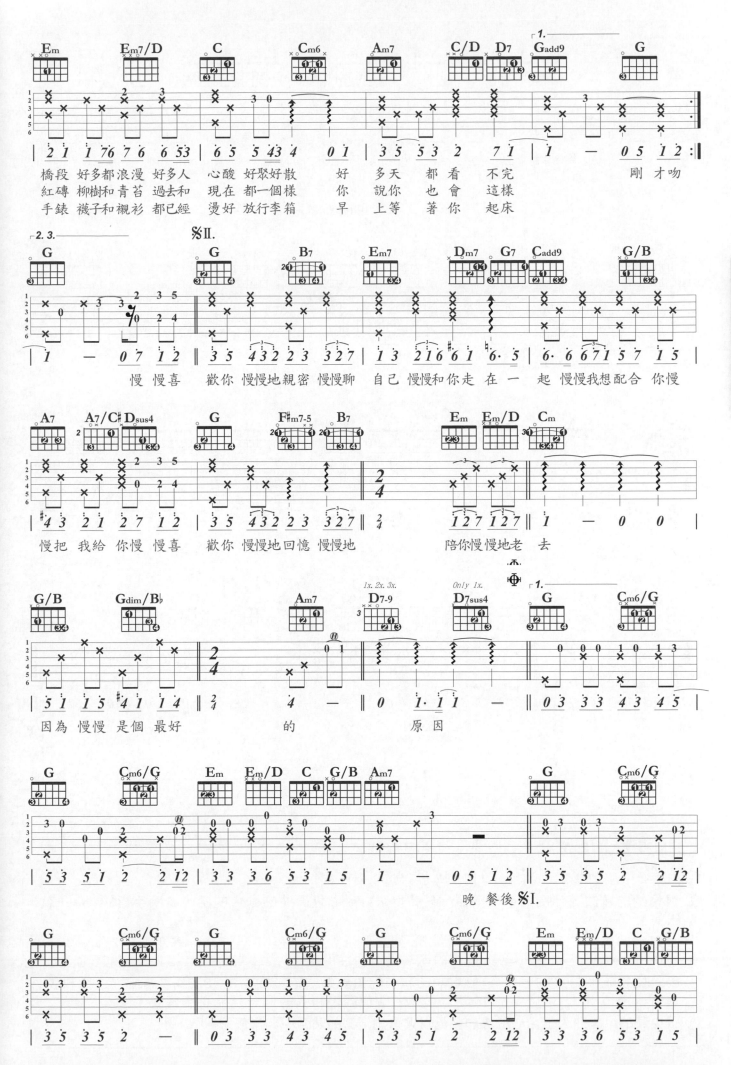

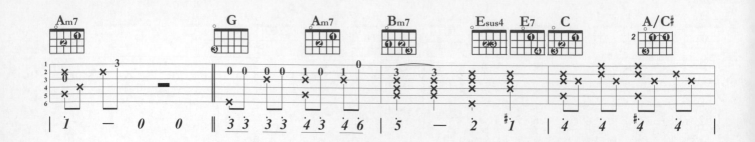

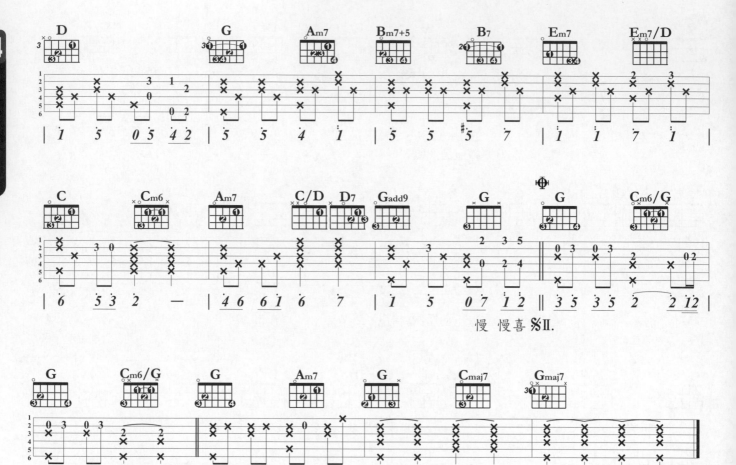

慢 慢 喜 %II.

書 裡 總 　愛 寫 到 喜 出 望 外 的 傍 　晚　　　　　　　　　　　　*Fine*

PLAY MEMO ●節奏 ▲和聲、樂理 ■旋律

① La、Ti 兩型的獨奏編曲，引用主歌旋律加以若干變形。

② 很情調的歌曲、伴奏的手法簡單。要彈得很好、貼近原曲的動人的話，右手手指的Touch就很重要了。

③ 很難得的與一般流行音樂的 Bass Line 總是順降大相逕庭。Bass Line 是用順階上行（G→A→B、C→C♯→D）讓全曲的情緒慢慢的往上走。

④ 因為慢慢是個最好的原因 這段歌詞的和弦配置更是一絕，在G/B→B♭dim7→Am7這段和弦進行，B♭dim7是G/B、Am7的經過和弦。關於經過和弦的概念請見該篇解說。

⑤ 很少見的，編曲人很用心的讓和弦配置與歌詞緊密的貼合…非常佩服。

重音

旋律的和聲強化

在吉他的奏法中，有一項運用和聲概念的技巧，稱為重音，
重音奏法可讓原為單音進行的旋律產生較單音飽滿的音色，在吉他彈奏裡，
雙音的使用最為廣泛。
雙音奏法的基本原則是修飾音不能高於主旋律。

三度音修飾　多用於大調歌曲

Wonderful Tonight　　　　　　　　　　　　By/Eric Clapton　Key/G 4/4

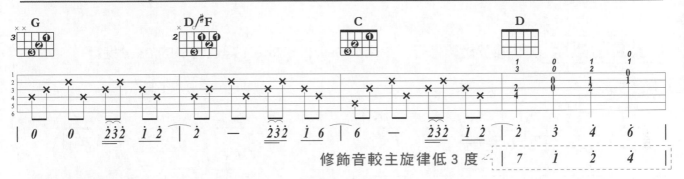

修飾音較主旋律低 3 度

四度音修飾　多用於小調歌曲、或較哀愁之歌

I'm Yours　　　　　　　　　　　　By/Jason Mraz　Key/C 4/4

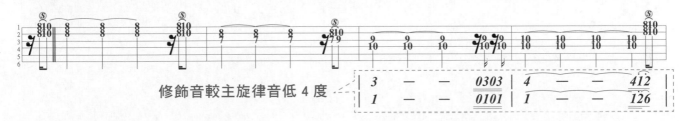

修飾音較主旋律音低 4 度

六度音修飾　藍調最常使用

太聰明　　　　　　　　　　　　By/ 陳綺貞　Key/E

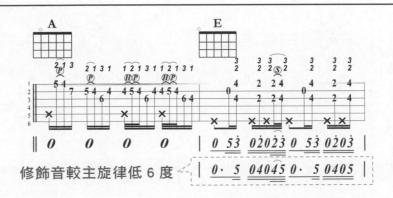

修飾音較主旋律低 6 度

八度音修飾 多用於大調歌曲，讓主旋律更厚實。

算什麼男人 By/ 周杰倫 Key/C Capo/1 Play/C 4/4

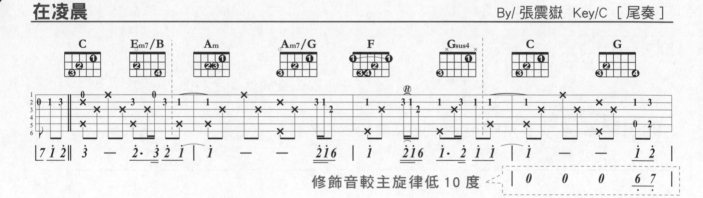

修飾旋律較主旋律音低 8 度

十度音修飾 少用於旋律進行，多用於 Passing Note（經過音）的 Bass 進行

在凌晨 By/ 張震嶽 Key/C ［尾奏］

修飾音較主旋律低 10 度

L4
吸引眾人的目光

旋律的和聲美化－重音

獨奏吉他編曲（四）

以下是已依前述編曲單元（一）、（二）方法完成的前奏，曲目是 Richard Max 的成名作 "Right Here Waiting"。

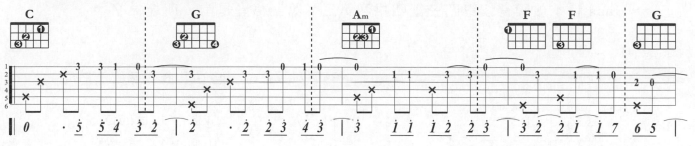

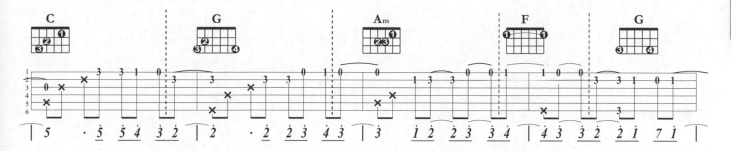

Richard 在間奏時將前奏的彈奏方法做了一適切的變化："用三度重音美化主旋律音"，將第五至八小節做了另一詮釋。我們逐節剖析他的編法。

第五小節，配上低三度旋律音

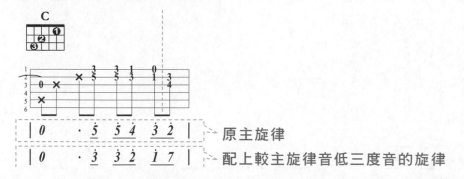

So Easy！是嗎？未必見得，並不是每小節直接配上三度音寫寫位格就好了，第六小節便是很好的例子。

第六小節

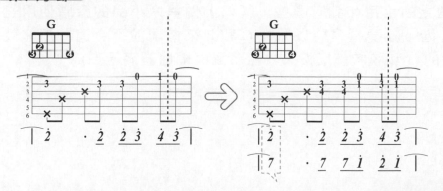

原旋律音為 |2̇ ·2̇ 2̇3̇ 4̇3̇|

配上較旋律音低三度音的旋律為 |7̇ ·7̇ 7̇1̇ 2̇1̇|

第一拍的 |2̇ ·2̇ 2̇3̇ 4̇3̇| / |7̇ ·7̇ 7̇1̇ 2̇1̇| 是第五小節第四拍後半拍的延長音,

而且還需延續一拍半,請試彈下面左邊譜例,按一開放 G 和弦,
Bass 音不放又得按第四弦第四格和第三弦第三格豈是常人所能為?

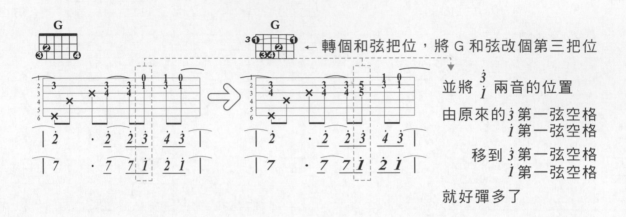

← 轉個和弦把位,將 G 和弦改個第三把位

並將 3̇ 兩音的位置
i

由原來的 3̇ 第一弦空格
i 第一弦空格

移到 3̇ 第一弦空格
i 第一弦空格

就好彈多了

下面的譜例是個完成了三度重音編寫的譜例。

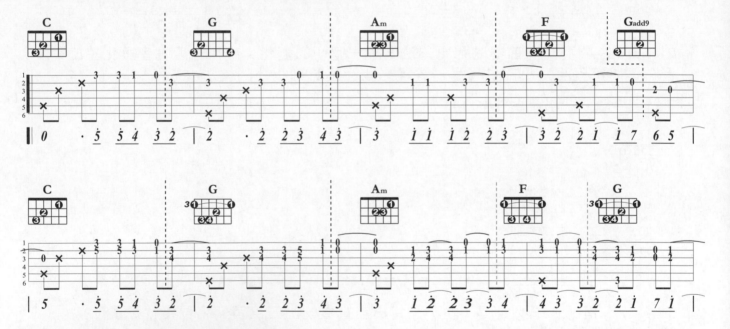

這個單元所想說明的是 "**音階與和弦把位的關聯性**" 是很重要的一個課題,你一
定得弄**清楚每一型音階上的常用和弦**有哪些,就如上例第六小節的音階使用是第
三把位的 C 調 Sol 型音階,獨奏編寫時以開放 G 和弦來搭配並不合適,那你就得
能立即反應出第三把位的 G 和弦該怎麼按,**才能將獨奏編曲圓滿地完成**。

Right Here Waiting

歌曲資訊　　　　　　　　**節奏指法**

演唱 / Richard Max　　　詞曲 / Richard Max
曲風 / Slow Soul　♩/ 90　　**KEY** / C 4/4
CAPO / 0　　**PLAY** / C 4/4

動態曲譜　　官方 MV

L4 吸引眾人的目光

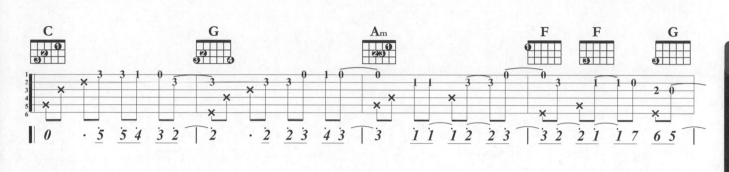

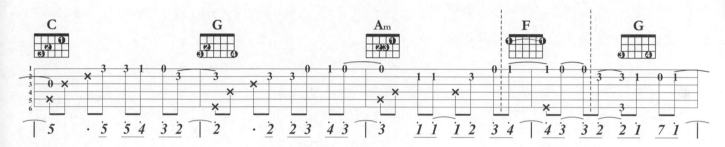

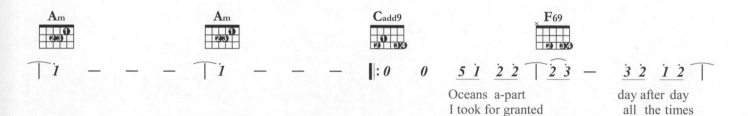

Oceans a-part　　　　　day after day
I took for granted　　　all the times

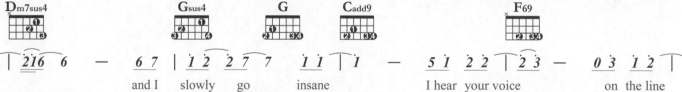
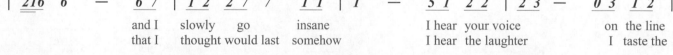

and I　slowly　go　insane　　I hear your voice　　　on the line
that I　thought would last somehow　　I hear the laughter　　I taste the

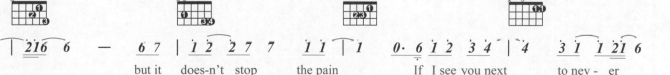

tears　　but it does-n't stop the pain　　If I see you next　to nev-er
　　but I can't get near you now　　Oh can't you see　it ba - by

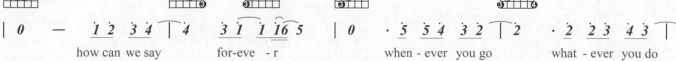

how can we say　　for-eve - r　　when - ever you go　　what - ever you do
you've got me go　- in' crazy

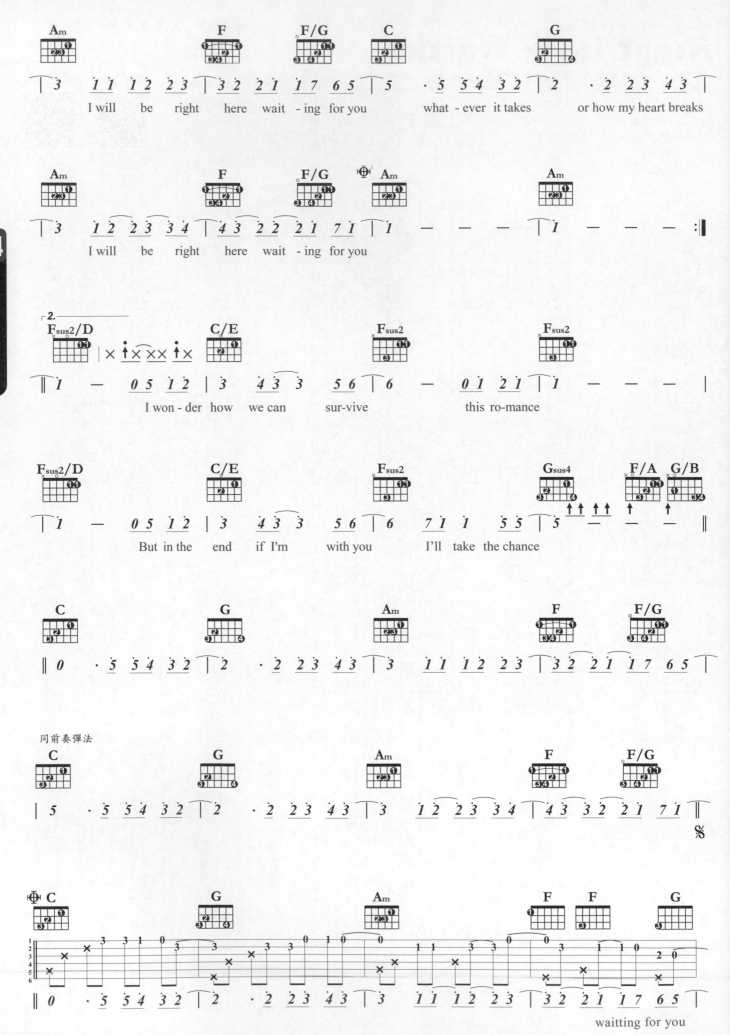

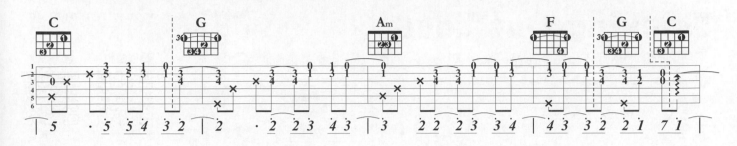

Fine

PLAY MEMO ●節奏 ▲和聲、樂理 ■旋律

① 琴音雖然輕柔，切分拍子卻讓柔弱中隱生激情之緒，彈奏時多些 Feelings，感受西洋抒情慣用的編曲方式。

② 本曲以三度音程來作和聲對位，琴友可作為他山之石，在自己編曲的曲子裡應用。

③ 橋段用了左手切音技巧，得用心注意切音是否已能控制得很好了。

Thinking Out Loud

挑戰指數 ★★★★★★☆☆☆

歌曲資訊

演唱 /Ed Sheeran　　詞曲 /Amy Wadge / Sheearn
曲風 /Slow Soul　　♩/80　　**KEY** /D 4/4
CAPO /0　　**PLAY** /D 4/4

節奏指法

動態曲譜　官方MV

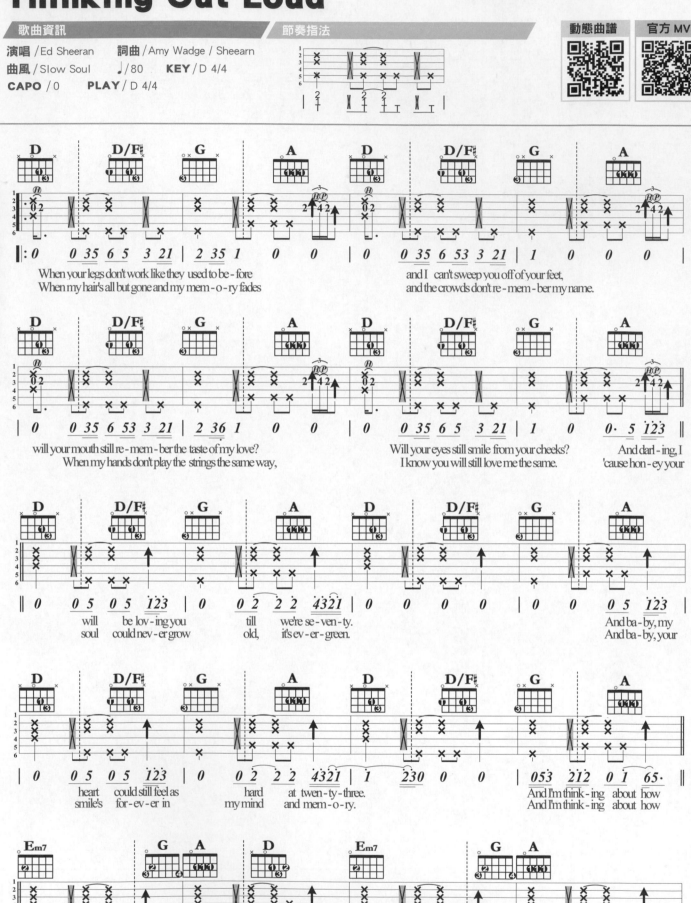

L4 吸引眾人的目光

When your legs don't work like they used to be-fore
When my hair's all but gone and my mem-o-ry fades

and I can't sweep you off of your feet,
and the crowds don't re-mem-ber my name.

will your mouth still re-mem-ber the taste of my love?
When my hands don't play the strings the same way,

Will your eyes still smile from your cheeks?
I know you will still love me the same.

And darl-ing, I
'cause hon-ey your

will　be lov-ing you　till　we're se-ven-ty.
soul　could nev-er grow　old,　it's ev-er-green.

And ba-by, my
And ba-by, your

heart　could still feel as　hard　at twen-ty-three.
smile's　for-ev-er in　my mind　and mem-o-ry.

And I'm think-ing　about how
And I'm think-ing　about how

Peo-ple　fall in　love in　mys-ter - i-ous ways,　may-be　just the touch of　a hand.
Peo-ple　fall in　love in　mys-ter - i-ous ways,　and may-be　it's all　part of　a plan.

Well
Well

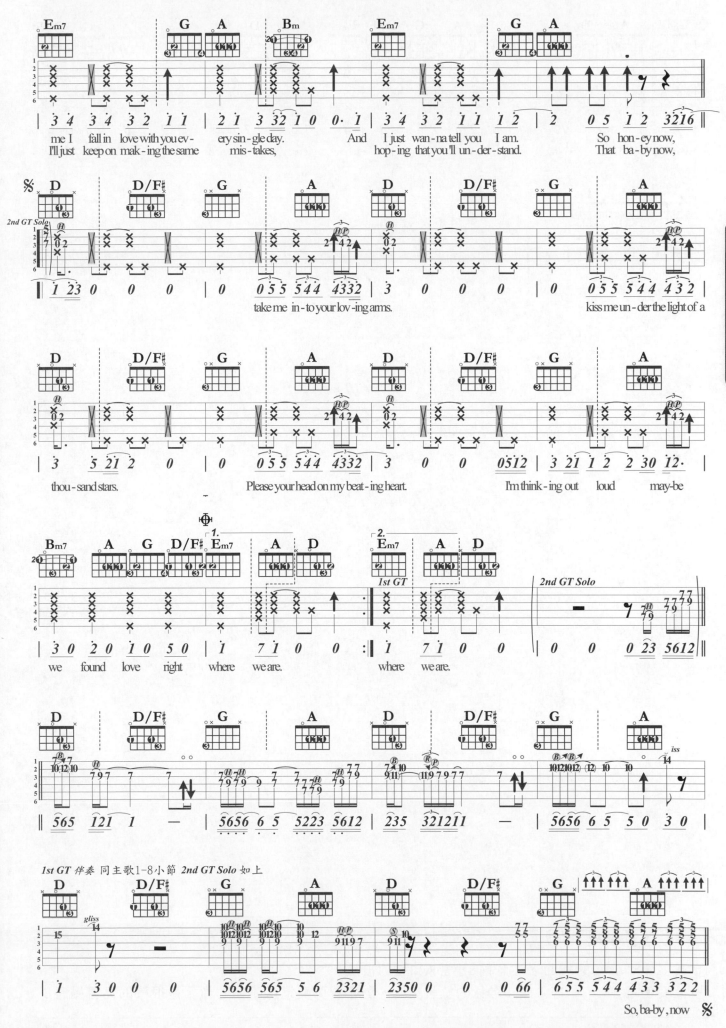

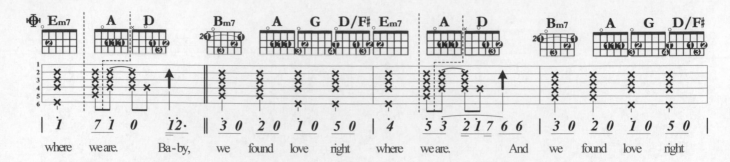

| Em7 | A | D | | Bm7 | | A | G | D/F# | Em7 | | A | D | | Bm7 | | A | G | D/F# |

| $\dot{1}$ | 7 1 0 | 1̣ 2̣ ♪ | | 3 0 | 2 0 | 1 0 | 5 0 | $\dot{4}$ | 5 3 | 2 1 7 6 6 | | 3 0 | 2 0 | 1 0 | 5 0 |

where we are. Ba-by, we found love right where we are. And we found love right

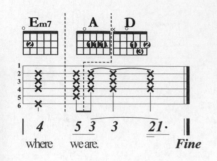

| Em7 | A | D |

| 4 | 5 3 3 | 2 1· |

where we are. *Fine*

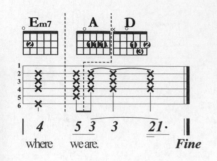

（側欄）**L4 吸引眾人的目光**

PLAY MEMO ●節奏 ▲和聲、樂理 ■旋律

① 擊弦＋切分拍的編曲。注意前8小節A和弦的按法。

② 間奏使用了Country Blues常見的雙音奏法。對不曾彈奏這樣手法的你，是很棒的見習機會！

Like I'm Gonna Lose You

歌曲資訊

演唱 / Meghan Trainor
詞曲 / Justin Weaver / Meghan Trainor / Caitlin Smith
曲風 / Country Blues ♩/72　　KEY / C 12/8
CAPO / 0　　PLAY / C

節奏指法

官方 MV

L4 吸引眾人的目光

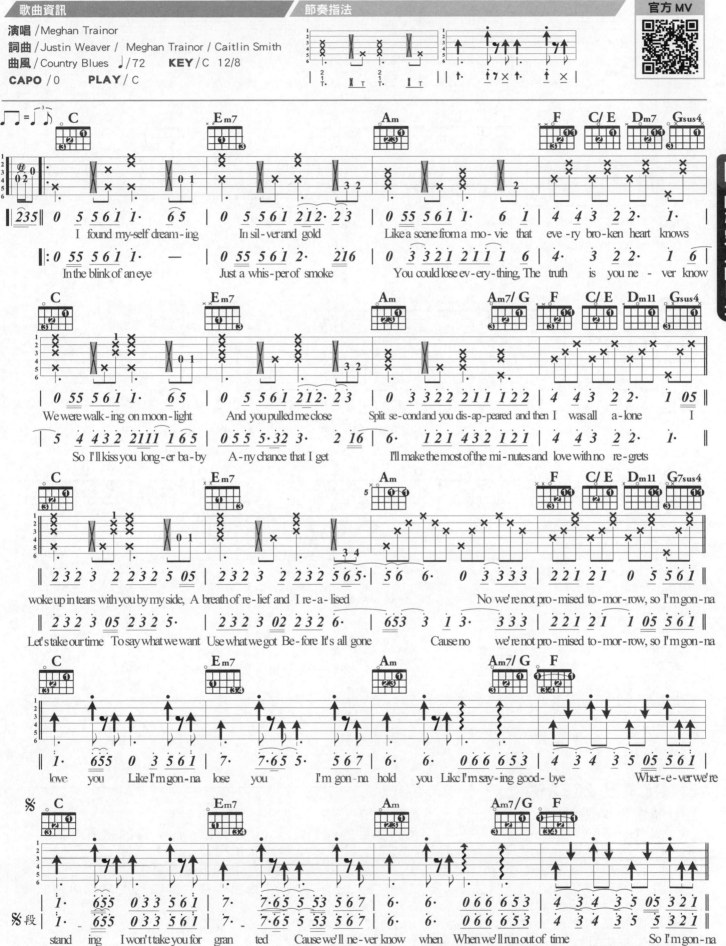

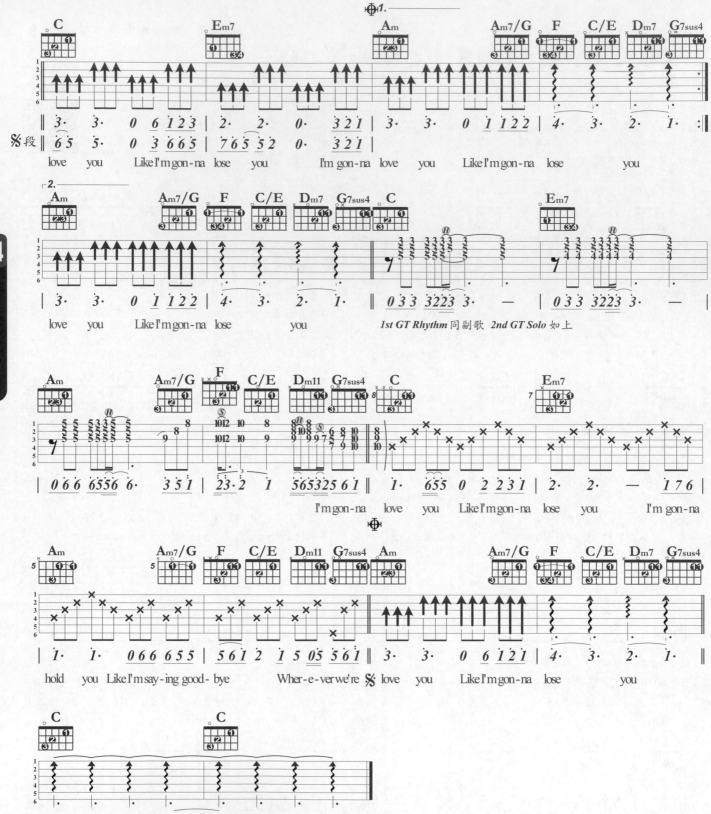

Fine

PLAY MEMO ●節奏 ▲和聲、樂理 ■旋律

① 請注意本曲的拍號！複習一下，不是四四拍喔！

② 細膩的複音 Bass＋Shuffle Feel節奏＋美妙的低音線Running銜接…，少見的完美伴奏範例，當然是要背起來當作自己的基底功夫，以後可以頻頻引用囉！

③ 間奏使用了鄉村風（Country Style）多種重音旋律，4度、3度、6度兼具。

④ 重音旋律要彈得流暢，得注重左手指指序的編排，貼心的我已經在六線譜的上方為你註記，希望你能夠彈得愉快。

⑤ 副歌節奏的刷奏，用了與8 Beats Shuffle節拍，過門小節理所當然就會用16 Beats。請牢牢記住！混用拍法是讓節奏律動更活潑的不可或缺編曲邏輯。

┌ 封閉和弦推算

封閉和弦（Barre Chord），又稱為高把位和弦，是用食指做橫跨六弦的壓制，再加上常用的開放型和弦合成的指型，在指板上做高低把位的移動，造成新和弦的產生。

必備觀念：熟知各音音名間的音程距離

音程距離	全音	全音	半音	全音	全音	全音	半音	
音名	C	D	E	F	G	A	B	C

由同屬性和弦來推算所求的封閉和弦

開放的大三和弦來推封閉大三和弦，小三和弦推封閉小三和弦。

Example 1 由 Am 和弦推算 Cm 和弦（兩和弦屬性皆為小三和弦）

Step 1 計算兩者和弦的主音音名音程差距

A 到 C 相差 1 個全音 1 半音，等於 3 個琴格。

Step 2 以食指壓住音程差琴格後，其餘三指再壓出原開放和弦指型。

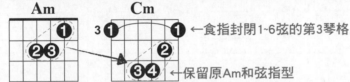

←食指封閉1~6弦的第3琴格

←保留原Am和弦指型

Example 2 由 E 和弦推算 B 和弦（兩和弦屬性皆為大三和弦）

Step 1 E 到 B 相差 3 個全音 1 半音，等於 7 個琴格。（請見必備觀念欄推算音程）

Step 2 以食指壓住音程差琴格後，再以其餘三指，壓出原開放和弦指型。

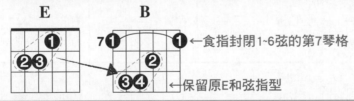

←食指封閉1~6弦的第7琴格

←保留原E和弦指型

原開放和弦若就是以四個手指壓弦，仍然可以推算高把位。但因部分琴弦在移動到高把位後，無法隨之壓制，所以指型轉換後不能撥到這些無法同時移動至高把位的琴弦。

由 C7 和弦推算 A7 和弦

Step 1 C 到 A 相差 4 個全音 1 半音，等於 9 個琴格。

Step 2 以開放 C7 和弦的食指做推算基點，推出第 10 把位 A7 和弦。

Step 3 第一及第六弦不能撥到。

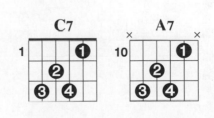

主音在第六弦型（E指型）

食指封閉把位

和弦推算出後主音仍在第六弦上

食指封閉把位　　　　　主音在第五弦型（A指型）　　和弦推算出後主音仍在第五弦上

L5
成為智慧玩家

主音在第四弦型（D指型）

食指封閉把位　　　　和弦推算出後主音仍在第四弦上

較少用的封閉和弦指型

食指封閉把位

A full-page chord diagram chart showing barre chord fingerings organized by fret position (0 through 12) down the left side, with chord types arranged in columns across the page: C/C+/G#dim7/A#dim7/D#dim7/A#m7-5 and their enharmonic/related chords at each fret position.

Bottom column labels:
根音在第5弦 | 根音在第6弦 | 根音在第6弦 | 根音在第5弦 | 根音在第4弦 | 根音在第5弦

愛人錯過

挑戰指數 ★★★★★☆☆☆☆☆

歌曲資訊
演唱 /告五人　**詞曲** /潘雲安
曲風 / Mod Rock　♩/ 141　**KEY** / A#m 4/4
CAPO / 1　**PLAY** / Am

節奏指法

官方 MV

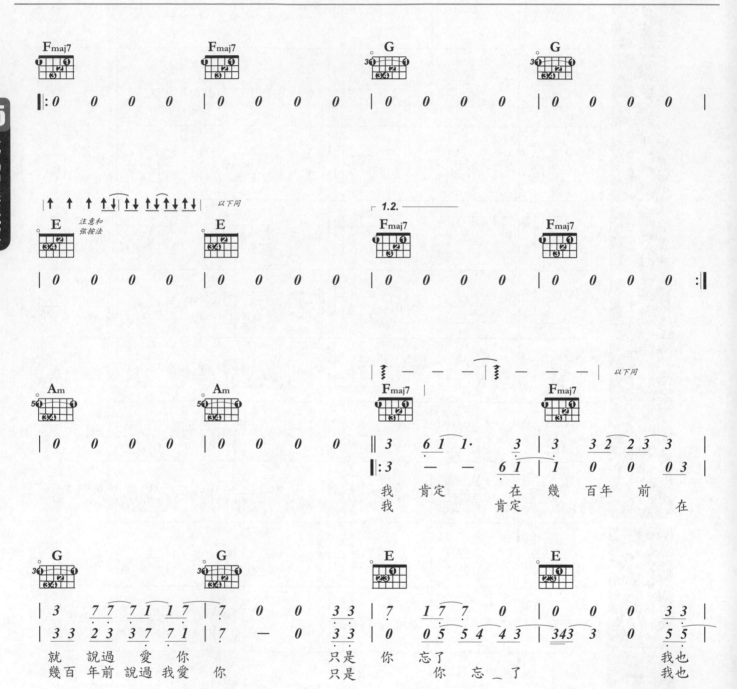

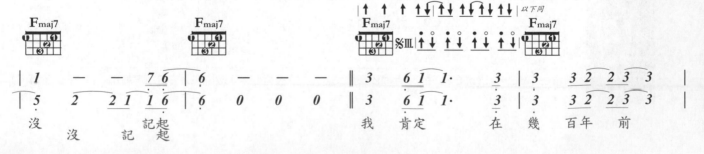

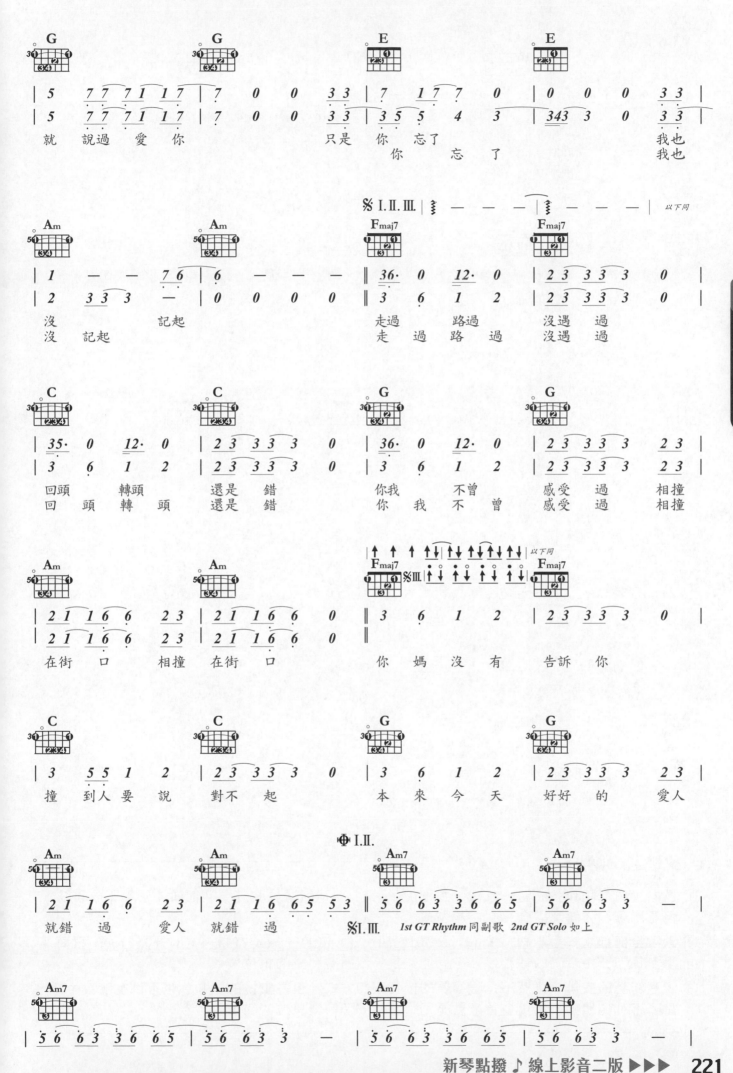

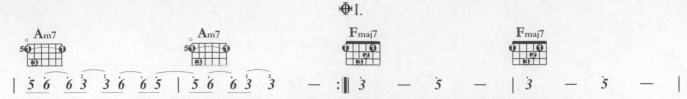

1st GT Rhythm 同副歌 *2nd GT Solo* 如上

PLAY MEMO ●節奏 ▲和聲、樂理 ■旋律

① 邁向全曲封閉和弦的第一首歌。主歌除 Fmaj7 使用封閉和弦外,其他和弦暫用開放和弦,但是副歌和弦就都需全用封閉指型。

② 副歌全部都以 E 指型（E、Em）推算出封閉。（Am(5)→Fmaj7(1)→C(3)→G(3)）,只要熟悉各個和弦主音間的音程差距,就能夠推算出所有和弦的把位位置。

③ 注意節奏的安排。雖然不是很複雜的節奏刷扣方式,但是安排的恰當,也可以在簡單中透露著不凡的律動。例如這首歌就是兩小節為一個節奏單位的範例。

星期五晚上

歌曲資訊

演唱 /Energy
詞 /何宇勝、任遲、Oliver Kim　**曲** /張簡君偉、Oliver Kim
曲風 /Disco　♩/128　**KEY** /Db
CAPO /1　**PLAY** /C

挑戰指數 ★★★★★★☆☆☆☆

節奏指法

官方MV

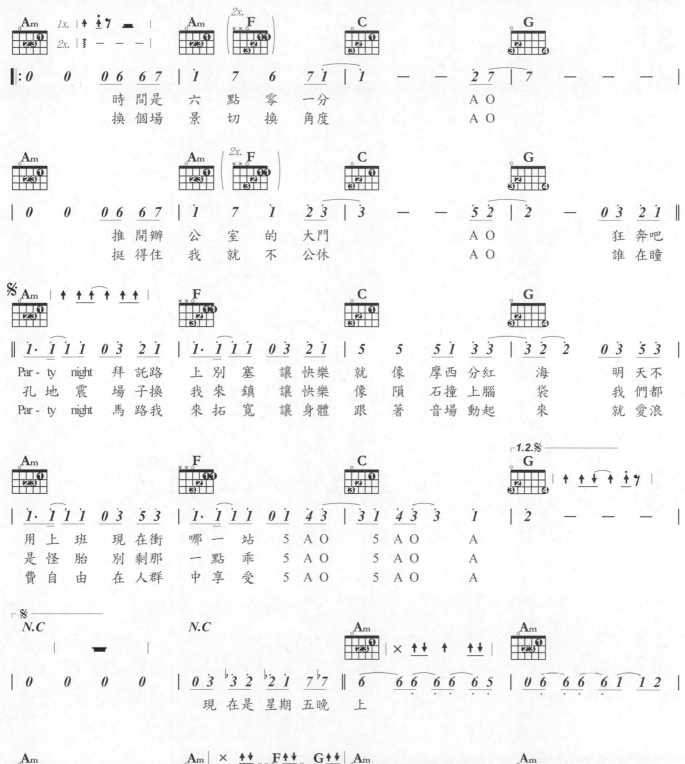

L5 成為智慧玩家

新琴點撥 ♪ 線上影音二版 ▶▶▶　223



看 朋友

傳 什麼 迷因　　　　大 眾 小

眾 都 要 有 型　　　　一個兩個三個

派對缺你一個　　今 天 闖 幾 關看　盡興的程 度　你的我的他的

這樣才 像人生　　夜 裡的世 界交　給我們來 開燈

標籤撕掉　　全都撕全都撕掉 Baby　　新的步伐　　用自己用自己的　語法

玩 再晚不會覺得疲累　　不 在食物 鏈分 類　　Party up Party up YA　　Bum it up Bum it up now Baby

N.C

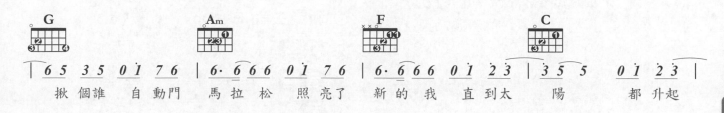

| 0 | 0 | 0 1 7 6 | 6· 6 6 6 0 1 7 6 | 6· 6 6 6 0 6 6 6 | 6 5 5 3 3 5 5 6 |

離 開 了　舒 適 區　多 巴 胺　在 分 泌　反 正 要　吃 消 夜 再

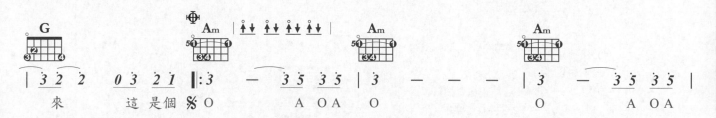

| 6 5 3 5 0 1 7 6 | 6· 6 6 6 0 1 7 6 | 6· 6 6 6 0 1 2 3 | 3 5 5 　 0 1 2 3 |

揪 個 誰　自 動 門　馬 拉 松　照 亮 了　新 的 我　直 到 太　陽 都 升 起

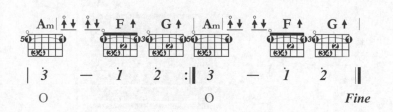

| 3 2 2 0 3 2 1 | 3 — 3 5 3 5 | 3 — — — | 3 — 3 5 3 5 |

來　　這 是 個 ※ O　　A O A　O　　　　　O　　A O A

Am ↑↓ ↑↓ F↑ G↑ | Am ↑↓ ↑↓ F↑ G↑ |

| 3 — 1 2 : | 3 — 1 2 ‖

O　　　　O　　　　*Fine*

PLAY MEMO ●節奏 ▲和聲、樂理 ■旋律

① 歌曲的精彩處在**副歌的封閉和弦運用**上，8 Beats 刷法**並不算難**，主要是悶音、切音要
跟左手的和弦按壓相配合到精準，**律動感才會滿滿提升。**

② 主歌時候的重音控制要量力而為，以免造成打弦使整個節奏感混濁不堪。

③ 主歌接橋段前的過門小節**最後一個切音要果斷而不過猛**，這樣街橋段輕快節奏才會顯得
從容游刃有餘。

F 調與 Dm 調順階和弦與音階

Ti 型音階

① 以新調的調名（F）為主音（Do）。
② 從新調主音音名開始由低到高排列出新調的音名順序。
③ 列出大調音程排序公式。
④ 調整新調音名排序的音程關係，幫應該變音的音名加上變音記號，以符合大調音階（全全半全全全半）音程公式。
（B加上降記號成為 B♭）

① 新調主音　**F＝Do**
② 音名　F G A B C D E F
③ 音程　全 全 半 全 全 全 半
④ 音名　F G A B♭ C D E F

① 在新調音名排序下填入簡譜音階（＝音級）。
② 以 "⌒" 連結相差半音音程的鄰接音 3、4；7、1，其餘沒標示 "⌒" 的鄰接音都差全音音程。

① 音名　F G A B♭ C D E F
② 音階　1 2 3 4 5 6 7 1

① 把新調音名序列在各琴格的位置上。
② 音名旁邊標註各音名唱音。
（如 F＝1　G＝2　A＝3 …etc.）

由於，此音型第一弦空弦、第六弦空弦音名都是 E，而 E 在 F 調的唱名為 Ti，所以稱此音型為 F 調 Ti 型音階。

① （圖一）
② （圖二）

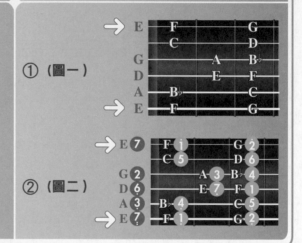

F 調順階和弦

上例依全全半全全全半的音程公式，我們推得的 F 調音名排列為：

$$F \; G \; A \; B♭ \; C \; D \; E$$

由各調自然大音階的順階和弦篇中解說，我們得知各調：

大三和弦 I IV V　　**小三和弦** II III VI　　**減和弦** VII

所以我們推得 F 調順階和弦為：

F（I）/ Gm（II m）/Am（III m）/B♭（IV）/C（V）/Dm（VI m）/Edim（VII dim）

和弦按法如下：

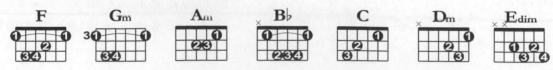

張三的歌

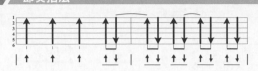

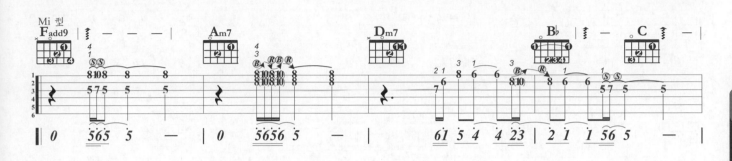

我要 帶你到 處去飛 翔　　走遍 世界各 地 去觀

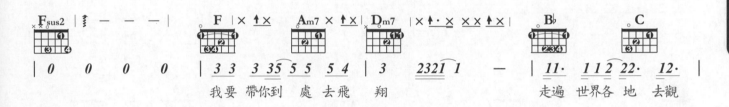

賞　　　沒有 煩惱沒 有 那悲 傷　　自由 自在身 心 多開

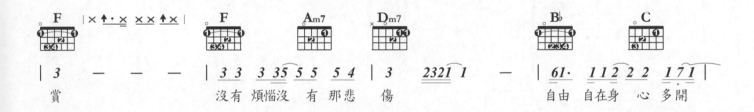

朗　　忘掉 痛苦忘 掉 那地方　　我們 一起啟 程 去流浪

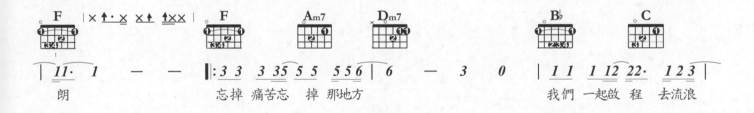

雖然 沒有華 廈 美衣裳　　但是 心裡充 滿 著希

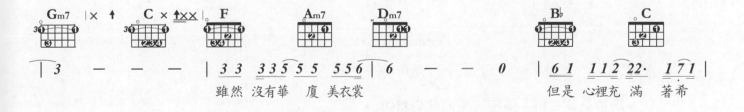

望　　我們要 飛 到那遙 遠地 方 看一看 這世界 並非那 麼 淒

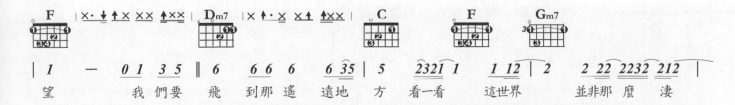

歌曲資訊
演唱 /李壽全　詞 /張子石　曲 /李壽全
曲風 / Slow Soul　♩/76　KEY / F 4/4
CAPO / 0　PLAY / F

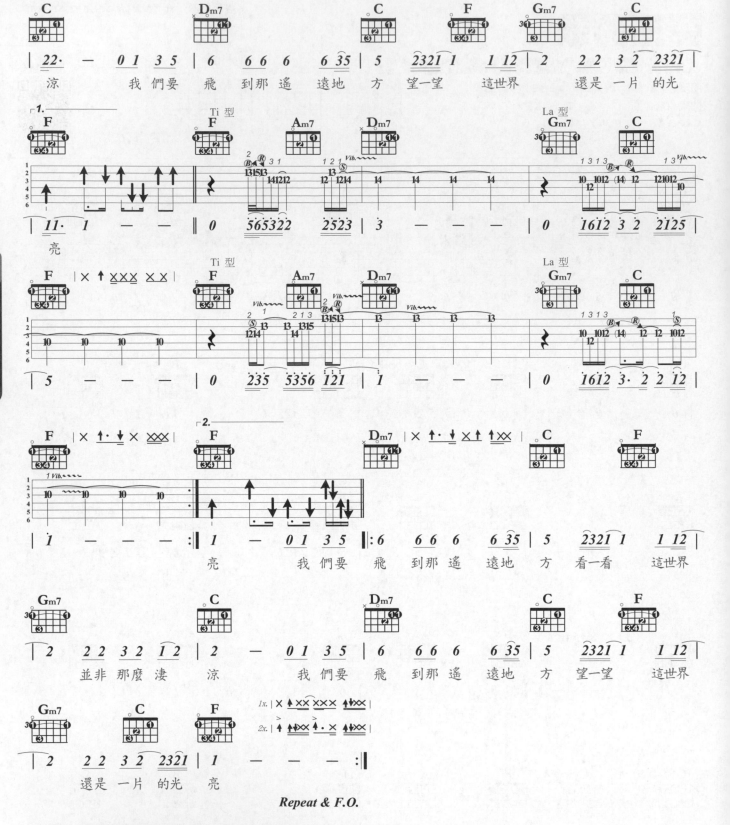

PLAY MEMO ●節奏 ▲和聲、樂理 ■旋律

① 附點音符**節拍**（第二拍）彈穩，全曲伴奏就OK。

② 調性改變，因 B 這個音變化（降半音）生成二級（Gm）、四級（B♭）需用封閉指型來按壓和弦。

③ 前奏有八度、四度雙音奏法，注意左手按壓的指序。

④ 一首無需刻意傳唱就能深烙人心的歌…這就是經典了。

⑤ 前奏是Mi型音階，間奏是Ti、La型音階的綜合運用。

Ti 型音階

① 以各調開放弦型音階推算較高調性的同型音階

各調 Ti 型音階推算要以 F 調 Ti 型音階為推算基準。

因為它是各調中最低把位的 Ti 型音階。

② 依兩調調號音名的音程差距作為把位升高依據，來找出新調音型的把位。

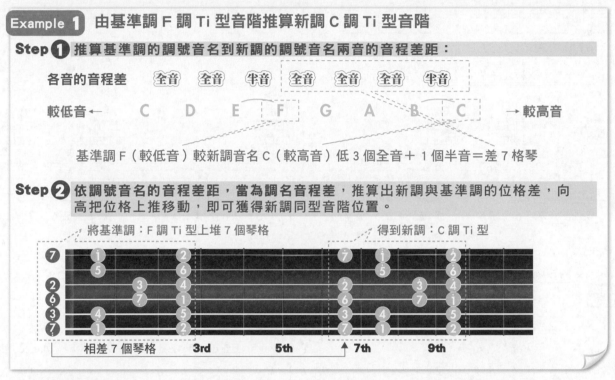

Example 1 由基準調 F 調 Ti 型音階推算新調 C 調 Ti 型音階

Step 1 推算基準調的調號音名到新調的調號音名兩音的音程差距：

各音的音程差　全音　全音　半音　全音　全音　全音　半音

較低音←　C　D　E　F　G　A　B　C　→較高音

基準調 F（較低音）較新調音名 C（較高音）低 3 個全音＋1 個半音＝差 7 格琴

Step 2 依調號音名的音程差距，當為調名音程差，推算出新調與基準調的位格差，向高把位格上推移動，即可獲得新調同型音階位置。

將基準調：F 調 Ti 型上堆 7 個琴格　　　　得到新調：C 調 Ti 型

相差 7 個琴格　　3rd　　5th　　7th　　9th

有些概念了嗎？

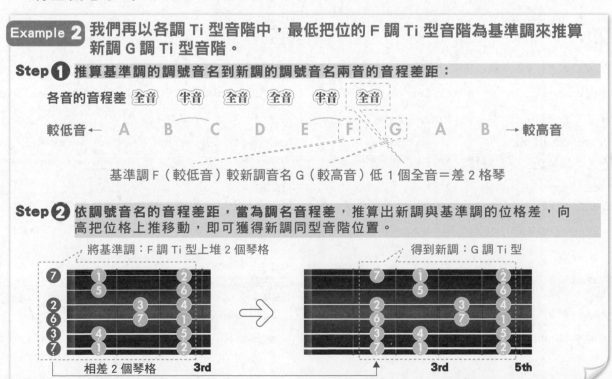

Example 2 我們再以各調 Ti 型音階中，最低把位的 F 調 Ti 型音階為基準調來推算新調 G 調 Ti 型音階。

Step 1 推算基準調的調號音名到新調的調號音名兩音的音程差距：

各音的音程差　全音　半音　全音　全音　半音　全音

較低音←　A　B　C　D　E　F　G　A　B　→較高音

基準調 F（較低音）較新調音名 G（較高音）低 1 個全音＝差 2 格琴

Step 2 依調號音名的音程差距，當為調名音程差，推算出新調與基準調的位格差，向高把位格上推移動，即可獲得新調同型音階位置。

將基準調：F 調 Ti 型上堆 2 個琴格　　　　　　得到新調：G 調 Ti 型

相差 2 個琴格　　3rd　　　　　3rd　　5th

Careless Whisper

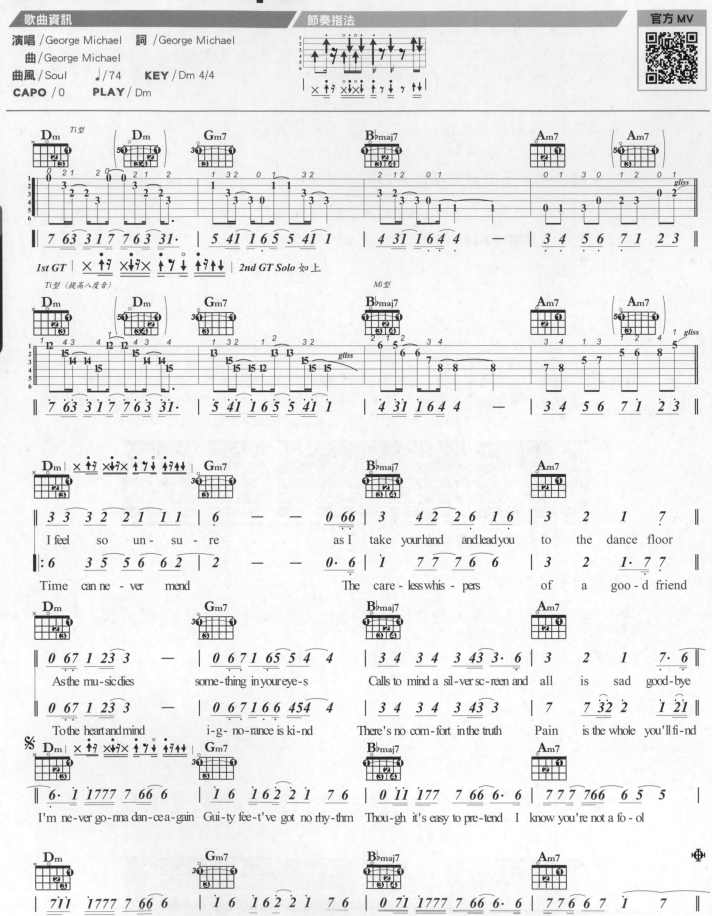

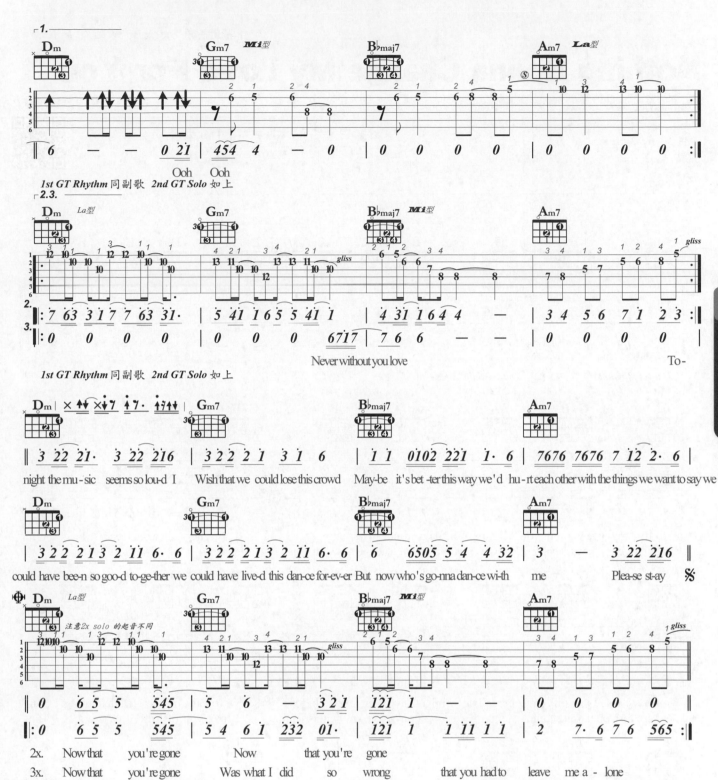

1st GT Rhythm 同副歌 *2nd GT Solo* 如上

Never without you love To-

1st GT Rhythm 同副歌 *2nd GT Solo* 如上

night the mu-sic seems so lou-d I Wish that we could lose this crowd May-be it's bet-ter this way we'd hu-rt each other with the things we want to say we

could have bee-n so goo-d to-ge-ther we could have live-d this dan-ce for-ev-er But now who's go-nna dan-ce wi-th me Plea-se st-ay

2x. Now that you're gone Now that you're gone
3x. Now that you're gone Was what I did so wrong that you had to leave me a-lone

1x. 1st GT Rhythm 同副歌 *2nd GT Solo* 如上 *2x.3x. Only 1st GT Rhythm* 同副歌

Repeat & F.O.

PLAY MEMO ●節奏 ▲和聲、樂理 ■旋律

① F 大調的關係小調 D 小調歌曲。有關關係大、小調的樂理概念請參考該篇的講述。

② 彈奏 F 調性所需的封閉和弦數直線上升，其中 Gm7、B♭maj7 使用頻率最高。
請問：這兩個和弦是 F 調性中是第幾級和弦呢？要理解這個問題的深層思考邏輯，就在這首歌前的 F 調與 Dm 調順階和弦與音階的解說中。

③ 前奏有兩種彈法。一是簡單的前 3 琴格 F 調 Ti 指型音階，二是將 F 調 Ti 指型音階提高 8 度音程，位置在 12～16 琴格。

④ 原曲吉他伴奏悶、切音分明，帶 Funk 味的刷奏，難度頗高。本著一首歌一重點的概念，就不勉強琴友一定要刷的跟原曲一模一樣。但是將之列於節奏欄的第二欄，供琴友參考。

⑤ 從這首歌開始，封閉和弦佔例逐漸提升，請各位琴友多多訓練指力，加油了！

新琴點撥 ♪ 線上影音二版 ▶▶▶ 231

Nothing Gonna Change My Love For You

歌曲資訊

演唱 /Glenn Medeiros　詞 /Michael Masser
曲 /Gerry Goffin
曲風 /Mod Rock　♩/72　**KEY** /C# 4/4
CAPO /1　**PLAY** /C 4/4

節奏指法

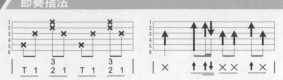

官方 MV

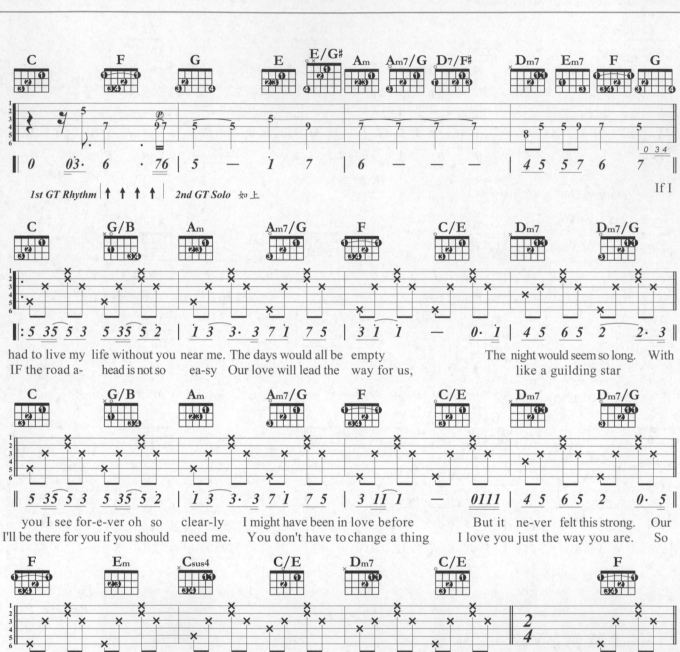

had to live my life without you near me. The days would all be empty The night would seem so long. With
IF the road a- head is not so ea-sy Our love will lead the way for us, like a guilding star

you I see for-e-ver oh so clear-ly I might have been in love before But it ne-ver felt this strong. Our
I'll be there for you if you should need me. You don't have to change a thing I love you just the way you are. So

dream are young and we both know.They'll take us where we want to go. Hold me now, touch me now, I don't want to
come with me and share the view I'll help you see for-e-ver too.

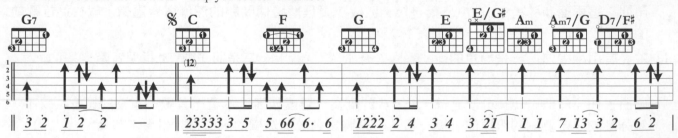

live with-out you　Nothing's gonna change my love for you. You ought to know by now how much I love you. One thing you can be sure of.

L5 成為智慧玩家

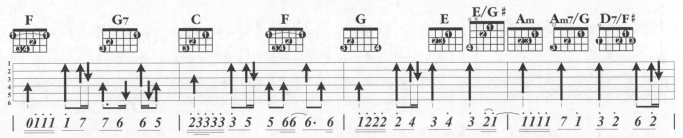

I never ask for more than your love. Nothing's gonna change my love for you. You ought to know by now how much I love you. The world may change my whole life through but

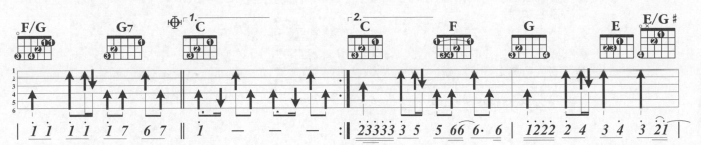

nothing's gonna change my love for you

Nothing's gonna change my love for you. You ought to know by now how much I love you.

原曲轉C調

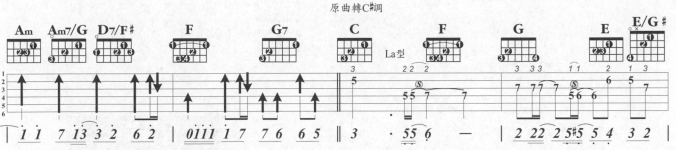

One thing you can be sure of. I never ask for more than your love.

原曲轉F調 *1st GT Rhythm* 同副歌 *2nd GT Solo* 如上
較譜中所標位格再高5琴格

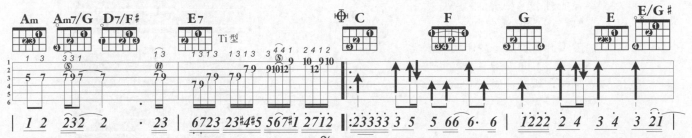

(原曲轉回 C調) %Nothing's gonna change my love for you. You ought to know by now how much I love you.

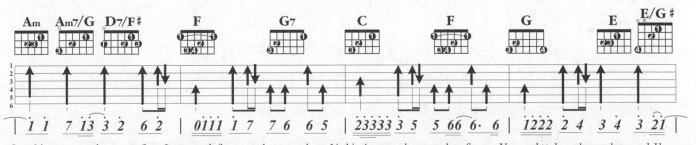

One thing you can be sure of. I never ask for more than your love. Nothing's gonna change my love for you. You ought to know by now how much I love you.

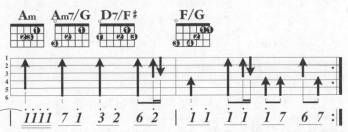

The world may change my whole life through but nothing's gonna change my love for
Repeat & F.O.

PLAY MEMO ●節奏 ▲和聲、樂理 ■旋律

① 用「卡農和弦進行」C→G/B→Am→
Am7/G→F→C/E→Dm7→Dm7/G
做為歌曲主軸，加16 Beat的一拍四連
音的間奏Solo。

② 除間奏第4小節是C調Ti型音階在第7把
位外，前、間奏都是用La型音階。

成為智慧玩家 L5

D 調與 Bm 調的順階和弦與音階

Re 型音階

① 以新調的調名（D）為主音（Do）。
② 從新調主音音名開始由低到高排列出新調的音名順序。
③ 列出大調音程排序公式。
④ 調整新調音名排序的音程關係，幫應該變音的音名加上變音記號，以符合大調音階（全全半全全全半）音程公式。
（F、C 加上升記號成為 F♯、C♯）

① 新調主音　D＝Do
② 音名　D E F G A B C F
③ 音程　全 全 半 全 全 全 半
④ 音名　D E F♯ G A B C♯ D

① 在新調音名排序下填入簡譜音階（＝音級）。
② 以 "⌒" 連結相差半音音程的鄰接音 3、4；7、1，其餘沒標示 "⌒" 的鄰接音都差全音音程。

① 音名　D E F♯ G A B C♯ D
② 音階　1 2 3 ⌒ 4 5 6 7 ⌒ 1

① 把新調音名序列在各琴格的位置上。
② 音名旁邊標註各音名唱音。
　　如 F＝1　G＝2　A＝3 …etc.

由於，此音型第一弦空弦、第六弦空弦音名都是 E，而 E 在 D 調的唱名為 Re，所以稱此音型為 D 調 Re 型音階。

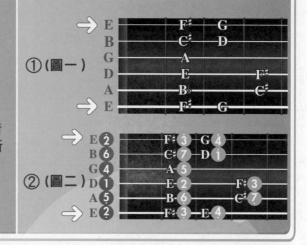

① (圖一)

② (圖二)

D 調順階和弦

由上例依全全半全全全半的音程公式推得的 D 調音名排列為：

$$D\ E\ F♯\ G\ A\ B\ C♯\ D$$

由各調自然大音階的順階和弦篇中解說，我們得知各調：

| 大三和弦 I IV V | 小三和弦 II III VI | 減和弦 VII |

所以我們推得 D 調順階和弦為：

D（I）/ Em（II m）/ F♯m（III m）/ G（IV）/A（V）/Bm（VI m）/C♯dim（VII dim）

和弦按法如下：

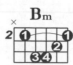
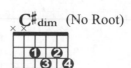

D　E_m　F♯m　G　A　B_m　C♯dim (No Root)

Shape of You

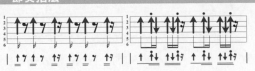

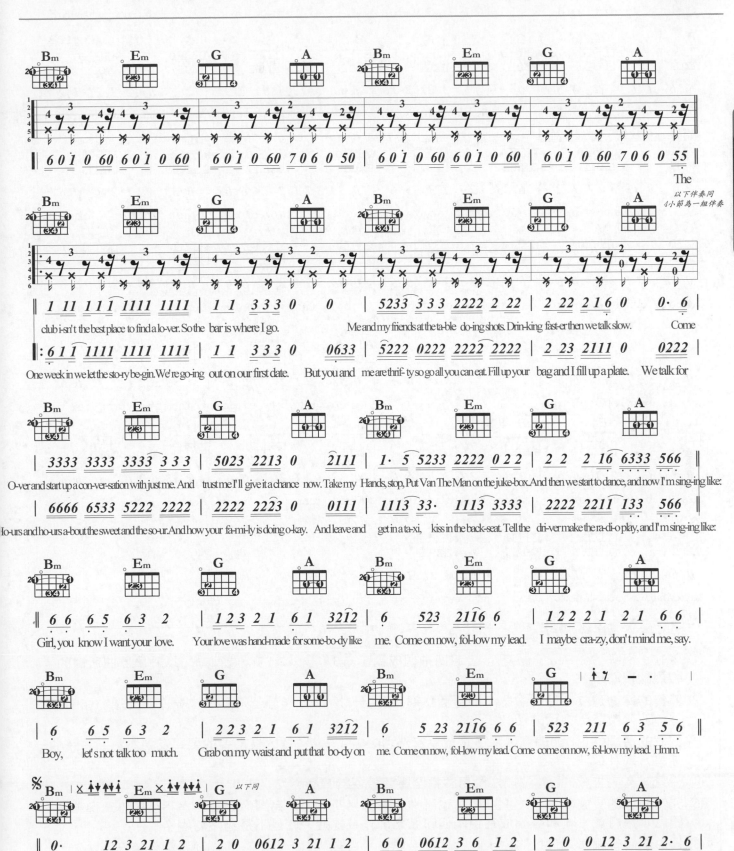

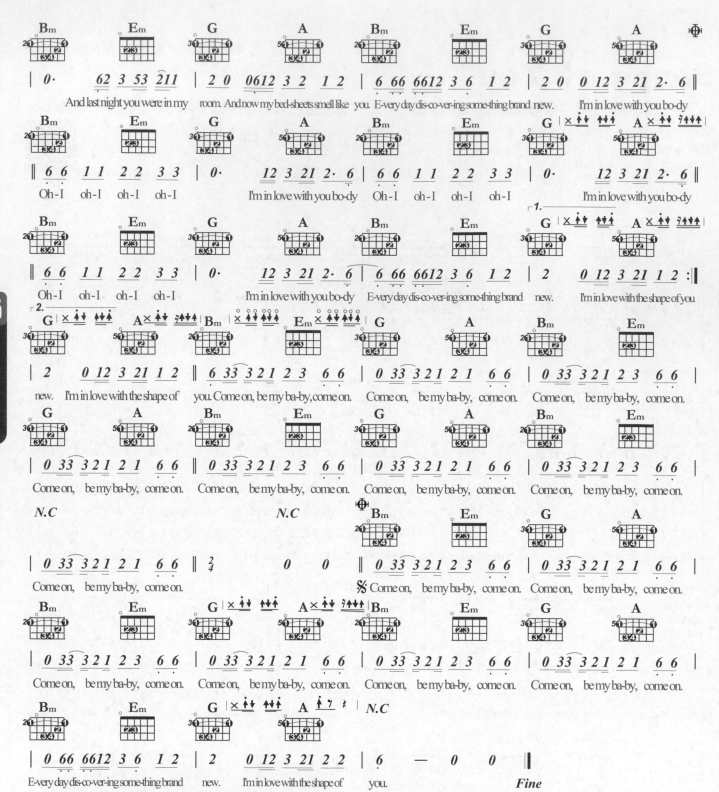

PLAY MEMO ●節奏 ▲和聲、樂理 ■旋律

① 用16分音符、3 Beats 一音組，將四拍切成為（3+3+2）x 2 的節奏律動，以呼應原曲所需的強烈翻攪心境。

② 節奏的律動建立在點的觀念，而這個點都只有4分之1拍（16分音符）。注意左手封閉和弦的壓、放，製造出準確的切音。

③ 刻意的將調性用D調編寫，除了是讓琴友熟悉D調的調性和弦，最重要的要琴友熟悉封閉和弦的推算方式及按法。

④ 注意前奏、主歌的A和弦按法，用食指全壓會較便於彈奏。

⑤ 非常明顯的，副歌 G、A是由 E 指型所推出來的封閉和弦。為讓你能更熟悉指型的推算邏輯跟觀念，還特意 Em 和弦編放在這兩個和弦之前作為提醒。我是不是夠貼心啊？

⑥ 橋段的悶音刷奏，可以將左手四指併攏平放後，在吉他指板上下來回滑動，配合節奏刷法，可增添悶音的動態感。

三指法與三指法的變化

Merle Travis 在鄉村吉他界，頗富盛名。三指法又稱為 Travis Picking，是以
右手掌外側掌緣輕靠四、五、六弦下琴枕，使彈奏時低音部呈悶音，產生和
一、二、三弦高音強烈對比。

三指法的低音進行

以下六線譜上 T ＝拇指，1 ＝食指，2 ＝中指

① 五度跳進：根音、五音型，最常使用於彈唱。

伴奏方式有時也會延伸成以下方式，使高音部更明亮。

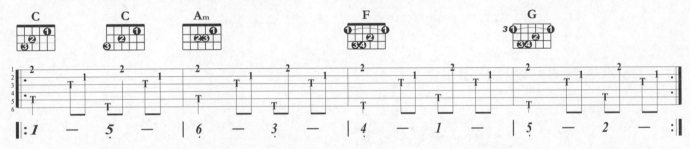

② 根音、三度、五度混和跳進：多用於 Country Blues 的演奏。

拇指彈奏各和弦的主（根）音，三音、五音做為伴奏，主旋律則安排在高音
弦部分，形成主旋律及低音兩聲部的同步進行。

美女野球拳

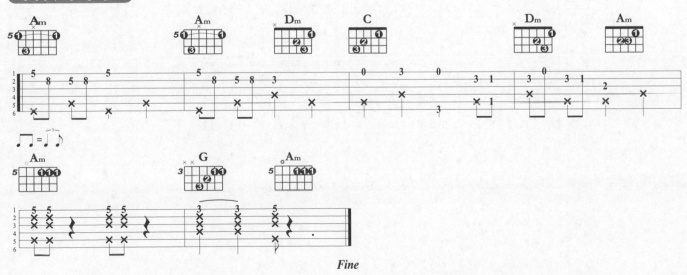

Fine

新琴點撥 ♪ 線上影音二版 ▶▶▶ **237**

三指法的變化伴奏型態

a. 原三指法（四、八分音符）　　**b.** 變化三指法（八、十六分音符）

 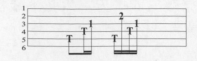

b 也是三指法，不過速度較 a 的一般三指法伴奏速度快了一倍，但右手手指運指方式一模一樣。

三指法的變化伴奏型態

流行音樂常以切分三指法來做為指法的彈奏變型。

a. 變化三指法　　　　　　　　**b.** 加入切分的三指法

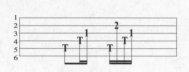 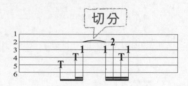

b 六線譜中的幾種三指法變化切分。

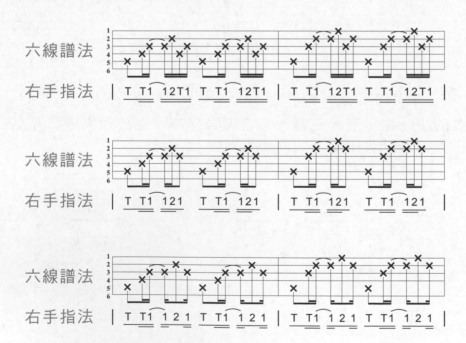

她來聽我的演唱會

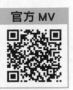

歌曲資訊

演唱 /張學友　　詞 /梁文福　　曲 /黃明洲
曲風 /Slow Soul　♩/67　　KEY /G♭ 4/4
CAPO / 0　各弦調降半音　PLAY / G 4/4

節奏指法

挑戰指數 ★★★★★★★★★☆☆

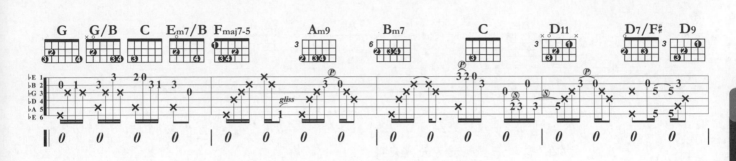

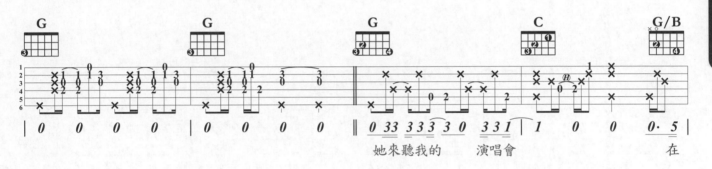

她來聽我的　演唱會　　　　　　在

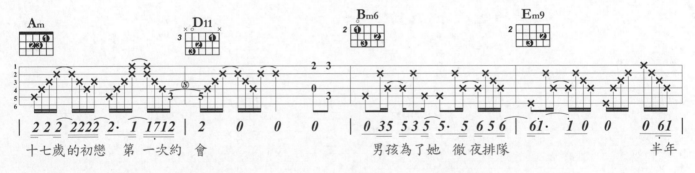

十七歲的初戀　第一次約會　　　　男孩為了她　徹夜排隊　　　　　半年

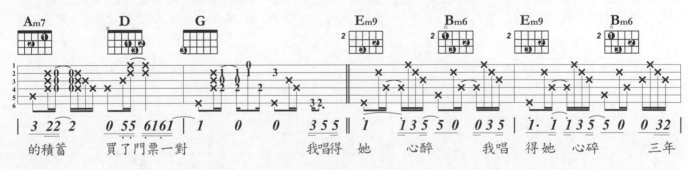

的積蓄　買了門票一對　　我唱得　她　心醉　　我唱　得她　心碎　　三年

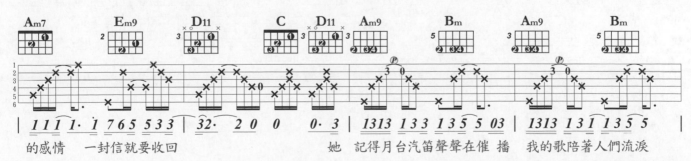

的感情　一封信就要收回　　她　記得月台汽笛聲聲在催　播　我的歌陪著人們流淚

成為智慧玩家　L5

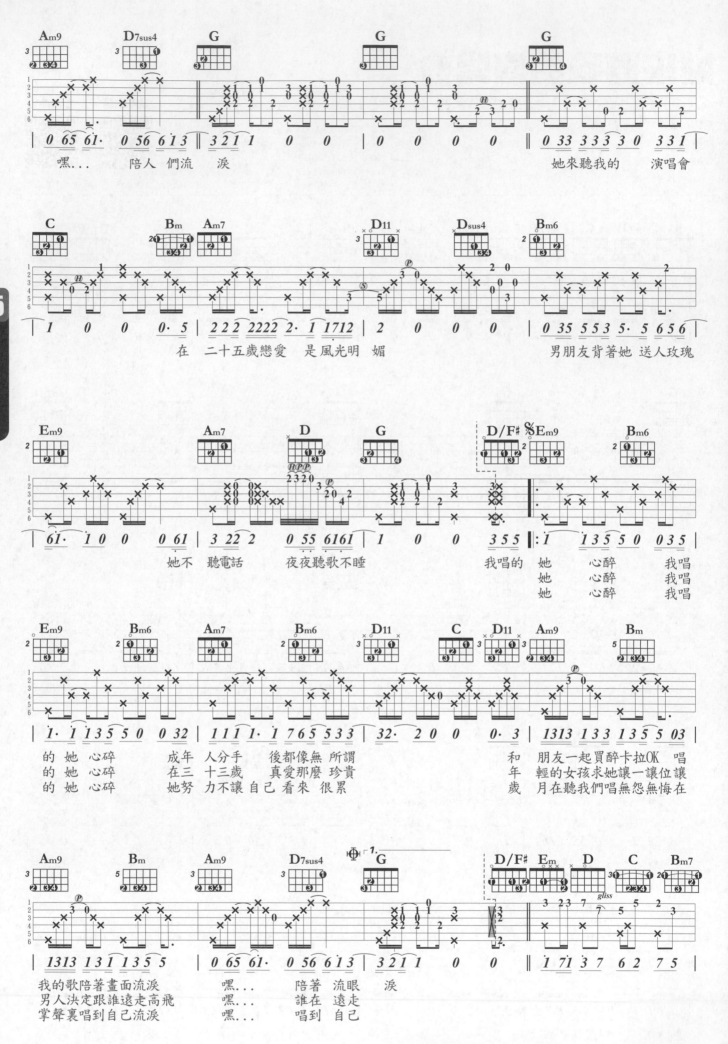

嘿... 陪人 們流 淚　　　　她來聽我的　演唱會

在 二十五歲戀愛 是風光明 媚　　　男朋友背著她 送人玫瑰

她不 聽電話　　夜夜聽歌不睡　　我唱的

她　　心醉　　我唱
她　　心醉　　我唱
她　　心醉　　我唱

的 她 心碎　　成年 人分手 後都像無 所謂　　　和 朋友一起買醉卡拉OK 唱
的 她 心碎　　在三 十三歲 真愛那麼 珍貴　　　年 輕的女孩求她讓一讓位讓
的 她 心碎　　她努 力不讓 自己 看來 很累　　歲 月在聽我們唱無怨無悔在

我的歌陪著畫面流淚　　嘿... 陪著 流眼 淚
男人決定跟誰遠走高飛　　嘿... 誰在 遠走
掌聲裏唱到自己流淚　　嘿... 唱到 自己

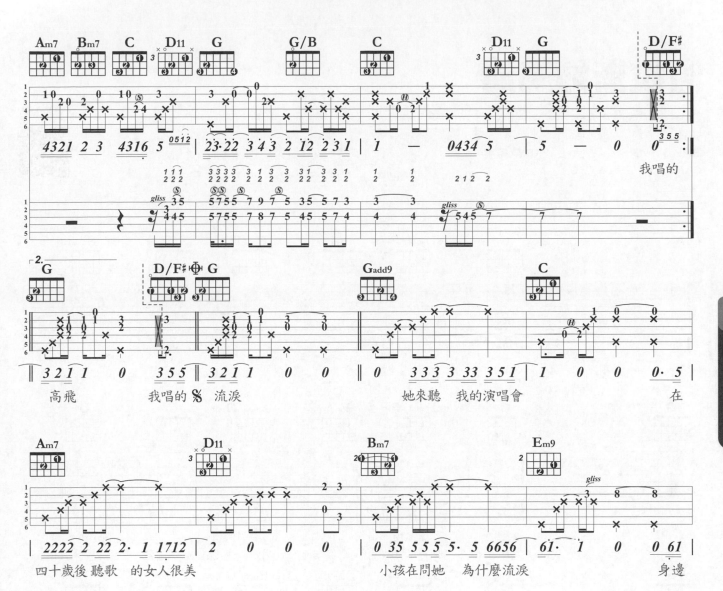

我唱的

高飛　　　我唱的 %　流淚　　　她來聽　我的演唱會　　　　　在

四十歲後聽歌　的女人很美　　　小孩在問她　為什麼流淚　　　身邊

的男人　早已漸漸入睡　　　她靜　靜聽著　我們的演唱會

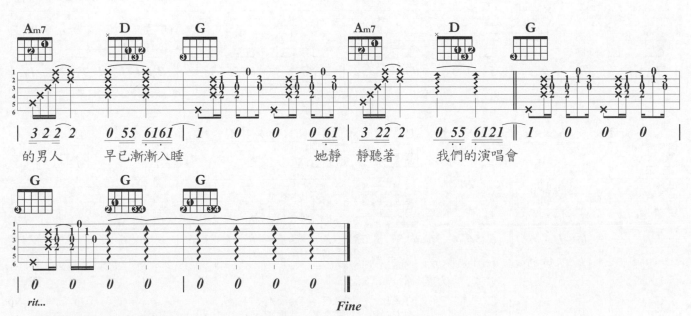

rit...　　　　　　　　Fine

PLAY MEMO ●節奏 ▲和聲、樂理 ■旋律

① 超酷，ㄅㄧㄤˋ，屌的Acoustic GT編曲。
　聽；很爽。But，練；很ㄍㄧㄥ。

② 用心體會一下 "黃中岳" 近似New Age式的流行伴奏手法。

③ Am9及Bm巧妙地用了一、二兩弦的空弦音，讓和弦音有低音部在高把位，高音都在低把位的聲
　部共鳴，音響效果很好。

阿拉斯加海灣

歌曲資訊

演唱 /菲道爾　詞 /菲道爾&李康寧　曲 /菲道爾
曲風 /Slow Soul　♩/120　KEY /B♭ 4/4
CAPO / 3　PLAY / G

挑戰指數 ★★★★★★☆☆☆☆

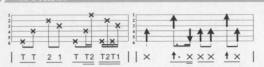

官方 MV

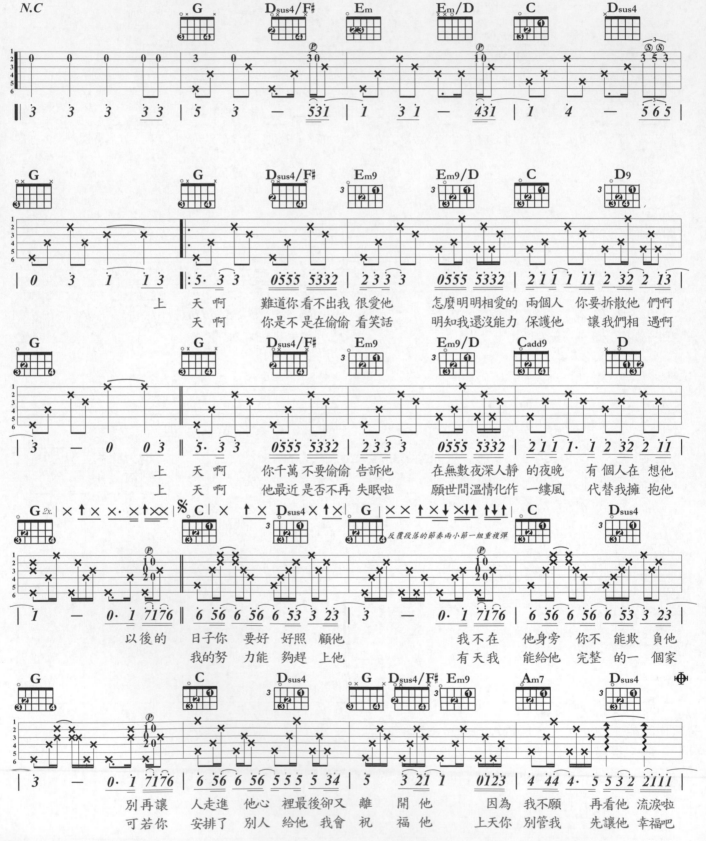

上　天啊　難道你看不出我　很愛他　怎麼明明相愛的　兩個人　你要拆散他　們啊
天　啊　你是不是在偷偷　看笑話　明知我還沒能力　保護他　讓我們相　遇啊

上　天　啊　你千萬不要偷偷　告訴他　在無數夜深人靜　的夜晚　有個人在　想他
上　天　啊　他最近是否不再　失眠啦　願世間溫情化作　一縷風　代替我擁　抱他

反覆段落的節奏兩小節一組重複彈

以後的　日子你　要好　好照　顧他　　　我不在　他身旁　你不　能欺　負他
我的努　力能　夠趕　上他　　　　　有天我　能給他　完整　的一　個家

別再讓　人走進　他心　裡最後卻又　離　開他　　因為　我不願　再看他　流淚啦
可若你　安排了　別人　給他我會　祝　福他　　上天你　別管我　先讓他　幸福吧

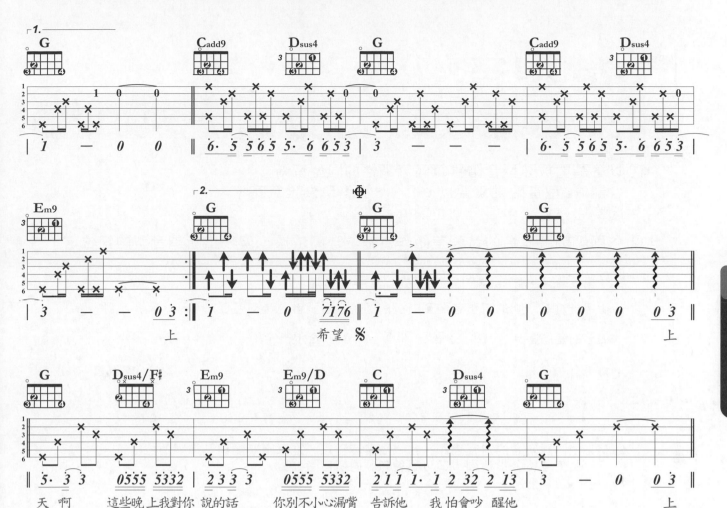

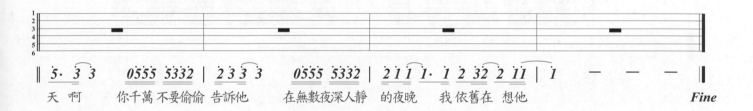

上 | 天 啊 你千萬 不要偷偷 告訴他 在無數夜深人靜 的夜晚 我 依舊在 想他 | *Fine*

PLAY MEMO ●節奏 ▲和聲、樂理 ■旋律

① 得細心注意！三指法是以變型、單拍、16 Beats 方式間歇性出現在 8 Beats 伴奏中，且 Bass 律動行徑有些特別。

② 卡農模式和弦進行。手指按壓安排影響彈奏是否能夠流暢！請注意譜面中和弦的指型編排。

③ 過門小節的刷奏拍法越來越細膩，第二段副歌過門拍子出現了之前 Folk Rock 章節中曾提的 32 Beats 跑馬式節拍囉！

Re 型音階

① 以各調開放弦型音階推算較高調性的同型音階
 各調 Re 型音階推算要以 D 調 Re 型音階為推算基準。
 因為它是各調中最低把位的 Re 型音階。

② 依兩調調號音名的音程差距作為把位升高依據，來找出新調音型的把位。

EX：由基準調 D 調 Re 型音階推算新調 C 調 Re 型音階

Step1. 推算基準調的調號音名到新調的調號音名兩音的音程差距：

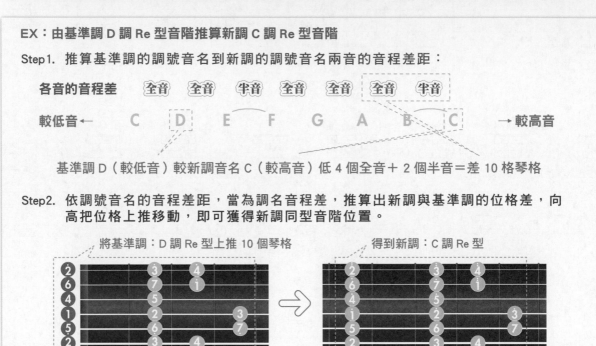

各音的音程差　　全音　全音　半音　全音　全音　全音　半音

較低音← 　C　　D　　E　　F　　G　　A　　B　　C　　→較高音

基準調 D（較低音）較新調音名 C（較高音）低 4 個全音＋ 2 個半音＝差 10 格琴格

Step2. 依調號音名的音程差距，當為調名音程差，推算出新調與基準調的位格差，向高把位格上推移動，即可獲得新調同型音階位置。

將基準調：D 調 Re 型上推 10 個琴格　　　　得到新調：C 調 Re 型

相差 10 個琴格　　3rd　　　　↑ 10th　　12th　　14th

有些概念了嗎？

EX：我們再以各調 Re 型音階中，最低把位的 D 調 Re 型音階為基準調來推算新調 G 調 Re 型音階。

Step1. 推算基準調的調號音名到新調的調號音名兩音的音程差距：

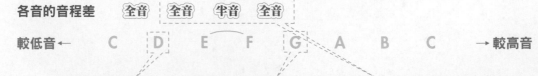

各音的音程差　　全音　全音　半音　全音

較低音← 　C　　D　　E　　F　　G　　A　　B　　C　　→較高音

基準調 D（較低音）較新調音名 G（較高音）低 2 個全音＋ 1 個半音＝差 5 格琴

Step2. 依調號音名的音程差距，當為調名音程差，推算出新調與基準調的位格差，向高把位格上推移動，即可獲得新調同型音階位置。

將基準調：D 調 Re 型上推 5 個琴格　　得到新調：G 調 Re 型

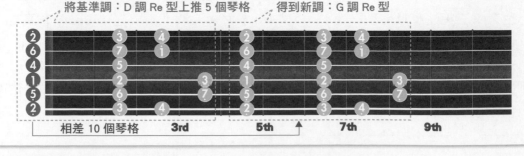

相差 10 個琴格　　3rd　　　5th　　↑　　7th　　　9th

你被寫在我的歌裡

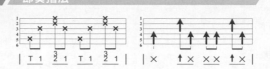

歌曲資訊

演唱 /蘇打綠+ELLA　　詞曲 /青峰

曲風 /Mod Soul　♩/102　KEY / C♯ 4/4

CAPO / 1　　PLAY / C 4/4

節奏指法

挑戰指數 ★★★★★★★☆☆☆

動態曲譜　官方 MV

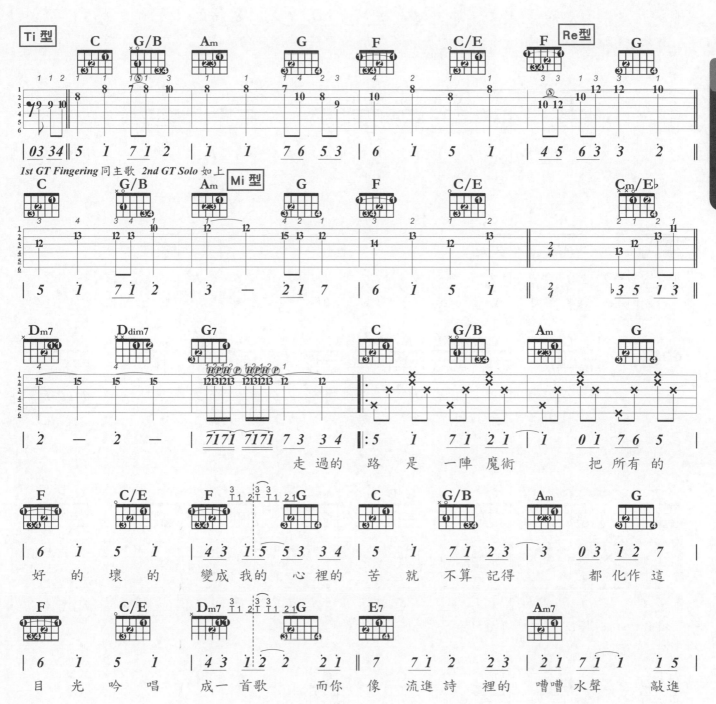

L5 成為智慧玩家

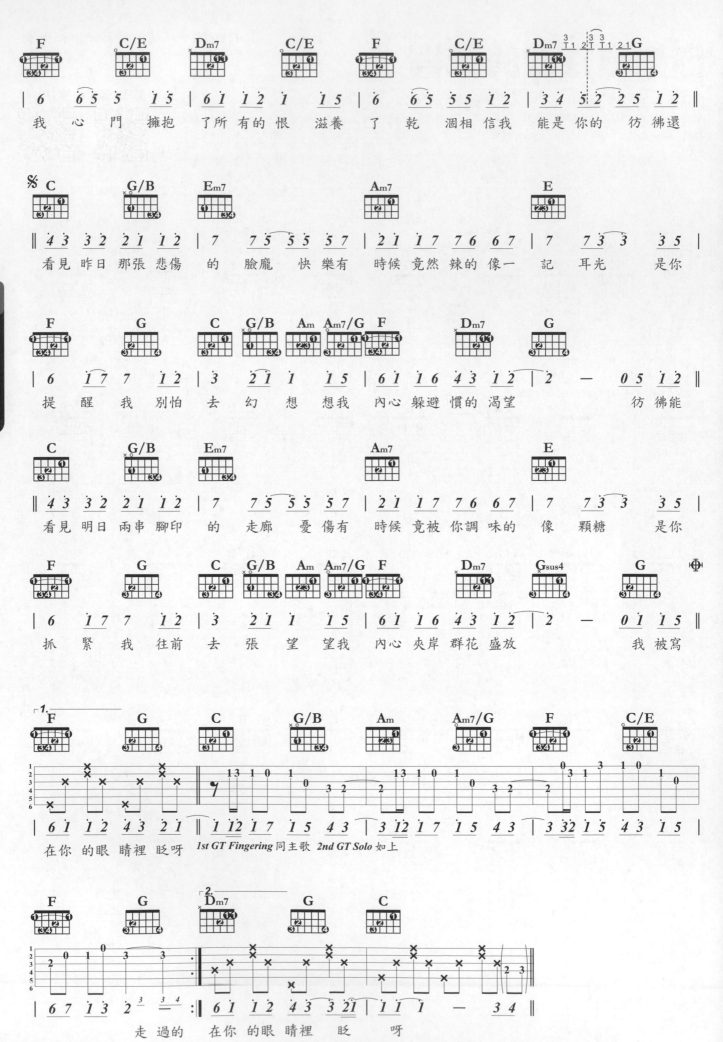

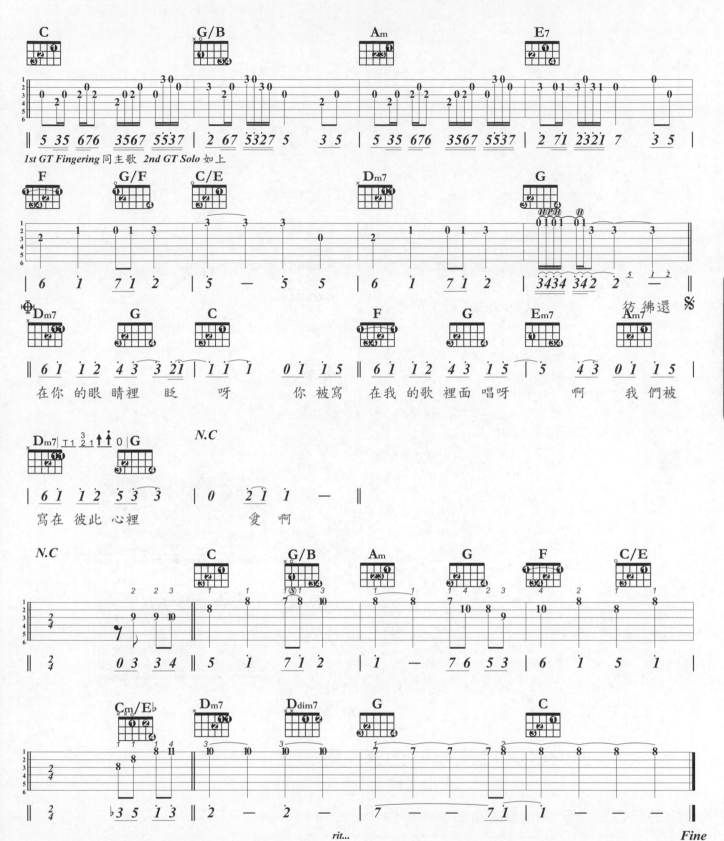

PLAY MEMO ●節奏 ▲和聲、樂理 ■旋律

① Re型音階在流行音樂中真的是個"過渡"音型，通常是Ti型跟Mi型音階的過門型音階。但在藍調中，他可就不是龍套角色囉！

② 間奏為弦樂主奏，為減低琴友的負擔，所以編為Mi型音階來彈。要彈得有速度且準確確實不是容易的事。加油囉！

③ 歌曲的和弦進行是"卡農式"編法，流行音樂必紅的編曲方式。你看出來了嗎？

A調與F#m調的順階和弦與音階

Sol 型音階

① 以新調的調名（A）為主音（Do）。
② 從新調主音音名開始由低到高排列出新調的音名順序。
③ 列出大調音程排序公式。
④ 調整新調音名排序的音程關係，幫應該變音的音名加上變音記號，以符合大調音階（全全半全全全半）音程公式。（C、F、G 加上升記號成為 C#、F#、G#）

① 新調主音　A＝Do
② 音名　A B C D E F G A
③ 音程　全 全 半 全 全 全 半
④ 音名　A B C# D E F# G# A

① 在新調音名排序下填入簡譜音階（＝音級）。
② 以 "⌒" 連結相差半音音程的鄰接音 3、4；7、1，其餘沒標示 "⌒" 的鄰接音都差全音音程。

① 音名　A B C# D E F# G# A
② 音階　1 2 3 4 5 6 7 1

① 把新調音名序列在各琴格的位置上。
② 音名旁邊標註各音名唱音。
　如 A=1 B=2 C#=3 …etc.

由於，此音型第一弦空弦、第六弦空弦音名都是 E，而 E 在 A 調的唱名為 Sol，所以稱此音型為 A 調 Sol 型音階。

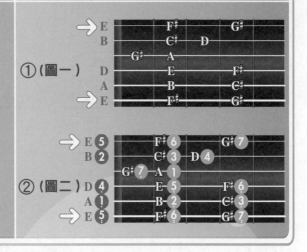

① (圖一)
② (圖二)

A 調順階和弦

由上例依全全半全全全半的音程公式推得的 A 調音名排列為：

A B C# D E F# G# A

由各調自然大音階的順階和弦篇中解說，我們得知各調：

大三和弦 I IV V　　小三和弦 II III VI　　減和弦 VII

所以我們推得 A 調順階和弦為：

A（I）/ Bm（II m）/ C#m（III m）/ D（IV）/ E（V）/ F#m（VI m）/ G#dim（VII dim）

和弦按法如下：

愛你

歌曲資訊
演唱 /陳芳語　詞 /黃祖蔭　曲 /Skot Suyama(陶山)
曲風 /Slow Soul　♩/72　KEY / A 4/4
CAPO / 0　PLAY / A 4/4

挑戰指數　★★★★★☆☆☆☆☆

官方 MV

節奏指法

L5
成為智慧玩家

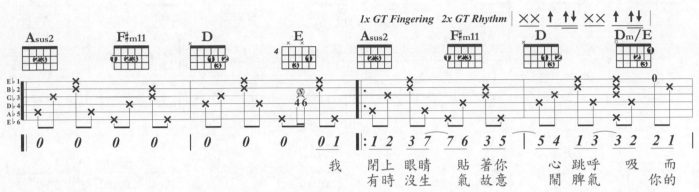

我　閉上 眼睛　貼 著你　　心 跳呼　吸　而
有時 沒生　氣 故意　　鬧 脾氣　　　你的

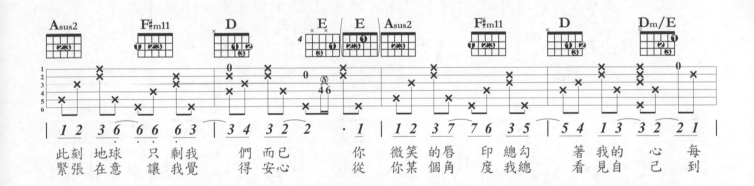

此刻 地球　只 剩我　　們 而已　　　你　微笑 的唇　印 總勾　著我 的　心　每
緊張 在意　讓 我覺　　得 安心　　　從 你某 個角　度我 總　看見 自 己　到

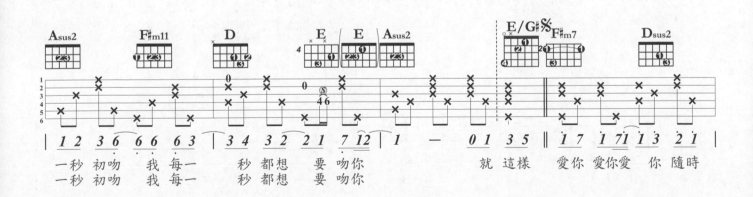

一秒 初吻　我 每一　　秒 都想　要 吻你　　　　　　　就 這樣　愛你 愛你愛　你 隨時
一秒 初吻　我 每一　　秒 都想　要 吻你

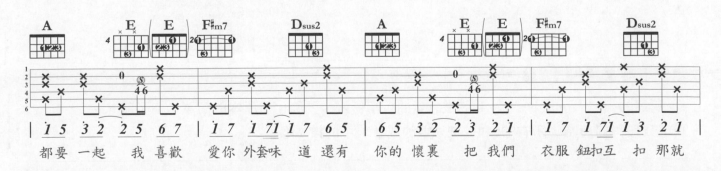

都要 一起　我 喜歡　愛你 外套味　道 還有　你的 懷裏　把 我們　衣服 鈕扣互　扣 那就

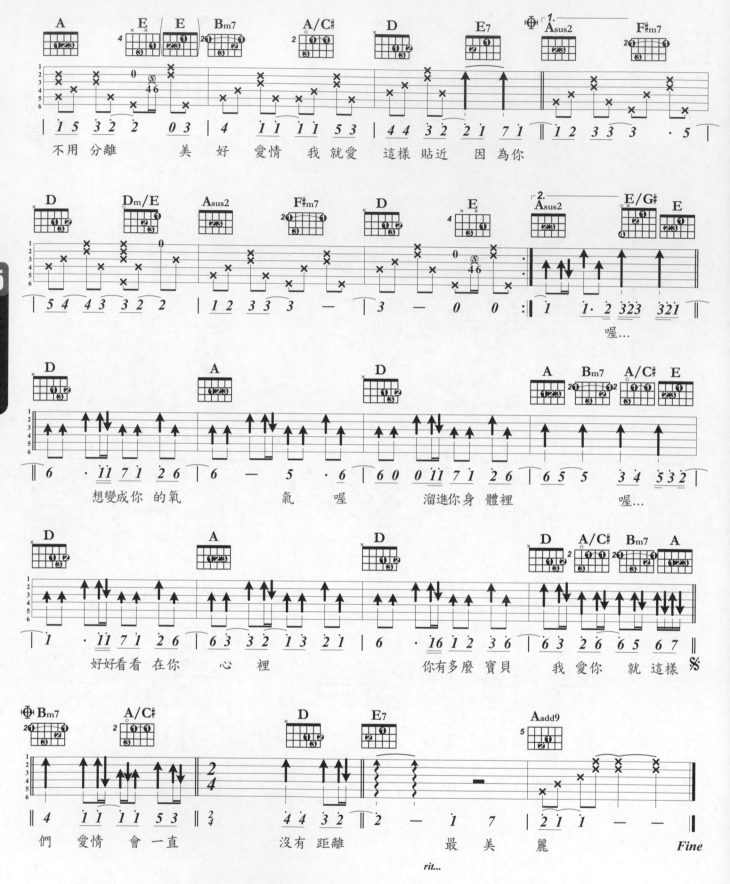

PLAY MEMO ● 節奏 ▲和聲、樂理 ■旋律

① 簡單的 Ⅰ→Ⅵm→Ⅳ→Ⅴ 和弦進行歌曲，用修飾和弦強化了原本的簡單，多了韻味。

② 第2段彈節奏時，所有的E和弦按法要改成（ ）中的按法呦！

Sol 型音階

不同調性的音階推算（四）

① 以各調開放弦型音階推算較高調性的同型音階

　各調 Sol 型音階的推算要以 A 調 Sol 型音階作為推算基準。

　因為它是各調中最低把位的 Sol 型音階。

② 依兩調調號音名的音程差距作為把位升高依據，來找出新調音型的把位。

EX：由基準調 A 調 sol 型音階推算新調 C 調 Sol 型音階

Step1. 推算基準調的調號音名到新調的調號音名兩音的音程差距：

各音的音程差　　全音　全音　半音　全音　全音　全音　半音

較低音←　C　　C　D　E　F　G　A　B　C　　→較高音

基準調 A（較低音）較新調音名 C（較高音）低 1 個全音＋1 個半音＝差 3 格琴

Step2. 依調號音名的音程差距，當為調名音程差，推算出新調與基準調的位格差，向
　　　高把位格上推移動，即可獲得新調同型音階位置。

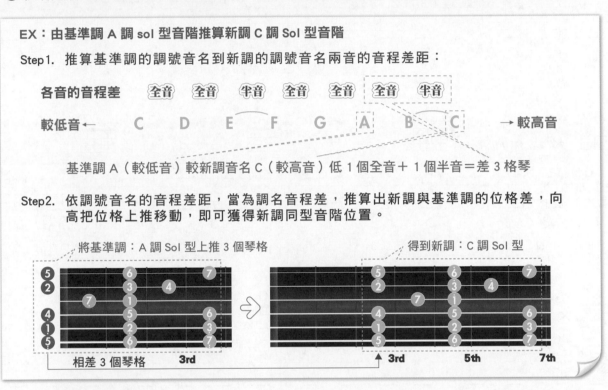

將基準調：A 調 Sol 型上推 3 個琴格　　　　　　得到新調：C 調 Sol 型

相差 3 個琴格　　3rd　　　　↑ 3rd　　5th　　7th

有些概念了嗎？

EX：我們再以各調 Sol 型音階中，最低把位的 A 調 Sol 型音階為基準調來推算新調 G 調 Sol 型音階。

Step1. 推算基準調的調號音名到新調的調號音名兩音的音程差距：

各音的音程差　全音　半音　全音　全音　半音　全音

較低音←　A　B　C　D　E　F　G　A　B　　→較高音

基準調 A（較低音）較新調音名 G（較高音）低 4 個全音＋2 個半音＝差 10 格琴格

Step2. 依調號音名的音程差距，當為調名音程差，推算出新調與基準調的位格差，向
　　　高把位格上推移動，即可獲得新調同型音階位置。

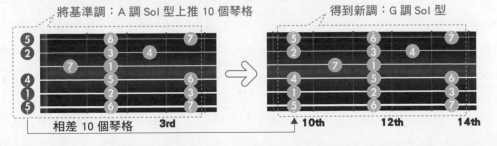

將基準調：A 調 Sol 型上推 10 個琴格　　　　　得到新調：G 調 Sol 型

相差 10 個琴格　　3rd　　　　↑ 10th　　12th　　14th

Wake Me Up When September Ends

歌曲資訊

演唱 / Green Day　詞 / Green Day　曲 / Green Day
曲風 / Soul　♩/105　KEY / G 4/4
CAPO / 0　PLAY / G 4/4

節奏指法

動態曲譜　官方 MV

L5 成為智慧玩家

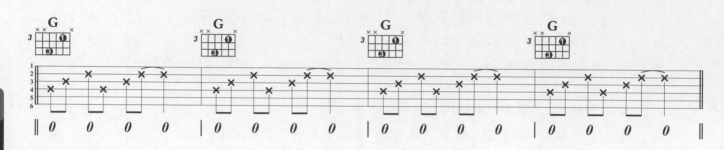

```
G            G            G            G
0   0   0   0 | 0   0   0   0 | 0   0   0   0 | 0   0   0   0
```

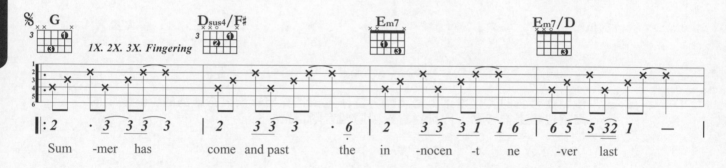

```
%  G                    Dsus4/F#              Em7                  Em7/D
   1X. 2X. 3X. Fingering
:  2  · 3 3 3 | 2  3 3 3 · 6 | 2  3 3 3 1 1 6 | 6 5 5 3 2 1  —
   Sum -mer has    come and past   the  in -nocen -t  ne -ver last
```

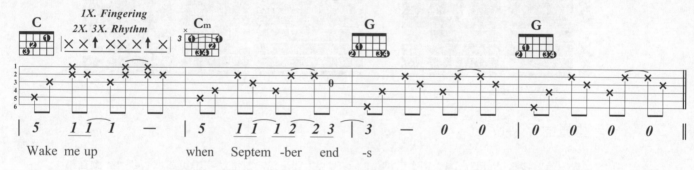

```
C            Cm           G            G
1X. Fingering
2X. 3X. Rhythm
5  1 1 1  — | 5  1 1 1 2 2 3 | 3  —  0   0 | 0   0   0   0
Wake me up      when Septem -ber end -s
```

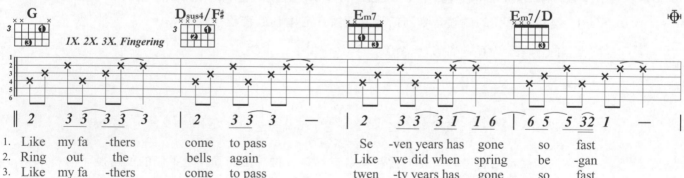

```
G                    Dsus4/F#              Em7                  Em7/D
1X. 2X. 3X. Fingering
2  3 3 3 3 3 | 2  3 3 3  — | 2  3 3 3 1 1 6 | 6 5 5 3 2 1  —
```

1. Like　my fa -thers　　come　to pass　　Se -ven years has　gone　so　fast
2. Ring　out　the　　bells　again　　Like　we did when　spring　be -gan
3. Like　my fa -thers　　come　to pass　　twen -ty years has　gone　so　fast

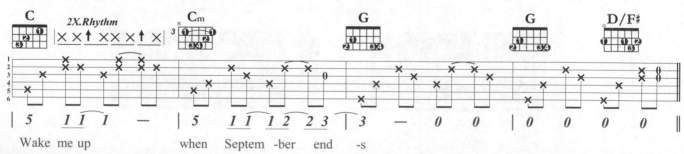

```
C            Cm           G            G            D/F#
2X.Rhythm
5  1 1 1  — | 5  1 1 1 2 2 3 | 3  —  0   0 | 0   0   0   0
Wake me up      when Septem -ber end -s
```

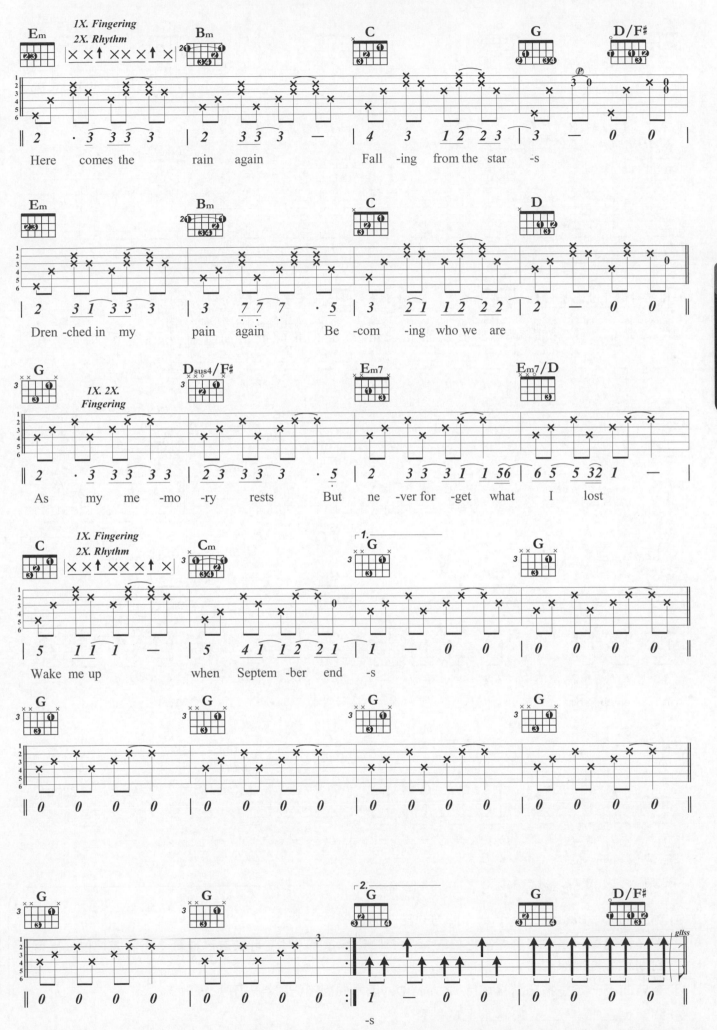

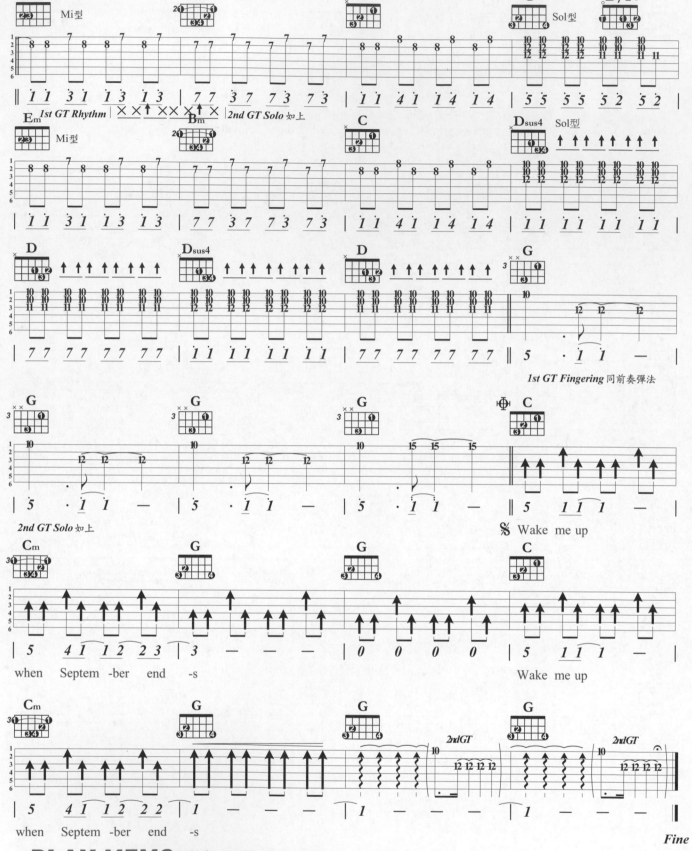

PLAY MEMO ●節奏 ▲和聲、樂理 ■旋律

① 和聲同音，Bass以Bass Line順降方式編曲的歌。

② 間奏很簡單，是取各和弦高把位的1～3弦做分解彈奏，琴友可以自己推算一下和弦把位，複習封閉和弦推算原理。

③ 經典曲不一定是技巧繁複炫目，Green Day因本曲而不朽即為一例。

④ 間奏也是G調Mi型及Sol型音階的練習。

Photograph

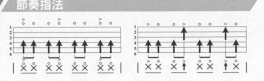
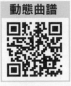

歌曲資訊

演唱 /Ed Sheeran　　詞曲 /Ed Sheeran & Johnny McDaid
曲風 /Soul　　♩/107　　KEY /E 4/4
CAPO / 0　　PLAY / E 4/4

節奏指法

動態曲譜　　官方 MV

挑戰指數 ★★★★★★☆☆☆☆

L5 成為智慧玩家

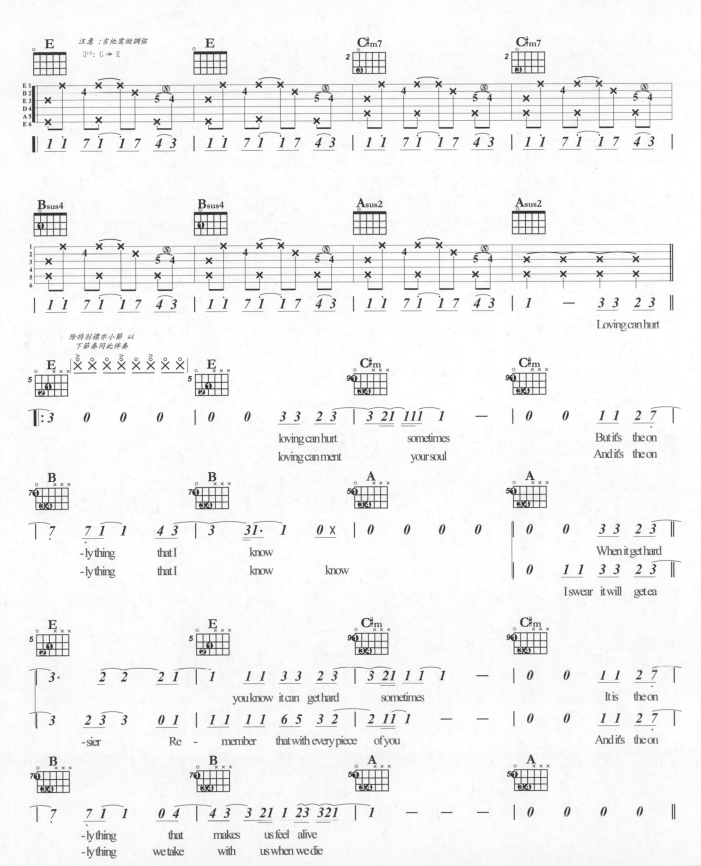

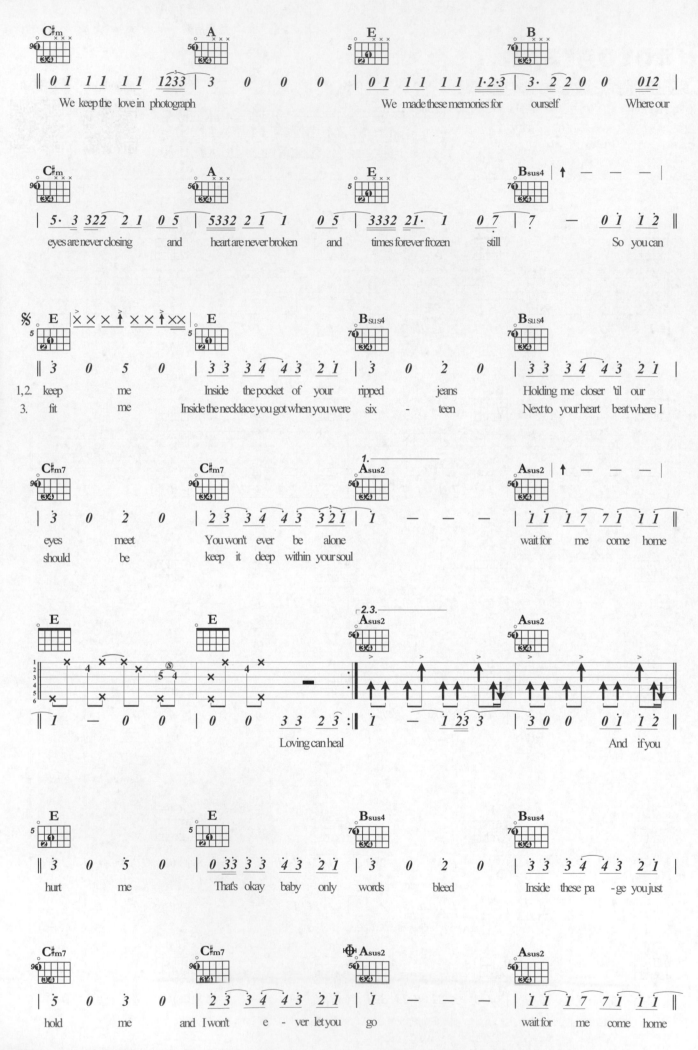

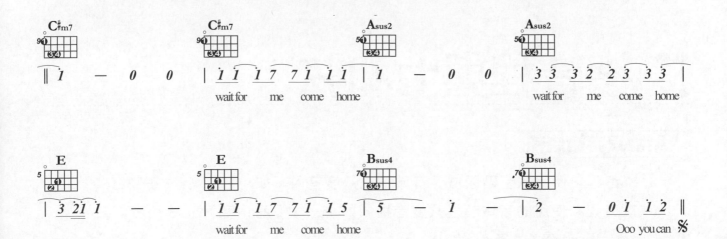

wait for me come home wait for me come home

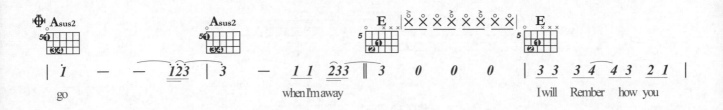

wait for me come home Ooo you can %

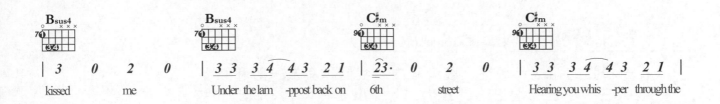

go when I'm away I will Rember how you

kissed me Under the lam -ppost back on 6th street Hearing you whis -per through the

phone wait for me come home *Fine*

PLAY MEMO ●節奏 ▲和聲、樂理 ■旋律

① 很有律動感的 "慢歌"。用的是 8 Beats 裡1、4、7拍點重音的律動線。

② 特別需注意的是，本曲用到特殊調弦。第三弦（原G音）要降3個半音（到E音）。1st ～ 3rd 弦是個Open E Chord。這個調弦讓左手只需顧好 Power hord 的壓弦，就能產生很棒的Chord Sound。E、C#m7、Asus2、Bsus4。

複音程與七和弦

單音程與複音程

a. 單音程：使用的音階領域（音域）在八度音內，如 1 → i̇ or 3 → 3̇ etc。

b. 複音程：使用的音域超過八度音程，如 1 → 2̇（差 9 度）or 3 → 5̇
（差 10 度）etc。

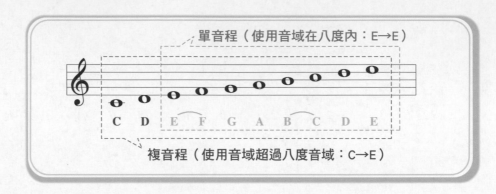

單音程（使用音域在八度內：E→E）

C D E F G A B C D E

複音程（使用音域超過八度音域：C→E）

一般和弦與擴張和弦 Extension Chord

a. 一和弦的組成音域在八度音程內，我們稱其為一般和弦。
大三、小三、增三、減三，大七、小七、增七、減七和弦。

b. 和弦的組成音域超過八度音程，稱其為擴張和弦（Extension Chord）。
大、小九和弦，十一和弦 ‥‥ etc。

七和弦的推算

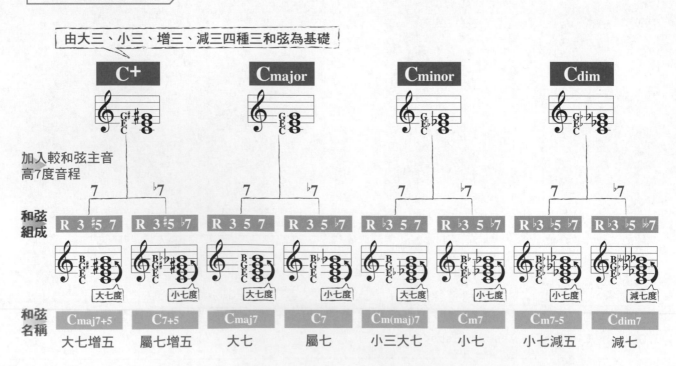

由大三、小三、增三、減三四種三和弦為基礎

C+		Cmajor		Cminor		Cdim	

加入較和弦主音
高7度音程

和弦組成	R 3 #5 7	R 3 #5 ♭7	R 3 5 7	R 3 5 ♭7	R ♭3 5 7	R ♭3 5 ♭7	R ♭3 ♭5 7	R ♭3 ♭5 ♭7
	大七度	小七度	大七度	小七度	大七度	小七度	小七度	減七度
和弦名稱	Cmaj7+5	C7+5	Cmaj7	C7	Cm(maj)7	Cm7	Cm7-5	Cdim7
	大七增五	屬七增五	大七	屬七	小三大七	小七	小七減五	減七

流行曲風（七）

Funk 起源於1960年代中期至晚期，是非裔美籍音樂家們融合靈魂樂、靈魂爵士樂、節奏藍調成有節奏更富多變、適合跳舞的新樂風。

就吉他演奏而言：

1. 和弦

[a] 常將小三和弦再延伸為七和弦、十一和弦（EX：Am → Am7、Am11⋯），屬七和弦用九和弦（G7 → G9）呈現。

[b] 也常用從低目標和弦半音把位滑進目標和弦技法。

[c] 粗糙怪奇的 Hendrix 和弦（EX：E7♯9）也常被使用。

2. 節奏

[a] 幾乎都要用 16 分音符（sixteen note）作為數拍單位。

[b] 切音、悶音交疊。

[c] 厲害的樂手，連休止符時的演出都讓你覺得很有戲。

3. 旋律

[a] 斷音與幽靈音常相互搭配。

[b] 突兀的雙音是必備良藥。

上面陳述極短，但已經將彈奏 Funk Guitar 時要注意的重要元素都呈現了。

推薦書目

如果你對 Funk Guitar 真的很是著迷，
可參考本社曾出版的這一本
Funk Guitar 教本《收 Funk 自如》

16 Beats 的 Funk 節奏千變萬化！要全部列舉也列舉不完。根據排列組合公式⋯如果要完整列舉的話，共有「16！」。

那就萬法不離其宗，以不變應萬變。練好後列四個練習應該就足堪應付以下兩首夯歌了！

Ex **1** Minor 7th、Minor 11th Chord **單點實音、三點悶音練習**

Ex **2** Dominand 7th、Dominand 9th Chord **雙點實音、雙點悶音練習**

Ex **3** Dominand 9th、Alter Dominand 7th、Sharp 9th(Flat 9th) Chord **三實音、單點悶音練習**

Ex **4** **單音切、悶音練習**

This Love

歌曲資訊

演唱 / Maroon 5

詞曲 / Adam Lecine, James Valentine, Jesse Carmichael, Mickey Madden, Ryan Dusick

曲風 / Funk Rock ♩/92 KEY / Cm 4/4

CAPO / 0 PLAY / Cm 4/4

節奏指法

動態曲譜 官方MV

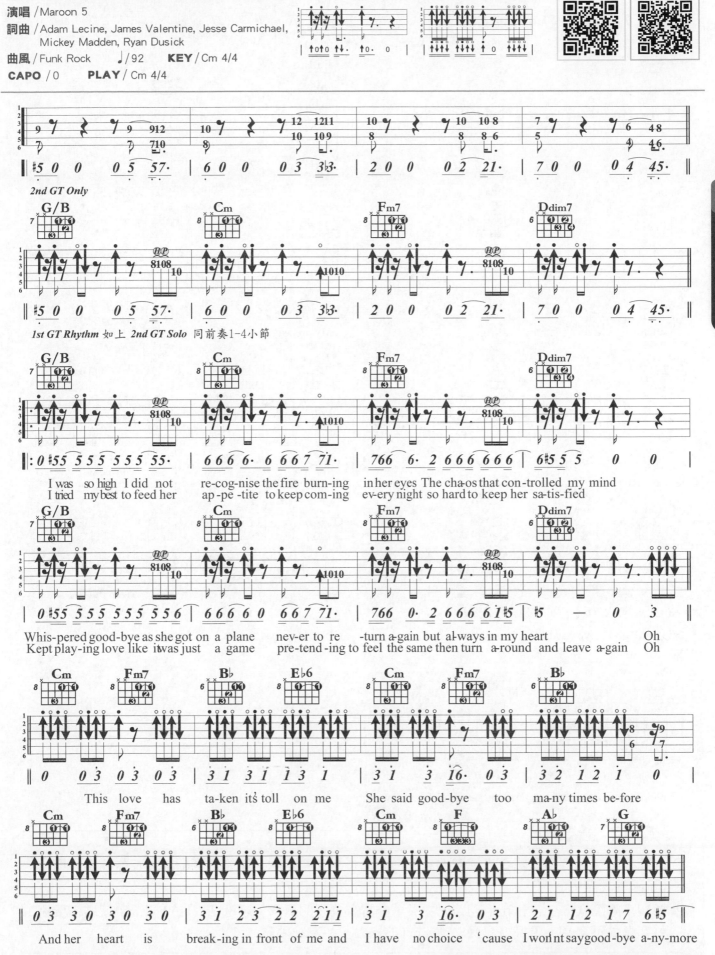

2nd GT Only

1st GT Rhythm 如上 2nd GT Solo 同前奏1-4小節

G/B Cm Fm7 Ddim7

I was so high I did not re-cog-nise the fire burn-ing in her eyes The cha-os that con-trolled my mind
I tried my best to feed her ap-pe-tite to keep com-ing ev-ery night so hard to keep her sa-tis-fied

Whis-pered good-bye as she got on a plane nev-er to re -turn a-gain but al-ways in my heart Oh
Kept play-ing love like it was just a game pre-tend-ing to feel the same then turn a-round and leave a-gain Oh

Cm Fm7 B♭ E♭6 Cm Fm7 B♭

This love has ta-ken it's toll on me She said good-bye too ma-ny times be-fore

Cm Fm7 B♭ E♭6 Cm F A♭ G

And her heart is break-ing in front of me and I have no choice 'cause I won't say good-bye a-ny-more

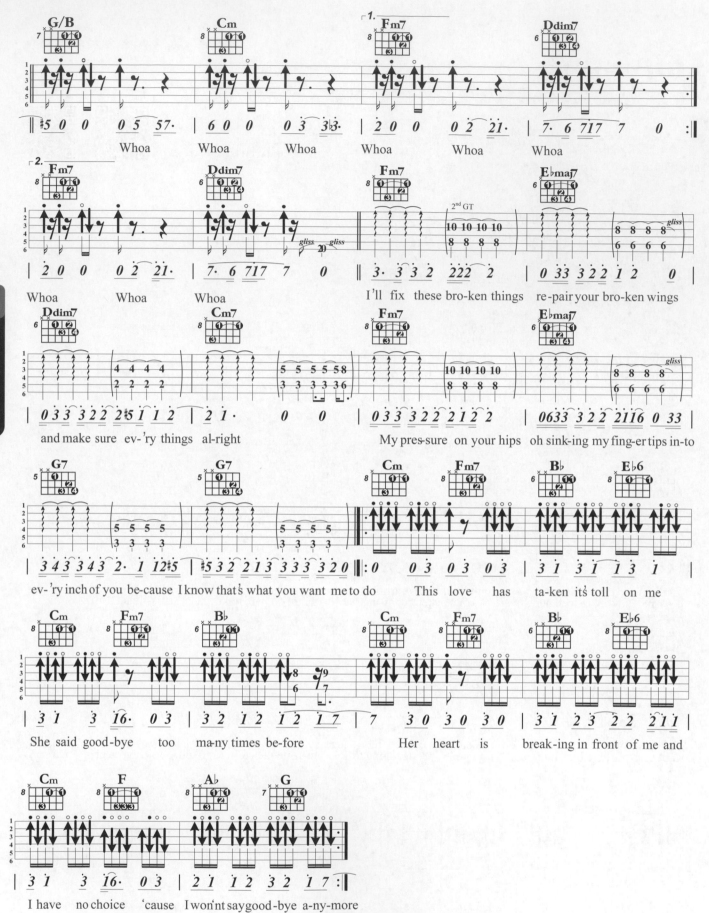

PLAY MEMO ●節奏 ▲和聲、樂理 ■旋律

① 以超強的節奏律動及總令人驚奇的和弦編曲見長的"魔團",怎能不介紹給琴友作為用力刷 Chord的練習呢。

② 前奏用附點八分音符作為過門律動主軸,非常有創意的概念。副歌切、悶音間緊密連結,要刷 好節奏並不容易,請好好享受Funk Rock的魅力,琴友加油囉。

經過與修飾和弦使用概念及應用

經過和弦

種類：各調增三和弦及減七和弦。

使用方式

① 增三和弦：加入各調的 V（7）→ I 及 I → VI m 和弦中。

② 減七和弦：兩和弦的和弦主（根）音音名相差全音時，可加入較前一和弦高半音音名的減七和弦。

用於小節後兩拍，使用後不需回原和弦內音解決。

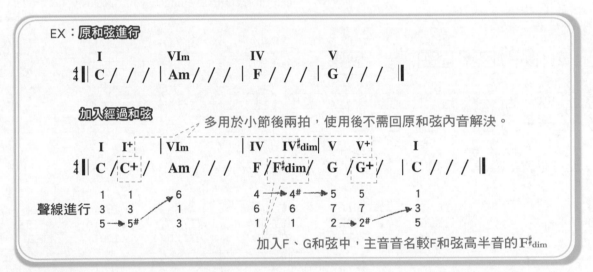

修飾和弦

出現時機屬暫時性，讓原和弦進行的旋律聲線及和聲增多聲部，產生更豐富的變化。使用時在各小節中的第一、第二拍為佳，使用後需回到被修飾和弦內音解決。

a. 大、小三加九和弦：修飾原大、小三和弦。
b. 大、小九和弦：用於藍調和聲，民謠吉他少用。
c. 大、小七和弦：強化原和弦和聲。
d. 掛留二、四和弦：修飾原大、小三和弦。

EX：原和弦進行

$$\frac{4}{4} \| : C\ /\ /\ /\ |Am/\ /\ /\ |\ F\ /\ /\ /\ |\ G\ /\ /\ /\ :\|$$

加入修飾和弦後的和弦進行

1. $\frac{4}{4}\|: Cadd9/\ C\ /\ |Am9/Am\ /\ |Fadd9/\ F\ /\ |\ G\ \ /\ G7/\ :\|$

2. $\frac{4}{4}\|: Cmaj7/\ /\ /\ |Am9/\ /\ /\ |Fmaj7/\ /\ /\ |Gsus4/\ G\ /\ :\|$

Without You

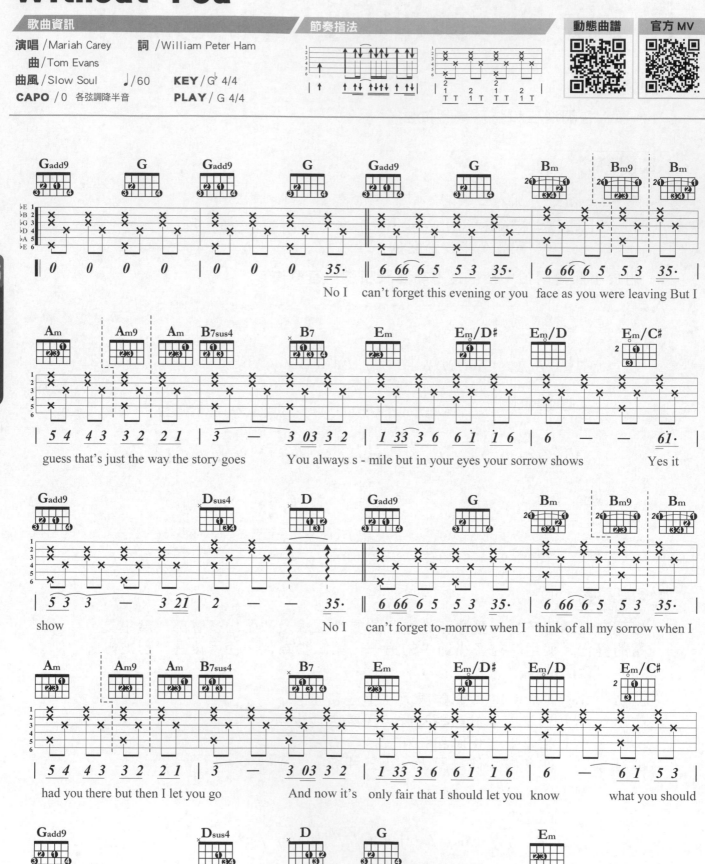

PLAY MEMO ●節奏 ▲和聲、樂理 ■旋律

① 經過和弦、修飾和弦應用的範例曲。請配合前一章節，仔細審視並複習。

② E→Em/E♭→Em/D→Em/D♭ 是小三和弦低音順降 Cliché 編曲。

③ 沒有詳列原曲過門節拍，可以用你所想，自己嘗試編排看看。

五度圈與四度圈

將各調的調性音名由C出發，以順時鐘方向用上行5度，完成12個調性序列圓形圖，叫**五度圈**。也是由C出發，以逆時鐘方向用上行4度，也可以完成12個調性序列圓形圖，所以也可以稱之為**四度圈**。

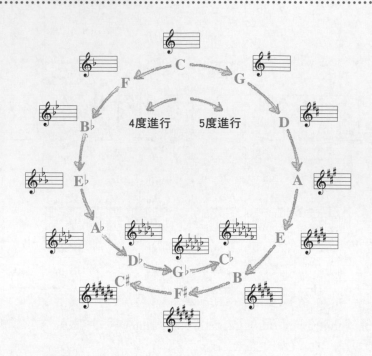

4度進行　5度進行

五度圈 能用來…推算新調音階、音名序列

① 用**舊調音階的第五音**（又稱屬音），作為**新調大調音階**的**第一音**（又稱主音）

② 將**舊調音階的第四音**音名升半音（加上升記號）

③ 重新排列音名順序後，就能得到吻合大調音階音程公式：**全全半全全全半**的上行5度新調大調音階

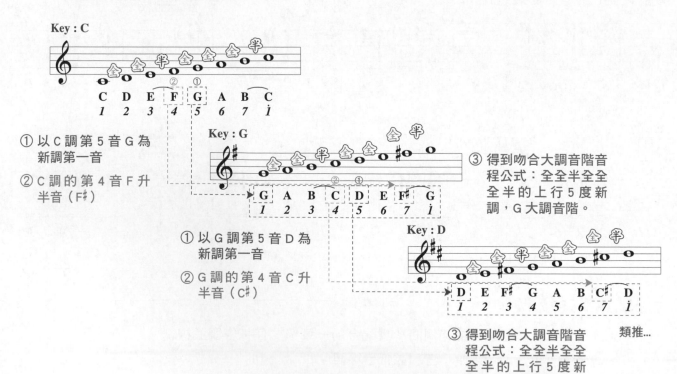

Key：C

全 全 半 全 全 全 半

C D E F G A B C
1 2 3 4 5 6 7 i

① 以C調第5音G為新調第一音

② C調的第4音F升半音（F♯）

Key：G

全 全 半 全 全 全 半

G A B C D E F♯ G
1 2 3 4 5 6 7 i

③ 得到吻合大調音階音程公式：全全半全全全半的上行5度新調，G大調音階。

① 以G調第5音D為新調第一音

② G調的第4音C升半音（C♯）

Key：D

全 全 半 全 全 全 半

D E F♯ G A B C♯ D
1 2 3 4 5 6 7 i

③ 得到吻合大調音階音程公式：全全半全全全半的上行5度新調，D大調音階。

類推…

266 ◀◀◀ 新琴點撥 ♪ 線上影音二版

那四度圈是 …也可以推算新調音階、音名序列

① 用舊調音階的第四音（又稱下屬音），作為新調大調音階的第一音（又稱主音）

② 將舊調音階的第七音音名降半音（加上降記號）

③ 重新排列音名順序後，就能得到吻合大調音階音程公式：全全半全全全半的上行 4 度新調大調音階

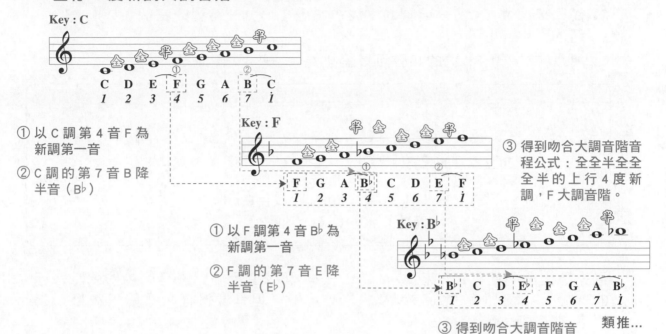

① 以 C 調第 4 音 F 為新調第一音

② C 調的第 7 音 B 降半音（B♭）

① 以 F 調第 4 音 B♭ 為新調第一音

② F 調的第 7 音 E 降半音（E♭）

③ 得到吻合大調音階音程公式：全全半全全全半的上行 4 度新調，F 大調音階。

③ 得到吻合大調音階音程公式：全全半全全全半的上行 4 度新調，B♭ 大調音階。

類推…

除了轉圈圈之外 …很多樂理就不用背啦！

應用一 同格內、外圈和弦（EX：C←→Am，G←→Em）

A. 就調性而言：相為關係大、小調。

B. 在和弦配置時：可互為和弦代用、和弦修飾。

EX：
原和弦進行 ‖ C / / / | F / / / | G7 / / / | C / / / ‖
新和弦配置 ‖ C / Am / | F / Dm / | G7 / Em / | C / Am / ‖

上例中Am代用C、Dm代用F、Em代用G為一般和弦代用，原理請見代用和弦篇。

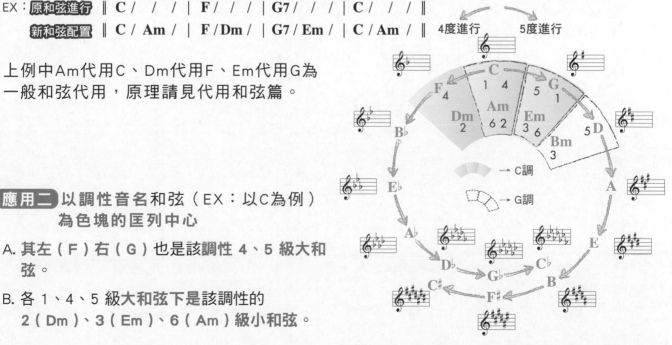

應用二 以調性音名和弦（EX：以C為例）為色塊的匡列中心

A. 其左（F）右（G）也是該調性 4、5 級大和弦。

B. 各 1、4、5 級大和弦下是該調性的 2（Dm）、3（Em）、6（Am）級小和弦。

應用三 編寫轉調中介和弦非常方便

EX：C 調轉 F♯ 調

A. 找新調的左邊：新調 F♯ 的左邊是 D♭（= C♯）

B. 新的左邊的左邊：D♭ 的左邊是 A♭（= G♯）

C. 從原來調性（C）→ 新調的左邊的左邊（A♭）→ 新調的左邊（D♭）→
 新的調性（F♯）。

D. 所以 C 調轉 F♯ 調的和弦可以編排為 C → A♭ → D♭ → F♯

調性 ➡	原調/ **C 調**	轉調/**F♯調**
原和弦進行 ‖	C ／ ／ ／ ｜	F♯ ／ ／ ／ ‖
新和弦編寫的配置 ‖	C ／ A♭ D♭ ｜	F♯ ／ ／ ／ ‖

II → V → I 【F♯為 I 和弦，A♭（＝G♯）為 II 和弦，
而D♭（＝C♯）則為 V 和弦】

這是爵士樂中最常用的模式，II→V→I 和弦進行。**要懂得箇中的聲線進行**
的奧妙、如何**切換調式音階模式…有些難。但是像這樣，看圖說故事，事**
情會變得很簡單。

我們再來用這個方法試試怎樣從 C 調轉 E 調。

Ans. ‖ C ／ F♯ B ｜ E ／ ／ ／ ‖

其實五度圈的應用不僅於此！但…需要把五度圈圖背起來嗎？
個人以為，熟能生巧吧！常會出現的應用久了就熟，不常出現的查找就好了。
將五度圈圖隨時準備在旁，作為樂理學習時的工具罷！

🚩 增和弦 Augmented Triad 平均的美感

增和弦的和弦組成：R 3 ♯5

和弦寫法 / X+ 或 Xaug

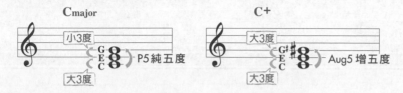

Cmajor：小3度、大3度、P5純五度（G E C）

C+：大3度、大3度、Aug5 增五度（G♯ E C）

3 種常用 C＋和弦指型在前 12 琴格的位置

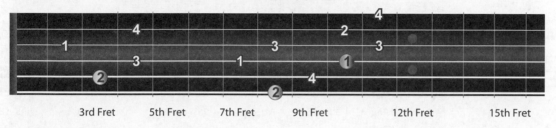

3rd Fret　5th Fret　7th Fret　9th Fret　12th Fret　15th Fret

減七和弦特性

① 各組成音間音程都差大三度（4 琴格）
Example：Caug（C E G♯）

② 同一組增和弦組成音（EX：Caug = C E G♯）可產生三個同音異名增和弦（Caug、Eaug、G♯aug）。

Example：Caug（C E G♯）

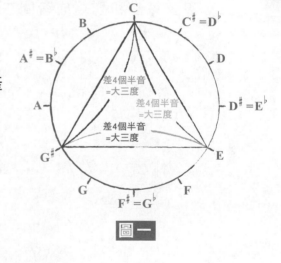

圖一

從圖一三角形頂角任意一個音開始（作為主音），順時針排列，可獲得：

	主音	組成音
Caug	主音 C	組成音 C E G♯
Eaug	主音 E	組成音 E G♯ C
G♯aug	主音 G	組成音 G♯ C E

三個排列音序方式不同、和弦組成相同的同音異名增和弦。

③ 同指型增和弦**每後移 4 琴格**可產生新同音異名增和弦。

圖二 和弦主音在第五弦上的增三和弦指型（注意六、一弦不能彈到）

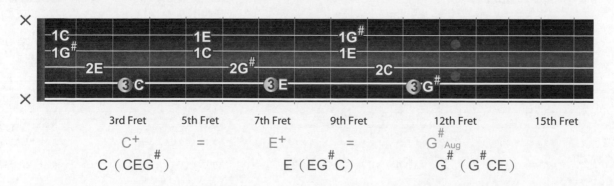

3rd Fret　5th Fret　7th Fret　9th Fret　12th Fret　15th Fret

C^+ ＝ E^+ ＝ G^{\sharp}_{Aug}

C（C E G♯）　　E（E G♯ C）　　G♯（G♯ C E）

三種增和弦指型在前 12 琴格的位置

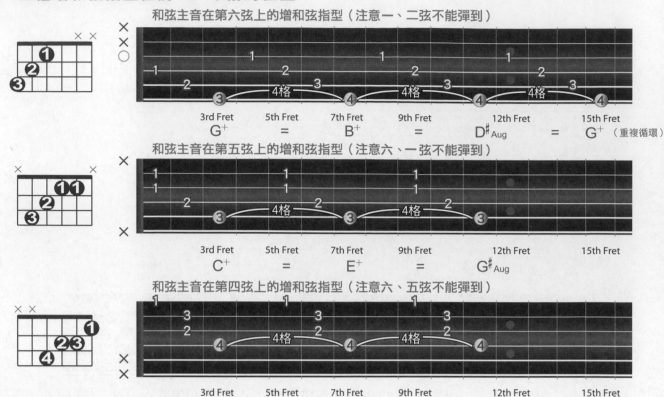

和弦主音在第六弦上的增和弦指型（注意一、二弦不能彈到）

3rd Fret	5th Fret	7th Fret	9th Fret	12th Fret	15th Fret	
G^+	=	B^+	=	$D^{\#}_{Aug}$	=	G^+（重複循環）

和弦主音在第五弦上的增和弦指型（注意六、一弦不能彈到）

3rd Fret	5th Fret	7th Fret	9th Fret	12th Fret	15th Fret	
C^+	=	E^+	=	$G^{\#}_{Aug}$		

和弦主音在第四弦上的增和弦指型（注意六、五弦不能彈到）

3rd Fret	5th Fret	7th Fret	9th Fret	12th Fret	15th Fret	
F^+	=	A^+	=	$C^{\#}_{Aug}$		

每個相同指型的增和弦在前十二個琴格都有同音異名的三個位置。因為增和弦每個和弦組成音間差 2 個全音 =4 個琴格，每個指型相差 4 個琴格。又 Xaug 中小寫的 aug 也是增和弦譜記法之一。

增和弦的使用時機

① 各調 V+ 用於 V→I 和弦進行中。

② I+ 用於 I→VI m 和弦進行中。

原和弦進行

$\frac{4}{4}\|$ C(I) / / / | Am(VIm) / / / | F(IV) / / / | G(V) / / / | C(I) / / / $\|$

加入增和弦

$\frac{4}{4}\|$ C(I) / C+ / | Am(VIm) / / / | F(IV) / / / | G(V) / G+ / | C(I) / / / $\|$

 I→I+ → VIm I→V+ → I

③ 用於 Cliché 對位旋律，製造出 I → I+ → V6 → I7 的對位旋律音

 5 → ♯5 → 6 → ♯6。

增和弦的分散和弦（音階練習）

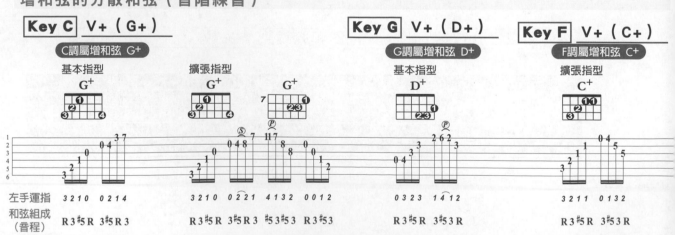

| Key C | V+（G+） | | Key G | V+（D+） | Key F | V+（C+） |

C調屬增和弦 G+　　　　　　　　　　　　　　G調屬增和弦 D+　　　　F調屬增和弦 C+

| 基本指型 | 擴張指型 | | 基本指型 | | 擴張指型 |
| G^+ | G^+ | G^+ | D^+ | | C^+ |

左手運指　3 2 1 0　0 2 1 4　　3 2 1 0　0 2 2 1　4 1 3 2　0 0 1 2　　0 3 2 3　1 4 1 2　　3 2 1 1　0 1 3 2

和弦組成（音程）　R 3 ♯5 R　3 ♯5 R 3　　R 3 ♯5 R　3 ♯5 R 3　♯5 3 ♯5 3　R 3 ♯5 3　　R 3 ♯5 R　3 ♯5 3 R　　R 3 ♯5 R　3 ♯5 3 R

可依根音位格的不同，做各增和弦的音階練習。

刻在我心底的名字

歌曲資訊

演唱 / 盧廣仲　　詞曲 / 許媛婷、佳旺、陳文華

曲風 / Slow Soul　♩/ 68　　KEY / B♭ 4/4

CAPO / 0　各弦調降全音　PLAY / C 4/4

節奏指法

官方 MV

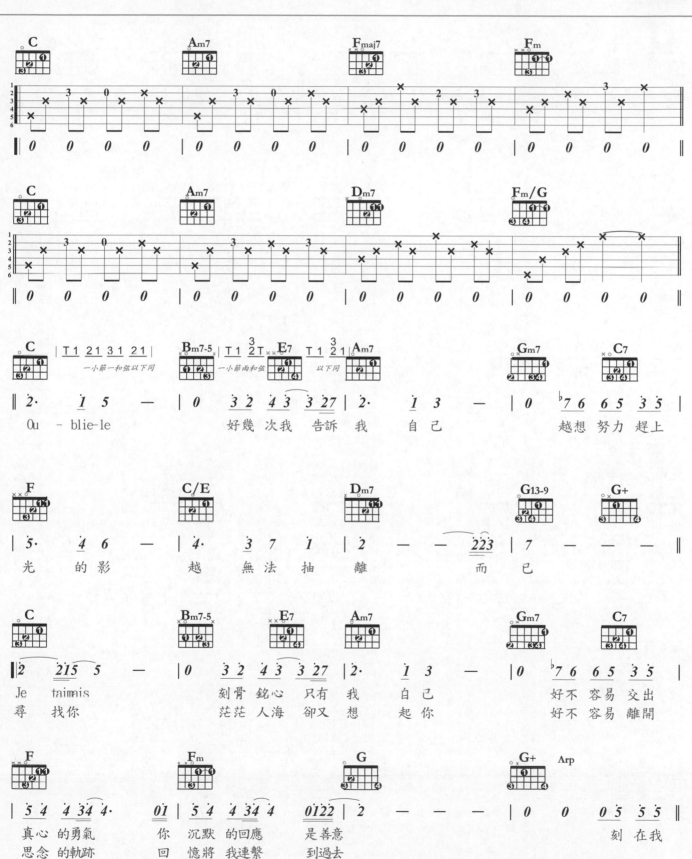

L6 精通編曲樂理

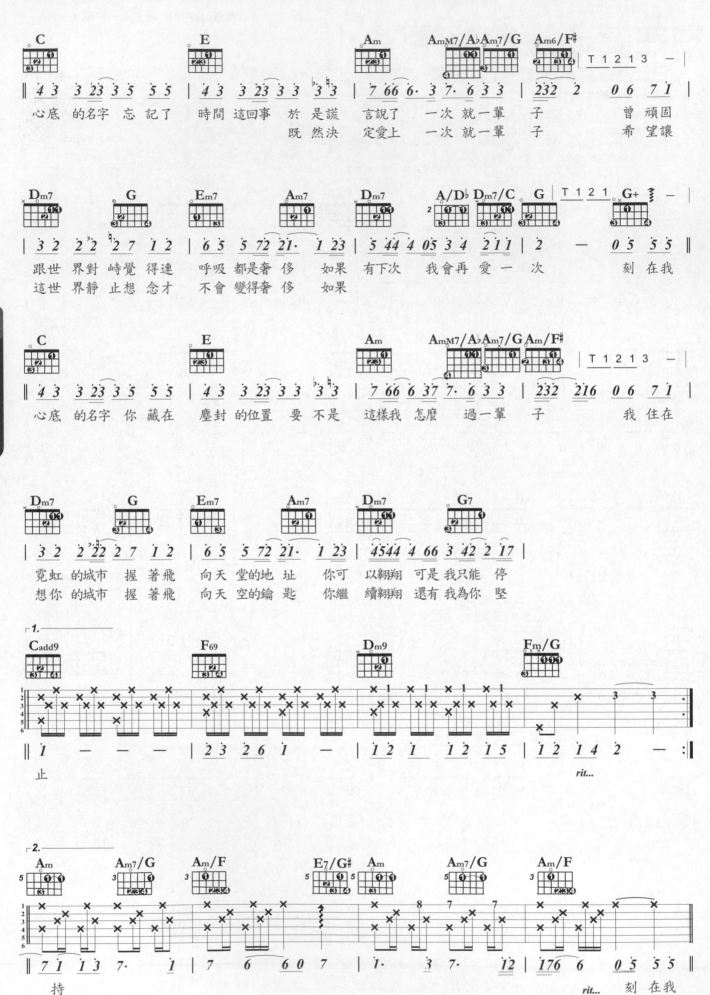

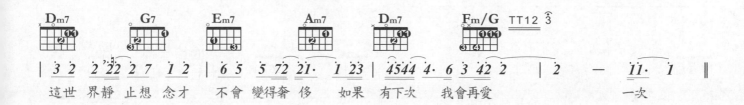

N.C N.C N.C N.C

‖ 4 3 3 23 3 5 5 5 | 4 3 3 23 3 3 3 3 | 7 66 6 37 7· 6 3 3 | 232 216 0 6 7 1 |

心底 的名字 忘 記了 時間 這回事 既 然決 定愛上 一次 就一輩 子 希 望讓

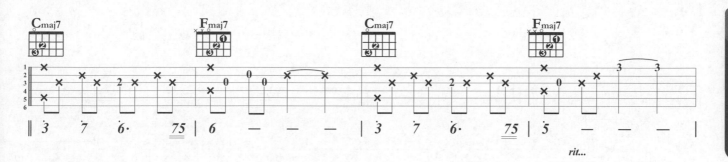

Dm7 G7 Em7 Am7 Dm7 Fm/G TT12

‖ 3 2 2 22 2 7 1 2 | 6 5 5 72 21· 1 23 | 4544 4· 6 3 42 2 | 2 — 11· 1 ‖

這世 界靜 止想 念才 不會 變得奢 侈 如果 有下次 我會再愛 一次

Cmaj7 Fmaj7 Cmaj7 Fmaj7

‖ 3 7 6· 75 | 6 — — — | 3 7 6· 75 | 5 — — — |

rit...

Cmaj7

| 7 — — — ‖

Fine

PLAY MEMO ●節奏 ▲和聲、樂理 ■旋律

① Bm7-5 → E7 → Am7，Gm7 → C7 → F 都是多調和弦的應用 。

② 小三和弦 Cliche' 的應用 Am → AmM7/A♭ → Am7/G → Am6/F♯ 這段落的和弦密集度很高注意和
弦移動時手指的指型安排。

③ 原曲並沒有用五級增和弦作為五級到主和弦的經過和弦，我在這裡加入了。聽聽看，這樣是不
是有加分的效果。

L6
精通編曲樂理

太聰明

歌曲資訊
演唱 /陳綺貞　　詞曲 /陳綺貞
曲風 / Slow Soul　♩/66　**KEY** / E 4/4
CAPO / 0　　**PLAY** / E 4/4

節奏指法

挑戰指數 ★★★★★★★★☆☆☆

動態曲譜　官方MV

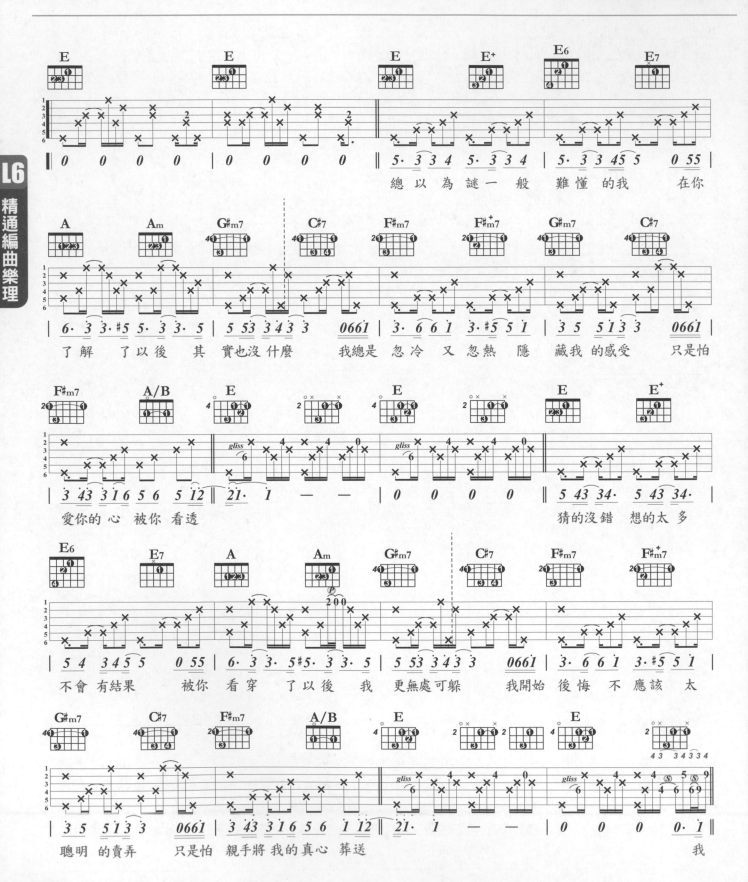

L6 精通編曲樂理

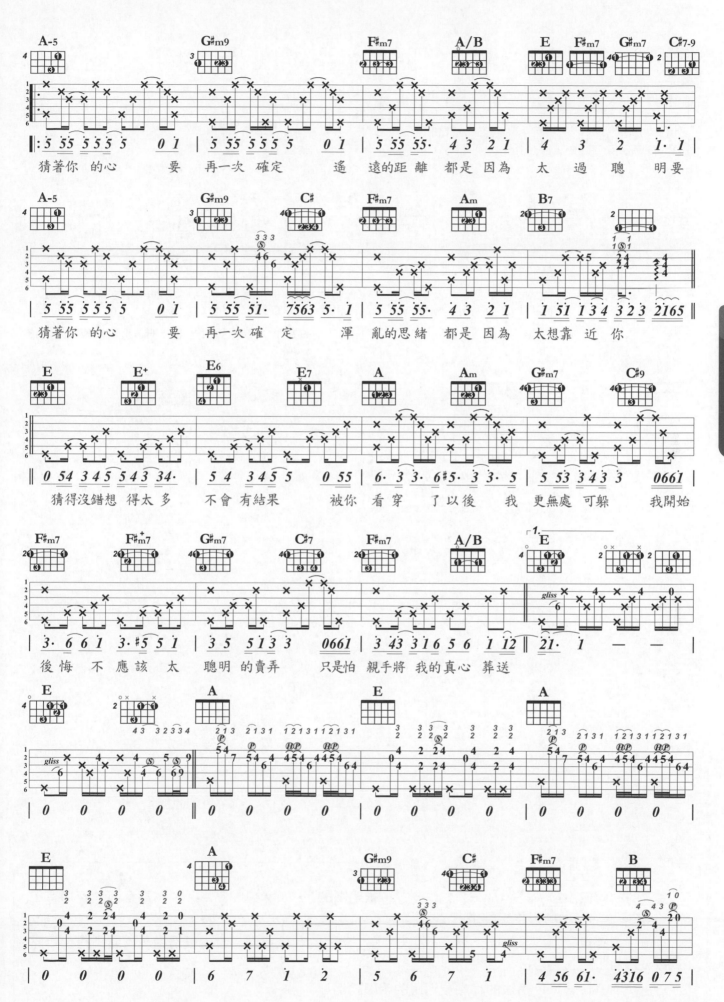

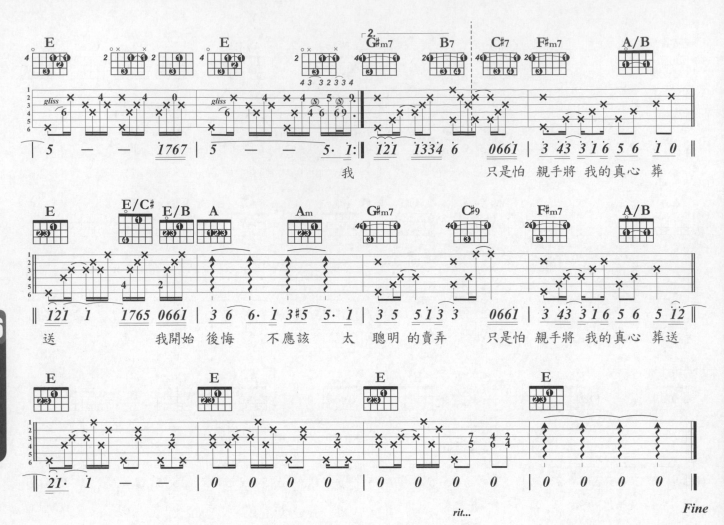

PLAY MEMO ●節奏 ▲和聲、樂理 ■旋律

① 主歌的前兩個小節 E → E+ → E6 → E7，很明顯的是 Cliché 的應用。和弦高音部的旋律有了 5 → #5 → 6 → #6 的對位旋律進行。

② 過門、間奏用了很多 Country Blues 經典手法，譜上的和弦指型都寫得很清楚，練起來得要用點心。加油！

③ 三指法穿插切分音，指法的律動更活躍的明顯範例。

減七和弦 也是平均的美感
Diminished Seventh Chord

減七和弦的組成音程：R $^\flat$3 $^\flat$5 $^{\flat\flat}$7

和弦寫法 / Xdim7 或 X°

Cdim7 和弦組成音

小3度　小3度　雙降7度

3 種常用 Cdim7 和弦指型在前 12 琴格的位置

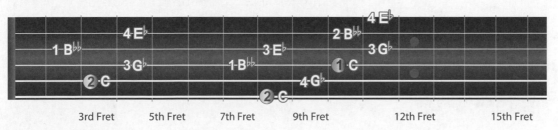

3rd Fret　5th Fret　7th Fret　9th Fret　12th Fret　15th Fret

減七和弦特性

① 各組成音間音程都差小三度（3 琴格）
 Example：Cdim7（C E$^\flat$ G$^\flat$ B$^{\flat\flat}$）

② 同一組減七和弦組成音（EX：Cdim7 = C E$^\flat$ G$^\flat$ B$^{\flat\flat}$）可產生四個同音異名增和弦（Cdim7、E$^\flat$dim7、G$^\flat$dim7、B$^{\flat\flat}$dim7= Adim7）。

 Example：Cdim7（C E$^\flat$ G$^\flat$ B$^{\flat\flat}$）

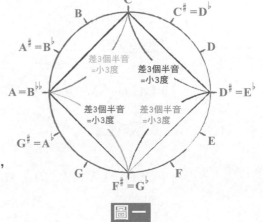

差3個半音 =小3度（×4）

圖一

從圖一菱角形頂角任意一個音開始（作為主音），順時針排列，可獲得：

Cdim7	主音 C	組成音 C E$^\flat$ G$^\flat$ B$^{\flat\flat}$
E$^\flat$dim7	主音 E	組成音 E$^\flat$ G$^\flat$ B$^{\flat\flat}$ C
G$^\flat$dim7	主音 G	組成音 G$^\flat$ B$^{\flat\flat}$ C E$^\flat$
B$^{\flat\flat}$dim7	主音 B	組成音 B$^{\flat\flat}$ C E$^\flat$ G$^\flat$

4 個排列音序方式不同、和弦的組成相同的同音異名減七和弦。

③ 同指型增和弦每後移 3 琴格可產生新同音異名減七和弦。

圖二 和弦主音在第四弦上的減七和弦指型（注意六、五弦不能彈到）

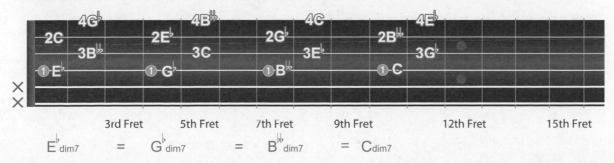

3rd Fret　5th Fret　7th Fret　9th Fret　12th Fret　15th Fret

E$^\flat$dim7　＝　G$^\flat$dim7　＝　B$^{\flat\flat}$dim7　＝　Cdim7

兩種減七和弦指型在前 12 琴格的位置

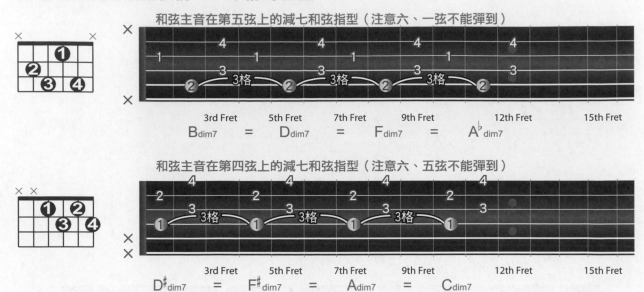

和弦主音在第五弦上的減七和弦指型（注意六、一弦不能彈到）

3rd Fret	5th Fret	7th Fret	9th Fret	12th Fret	15th Fret
B dim7	= D dim7	= F dim7	= A♭ dim7		

和弦主音在第四弦上的減七和弦指型（注意六、五弦不能彈到）

3rd Fret	5th Fret	7th Fret	9th Fret	12th Fret	15th Fret
D♯ dim7	= F♯ dim7	= A dim7	= C dim7		

每個相同指型在前十二個琴格都有同音異名的四個位置。每個指型相差 3 個琴格，因為減七和弦每個和弦組成音間差 3 個半音 = 3 個琴格。

減七和弦的使用時機

① Ⅶ dim7 置於各調 Ⅴ7 → Ⅰ 和弦進行的 Ⅴ7 前或直接代用 Ⅴ7。

② 兩和弦進行中，和弦主音為全音進行，可加入一較前和弦主音名高半音的減七和弦。

Ex:

原和弦進行

全音進行

4/4 ‖ C (I) / / / | Dm (IIm) / / / | G7 (V7) / / / | C (I) / / / ‖

加入減七和弦

較前和弦高半音 Ⅶdim7置於Ⅴ7前

4/4 ‖ C (I) / C♯dim / | Dm (IIm) / / / | Bdim7(VIIdim7) / G7 (V7) / | C (I) / / / ‖

減七和弦的分散和弦（音階練習） 第二個較常用，請熟記。

Gdim7，B♭dim7，D♭dim7，F♭♭dim7

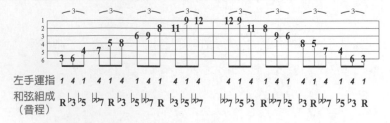

左手運指　1 4 1　4 1 4　1 4 1　4 1 4　　4 1 4　1 4 1　4 1 4　1 4 1
和弦組成　R ♭3 ♭5　♭♭7 R ♭3　♭5 ♭♭7 R　♭3 ♭5 ♭♭7　　♭♭7 ♭5 ♭3　R ♭♭7 ♭5　♭3 R ♭♭7　♭5 ♭3 R
（音程）

Fdim7，A♭dim7，C♭dim7，E♭♭dim7

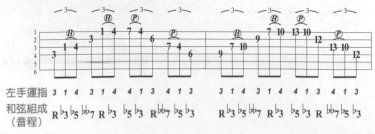

左手運指　3 1 4　3 1 4　3 1 4　4 1 3　　3 1 4　3 1 4　4 1 3　4 1 3
和弦組成　R ♭3 ♭5　♭♭7 R ♭3　♭5 ♭♭7 R　♭3 ♭5 ♭3　　R ♭3 ♭5　♭♭7 R ♭3　♭5 ♭3 R　♭♭7 ♭5 ♭3
（音程）

L6
精通編曲樂理

聽見下雨的聲音

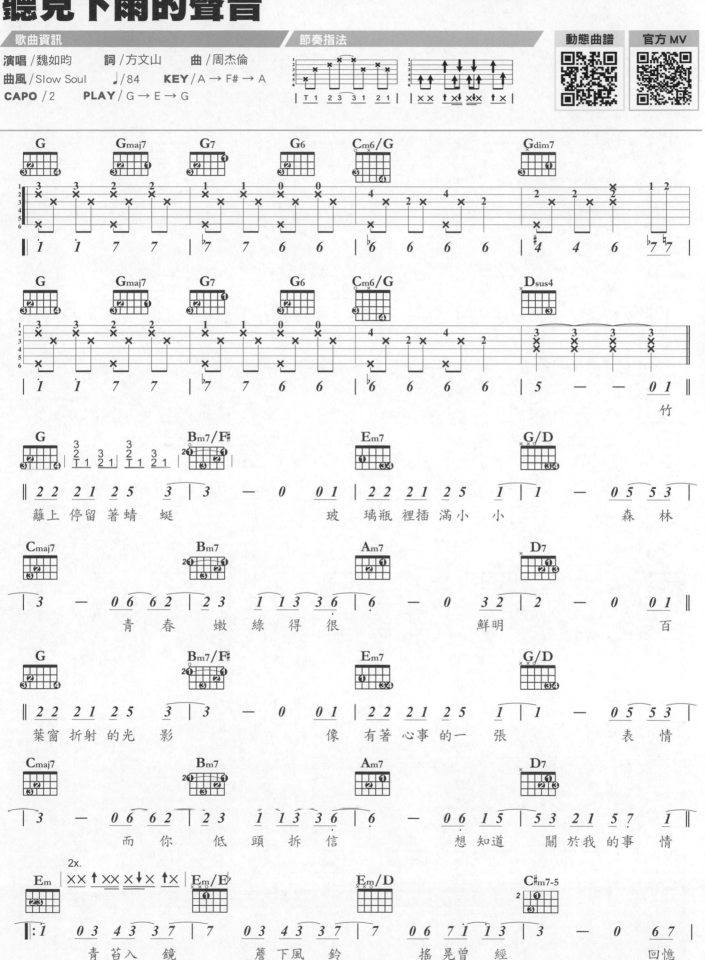

歌曲資訊

演唱 /魏如昀　詞 /方文山　曲 /周杰倫
曲風 /Slow Soul　♩/84　KEY /A → F# → A
CAPO /2　PLAY /G → E → G

節奏指法

動態曲譜　官方MV

L6
精通編曲樂理

新琴點撥 ♪ 線上影音二版 ▶▶▶ **279**

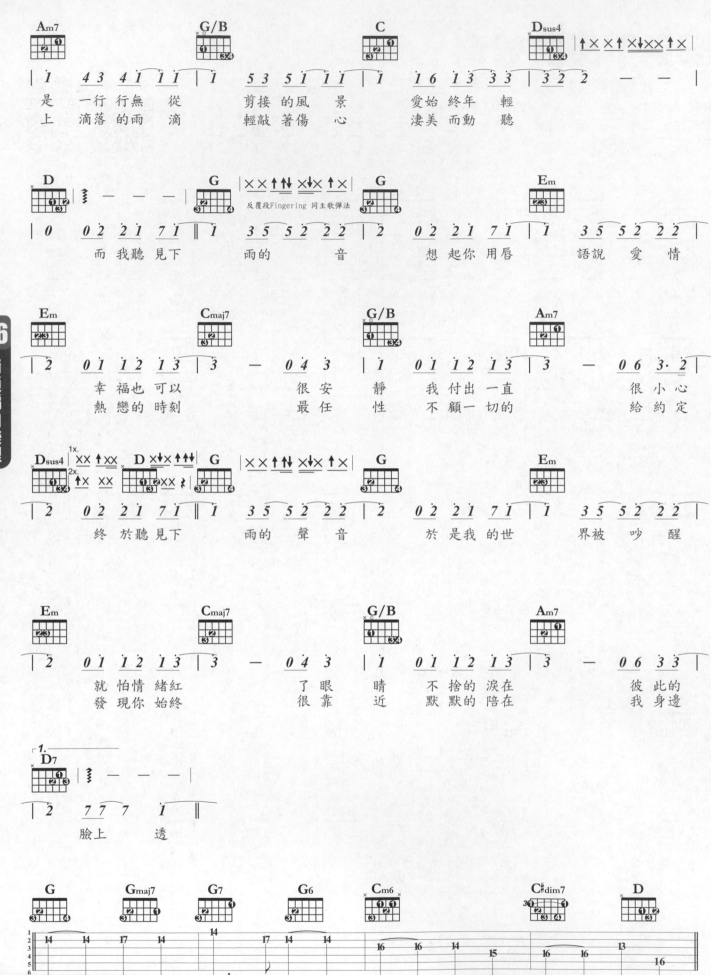

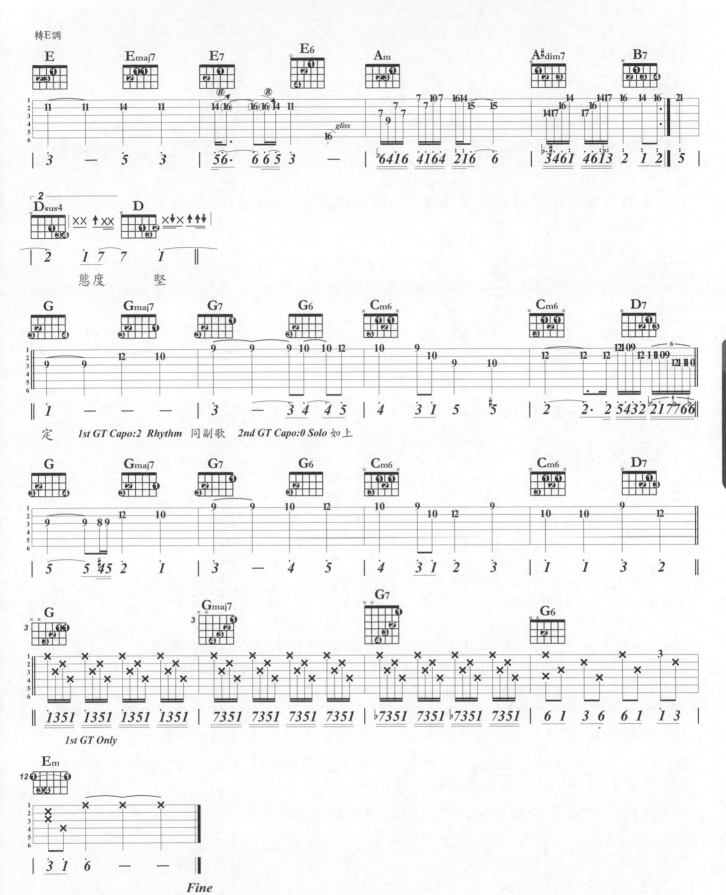

転E調

態度　堅

定　　*1st GT Capo:2　Rhythm*　同副歌　*2nd GT Capo:0 Solo* 如上

1st GT Only

Fine

PLAY MEMO ●節奏　▲和聲、樂理　■旋律

① G →Gmaj7→ G7→ G6 是大三和弦高音順降，Em →Em/E♭ →Em/D →Em/D♭ 是小三和弦低音順降的 Cliché 應用。

② 間奏 Am → A#dim7 →B7 為減七和弦作為經過和弦的應用。甚至在Solo裡還有用A#dim7 和弦的組成音作為Solo旋律內容。

和弦低音的連結與經過和弦的應用

下面的譜例是"月亮代表我的心"依前述獨奏吉他編曲（一）、（二）單元方法完成的前奏。

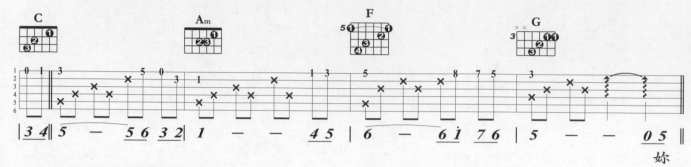

這是個和弦編曲很簡單的 C 調 I → VI m → IV → V 和弦進行

加入經過音

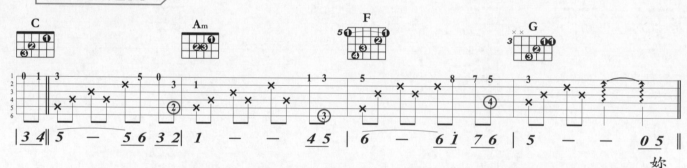

I → VI m（C → Am）和弦的經過音大抵在編寫過程中不會有太大困難，VI m → IV（Am → F）和弦的 Bass 進行由 6 → 5 跳 4 是個無奈的結果，本來低音（6 → 5）應該接到低音的 4 聽來比較流暢順耳，但礙於人力有時窮的困境，我們必須牽就主旋律，就無法再去考量低音的進行，如果要同時按第一把 F 來保留 Bass 音 4，你手指擴張度不足以去按得上第一弦第五格的高音 6。

IV → V（F → G）和弦用了 #4 做經過音，而 V 和弦後以一個琶音做為前奏與演唱間的緩衝，在音樂術語上叫半終止。

完成了經過音的編寫，我們看看剛學的經過和弦增三和弦及減七和弦能否用上。

加入經過和弦

① 先複習一下增三和弦的應用公式：

a. I → VI m 可加入 I + 和弦　I → I + → VI m

b. V → I 可加入 V + 和弦　V → V + → I

所以 C → Am 中間可用 CI 和弦在兩和弦中間，而 G 和弦因為後接 C 和弦，所以可用 G+ 和弦。

②減七和弦應用觀念為兩鄰接和弦的和弦主音音名差全音，可加入一較前和弦
　音名高半音的減七和弦。

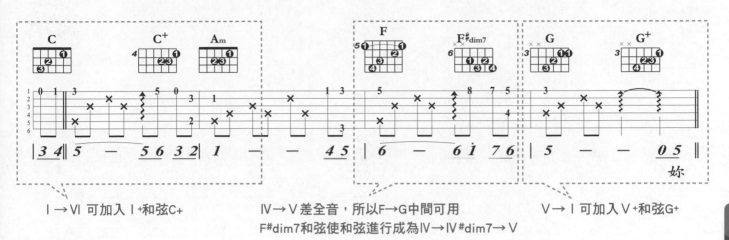

I → VI 可加入 I +和弦C+

IV → V 差全音，所以F→G中間可用
F#dim7和弦使和弦進行成為IV→IV #dim7→ V

V → I 可加入 V +和弦G+

琴友可比較一下這段應用和弦和聲前與應用增減和弦編曲後的彈奏感受，真的
有很大的不同，這是會樂理與不會樂理的最大差別。鼓勵你多在和弦樂理上下
功夫，讓自己兼具秀外（酷炫的技巧）外也能慧中樂理的應用的涵養。

月亮代表我的心

歌曲資訊

演唱 /鄧麗君　　詞 /翁清溪　　曲 /孫儀
曲風 / Slow Soul　　♩/68　　KEY / C 4/4
CAPO / 0　　PLAY / C 4/4

節奏指法

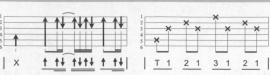

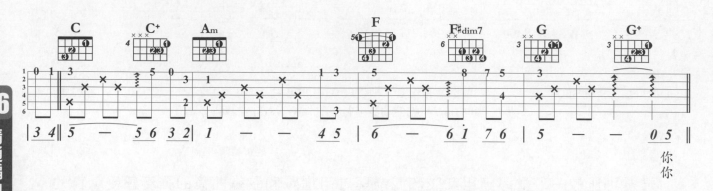

你
你

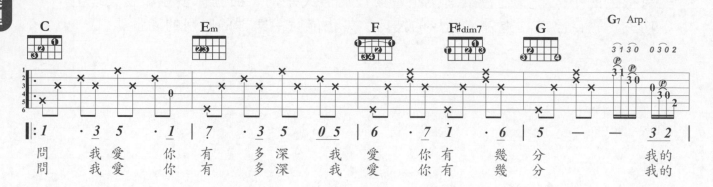

問　我愛你　有　多深　我愛你有　幾分　　　　我的
問　我愛你　有　多深　我愛你有　幾分　　　　我的

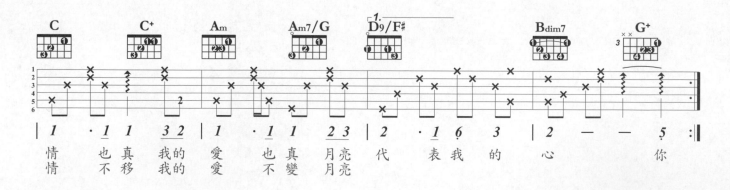

情　也真　我的　愛　也真　月亮代表我的心　　你
情　不移　我的　愛　不變　月亮代表我的

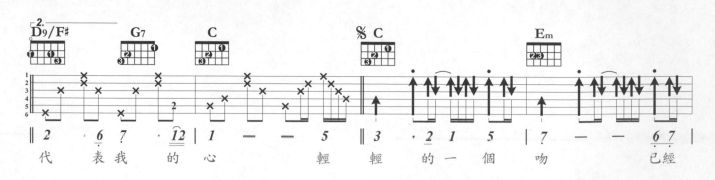

代表我的心　　輕輕的一個吻　　已經

L6

精通編曲樂理

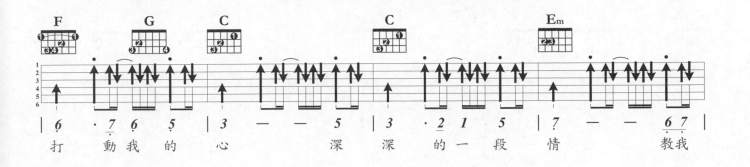

打 動 我 的 心 　　　深 深 的 一 段 情 　　　教我

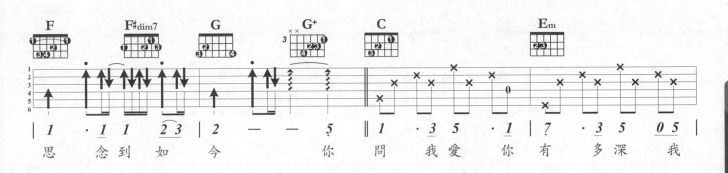

思 念 到 如 今 　　　你 問 我 愛 你 有 多 深 我

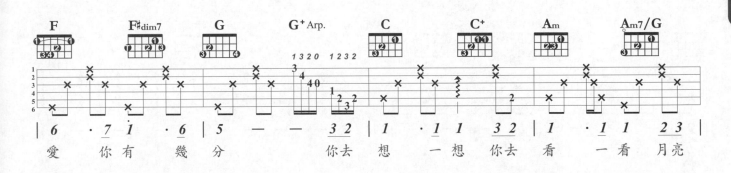

愛 你 有 幾 分 　　　你 去 想 一 想 你 去 看 一 看 月亮

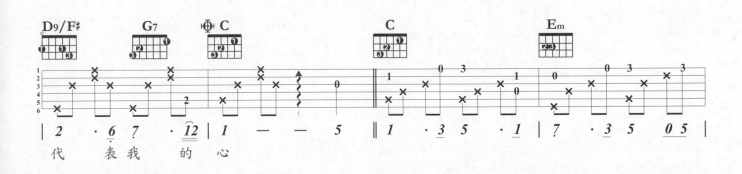

代 表 我 的 心

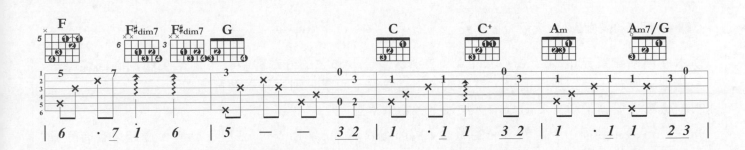

L6
精通編曲樂理

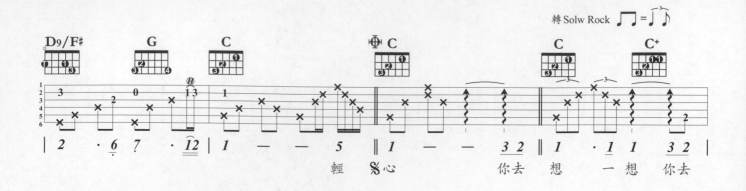

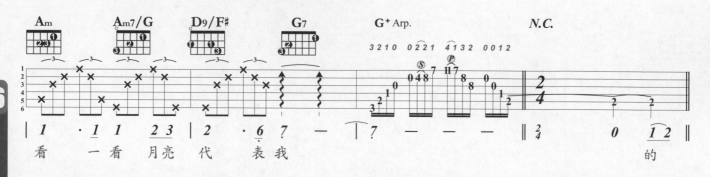

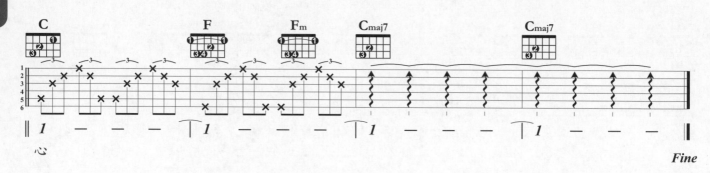

PLAY MEMO ●節奏 ▲和聲、樂理 ■旋律

① 本曲為前幾單元中Cliché，增、減和弦，經過音，和弦的分散和弦綜合運用，請細心回憶每一樂理的概念，彈到那段運用，就得說得出是怎麼一回事，別再只做個背譜機了。

② 副歌節奏加強了切音及切分拍，加油！彈得俐落些。

③ Ending 段，我模仿了鍵盤編曲的概念，將節奏轉為 Slow Rock 的三連音伴奏。聽起來會有較華麗而浪漫的感覺。

掛留二和弦 Suspended Second Chord
掛留四和弦 Suspended Fourth Chord

掛留二和弦的音程組成：R 2 5

和弦寫法 / Xsus2

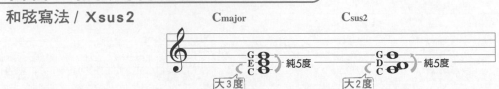

Cmajor：G E C（大3度、純5度）
Csus2：G D C（大2度、純5度）

掛留四和弦的音程組成：R 4 5

和弦寫法 / Xsus4

Gmajor：D B G（大3度、純5度）
Gsus4：D C G（純4度、純5度）

掛留二和弦的使用

修飾各調 I、IV 級大三和弦

使用的拍值都很短，一般而言，因和弦音使用時值太短，所以連和弦名稱
有時都不標示出來。

掛留四和弦的使用

① 用於各調 V → I 和弦進行中，做為 V 和弦的修飾和弦。

② 應用於多調和弦（後述）的 V → I 和弦進行中。

掛留四和弦的掛留音使用拍值通常較長，和弦名稱則會保留並標示。

Ex 原和弦進行

$\frac{4}{4}$‖ C / / / | C7 / / / | F / / / | G / / / | C / / / ‖

加入掛留四和弦　視本段為F調，C7為F調的V7和弦，C7sus4修飾C7

$\frac{4}{4}$‖ C / / / | C7sus4 / C7 / | F / / / | Gsus4 / G / | C / / / ‖

C調的V7→I進行，Gsus4修飾G

掛留四和弦的分散和弦（音階練習）

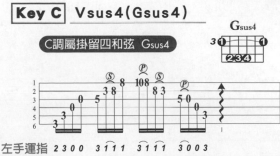

Key C Vsus4（Gsus4）

C調屬掛留四和弦 Gsus4

左手運指 2300 3111 3111 3003
和弦組成 R45R 45R4 54R5 4R54
（音程）

Key G Vsus4（Gsus4）

G調屬掛留四和弦 Dsus4

左手運指 1133 4114 1133 3111
和弦組成 R45R 45R4 R54R 54R5
（音程）

可依根音的位格不同，做各掛留四和弦的分散和弦（音階）練習。

青花瓷

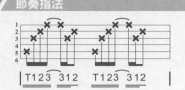

歌曲資訊

演唱/周杰倫　詞/方文山　曲/周杰倫
曲風/Slow Soul　♩/54　KEY/A → A♯
CAPO/0　PLAY/A → A♯

節奏指法

官方MV

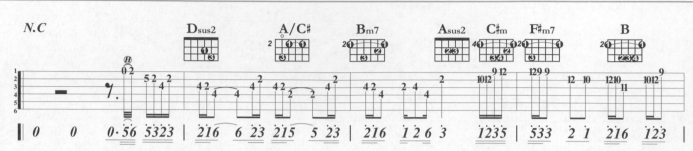

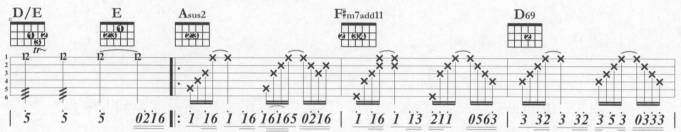

素胚勾 勒出青花比鋒濃轉淡 瓶身描 繪的牡丹一如妳初妝 冉冉檀 香透過窗心事我了然宣紙上
青的錦鯉躍然於碗底 臨摹未 體落款時卻惦記著妳 妳隱藏 在窯燒裡千年的秘密極細膩

走筆至此擱一半 釉色渲 染仕女圖韻味被私藏而你嫣 然的一笑如含苞待放妳的美 一縷飄散去到我去不了的地方
猶如繡花針落地 簾外芭 蕉惹驟雨門環惹銅綠而我路 過那江南小鎮惹了妳在潑墨 山水畫裡妳從墨色深處被隱去

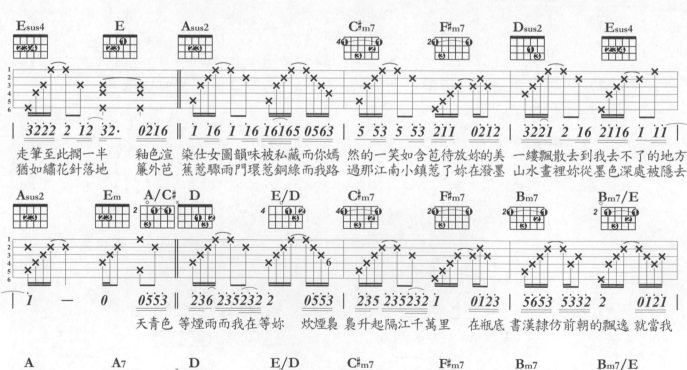

天青色 等煙雨而我在等妳 炊煙裊 裊升起隔江千萬里 在瓶底 書漢隸仿前朝的飄逸 就當我

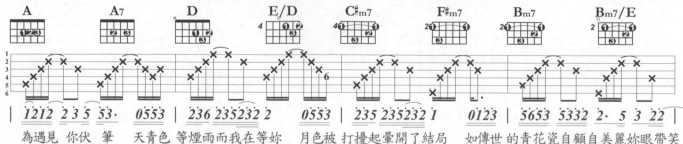

為遇見 你伏 筆 天青色 等煙雨而我在等妳 月色被 打擾起暈開了結局 如傳世 的青花瓷自顧自美麗妳眼帶笑

L6
精通編曲樂理

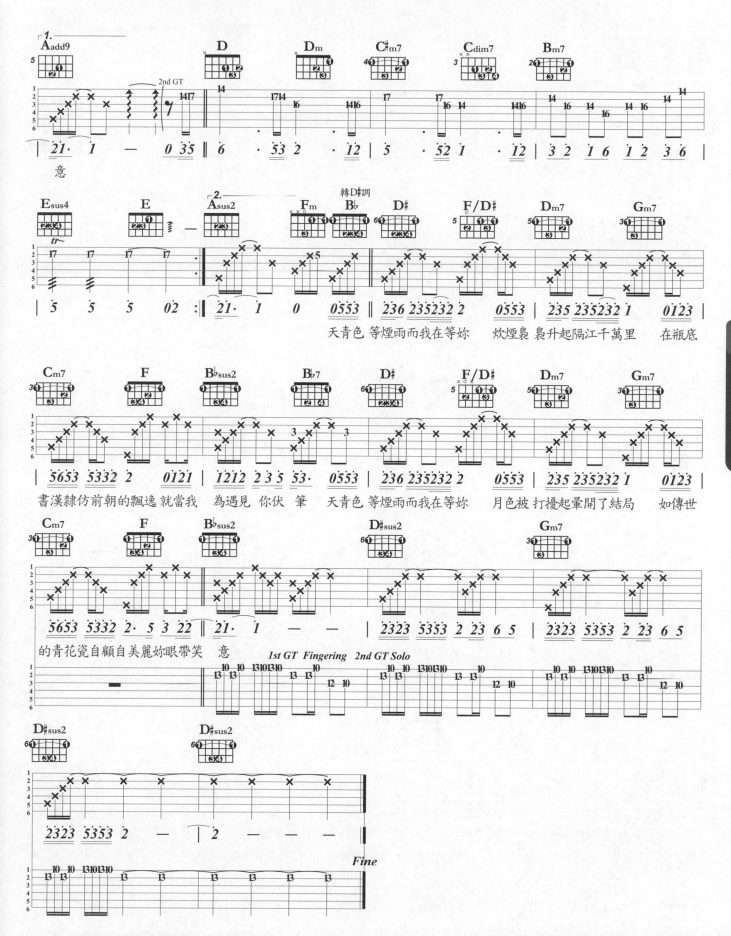

天青色 等煙雨而我在等妳　炊煙裊 裊升起隔江千萬里　在瓶底

書漢隸仿前朝的飄逸 就當我　為遇見 你伏 筆　天青色 等煙雨而我在等妳　月色被 打擾起暈開了結局　如傳世

的青花瓷自顧自美麗妳眼帶笑　意　　1st GT Fingering 2nd GT Solo

Fine

PLAY MEMO ●節奏 ▲和聲、樂理 ■旋律

① 使用大量的修飾和弦做為編曲，I、IV級和弦使用掛留二和弦，V級則用掛留四和弦。

② 轉調時考驗琴友的封閉和弦能力，請加油！

聖誕星

歌曲資訊

演唱 / 周杰倫　　詞 / 方文山　　曲 / 周杰倫

曲風 / Slow Soul　♩/134　KEY / A

CAPO / 0　　PLAY / A

節奏指法

| T123　X　　T123　X |

官方 MV

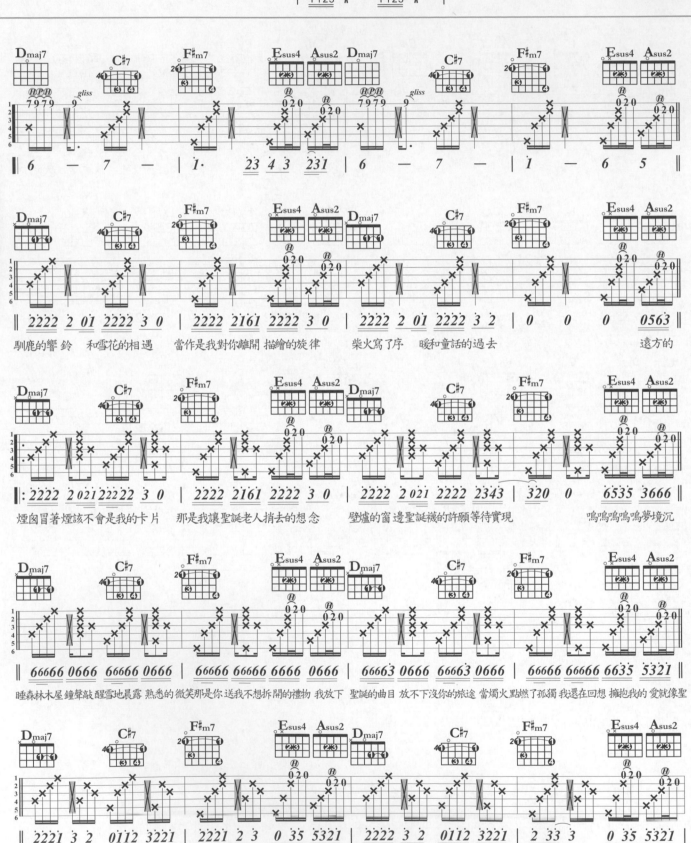

馴鹿的響 鈴　和雪花的相遇　當作是我對你離開 描繪的旋律　柴火寫了序　暖和童話的過去　　　　　　遠方的

煙囪冒著煙該不會是我的卡片　那是我讓聖誕老人捎去的想念　壁爐的窗邊聖誕襪的許願等待實現　　嗚嗚嗚嗚嗚夢境沉

睡森林木屋鐘聲敲醒雪地晨露 熟悉的微笑那是你送我不想拆開的禮物 我放下 聖誕的曲目 放不下沒你的旅途 當燭火點燃了孤獨 我還在回想 擁抱我的 愛就像聖

誕樹頂的 星星 裝飾完到最後才 能夠獻上 真心 等不及的你沒 有駐留的 腳印 依偎懷裡的熱情 已結冰　　　　我的愛就像聖

L6
精通編曲樂理

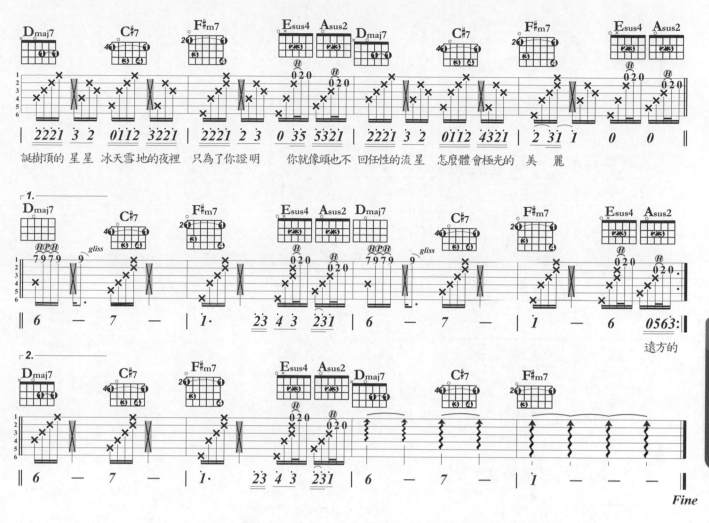

誕樹頂的 星星 冰天雪地的夜裡 只為了你證明　你就像頭也不 回任性的流星 怎麼體會極光的 美　麗

遠方的

Fine

PLAY MEMO ●節奏 ▲和聲、樂理 ■旋律

① 全曲只用4個和弦、兩小節為一個loop的伴奏方式**貫穿全曲**，很有意思的編曲安排方式。

② 前奏連續捶勾音弦音量要注意平均以免律動顯得突兀。

③ Esus4、Asus2的捶弦音都是用小指完成考驗小指的指力。

④ Esus4、Asus2和弦都是作為修飾原來和絃的掛留和弦應用。

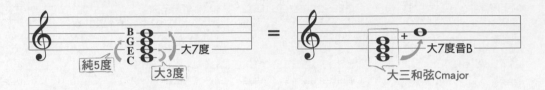

大七和弦 Major Seventh Chord
小七和弦 Minor Seventh Chord

大七和弦的和弦組成：R 3 5 7

和弦寫法 / Xmaj7

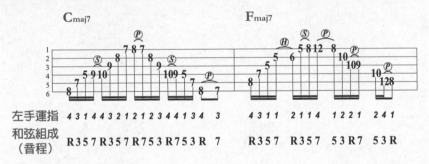

大七和弦的使用時機

a. 各調 I，IV 級和弦自身代用修飾（Ex.C調中，Cmaj7代用C，Fmaj7代用F）。

b. 抒情歌曲常用 Imaj7 和弦做為結束和弦。

大七和弦的分散和弦（音階）

Key C I maj7（Cmaj7），IV maj7（Fmaj7）

C_{maj7}

可依和弦根音位置的不同，做各大七和弦的分散和弦（音階）練習。

小七和弦的和弦組成：R ♭3 5 ♭7

和弦寫法 / Xm7

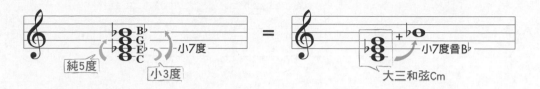

小七和弦的使用時機

a. 各調 II、III、VI 級小三和弦自身代用或修飾，R&B 曲風的基本配備。

b. 以轉位和弦出現，做為 Bass Line 編曲。

Ex

原和弦進行	C	→	Am	→	F	→	G7
加入 IIIm7（Em7）及 VIm7（Am7）	C →	Em7/B	→ Am	→ Am7/G	→ F	→	G7

c. 各調 IIm7 和弦常置於 V7 和弦前，或以分割和弦 IIm7／V 出現，做為 V7 和弦的修飾或代用。

Ex

原和弦進行	G	→	Em	→	C	→	D7
加入 IIm7 or IIm7/V	G	→	Em	→	C	→ Am7(orAm7/D) →	D7

小七和弦的分散和弦（音階練習）

Key C VIm7（Am7），IIm7（Dm7），IIIm7（Em7）

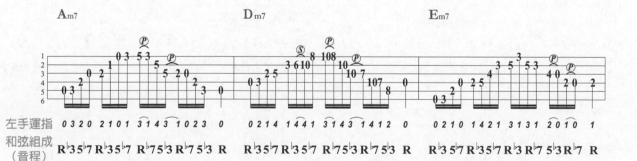

可依和弦根音位置的不同，做各小七和弦的分散和弦（音階）練習。

在加納共和國離婚

挑戰指數 ★★★★★★★★☆☆

歌曲資訊

演唱/非道爾、大穎 詞/非道爾 曲/非道爾

曲風/Slow Soul ♩/61 KEY/G

CAPO/0 PLAY/G

節奏指法

官方MV

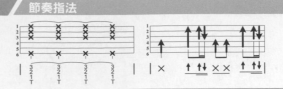

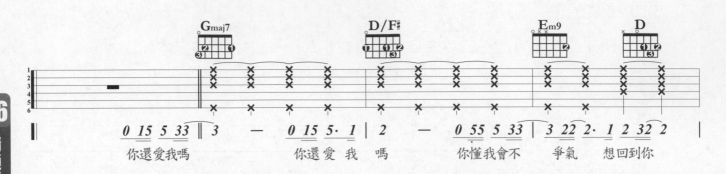

你還愛我嗎　　　　你還愛我嗎　　　　你懂我會不　爭氣　想回到你

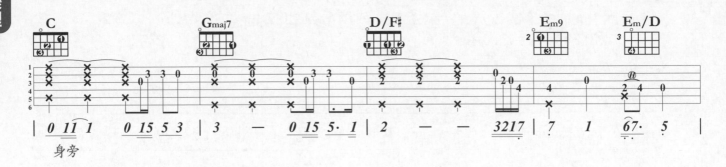

身旁

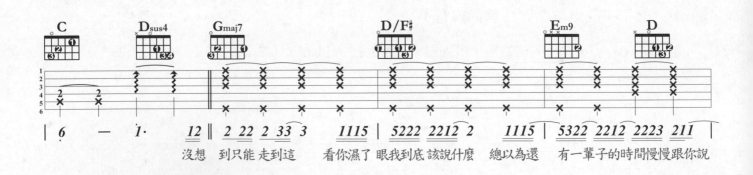

沒想　到只能 走到這　　看你濕了 眼我到底 該說什麼　總以為還　有一輩子的時間慢慢跟你說

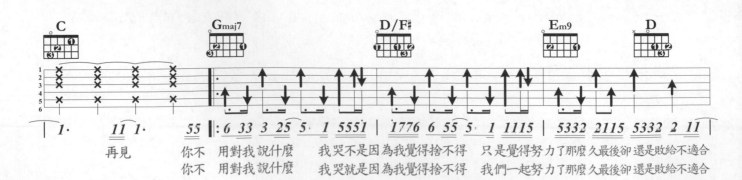

再見　　　你不　用對我說什麼　我哭不是因為我覺得捨不得　只是覺得努力了那麼久最後卻還是敗給不適合

你不　用對我說什麼　我哭就是因為我覺得捨不得　我們一起努力了那麼久最後卻還是敗給不適合

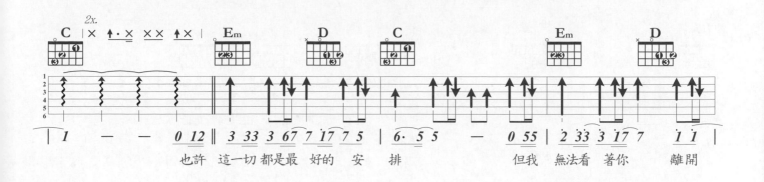

也許 這一切 都是最 好的 安 排　　　　但我 無法看 著你　　　離開

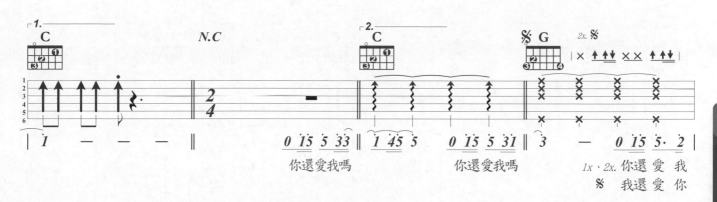

你還愛我嗎　　　　　　你還愛我嗎　　　　1x、2x.你還愛 我

　　　　　　　　　　　　　　　　　　　　　　　　　　%. 我還愛 你

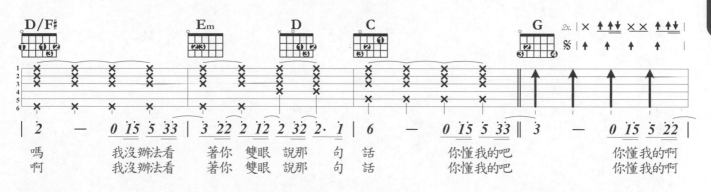

嗎　　　我沒辦法看　著你 雙眼 說那 句　話　　你懂我的吧　　　你懂我的啊

啊　　　我沒辦法看　著你 雙眼 說那 句　話　　你懂我的吧　　　你懂我的啊

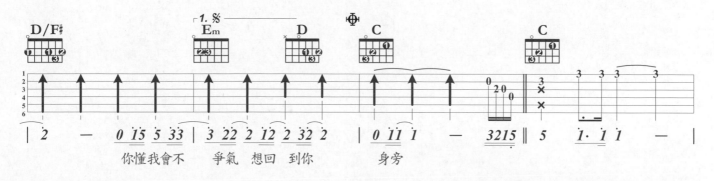

你懂我會不　爭氣 想回 到你　　身旁

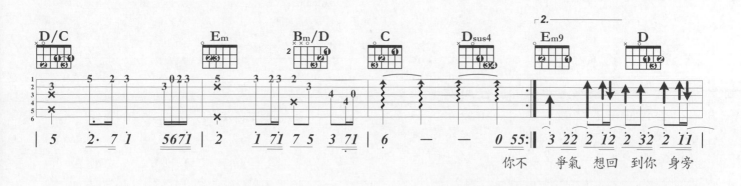

你不　爭氣 想回 到你 身旁

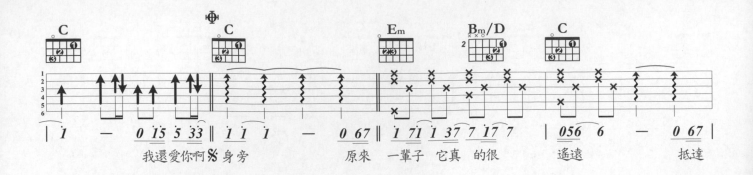

我還愛你啊 ※身旁　　　　　　原來　一輩子 它真 的很　　遙遠　　　　　抵達

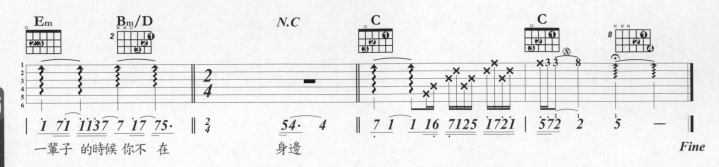

一輩子 的時候 你不 在　　　　　　　　身邊　　　　　　　　　　　　　　　　Fine

PLAY MEMO ●節奏 ▲和聲、樂理 ■旋律

① 大七和弦修飾主和弦的最佳範例。

② 整首曲子的彈奏彈奏技巧不難，重點在掌握各個樂段間情緒起落的控制上。所以右手觸弦的輕重是整首歌曲詮釋的重中之重。

③ 橋段前三拍的附點節拍輕重要控制得宜。

Sugar

歌曲資訊

演唱 / Maroon 5

詞曲 / Adam Levine/Henry Walter/Joshua Coleman/
Lukasz Gottwald/ Jacob Kasher Hindlin/
Michael Robert

曲風 / Mod Rock ♩/119 **KEY** / C♯ 4/4
CAPO / 1 **PLAY** / C 4/4

節奏指法

動態曲譜　官方MV

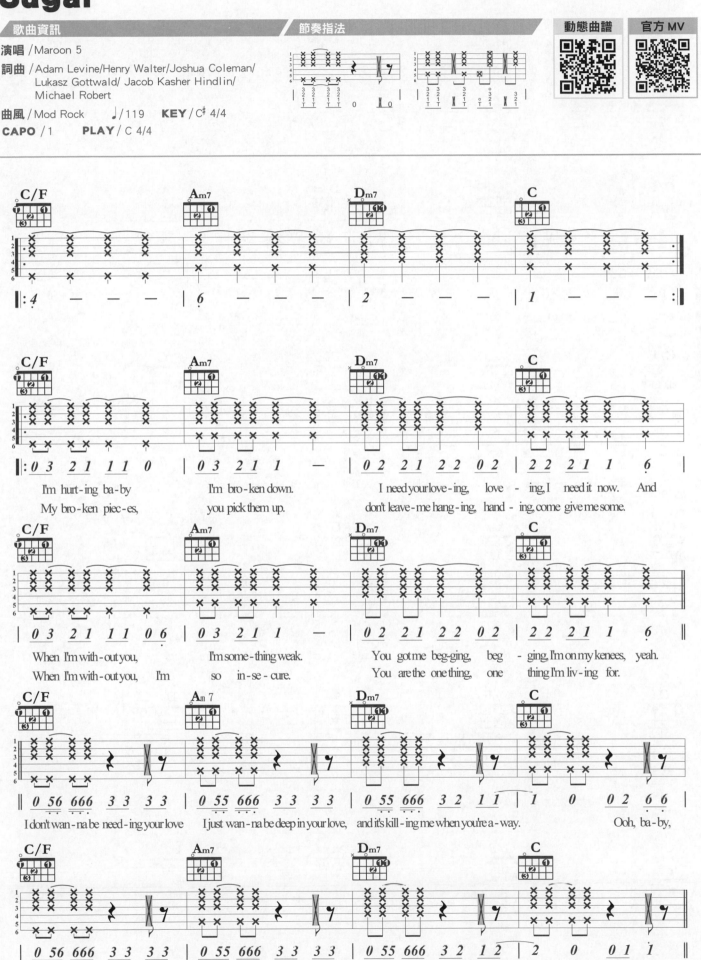

新琴點撥 ♪ 線上影音二版 ▶▶▶ **297**

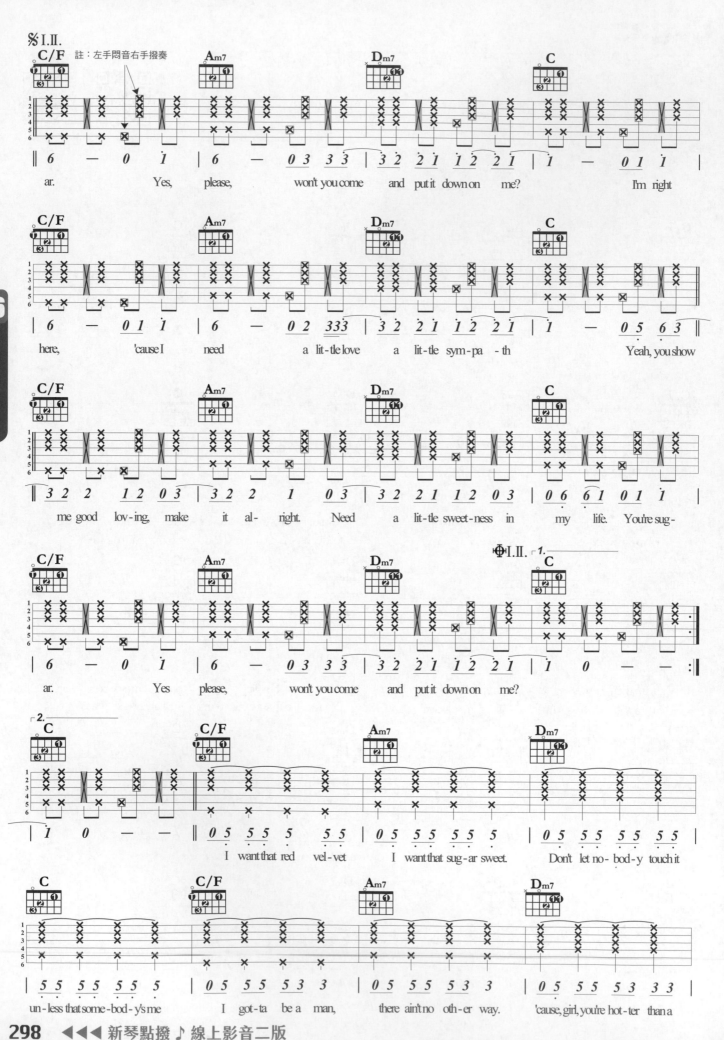

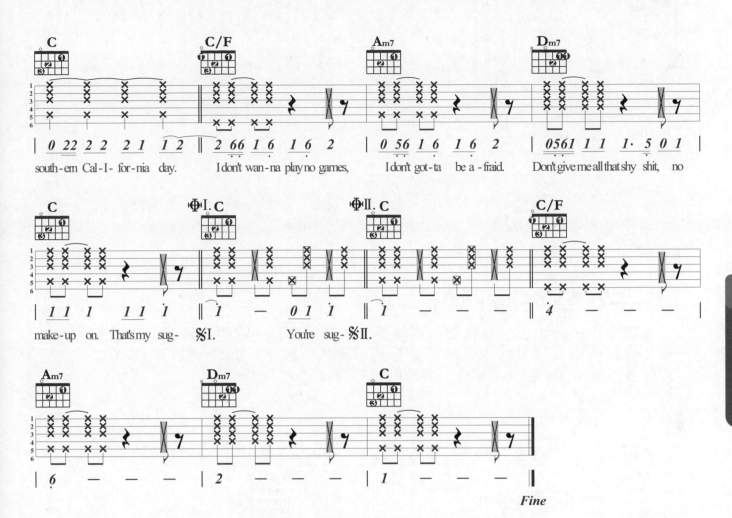

south-ern Cal-I- for-nia day. I don't wan-na play no games, I don't got-ta be a-fraid. Don't give me all that shy shit, no

make-up on. That's my sug- You're sug-

Fine

PLAY MEMO ●節奏 ▲和聲、樂理 ■旋律

① 節奏層次漸次強化的編曲。副歌節奏除了拇指擊弦外，還摻入 Plucking（左手悶弦右手繼續彈奏指法）讓伴奏音色更豐富。

② C/F和弦需用左手拇指扣弦。因為第五弦音一直都沒用到，也可考慮省略不壓弦。

大三加九和弦 Major Third Add Ninth
小九和弦 Minor Ninth

大三加九和弦的和弦組成：R 3 5 9

和弦寫法 / X add 9

大三加九和弦的使用時機

各調 I & IV 的和弦，有極強的旋律感，因為組成音中的第九度音，相當於
單音程的第二度音，兩音的唱音都是一樣的，因此可造成，主音（1）二
度音（2 or 9）三度音（3）的順階上行旋律1→2→3。

大三加九的分散和弦（音階）

Key C I add9（Cadd9）及 IV add9（Fadd9）

Cadd9

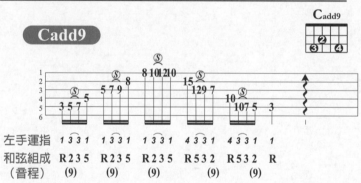

左手運指	1 3 3 1	1 3 3 1	1 3 3 1	4 3 3 1	4 3 3 1	1
和弦組成	R 2 3 5	R 2 3 5	R 2 3 5	R 5 3 2	R 5 3 2	R
（音程）	(9)	(9)	(9)	(9)	(9)	

Fadd9

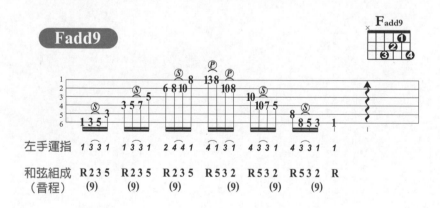

左手運指	1 3 3 1	1 3 3 1	2 4 4 1	4 1 3 1	4 3 3 1	4 3 3 1	1
和弦組成	R 2 3 5	R 2 3 5	R 2 3 5	R 5 3 2	R 5 3 2	R 5 3 2	R
（音程）	(9)	(9)	(9)	(9)	(9)	(9)	

可依和弦根音位置的不同，做各大三加九的分散和弦（音階）練習。

L6
精通編曲樂理

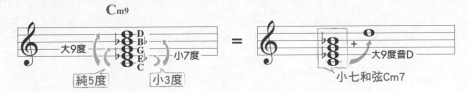

小九和弦的和弦組成：R ♭3 5 ♭7 9

和弦寫法 / Xm9

小九和弦的使用時機

各調的 IIm、VIm 和弦，較少代用 IIIm 和弦。

小九和弦的分散和弦（音階練習）

Key C　IIm9（Dm9），VIm9（Am9）

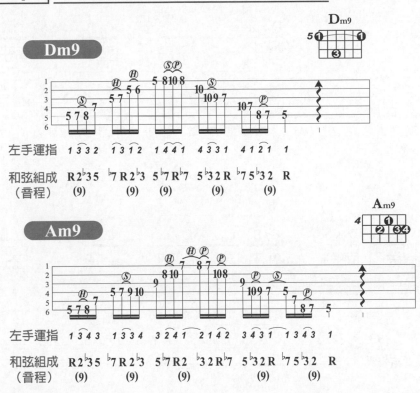

Dm9

左手運指　1 3̂ 3 2　1 3̂ 1 2　1 4̂ 4 1　4 3̂ 3 1　4 1 2̂ 1　1

和弦組成　R 2♭3 5　♭7 R 2♭3　5♭7 R♭7　5♭3 2 R　♭7 5♭3 2　R
（音程）　 (9)　　 (9)　　 (9)　　 (9)　　 (9)

Am9

左手運指　1 3̂ 4 3　1 3̂ 3 4　3 2̂ 4 1　2 1̂ 4 2　3 4̂ 3 1　1 3̂ 4 3　1

和弦組成　R 2♭3 5　♭7 R 2♭3　5♭7 R 2　♭3 2 R♭7　5♭3 2 R　♭7 5♭3 2　R
（音程）　 (9)　　 (9)　　 (9)　　　 (9)　　 (9)

可依和弦根音位置的不同，做各小九和弦的分散和弦（音階）練習。
Key C 的 IIIm9（Em9）可由 Dm9 上移 2 琴格推出分散和弦音階。

不喜歡沒有你的地方

歌曲資訊

演唱 /周興哲　**詞** /周興哲、吳易緯　**曲** /周興哲

曲風 /Slow Soul　♩/54　**KEY** /G

CAPO /0　**PLAY** /G

挑戰指數　★★★★★★★☆☆☆☆

節奏指法

官方 MV

L6
精通編曲樂理

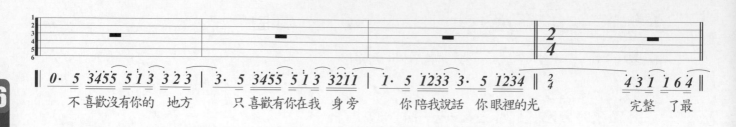

不喜歡沒有你的　地方　　只喜歡有你在我　身旁　　你陪我說話　你眼裡的光　　完整　了最

美的　時光　　你讓環遊世界像流浪　　心跟著你留在最遠方　　怕你自己一個人　　會孤

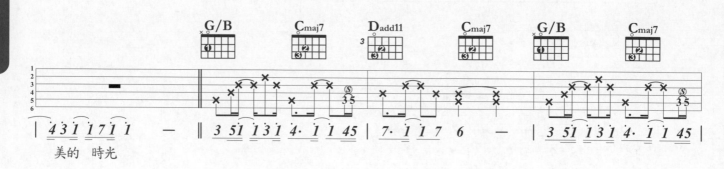

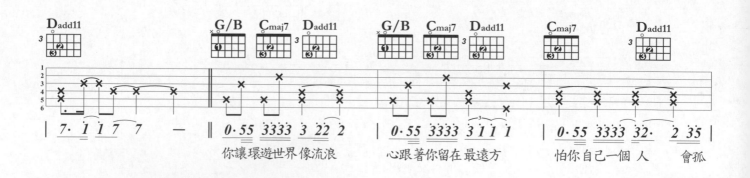

單 害怕　　期待未來每天的日出　　一起寫下無數的紀錄　　有你手心的溫度　　溫暖

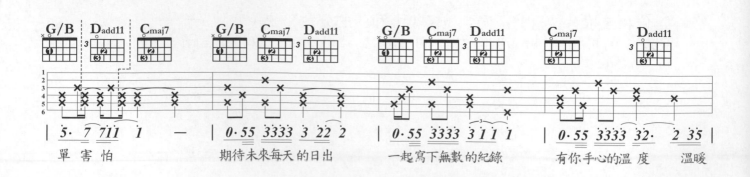

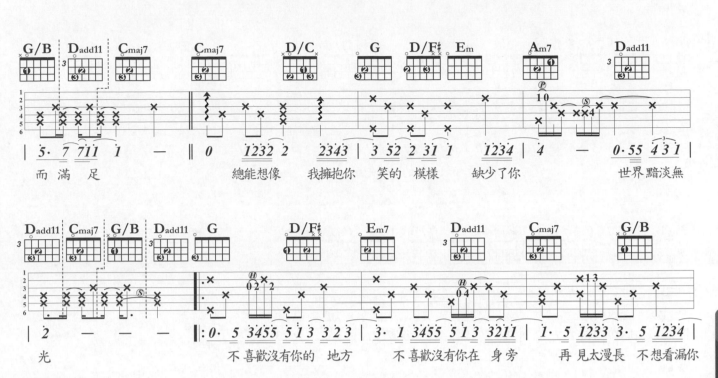

而滿足　　　　　總能想像　我擁抱你　笑的　模樣　　缺少了你　　　世界黯淡無

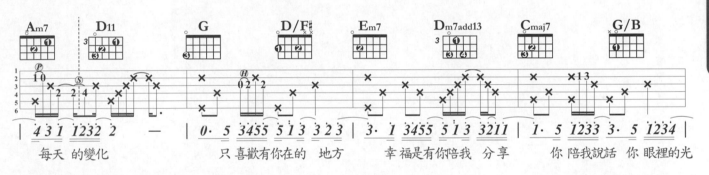

光　　　　　　不喜歡沒有你的　地方　　不喜歡沒有你在　身旁　　再見太漫長　不想看漏你

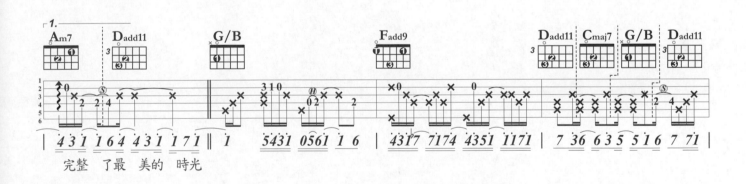

每天　的變化　　只喜歡有你在的　地方　　幸福是有你陪我　分享　　你　陪我說話　你　眼裡的光

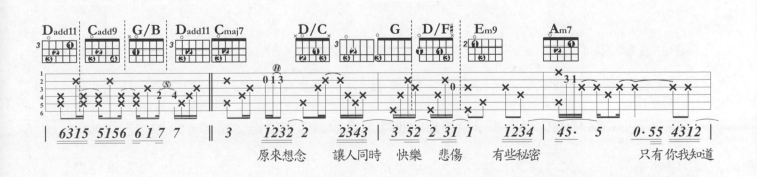

完整　了最　美的　時光　　　　　　　　　　　　　　　　　　　　　　　原來想念　讓人同時　快樂　悲傷　有些秘密　　　只有你我知道

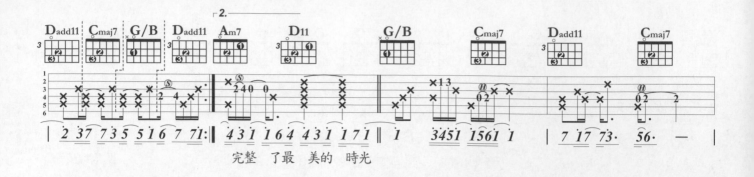

完整　了最　美的　時光

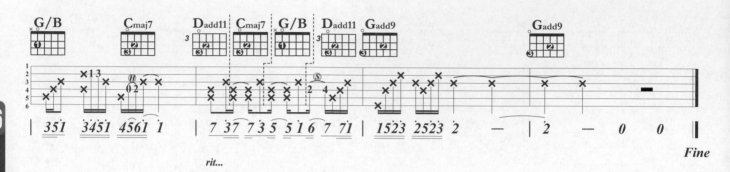

rit...

Fine

PLAY MEMO ●節奏 ▲和聲、樂理 ■旋律

① 和絃的變換不大、彈奏也大多在低音聲部上進行，硬要說有什麼和絃的深奧理論倒也不不盡其然。

② 有許多小細膩處的處理，拍子要抓得很準才能跟原曲的味道完全對上。多費一點點時間聽原曲幾次再慢慢跟上。

③ 切分拍的和弦變換位置拍點要狠準，切換的時候 Bass Line 也不要彈得太用力，以免讓全曲"淡然的律動感"失去味道。

左手顫音Trill 揉弦Vibrato

左右手技巧（六）

在此之前，我們為讓樂音更饒富情感、動態變化，已學習過諸如右手指法、刷奏、強音，左手的切音，悶音、捶弦、勾弦、推弦、滑音…等諸多技巧；緊接下來就讓我們完成讓上述企圖完全圓滿的最後兩片拼圖：顫音、揉音。

顫音 Trill　　譜例記號 *Tr...*

在同琴格或相異琴格，交替高、低於本音任意音程的**連續音**。

① **手腕帶動式：**綿細的情緒傳達。

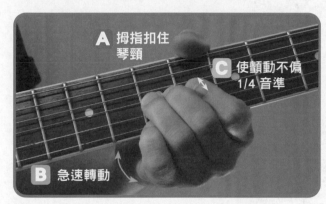

A 拇指扣住琴頸
C 使顫動不偏 1/4 音準
B 急速轉動

- **A** 同推、鬆弦預備姿勢，虎口握滿琴頸，按住本音
- **B** 急速轉動手腕
- **C** 不偏於本音 1/4 音準

② **連續捶、勾弦式：**較劇烈情緒展現。（以下是先捶後勾弦的示範。）

同捶、勾音預備姿勢，在右手撥弦後，

A 對目的音做捶（或勾）音　**B** 勾（或捶）返回本音　**C** 重複 A、B 動作

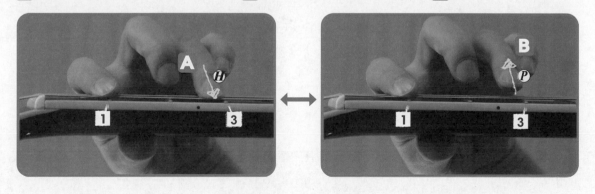

揉音 Vibrato　　譜例記號 *Vib.* 〜〜〜

在同琴格內作動。

① 手腕帶動式：綿細的情緒傳達。

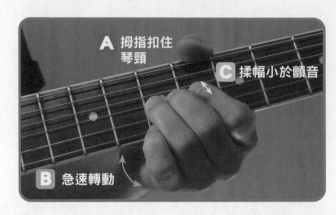

A 拇指扣住琴頸

C 揉幅小於顫音

B 急速轉動

A 同推、鬆弦預備姿勢
　　將手的虎口握滿琴頸

B 急速轉動手腕

C 音高，揉幅小於顫音。

② 小臂帶動式：比較劇烈情緒展現跟來回推、鬆弦動作近似，
　　　　　　　　但不一定利用到手腕的力量。

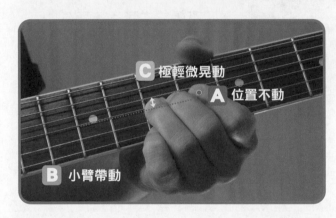

C 極輕微晃動

A 位置不動

B 小臂帶動

A 指按弦的位置不動

B 小臂帶動

C 手指上下**極輕微晃動**

③ 手指揉弦：跟來回推、鬆弦動作近似，　但不一定利用到手腕的力量。

A 平行琴弦方向只**震動指尖**　　**B** 或指尖以**畫小圓**方式小幅移動

大師經典賞析 B.B. King　　　經典歌曲/The Trill is Gone

歌曲線上看

概述了這兩技巧的切入方式後，不能不提、也不希望你錯過，匯集這些技巧於一身且無出其右的真正宗師級人物：**B.B. King**。

仔細看過這位大師的演出影片後，不知你有何感想？（有沒顫抖(Trill)？）
學會一項吉他技巧真的只是入門的初步，**請仔細"聽"（是的！仔細"聽"!!）**
BB King 促使**音頻"湛動"**的"快慢"與"速度"，"拍子"的"長短"與"輕重"，
是不是會覺得自己的顫音、揉音基本功還有很遠很遠的路程得走呢？

精通編曲樂理　L6

好不容易

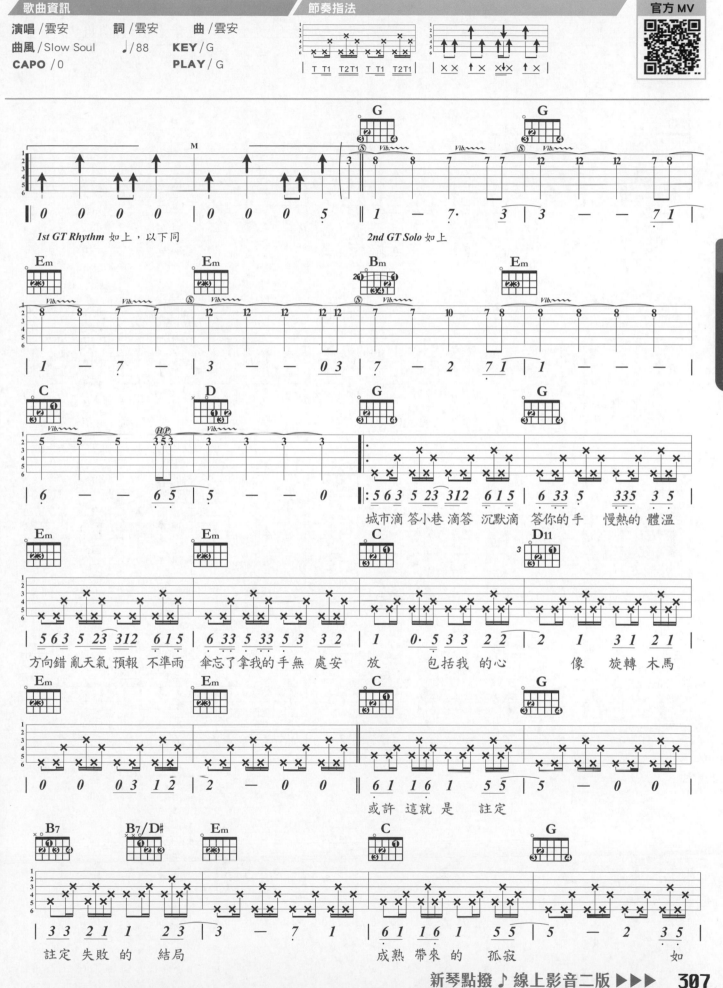

歌曲資訊

演唱 / 雲安　　詞 / 雲安　　曲 / 雲安
曲風 / Slow Soul　♩/ 88　　KEY / G
CAPO / 0　　　　PLAY / G

節奏指法

官方 MV

1st GT Rhythm 如上，以下同

2nd GT Solo 如上

城市滴 答小巷 滴答 沉默滴 答你的手　慢熱的 體溫

方向錯 亂天氣 預報 不準雨　傘忘了拿我的手無 處安　放　　　包括我 的心　　　像 旋轉 木馬

或許 這就是　註定

註定 失敗 的　結局　　　成熟 帶來的　孤寂　　　　　如

精通編曲樂理 L6

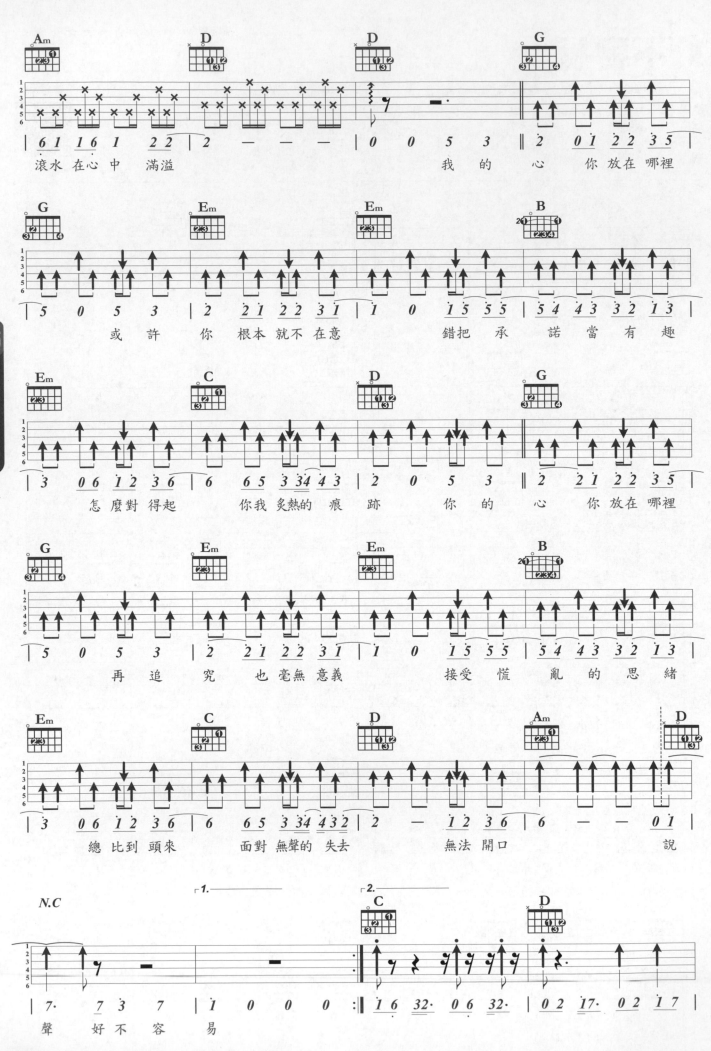

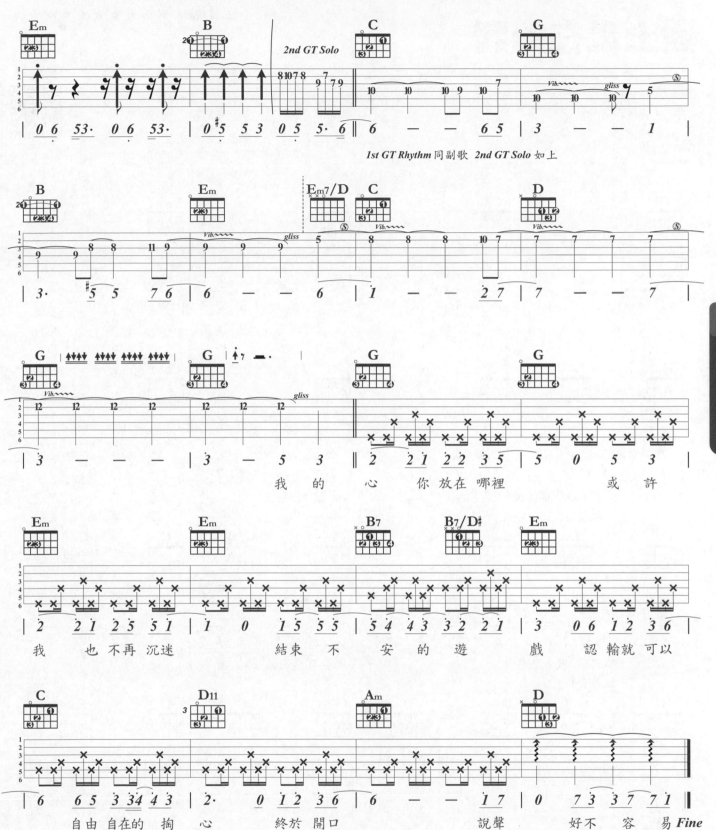

1st GT Rhythm 同副歌 2nd GT Solo 如上

愛上現在的我

id="1"

歌曲資訊

演唱 /閻奕格　　詞 /徐若瑄&高爾宣
曲 /Skot Suyama (陶山)&林依霖
曲風 /Mod Rock　♩/73　KEY / G 4/4
CAPO /0　PLAY / G 4/4

節奏指法

官方 MV

挑戰指數 ★★★★★★☆☆☆☆

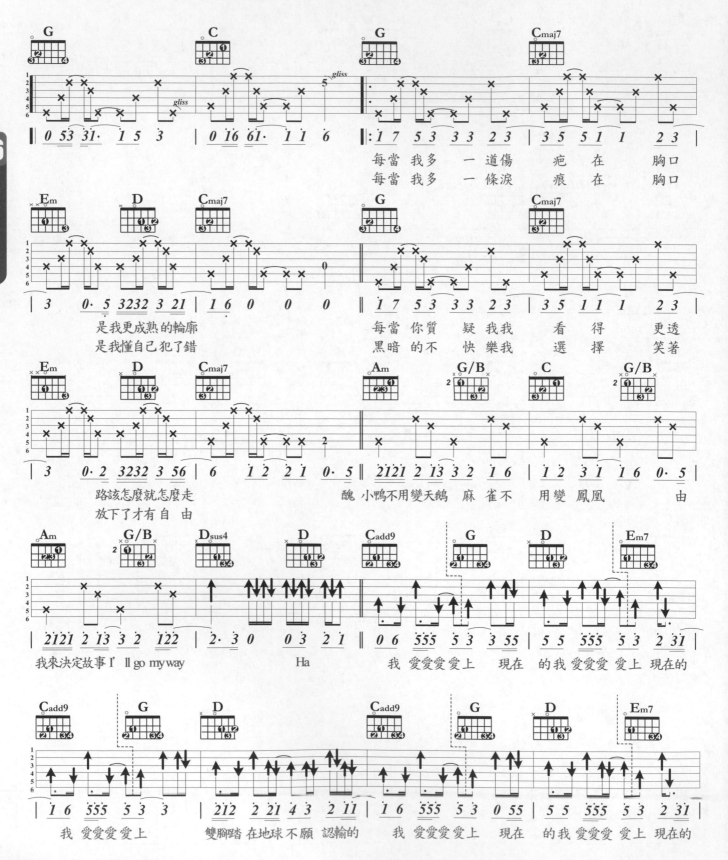

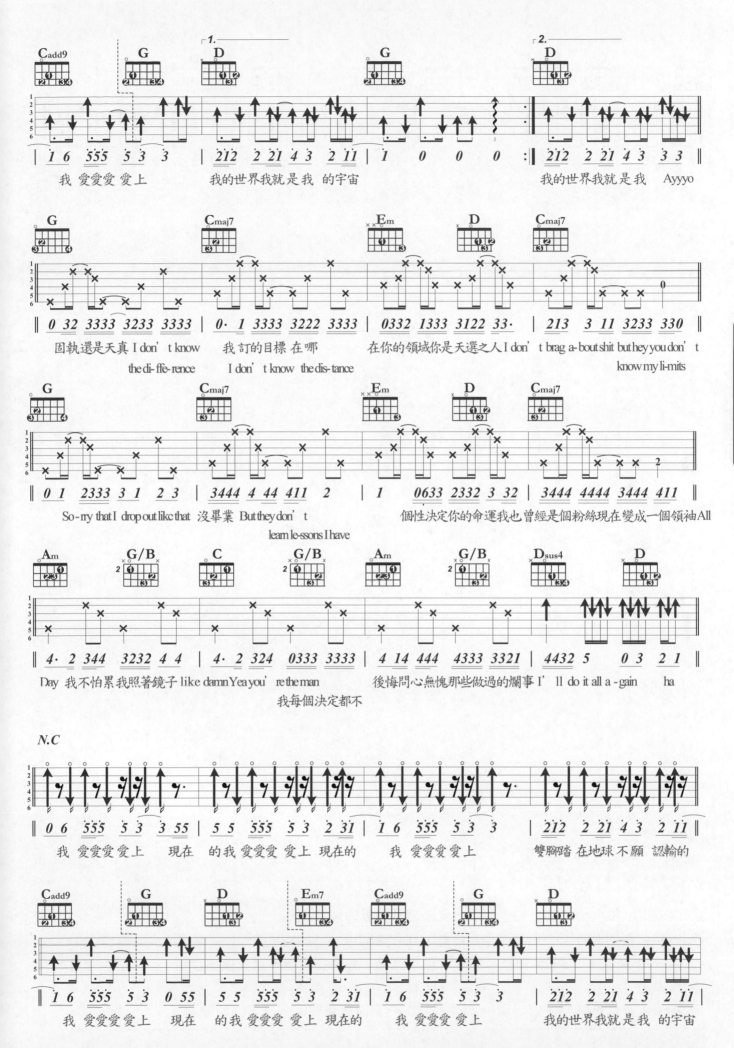

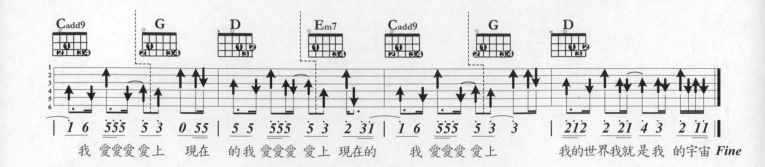

我 愛愛愛愛上　　現在　的我 愛愛愛 愛上　現在的　　我 愛愛愛愛上　　　我的世界我就是我 的宇宙 *Fine*

PLAY MEMO ●節奏 ▲和聲、樂理 ■旋律

① 滿滿附點拍與切分拍並用，製造出全曲極富動感的律動。

② IV和弦在主歌時以大七和弦作為修飾，副歌時則用大三加九和弦修飾。

③ 注意 G 和弦、C add9 和弦、Em7 和弦的互換，無名指小指一直都保持在第一、二弦的第三琴格上。

④ 指法伴奏也是三指法的變型， 其中複音Bass更是畫龍點睛，帶起強烈律動感。

泛音 Harmonic

左右手吉他技巧（六）

泛音又稱鐘音，會因右手撥奏方式的不同，有以下兩種常見的譜例表示。

Harm 自然泛音法

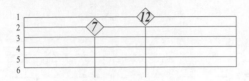

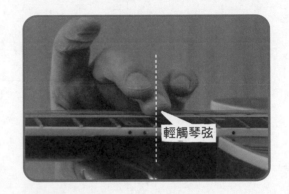

輕觸琴弦

① 左手指腹輕觸弦
② 不壓擠琴弦，避免琴弦變形
③ 觸弦的位置要在琴桁正上方，右手
　撥完弦後所產生的泛音才會明亮好聽。

以左手指腹輕觸弦於琴桁正上方撥奏出的自然泛音，有各弦的第四、五、七、九、十二琴格等位置，所產生的音階音名如下圖所示。

吉他指板上前十二琴格的自然泛音位置及音名

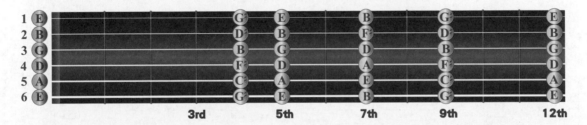

也可以利用 "人工" 的方法創造出自己想要的泛音位置。下例是利用 "等差 12 琴格"，創造出較第六弦第 3 格 G 的高 8 度的人工泛音範例。

A.H. 右手人工泛音

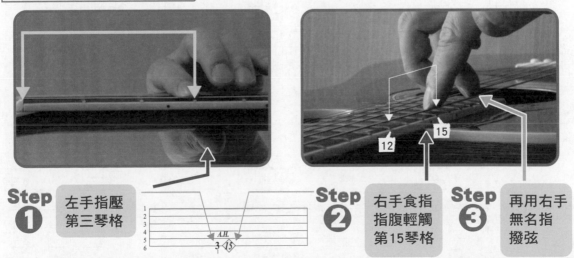

Step ❶ 左手指壓第三琴格

Step ❷ 右手食指指腹輕觸第15琴格

Step ❸ 再用右手無名指撥弦

利用上面的方法，你可以創造出任意音名的高 8 度泛音。不再受限自然泛音法中，只在特定位格才有泛音的限制。

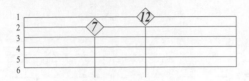

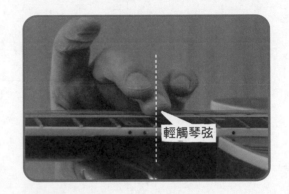

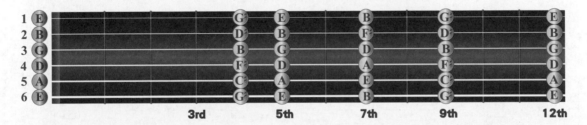

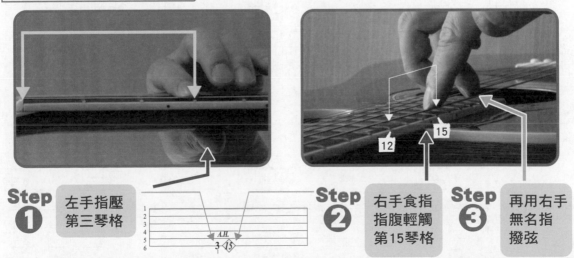

不是因為天氣晴朗才愛你

挑戰指數 ★★★★★★★☆☆☆☆

歌曲資訊　　　　　　　　**節奏指法**

演唱 /理想混蛋　詞 /邱建豪　曲 /邱建豪
曲風 / Slow Soul　♩/68　**KEY** / G#
CAPO / 1　　**PLAY** / G

官方 MV

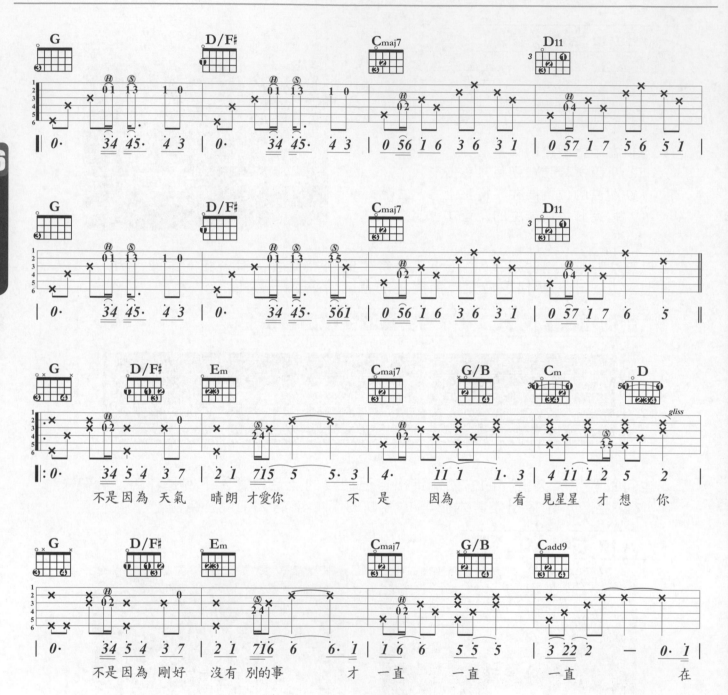

歌詞：

不是因為 天氣 晴朗才愛你　　不是 因為　　看 見星星 才想你

不是因為 剛好　沒有 別的事　　才 一直　　一直　　一直　　在

腦海裡　複習　　擁 抱你　什麼 角度最 合適　　　其實 我　　常會想像 我們

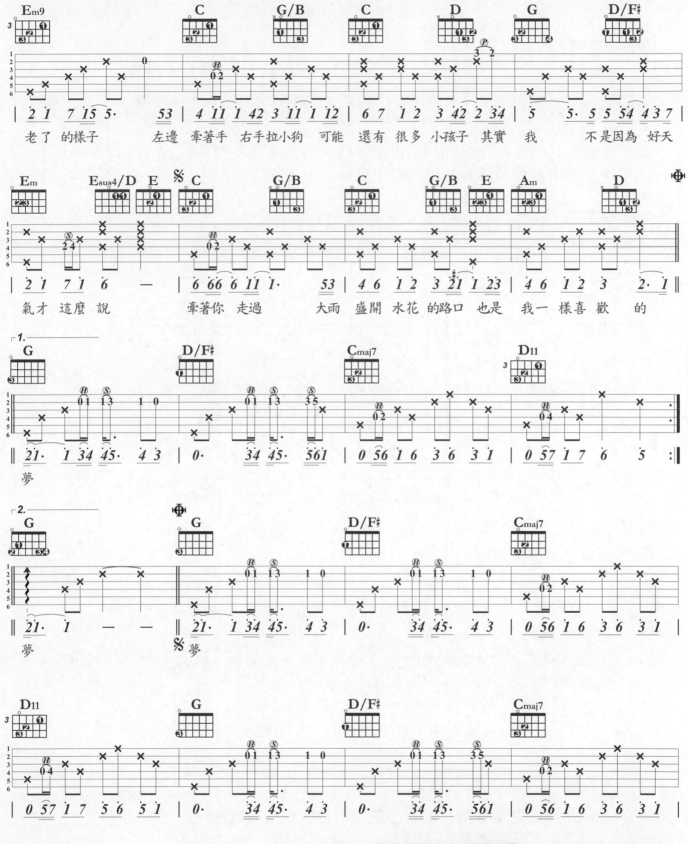

老了 的樣子　　左邊 牽著手 右手拉小狗 可能 還有 很多 小孩子 其實 我　　不是因為 好天

氣才 這麼 說　　牽著你 走過　大雨 盛開 水花 的路口 也是 我一 樣喜 歡　的

夢

夢　　　夢

PLAY MEMO ●節奏　▲和聲、樂理　■旋律

① 主歌**和弦進行**第四小節的Cm和弦帶入 打破原本卡農和弦的進行**狀態很具巧思。**

② E11和絃上"空弦到第四琴格的搥弦"動 作要小心，儘量讓兩音的音量一致。

③ 結束 " G和弦2、3、4 琴弦上第五格泛 音是用琶音的方式彈出來"的，不是很 容易請小心處理。

Fine

延伸和弦 Extension Chords

九和弦、十一和弦、十三和弦

用單音程外的音域作為和弦的構成音時，稱為延伸和弦（Extension Chords）。在流行音樂中常用的延伸和弦有以下幾種。

L6
精通編曲樂理

九和弦　以 C 為主音的九和弦為例

① 以各七和弦為基礎，再加與和弦主音相距大九度音程。

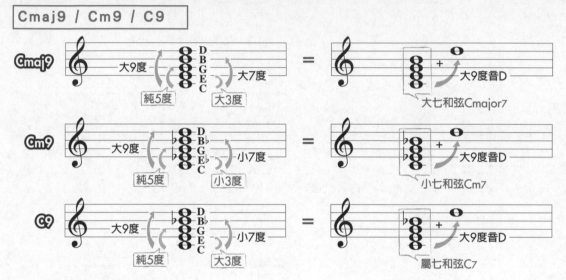

② 九和弦的使用時機

　a. 大九和弦（X major9）
　　以各調的 I major9 出現居多，通常是用在歌曲的結束。

　b. 小九和弦（X m9）
　　在大調中以 II m9 及 VI m9 出現的機率較多，做為 II m 及 VI m 和弦的代理兼修飾。在小調中以 I m9 出現，做為結束和弦。

　c. 屬九和弦（X9）
　　在 Funk Blues 樂風中，以 I 9 代 I 7，IV 9 代 IV 7，V 9 代 V 7。

十一和弦　以 C 為主音的十一和弦為例

① 以各九和弦為基礎，再加與和弦主音相距十一度音程。

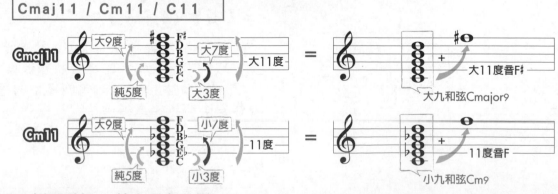

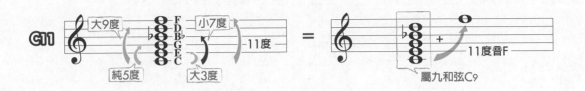

② 十一和弦的使用時機

 a. 大十一和弦（Xmaj11）：少用

 b. 小十一和弦（Xm11）
 在**大調**中常用於Ⅵm11，以代用Ⅵm和弦。

 c. 屬十一和弦（X11）
 屬十一和弦的和弦性質兼具**Ⅳ級＋Ⅴ級**和弦
 EX：C調Ⅴ11和弦G11為例，G11＝G B D F A C
 和弦中的前三個組成音G B D，為C調Ⅴ和弦G的組成音，後三個組成音F A C為C調 Ⅳ 和弦F的組成音。So，屬十一和弦常**用於各調 Ⅳ及Ⅴ中**，做為**經過兼代用**和弦。

十三和弦 以 C 為主音的十三和弦為例

① 以各十一和弦為基礎，再加與和弦主音相距十三度音程。

Cmaj13 / Cm13 / C13

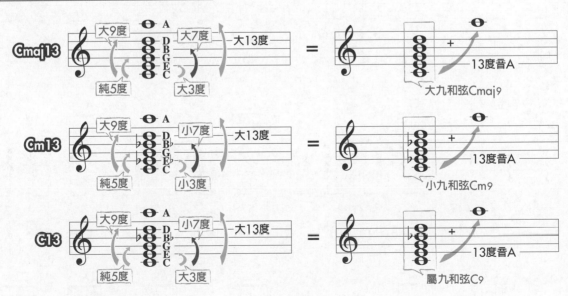

② 十三和弦的使用時機

 屬七和弦的修飾或是做**屬七和弦到主和弦的經過。**

想和你看五月的晚霞

挑戰指數 ★★★★★★★★☆☆

歌曲資訊

演唱/陳華　詞/陳華　曲/陳華

曲風/Slow Soul　♩/92　KEY/C#

CAPO/1　PLAY/C

節奏指法

官方MV

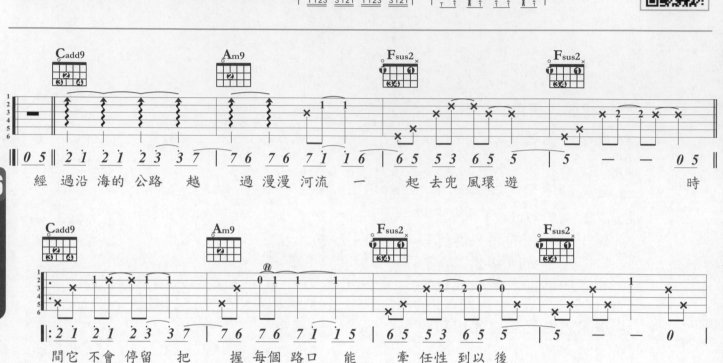

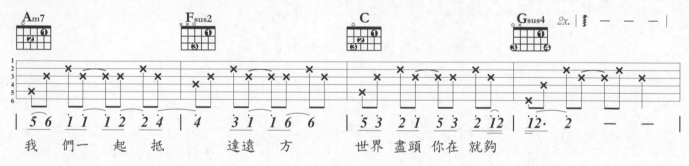

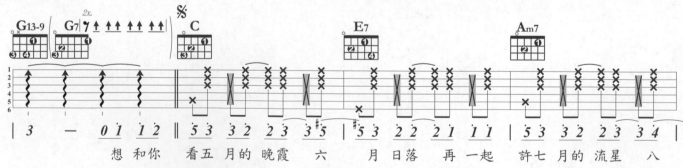

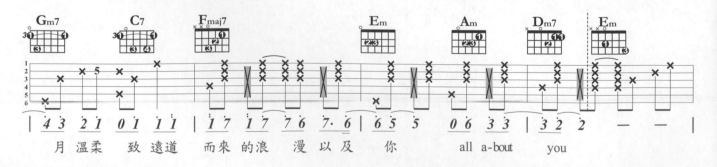

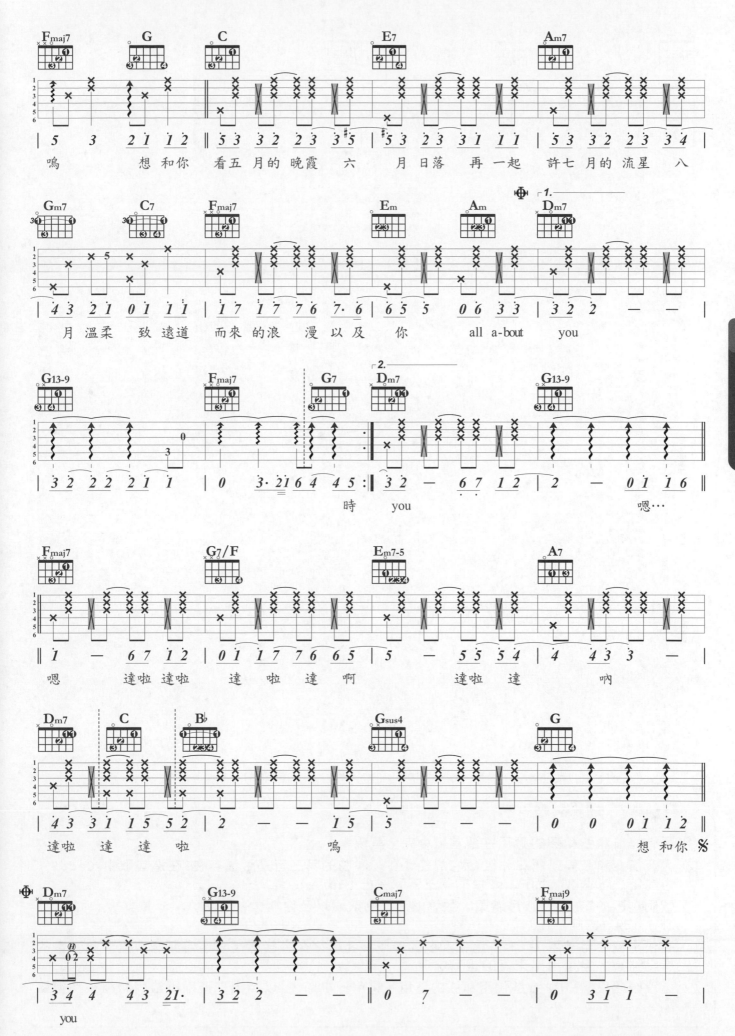

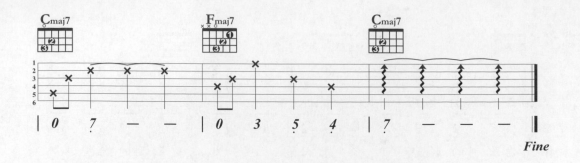

Fine

PLAY MEMO ●節奏 ▲和聲、樂理 ■旋律

① 所有修飾和弦相關的應用在這首歌中完全呈現。

② 大三加九和弦與掛留二和弦命名的差異在，和弦的第三音是否還存在?在這首歌中 Cadd9 中的第三音還在，而Fsus2中的第三音和弦已不復存。

③ 歌詞副歌的第一段"八月溫柔，致遠道而來的浪漫以及你"處 的Gm7--C--F 是多調和弦 2m7--5--1的應用。

④ 在決定到底用不用 G13-9 這個和弦的時候掙扎了好久最後還是決定忠原味。這個和弦真的有點難按，但是用出來真的很有味道。

⑤ 橋段哼唱段的Bb和弦是代用和弦的運用。代用一小節 G 以免出現連兩小節同和絃會顯得單調。

屬七和弦 Dominant Seventh 的延伸與變化

在一般的編曲通則中，一個和弦可以藉由"延伸（Extended）"，以九和弦、十一和弦、十三和弦等方式出現，來讓和弦的音色更豐富而多變。也就是我們在前一篇樂理中所提及的"延伸和弦"概念。而類似這樣的手法與概念，更被頻繁地使用在屬七和弦中。

屬七和弦的變化類型

① 屬七增五和弦 (Dominant Seventh Augmented Fifth Chord)
 屬七減五和弦 (Dominant Seventh Diminished Fifth Chord)

將原屬七和弦組成音中的第五音升半音或降半音而成。

屬七增五和弦的和弦組成：R 3 #5 ♭7
和弦寫法 / X7+5

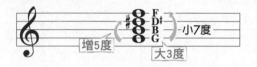

屬七減五和弦的和弦組成：R 3 ♭5 ♭7
和弦寫法 / X7-5

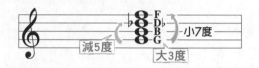

② 屬七增九和弦 (Dominant Seventh Augmented Ninth Chord)
 屬七減九和弦 (Dominant Seventh Diminished Ninth Chord)

將原屬七和弦組成音，再加上一個升九度音或減九度音而成。

屬七增九和弦的和弦組成：R 3 5 ♭7 #9
和弦寫法 / X7+9

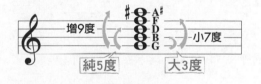

屬七減九和弦的和弦組成：R 3 5 ♭7 ♭9
和弦寫法 / X7-9

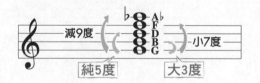

屬七和弦的使用時機

a. 是後和弦的調性 V 級

Ex	原和弦進行	\| C / / / \| F / / / \|	註：C是key of F的 V 和弦
	加入屬七和弦變化	\| C9 / C7-9 \| F7 / / / \|	
		\| C7 / C7+5 \| Fmaj7 / / / \|	

b. 是後和弦的調性 ♭II 級

Ex	原和弦進行	\| C / / / \| B / / / \|	註：C是key of B的 ♭II 和弦
	加入屬七和弦變化	\| C7+9 / / / \| B7 / / / \|	

吉他手

挑戰指數 ★★★★★☆☆☆☆☆

歌曲資訊

演唱/陳綺貞　詞/陳綺貞　曲/陳綺貞
曲風/Funk Rock　♩/95　KEY/F 4/4
CAPO/0　PLAY/F 4/4

節奏指法

官方MV

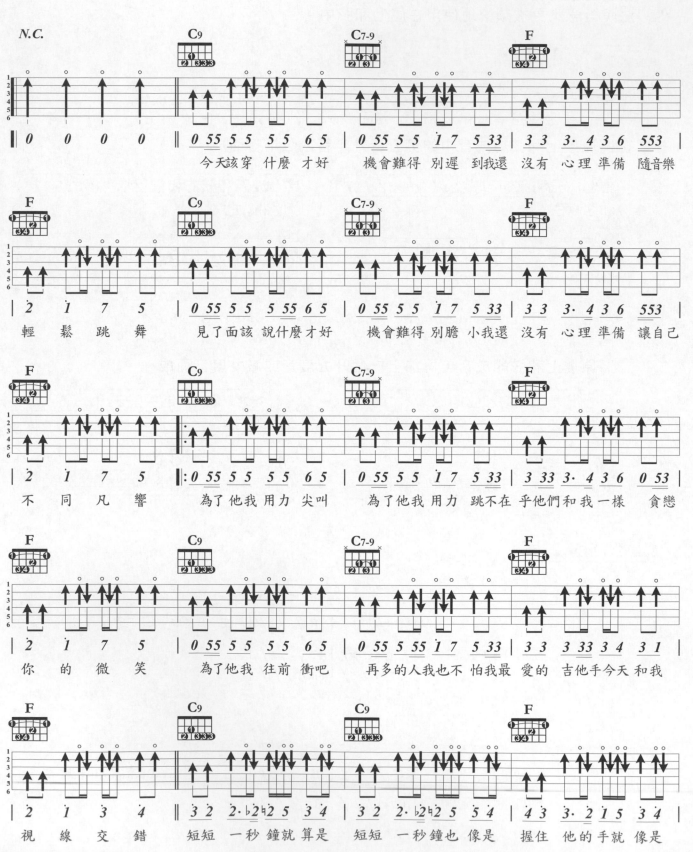

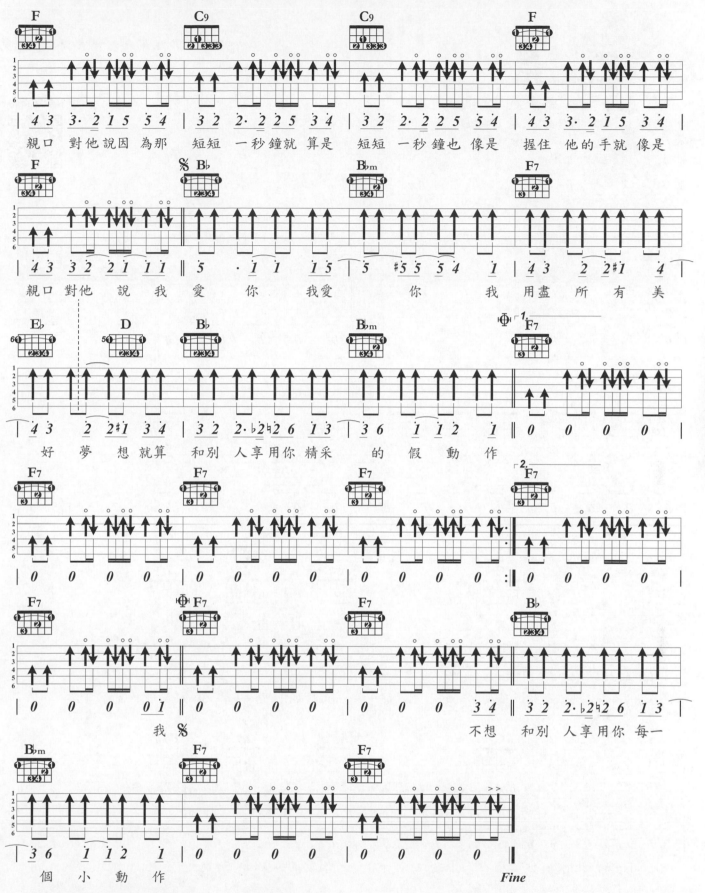

PLAY MEMO ●節奏 ▲和聲、樂理 ■旋律

① 主歌第 2～4 小節和弦進行（ C9 → C7-9 → F ），是屬七和弦擴張與變化篇中所說的應用範例。

② 使用左手悶音來貫穿全曲的 Funk Rock 練習曲。

③ 需要用左手無名指壓 3～1 弦難度高！根據經驗，需要一段時間的練習後才能達成。請多加努力！

旅行的意義

歌曲資訊

演唱/陳綺貞　詞/陳綺貞　曲/陳綺貞
曲風/Slow Soul　♩/70　KEY/D 4/4
CAPO/0　PLAY/D 4/4

節奏指法

L6
精通編曲樂理

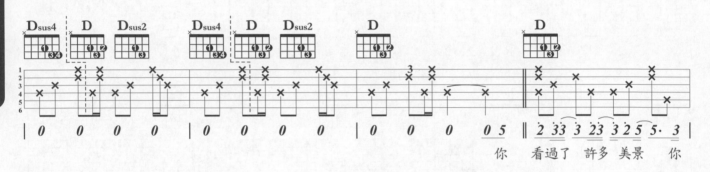

你　看過了　許多　美景　你

看過了　許多　美女　你　迷失在　地圖　上　每一　道短暫的光　陰　　　你　品嚐了　夜的　巴黎　你

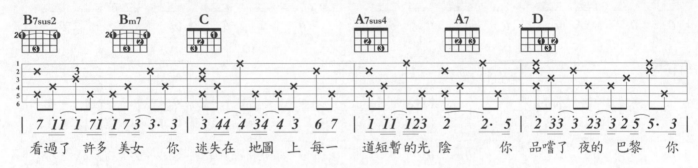

踏過　下雪的　北京　你　熟記書　本裡　每一　句　你最愛的真　理　卻說　不出　你　愛我的　原

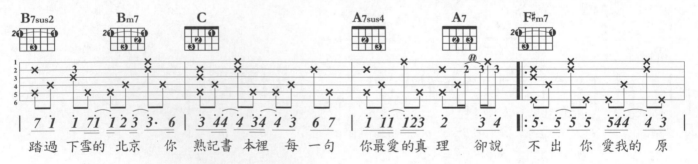

因　　　　卻說　不出　你　欣賞我哪　一　種　表情　卻說　不出　在　什麼　場合我

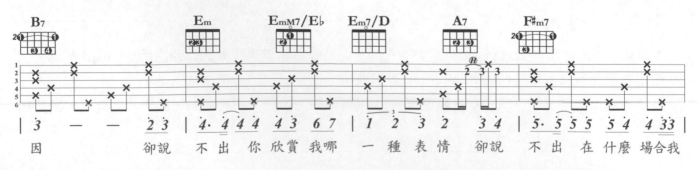

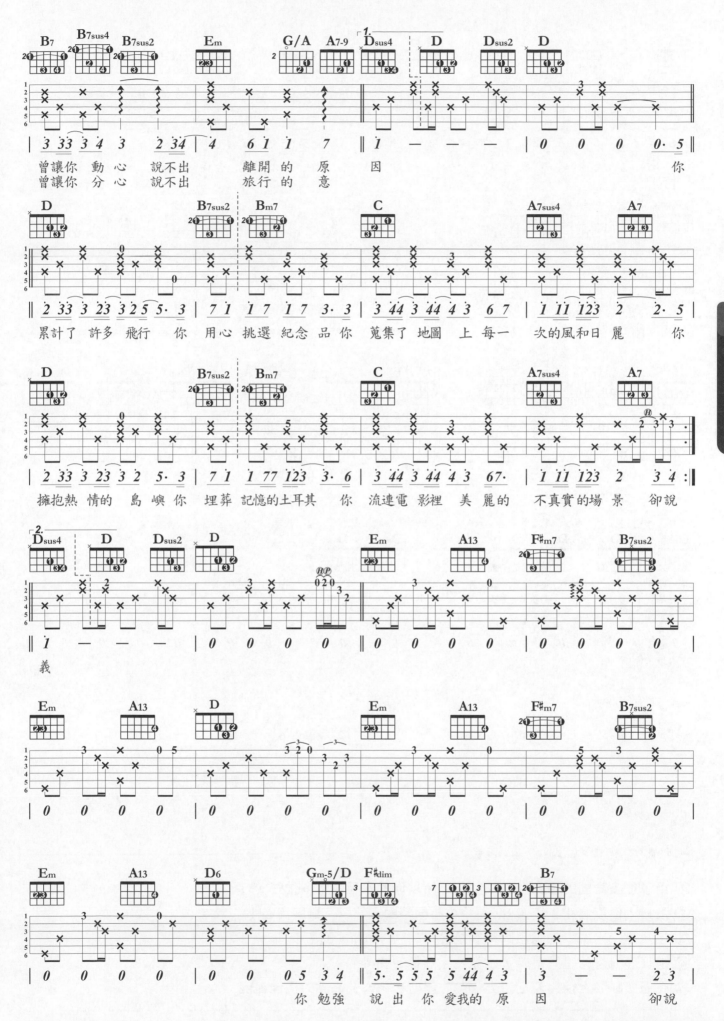

曾讓你 動 心 說不出　離開 的 原　因　　　　你
曾讓你 分 心 說不出　旅行 的 意

累計了 許多 飛行　你 用心 挑選 紀念 品你 蒐集了 地圖 上 每一　次的 風和日 麗　你

擁抱熱 情的 島嶼你 埋葬 記憶的 土耳其　你 流連電 影裡 美 麗的　不真實的場　景　卻說

義

你勉強　說出 你愛我的原 因　　　卻說

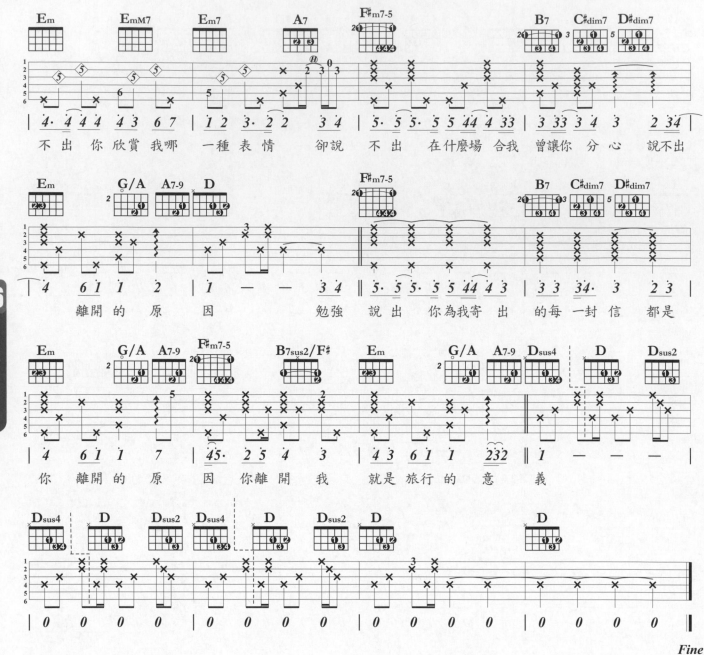

不出 你欣賞我哪 一種表情 卻說 不出 在什麼場 合我 曾讓你分 心 說不出

離開 的 原 因 勉強 說出 你為我寄 出 的每一封 信 都是

你 離開的原 因 你離開我 就是 旅行的 意 義

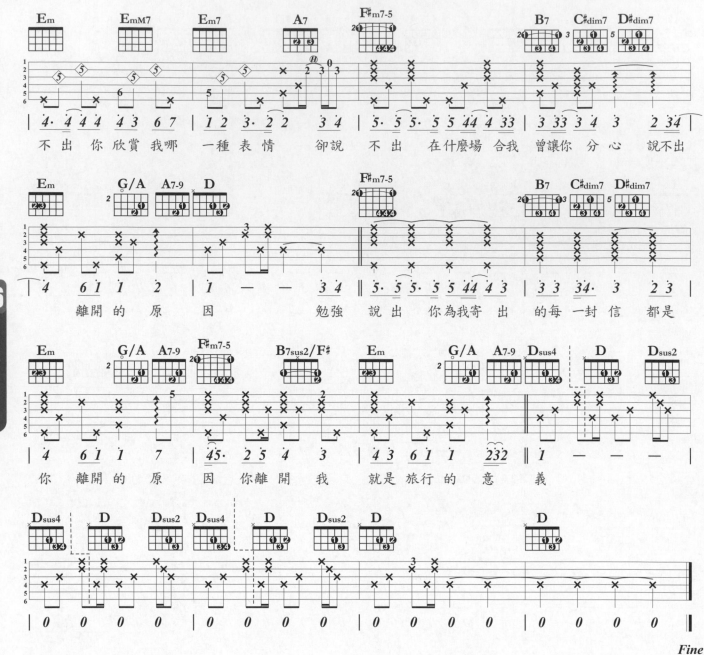

Fine

PLAY MEMO ●節奏 ▲和聲、樂理 ■旋律

① 用了很多華麗的修飾和弦來美化，所以你的左手就得多忙些。

② 沒錯！你沒看錯！！ C9必須用小指同時壓三條弦。難度高喔！

③ 指法是複音Bass的應用，律動是標準的slow soul 的節奏風。

④ 前奏雙音旋律是六度音，注意左手運指的安排。

⑤ 在五級和弦上使用屬七減九和弦、掛留和弦作為修飾的極佳範例。

L6 精通編曲樂理

轉調 Modulation

轉調的使用，通常是為彰顯歌曲不同段落的情緒、意境差異。

轉調的方式

① 近系轉調
　新調與原調的五線譜調號相同，或只相差一個升或降記號的轉調。

C 調與其他調號的遠、近調系圖示

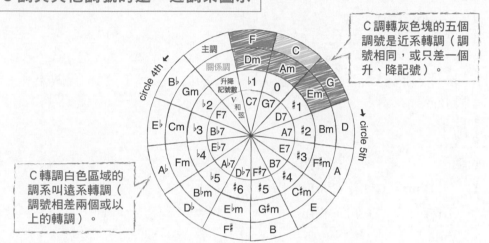

C 調轉灰色塊的五個調號是近系轉調（調號相同，或只差一個升、降記號）。

C 轉調白色區域的調系叫遠系轉調（調號相差兩個或以上的轉調）。

② 遠系轉調
　新調與原調的五線譜調號相差兩個（或以上）升或降記號的轉調。

③ 平行大小調轉調
　新調和原調的調名相同，只是調性不同，例如 C 調轉 Cm 調。調名都是 C，只是 C 調為大調，而 Cm 為小調。

流行音樂中常用的轉調方式

① 取新調順階和弦中的 V 或 V 7 或 V 9 做為兩調轉調時的經過和弦（最常用）。

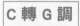
C 轉 G 調

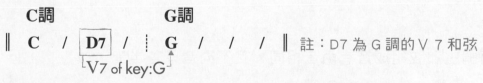

　　　　C調　　　　　　　　**G調**
　‖　C　/　D7　/　┆　G　/　/　/　‖　　註：D7 為 G 調的 V 7 和弦
　　　　　　└ V7 of key:G ┘

② 取新調順階和弦的第 7 音減七和弦作為轉調經過和弦。

G 轉 B 調

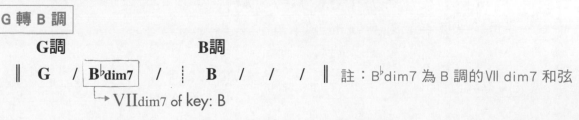

　　　　G調　　　　　　　　**B調**
　‖　G　/　B♭dim7　/　┆　B　/　/　/　‖　　註：B♭dim7 為 B 調的 Ⅶ dim7 和弦
　　　　　　└→ Ⅶdim7 of key: B

> 註：各調的 VII dim7 和弦，有 3 個和弦組成音同於 V7 和弦，所以各調
> 的 VII dim7 和弦及 V7 和弦，可互為代用和弦。
>
> C 調 VII dim7 為 Bdim7，V7 為 G7
> Bdim7 和弦組成（B D F A♭）
> G7 和弦組成（G B D F）故 Bdim7 可代用 G7 和弦。

③ 新調為大調，取新調順階和弦中的 IIm7 → V7 → I 和弦進行做為兩調轉調時
的經過和弦。

C調 E♭調

‖ C / | Fm7 B♭7 | E♭ / / / ‖

IIm7→V7→I of key:E♭

④ 新調為小調，取新調順階和弦中的 IIm7-5 → V7 → I 和弦進行做為兩調轉調
時的經過和弦。

G 轉 C♯ 小調

G調 C♯m調

‖ G / | D♯m7-5 G♯7 | C♯m / / / ‖

IIm7 5→V7→I of key:C♯m

⑤ 三度轉調法
大和弦轉入相隔大、小三度的主和弦的轉調法，有兩個方式。

a. 由原調主和弦直接進入新調主和弦

A調 C調

‖ [A] / / / | [C] / / / ‖

A和弦與C和弦
的和弦音名差小3度

b. 先轉入新調的 V7 和弦，再接新調的主和弦

‖ Dm7 / C/E Gsus4 ‖ A♭ / / / | E♭ / / / ‖

V7→I of key:E♭

⑥ 平行大小調的轉調
因為兩調主和弦組成音有兩音相同，且不同音只差半音，故直接進行轉調。

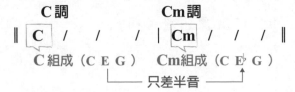

C調 Cm調

‖ [C] / / / | [Cm] / / / ‖

C組成（C E G） Cm組成（C E♭ G）
只差半音

Tears In Heaven

歌曲資訊

演唱 / Eric Clapton　　詞曲 / Eric Clapton

曲風 / Slow Soul　♩/76　KEY / A→C→A 4/4

CAPO / 0　　PLAY / A→C→A 4/4

挑戰指數 ★★★★★★☆☆☆☆

節奏指法

動態曲譜　官方 MV

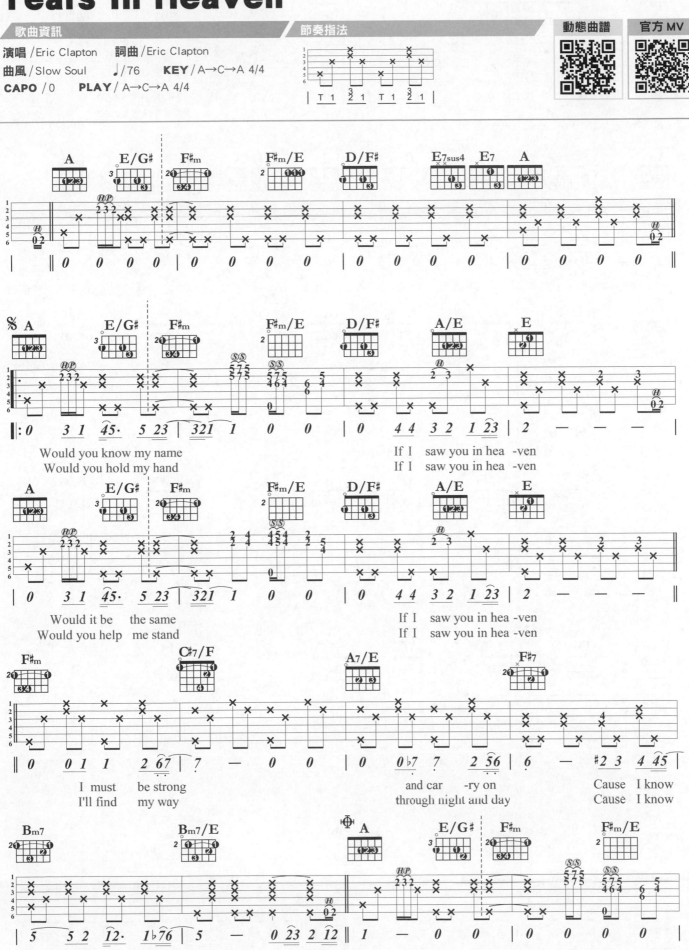

Would you know my name
Would you hold my hand

If I　saw you in hea -ven
If I　saw you in hea -ven

Would it be　the same
Would you help　me stand

If I　saw you in hea -ven
If I　saw you in hea -ven

I must　be strong
I'll find　my way

and car　-ry on
through night and day

Cause I know
Cause I know

I don't　be-long
I just　can't stay

here in hea -ven
here in hea -ven

L6

精通編曲樂理

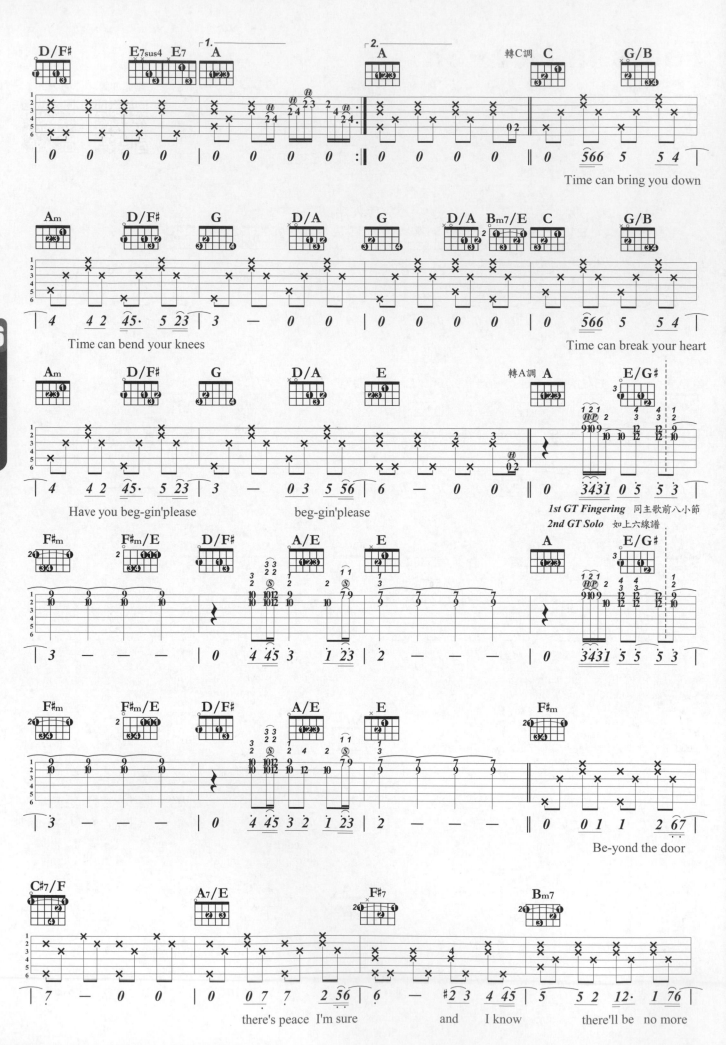

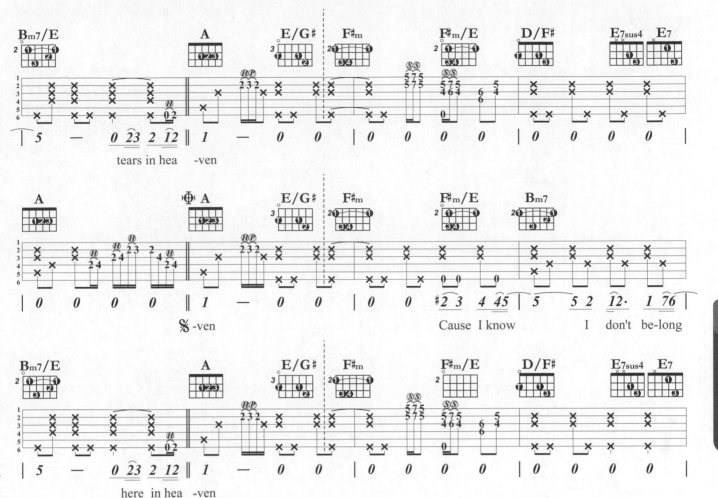

tears in hea -ven

% -ven

Cause I know I don't be-long

here in hea -ven

Fine

PLAY MEMO ●節奏 ▲利聲、樂埋 ■旋律

① A 大調的卡農和弦曲例。A → E/G♯ → F♯m →F♯m/E 的 Bass Line 是 Do→Ti→La→Sol 順降。請複習 A大調/ F♯m 小調的順階和弦篇內容。

② 間奏是雙吉他編排。SOLO吉他部分的雙音，4度、3度重音兼具。伴奏吉他部分，和弦進行、伴奏指法同主歌。

③ A 調轉 C 調也可視為默認（??）平行轉調的一種。因為 C 調的關係小調 Am 調共用同一組音階。記憶可以這樣想但就樂理而言是不對的邏輯！所以才會說是默認（笑）。

不該

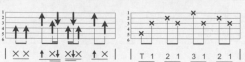

挑戰指數 ★★★★★★★☆☆☆☆

歌曲資訊
演唱 / 周杰倫 & A Mei 詞 / 方文山 曲 / 周杰倫
曲風 / Slow Soul ♩/76 KEY / E→G→E
CAPO / 0 PLAY / E→G→E

節奏指法

動態曲譜 官方MV

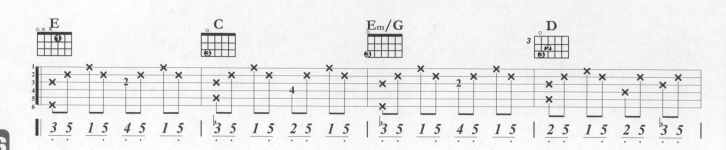

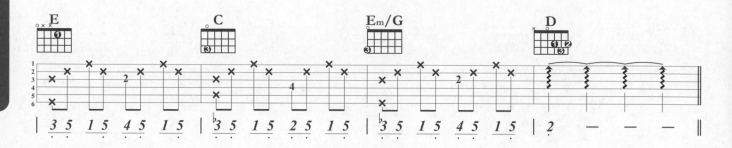

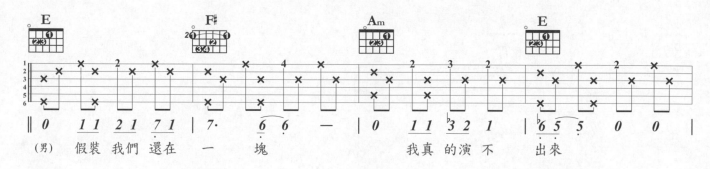

(男) 假裝 我們 還在 一 塊 我真 的演 不 出來

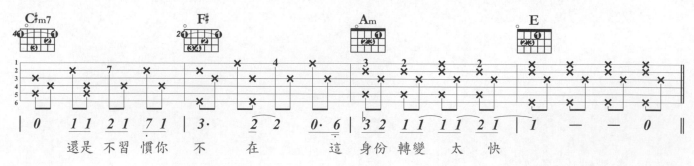

還是 不習 慣你 不 在 這 身份 轉變 太 快

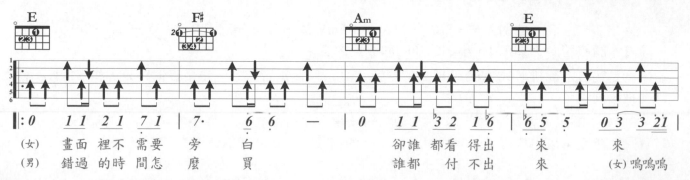

(女) 畫面 裡不 需要 旁 白 卻誰 都看 得出 來 來
(男) 錯過 的時 間怎 麼 買 誰都 付不 出 來 (女)嗚嗚嗚

精通編曲樂理 L6

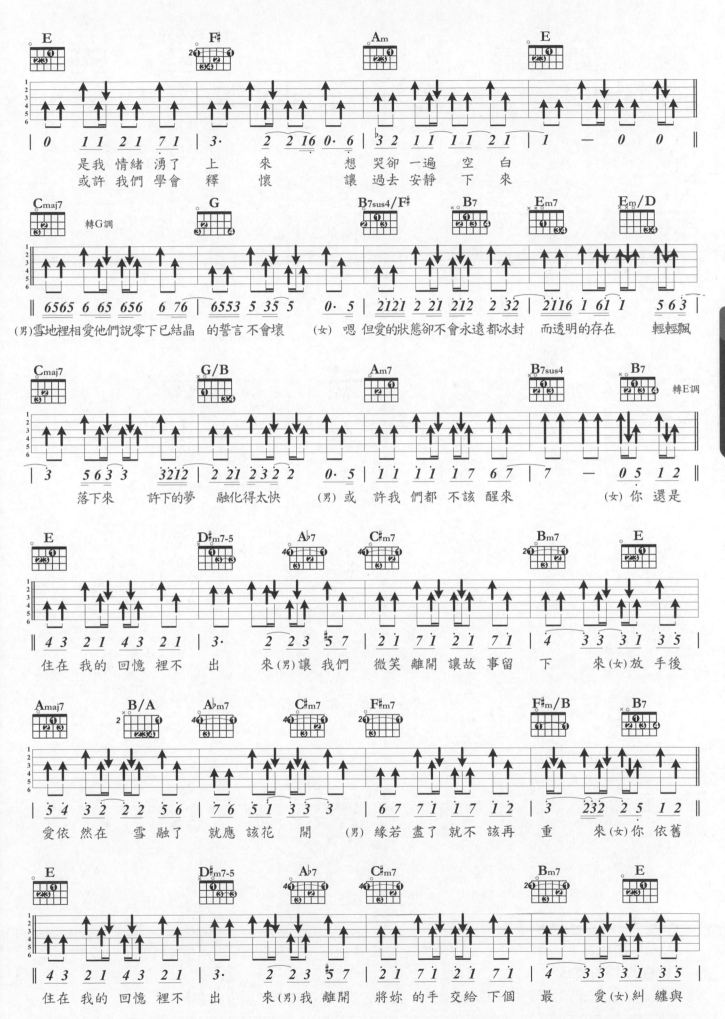

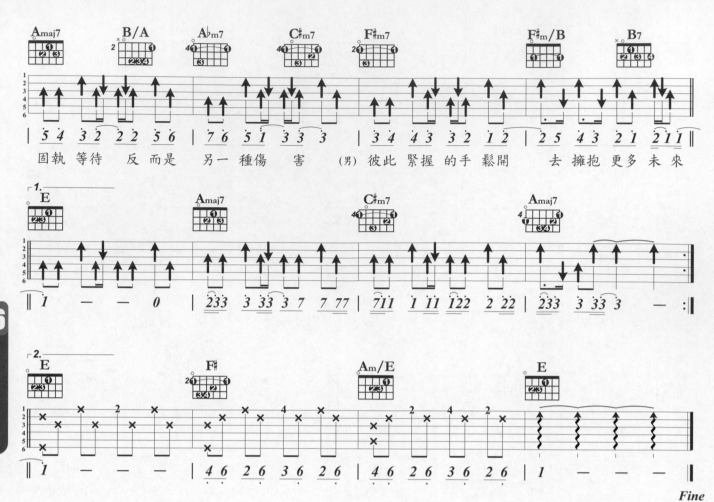

PLAY MEMO ●節奏 ▲和聲、樂理 ■旋律

① E 和弦組成音 E、G♯、B，Cmaj7 和弦 組成音 C E G B。利用兩者有兩個共同音 E、B 作為 E 調轉 G 調的樞紐。

② B7 和弦是 E 大調的屬和弦，用他從 G 大調轉回 E 大調理所當然所的囉！

多調和弦 打破調性的限制

打破僅用本調和弦、借用他調和弦，讓聲響有暫時轉調樂感的編曲方式，
就稱為多調和弦的應用。

調製方式

Step1 加入以後和弦主音名為調性的該調 5 級屬和弦（參考後頁的五度圈圖示）

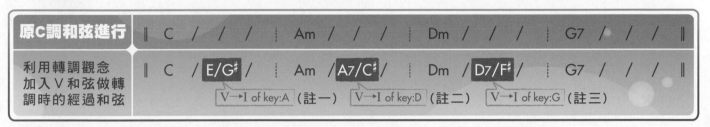

原C調和弦進行	‖ C / / / ┊ Am / / / ┊ Dm / / / ┊ G7 / / / ‖
利用轉調觀念加入 V 和弦做轉調時的經過和弦	‖ C /E/G♯/ ┊ Am /A7/C♯/ ┊ Dm /D7/F♯/ ┊ G7 / / / ‖

V→I of key:A（註一）　V→I of key:D（註二）　V→I of key:G（註三）

Step2 加入以後和弦主音名為調性的該調

A II → V（後和弦屬性為大三和弦）

B II m7-5 → V（後和弦屬性為大三和弦）

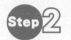

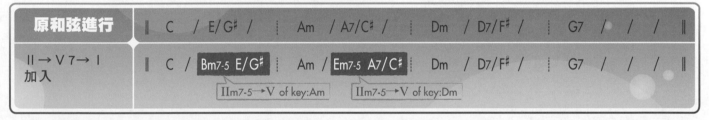

原和弦進行	‖ C / E/G♯ / ┊ Am / A7/C♯ / ┊ Dm / D7/F♯ / ┊ G7 / / / ‖
II → V7 → I 加入	‖ C / Bm7-5 E/G♯ ┊ Am / Em7-5 A7/C♯ ┊ Dm / D7/F♯ / ┊ G7 / / / ‖

IIm7-5→V of key:Am　　IIm7-5→V of key:Dm

Step3 利用修飾和弦代用原和弦

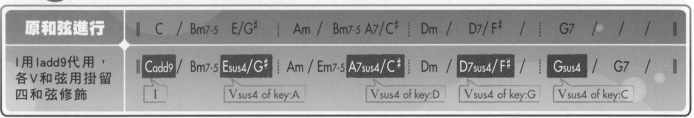

原和弦進行	‖ C / Bm7-5 E/G♯ ┊ Am / Bm7-5 A7/C♯ ┊ Dm / D7/F♯ / ┊ G7 / / / ‖
I用Iadd9代用，各V和弦用掛留四和弦修飾	‖ Cadd9 / Bm7-5 Esus4/G♯ ┊ Am / Em7-5 A7sus4/C♯ ┊ Dm / D7sus4/F♯ / ┊ Gsus4 / G7 / ‖

I　　Vsus4 of key:A　　Vsus4 of key:D　　Vsus4 of key:G　　Vsus4 of key:C

Step4 融入增減和弦作為經過連結

原和弦進行	‖ Cadd9 / Bm7-5 Esus4/G♯ ┊ Am / Em7-5 A7sus4 ┊ Dm / D7sus4/F♯ / ┊ Gsus4 / G7 / ‖
V可被VIIdim代用或加入V+做至I	‖ Cadd9 / Bm7-5 Esus4/G♯ ┊ Am / Em7-5 A7sus4 ┊ Dm / D7sus4/F♯ / ┊ Gsus4 Bdim7 G7 G+ ‖

VIIdim7代V　　V+做經過

發覺沒，依先打破單一調性加副屬和弦、再利用修飾和弦、融合增減和弦的思考程序，
可編寫出這麼厲害的內容，有趣吧！

L6 精通編曲樂理

（註一）

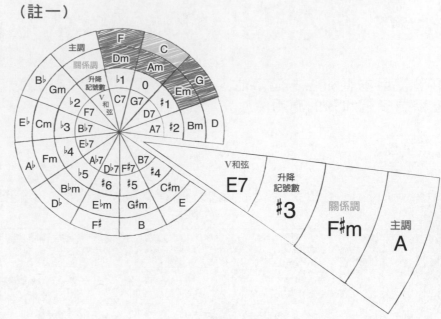

（註二）

（註三）

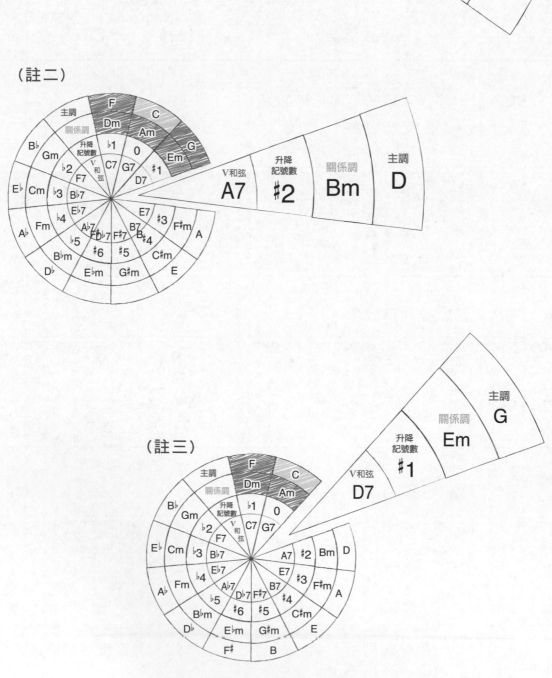

我不願讓你一個人

歌曲資訊
演唱 / 五月天　　詞 / 阿信　　曲 / 阿信&冠佑
曲風 / Slow Soul　♩/72　KEY / G 4/4
CAPO / 0　PLAY / G 4/4

挑戰指數 ★★★★★★★☆☆☆

節奏指法

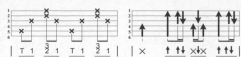

動態曲譜　官方 MV

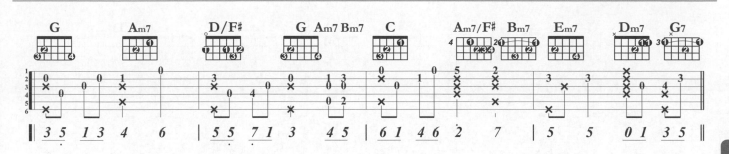

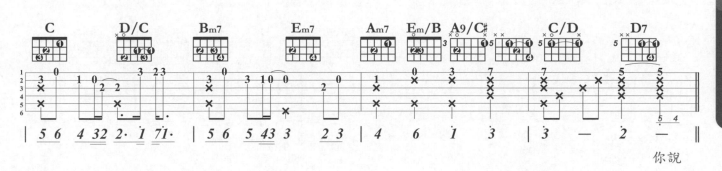

你說

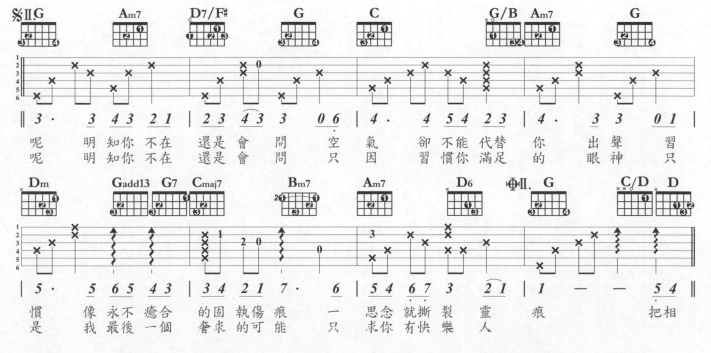

呢　　明知你不在　　還是　會　問　　空　氣　卻　不能　代替　你　　出　聲　習
呢　　明知你不在　　還是　會　問　　只　因　習　慣你　滿足　的　　眼　神　只

慣　　像　永不　癒合　　的固　執傷　痕　　一　只　思念　就撕　裂　靈　痕　　把相
是　　我　最後　一個　　奢求　的可　能　　只　求你　有快　樂　人　　　後

片　　讓　你能　保存　　多洗　一空　　本　城　毛　遺　衣　　也　為你　準備　多　　一層　　但
後　　愛　情的　遺跡　　像是　　　　　遺　落　　　　你　杯子　手套　和　　笑聲　　最

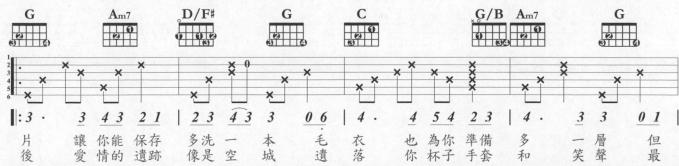

精通編曲樂理　L6

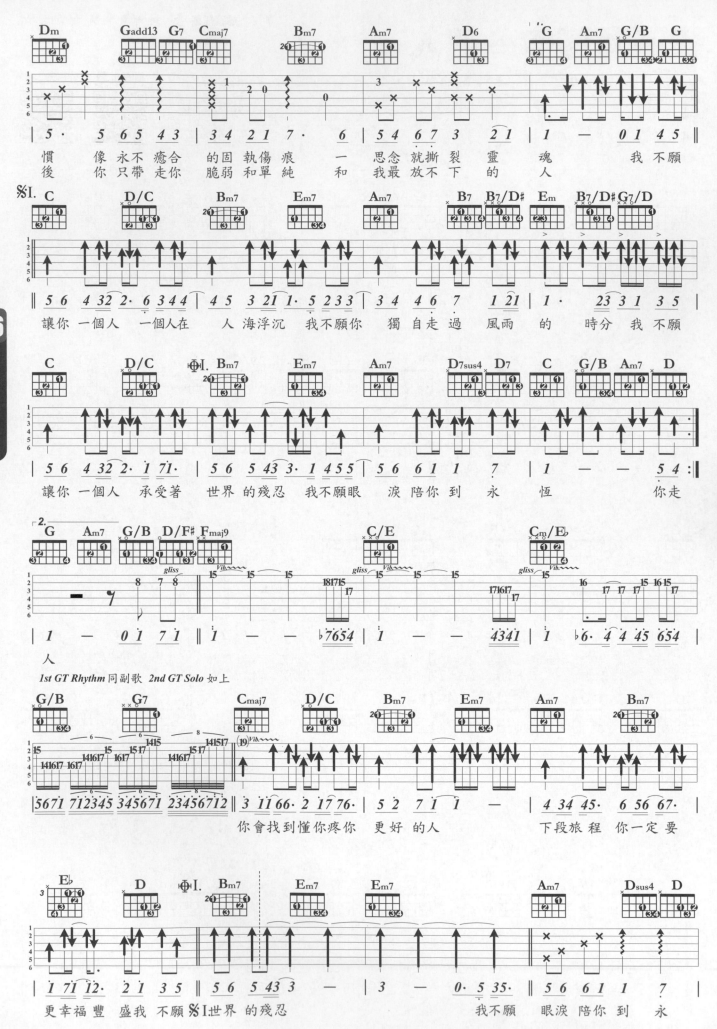

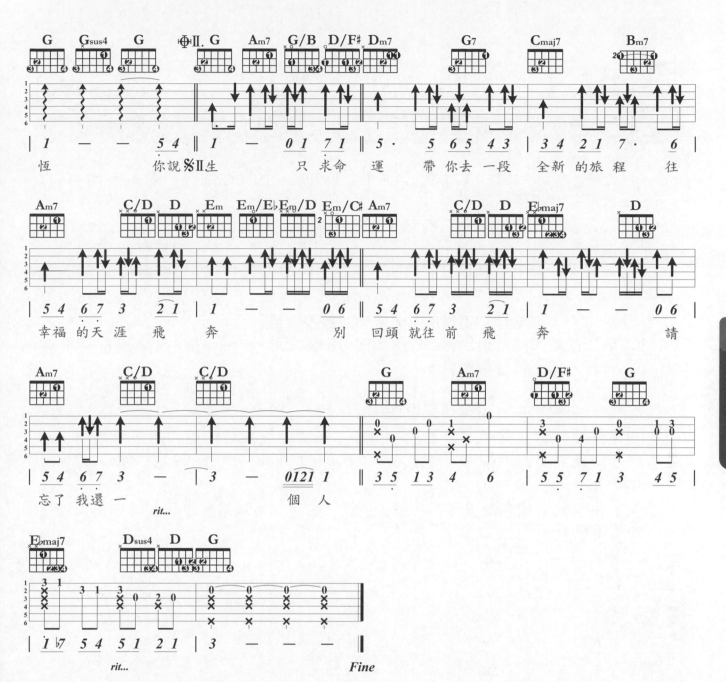

恆　　　你說※II生　　只 求 命 運　帶 你 去 一 段　全 新 的 旅 程　往

幸 福 的 天 涯 飛 奔　　　別　回頭 就往前 飛 奔　　　請

忘 了 我 還 一　　　　　個 人

PLAY MEMO ●節奏 ▲和聲、樂理 ■旋律

① 前奏著實的花了很大的心思編排，要將原曲中的吉他 SOLO 跟鋼琴伴奏合而為一難度頗高。但不容否認要是，能如譜中一般彈出的話，真的很好聽。

② 用了很多的多調和弦觀念來編曲，剛好可以藉此來和五度圈的樂理結合應用。請務必仔細研讀一番囉！

③ 應用五度圈在編曲裡的機會很高，附屬和弦的編排也是常見。譬如 ： Dm7 → G7 → Cmaj7就是其中的一例。D 為 G 調的 5 級、 G 為 C 調的 5 級。

拉丁樂風 Latin Music

各類曲風伴奏概念（八）

拉丁爵士樂！憑藉其切分的節奏、活躍的律動和有趣的和弦進行，成為近10年來最受歡迎的音樂流派之一。

雖然，就技術上而言，巴西流派不算是拉丁音樂，例如薩爾薩舞（salsa）和其他古巴音樂（Cuban grooves）。但因它們是非搖擺風格、容易親近，所以被多數流行音樂家們所青睞，頻頻的引用在他們的作品中。譬如在書裡彙杰引用的曲例："mojito"、"señorita"。

想畢功於一役，直擊拉丁樂風所有節奏型態並不容易。
在此，就先從最被流行樂風青睞的兩大常用節奏型態：Bossa Nova、salsa切入，作為踏入拉丁殿堂的初步。

在練習之前，有**兩個重點**得切記在心。

① 巴西節奏慣以 2/4 來呈現節拍。但因一般普羅大眾日常最常聽及熟悉的律動、節奏型態多半是 4/4。所以，以下練習也都以 4/4 拍來呈現，以便於大家快速入手。

② 演奏拉丁節奏的關鍵是**將重音放在正確的位置**。所以演奏以下各個節奏型態時也不例外。

Music Style/ **Bossa Nova**

Pettern 1

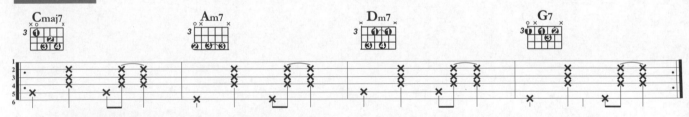

這是最基礎的 Bossa Nova，以一小節一個節奏型態單位。重點在第三拍後半拍的和聲部切分展現，所以第三拍後半拍的音量得彈稍大一些。

Pettern 2

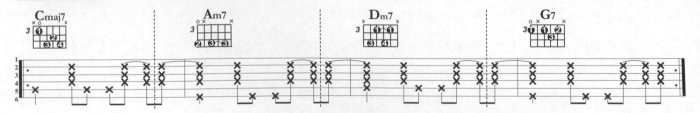

這是 Pettern 1 進階版，兩小節為一個節奏型態單位。當然切分拍也變多了。而且得特別注意，多出的切分拍是 " 次小節和弦 " 的和聲聲部以 " 先行拍 " 跨小節喔。

（側欄）L6 精通編曲樂理

Pettern 3 Reververse Bossa Nova

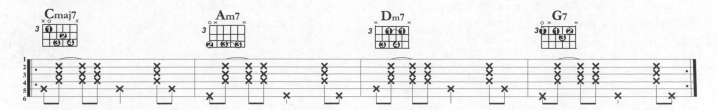

所謂的反向（Reververse），是將 Patten 2 的 3、4 拍跟 1、2 拍互調。又或者，可將它看成是 Patten 2 第一小節的 3，4 拍跟二小節的 1、2 拍結合比較容易記！不過…就違背了 Reververse 一詞的真義了。

Music Style/ **Salsa music of Cuba**

Pettern 1 3/2 Clave

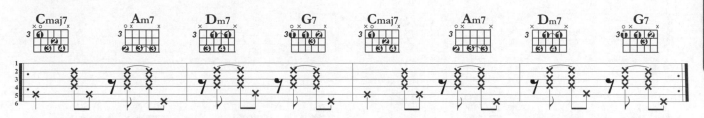

這裡帶入類節奏樂器的 3/2 Clave 律動，兩小節一組節奏型態的前小節有 3 個 Bass 後小節 2 個 Bass。休止符也要演的很有戲。在休止符拍點務必把弦聲完全停掉。因為休止符也是一組無聲的節奏喔！

Pettern 2 2/3 Clave

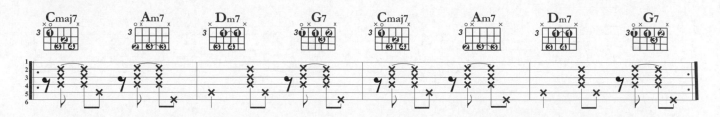

這裡帶入類節奏樂器的 2/3 Clave 律動，兩小節一組節奏型態的前小節有 2 個 Bass 後小節 3 個 Bass。

學習拉丁樂風是餐饒富趣味的音樂饗宴，排除搖擺的律動就降低了很多難度。緊接著就請各位嘗試彈奏 "mojito"、"señorita"，享受拉丁音樂風歌曲的浪漫愉悅感吧！

L6 精通編曲樂理

Mojito

歌曲資訊

演唱 / 周杰倫　　詞 / 黃俊郎　　曲 / 周杰倫
曲風 / Latin　　♩ / 115　　**KEY** / Am 4/4
CAPO / 0　　**PLAY** / Am 4/4

節奏指法

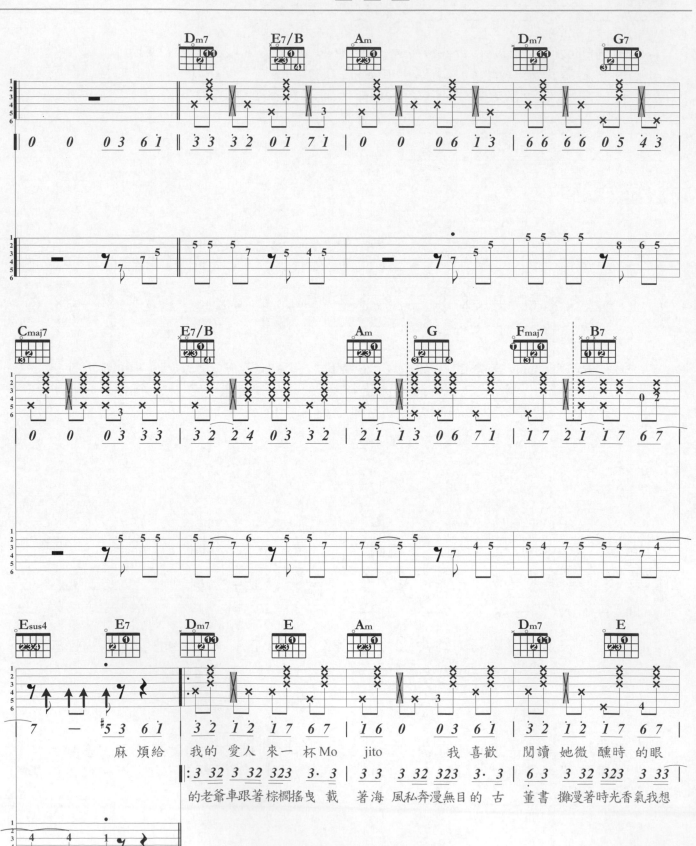

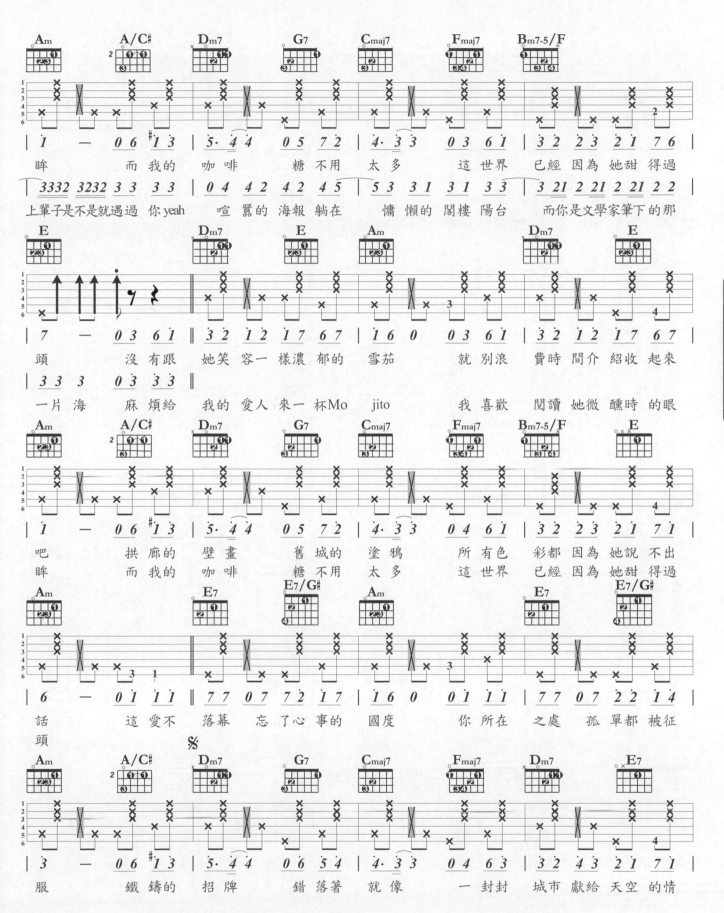

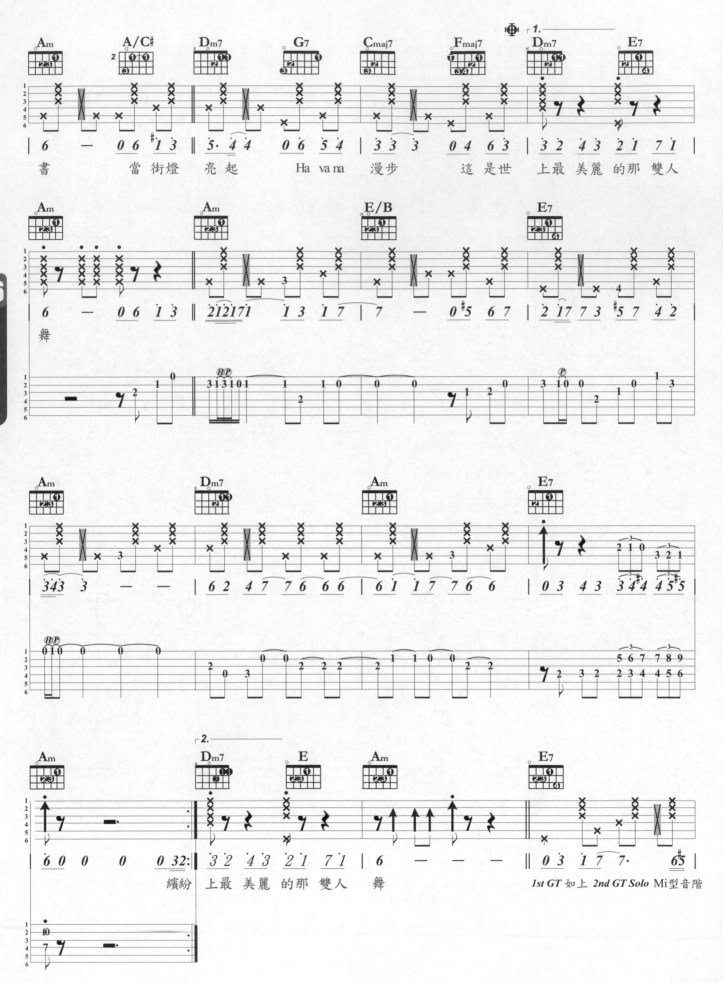

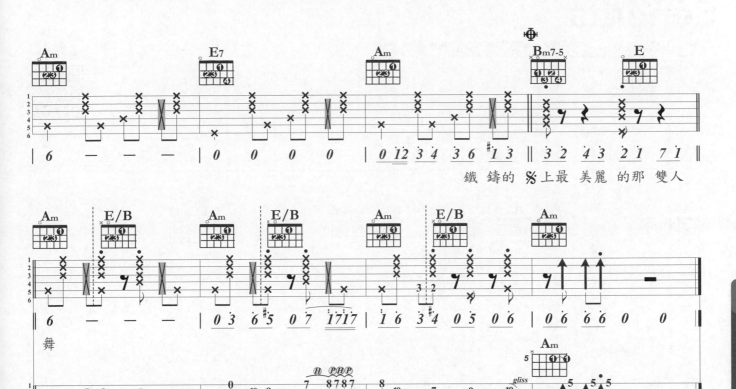

鐵 鑄的 ᛗ上最 美麗 的那 雙人

舞

Fine

PLAY MEMO ●節奏 ▲和聲、樂理 ■旋律

① 前奏的一開始就是多調和弦應用的典範。前一、二小節是小三和弦 2 → 5 → 1，三、四小節
是大三和弦 2 → 5 → 1。忘了多調和弦使用概念的人可以回看章節內容。

② Bass律動一定要掌握得非常精準，才能完全詮釋出道地的拉丁 Salsa 風味。而各樂段的 Bass律
動都不盡相同！特別是利用切分的和弦轉換，懇請不厭其煩的”戀”起來！

③ “點”務必務必對得精準！！尤其是在前奏、間奏、尾奏等樂段的雙吉他進行時，切分若沒有
對上，突兀感會非常明顯。

Señorita

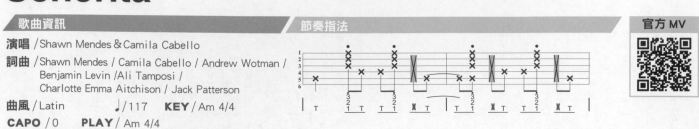

挑戰指數 ★★★★★★★☆☆☆☆

歌曲資訊

演唱 / Shawn Mendes & Camila Cabello

詞曲 / Shawn Mendes / Camila Cabello / Andrew Wotman /
Benjamin Levin / Ali Tamposi /
Charlotte Emma Aitchison / Jack Patterson

曲風 / Latin ♩/117 KEY / Am 4/4

CAPO / 0 PLAY / Am 4/4

節奏指法

官方 MV

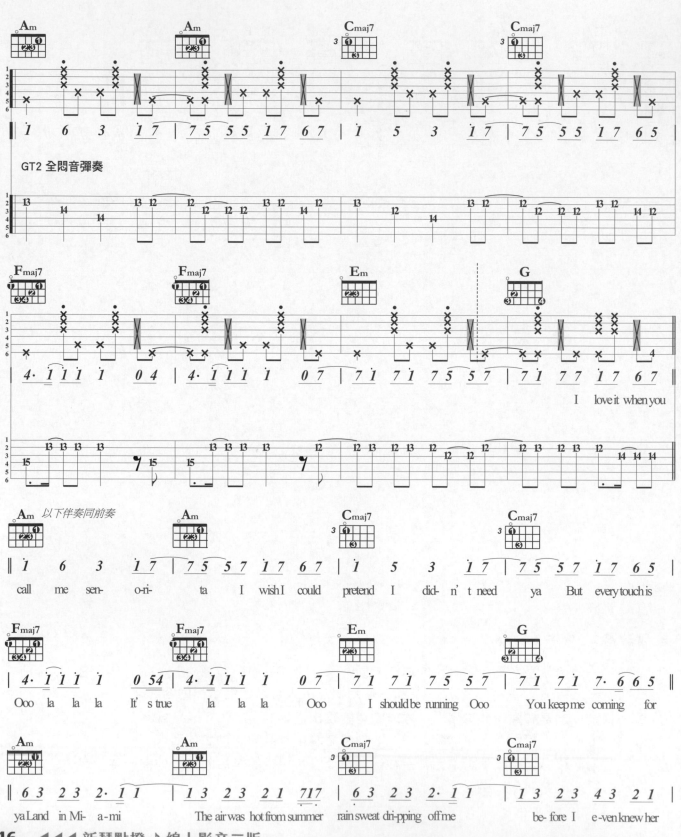

L6
精通編曲樂理

GT2 全悶音彈奏

I love it when you

以下伴奏同前奏

call me sen- o-ri- ta I wish I could pretend I did-n't need ya But every touch is

Ooo la la la It's true la la la Ooo I should be running Ooo You keep me coming for

ya Land in Mi- a-mi The air was hot from summer rain sweat dri-pping off me be-fore I e-ven knew her

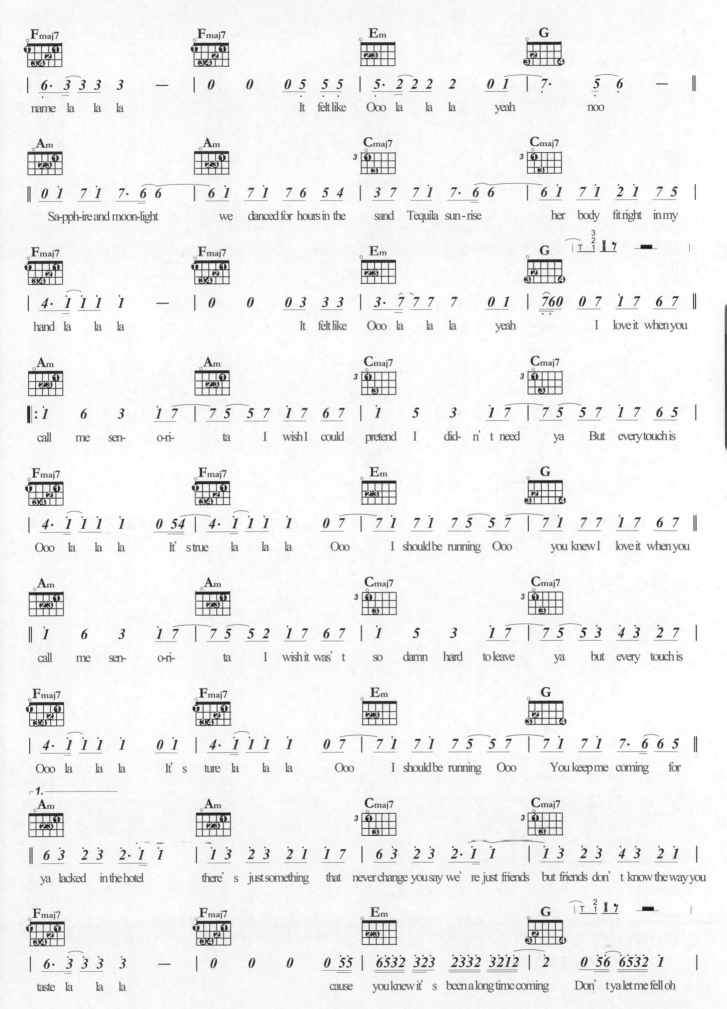

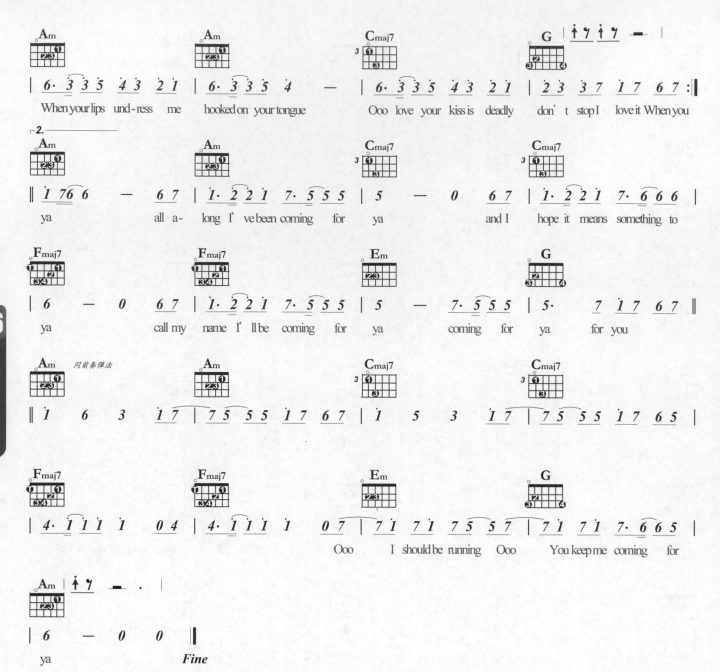

L6

精通編曲樂理

When your lips und-ress me hooked on your tongue　　Ooo love your kiss is deadly don't stop I love it When you

ya　　all a-long I've been coming for ya　　and I hope it means something to

ya　　call my name I'll be coming for ya　　coming for ya for you

同前奏彈法

Ooo I should be running Ooo You keep me coming for

ya　　*Fine*

PLAY MEMO ●節奏 ▲和聲、樂理 ■旋律

① 再一次的！用 8 小節一組和弦樂句**貫穿全曲**的洗腦歌。

② 前奏的SOLO，如果能夠用右手輕觸下弦枕式悶音奏法整體的動態感更加豐富。

③ 巨蟹座的龜毛個性使然，自己把 Bass 過門編進這首歌中。加不加其實都無損於演唱，如果你有心挑戰，就...幫你加油囉！Go Go！

④ 過門捶弦音的前、後音量務必一致。

代理和弦 Substitute Chord

代理和弦：又稱代用和弦

在歌曲和弦的進行中，為避免相同的和弦和聲使用過長（Ex: 同一和弦使用超過二拍），或做為**兩和弦連接時更趨順暢**的經過和弦使用。

代理和弦代用其他和弦的條件

代理和弦的組成音，**需有兩個音以上（含兩個）與被代理和弦的組成音相同。**

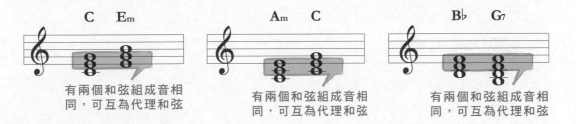

有兩個和弦組成音相同，可互為代理和弦 （三次，分別對應 C Em、Am C、B♭ G7）

幾種簡易的和弦代用

① 避免同一和弦和聲使用過長

a. 一般代用（Common Substitution）

各調的　I 和弦可被 IIIm、VIm 和弦代用
　　　　IV 和弦可被 IIm7、VIm 和弦代用
　　　　V 和弦可被 VII♭、VIIdim7 和弦代用

Ex

原和弦進行

‖ C / / / | C / / / | F / / / | G7 / / / ‖

加入代用和弦

‖ C / / / | **Am** / / / | **Dm7** / / / | **B♭** / G7 / ‖
　　　　　　VIm代I　　　　IIm7代IV　　　VII♭代V

b. 直接代用（Direct Substitution）

Cliché Line 的應用最多，請回頭翻閱該篇解說。

Ex

原和弦進行

‖ C / / / | Am / / / ‖

Cliché' Line編曲

‖ C Cmaj7 C6 Cmaj7 | Am Am/A♭ Am/G Am/G♭ ‖

② 做為經過和弦用的代用和弦
當前和弦主音為高於後和弦主音 5 度音程時

a. 可使用前和弦的屬七和弦型態放在兩和弦中。

Ex

原和弦進行

$\frac{4}{4}\|$ C / / / | F / / / $\|$

C高F五度音程

將C和弦的屬七和弦形態C7加入

$\frac{4}{4}\|$ C / C7 / | F / / / $\|$

b. 可使用前和弦的增三和弦型態放在兩和弦中。

Ex

原和弦進行

$\frac{4}{4}\|$ C / / / | F / / / $\|$

將C和弦的增三和弦形態C+加入

$\frac{4}{4}\|$ C / C+ | F / / / $\|$

c. 兩和弦間，根音音名相差全音者，可在兩個和弦間加入減七和弦，做為經過和弦。

Ex

C調順階和弦

$\frac{4}{4}\|$ C / Dm / | Em / F / | G7 / Am / | Bdim / C / $\|$

加入減七和弦後

$\frac{4}{4}\|$ C C#dim7 Dm D#dim7 | Em / F F#dim7 | G7 G#dim7 Am A#dim7 | Bdim / C / $\|$

當個快樂的民歌手 修飾和弦與經過和弦的應用

應用已知的一切

了解了這麼多和弦理論（和弦修飾），甚至技巧（搥、滑、勾音），和分散和弦（音階）後，有什麼用呢？OK，我們來將所知的一切結合，看有什麼結果。

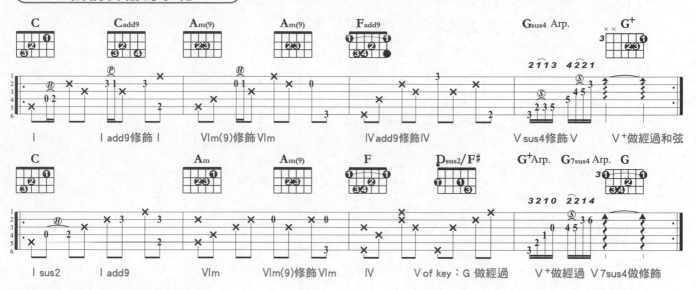

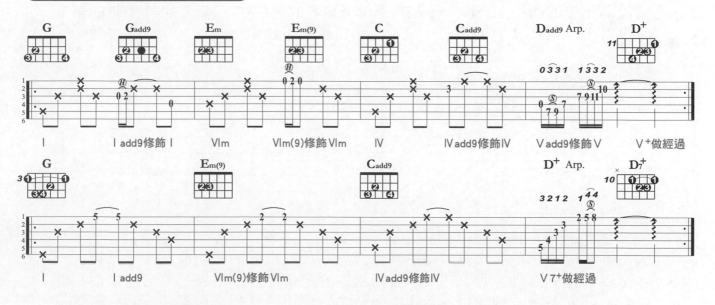

如何？有些成就感吧！

善用理論，應用技巧，你可以將原本簡單的和弦，裝扮得多采多姿。

分散和弦的純熟，是 Ad－Lib（即興演奏）的重要關鍵，當然，音階要運用自如並非易事，在此筆者引用國外教材的教學方式，讓你能不背音階，就能享有飆 Solo 的快感，一個好的歌手，也應該有此功力。

L6
精通編曲樂理

以上的方式是歌手最常沿用於前、間、尾奏的方法。甚至在伴奏時，也頻頻引用。而這些手法，也是從模仿名家而來。所以，莫忘在學習套譜時，多琢磨研究，引為己用。

上列的 C 調、G 調前奏編寫範例在其後再加上一個主和弦結尾，就可當做尾奏。至於**間奏**，也可援例應用，在伴奏歌唱時將這樣的和弦修飾技巧代入，也會有滿不錯的聲響效果。

指法的節奏化

下面的節奏我們曾在之前的學習中彈過。

將節奏化後的指法 **a.** 及 **b.** 代入前頁 C 調前奏的範例中，將 **a.** 用於樂句的第一小節，**b.** 用於樂句的第三小節，我們得到以下譜例。

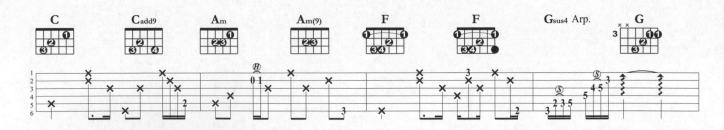

So，這是為何在這本書〝彈奏之前〞一篇中說**先學好節奏再彈指法**的原因，因為，〝**指法就是由節奏的拍子演變而來**〞，有良好的節奏感，信手捻來，指法自然也能出神入化。請將本書所**用過的節奏通通搬出來**，把它們變成指法吧！好好將這些觀念用於伴唱的彈奏中，你這特殊指法節奏化 Style 會不同於別人嘞！

You've Got A Friend In Me

挑戰指數 ★★★★★★★☆☆

歌曲資訊

演唱 / Randy Newman 詞曲 / Randy Newman
曲風 / Blue Jazz ♩/70 KEY / E♭ 4/4
CAPO / 3 PLAY / C

節奏指法

官方 MV

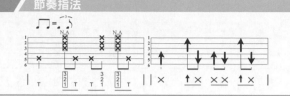

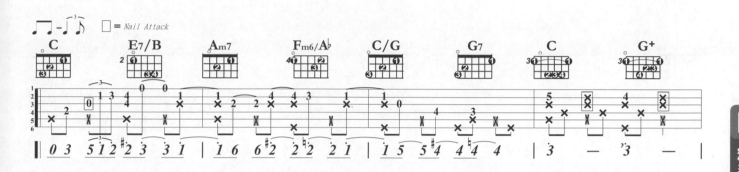

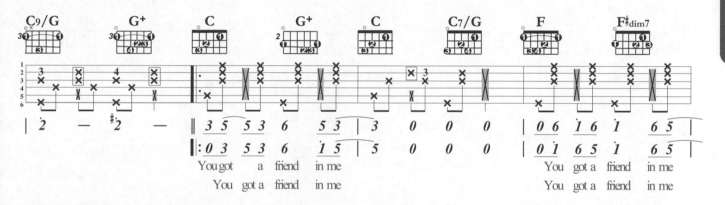

You got a friend in me
You got a friend in me
You got a friend in me
You got a friend in me

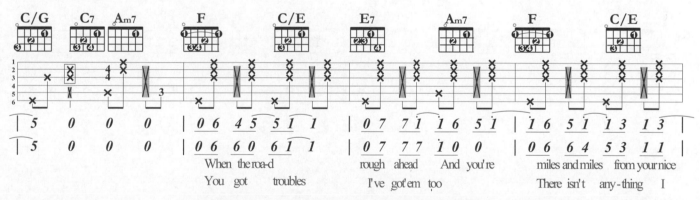

When the roa-d rough ahead And you're miles and miles from your nice
You got troubles I've got 'em too There isn't any-thing I

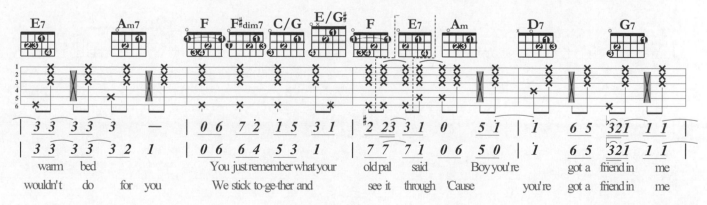

warm bed You just remember what your old pal said Boy you're got a friend in me
wouldn't do for you We stick to-ge-ther and see it through 'Cause you're got a friend in me

L6
精通編曲樂理

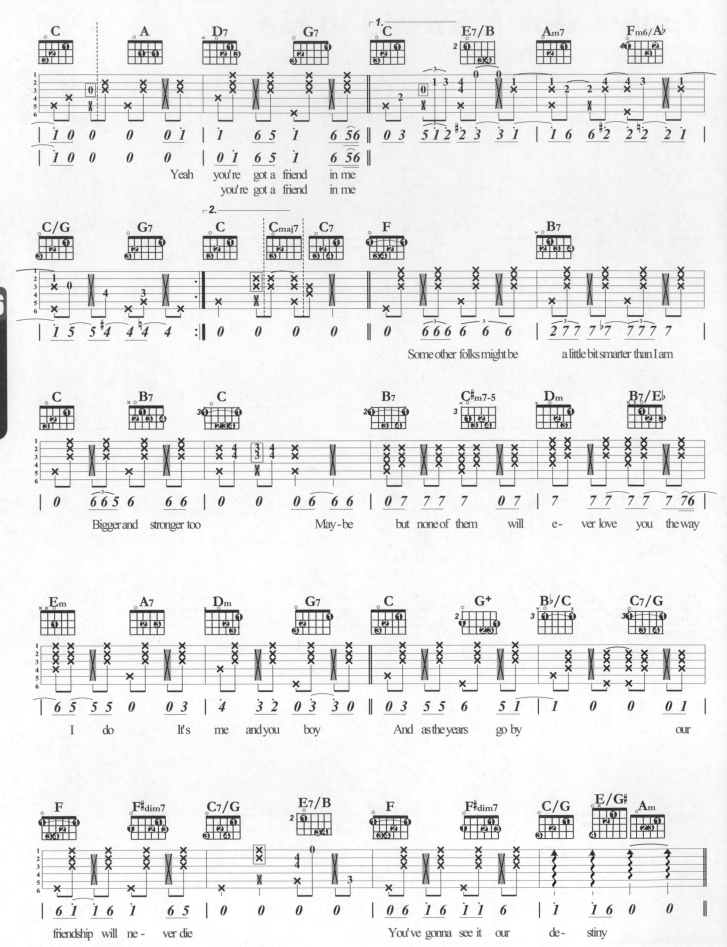

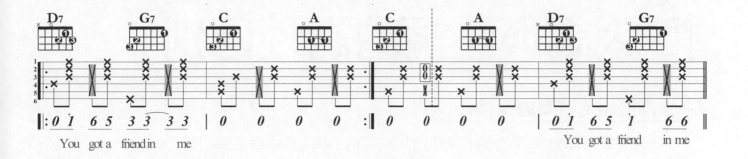

You got a friend in me

You got a friend in me

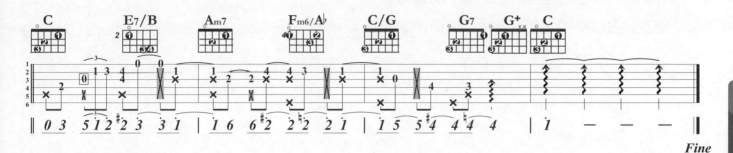

Fine

PLAY MEMO ●節奏 ▲和聲、樂理 ■旋律

① 滿滿藍調爵士風歌曲！

② 增和弦一般都被用於調性和弦的第五級，作為進行到第一級和弦的經過和弦。減七和弦是用在全音級進的兩相連和弦間，**兩者都**多被作為經過和弦**使用**。

③ 你還會發現一級（C）、四級（F）大三和弦在曲子中被大七和弦替代（C → Cmaj7 ，F → Fmaj7）這是修飾和弦的用法，應用的觀念請參見後面的大七和弦解說。

④ 注意 Suffle 律動感，一小節有兩個和弦時，和弦變換在 Suffle 拍子的後半拍點上。

⑤ 為保持二、四拍的律動（Sting Hit 擊弦技法），這兩拍上的主旋律音就得以指擊（Nail Attack）彈出。小難！加油囉

⑥ 將之前所有跟修飾和弦應用相關的編曲方式也都放在伴奏裡！放懷高歌吧！

大調與小調的調性區別

大調與小調音階的構成

一組樂音由低往高像階梯似地排列,排列音間的音程差若為

a. 全全半全全全半:稱為大調音階
b. 全半全全半全全:稱為小調音階

Ex 同以 C 為起始音所構成的大、小調音階

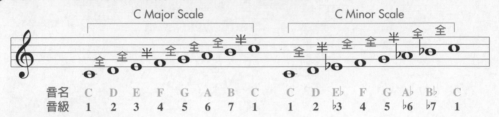

音名	C	D	E	F	G	A	B	C		C	D	E♭	F	G	A♭	B♭	C
音級	1	2	3	4	5	6	7	1		1	2	♭3	4	5	♭6	♭7	1

關係大調與小調

使用同一組音階型態,但起音(或稱音階主音)不同,我們將這兩組:
「組成相同,但起始音不同所構成的調性」稱為關係大小調。

Ex 互為關係大小調的 C Major Scale 與 A minor Scale

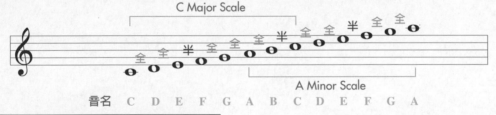

音名	C	D	E	F	G	A	B	C	D	E	F	G	A

大、小調音階的使用方式

使用的音階組成內容雖然一樣,但**因起始音不同而造成了不同的音程排列**,
演奏出來的曲子**感覺自然不同**。

大調歌曲多由 Mi,Sol 兩個音作為起始音,Do 為結束。
小調歌曲多由 La、Mi 兩個音作為起始音,La 為結束。

關係大小調推算公式:小調的調性主音較關係大調的調性主音低 3 個半音程。

Ex C 小調是 E♭ 大調的關係小調,C 較 E♭ 低 3 個半音

平行調

使用**同一個音**做為音階的**起始音**,但音階排列的**音程**則各以**大調及小調音程**
排列方式構成的調性,我們稱之為平行調。

A Major Scale 和 **A Minor Scale**

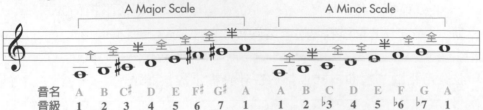

音名	A	B	C#	D	E	F#	G#	A		A	B	C	D	E	F	G	A
音級	1	2	3	4	5	6	7	1		1	2	♭3	4	5	♭6	♭7	1

大小調音階的常用類別

了解了音階速彈的一些概念後，我們將流行音樂中常用的大小調音階類別稍加整理，使琴友更了解各類音階的構成及如何將其適切地應用在各類樂風中，讓自己彈（談）起音階來，能更得心應手。

大調五聲音階 Major Pentatonic Scale

由五個音所構成的音階總稱為「五聲音階」，通常**不作為建構「和弦」的功能**。依構成音的不同，分成很多種類。很多的民族音樂都是使用五聲音階，而在流行音樂將它**運用於鄉村、民謠或搖滾樂的輕快愉悅的曲子裡**。

音名 → C　D　E　G　A

大調音階 Major Scale

大調音階又稱為「自然音階」（Diatonic Scale），**以起始主音的音名為調性名稱**，在所有西洋音樂中皆被廣泛使用。

比大調五聲音階聽起來更明朗、活潑。

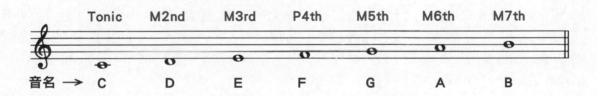

| Tonic | M2nd | M3rd | P4th | M5th | M6th | M7th |

音名 → C　D　E　F　G　A　B

小調五聲音階 Minor Pentatonic Scale

「小調五聲音階」是**與同調性大調互為關係調**的音階，可看作是以大調五聲音階中，M6th 為主音所形成的五聲音階，**構成音與大調五聲音階完全相同**，只因**起始主音不同**，故音階名稱不同。

常用於搖滾、流行樂裡，較沉重、憂鬱的曲子。

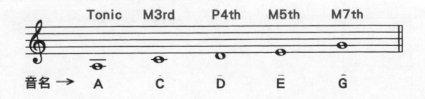

| Tonic | M3rd | P4th | M5th | M7th |

音名 → A　C　D　E　G

自然小音階 Natural Minor Scale

「自然小音階」是以同調性大調音階中的 M6th 為主音而成的音階,這是小調的基本音階。

用於哀傷悲愴的曲子中。

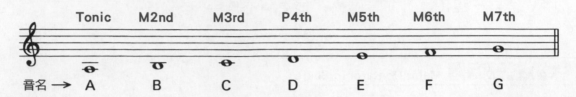

和聲小音階 Harmonic Minor Scale

將自然小音階的 m7th 升高半音的音階即為「和聲小音階」。**古典樂常用**的音階。Hard Rock 的吉他手 Yngwie Malmsteen 將其引用到自己的演奏中,更讓和聲小音階廣為搖滾樂迷知悉,並稱之為 Neo Classical Metal 樂派。

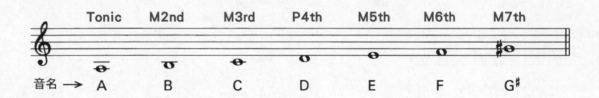

旋律小音階 Melodic Minor Scale

將和聲小音階之 m6th 升高半音成為 M6th 的就成為旋律小音階。上行演奏(由低音往高音彈時)使用的旋律小音階,於下行演奏時(由高音往低音彈時)需將音階還原成自然小音階模式,亦即音階中的 M6th 還原回 m6th,M7th 還原 m7th。

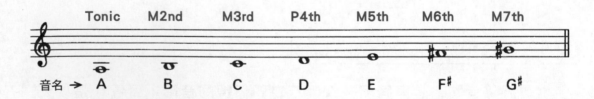

L7
攫取指速密碼

音型的聯結

在音階的彈奏使用上，很少是只用一個音型來彈完全曲的。使用了兩個以上（含兩個）的音型，我們稱之為聯音型音階，一般而言有三種連結方式。

利用滑奏的技巧換音型

Nothing Gonna Change My Love For You
間奏第 4 小節

離開地球表面
第一段間奏 15，16 小節

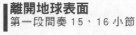
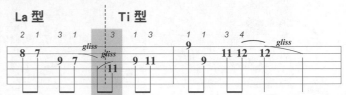

利用 1 ～ 6 弦的空弦換音型

Mojito
尾奏第 1、2 小節

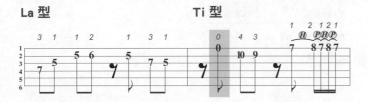

派對動物
間奏 1、2 小節

利用休止符換音型

愛我別走
間奏第 4、5 小節

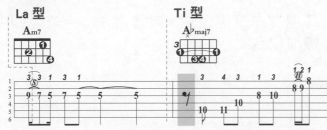

Mojito
尾奏第 1、2 小節

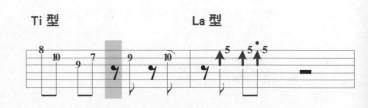

熟悉音型聯結的訣竅，能減少左手運指的負擔，提升 Solo 的彈奏速度，加油囉！

L7
攫取指速密碼

三連音

音階速彈技巧（一）

L7
攫取指速密碼

擺個漂亮的 Pose：彈單音時 Pick 的拿法

① 將 Pick 以食指姆指輕持，Pick 露出部份較彈節奏時短些。

▲ 彈節奏時Pick的拿法

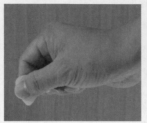
▲ 彈單音時Pick的拿法

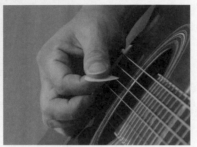

② 拿 Pick 的手，手腕可靠在琴橋上：除了能使你在 Solo 時的 Picking 動作較穩定外，速彈時只要輕移手腕，跨弦的動作更能輕鬆達成（如上右圖）。

掌握旋律節奏律動之鑰：重拍（Accent）練習

① 彈每拍三連音（八分音符）時，在奇數拍（一、三拍第一拍點）重音落在下撥動作，偶數拍（二、四拍第一拍點）時重音落在回撥動作。

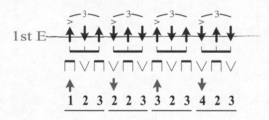

② 和節拍器併用練習，每天半小時，每週為一練習週期，將速度由 ♩＝60（四分音符為一拍，每分鐘 60 拍）慢慢增快到 ♩＝120。

跨弦的分類

① Outside Picking

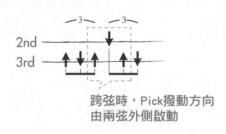

跨弦時，Pick撥動方向
由兩弦外側啟動

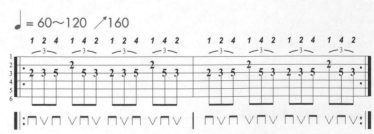

② Inside Picking

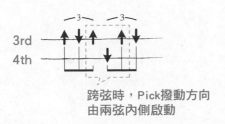

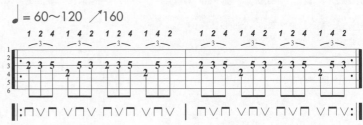

當你 Solo 時的 Picking 方式為〝Alternate Style〞時，不論起音是由高音弦往低音弦移動，或是由低音弦往高音弦移動，都會面臨上述兩種跨弦動作的考驗。

注意！練習時

① 右手**移弦動作儘量縮小**：從一音到另一音，**Pick 儘量貼近弦**移動，才能強化速度的迅速。

② **左手的按弦指序請依〝醫生指示服用〞，手指能〝黏〞在琴格上**不動的**儘量不動**，千萬別自成一格。記住！姿勢、觀念…等等，錯了可以重來，唯有時間不待人。

③ **完全無誤彈完**一個練習後，再將速度加快做下個練習。

完全無誤的標準是：

a. 每個音都**乾淨無雜音**

b. 每個音都**黏在該黏的拍點上**。三連音就該三個音的每一音點平均 Keep 在一拍裏，四連音就該四個音的每一音平均 keep 在一拍裏…etc。

c. **先求音量大小一致，再依曲風**的律動加入強弱動態。

三連音練習

①A 小調自然小音階（A Minor Natural Scale）

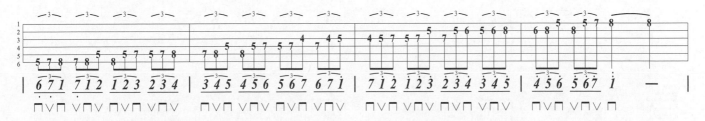

②A 小調五聲音階（A Minor Pentatonic Scale）

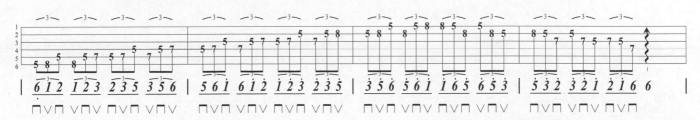

我還年輕 我還年輕 完整版

挑戰指數 ★★★★★★★☆☆☆☆

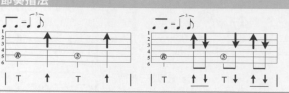

歌曲資訊

演唱/老王樂隊　詞/張立長　曲/老王樂隊

曲風/Shuffle　♩/65　KEY/C#m 4/4

CAPO/4　PLAY/Am

節奏指法

官方MV

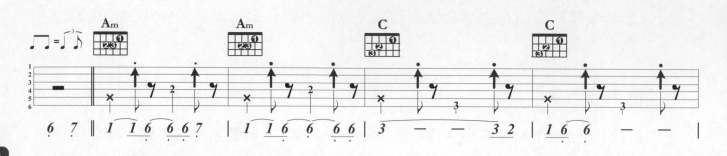

L7
攫取指速密碼

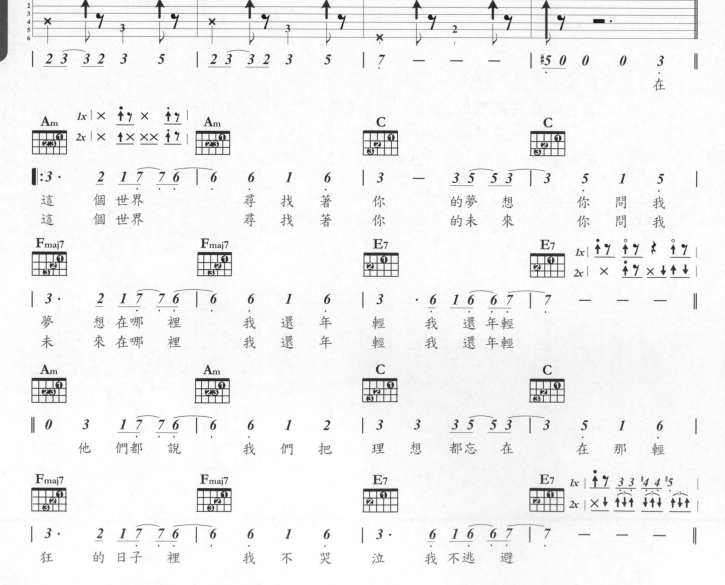

362　◀◀◀ 新琴點撥 ♪ 線上影音二版

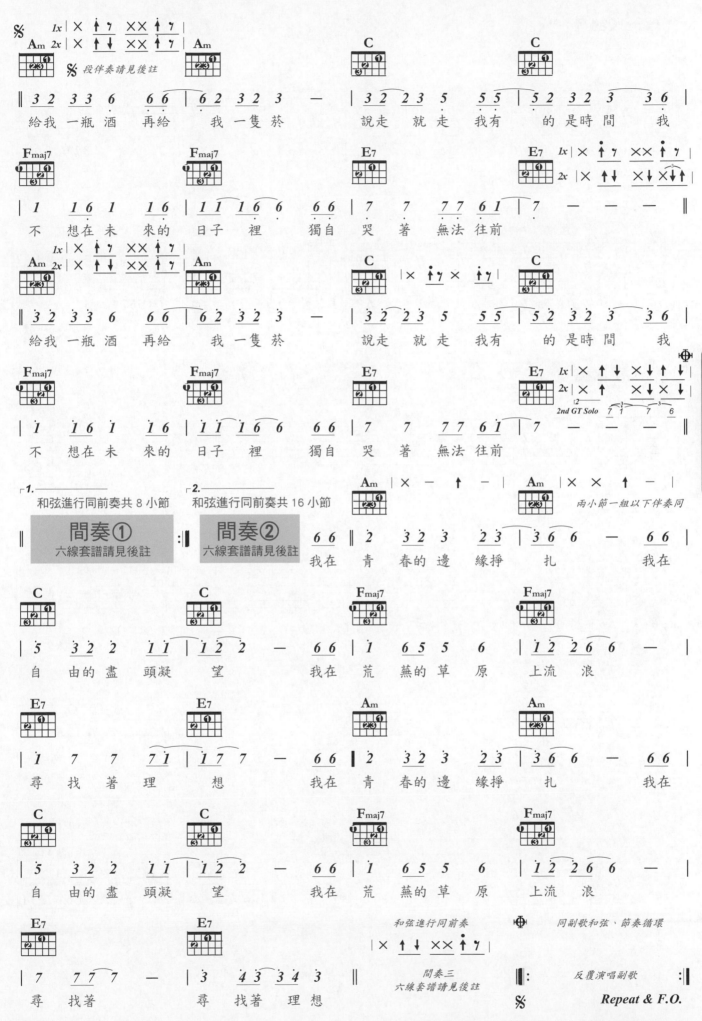

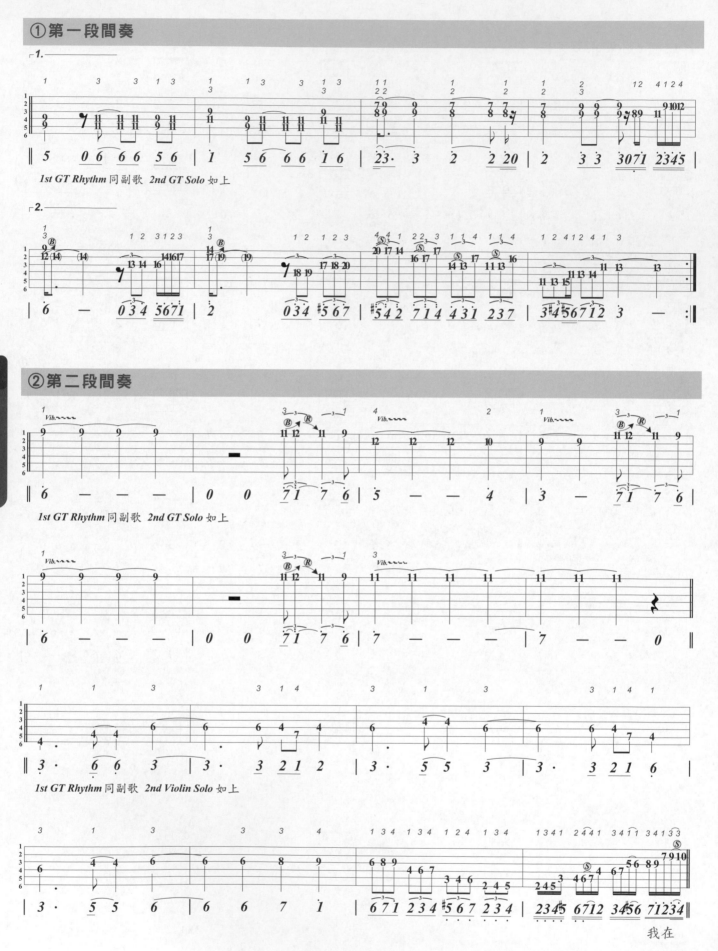

① 第一段間奏

1.

1st GT Rhythm 同副歌 2nd GT Solo 如上

2.

② 第二段間奏

1st GT Rhythm 同副歌 2nd GT Solo 如上

1st GT Rhythm 同副歌 2nd Violin Solo 如上

我在

③ 第三段間奏

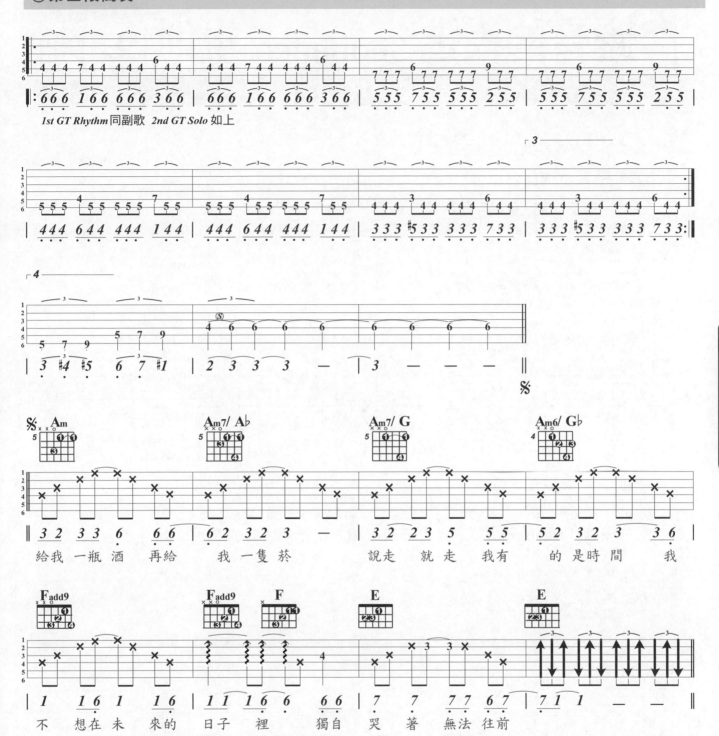

1st GT Rhythm 同副歌　2nd GT Solo 如上

給我 一瓶 酒 再給　我一隻菸　說走 就走 我有　的是時間　我

不 想在 未 來的　日子 裡 獨自 哭 著　無法 往前

PLAY MEMO ●節奏 ▲和聲、樂理 ■旋律

① 歌曲的第一段使用簡單的 4 Beats 伴奏，第二段開始加入 Shuffle Feel，讓整首曲子更加活化。

② 16 Beats Shuffle Feel 拍法的練習方式請見參該篇解說。

③ 間奏、尾奏所使用的音階：上行（低音往高音）時用旋律小調音階，而下行（高音往低音）時恢復用自然小調音階。讓整首歌的 SOLO 聽來非常的有韻味。

④ 過門小節就是使用旋律小音階來彈奏過門音喔！

L7
攫取指速密碼

跑音的模進 Sequence 規則

音階速彈技巧（二）

以音階速彈技巧（一）三連音的跨弦練習為練習範例：

練習一 A 小調自然小音階（La Ti Do Re Mi Fa Sol La）

節拍、節奏、律動：**八分音符三連音、4/4、強 弱 次強 弱**

旋律模進（Sequence）規則：**三音一組、下行彈奏**

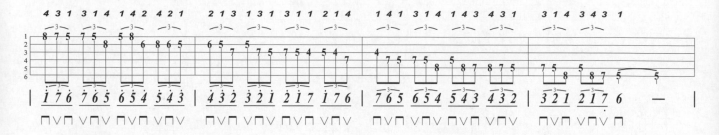

練習二 A 小調五聲音階（La Ti Do Re Mi Fa Sol La）

節拍、節奏、律動：**八分音符三連音、4/4、強 弱 次強 弱**

旋律模進（Sequence）規則：**三音一組、下行再上行彈奏**

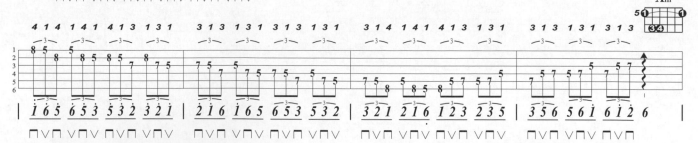

察覺到了嗎？上面兩則練習都是**三音一組、每組（拍）第一音是**按**各項音階內容上行、下行模進**的跑音的範例。

兩個練習的**節拍**是：**八分音符三連音（三音一組）**就是這，他的**節奏、律動：4/4、強 弱 次強 最弱**。抓住上述重點，聽的人就很容易 catch 到 **groovy**！請記住一個基本原則：**沒有節奏性、律動感的快速旋律是很難吸引人的**。所以，幾乎所有的名家名作在其高超、快速的 solo 炫技裡，都會有上述的這些元素展現其內。

知道跑音背後的原理以及常用的技法原則後，練習、背跑音就比較不會覺得是件苦差事了。

L7
擷取指速密碼

指速密碼 Strength Exercise

① 這是彙杰為教學所寫的音階速彈練習，速度頗快的。

② 跨弦是速彈者必須掌握純熟的技巧，Strength Example 是基礎的**跨弦彈奏**加**把位的左、右移動**範例。

③ My First Speed Lesson 是**縱橫吉他前十二琴格**的速彈曲，用的是 A 小調旋**律小音階**。

MP3 手機掃瞄 線上影音 **04**

Strength Example

Music Style/ Clasical Metal　　**Key/** Am 4/4　　**Capo/** 0　　**Play/** Am 4/4

把位：以**四到五格琴格**為一把位單位

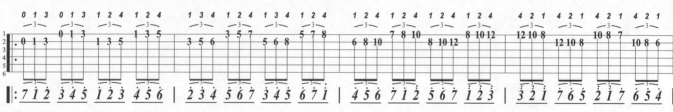

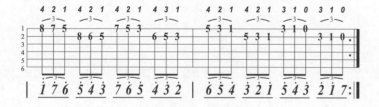

L7 擷取指速密碼

My First Speed Lesson

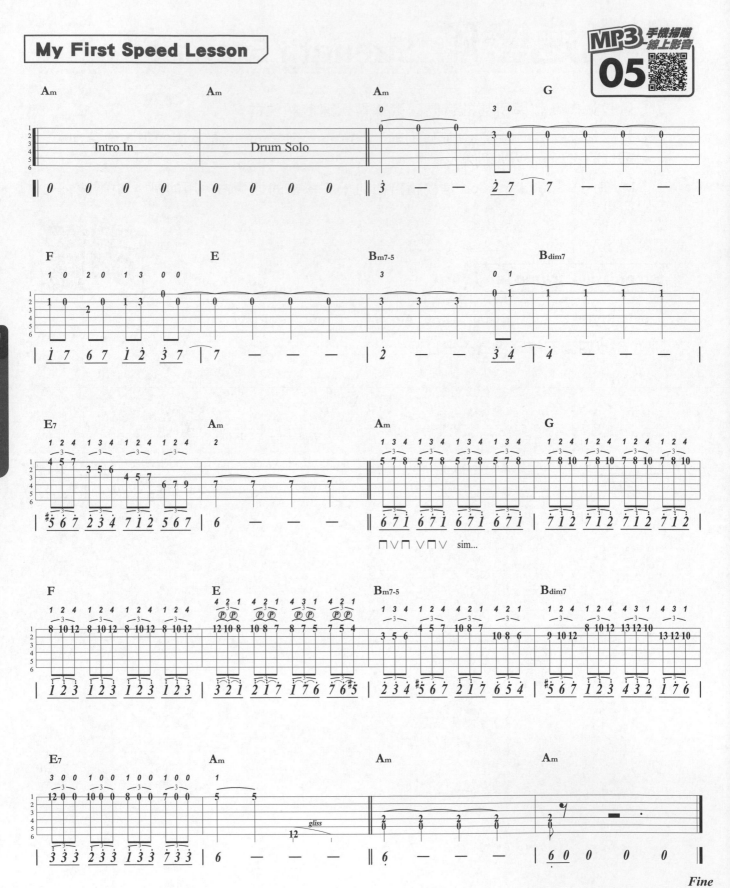

四連音

音階速彈技巧（三）

速度增快的練習法

使用**下回式撥弦法**彈同弦音並在**每拍第一音加重音**，熟悉四連音的拍感（節奏性）。**重音落在下撥動作**，（＞記號表在此拍點上，右手 Picking 要用重些的力量下撥）

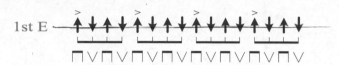

四連音練習

ⓐ A 小調自然小音階

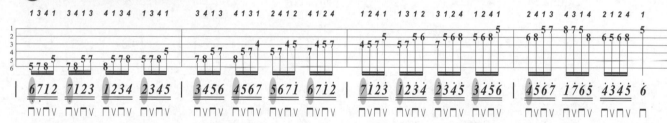

ⓑ A 小調五聲音階

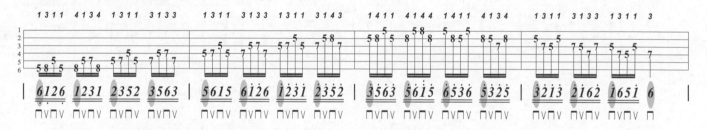

該知道上面 ⓐ ⓑ 兩項練習的節拍、節奏性、律動感和跑音的方法了吧！

有些琴友在學習跑音的過程中，常戲稱自己是在爬格子，而且〝爬得和烏龜一樣慢，哪叫跑音？〞

其實那是大部分的琴友省略了**跑音練習中最基本**而必備的功夫 ─ 跨弦。

記得前單元曾提的跨弦練習重點否？

a. **熟悉**三或四連音的**拍感**。

b. 熟悉右**手腕輕靠琴橋**於跨弦動作時的移動角度。
熟悉 Inside Picking Motion 和 Outside Picking Motion 的純熟度。

L7
攫取指速密碼

傷心的人別聽慢歌

歌曲資訊

演唱 / 五月天　　詞曲 / 五月天
曲風 / Rock　　♩/138　　KEY / Am
CAPO / 0　　PLAY / Am 4/4

挑戰指數 ★★★★★★★★★☆☆

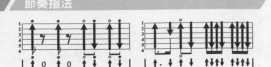

節奏指法

動態曲譜

官方 MV

L7
攫取指速密碼

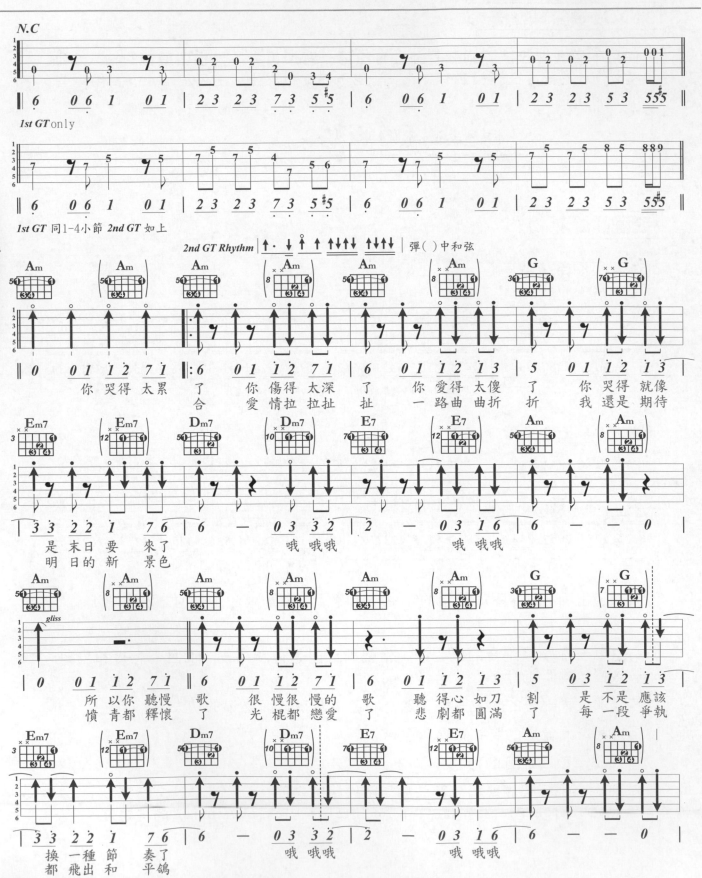

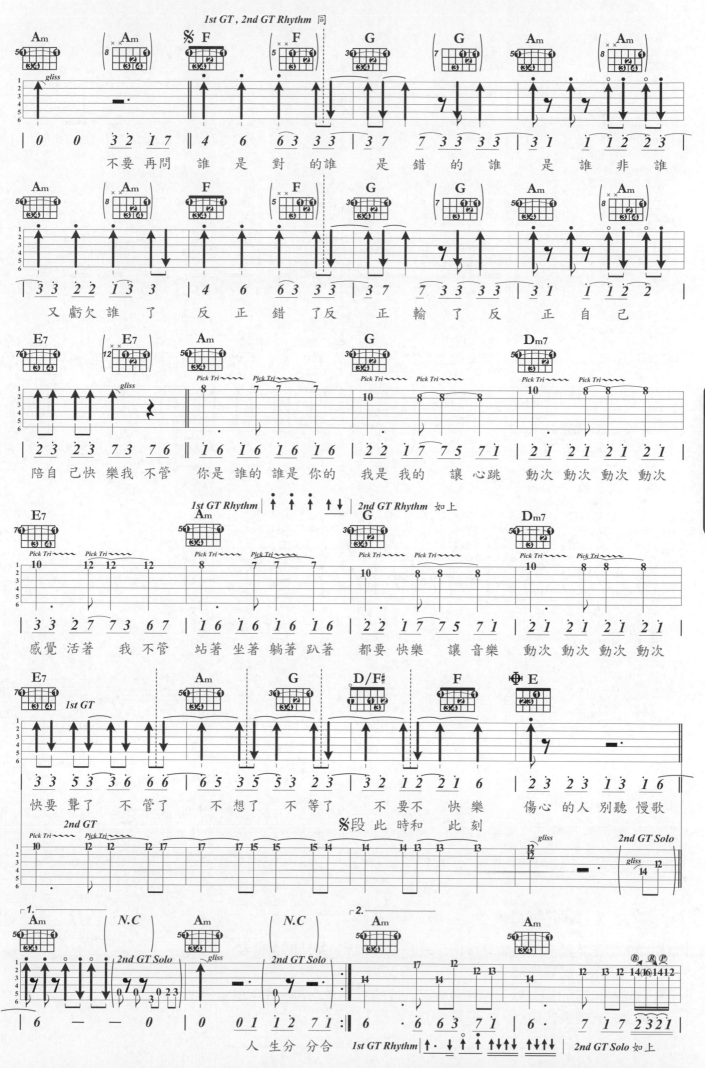

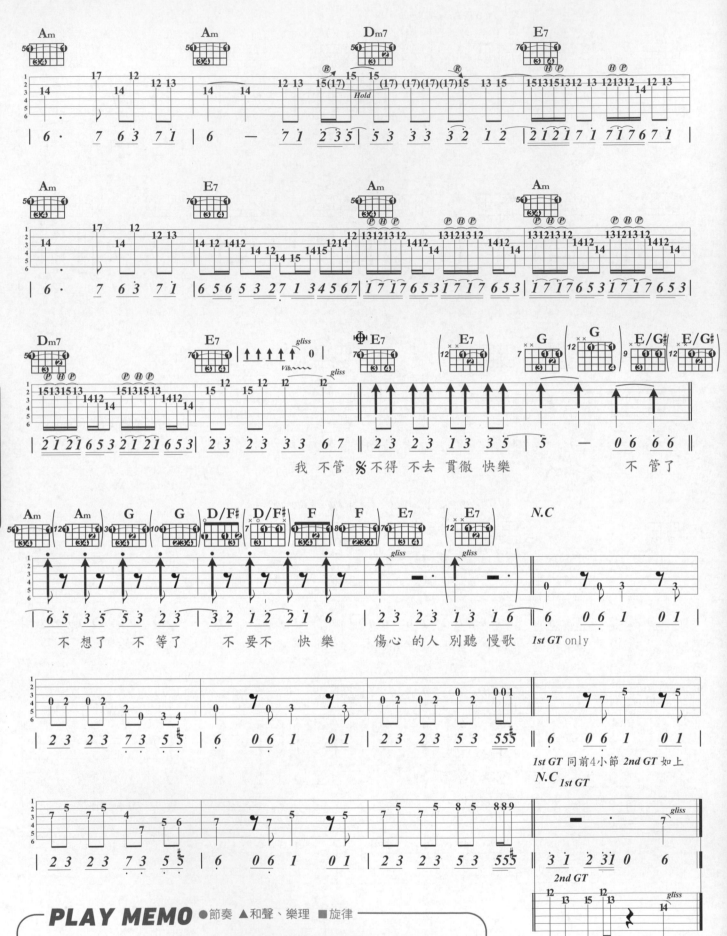

PLAY MEMO ●節奏 ▲和聲、樂理 ■旋律

① 標準的循某種規則性做Solo快音的例子。也因為如此間奏很容
易就讓人「記憶起來」。

② 音階使用了Mi型音階,但把位在高八度的12把位之後,左手的
運指方式得多些細心,才不會卡卡。

Fine

點弦 Tapping

左右手技巧（七）

在搖滾樂的眩人技巧中，點弦可說是最酷的一種，而在日後的 Acoustic Guitar 的演奏裏，點弦也被拿來廣泛運用。

點弦的基本概念是將左手手指常做的**搥音，勾音，滑奏**等技巧，也以右手手**指來演奏**，右手點弦時要注意以下內容：

 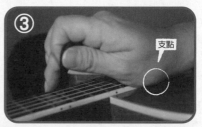

圖1 以拇指指腹為支點，輕靠在琴頸的上緣　　**圖2** 隨點弦琴格位置的不同作移動。

圖3 手拿 pick 時，則以拇指根部為支點，由中指完成。

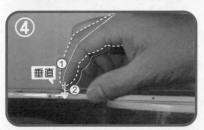 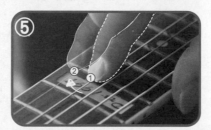

圖4 無論是搥，勾，滑，手指觸弦角度要盡量與指板呈垂直觸弦。

圖5 點完弦產生目的音後，（本例以右手食指點第三弦第十二琴格為例）食（或中）指做輕往下劃的勾弦動作並離弦，以不觸及他弦為原則，產生左手已按好的格數音。

譜例

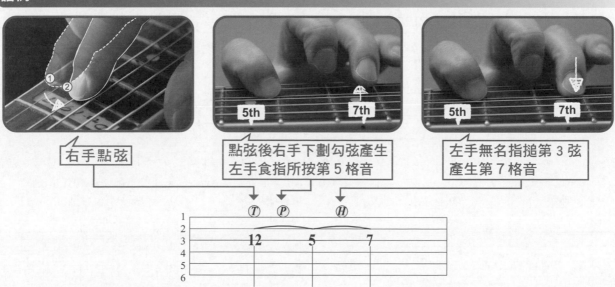

右手點弦

點弦後右手下劃勾弦產生左手食指所按第 5 格音

左手無名指搥第 3 弦產生第 7 格音

點弦技巧用得爐火純青者，在重金屬中非〝Van Halen〞莫屬，在 Jazz 界，則是〝Stanley Jordan〞讀者可多聆聽揣摩。

You Give Love a Bad Name

挑戰指數 ★★★★★★★★★★☆

歌曲資訊

演唱 /Bon Jovi　　詞 /Bon Jovi　　曲 /Bon Jovi

曲風 /Rock　　♩/126　　**KEY** /Cm 4/4

CAPO / 0　　**PLAY** / Cm 4/4

節奏指法

動態曲譜　　官方 MV

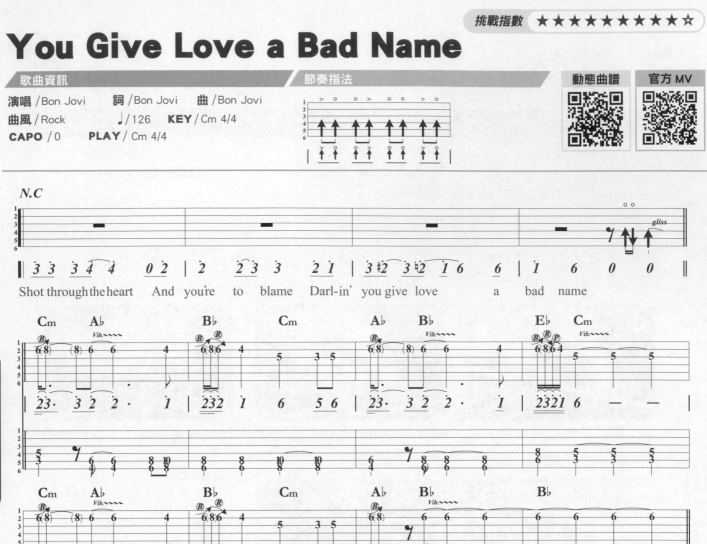

Shot through the heart　And you're　to blame　Darl-in' you give love　　a　bad name

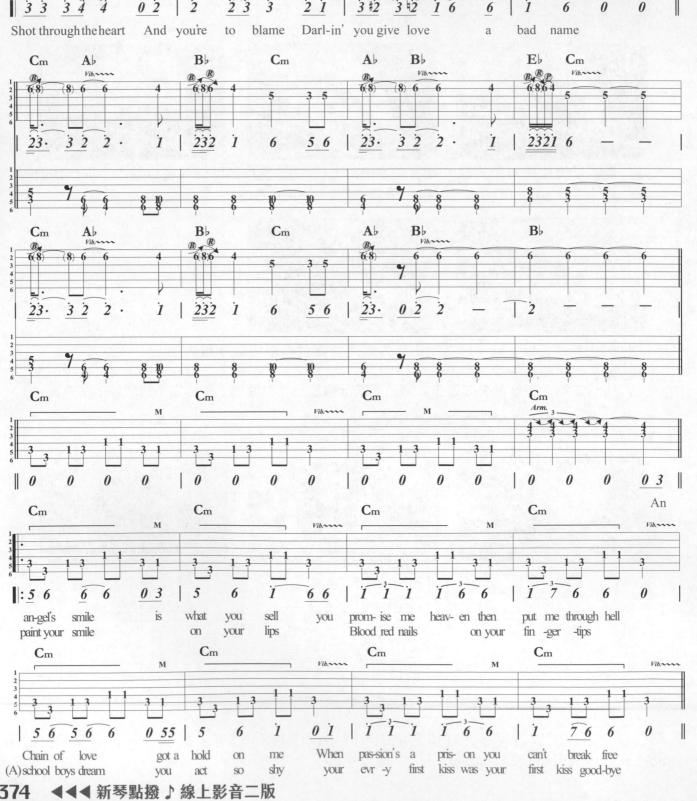

an-gel's smile　　　　is　what　you　sell　you prom-ise me　heav-en then　put me through hell

paint your smile　　　　on　your　lips　Blood red nails　　on your　fin -ger -tips

Chain of　love　　got a　hold　on　me　When pas-sion's a　pris-on you　can't　break free

(A)school boys dream　　you　act　so　shy　your　evr -y　first kiss was your　first kiss good-bye

攫取指速密碼 L7

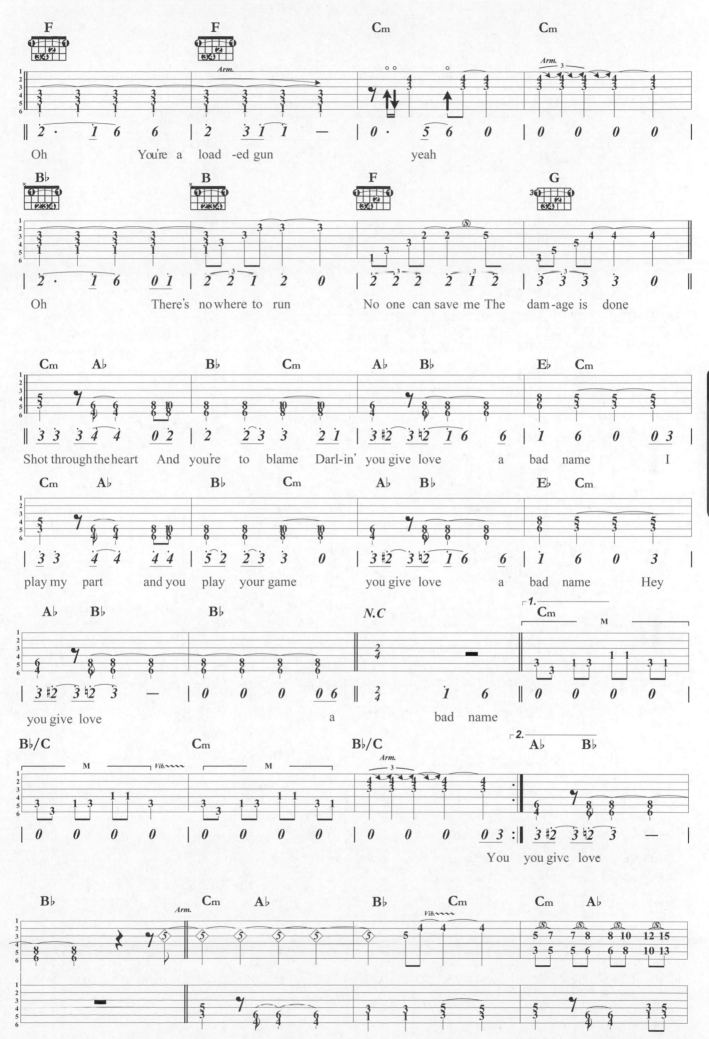

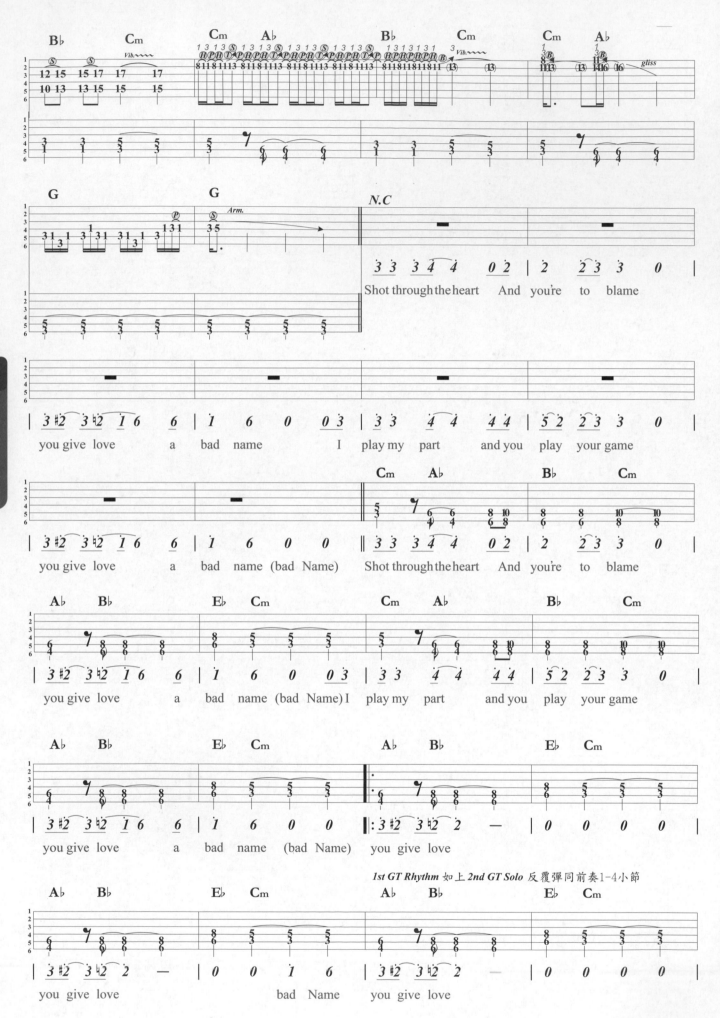

Shot through the heart And you're to blame

you give love a bad name I play my part and you play your game

you give love a bad name (bad Name) Shot through the heart And you're to blame

you give love a bad name (bad Name) I play my part and you play your game

you give love a bad name (bad Name) you give love

1st GT Rhythm 如上 2nd GT Solo 反覆彈同前奏1-4小節

you give love bad Name you give love

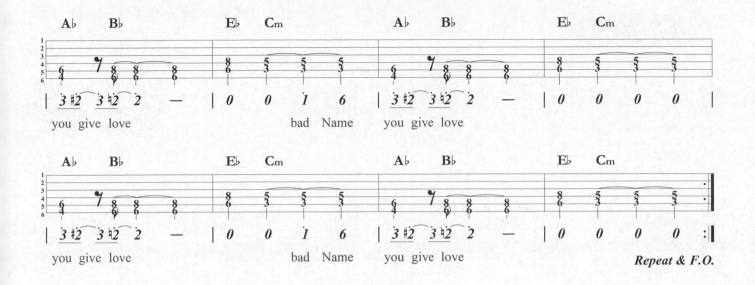

L7
攫取指速密碼

PLAY MEMO ●節奏 ▲和聲、樂理 ■旋律

① 幾乎是每個Copy樂團必練的"國歌"。吉他伴奏部分更是每個吉他手"務必取經"的經典之作。

② 間奏的點弦後滑弦並沒有規定得滑到第幾格,而原曲在點弦時還"含"了些搖桿技巧,為將重點集中在"點弦"技法的解說上,所以彙杰就做了些折衷的譜面省略。

③ 節奏吉他使用很多的下弦枕式悶音技法。

派對動物

歌曲資訊

演唱 / 五月天　　詞曲 / 阿信
曲風 / Rock　　♩/135　KEY / Em 4/4
CAPO / 0　　PLAY / Em 4/4

節奏指法

 動態曲譜
 官方 MV

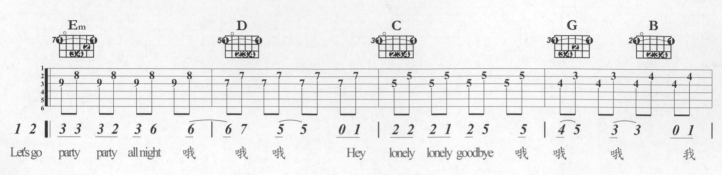

Let's go party party all night 哦　哦 哦　Hey lonely lonely goodbye 哦 哦 哦 我

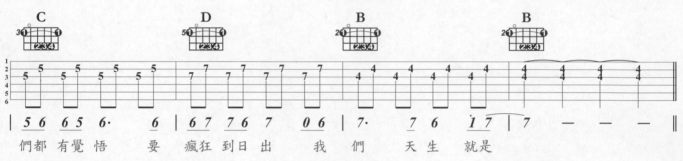

們都 有覺 悟 要 瘋狂 到日 出 我 們 天生 就是

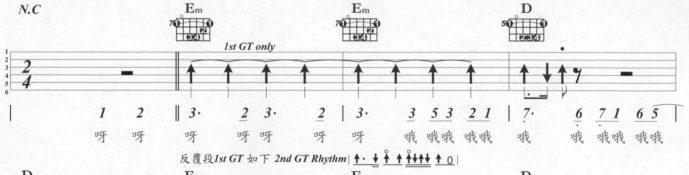

呀 呀 呀 呀呀 呀 呀 哦哦哦 哦哦 哦 哦 哦哦 哦哦

反覆段1st GT 如下 2nd GT Rhythm

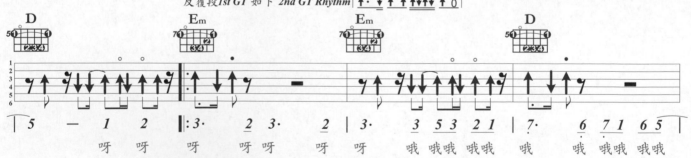

呀 呀 呀 呀呀 呀 呀 哦哦哦 哦哦 哦 哦 哦哦 哦哦

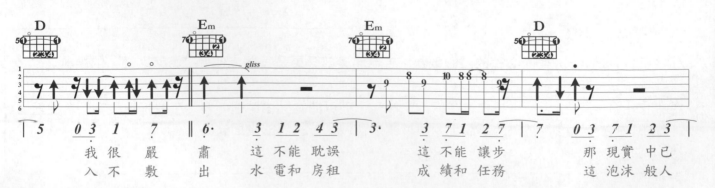

我 很 嚴 肅 這 不能 耽誤 這 不能 讓步 那 現實 中已
入 不 敷 出 水 電和 房租 成 績和 任務 這 泡沫 般人

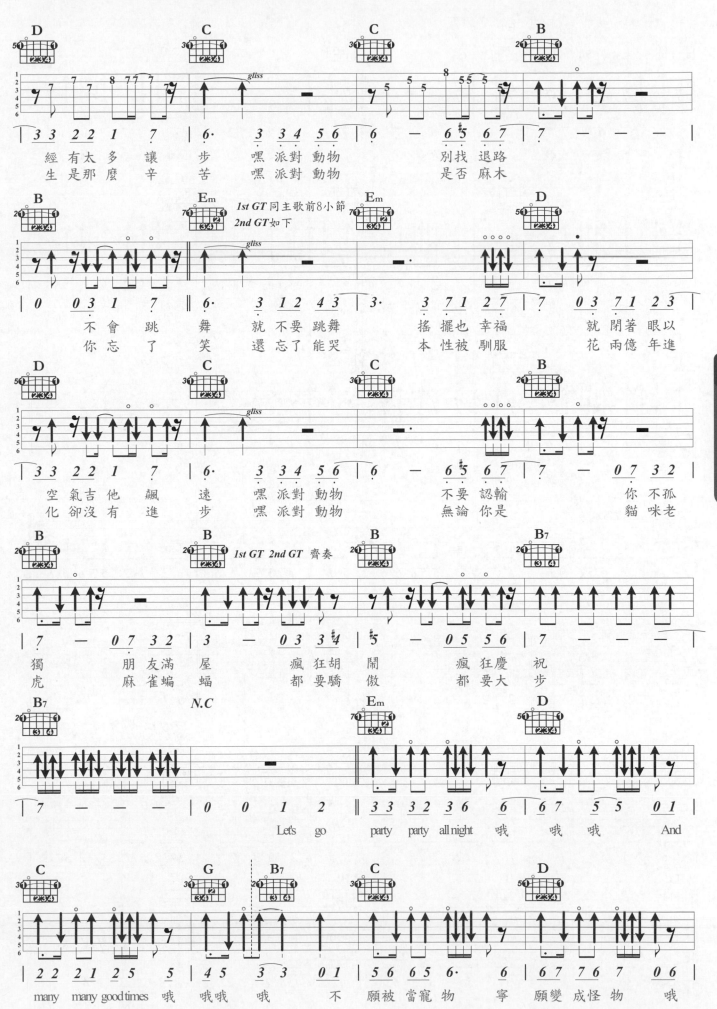

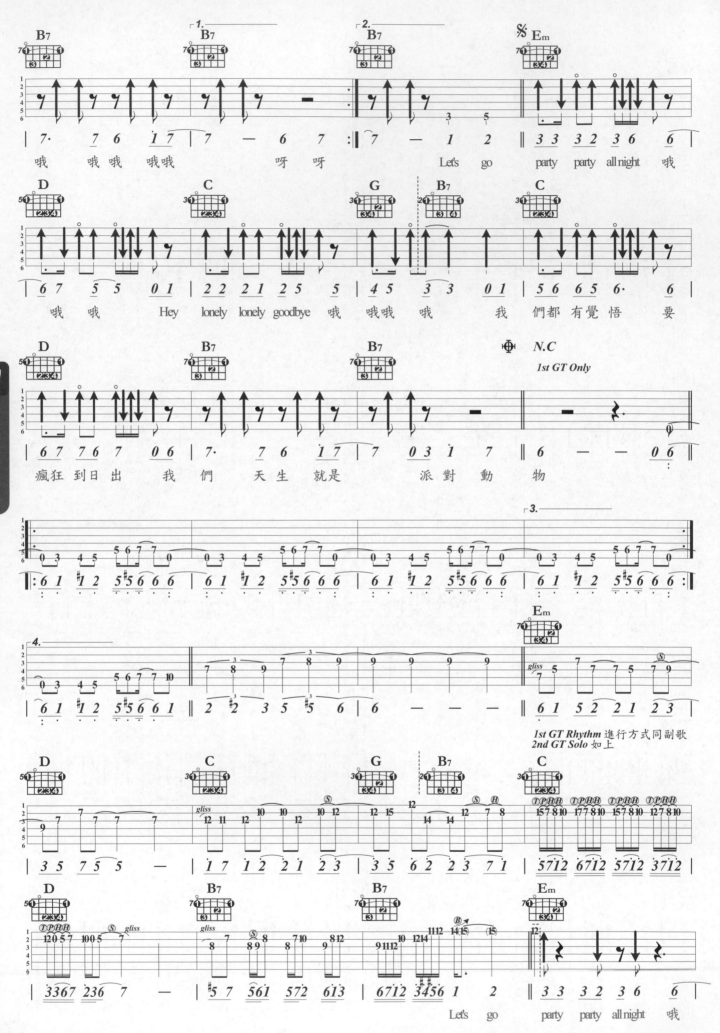

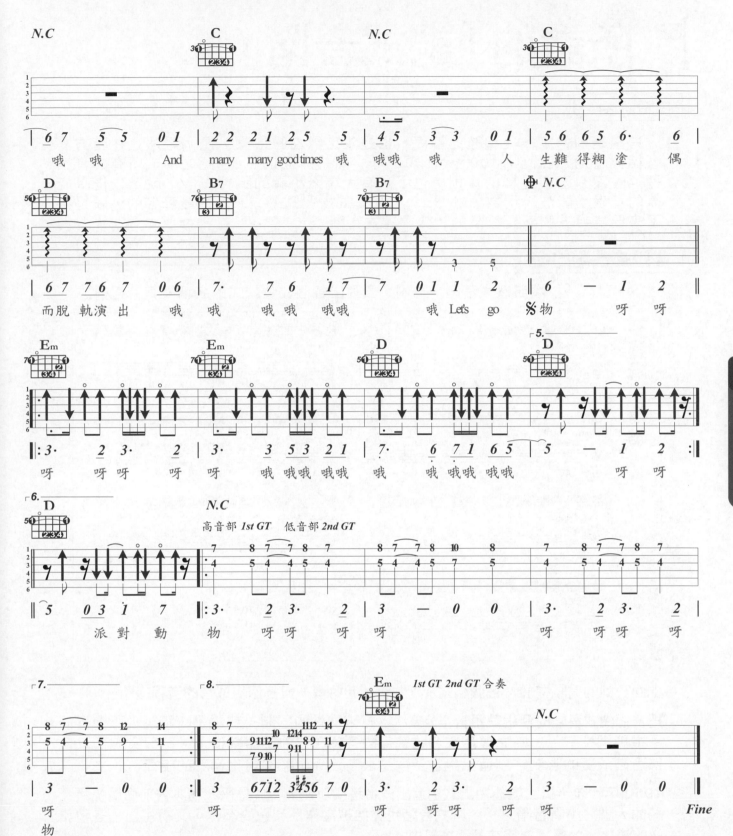

PLAY MEMO ●節奏 ▲和聲、樂理 ■旋律

① 為可以讓一般雙木吉他合奏也能流暢，所以重編把位，與原曲略有不同。

② 間奏前4小節為pentatonic的彈奏手法，所以滑弦音都出現Re→Mi上。而後4小節以旋律小調音階（Melodic Minor Scale）彈奏，所以上行音有Fa#及Sol#出現。

⌐ 所謂的「調式音階」

調式 Mode

「**音階是創作旋律與和弦的基礎，也是決定調性的依據**」這個說法是在西方文藝復興時期（西元 1400 ～ 1600 年）才被確立的。 在此之前，所有的音樂型態並沒有遵循這樣的規則，也不具有大調／小調的調性概念，就單以僅具旋律的基礎功能被統稱為「Mode」。中文譯為「調式」。其中最著名的，就是接下來要為琴友們概要敘及的「教會調式音階」。

各調式音階的名稱

以下，就以「**C 調自然大音階**」為例，表列出各個教會調式的名稱及其音程構成。

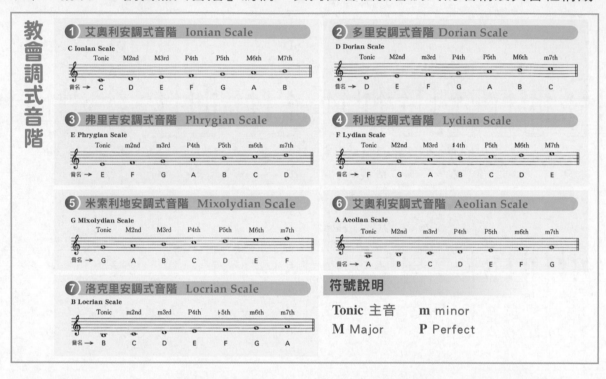

上面表列的重點在於：**各個調式音階主音（起始音）與各個組成音的音程差距。**

把各個調式音階的音程差距當作公式，「打破調性的限制（或說是，跨越現正彈奏的「主調調性」），將之運用在和弦進行的各個和弦的旋律營造上，就可突破僅以自然音階演奏的限制，創造出詭譎多變（很多升降記號的變化音）的旋律。

1950 年代後，爵士樂運用調式創造出一番音樂新氣象。於是乎，繼本書前面篇幅所介紹的大調／小調音階之後，**調式音階也開始被當作是和聲的基礎，又衍生出了各種和弦的變化，大量地運用在各種樂風中。**

當各位琴友熟悉了本書中所介紹的大調／小調音階的運用後， 非常鼓勵琴友向「征服調式」這個目標前進。有礙於本書的重點是側重在一般流行音樂伴奏、搖滾音樂的音階彈奏上，就只能以介紹的角度將這樣的觀念推薦給琴友。若琴友想對調式音階有更深入的瞭解，右列幾本書目可以作為你的參考。

「C、G 調音型的總複習

音型彈奏的變化要訣

OK，在前幾個單元中我們談到，①三連音練習、②音階模進規則、③四連音練習、④抓住跑音的跨弦韻律。

現在我們開始練習熟悉音階把位（或稱為音型），嘗試做為引導各位琴友往〝視簡譜即能彈奏〞走向〝編排把位〞，從而步入〝即興演奏〞之林。

C 調各音階把位（音型）在指板上的位置

以下是 C，Am 調音階在吉他上指板上前十五格的音階位置。

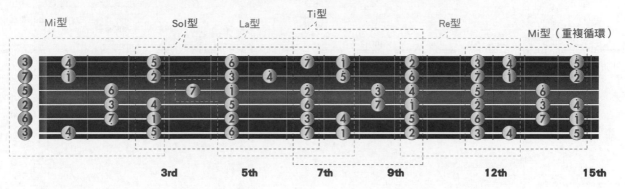

C 調聯音型音階總複習

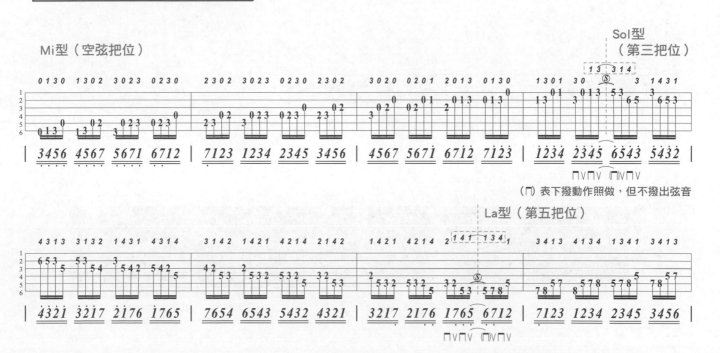

（□）表下撥動作照做，但不撥出弦音

L7
攫取指速密碼

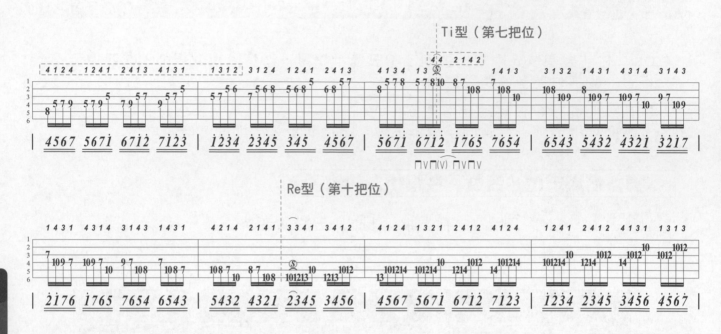

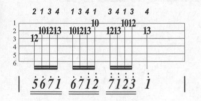

G 調各音階把位（音型）在指板上的位置

以下是 G，Em 調音階在吉他指板上前十五格的音階位置。

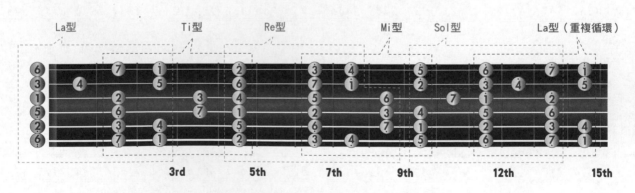

G 調聯音型音階總複習

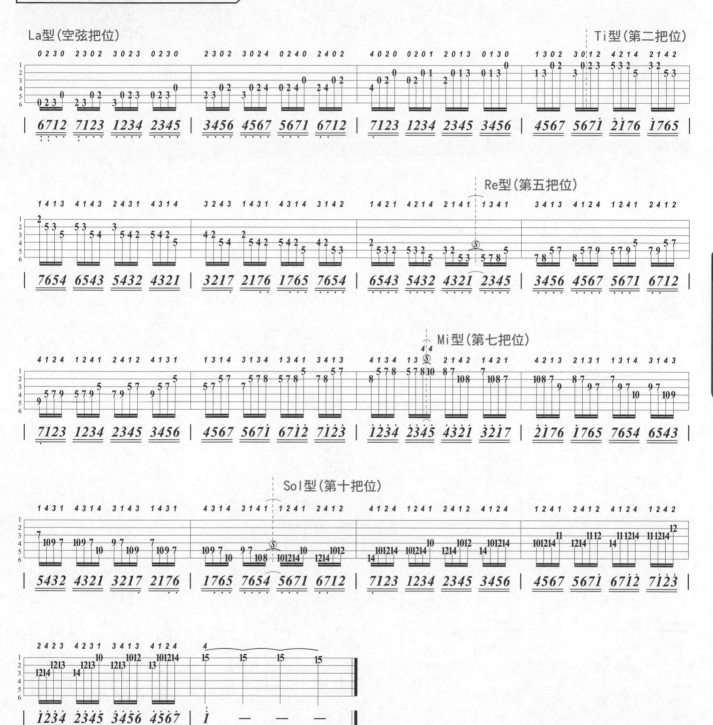

愛我別走

歌曲資訊

演唱 / 張震嶽　　詞 / 張震嶽　　曲 / 張震嶽

曲風 / Slow Soul　♩/ 92　KEY / C 4/4

CAPO / 0　　PLAY / C 4/4

節奏指法

動態曲譜　　官方 MV

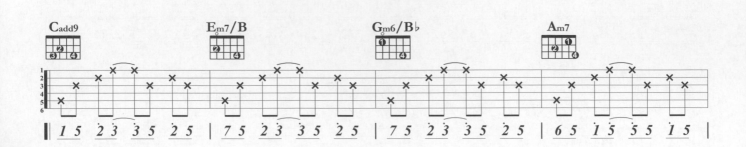

```
C add9              E m7/B              G m6/B♭            A m7
1 5 2 3  3 5  2 5 | 7 5 2 3  3 5  2 5 | 7 5 2 3  3 5  2 5 | 6 5 1 5  5 5  1 5 |
```

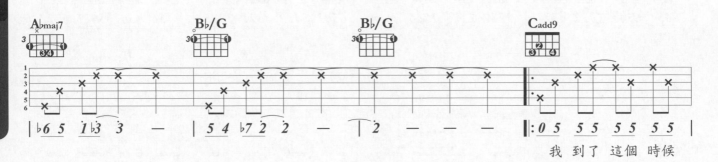

```
A♭maj7             B♭/G               B♭/G              C add9
♭6 5 1 3  3 — | 5 4 ♭7 2  2 — | 2 — — — |: 0 5 5 5  5 5  5 5 |
                                            我 到了 這個 時候
```

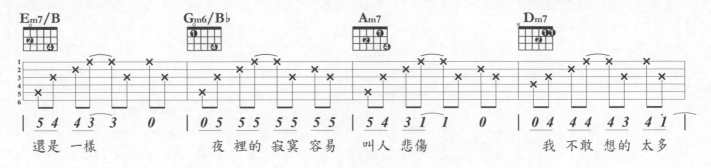

```
E m7/B             G m6/B♭            A m7               D m7
5 4 4 3  3  0 | 0 5 5 5  5 5  5 5 | 5 4 3 1  1  0 | 0 4 4 4  4 3  4 1 |
還是 一樣        夜 裡的 寂寞 容易  叫人 悲傷        我 不敢 想的 太多
```

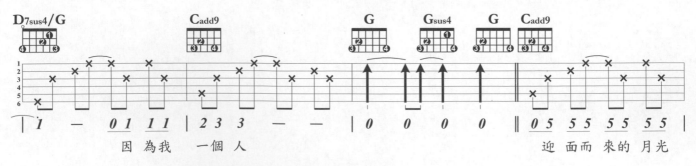

```
D 7sus4/G          C add9              G    G sus4  G  C add9
1 —  0 1 1 1 | 2 3 3  — — | 0 0 0 0 ‖ 0 5 5 5  5 5  5 5 |
因為我 一個 人                        迎 面而 來的 月光
```

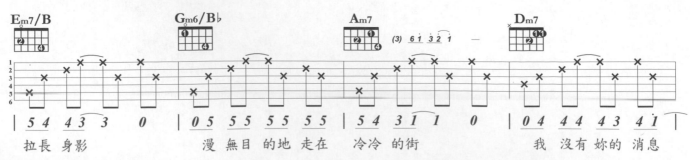

```
E m7/B             G m6/B♭            A m7  (3) 6 1 3 2 1 —   D m7
5 4 4 3  3  0 | 0 5 5 5  5 5  5 5 | 5 4 3 1  1  0 | 0 4 4 4  4 3  4 1 |
拉長 身影        漫 無目 的地 走在  冷冷 的街        我 沒有 妳的 消息
```

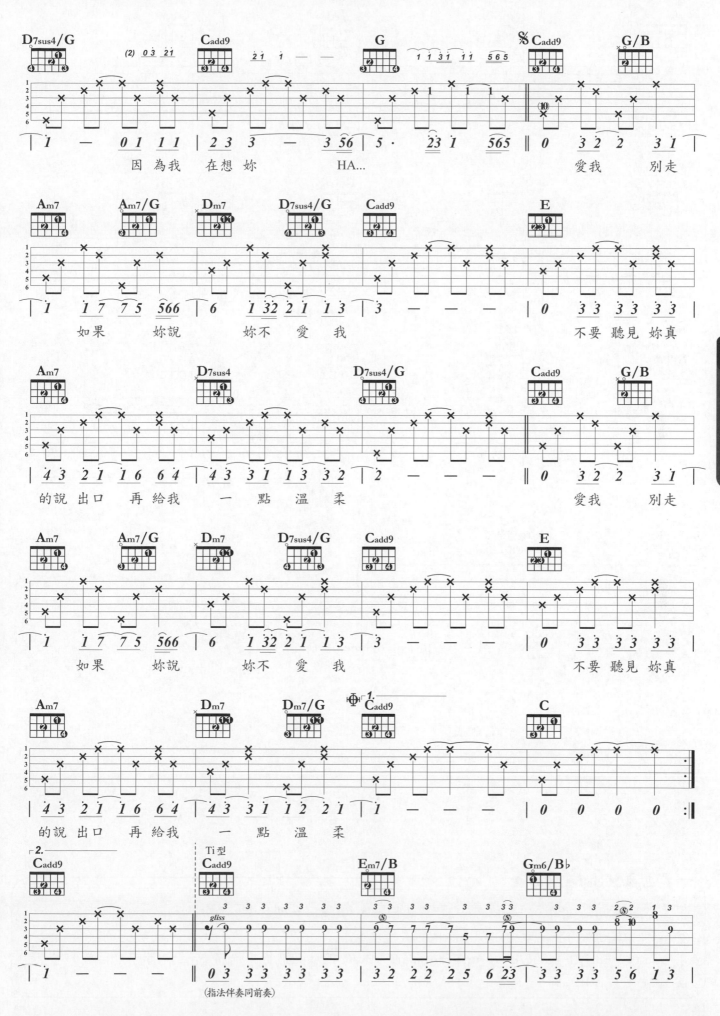

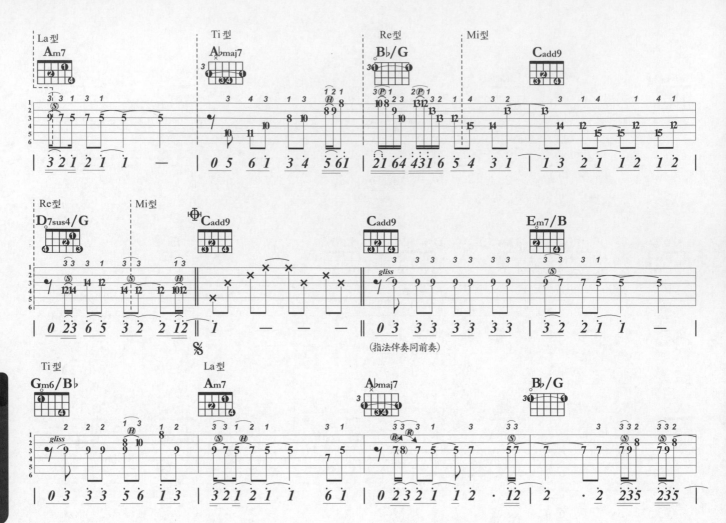

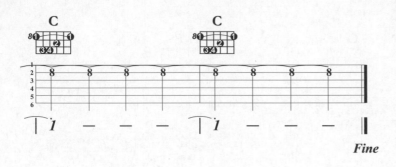

C
| | | | | |
| 8 | 8 | 8 | 8 | 8 | 8 | 8 | 8 |

| 1 — — — | 1 — — — |

Fine

PLAY MEMO ●節奏 ▲和聲、樂理 ■旋律

① C 調聯音階總複習，Check一下自己是否已熟悉 C 調每一型音階。

② 這是首標準 Cliché 型 Bass Line 的編曲經典。
Cadd9→Em7/B→Gm6/Bb→Am7→Abmaj7→Bb/G 的和弦進行，恰將 Bass 以半音順降C→B→Bb→A→Ab→G呈現。

離開地球表面

挑戰指數 ★★★★★★★★★★☆

歌曲資訊			節奏指法
演唱 /五月天	詞 /阿信	曲 /阿信	
曲風 / Rock	♩/138	KEY / Bm 4/4	
CAPO / 0	PLAY / Bm 4/4		

動態曲譜　官方 MV

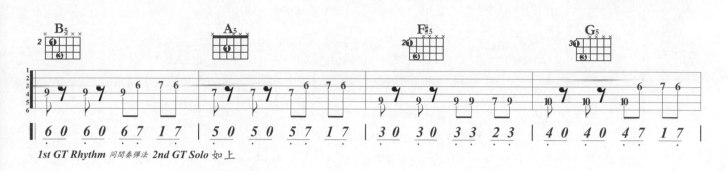

1st GT Rhythm 同間奏彈法 2nd GT Solo 如上

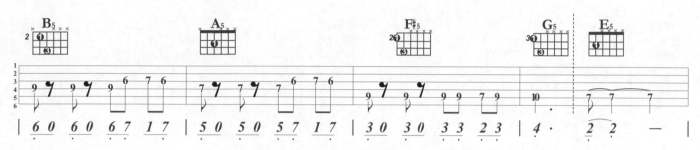

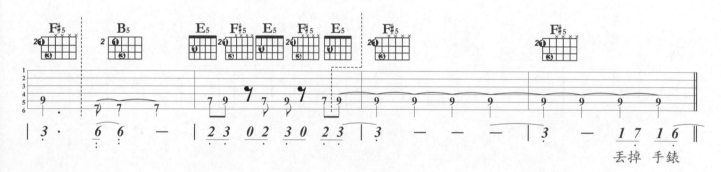

丟掉 手錶

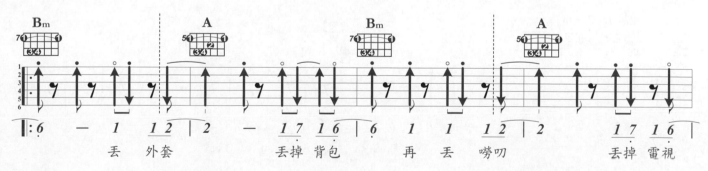

丟　外套　　丟掉 背包　　再 丟 嘮叨　　丟掉 電視

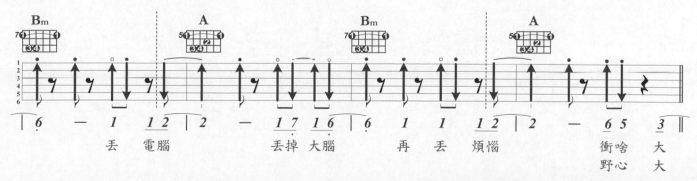

丟　電腦　　丟掉 大腦　　再 丟 煩惱　　衝啥 大
　　　　　　　　　　　　　　　　　　　　　　野心 大

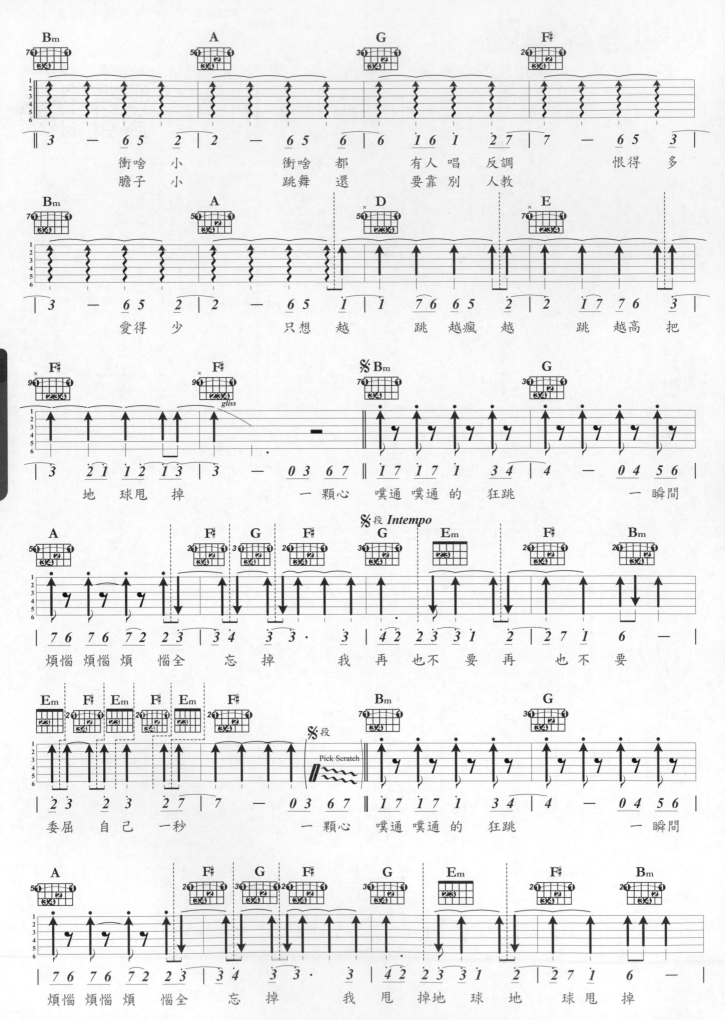

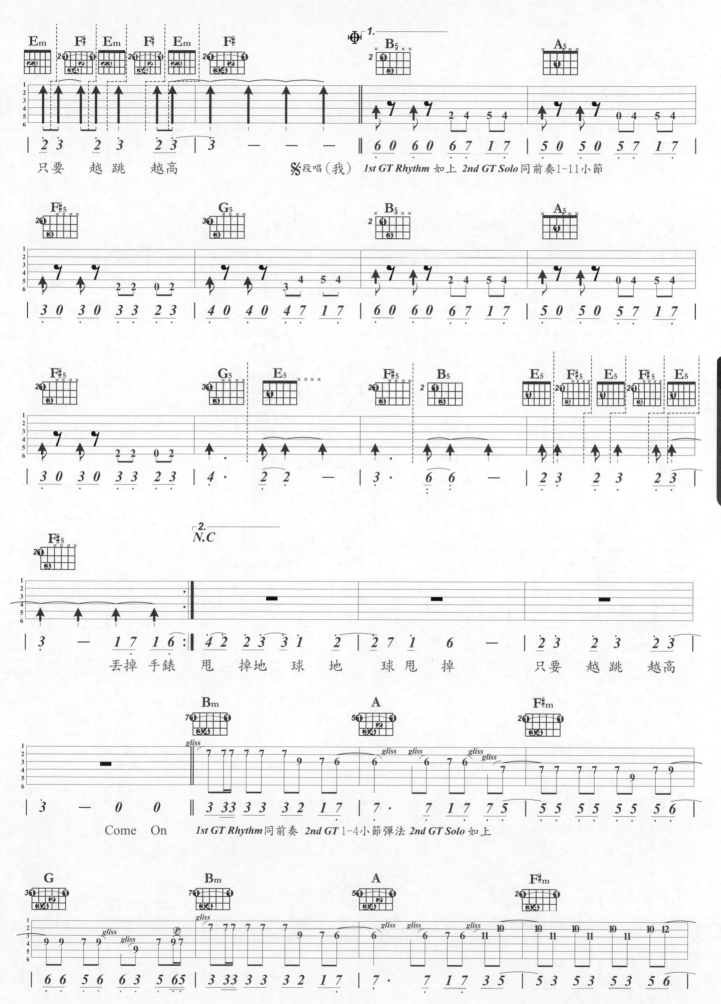

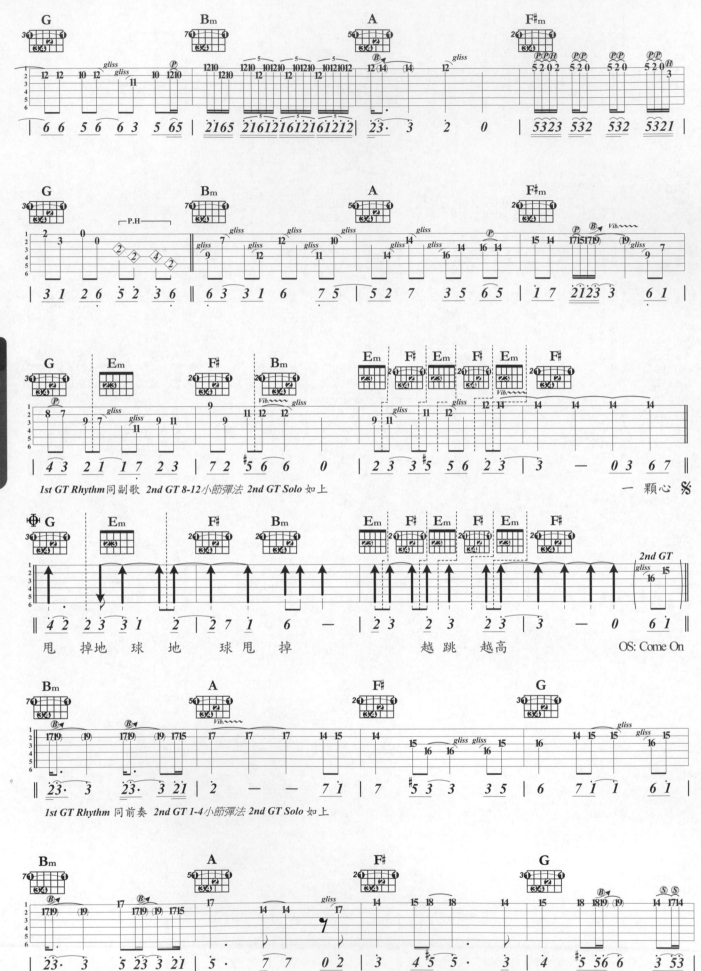

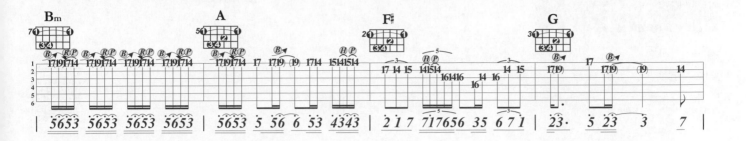

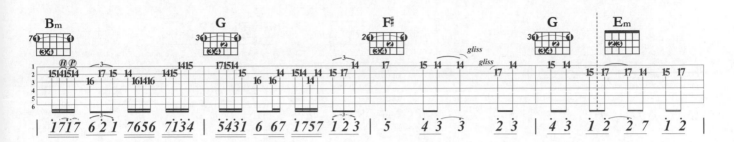

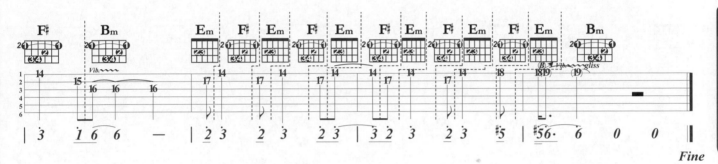

Fine

PLAY MEMO ●節奏 ▲和聲、樂理 ■旋律

① 全曲封閉和弦進行，考驗你的左手和弦按壓能力。

② 尾奏獨奏混合了許多連音方式，奇數連音的拍感能力掌握，成為是否能將尾奏彈好的最重要關鍵。

③ 很多的滑音效果，銜接每段樂句要留心囉！

挪威的森林

挑戰指數 ★★★★★★★★★☆☆

歌曲資訊
演唱 /伍佰　　　詞 /伍佰　　曲 /伍佰
曲風 / Slow Soul　♩/68　　**KEY** / G
CAPO / 0　　**PLAY** / G

節奏指法

官方 MV

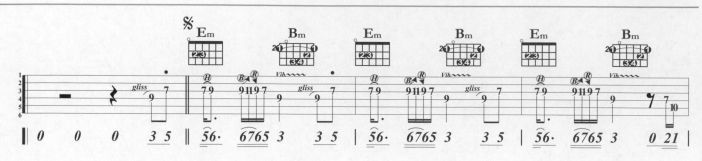

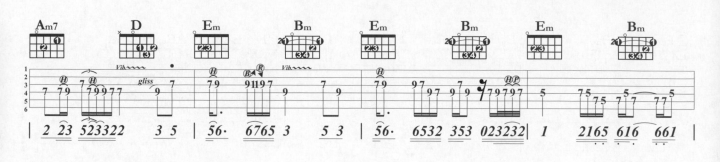

L7
攫取指速密碼

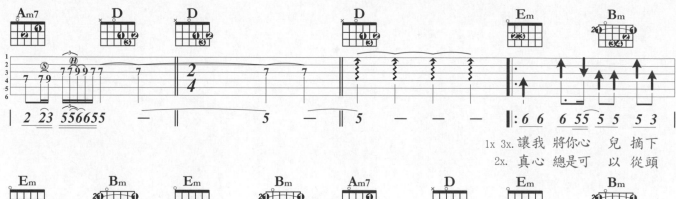

1x 3x. 讓我 將你心　　兒　摘下
2x. 真心 總是可　　以　從頭

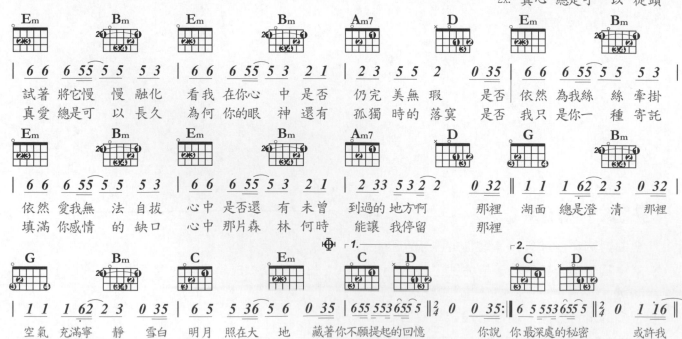

試著 將它慢　慢 融化　　看我 在你心　中 是否　　仍完 美無　瑕　　是否　　依然 為我絲　絲 牽掛
真愛 總是可　以 長久　　為何 你的眼　神 還有　　孤獨 時的 落寞　　是否　　我只 是你一　種 寄託

依然 愛我無　法 自拔　　心中 是否還　有 未曾　　到過 的地方啊　　那裡　　湖面 總是澄　清　那
填滿 你感情　的 缺口　　心中 那片森　林 何時　　能讓 我停留　　那裡

空氣 充滿寧　靜 雪白　明月 照在大　地　　藏著 你不願提起的 回憶　　你說 你最深處的 秘密　　或許我

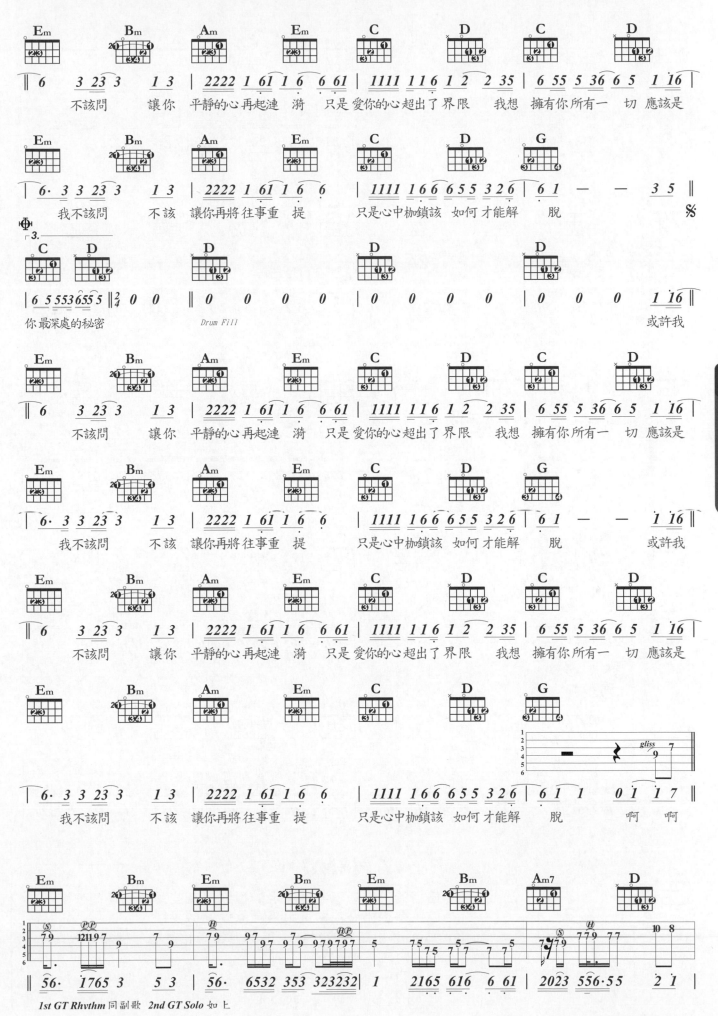

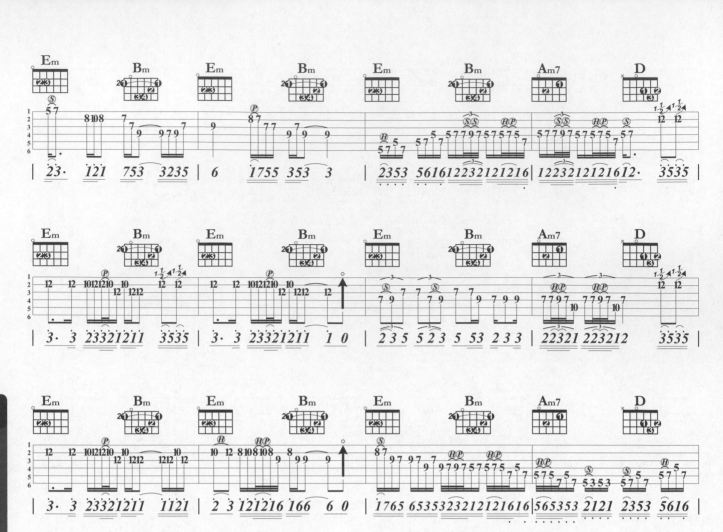

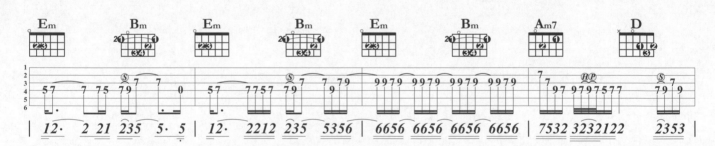

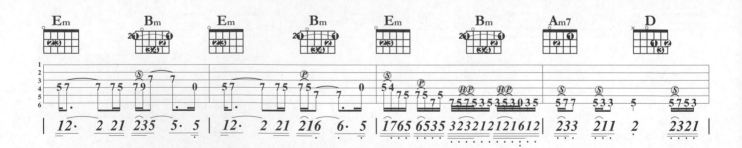

Fine

PLAY MEMO ●節奏 ▲和聲、樂理 ■旋律

① 伍佰的五聲音階獨奏展現的極致。有些聲音處理得很細微，要很小心才聽得出來，能者多勞了！

② Bm和弦出現頻率很高，再加上每兩拍就換一個和弦，非常考驗左手的按壓和弦能力。

③ 搥、勾、滑音的出現頻率也很高，注意主旋律音、修飾音之間的差別才能將獨奏彈的有律動感。

如何抓歌

抓歌二、三事

對玩了好些時日吉他的人而言,等新歌和新譜的出現是種漫長的煎熬。

"求人不如求己",想嘗試抓歌嗎? 以下,筆者分享一些個人的抓歌心得,希望能對琴友有些幫助。

聽出曲式、樂節、段落

先別急著從歌曲的第一小節,慢慢抓到最後一小節。拿出紙筆,耐心地將曲子聽個兩三遍,先聽聽曲式是怎麼走的。

是:

① 前奏(Intro)→主歌(Verse1)反覆主歌(Verse2)→副歌(Chorus)→間奏(Inter)→主歌(Verse1)反覆主歌(Verse2)→副歌(Chorus)→尾奏(Outro)

或是:

② 前奏(Intro)→主歌(Verse1)→橋段(Bridge)→副歌(Chorus)→間奏(Inter)→⋯etc.

③ 而,各段各有幾個小節?

這樣不僅有踏實感,也可藉以更加明瞭編曲者的用心和編曲重點之所在。自己所欣賞的作品更可以當作是以後引以為編寫自己作品的素材。

定調

① **利用調音器將吉他音調整到標準 C 調**

是最基本,也是一定要有的投資,買一個品質極佳的電子調音器。**培養音準能力是學習音樂的起手式**,萬萬不能輕忽。對音準聽力還不具足的你,這項投資絕對值回票價。(參見書中〈彈奏之前〉講解)

② **抓出歌詞結束和弦的根音**(或是主旋律音)

　A 因為"這一個音八九不離十是這整首歌的調性主音(或是該調主和弦根音)"。歌曲結束和弦,很少以轉位,或代用和弦出現,頂多是平行轉調的變化和弦,但和弦根音,(主音)的音名仍是相同。

　　(EX:Am 和 A 和弦的主音都是 A)。

　B 以此主音(根音)做基準,**試出結束和弦是大三或小三和弦**。若此和弦為**大三和弦**那這首歌**就是大調**而若為**小三和弦就是小調**歌曲。

　C 推算該音和 C 調的音程差距:依音程差的格數**夾上 Capo**,**轉成較好彈的 C 調**,**方便抓歌**工作。

③ **先抓副歌旋律**

 Ⓐ 是曲子情感表達的重點，會覆唱 Very 多次，你較容易熟記也印象深刻。

 Ⓑ 多以節奏來編寫，和弦編曲的變化會較小，且旋律也較簡單（寫曲的人稱這種技巧叫記憶點）。

④ **歌曲若有轉調可能，重複 1、2 兩步驟，抓出轉調的調性。**
 歌曲轉調常是有跡可循，有的是為了因應詞意曲境，又或者是刻意造成情緒衝突的轉折。較為常見的方式有：

 Ⓐ **平行轉調**（例如：Dream a Little Dream）

 Ⓑ **副歌段漸升半音或全音轉調** （例如：我的歌聲裡）

 Ⓒ **音域高低突然轉變調性的變化會較為劇烈**（例如：不該、Tears In Heaven）

關於和弦

在確認歌曲的調性以及其中有轉調的可能之後，

① **善用音樂載具**的內建功能，**調出最佳抓歌音場**
 現在的音樂載具都有音場系統，建議轉到 User Type，以期能獲得最好的抓歌音場。

 Ⓐ 抓和弦的 **Bass 音**時將加重低頻。

 Ⓑ 抓和弦組成細部聲響及 **SOLO** 時**增強高音音頻**。

② **推理出和弦屬性**

 Ⓐ **先抓各小節第一拍的 Bass**
 各小節第一拍的 Bass 很少是轉位和弦或代用和弦。所以抓了一段樂句（通常 4 小節）後，你很容易就抓到常用的 Bass 進行公式。

 譬如說是 1 → 6 → 4 → 5 或 1 → 6 → 2 → 5 或 1 → 3 → 4 → 5 或 1 → 7 → 6 → 5…etc。

 Ⓑ **對應各調調性的和弦級數**

級數	Imajor	IIminor	IIIminor	IVmajor	V7	VIminor	VIIdim
根音	*1*	*2*	*3*	*4*	*5*	*6*	*7*

 Bass 音抓出來後，我們將 Bass 音轉成級數，去找出和弦的屬性。譬如你抓的 Bass 進行是 1 → 6 → 4 → 5， 依和弦的組成原理，各調（請參考上表）I、IV、V 級為大三和弦，II、III、VI 級和弦為小三和弦，V 級為屬七，VII 為減和弦。所以你所抓的這一樂句 90 % 以上的和弦進行有機會是 1 → 6m → 4 → 57。（請參見書中〈級數和弦〉講解）

③ **再抓各小節第三拍的 Bass**

 Ⓐ 第三拍的 Bass 和前後小節的 Bass 有以下的幾種可能：

 Ⓑ 若三者的 Bass 為**順階上、下行**，則第 1 小節第 3 拍上的和弦**可能有為造成 Bass Line 而插入的轉位，分割和弦。**

例如

> 以 1 → 6m → 4 → 57 和弦進行為例：
> 在第 1 小節第 3 拍上若你抓到的 Bass 若為 7，OK！1 → 7 → 6 是順階的順降音，那第 3 拍上的和弦該是 5/7 或 3m7/7 和弦。
> So！你的和弦進行可能是 1 → 5/7 → 6m or 1 → 3m7/7 → 6m。
> （請參見書中〈轉位分割和弦〉講解）

C 前和弦 Bass **是下一個和弦的 V 級音**…

哇！**V → I 和弦進行佔 95％的可能**（請參見書中五度圈、轉調、多調和弦講解），如第 1 小節第 3 拍抓到的是 3... 嗯！6 3 是差上行 5 度音（6 → 3 差 5 度音程），V → I 和弦的進行大概是跑不掉了！So！你的和弦進行會是 1 → 3 → 6m → 4 → 57。當然也有可能只是一般 1 → 3m → 6m → 4 → 57。因為各調的 III 和弦屬性原該是小三和弦。（請參見書中〈和弦篇〉的講解）

D 若前和弦**與後和弦的 Bass 只差半音**：

如果 1 跟 6 間的 Bass 為 5#，那它極可能是**加上導音 Bass、以轉位和弦方式出現**的 5/7 和弦：3/5# 和弦（各音的前半音稱為該音的導音）。那和弦的進行是 1 → 3/5# → 6m 的可行性幾近 100％。（請參見書中〈多調和弦〉講解）**依上述的概念再抓第 2、4 拍的 Bass**

④ 當然，前提是 2，4 拍上有和弦的配置與安排。可依上述的 1 ~ 3 項抓歌步驟重複檢驗。這樣你抓的譜大概就有 80％的精準度了。

⑤ 較複雜的、修飾、經過、代用和弦，**靠樂理學習經驗反覆推敲**

大部分人均非音樂科班出身，絕對音感的敏銳性不高，很難抓得出修飾和弦。其實和弦的**修飾、經過、代用和弦**是**有其規則的**，書中所講述的和弦和聲強化方式，是你不可或缺的利器（請參見書中〈修飾、經過、代用和弦篇〉的講解）。當然，治本之法就是給自己適切的音感訓練，在**平常練彈時多哼哼旋律，唱唱前、間奏音**，一年半載下來，包你相對音感功力大進，還有〝**背住特殊和弦的聲音**〞，譬如掛留，增、減和弦是必要的。

節奏、指法、及前、間奏

① **節奏部份**

A **注意平常所學**

每一樂風都有他的特定節奏型態伴奏模式，譬如三四拍子是 Waltz，有三連音是 Slow Rock、附點拍子是 Swing…etc.，學過就牢記！抓歌時遇到這些**彷彿的曾經抓來自然就駕輕就熟**。

B **最多變的樂風是 Ballad**

流行音樂的發展越到近代，早已分不清明確的曲風流派。切分拍、悶音多用於搖滾；猛烈音效、狂飆旋律多出現在重金屬；加上 Slide、Hammer On、Pull off…等諸多修飾手法是 Blues、Funk 的節拍必備…等**慣性演奏表徵**，早已**滲透到現今流行音樂並被廣泛應用**。其實要熟悉並精確掌握上述這些元素並不難，可怕的是，多數人借鏡網路的學習經驗是〝忽略使用節拍器的重要性，用下上下上之類的口語來學習節奏〞。

擷取指速密碼

新琴點撥 ♪ 線上影音二版 ▶▶▶　399

② 指法部份

A 與節奏概念結合

指法彈奏的概念和節奏是相同的，如下例切分音指法，就在國語歌曲中被一再使用。其實它是 Country、Folk Rock 樂風常用節奏型態的變型。

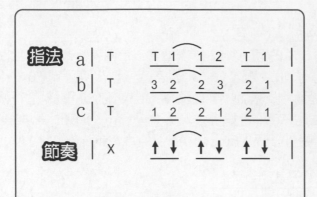

"把指法當節奏抓"

左例是切分音指法加上 Bass 過門的例子，國語歌曲用得很頻繁。

第三拍，第四拍的 Bass 就是用來做經過音用的（或稱過門），抓出指法的節奏性後，再與和弦配合，這樣比一個音一個音地抓指法，可實際多了。

B 多分析名家手法

Don Mclean 的四 Bass 指法常和主旋律相配合（ex.Vincent, And I Love you so）；Jim Croce 的三 Bass、完全四度和弦進行配合 Bass line 或 Clich 的和弦修飾（ex.New York Not My Home, These Dreams, Time In A Bottle），John Denver 的高音旋律編排（ex.Annie's Song），James Taylor 在他的作品中融入 Jazz 和弦編排、不規則的切分（ex.Fire And Rain，California-In My Mind），都是民謠吉他手們該熟記的經典。雖說他們年代離我們久遠，但後世的吉他手不受這些名家影響的很少，臨摹這些作品也就成為之後滋潤我們彈奏養分的必備。

③ 前、間、尾奏

A 純吉他伴奏曲

純吉他伴奏的曲子的**前、間、尾奏和弦通常就是取主歌、副歌的和弦進行一模一樣地彈一次**，或做旋律的重新編排，這較單純（Ex.You Give Love A Bad Name）。

B 多種樂器或電吉他

DAW（ Digital Audio workstation）所製編的音樂繁複多變，要完全做出與其匹配的吉他編曲可是千難萬難。這就很吃**個人的吉他編曲造詣的高低**了。

先抓出主旋律，選擇一個契合樂風的指法或節奏，再做好和弦配置；依"吉他編曲概念"一篇的步驟，**循序漸進地編排下來**。

至於**電吉他為主奏**的前、間、尾奏，最是棘手。現代吉他的演奏大多加入調式音階。調的變化、和弦和聲的吊詭、快速的音符進行，恐非平日只彈民謠吉他的人所能應付得來的。

（例如：離開地球表面、You Give Love A Bad Name）

處理之道有二：

- 如 Ａ 項的方法，藉助本身吉他編曲的造詣，**取主歌或副歌的和弦進行做適切的編排，重新編曲**。（EX：本書中所介紹的〈獨奏吉他編曲（一）～（五）篇〉編曲方式。）

- 做**雙吉他合奏**，將原曲有恆心地一個音一個音抓下來，配上適切的指法或節奏。（本書中 50% 左右的歌譜都是範例。）

還記得高一初學吉他時，看到學長抓 Hotel California…亟思效法的我，就這樣持之以恆地奮鬥三個月，硬是把它抓完。雖然錯誤不少…（唉！對一個剛學吉他三個月的小伙子@@…＊＊＊）但對我日後吉他精進，卻有不可磨滅的啟發。

走筆至此，可說已是知無不言，言無不盡，絕無欲言還休之處！願你能藉此篇分享略有所得，抓出你所鍾情的好歌！小伙子們！加油！

藍調十二小節型態

在藍調音樂的和弦進行運用裡，十二小節形態是最為普遍且廣為人知的。
十二小節使用的和弦為**各調順階和弦的Ⅰ、Ⅳ、Ⅴ級和弦**。

藍調常用調性的Ⅰ、Ⅳ、Ⅴ級和弦的整理表

屬性 和弦	Ⅰ (Tonic)	Ⅳ (Subdominant)	Ⅴ (Dominant)
A	A	D	E
C	C	F	G
D	D	G	A
E	E	A	B
G	G	C	D

Rock&Roll Style 的伴奏模式

Single Notes 單音伴奏
12 Bar Blues

∏：下撥　　Ⅴ：回撥

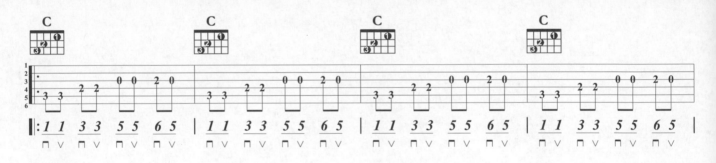

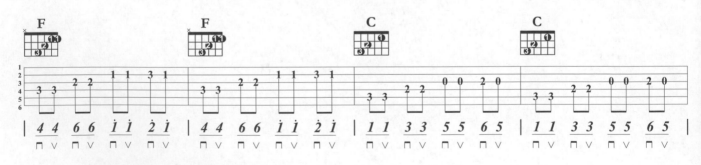

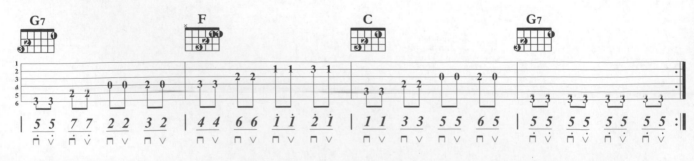

Power Chord-Chuck Berry Pattern

Power Chord 是一種只用兩弦同時撥奏，即可構成和弦伴奏條件的方式。方法是以和弦根音，第五度音為主體。有時也會以根音，第六度音；或根音，小七度音為伴奏和弦。

（A）×5 和弦：根音＋第五度音　　　（B）×6 和弦：根音＋第六度音

 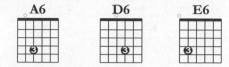

（C）×7 和弦：根音＋小七度音

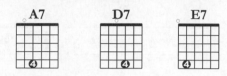

藍調的曲式架構

Intro.（前奏）
∥　I7　/ / /　|　V7　/ / /　|

主題（10小節）
∥:　I7　/ / /　|　I7　/ / /　|　I7　/ / /　|　I7　/ / /　|

|　I7　/ / /　|　I7　/ / /　|　I7　/ / /　|　I7　/ / /　|

Ending（尾奏）
|　V7　/ / /　|　IV7　/ / /　|　I7　/ / /　|　V7　/ / /　:∥

上面曲式中，前奏和尾奏部分在藍調演奏的術語上叫：Turnarounds。是段套用循環 "Single Notes" 的彈奏手法，我們也可以說 Turnarounds 是 Riff 的一種。

常見的幾種 Turnarounds

由於我們是以 A 調做解說的範例，Turnarounds 是以各調的 I 7 及 V 7 和弦為內容，所以，以下的 Turnarounds 是用 A 調的 I 7 和弦 A7 及 V 7 和弦 E7 做為編寫範例。

Example **1** 　　　　　　　　　　　　　　Example **2**

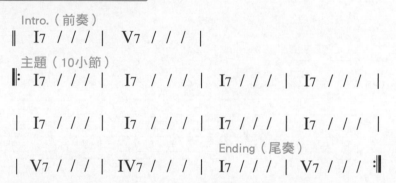

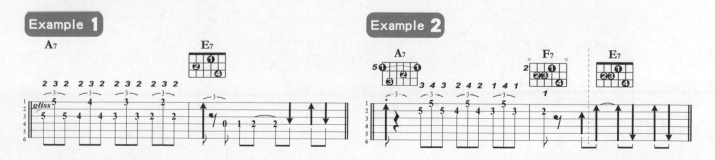

Example 3

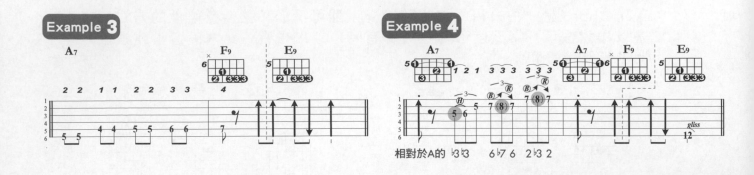

Example 4

Turnarounds ＋ Power Chord ＋ Riff ＋ Turnarounds ＝ 十二小節藍調

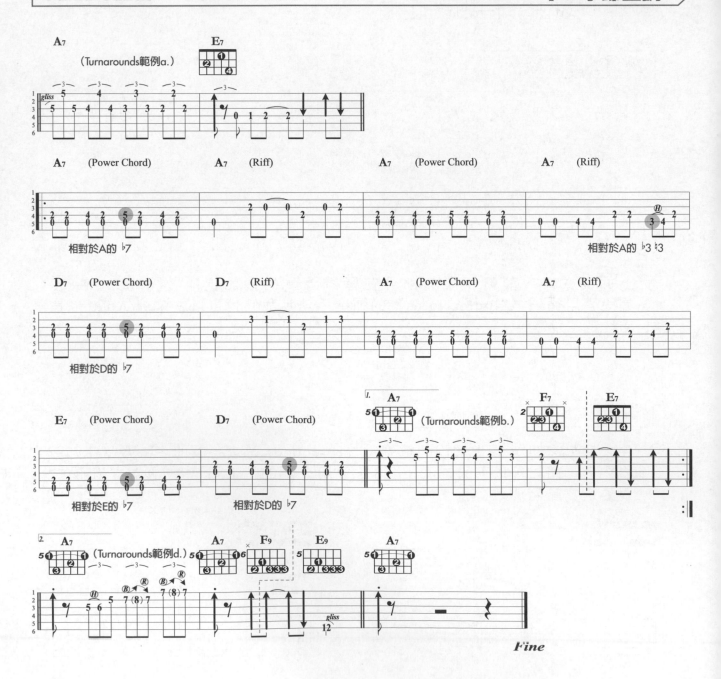

L8
探詢即興之鑰

將軍令

歌曲資訊

演唱 /五月天　　　詞 /五月天　　　曲 /五月天

曲風 / Mod Rock　　♪/88　　**KEY** / Am 4/4

CAPO / 0　　**PLAY** / Am 4/4

節奏指法

挑戰指數 ★★★★★★★★☆☆

動態曲譜　官方 MV

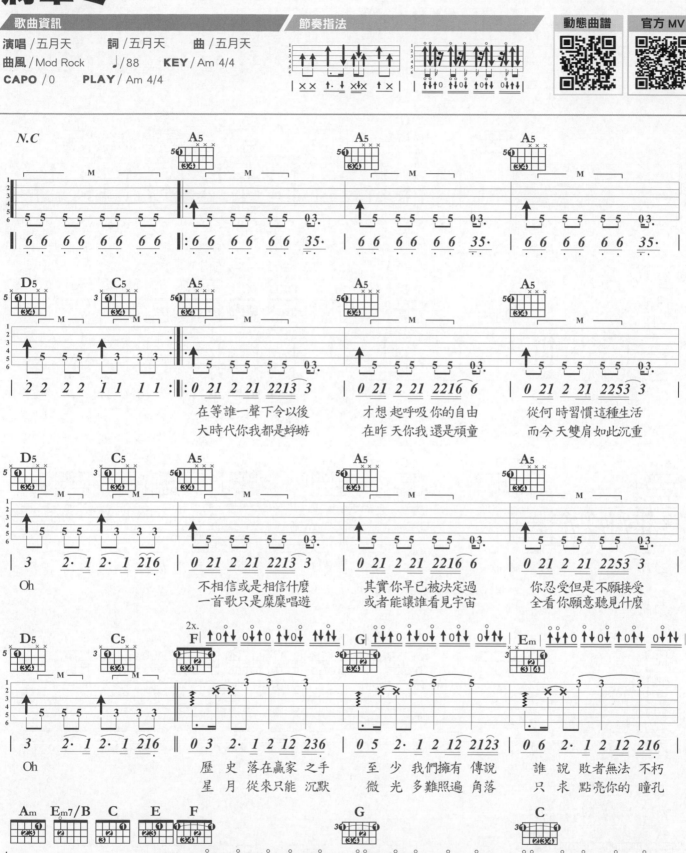

在等誰一聲下令以後　才想起呼吸你的自由　從何時習慣這種生活
大時代你我都是蜉蝣　在昨天你我還是頑童　而今天雙肩如此沉重

Oh
不相信或是相信什麼　其實你早已被決定過　你忍受但是不願接受
一首歌只是靡靡唱遊　或者能讓誰看見宇宙　全看你願意聽見什麼

Oh
歷史 落在贏家 之手　至少 我們擁有 傳說　誰說 敗者無法 不朽
星月 從來只能 沉默　微光 多難照遍 角落　只求 點亮你的 瞳孔

Oh
拳 頭 只能讓人 低頭　念 頭 卻能讓人 抬頭　抬 頭 去看去愛 去追
戰 場 不會放過 你我　直 到 人們覺醒 自我　何 時 不盼不求 不等

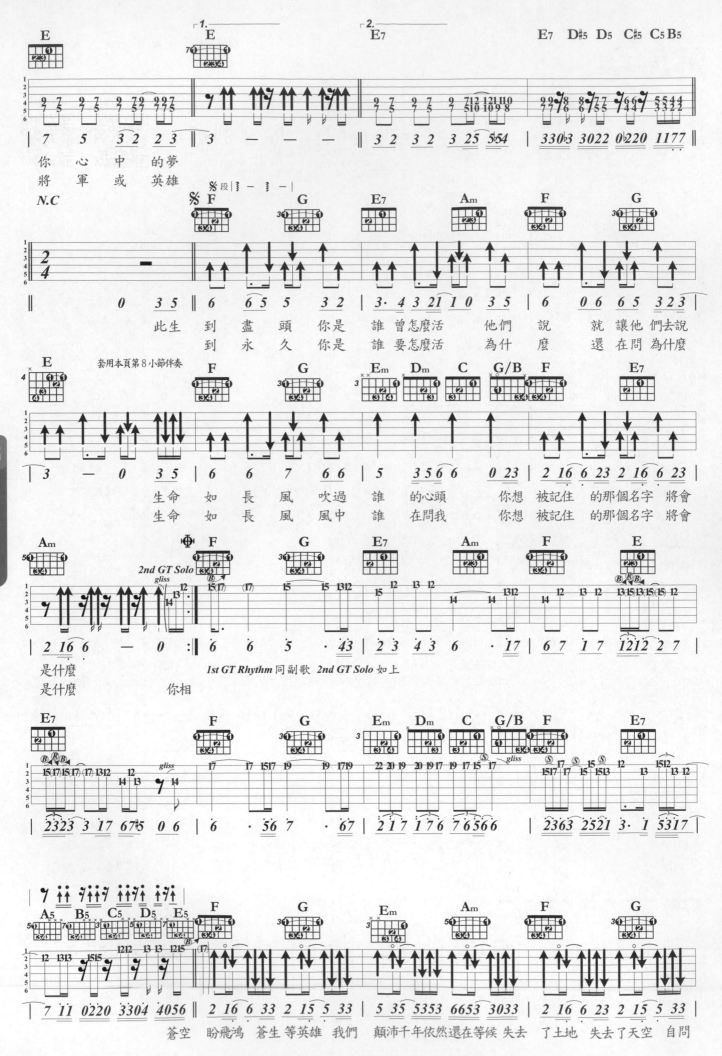

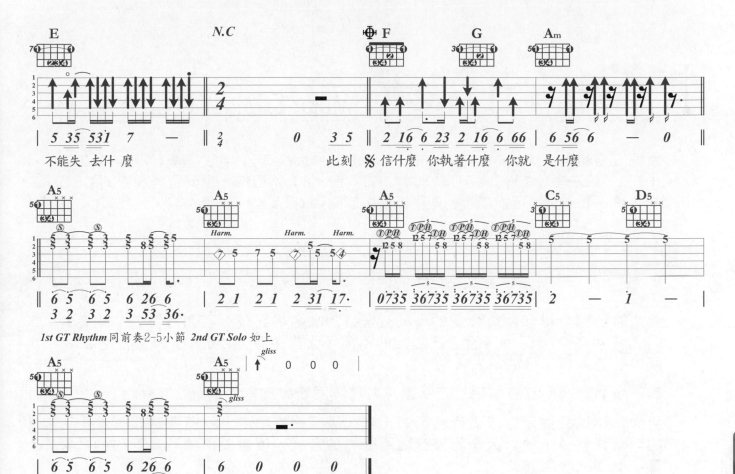

1st GT Rhythm 同前奏2-5小節 *2nd GT Solo* 如上

不能失 去什 麼

此刻 ℅ 信什麼 你執著什麼 你就 是什麼

Fine

L8 探詢即興之鑰

大小調五聲音階 Major & Minor Pentatonic Scale

大調五聲音階（Major Pentatonic Scale）是由大調音階中的主音（1），第二音（2），第三音（3），第五音（5），第六音（6）所組成，也就是唱音中的 Do、Re、Mi、Sol、La 所構成，省略了自然大音階中的 Fa，Ti 兩音。

音程公式	1	2	3	5	6
唱 名	1	2	3	5	6

音程公式	1	♭3	4	5	♭7
唱 名	6	1	2	3	5

將大調五聲音階和隨後介紹的小調五聲音階唱名相比較，我們將發覺，兩者的唱名竟然完全相同，只因主音起始的不同（大調主音為 Do，小調主音為 La）所得的音階音程公式不同。

其實音與音間的音程關係，正是造成各種不同音樂風格的奧祕之鑰。

用大、小調五聲音階來做比較可知：在大調五聲音階中，沒有造成相對於主音的降音程發生，故以大調五聲音階所彈奏的音樂，相對於小調五聲音階的憂鬱感，便顯得明朗許多。

彈奏大調五聲音階時注意兩點：

① 莫用小調五聲的主音 La 當起音，否則會和小調五聲音階混淆。

② Re 到 Mi 時多半會使用滑音（Slide）由於上述中的第二點，大調五聲音階又稱 Slide Scale。

大調五聲音階第五弦主音型範例（a.音階，b.運指方法）

請用 b. 中的運指方法來對應 a. 中的音階練習

以上音階可推廣至大調：

主音在第五弦格數	0	2	3	5	7	8	10	12
大調名稱	A	B	C	D	E	F	G	A

L8
探詢即興之鑰

小調五聲音階（Minor Pentatonic Scale）是由小調音階中的主音（1），降三音（♭3），第四音（4），第五音（5），降七音（b7）所組成，也就是由小調音階唱音中的（La、Do、Re、Mi、Sol）所構成。

這個音階雖非正式的藍調音階，但因有相對於主音的降三音和降七音，使得這個音階彈奏起來具有憂鬱的藍調音樂特質，故使Bluesman們再再地將它引用在彈奏各小調的Ⅰ，Ⅳ，Ⅴ級和弦中。

彈奏這個音階時要注意兩個重點：

① **特別強調各和弦中的降七音**

② **小三度音程的強調是本音階的特色**，故主音（6）到降三音（1）；第五音（3）到降七音（5），需善加運用，以抓到Blues Sense中，**"多製造小三度音程"** 的精髓。

小調五聲音階第六弦主音型（a. 音階 b. 運指方法）

擴張指型（a. 音階 b. 運指方法）

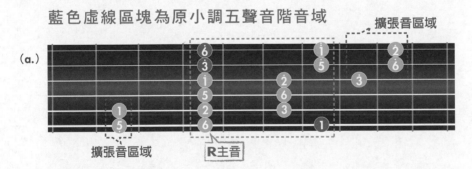

使用擴張指型時 a. 圖中的反紅底音大多很少使用，所以擴張指型運指方式變成如下圖所示。

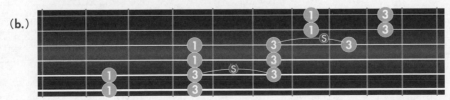

以上音階可推廣至大調：

主音在第六弦格數	0	1	2	3	4	5	6	7	8	9	10	11	12
小調名稱	E	F	F# G♭	G	G# A♭	A	A# B♭	B	C	C# D♭	D	D# E♭	E

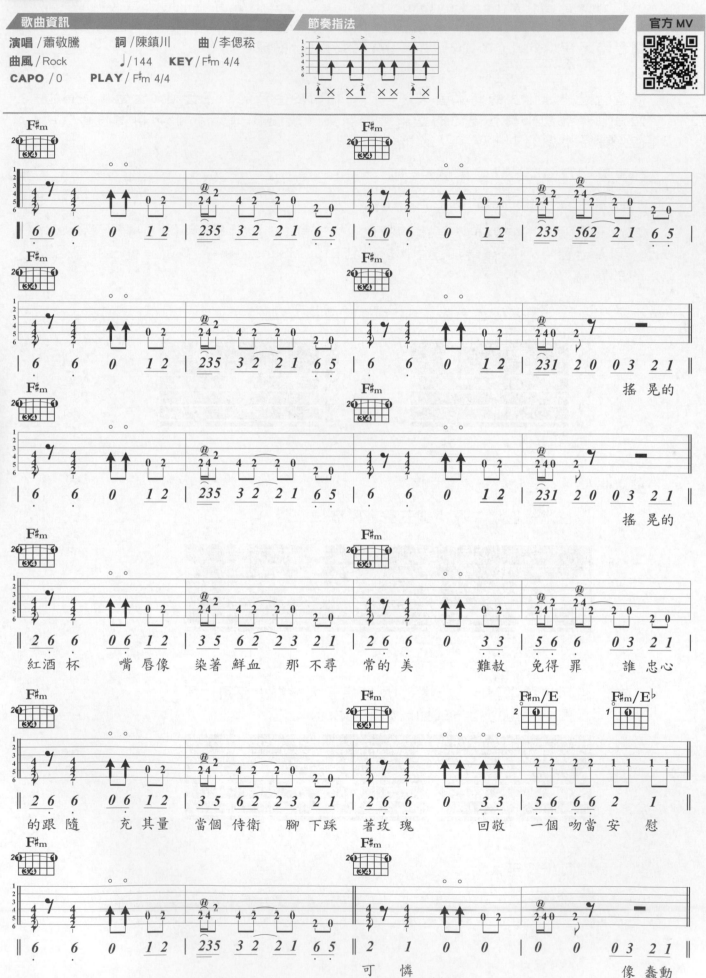

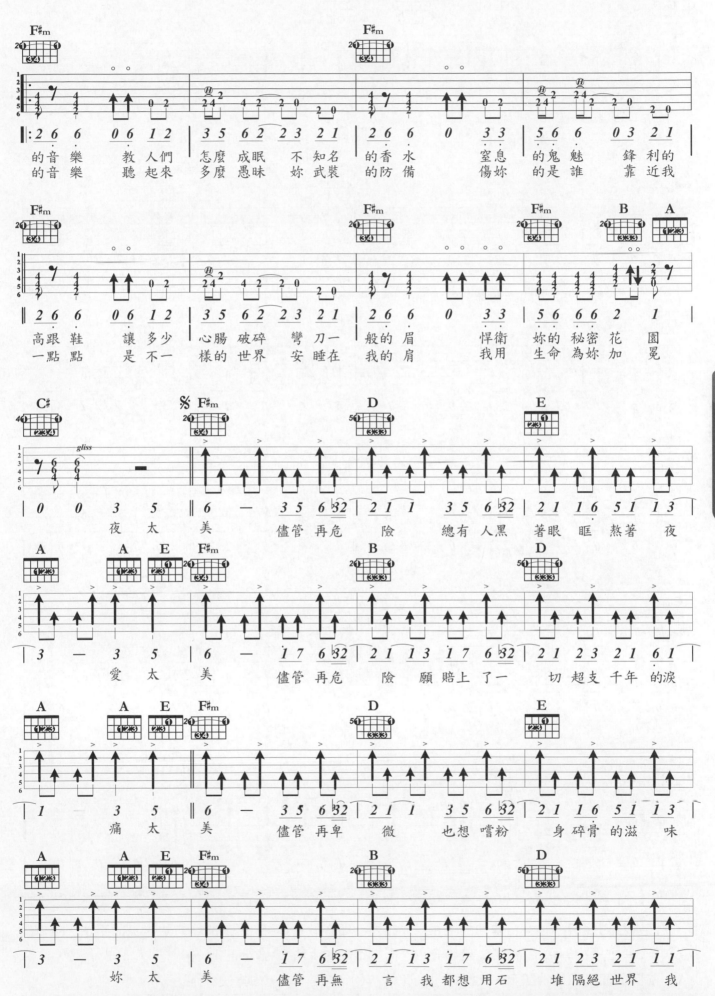

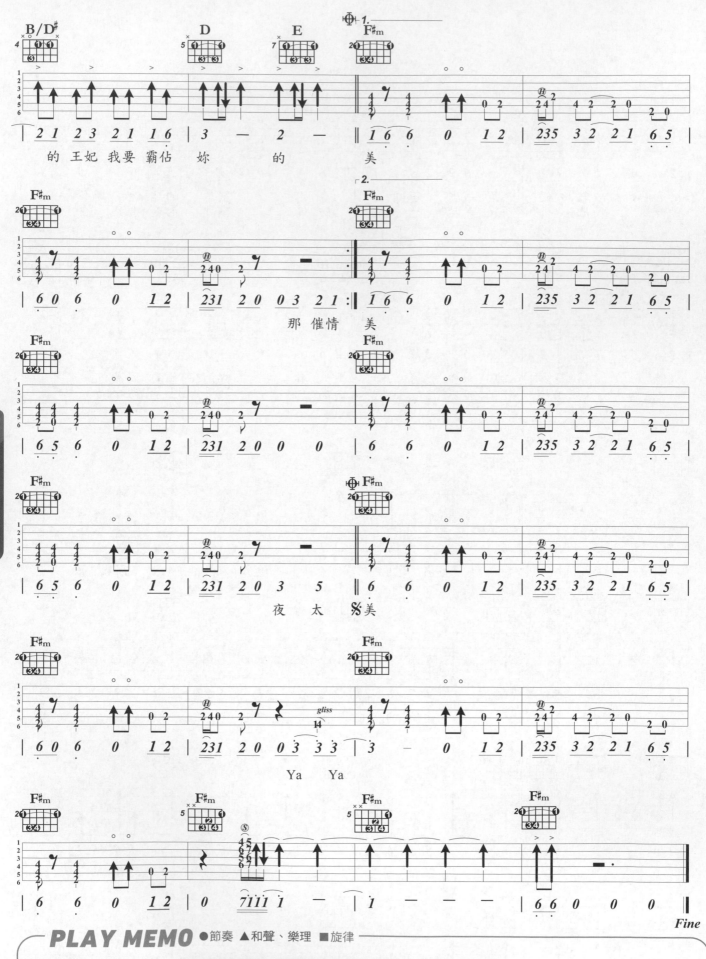

The lyrics visible: 的 王妃 我要霸佔 妳 的 美, 那 催情 美, 夜 太 美, Ya Ya

PLAY MEMO ●節奏 ▲和聲、樂理 ■旋律

① 悶音技巧練習。在Solo旋律的空拍處使用左手悶音做為填補，是Rock GT中常見的手法。

② 第2段主歌接副歌 C 和弦是用切分拍過門，很酷的手法，請記下！

③ 前奏的簡譜明白地顯示，6 開頭、沒有4、7兩音，標準的小調五聲音階。

Fine

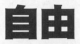
自由

挑戰指數 ★★★★★★★☆☆☆

歌曲資訊

演唱 /張震嶽　　詞曲 /張震嶽
曲風 / Rock　　♩ /144　　KEY / F#m 4/4
CAPO / 0　各弦調降半音　　PLAY / G 4/4

節奏指法

官方 MV

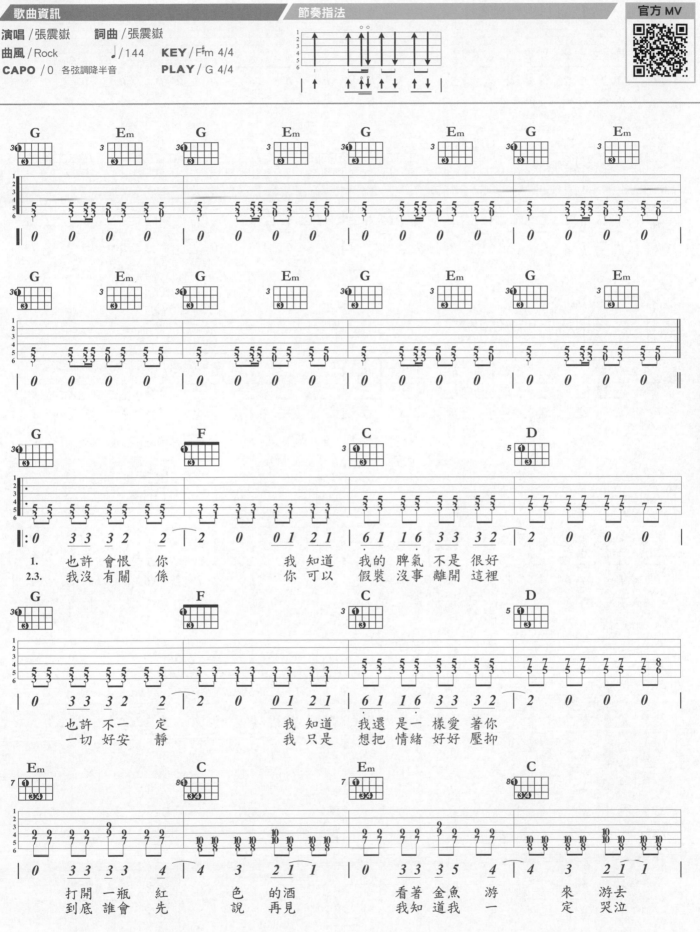

L8 探詢即興之鑰

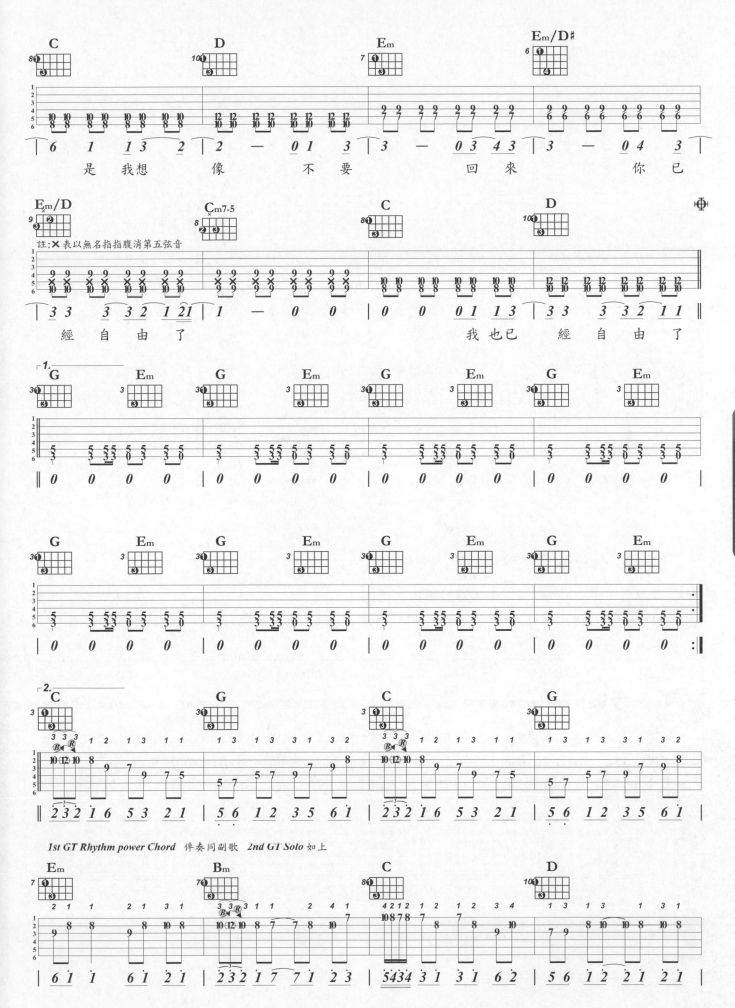

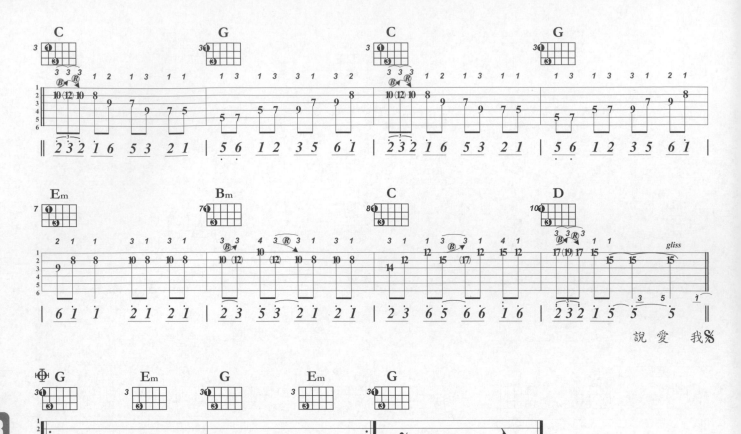

Repeat 4x *Fine*

L8
探詢即興之鑰

PLAY MEMO ●節奏 ▲和聲、樂理 ■旋律

① 全曲以Power Chord方式伴奏，**速度頗快**。

② 間奏以大調五聲音階為主體，涵蓋Mi、Re、Sol、La四型，別只靠六線譜上的格數標示硬凹，
　 捫心自問：G調所有的音型你都熟了嗎？

三連音和六連音是相同拍感的拍子，兩者出現在 Rock 節奏歌曲當單音 Solo 的頻率相當高。以下是六連音加食指、中指、小指的擴張音型練習，是有點難啦，不過能練起來的話，對你 Solo 功力的增進，可是大大有益喔！

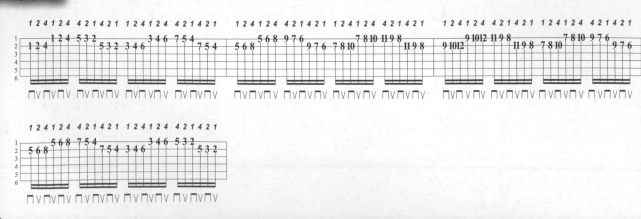

416　◄◄◄ 新琴點撥 ♪ 線上影音二版

藍調音階 Blues Scale

將前兩篇**大調五聲音階**及**小調五聲音階的音程**公式列出並**合併**，看會產生什麼結果。

大調五聲音階音程公式	1	2	3	5	6	
小調五聲音階音程公式	1	♭3	4	5	♭7	
合併後成大調藍調音階 音程公式	1　2	♭3	3　4	5	6	♭7

合併後，由於大調主音為唱名 Do，故依上述音程公式，我們可得 Blues Scale （ Do，Re，降 Mi，Mi，Fa，Sol，La，降 Ti ）。

這樣的合併究竟是從什麼概念而來呢？

讓十二小節和弦進行的 I、IV、V 級和弦都有相對於和弦主音的 ♭7 度音

和弦	I	IV	V
主（根）音	1	4	5
相對和弦主音的降七音程	♭7	♭3	4

使大調五聲音階中的每個組成音，都有小三度音程對應

大調五聲音階	1	2	3	5	6
相對大調五聲音階的 小三度音	♭3	4	5	♭7	1

合併後的藍調音階正具備有相對於 I、IV、V 級的降七音，及 I、V 級的小三度音程，十足的憂鬱感。

而使得大調五聲音階成為藍調音階的 ♭3，♭7 兩音，就稱為**藍調音（Blues Note）**。

第五弦主音型藍調音階（a.音階 b.左手運指）

(a.)

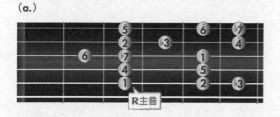

R主音

(b.)

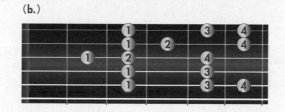

以上音階可推展出各調大調第五弦主音型藍調音階

主音從第五弦 開始推算的格數	0	2	3	5	7	8	10	12
調號名稱	A	B	C	D	E	F	G	A

(a.) 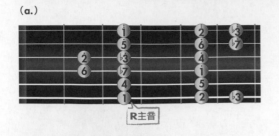 (b.)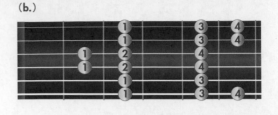

R主音

以上音階可推展出各調大調第六弦主音型藍調音階

主音從第六弦開始推算的格數	0	1	3	5	7	8	10	12
調號名稱	E	F	G	A	B	C	D	E

如何運用藍調音階彈出藍調味？

其實藍調的 Sense 很容易抓到，要訣是：
善用相對於 I，IV，V 級和弦主音的 Blues Note，小三度音及小七度音。

C 調的 I，IV，V 級和弦的 Blues Note

和弦級數		I	IV	V
和弦		C	F	G
主音		1	4	5
相對和弦主音的Blues Note	♭3度	♭3	♭6	♭7
	♭7度	♭7	♭3	4

相對於各和弦根音的降三音（小三度音），降七音（小七度音）是使音階憂鬱感的 Blues Note，"藍調的 I，IV，V 和弦，12 Bar Blues 和弦進行多是使用屬七和弦的原因"，便是為了涵蓋相對於各和弦根音小七度音"（C → C7，F → F7，G → G7）。但漏網之"餘"的小三度音（降三音）沒辦法納入和弦組成，又該如何使用呢？

答案是：

　"相對於各 I，IV，V 級和弦主音的小三度音，多做為第二音到第三音間的經過音或修飾音，且拍長不超過一拍為佳"。

這也就是藍調樂手為何常將 "相對於和弦根音的小三度音作為搥（Hammer-on），勾（Pull Off），滑（Slide），推擠（Bending）目的音" 的原因。如上單元藍調十二小節型態中的最後譜例，即是這種應用的明顯例子。

L8 探詢即興之鑰

離開的一路上

歌曲資訊
演唱 / 理想混蛋　詞 / 邱建豪、盧可沛　曲 / 盧可沛
曲風 / Slow Soul　♩ /64　KEY / D
CAPO / 0　　PLAY / D

挑戰指數 ★★★★★★★★☆☆

官方 MV

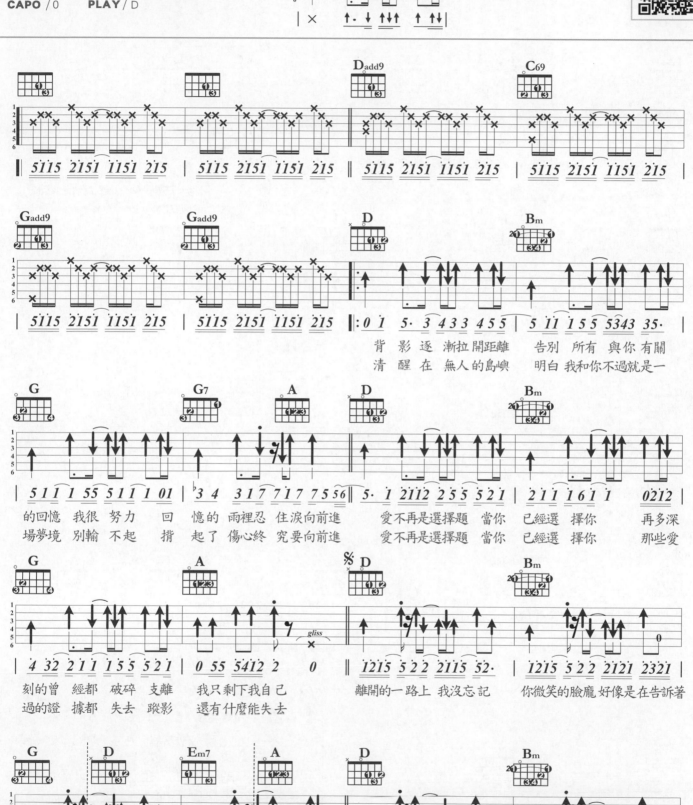

背影 逐 漸拉開距離　告別 所有 與你 有關
清醒 在 無人的島嶼　明白 我和你不過就是一

的回憶 我很 努力 回　憶的 雨裡忍 住淚向前進　愛不再是選擇題　當你 已經選 擇你　再多深
場夢境 別輸 不起 揹　起了 傷心終 究要向前進　愛不再是選擇題　當你 已經選 擇你　那些愛

刻的曾 經都 破碎 支離　我只剩下我自 己　離開的一路上 我沒忘記　你微笑的臉龐 好像是在告訴著
過的證 據都 失去 蹤影　還有什麼能失 去

我不應 該 為誰哭 可能 你一個 人比 較幸 福　離開的一路上 反覆想起　燦爛的星空下 對彼此許下過什

L8
探詢即興之鑰

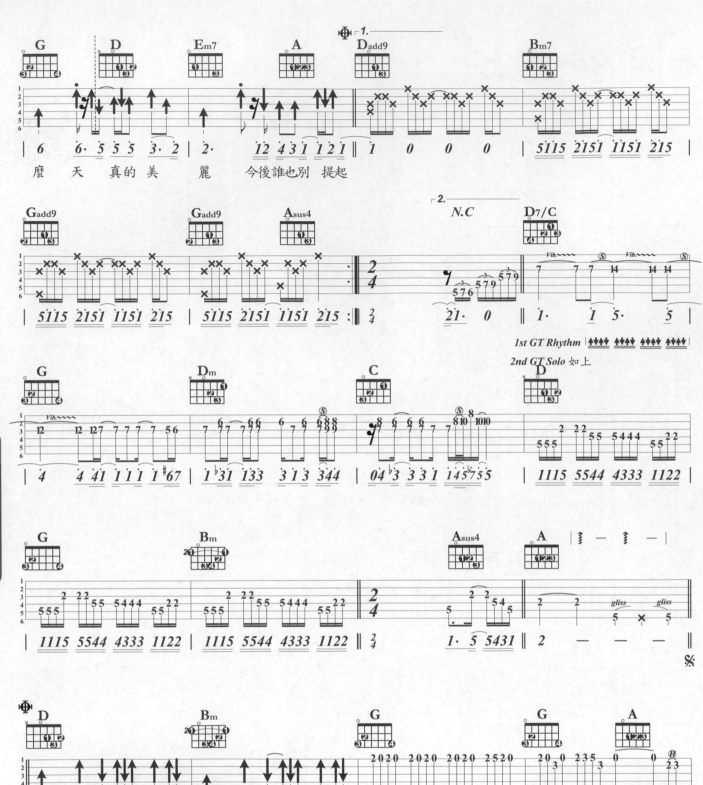

麼 天 真的美 麗　今後誰也別 提起

1st GT Rhythm ▲▼▲▼ ▲▼▲▼ ▲▼▲▼ ▲▼▲▼
2nd GT Solo 如上

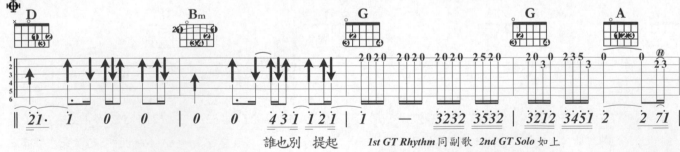

誰也別　提起　　1st GT Rhythm 同副歌　2nd GT Solo 如上

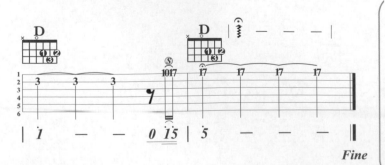

Fine

PLAY MEMO ●節奏 ▲和聲、樂理 ■旋律

① 大三加九和弦作為修飾主和弦和四級和弦的範例。

② 主歌、副歌刷法只差了一個切音以作為強、弱樂段的區隔。

③ 間奏前四小節的藍調風格明顯，雙音的應用更是精彩的呈現。

④ 間奏後四小節應用"三音一組(3個16分音符)切割偶數節拍"讓節奏型態更豐富的編曲方式中所提,的應用範例。

L8 探詢即興之鑰

嗚咽的琴聲 Bottleneck-Slide Guitar

在藍調演奏中，Bottleneck 的演奏最是令人醉心且聞之欲泣的。
顧名思義，最初，Bottleneck Guitar 是將酒瓶的瓶頸削下，套在左手手指，
在吉他上作滑音演奏，但近代多已經以塑膠管，鋼管取代。

Bottleneck 的演奏是為了要模擬人聲裝飾音（如：轉音、滑音、顫音等
……），所以在彈奏時，**依定要把握"柔"的要點。**
吉他名家在使用 Bottleneck 時，多將 Neck 帶在左手小指，因為其餘的手指
可以不受限地壓和弦，甚至做 Solo 音階的彈奏，更無須一定在開放調弦法
下才能彈藍調。

指套方法

指上套上 Bottleneck 時，**不要全指都套**。右邊上圖是
正確方法，下圖是錯誤方式。Bottleneck 若全指都套
上，等於是將你做 Slide 的左手指關節的可彎曲性卡
死，**將導致滑弦彈奏時，降低手指的靈活度。**

尤其是要彈**第二弦以上**，需以 Neck **頂端滑弦**時，你的
手指便動不了了。

彈奏方法

左手

① Neck 觸弦的位置是**輕放在琴衍的正上方**，以
不壓彎弦為佳。例如譜上標明你需壓第五格
音，Neck 應為放在第五根琴衍正上方，而非
第五琴格。（圖 p-a）

在第五格琴衍正上方

p-a

② 譜上標明 **4.5** 格是指要彈比第五琴衍高低 1/4
音的意思。這時，Neck 就得**放在第五琴格上**
（第五琴衍與第六琴衍間）。（圖 p-b）

③ 彈奏滑音時，以使用 Neck 外的其他手指指腹觸弦，就能**消除 Neck 滑動時擦弦的
聲音。**（圖 p-c）

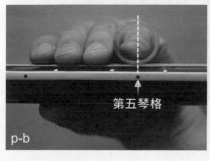

第五琴格

p-b

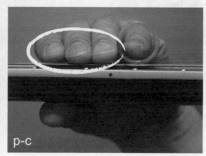

p-c

④ **長音的延續多使用顫音來做延長。將 Neck 輕放在琴衍上，平行琴頸，以琴衍為中心左右顫動，顫動弧度不要太大。（圖 p-d）**

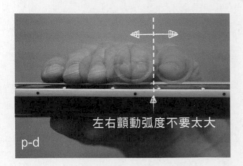

左右顫動弧度不要太大

p-d

⑤ **在第一弦做 Slide 時，大多使用 Neck 的底部，在第二弦以上做 Slide 時則用 Neck 的頂端。**

e-1

▲ 第一弦做Slide時

e-2

▲ 第二弦以上做Slide時

右手 -

① **彈完某一弦音後，若下一個音仍彈同一弦，請用 Pick 消去前一個音再撥弦。**

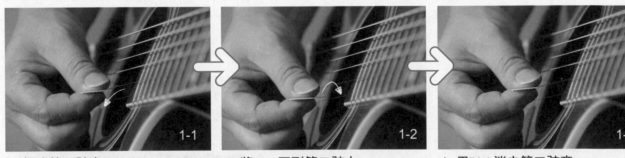

▲ 撥完第二弦音　　　　　▲ 將Pick回到第二弦上　　　　　▲ 用Pick消去第二弦音

1-1　　1-2　　1-3

② **彈完某弦音後，若下一個音是位於下方的弦，請用持 Pick 的拇指側緣消去前一弦音。**

③ **彈完某弦音後，若下一個音是位於上方的弦，請用右手的中指消去前一音。**

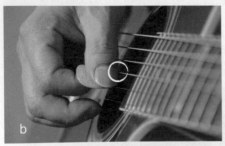

b

▲ 持Pick的拇指側緣消去剛彈完的
　第三弦音

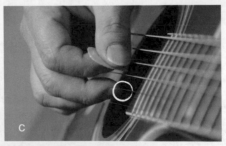

c

▲ 中指消去剛彈完的第二弦音

L8
探詢即興之鑰

飛鳥和蟬

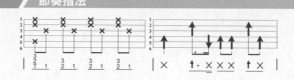

演唱/任然　詞/耕耕　曲/Kent 王健
曲風/Ballad　♩/74　KEY/B♭ 4/4
CAPO/3　PLAY/G

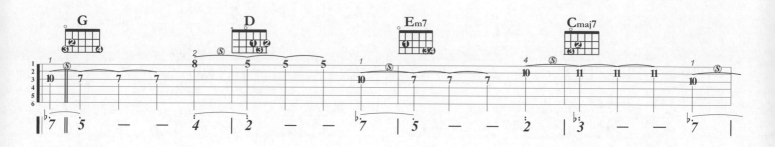

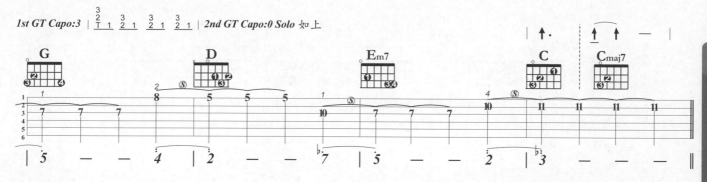

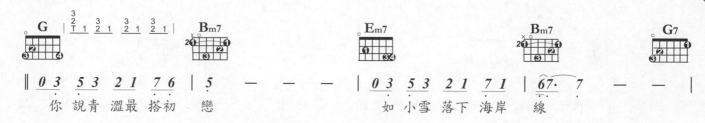

你 說青 澀最 搭初 戀　如 小雪 落下 海岸 線

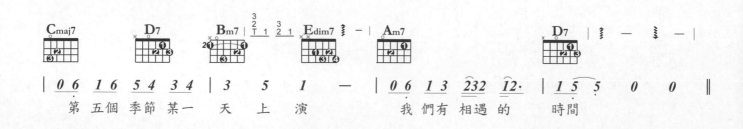

第 五個 季節 某一 天 上 演　我 們有 相遇 的 時間

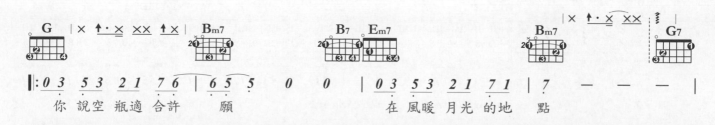

你 說空 瓶適 合許 願　在 風暖 月光 的地 點

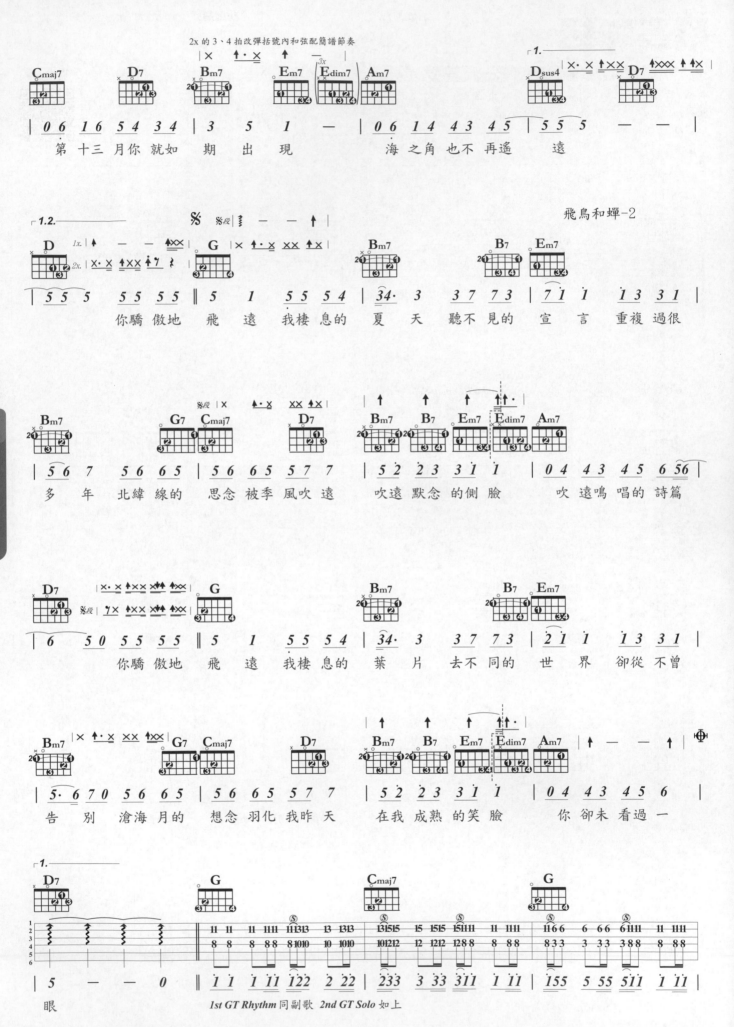

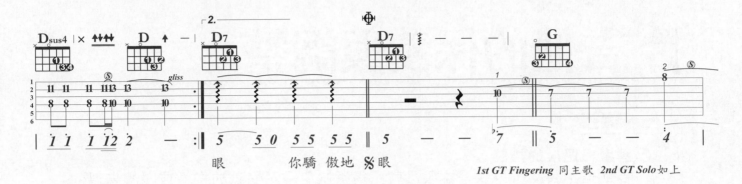

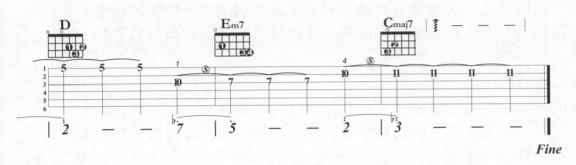

眼　　　　你驕 傲地 ✕ 眼

1st GT Fingering 同主歌　*2nd GT Solo* 如上

Fine

PLAY MEMO ●節奏 ▲和聲、樂理 ■旋律

① 特別注意！前奏用bottleneck的滑弦音音程，都差三琴格＝小三度。十足的Blues感。

② 每兩小節就一次的細膩過門，得充分掌握！
　旋律間奏的平行 8 度音，建議用右手拇指撥弦，才能顯現出厚重的音感。

③ Bm7→B7→Em7→Edim7→Am7是連續的多調和弦應用配置方式，Edim7是Em7→Am7 間經過和弦。

吉他的保養與調整

一、保養

① 溼度與溫度的控制

吉他是木製品，只要是木製品就不得不避免過溼受潮的侵害或曝曬高溫的摧殘。所以，**別將吉他放在潮溼的環境**，更要**遠離高溫源或陽光的照射**。若能，**偶爾**給吉他在冷氣房裡**吹吹冷氣**，或**從吉他音孔裏放點粉包乾燥劑**，來替吉他除潮。

② 弦和琴身的除銹除垢

吉他的音色明亮和延音效果會隨木材材質及琴弦的老化而遞減。最基本的吉他琴身與琴弦保養方式，就是在**彈完吉他後以乾布擦拭留在弦上及琴身的手汗**，以免留下汗垢。

細膩一點的琴身保養則要考慮你吉他上塗裝方式。**上亮光漆的面板，用一般液態琴蠟清潔即可，平光漆面板則萬不可用液態琴蠟，要用檸檬蠟或乾布清潔就好。**

指板也是**只能用檸檬蠟**。先酌量平均擦拭在指板上，讓蠟有**廿秒左右的滲透時間，再將留在指板上「吸收不了」的檸檬蠟擦掉**。指板的清潔工作通常是在換弦時同時進行。因為拆下弦後琴衍與指板的接縫較容易清潔乾淨，而手垢通常也易積垢在這裏。

二、琴頸的調整

在海島型潮濕氣候的台灣，吉他琴頸因溼度的改變及琴弦的張力拉扯，容易讓琴頸前彎造成弦距過高，使左手在按壓時多出不必要的施力；或琴頸後彎使弦距過低，彈琴時琴弦打擊指板產生霹啪的雜音。在此，彙杰介紹調整琴頸的方法給琴友參考，琴友可試著自己動手做做看。

① 從琴頭的方向看琴頸的狀況

② 壓住第一格和最後一格，看一下中間把位（第 7-9 格）的狀況

③ 弦的拉力大會使琴頸向前彎，反之則向後彎。

④ 壓住兩端的琴格時，檢查中間把位處弦和琴衍。若有空隙，是往哪一個方向彎？

向前彎

向後彎

⑤ 用六角扳手來調整（用六角扳手調整時不可以一口氣轉到底，而是以旋轉約 45 度的方式來回調整為最佳。

也不能讓琴頸完全不承受拉力，最好讓琴頸有一點點往前彎。目測法是調整後依步驟 2 檢視 7～9 格仍約有一張紙的厚度即可。

▼琴頸往前彎時的調整方向（順時針）

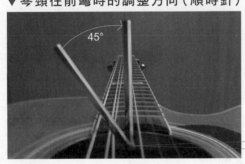

▼琴頸往後彎時的調整方向（逆時針）

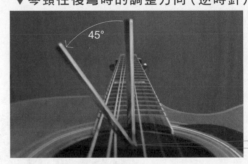

最後要和琴友分享一個想法。

琴弦是消耗品，老化的琴弦會使琴頸因受力不穩定，增加變彎的可能外，生銹的琴弦也會使弦音發出暗沈的音響。除了讓你的演奏少了明亮的樂音外，乾澀的琴弦也讓你在學習某些弦上技巧時（如：推、滑弦、把位移動）因難度增加，頻增練習時間成本的累加。因此，適時更替琴弦是儘速成為一個好吉他手的合理投資。況且，想想…小小的一筆花費可以讓你彈出「吉他好聲音」，又能縮短學習進程，絕對值得啦！

Martin DCPAI — 我的夢幻逸品

圖片提供：新麗聲樂器公司

L9
執著與癡

我的音樂、
我的夢想、我的愛

【執著和癡是有分別的：執著是理性的堅持；
癡，是無以名狀的瘋狂追求。】

L9
執著與癡

每個人都有夢！我的夢就從擁有自己的第一把吉他開始！

那年夏天和一群仍是稚嫩的同儕加入吉他社，在滿室的嘈雜及音準失控的琴聲中，埋頭苦練學長剛教的曠世名曲一小蜜蜂。

學長很用心地在授完課後，走下台來給我們一一點撥，當他到我的面前剛想指導我的時候，突然狂笑地對全場一百多位社員說：「各位社員請注意，這世界上竟有這麼短的手指頭，而更難得的是竟有這麼合這雙手的的詭異吉他！」

那把吉他，在父親將它交給我時，我亦曾抱怨它的詭異，因為它是父親在夜市裡買回來的，按照正規吉他縮小約三分之二的比例製成。在嘀咕時，卻沒考慮到父親的細心。為了我手指較短，特別為我挑一把順手的吉他。

在眾人的訕笑中，我指著學長的鼻子告訴他：學長，三個月後，我要教你彈吉他！

就從那年九月，我懷著夢想奮起！！

我的夢想一練就一手好琴藝。而從那一刻起至今，我決不訕笑任何人；對有心學好吉他的學生，知無不言，言無不盡。

我現在是位吉他教學者，每年指導二十多校吉他社的成千學生。我擁抱著我的夢想！

前後十四年（至今已二十四年）的教學歲月，是苦的！

日復一日的掙扎，眼見音樂受接納的門戶越來越窄。從各類音樂的推動：搖滾、藍調、爵士、民謠，到今天不教流行、偶像型歌手的〝口水歌〞就沒飯吃，心中豈有酸？更有痛！不放棄不是為了捨不得，是為了自己對音樂的痴。

執著和痴是有分別的：執著是理性的堅持；痴，卻是無以名狀的瘋狂追求。

我可以為一段新學的音樂理念而數日苦思、為一小節極難克服的吉他技巧或爵士節奏而廢寢忘食、有時為了模仿新學的技巧或節奏，就在騎車停紅燈時雙手演練而忽略周遭異樣的眼光。這樣的男人很少了！比用舒適牌鳥溜刮鬍刀的人還少。

我喜歡將觀念應用在自己彈奏的曲子中，在教學裡也再再地告訴同學不要只會背譜，而要明白樂理、架構，要活學活用。但這再而三的苦心叮嚀，仍敵不過已受數十年僵化教育體制下學生不喜思考的習慣。

在表演後的欽佩與掌聲裡，心中是抑不住的激動！

不是那份驕傲的榮耀，是知道想將教

學理念推廣的抱負很難實現。人們知道喝采，卻忘了自己也該能辦得到的。既能辦到，為何只做個鼓掌的人？

龍吟
是該回首已遠的漢唐？
還是告知你該定位的方向？
我親愛的孩子，可知我內心的掙扎？

在黑白以變彩色的混亂，
是非真假不是你我能辯白，
我親愛的孩子，我想帶你回歸真實的天堂？

壓抑不注是心中的吶喊，
平衡不定是傳承的苦難，
龍種的熱血
在不停地澎湃，
傳人何時能
在真理的環境中
成長？

路仍很長！我
仍會堅持，堅持
無以名狀的痴！

從前，我以為愛是先因對某事的嚮往或對某人的欽慕，再藉由相處、瞭解、契合的時間發酵，才會蘊釀出著迷及眷戀的不克自拔。而今我才明白，愛也能不經瞭解、相處；不用時間的發酵，就能讓人為之瘋狂著迷、無名眷戀得不克自拔！

是因妳的誕生--晴，我最深愛且折服的女兒…

2000年的8月19日，晴用超乎同儕的4200公克體重誕生，向世人宣告她的與眾不同。滿足歲和爸比逛聖陶莎島時，路上遊客的爭相與晴合照，彷彿向爸比說：「你看，我在往新加坡的飛機上，才用4個鐘頭就以我『天生好動』的公關魅力，蠱惑了全機4百多位乘客。」兩歲開始拍平面廣告和電視CF，甜了的笑和超

合作的工作態度，不只贏得諸位阿姨和導演叔叔的頻仍青睞而邀約不斷，讓我成為人人稱羨的星爸。更從而累積了一小筆財富讓爸比可以「不花成本」地放膽教育並養成她多項才藝和理財蓄富的好習慣…

麗質天生的外在固然是晴討人喜歡的因素，但真正教人感動的是她常以柔軟的心照顧我，讓我縱使面臨生命的坎坷，卻永遠持有正向的念動…

「爸比…你錄音很辛苦，這杯茶給你喝。」這是晴在我夜半工作時，最常遞出的一杯溫暖…

「爸比…我的聰明是你遺傳給我的對不對？」是晴在我努力卻仍不得志時，為我加冕的桂冠…

「爸比…你看…」倒身從胯下扮著鬼臉惹我發噱，是晴在我落寞於挫折時最常安慰我的臉龐…

晴是我的天使，守候我生命讓我不放棄任何希望和可能的天使！

今年的我四十五歲…

我仍舊在追求的夢想--練就一手更好的琴藝。

依然癡倚我的音樂--奮力教導後進。

有個教我生命因她而燦爛，永遠笑著撲身要抱抱，教我「愛能不經瞭解、相處;不用時間的發酵，就能讓人為之瘋狂著迷、無名眷戀得不克自拔!」的女兒--晴…

李穀杰

午後藍調

歌曲資訊　　　　　　　　**節奏指法**

詞 /簡彙杰　　曲 /簡彙杰
曲風 /Blues　　♩/72　　KEY /C 4/4
CAPO /0　　PLAY /C 4/4

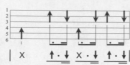

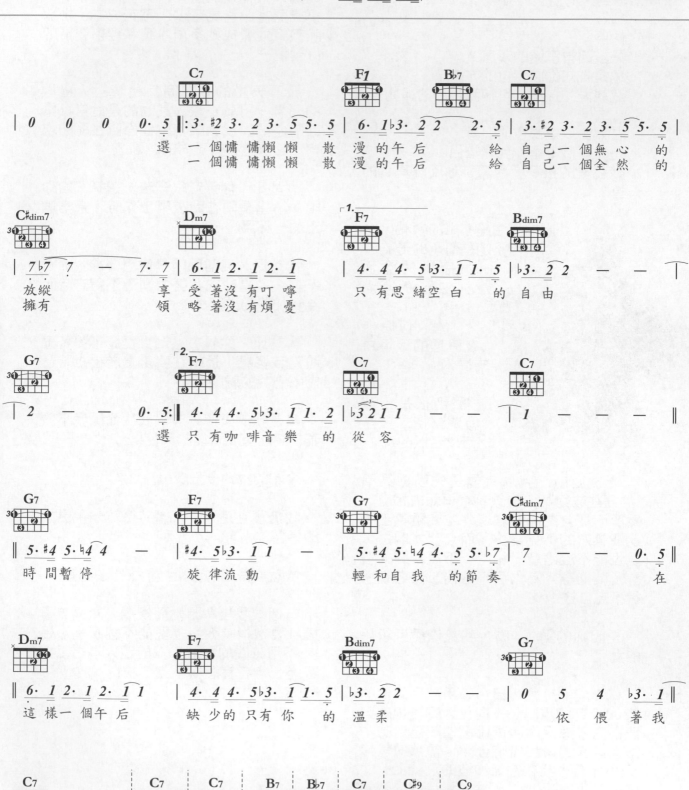

L9
執著與癡

龍吟 詞曲 / 簡彙杰

歌曲資訊

萬世師表、第六屆全國熱門音樂大賽創作佳作

曲風 / Rock　♩/132　KEY / Am 4/4
CAPO / 0　PLAY / Am 4/4

節奏指法

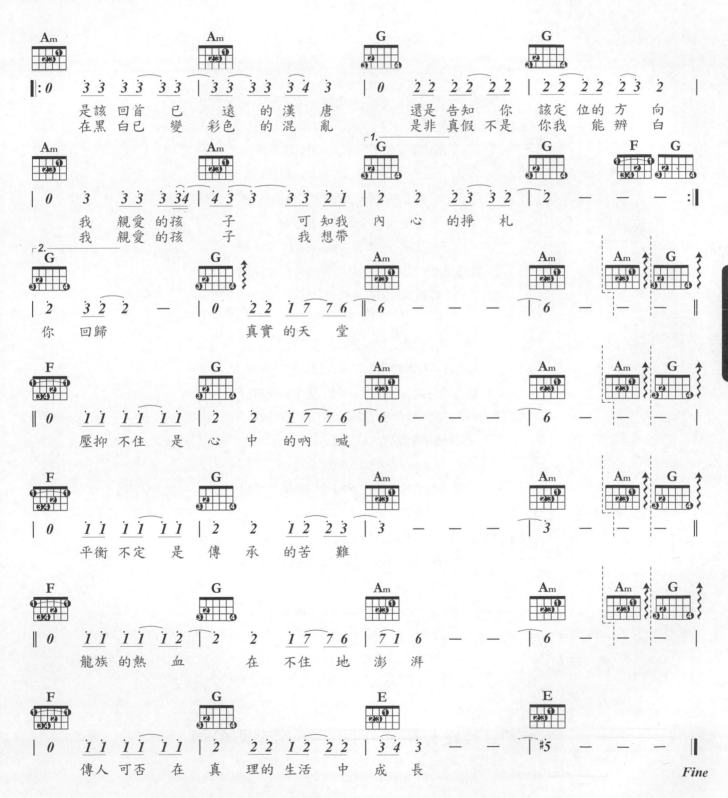

造音工場吉他系列叢書

新琴點撥
Essentials of Guitar

民謠、搖滾、藍調吉他綜合有聲教材

【線上影音二版】

發行人/簡彙杰

編輯部

作者/簡彙杰

插畫/謝紫凝　美術編輯/朱翊儀、羅玉芳、王舒玗

影像製作/賴思妤、楊壹晴

樂譜編輯/謝孟儒　行政助理/楊壹晴

發行所/典絃音樂文化國際事業有限公司

地址/台北市金門街1-2號1樓

登記證/北市建商字第428927號

聯絡處/251 新北市淡水區民族路10-3號6樓

電話/+886-2-2624-2316　　傳真/+886-2-2809-1078

印刷工程/ 快印站國際有限公司

定價/每本新台幣四百二十元整（NT＄420.）

掛號郵資/每本新台幣八十元整（NT＄80.）

郵政劃撥/19471814　戶名/典絃音樂文化國際事業有限公司

出版日期/2024年9月　　版次：修訂24版

ISBN/ 9786269875658

 典絃音樂文化國際事業有限公司

電話/886-2-2624-2316　　傳真/886-2-2809-1078